KB178652

HANGIL
GREAT BOOKS

인류의 위대한 지적유산

HANGIL
GREAT BOOKS
126

시각예술의 의미

에르빈 파노프스키 지음 | 임산 옮김

한길사

HANGIL
GREAT BOOKS
126

Erwin Panofsky

Meaning in the Visual Arts

Translated by Shan Lim

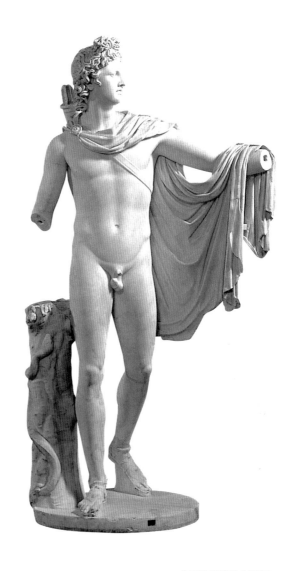

「벨베데레의 아폴론」
기원전 300년경 제작된 원작의 로마시대 복제품, 대리석,
높이 224cm, 로마, 바티칸 박물관
1496년 로마에서 발견되었으며, 뒤러는 이탈리아 소묘를 통해 이 작품을 처음
접했다. 1500년대 초 영웅적 파토스의 탐구에 몰두했던 뒤러는 르네상스 사람들의
고대미술 숭배의 경향에 따라 남성상의 완전한 비례를 연구하기 시작했다.
남성상의 이상적인 인체 비례는 비트루비우스의 규준과 이 작품의 비례에 주로
의존했다. 파노프스키는 고전미술이 이탈리아 미술을 경유해
뒤러에게 전달된 전형적 사례로 이 작품을 꼽는다.

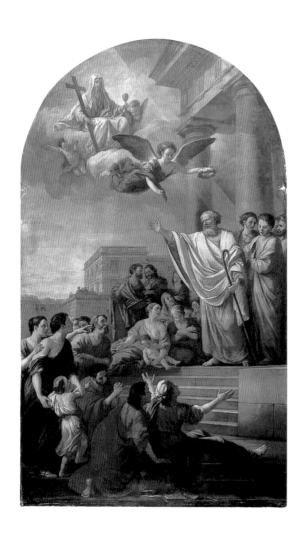

조제프 마리 비앵, 「프랑스에서 복음을 전파하는 생드니」
1763~67, 캔버스에 유채, 665×393cm, 파리, 생로슈 성당
로마 신전 앞에서 넋을 잃은 프랑스의 갈리아족 사람들에게 설교 중인 생드니.
'드니'(Denis)는 '디오니시우스'(Dionysius)의 프랑스 식 표기이다.
파리 생드니 수도원의 원장이 된 쉬제는 위 디오니시우스의 종교정신과
신플라톤주의의 빛의 형이상학을 토대로 수도원을 개축하는데, 파노프스키는
쉬제의 생드니 수도원 건축에 대한 해석에 자신의 도상학 방법론을 적용했다.

장 쥐베르, 「아르카디아」
1811, 벽지, 카셀, 독일 태피스트리 박물관
아르카디아는 그리스의 이상향이다. 과거에 존재했고 현실에서 다시 경험할 수 없는
곳이지만, 예술을 통해 그 축복받은 유토피아를 되살릴 수 있다는 전설로 인해
행복하고 평화로운 전원의 모습을 보여주는 그림의 소재로 주로 사용되었다.
파노프스키는 푸생의 「아르카디아에도 나는 있다」의 해석을 위해
베르길리우스의 시에 주로 의존한다.

뒤러, 「장미화관의 축제」
1506, 목판에 유채, 162×194.5cm, 프라하, 루돌피눔 미술관
뒤러가 판화와 유채 분야 모두에서 그 실력을 인정받을 수 있게 된 작품이다.
좌우대칭이지만 결코 도식적이지 않은 인물상 배열, 중앙의 장엄한 피라미드 군상과
생동감 넘치는 경배자 무리 사이의 눈에 띄는 대조방식 등이 특징이다.
빌헬름 뵈게 교수가 이 작품을 집중적으로 다룬 강의를 계기로
파노프스키는 미술사학 연구의 길을 걷게 된다.

HANGIL GREAT BOOKS 126

시각예술의 의미

에르빈 파노프스키 지음 | 임산 옮김

한길사

시각예술의 의미

일러두기

1. 이 책은 Erwin Panofsky가 쓴 *Meaning in the Visual Arts*, London: Penguin Books, 1955를 우리말로 옮긴 것이다.

2. 원저자가 붙인 주는 본문에 1), 2), ……로 표시하고 각주로 처리했다.

3. 옮긴이가 붙인 주는 본문에 (……—옮긴이)로 표시했다.

4. 원서에서 이탤릭체 영어로 표시해 강조한 부분을 이 책에서는 ' '로 바꾸었다.

5. 이 책에 쓰인 약어는 다음과 같다.

 B: A. Bartsch, Le Peintre-graveur, Vienna, 1803~21.

 L: F. Lippmann, *Zeichnungen von Albrecht Dürer in Nachbildungen*, Berlin, 1883~1929, Vols. VI and VII, F. Winkler, ed.

파노프스키, 그 이름의 무게: '방법'의 이론

임산 동덕여대 교수, 미학·문화학

미술사학 연구의 출발

에르빈 파노프스키(Erwin Panofsky)는 1892년 3월 30일 독일 하노버의 부유한 유대계 집안에서 태어나 1968년 3월 14일 미국 프린스턴에서 세상을 떠났다. 그가 남긴 학문적 업적은 그를 20세기 최고의 미술사학자 반열에 서게 한다. 난해하지만 성실한 논증, 종횡무진하는 언어 능력과 집요한 지적 의지, 위트를 잃지 않으면서도 진중한 짜임의 글쓰기는 미국 땅에 하나의 학제로서의 미술사학을 뿌리내린 독일 출신 이민족 학자 파노프스키만의 매력이다. 수많은 사람이 그의 책을 읽고 강의를 들었다. 2013년 지금 그는 없지만, 마에스트로 파노프스키가 창안한 '방법'(method)은 학제 간의 경계를 넘나들며 여전히 살아 숨 쉬고 있다.

파노프스키가 미술사학 공부를 본격적으로 시작한 곳은 독일의 프라이부르크이다. 법학과에 재학 중이던 그가 미술사학의 길로 들어서게 된 결정적인 계기는 당대 프라이부르크 대학을 대표할 만큼 유명했던 중세 전문 연구자 빌헬름 푀게(Wilhelm Vöge, 1868~1952) 교수와의 만남이다. 파노프스키는 자신보다 나이가 다소 많은 친구였

던 '늙은 학생' 쿠르트 바트(Kurt Badt)의 소개로 어느 날 푀게 교수의 강의에 참여한다. 파노프스키의 마음을 움직여 전공을 바꾸게 한 푀게 교수의 그날 강의는 독일의 르네상스 미술가 알브레히트 뒤러의 작품 「장미 화관의 축제」를 다루었다. 훗날 파노프스키는 푀게 교수의 그날 강의를 이렇게 회고한다.

그의 방법은 모든 것을 포괄하는 듯했다. 그는 감정 전문가의 느낌을 서지학자·고문서학자·문서연구자의 정확성과, 그리고 역사가·심리학자·도상학자의 해석적 요구와 결합시켰다.[1]

푀게 교수의 학문적인 관점은 미술사학자 안톤 하인리히 슈프링거(Anton Heinrich Springer, 1825~91)와 비슷하다. 푀게 교수의 라이프치히 대학 재학 시절 스승이었던 슈프링거는 마치 1970년대 신미술사학자들처럼 예술이 사회에 어떻게 연관되는지에 대한 생각에 깊이 빠졌다. 그래서 그는 미술사학 연구의 목적을 사회적 세계, 문화적 역사, 개별 예술작품의 형식 사이의 관계를 밝히는 데 두었다. 슈프링거의 박사학위 논문은 헤겔의 역사철학을 공격해 헤겔 미학의 강고한 지배력을 흔들었다. 미술사학자 마이클 포드로(Michael Podro)는 '비판적 미술사학자들'(The Critical Historians of Art)의 전통 속에 슈프링거를 위치시킨다.[2]

훗날 푀게 교수는 파노프스키의 박사학위 과정 지도교수가 된다.[3]

1) Erwin Panofsky, "Wilhelm Vöge, 16 Februar 1868~30. Dezember 1952," in Wilhelm Vöge, *Bildhauer des Mittelalters. Gesammelte Studien von Wilhelm Vöge*, Berlin: Gebr. Mann, 1958, ix-xxxii.
2) Michael Podro, *The Critical Historians of Art*, New Haven & London: Yale University Press, 1982, pp.152~158.

그가 파노프스키를 지도하게 된 여러 이유 가운데 하나는 양식(style)을 향한 그의 지적 집념이었다. 주지하듯이, 미술의 본질과 역사적 발전 가능성 등의 주제에 대한 성찰은 칸트와 더불어 시작한 고전적 독일철학의 전통에 의해 형성되었다. 의심의 여지없이 파노프스키도 이 전통의 일부에 속한다고 할 수 있다. 그런데 슈프링거의 제자 뵈게는 스승과 달리 양식의 문제에 매달렸고, 재료와 형식 분석의 방법을 채택하게 된다. 1914년, 파노프스키는 22세의 나이에 뒤러의 미술이론을 다룬 논문을 제출하고 박사학위를 취득한다. 그의 학위 논문은 미술사학자 하인리히 뵐플린(Heinrich Wölfflin)에 의한 공식화를 향한 충실한 문제제기라는 찬사를 받는다.

이탈리아 르네상스 미술에 각별한 애정을 보인 파노프스키는 12세기 프랑스 조각과 예술 오브제 전문 연구자인 중세주의자에게서 미술사학 연구 훈련을 처음 받았지만, 흥미롭게도 정작 그 자신은 예술의 물질성에 충분한 관심을 기울이지 않았다는 이유로 비난을 받기도 한다. 자신의 학문적 '방법'을 더욱 발전시키고 싶은 생각에 파노프스키는 프라이부르크를 떠나 청소년기를 보냈던 베를린으로 간다. 그곳에서 슈프링거의 또 다른 제자 아돌프 골드슈미트(Adolph Goldschmidt, 1863~1944)를 만나고, 어떻게 현재가 과거를 향해 신뢰할 만한 관점을 취할 수 있겠는가 하는 문제를 본격 탐구한다. 골드슈미트 또한 중세주의자로, 중세 사본과 상아 조각을 연구했다. 그는 중세 미술에 잔존하는 고전적 형식, 또는 비잔틴 미술과 중세 후기 미술 사이의 연속성 같은 문제에 관심을 두었다. 이 두 가지 주제는 파노프스키에게도 계속 이어진다.

3) Jan Bialostocki, "Erwin Panofsky(1892~1968): Thinker, Historian, Human Being," *Simiolus*, Vol.4, No.2, 1970, p.75.

초기 '이론적' 미술사학

사실 파노프스키의 두 스승, 푀게와 골드슈미트 가운데 어느 누구도 미술이론적 논구에는 큰 관심을 두지 않았다. 그러나 파노프스키의 저술 작업은 미술이론과 미술사학이 서로 관계하는 중요한 방식을 논한다. 1915년에 쓴 「시각예술에서 양식의 문제」(Das Problem des Stils in der bildenden Kunst)에서는, 미술은 지각과 지적 관점에 기반한다고 주장한다. 그리고 보는 것과 의미하는 것, 미술과 역사 사이의 유희를 협의하는 행위는 곧 하나의 체계적인 학제를 세우는 작업임을 강조하며 '이론적' 미술사학의 모습을 지향한다.

계속해서 파노프스키는 어떻게 양식의 원칙이 '체계적인' 미술사학과 미술이론에서 작동하는지를 좀더 구체적으로 해명한다. 그 첫 번째 시도는 1920년에 발표한 논문 「예술 의욕의 개념」(Der Begriff des Kunstwollens)[4]이다. 이 논문은 파노프스키의 초기 미술이론적 기획을 명확하게 대표한다. 여기서 파노프스키는 미술을 연구한다는 것은 곧 예술적 현상을 인지할 수 있게 하는 어떤 해명의 원칙에 대한 요구에 직면한다는 사실을 깨닫는다. 그에 따라 5년 뒤인 1925년에 발표한 논문 「미술사학과 미술이론의 관계에 대해」(Über das Verhältnis der Kunsgeschichte zur Kunsttheorie)[5]에서는 비판 철학

4) Erwin Panofsky, "Der Begriff des Kunstwollens," *Zeitschrift für Ästhetik und allgemeine Kunstwissenschaft*, Vol.14, 1920, pp.321~339. 영어본은 Kenneth J. Northcott and Joel Snyder의 번역으로 "The Concept of Artistic Volition," *Critical Inquiry*, Vol.8, No.1, 1981, pp.17~33에 실림.

5) Erwin Panofsky, "Über das Verhältnis der Kunstgeschichte zur Kunsttheorie," *Zeitschrift für Ästhetik und allgemeine Kunstwissenschaft*, Vol.18, 1925, pp.129~161. 영어본은 Katharina Lorenz and Jas' Elsner의 번역으로 "On the Relationship of Art History and Art Theory: Towards the Possibility of a Fundamental

의 교훈을 따라 미술에 적절한 '기초 개념'을 세우려는 진지한 노력을 보인다.

파노프스키의 또 하나의 연구 의제는 문화적 낯섦을 극복하는 것, 그리고 하나의 문화가 '다른' 문화의 미술을 어떻게 전유하는지를 보여주는 것이다.[6] 이와 관련한 파노프스키의 노력은 이 책에 실린 두 논문 「조르조 바사리의 『리브로』첫 페이지」(1930)와 「알브레히트 뒤러와 고전고대」(1921)에서 잘 드러난다. 파노프스키에게는 바사리와 뒤러 모두 자신들의 미술과는 다른 미술에 예민했고, 또한 자신들 고유의 전통을 참조해 그렇게 친숙하지 않은 미술을 이해했던 작가들이다.

「조르조 바사리의 『리브로』첫 페이지」는 파노프스키가 미술사학이라는 학제와 르네상스 미술 용어들 사이의 결정적인 관계성을 세운 저술로서 의의가 크다. 바사리의 프레임은 그림의 하나의 '사실'이다. 우리는 그것을 알고, 그것에 가치를 부여한다. 그것을 통해 그림은 미술관에 들어가게 되고, 일단 그 공간에 들어가면 다른 그림들 사이에서의 관계들을 협상한다. 파리 에콜드보자르 도서관의 스케치와 그것의 프레임이 위치한 그 페이지만큼 프레임의 역사적 결과를 보여주는 섬세한 장소란 있을 수 없을 것이다. 특정한 시대의 특별한 예술적 관심의 등장, 치마부에의 저작권, 바사리의 앨범 컬렉션 표지로서의 페이지의 위상, 프레임의 행위자로서의 바사리의 위치화 등의 평가 요소들을 하나로 엮어내는 시도는 결국 파노프스키 자신의 미술사학 연구의 하나의 토대를 만들기 위한 시도로서 어우러진다.

System of Concepts for a Science of Art," *Critical Inquiry*, Vol.35, No.1, 2008, pp.43~71에 실림.

6) Michael Podro, *Ibid.*, p.185.

「바사리」 텍스트는 상대적으로 파노프스키 초기의 연구물 가운데 하나로, 자신의 미술사학의 미래 발전을 위한 명제적 방향을 함의한다. 즉 파노프스키의 미술사학은 방법과 규준에 대한 질문에 힘 있게 답하기 위해 재현의 차원과 심미적인 차원의 해결을 지향했다. 두 가지 모두 스스로의 대상들을 위한 자기 명증을 상상한다. 이는 해석을 위한 유효함 또는 해석에 대한 요구라는 제1의 문제를 숨긴다. 그렇지만 그렇게 파노프스키는 우리에게 '의미'의 역사 전체에 어떻게 하나의 대상이 삽입되는지, 의미의 역사를 어떻게 하나의 대상을 통해 바라보아야 하는지 말해준다. 계속해서 그는 궁극적으로 미술사학과 미술이론 사이의 상호 연관과 의존의 관계를 다음과 같이 밝힌다.

우리는 '미술사학'을 개별 창작물을 연관 짓는 여러 관계를 이해하는 것으로 제한하고, '미술이론'을 창작물에 의해 제기되고 해결된 전반적인 문제들에 관해 비판적이거나 현상학적인 태도로 관여하는 것으로 한정하면서 서로를 구별한다. 따라서 우리는 그렇게 구별을 의식한다는 이유만으로도 하나의 통합을 마음에 그릴 수 있다. 즉 그 통합은 '예술적 문제'를 충분하게 고려해서 역사적인 과정을 해석하는 데 궁극적으로 성공할 수 있으며, 또 반대로 '예술적 문제'를 역사적인 관점에서 평가할 수도 있다.

한편 「알브레히트 뒤러와 고전고대」는 역사에서의 이율배반이라는 문제를 중요하게 암시하면서 파노프스키 특유의 역사 분석 방향의 한 축을 알린다. 인간의 사유와 예술, 이미지와 관념 사이의 상실된 연결고리를 되살리려는 수단으로서 미술이론을 채택하는 파노프스키는 고전적 전통이 르네상스 시대의 뒤러에게 끼친 영향력을 연

구했다. 즉 고전고대의 부활과 뒤러의 관계성을 밝힌다. 이처럼 15세기 독일의 어느 미술가가 고전미술을 찾아가는 여정, 그리고 그 길에서 고전미술로부터 전해져온 문제들을 스스로 받아들이는 방식을 논증함으로써 파노프스키는 향후 미술사학자로서의 탐구 재료가 될 다양한 모티프를 차근차근 발굴해갔다.

다른 한 축은 역사학자 아비 바르부르크(Aby Warburg)의 영향력을 토대로 르네상스 작품들에 접근하는 데서 드러난다. 즉 논문의 서두에서 파노프스키는 뒤러를 "'거리의 정념'을 느낀 최초의 북방 미술가"라고 일컬으며 바르부르크의 용어를 차용했다. 또한 바르부르크의 공식화에 따라 파노프스키는 '영웅적 파토스' 개념을 뒤러의 아폴론적 측면과 연관 지었다. 고전고대로의 복귀를 주장하고, 고전성에 대한 깊은 연구에 내재하는 가능성들을 이론과 실제의 측면 모두에서 검증하려는 파노프스키의 의지는 고전적 모델이 스며 있는 동시대적 취향의 형상들을 살아 움직이게 했다. 바르부르크를 수용한 파노프스키의 방법은 「벨베데레의 아폴론」에 대한 도상해석학적 모델에서도 나타난다. 이는 파노프스키 자신이 밝혔듯이, 바르부르크의 본 대학 재학 시절(1886~87) 스승이었던 당대 최고의 문헌학자 헤르만 우제너(Hermann Usener, 1834~1905)의 텍스트에 기초한다. 바르부르크의 지식은 우제너에게 빚진 바 컸다.[7]

파노프스키는 계속해서 바르부르크와 그가 함께 세운 도서관(Kulturwissenschaftliche Bibliothek Warburg)의 목적과 공식에 집착한다. 「뒤러」 논문이 나온 시점은 파노프스키가 함부르크 대학에서 미술사 세미나를 이미 주도적으로 진행하고 있을 때이고, 바르부르크

7) Christopher D. Johnson, *Memory, Metaphor, and Aby Warburg's Atlas of Images*, New York: Cornell University Press, 2012, p.113.

도서관과도 관계를 맺고 있을 때이다. 또한 같은 대학 철학과의 에른스트 카시러(Ernst Cassirer) 교수의 세미나에도 참여하던 시기이다. 이때 파노프스키가 낸 또 다른 논문 「양식사의 반영인 인체비례론사」(1921)는 카시러와 바르부르크의 영향력을 미술사학적 카테고리에 반영한다. 이 논문은 「예술 의욕의 개념」을 쓴 바로 이듬해에 발표되었다. 그래서 파노프스키는 이 논문의 첫머리에서 예술적 현상에 내재하는 하나의 선험적인 결정화로서의 예술 의욕 개념에 대한 이론적 지향을 강조한다. "기존에 알려진 여러 종류의 비례체계를 고찰하면서 만일 우리가 그것들의 외피보다 그 의미를 탐구하고자 한다면, 그리고 제기된 문제의 해결책보다 그 문제의 체계에 집중하고자 한다면, 동일한 '예술 의욕'의 표현들이 특정 시기와 특정 미술가의 건축·조각·회화에서 구현되었음을 발견할 수 있을 것이다. 비례이론의 역사는 양식의 역사를 반영한다."

또한 미술사학적 방법이 다양한 시대에 서로 다른 의욕의 표면으로서의 역사 과정에 대한 정의에 의존하고 있음을 파악하고 미술사학적 방법을 어떻게 활용하는지 보여준다. 치수를 측정할 필요가 생기거나 부분과 전체 사이의 수학적인 관계를 수립해야 할 때, 또는 대상을 복제하기 위해서 인류의 여러 문화와 시대는 서로 다른 원칙들을 구축해 스스로에게 어울리는 표현적인 '의욕'을 정교하게 다듬어왔다. 그때의 형식과 시점 등은 변화와 충돌을 동반한다.

파노프스키가 객관적 비례와 기술적 비례를 구별하면서 인간 측정의 이론을 추구한 데에는 비례의 문제가 시각의 변화와 연관된다는 사실에 대한 인식이 자리한다. 우리 몸의 움직임은 움직이는 부분과 다른 부분에 영향을 끼친다. 그런데 이집트인들은 이를 인식하지 못했다는 것이다. 왜냐하면 그들의 예술 의욕은 변화 가능한 것이 아닌 지속적인 것을 향했기 때문이다. 그러므로 이집트 미술에서 조각상

은 인간 존재의 기능이 아닌 형식을 재생산했다. 그리고 미술가는 그러한 형식을 재구성할 수 있게 측정할 수 있어야 했다. 예술 의욕은 객관적 비례를 자유롭게 변화하도록 하고, 미술가와 감상자의 눈에 조각상이 더욱 조화롭게 재생산되도록 해야 했다. 그렇기 때문에 이집트 미술과 달리 그리스 미술에 이르러서는 기술적 비례와 객관적 비례의 상응이 이루어지지 않게 된 것이다.

뵐플린 비판과 리글주의적 기획

이렇게 양식과 예술 의욕, 그리고 이를 포섭하는 미술사학 개념에 대한 초기 파노프스키의 생각은 칸트주의적 정신에서, 미술과 관념의 관계에 대해서는 신칸트주의와 카시러의 정신에서 분석될 수 있다. 파노프스키는 일찍이 『미술사의 기초 개념』(*Kunstgeschichtliche Grund-begriffe*, 1915)에 나타난 뵐플린의 관점을 비판했다. 그 시대 대부분의 미술사학자들과 마찬가지로, 뵐플린도 철학을 거쳐 미술 연구에 다다랐다. 철학을 통해서 미술사학을 잘 훈련되고 좀더 체계적인 학제로 만들고 싶어 했던 뵐플린의 욕심은 그의 초기 저술 곳곳에서 다음과 같이 드러난다.

나에게 철학은 최고의 불변항이다. 그것은 세대 전체를 아우른다. 나는 철학을 모든 고등한 문화사를 위한 토대로 선택할 것이다. 즉 철학과 문화사는 상호적으로 보완한다. 철학과 문화사의 목적은 인간, 사유 전체, 인류에 대한 지각이다. 철학은 그것을 분석하고, 문화사는 그것에 역사를 부여한다.[8]

8) Heinrich Wölfflin, 「부모님에게 보내는 편지」, 1884년 5월 11일, 바젤; Joan

체계적인 역사 지식은 역사 발전에 대한 심리학적 해석으로서 개정되어야만 한다. ……철학을 통해 나는 새로운 관념들의 흐름을 그려나갈 것이고 그것들을 역사에 투사하겠다. 그보다 우선 나는 역사적 재료의 마스터가 되어야 한다.[9]

위에서 두 번째 인용 단락은 뵐플린 미술사학의 배경이 되는 철학적 관념들을 안내하는 길잡이 구실을 한다. 첫 문장에 나오는 "역사 발전에 대한 심리학적 해석"이라는 표현은 뵐플린에게는 아주 중요한 주제를 특징화한다. 뵐플린은 바젤 대학에서 철학 훈련을 받았는데, 그곳의 철학자들은 칸트의 심리학적 해석을 지지하는 데서 남다른 연구 업적을 쌓았다. 비록 논리학과 수학을 향한 심리학적 접근이 많은 논쟁을 일으키게 되지만, 심리학이론들은 윤리학과 미학에서처럼 인식론과 형이상학에서도 흔하게 사용되었다. 뵐플린의 관심을 끈 것은 예술의 이해를 위해 감정이입을 시도한 철학자들의 미학의 심리학화이다.

이와 같은 주변의 철학적 환경 때문에 뵐플린은 예술에서의 상징화 문제에 관심을 기울였다. 이는 감정이입적인 연루의 문제로 재차 공식화되었다. 뵐플린은 심리학적 유형에 관한 감정이입적 일반화에 끌렸다. 그에게 심리학은 인간 정신의 조직화와 그것의 경험 구성의 기초가 되는 진정한 원칙들을 발견하는 학문이다. 그러한 문제들에 대한 전통적인 칸트주의식 '선험적' 이해는 새로운 마음의 과학이 제안한 전망으로 대체되었다.

Hart, "Reinterpreting Wölfflin: Neo-Kantianism and Hermeneutics," *Art Journal*, Vol.42, Winter 1982, pp.292~300에서 재인용.

9) J. Gantner(ed.), *Jacob Burckhardt und Heinrich Wölfflin: Briefwechsel und andere Dokumente ihrer Begegnung 1882~97*, Basel: Benno Schwabe & Co., 1948, p.36.

이러한 상황에서 뵐플린은 양식의 두 뿌리, 즉 미술가의 특별한 마음을 표현하는 개별적인 양식과, 미술의 발전 시기 각각에 속하는 '보기'의 형식을 따로 구별했다. 뵐플린에게 모든 양식은 규정적인 표현 내용을 지닌 것이다. 그러므로 어느 시기의 양식은 그 시대와 생활 분위기와 개념을 반영하고, 어느 미술가의 양식은 그 미술가의 개성을 반영한다. 또한 양식은 표현 내용뿐만 아니라 표현 방식에 의해서도 특징지어진다. 즉 양식은 표현 기능을 수행하기 위해 동원된다. 파노프스키는 이러한 양식의 이중 근원적 구별이 과연 옹호될 수 있는 것인지 의심하고 그 구별에 잠재한 관념을 공격한다.

파노프스키에게 '보기'는 역사에서 변하지 않는다. 변화하는 것은 보이는 것에 대한 해석의 프로세스이다. 그래서 다양한 시대의 미술에 전형적인 재현의 유형은 '주어지는' 것이 아닌, 적극적인 해석의 결과이다. 양식적 특성은 보기 형식의 변화를 반영하는 것이 아니라, 세계에 대한 해석의 변화를 반영한다. 파노프스키는 뵐플린의 구별법이 예술작품으로서의 본질을 결정짓는 예술작품의 여러 측면을 드러낸다는 사실을 부정하고자 했다. 그는 뵐플린이 미술사학에 제공한 형식과 양식 변형에 대한 접근법의 방법론적 근간에 만족하지 않았다. 파노프스키가 볼 때 양식 분석 도구와 관련한 뵐플린의 이해는 안정적이지 않았다는 데 문제가 있었다. 그리하여 파노프스키는 세상에 대한 눈의 관계를 예술가의 표현 능력과 구별하는 뵐플린의 방식에 동의하지 못했다.

파노프스키가 뵐플린의 카테고리들에 품었던 비평적 정당성 차원의 문제의식은 논문 「예술 의욕의 개념」에서 이슈가 된다. 오스트리아의 미술사학자 알로이스 리글(Alois Riegl)이 제기한 예술 의욕(Kunstwollen) 개념은 무척 역동적인 요소로, 충동 또는 필연성에 가깝다.

파노프스키는 이성적이고 목적론적인 과정으로서의 역사 관념을 받아들이지 않으며, 미술이라는 것을 형식의 영원한 변형이라고 생각한다. 그에게 미술사학은 자율적인 인간과 세계와의 연루를 탐구하는 하나의 자율적인 학제이다. 이러한 생각의 중심에는 '예술 의욕'이 자리했다. 리글은 『양식의 문제』(*Stilfragen: Grundlegungen zu einer Geschichte der Ornamentik*)에서 예술 의욕을 이렇게 언급한다.

현재 활동하는 아주 많은 예술가들 또한 예술 물질주의라는 극단적인 분파에 합류하고 있다는 사실이 역설적으로 보인다. 물론 그런 그들은 고트프리트 젬퍼(Gottfried Semper)의 정신에 따라 행동하는 것은 아닐 것이다. 젬퍼는 필연적으로 기계적이고 물질주의적인 모방 욕구를 위해 자유와 창조적인 예술적 충동을 교환하는 데 절대 동의하지 않을 것이다.[10]

이는 리글의 다른 저서인 『후기 로마 미술사』(*Die spätrömische Kunstindustrie nach den Funden in sterreich-Ungarn*)에서 사용되었을 때와 그 의미가 서로 같지 않다. 그러나 두 저서에서 공통적인 것은, 예술 의욕이라는 용어가 예술적 발전에 대한 기계주의적이고 물질주의적인 이론을 반대하는 견지에서 사용되었다는 점이다. 또 하나는 그것이 예술작품의 형식적인 구성과 관련되어 이해되고 있다는 점이다. 물론 이러한 두 가지 특징은 서로 연관되지만, 『양식의 문제』에서의 쓰임이 그 개념의 중심과 더욱 가깝다.

파노프스키는 예술 의욕 개념을 개별적이거나 사회심리적인 요소

10) Alois Riegl, *Stilfragen: Grundlegungen zu einer Geschichte der Ornamentik*, Berlin: G. Siemens, 1893, p.6.

보다 훨씬 더 본질적인 것으로 만들기를 원했다. 그래서 마치 칸트가 했던 것처럼 미술 연구의 선험적인 개념들로 구성된 체계를 세우려 고 한 것이다. 「예술 의욕의 개념」에서 파노프스키는 의미의 연구를 목표로 하는 미술사학은 이전의 개념들로부터 모든 가능한 예술적 문제로 더 나아가야 한다고 주장했다. 그는 예술 의욕이 단순히 하나 의 추상화이거나 어떤 시기의 예술적인 의도에서 추출된 담론적 총 체라는 견해를 비판했다. 그리고 리글의 생각과도 맞지 않는 그런 식 의 관점은 "양식적 원칙을 발견하기보다는 개별 양식들을 현상학적 으로 분류"[11]하게 만들 것이라고 염려했다. 결국 파노프스키에게 예 술 의욕은 "추상화에 의해 발견되지만, 근본적으로는 작품의 내재적 인 의미를 드러낸다."[12]

　계속해서 파노프스키는 예술 의욕 개념 덕택에 예술의 카테고리들 이 명시될 수 있었고 예술작품의 궁극적인 의미가 드러난다고 주장 했다. 예술 의욕이 예술적 현상의 '본질적 의미'가 되거나 예술적 문 제들을 해결하는 원칙들의 종합이 된 이래, 아주 유용한 개념이 된 것은 분명한 사실이다. 파노프스키는 서로 다른 시대와 장소와 개인 의 예술적 특성을 기술하기 위해 리글이 취했던 도구를 재설정했다. 이어서 다양한 문화에서 표명되는 이데올로기적·예술적 태도들의 유사함을 비교할 수 있도록 개념을 다듬어나갔다.

11) Erwin Panofsky, "Der Begriff des Kunstwollens," in *Aufsätze zu Grundfragen der Kunstwissenschaft*, edited by Hariolf Oberer and Egon Verheyon, Berlin: Verlag Volker Spiess, 1980, p.34.

12) *Ibid.*, p.35.

카시러와 바르부르크의 자취

파노프스키는 그렇게 「예술 의욕의 개념」을 통해 리글주의적 프로그램을 확장해서 미술사학 연구를 진단하려고 시도했다. 즉 예술 의욕 개념은 더욱 명확해졌으며, 인체비례론처럼 정밀하고 확실한 것을 바탕으로 분절되어 구체적으로 명시되었다. 이런 측면에서 우리는 앞서 언급한 「양식사의 반영인 인체비례론사」의 목적과 예술 의욕 개념의 관계를 다시 확인할 수 있다. 「인체비례론사」가 집필된 함부르크는 파노프스키가 전문 연구자로서 또는 교육자로서 본격 활동을 시작한 곳이어서 제2의 고향이라고 할 수 있는 곳이다. 그곳이 더욱 의미 있는 이유는 카시러 교수와 바르부르크 도서관이 있기 때문이다.

미술사학자 마이클 앤 홀리(Michael Ann Holly)는 카시러와 파노프스키 사이의 이론적인 연결을 명확하게 증명해주는 논문으로 파노프스키의 「'상징형식'으로서의 원근법」(Die Perspektive als 'symbolic form')을 꼽는다.[13] 이 논문은 아쉽게도 이 책에 실리지 않았지만, 파노프스키의 미술이론을 대표하는 논문 가운데 하나이다. 카시러는 바르부르크 도서관이 기획한 강의에 참여했는데, 이때 작성한 강의 노트를 1923년에 「인문학의 구조 내에서의 상징형식 개념」(Der Begriff der symbolischen Form im Aufbau der Geisteswissenschaften) 이라는 제목으로 출간했다. 이후 1923~29년에 『상징형식의 철학』 (*Philosophie der symbolischen Formen*)을 제1권 『언어』(*Die Sprache*), 제2권 『신화적 사유』(*Das mythische Denken*), 제3권 『지식의 현상학』

13) Michael Ann Holly, *Panofsky and the Foundation of Art History*, Ithaca and London: Cornell University Press, 1984, p.130.

(*Phanomenologie der Erkenntnis*) 등 총 3권으로 출간하면서 자신의 상징 철학을 소개했다.

미술사학자 파노프스키를 있게 한 함부르크의 또 하나의 존재는, 앞에서 언급한 바르부르크 도서관이다. 이곳은 바르부르크의 연구와 정신이 결집된 역사-문화 연구소로, 1922년부터 자체 학술지 『강의』(*Vorträge*)를 발간했다. 이는 카시러가 자신의 상징형식의 철학을 비롯해 개념과 신화 사이, 그리고 상징과 '정신과학' 사이의 연결을 대중에게 소개한 지면이기도 하다. 한편 파노프스키도 1924년 자신의 저서 『이데아』(*Idea: Ein Beitrag zur Begriffsgeschichte der älteren Kunsttheorie*)를 바르부르크 도서관에서 기획한 『연구』(*Studien*) 시리즈의 일환으로 출간했다.

파노프스키는 플라톤 교의의 변형을 꾀하며 개념(concept)과 그것의 전개를 뒤따르는 이미지 역사의 재구축을 시도했다. 그는 선형적인 발전사관이 아닌 진동과 변화, 재공식화 등의 방식이 여러 세기에 걸쳐 표명된 방식을 살피고, 서로 다른 역사적 입장들, 즉 서로 지속적인 투쟁을 통해 존재하는 것들의 진위를 정확하게 확인하는 것을 우선시한다. 이것은 역사 내의 이상적인 진화 패턴, 즉 정신의 역사가 존재한다는 카시러의 생각과는 다른 점이다.

이런 측면에서 파노프스키의 역사관은 일면 바르부르크의 생각과 비슷해 보인다. 하지만 종종 가톨릭적이고 종합적인 파노프스키의 방법에 견주어,[14] 바르부르크는 집단적 기억의 역할과 예술의 사회적 기능에 대해 질문한다. 즉 고대·중세·르네상스 이미지의 '역사적 변증법'을 찾기 위해 학문과 재료의 한계를 넘어 자신의 가설을

14) Kurt W. Forster, "Aby Warburg's History of Art: Collective Memory and the Social Mediation of Images," *Daedalus*, Vol.105, No.1, Winter 1976, p.169.

논증한다. 그가 발견한 것은 고정되고 숨겨져 있는 인간 발전의 층위이다. 그래서 그것은 인간의 표현 연구의 중심에 온다. 인간 고유의 발전의 산물로서 인간의 생산물은 개인의 기억, 사회의 기억을 말해준다.[15]

바르부르크의 이러한 정신적인 영향은 한 문명에서 다른 문명으로의 흐름에 지속되는 어떠한 표상들을 지켜보았던 파노프스키의 오랜 관심사로 이어진다. 이 책에 실린 「티치아노의 '현명의 우의': 후기」는 그 결과물 가운데 하나라고 할 수 있다. 1926년에 발표한 이 논문에서 파노프스키는 삼두 동물을 동반하는 시간 우의의 역사적 선조가 어떻게 이집트에서 16세기로 전해졌고 재해석되었는지를 추적한다. 논문은 다음과 같이 마무리된다.

예술작품에서 '형식'과 '내용'은 분리될 수 없다. 색과 선, 빛과 그림자, 부피와 평면의 배치는 시각적인 스펙터클처럼 마음을 즐겁게 하지만, 눈에 보이는 것 이상으로 깊은 의미를 전달하는 것으로 이해되어야만 한다.

의미를 가능한 한 완벽하게 이해하려면 이미지와 흘러가는 시간이 서로 어떻게 연관되는지를 생각해내야 한다. 즉 역사적 시간의 문제에 대해 명쾌해야만 한다. 이와 관련해 「아르카디아에도 나는 있다」는 의미의 총체성과 기억의 부분들의 관계를 제시한다. 물론 이 논문이 푸생의 작품에 대한 미술사적 해석에 기여한 측면이 없진 않지만, 파노프스키는 기억의 구성을 재구축하는 것이 가능한지 논하고 싶었던 것 같다. 화면에 등장하는 목자들이 펼치는 물리적 구성력과 정

15) *Ibid.*, p.171.

28

신적 관계성은 관객에게 기억의 시간을 제공하고, 주제의 교훈에 대한 역사적 관점을 취하게 한다. 결국 시간과 의미와 역사의 문제가 남는다. 기억 파편의 모호한 영역으로부터 의미는 수렴되고, 그렇게 하여 역사의 에피소드는 해석될 수 있다.

파노프스키가 직면한 '역사적 시간'이라는 문제는 미술사학 연구의 맥락으로 옮겨질 수 있다. 미술사학이 의미를 가능한 한 정확하게 결정하기 위해서는 관찰의 시야에 들어온 이미지와 시간의 흐름의 밀접한 관계를 고려해야 한다. 이미지의 왜상(歪像) 가능성과 그것의 의미, 또는 어떤 변하지 않는 표상체의 지속과 그 이미지의 연속적 표명에서 생성되는 개념적 에너지 등의 해석적 가능성을 관통하는 것을 찾아내는 일은 쉽지 않은 작업이다. 파노프스키는 역사적 시간의 다양성이라는 다소 불안해 보이는 논리로써 그러한 어려움을 해결하고자 한다. 그의 이론은 문화적 시간과 자연적 시간 사이의 상호 간섭에 토대를 둔다. 그에게 시간은 연속적이며, 물질에 대한 감각적인 참조물이다. 따라서 예술적인 현상을 자연적 시간으로 옮길 수 있는 가능성을 스스로 훈련해야 하는 것이 미술사학자이다.

도상해석학의 형성과 대안

자신의 이해와 직관을 길러야 하는 이유에 대해 파노프스키는 자신을 대표하는 미술이론의 방법, 즉 도상해석학으로 말한다. 이 책의 「도상학과 도상해석학: 르네상스 미술 연구에 관한 서문」은 1939년 『도상해석학』(*Studies in Iconology*)의 「서문」(Introductory)으로 실렸던 논문이다. 그 뒤 약간의 수정을 거쳐 1955년에 지금 제목으로 바뀌어 재출간되었다. 아마도 파노프스키가 독일을 떠나 미국 생활을 한 이후 발표한 논문들 가운데 가장 영향력이 크지 않을까 싶다. '독일인'

파노프스키를 대표하는 논문이 「예술 의욕의 개념」이나 「'상징형식'으로서의 원근법」이라면, 이 논문은 '미국인' 파노프스키의 정체성을 대변한다. 파노프스키가 독일어로 발표했던 기존 논문들이 미국 학계에서 널리 읽혀지 못했던 당시 상황에서, 이 논문의 발표는 평론가들의 높은 관심을 이끌어냈다.

사실상 파노프스키의 철학적 유산은 도상학적 분석으로서의 '도상학'(Iconography)을 도상학적 해석, 즉 도상해석학적 종합으로서의 '도상해석학'(Iconology)과 구별하는 방식에서 드러난다. 도상학적 분석의 목적이 관습적인 주제에 있다면, 도상해석학적 종합의 목적은 대상의 본질적인 의미 또는 내용이다. 그것은 '상징적' 가치들의 세계를 구성한다. 그에 대한 해석적인 행위에 필요한 문화적 도구는 인간 정신의 필연적인 경향과 친근한 '종합직관'이라는 것이다. 그것은 개인의 심리와 '세계관'(Weltanschauung)에 의해서 통제된다. 그러나 흥미롭게도 파노프스키는 순수하고 단순한 직관에만 의존하는 것이 위험할 것이라고 경고하며 이렇게 제안한다.

다양한 역사적 조건, 객체와 사건들이 형식에 따라 표현되는 방법(양식의 역사)을 통찰함으로써 우리의 실제 경험을 수정해야만 한다. 또한 다양한 역사적 조건, 특수한 테마와 개념이 객체와 사건들에 의해 표현되는 방법(유형의 역사)을 통찰함으로써 우리의 문헌 지식을 수정해야만 한다. 그처럼, 아니 그 이상으로, 다양한 역사적 조건들 아래 인간 정신의 전반적·본질적인 경향이 특수한 테마와 개념으로 표현되는 방법을 통찰함으로써 종합적 직관을 수정해야만 한다.

「도상학과 도상해석학」은 파노프스키의 방법에 대한 가장 광범위

한 문제제기를 일으키는 논문이다. 여기에서 파노프스키의 방법은 이탈리아 르네상스 미술에 맞게 구상된 것이다. 즉 '인간'에 대한 인본주의적 관점과, 그러한 인간 개념이 생산한 미술에 기반을 둔다. 따라서 이탈리아 르네상스 미술이 미술사에서 차지하는 규범적인 중심성에 의문을 던지기도 한다. 이는 파노프스키의 사유가 제공하는 권위적 위상에 대한 도전이기도 하다. 또한 2차적이거나 관습적인 주제가 배제되는 비객관적이고 추상적인 작품들을 논할 때 도상해석학 방법의 한계가 드러나기도 한다. 모티프에 대한 정확한 규정은 정확한 도상해석학적 분석의 선결 조건이며, 이미지와 이야기 또는 우의에 대한 정확한 분석은 도상해석학적 해석의 필수 조건이기 때문이다.

그런가 하면 형식의 문제에 골몰하는 파노프스키의 초기 논문에 견주어 이 논문은 「생드니 수도원장 쉬제」처럼 텍스트와 이미지의 관계를 전경화(前景化)한다는 점에서도 후대 이론가들의 비판적 주목을 끈다. 이는 텍스트와 이미지의 상보적인 관계성이나 서로의 매체성을 극복하자는 식의 관계 때문이 아니라, 텍스트에 의한, 텍스트를 통한 독해에 따라 이미지 형식의 의미를 부여하는 식의 위계관계 때문이다. 이것은 도상해석학 프레임이 관념 세계의 시각적 현시까지 해명해줄 수 있는지에 대한 문제제기일 수 있다.

19세기 독일 미술사학에 토대를 제공한 관념주의 철학의 전통에서 보자면, 형식은 그다지 솔직한 것이 아니다. 내부에 지성의 관념을 담고 있는데, 그것은 감각 작용에서 들추어지지 않는다. 칸트가 그러했듯이 보이는 것과 보이지 않는 것, 감각적인 것과 지적인 것 사이의 대립은 형식을 추상적이고 보편적인 것으로 규정한다. 이런 식의 연관관계는 서양 미술에 우의와 이상화의 전통을 세웠다.

1990년대부터 파노프스키의 방법론적 저술이 다시 본격적으로 주

목받기 시작했다. 대체로 미술사학의 학제적 역사에 대한 논쟁이 등장하고, 이와 함께 당대의 학문적 실천에 대한 기호학이론의 개입 영향이 커지면서 일어난 변화이다. 1975년 이탈리아의 미술사학자 아르간(G.C. Argan)은 파노프스키를 "미술사학의 소쉬르"로 칭하면서 그러한 변화에 불씨를 놓았다.[16] 또한 마이클 앤 홀리의 1984년 저서 『파노프스키와 미술사학의 토대』(*Panofsky and the Foundations of Art History*), 1986년 시카고 대학의 영문학자 미첼(W.J.T. Mitchell)이 출간한 『아이코놀로지』(*Iconology: Image, Text, Ideology*) 등의 연구서들 덕택에 파노프스키 이론의 역사적 맥락이 재검토될 수 있었고, 아이코놀로지 방법이 파노프스키 미술사학의 틀을 벗어나 다양한 학제의 이론적 재료로서의 가능성을 안고 있다는 사실도 논의되었다.

동시대에 인문학적 방법으로서의 '아이코놀로지'는 미술작품에 국한되지 않는다. 무엇보다 미술의 전유물이었던 아이콘, 즉 '이미지'가 그 출처와 장소의 고정된 이야기 없이도 아주 생기 넘치는 형식으로 생존하고 있기 때문이다. 이미지는 어느 예술가에 의해 만들어져야 하는 것도 아닐 뿐만 아니라, 만들어진 뒤에도 탄생과 소멸과 복제의 과정에서 자유롭다. 시각 테크놀로지의 역사가 이미지의 역사를 새로 쓰고 있듯이, 예술적 이미지와 비예술적 이미지의 차이는 더 이상 원본과 서사의 용어로 설명되지 않는다.

이런 변화의 맥락에서 파노프스키의 아이코놀로지는 아이콘을 연구의 대상이 아닌 도구로 설정하는 '대안적' 아이코놀로지에 자리를 내주고 있는지도 모른다. 융합과 협업의 시대를 사는 현대인에게는, 하나의 객관적 과학으로서의 파노프스키의 도상해석학이 보편과 안

16) G.C. Argan, "Ideology and iconology," *Critical Inquiry*, Vol.2, No.2, 1975, p.299.

정으로 위장한 권력적 사유로 인식될 수 있다. 따라서 우리는 파노프스키의 '방법'의 미덕과 동시대성을 함께 고려할 수 있는 지적 의지를 필요로 한다. 그래서 더욱, 이미지 해석의 지배적인 담론과 그것의 개정·변형을 추동할 수 있는 미적 도구들을 창안해내기 위해서는 파노프스키가 펼쳐놓은 드넓은 학문의 세계에서 취할 바가 여전히 많아 보인다.

서문

이 책에 실린 논문들은 일관성보다는 다양성을 위해 선택되었다. 이 논문들이 발표된 시기는 30년 이상을 아우르며, 고고학적 발견에 의한 사실들, 미학적 입장, 도상학, 양식, 그리고 어떤 시대에는 음악에서 화성학이나 대위법 역할을 수행했지만 지금은 거의 쓸모가 없는 '예술의 이론'마저 특수한 주제로서뿐만 아니라 일반적인 문제로도 다룬다.

이 논문들은 세 가지로 분류된다. 첫째, '초기 논문들의 개정판.' 완전히 다시 씌어졌고, 나중에 다른 사람들의 연구 성과를 수용하며 나 자신의 뒷생각을 모아서 되도록이면 최신의 내용을 갖춘 논문들(제4장과 제7장). 둘째, '과거 50년 내에 영어로 발표된 소논문들의 재판'(서장, 에필로그, 제1장과 제3장). 셋째, '독일어 논문들의 영역'(제2장, 제5장, 제6장).

'개정판'과 달리 '재판'은 실수와 부정확함을 바로잡은 것 외에는, 그리고 괄호 속 표기 두세 군데를 제외하고는, 본질을 바꾸지는 않았다. '독일어 논문들의 영역'도 이와 같은데, 이곳에서는 다만 원문에 대해 아주 자유롭다. 즉 나는 다른 사람의 저작을 다룰 때보다 원

문에 구속되지 않고 번역했다고 생각한다. 그래서 편집을 어느 정도 마음대로 했고, 두 군데는 완전히 삭제하기도 했다(제5장에서는 그림 55와 56에 복제된 소묘의 양식에 관련한 긴 탈선은 삭제했다. 제6장에서는 두 번째 보론을 생략했다). 그러나 각 원문들의 성격을 바꾸려는 시도는 하지 않았다. 나는 학문적 논쟁이나 문서를 삭제해서 학술적인 가치를 떨어뜨리는 짓은 하지 않았다(이러한 논문들을 읽을 때 어떠한 것을 얻을 수 있다고 한다면, "신은 어떠한 세부에도 임재하신다"는 플로베르의 확신에 경의를 표한 것이다). 또한 나는 한두 개 괄호 안에 보충한 것 말고는, 논문을 썼을 때보다 더 많은 지식이 있는 것처럼 보이려고 하지도 않았다. '재판'과 '영역판'의 내용을 최근의 연구 성과에 비추어보는 일 — 만일 그런 마음이 있다면 — 은 독자의 몫으로 남겨두어야겠다. 이런 목적을 위해 이 책 맨 뒤에 참고문헌을 소개했다.

마지막으로, 이 책에 실린 논문들을 처음 출판했던 단행본과 정기 간행물의 발행자와 편집자에게 감사한다. 사진자료를 모으는 데 도움을 준 L.D. 에팅거 박사와 U. 미델도르프 교수, 그리고 이 논문집이 한 권의 책으로 태어나는 데 결정적인 역할을 해준 윌러드 F. 킹 부인에게도 감사의 마음을 전한다.

1955년 7월 1일
프린스턴에서
에르빈 파노프스키

서장: 인본주의적 학제로서의 미술사학

1

임마누엘 칸트가 세상을 떠나기 아흐레 전, 칸트의 주치의가 그의 집을 방문했다. 연로한 데다 병까지 위중해서 거의 시력을 잃은 상태였던 칸트는 힘이 없어 떨면서도 의자에서 몸을 일으켜 세워 무슨 뜻인지 알기 어려운 몇 마디를 중얼거렸다. 칸트의 마음의 친구였던 그 의사는, 자기를 찾아온 사람이 자리에 앉기 전까지는 자신도 앉지 않겠다는 칸트의 의중을 읽었다. 의사가 자리에 앉자, 그제야 칸트도 도움을 받아 다시 의자에 앉았다. 잠시 후 기운을 되찾은 칸트는 이렇게 말했다. "인간성에 대한 감각은 아직도 나를 떠나지 않았소."[1] 칸트와 의사 모두 눈물을 흘리며 감동했다. 비록 인간성(*Humanität*)이라는 단어가 18세기에는 '예의' 또는 '공손'을 뜻했지만, 칸트에게는 더욱 깊은 의미였다. 이는 지금 같은 순간의 상황들로 강조된다. 즉 스스로 깨닫고 스스로 부여한 원리를 자랑스럽고 비장하게 의식

1) E.A.C. Wasianski, *Immanuel Kant in seinen letzten Lebensjahren*(*Ueber Immanuel Kant*, 1804, Vol.III), *Immanuel Kant, Sein Leben in Darstellungen von Zeitgenossen*, Deutsche Bibliothek, Berlin, 1912, p.298에 수록.

하는 것, 그것은 병마와 노쇠, 그리고 '필사'(mortality)라는 단어에 함축된 그 모든 것에 굴복하지 않는 것이다.

역사적으로 인간성(*humanitas*)이라는 단어는 확연히 구별되는 두 가지 의미를 담고 있다. 첫째, 인간과 인간 이하의 어떤 것과의 대비에서 생겨나고, 둘째, 인간과 인간 이상의 어떤 것과의 대비에서 생겨나는 것이다. 첫 번째 경우의 인간성은 가치를 의미하고, 두 번째 경우는 한계를 의미한다.

가치로서의 인간성 개념은 젊은 스키피오가 주도한 모임에서 형성되었고, 그 후 가장 명시적인 대변자 역할은 키케로가 맡았다. 그 개념은 인간을 다른 동물과 구별할 뿐만 아니라, 심지어 인류(*homo*)에 속하면서도 교양인(*homo humanus*)으로서는 이름값을 못하는, 즉 경건함(*pietas*)과 교육(παιδεία)—도덕적인 가치를 경외하고 오직 '교양'이라는 의심스러운 단어에 한정될 뿐인 학식과 기품의 우아한 융합—이 결여된 야만인과 속물로부터 인간을 구별한다.

그러나 중세에 이르러 인간성이 동물성이나 야만성보다는 신성에 대립되는 것으로 여겨짐에 따라 그 개념은 변화했다. 따라서 일반적으로 그것과 결부되는 특성은 여리고 덧없는 특성, 즉 인간의 약함(*humanitas fragilis*)과 인간의 무상함(*humanitas caduca*)이다.

그리하여 르네상스 시대에 인간성 개념은 처음부터 두 가지 면을 갖추게 되었다. 인간 존재에 대한 새로운 관심은 인간성과 야만성, 또는 야성 사이의 고전적 대조의 부활, 그리고 인간성과 신성 사이의 중세적 대조의 잔존 모두에 토대를 두었다. 마르실리오 피치노는 인간을 '신의 지성에 관여하는, 그렇지만 육체에서 작동하는 이성적인 혼'이라고 정의했으며, 아울러 인간을 자율적이면서도 유한한 존재라고 정의했다. 한편 피코 델라 미란돌라의 유명한 '연설' 「인간의 존엄성에 관하여」는 결코 이교 사상의 기록이 아니었다. 피코에 따

르면, 신이 인간을 우주의 중심에 놓았기 때문에 인간은 스스로의 위치를 의식할 수 있고, 그래서 '어디로 향할 것인지'를 자유롭게 결심할 수도 있다. 피코는 인간이 우주의 중심 '이다'라고 말하지는 않았으며, 흔히 말하는 '만물의 척도로서의 인간'이라는 고전적인 명구에도 기대지 않았다.

이렇게 인본주의의 탄생은 인간성이라는 양면 가치적 개념에서 비롯했다. 인본주의는 하나의 운동이기보다는 인간의 존엄에 대한 확신이라고 정의될 수 있는 하나의 태도로서, 인간적 가치(합리성과 자유)를 주장하고 인간적 한계(오류와 약함)를 용인하는 데 기반을 둔다. 여기에서 두 가지 기본 조건, 즉 책임과 관용이 생겨난다.

책임과 관용이라는 관념들에 공통의 반감을 품으며 최근 통일전선을 구축하고 있는 두 대립된 진영은 이러한 태도를 공격하고 있다. 약간 의아스러운 일이 아닐 수 없다. 공격 진영의 한편에 주둔한 자들은 인간적인 가치를 부정한다. 즉 그들은 그 운명이 신적이든 물질적이든 사회적이든 상관하지 않고 미리 정해진 운명을 믿는 결정론자들이고 권력맹종주의자들이며, 또한 자신들이 속해 있는 집단이 단체·계급·국가·민족이든 상관하지 않고 오직 꿀벌통의 모든 중요성을 단언하는 '곤충주의자들'이다(꿀벌 같은 곤충들의 군집생활과 집단주의를 강조한다―옮긴이). 공격 진영의 다른 한편에 있는 자들은 인간의 한계를 부정하면서 몇몇 종류의 지적이거나 정치적인 사상에 호의를 보이는, 이를테면 유미주의자·활력론자·직관주의자·영웅숭배자들이다. 결정론자의 관점에서 보면, 인본주의자는 길을 잃은 인간이거나 관념론자이다. 권력맹종주의의 관점에서 보면, 이단자이거나 혁명론자(또는 반혁명론자)이다. '곤충주의자'의 관점에서 보면, 쓸모없는 개인주의자이다. 그리고 자유사상의 관점에서 보

면, 소심한 소시민이다.

'탁월한'(*par excellence*) 인본주의자 에라스뮈스는 이 점에서 전형적인 선례이다. 그는 이렇게 말했다. "아마도 그리스도의 성령은 우리가 생각한 것보다 훨씬 더 넓게 확산되었고, 성자 사회에는 우리의 성자열전에 적히지 않은 성자들이 많이 있다." 교회는 에라스뮈스의 저작들에 의문을 품고 결국 그것들을 거부했다. 모험가 울리히 폰 후텐은 에라스뮈스의 풍자적인 회의주의와 비영웅적인 평화 애호를 경멸했다. 한편 "어떠한 인간도 선을, 또는 악을 생각할 힘을 지니고 있지 않다. 그러나 인간에게는 절대적 필연에 따라 많은 일들이 일어난다"고 말했던 루터는 "만약 신이 마치 조각가가 점토 세공하듯이 인간을 다루고, 마찬가지로 돌도 그렇게 잘 다룰 수 있다면, 하나의 전체로서의 인간(다시 말해 육체와 영혼 모두를 부여받은 인간)이 무슨 소용이 있겠는가?"라는 유명한 말 속에 담긴 에라스뮈스의 신념에 격분했다.[2]

2

따라서 인본주의자는 권위를 받아들이지 않는다. 그러나 전통을

2) 루터와 로테르담의 에라스뮈스 인용에 관해서는 파이퍼(R. Pfeiffer)의 탁월한 모노그래프 *Humanitas Erasmiana*, Studien der Bibliothek Warburg, XXII, 1931을 보라. 에라스뮈스와 루터는 단정적이거나 숙명론적인 점성학을 완전히 다른 이유에서 거부했다는 사실이 중요하다. 에라스뮈스는 인간의 운명이 천체의 불변하는 운동에 의존한다는 생각을 받아들이지 않았다. 왜냐하면 그것은 인간의 자유의지와 책임을 부정하는 것과 마찬가지이기 때문이다. 한편 루터는 그러한 믿음이 신의 전능한 능력을 한정 짓는 것이라고 생각했기 때문에 거부했다. 그래서 루터는 신이 부정기적으로 출현시키는 몸체 8개의 송아지 같은 기형물(*terata*)의 의의를 믿었다.

존중한다. 그들은 전통을 존중의 대상으로뿐만 아니라 연구해야 할 것으로, 그리고 필요하다면 되살려내야 하는 현실적이면서도 객관적인 무엇으로 여겼다. 에라스뮈스는 이렇게 말하기도 했다. "우리가 할 일은 과거를 되살리는 것이지, 미래를 기록하는 것이 아니다"(*nos vetera instauramus, nova non prodimus*).

중세는 과거의 유산을 연구하고 회복하기보다는 그것을 받아들이고 발전시켰다. 중세 사람들은 동시대인들의 작품을 모방하고 이용하듯이, 고전 미술작품을 모방하고 아리스토텔레스와 오비디우스를 이용했다. 그들은 고전 작품을 고고학적·언어학적인 또는 '비평적인', 말하자면 역사적인 관점에서 해석하려는 어떠한 시도도 하지 않았다. 인간의 존재 자체를 목적이 아닌 수단으로 여기는데, 어찌 인간 활동의 기록 자체와 그 기록의 가치를 중요하게 여기겠는가.[3]

3) 역사가들 중에는 연속성과 특이성을 동시에 깨닫지 못하는 자들이 있다. 인본주의와 전(全) 르네상스 운동이 제우스의 머리로부터 날아오르는 아테나처럼 갑자기 출현하지 않았다는 사실을 부정하기는 어렵다. 그러나 페리에르의 수도원장 루푸스가 고전 텍스트를 교정했고, 라바르댕의 대주교 힐데베르트가 로마의 폐허를 무척 사랑했다는 사실, 그리고 12세기 프랑스와 영국의 학자들이 고전 철학과 신화학을 되살렸고, 렌의 수사 마르보두스가 자신의 조그마한 시골 영지에서 목가적인 시를 썼다는 사실 등은 그들의 견해가 페트라르카와 일치했음을 뜻하지는 않는다. 피치노나 에라스뮈스의 견해도 물론이다. 중세에는 고대 문명을 그 자체로 완전한, 역사적으로 중세의 세계와 단절된 현상으로 볼 수 있는 사람이 아무도 없었다. 내가 아는 한, 중세 라틴 세계에는 인본주의적 '고대'(*antiquitas*) 또는 '신성한 고대'(*sacrosancta vetustas*)에 견줄 만한 것이 없었다. 그리고 중세는 눈과 대상의 일정한 거리에 대한 인식에 기초한 원근법 체계를 정교하게 하는 것이 불가능했다. 그래서 그 시대는 현재와 고전적 과거 사이의 일정한 거리에 대한 인식에 기반하는 역사적 훈련 관념을 발전시키는 것 역시 불가능했다. E. Panofsky and F. Saxl, "Classical Mythology in Mediaeval Art," *Studies of the Metropolitan Museum*, IV, 2, 1933, p.228ff. 참조. 특히 p.236ff. 참조. 그리고 최근 헥셔(W.S. Heckscher)의 흥미로운 논문 "Relics of Pagan Antiquity in Medieval Settings," *Journal of the Warburg Institute*, I, 1937,

그러므로 중세 스콜라철학에서는 자연과학(natural science)과, 우리가 인문학(humanities)이라 일컫는 (다시 에라스뮈스의 어구를 인용하자면) 교양인을 위한 학문(*studia humaniora*) 사이에 근본적인 구별이 없다. 적어도 현실에서 수행되는 한, 둘 모두의 실천은 당시의 이른바 철학이라는 범위 내에 있었다. 그렇지만 인본주의의 관점에서 봤을 때 창조의 영역 안에서 자연(nature)의 영역과 문화(culture)의 영역을 구별하고 또 전자를 후자와의 관계에 따라 정의하는 것은, 즉 ('인간에 의해 남아 있는 기록들'은 제외하더라도) 자연을 감각으로 알 수 있는 모든 세계라고 정의하는 것은 합리적이며 심지어는 필연적이기까지 하다.

사실 인간은 기록을 남기는 유일한 동물이다. 인간은 자신의 소산에 의해서, 그 소산의 물질적 존재와는 다른 관념을 '마음속에서 다시 이끌어내는' 유일한 동물이다. 다른 동물들도 기호를 사용하고 건축물을 고안해낸다. 그렇지만 그들은 '의미작용의 관계를 이해하지'[4] 못한 채 기호를 사용하고, 구조관계를 이해하지 못한 채 건축물을 고안한다.

의미작용의 관계를 이해한다는 것은 표현의 수단에서 표현될 개념의 관념을 분리해내는 것이다. 또 구조관계를 이해한다는 것은 수행의 수단으로부터 수행될 기능의 관념을 분리해내는 것이다. 개가 낯선 사람을 보고 짖는 소리는 문밖으로 나가고 싶어서 짖는 소리와는 아주 다르다. 그렇다고 주인이 없을 때 집에 누가 방문 '했음'을 알리기 위한 특별한 소리를 내지는 않는다. 더군다나 동물은 그림으로 무엇을 표현하려고 하지 않는다. 아무리 신체적으로 가능하다고 할지

p.204ff. 참조.

4) J. Maritain, "Sign and Symbol," *Journal of the Warburg Institute*, I, 1937, p.1ff.를 보라.

라도 말이다. 물론 원숭이도 그러하다. 비버는 댐을 만든다. 그러나 우리가 아는 한, 그 동물은 제작에 수반되는 복잡한 활동을 할 뿐이지, 구체적으로 목재와 돌을 세우는 것 대신 도면에 표현할 수 있는 계획적인 '설계'를 고안하지는 못한다.

인간의 기호와 체계는 기록된다. 왜냐하면 그것들은 신호를 만들고 건물을 짓는 과정과는 구별되는, 아직 현실화되지는 못한 관념들을 표현하기 때문이다. 오히려 그렇게 표현되는 한 그것들은 기록된다. 따라서 그러한 기록들은 시간의 흐름으로부터 생성되는 성질이 있으며, 바로 이런 측면에서 인본주의자에 의해 연구된다. 인본주의자는 기본적으로 역사가이다.

과학자들 역시 인간의 기록들을, 곧 선인들의 연구를 다룬다. 그러나 그들에게 기록은 조사될 어떤 것이 아니라 조사하는 데 도움을 주는 어떤 것이다. 한편으로, 과학자가 기록에 관심을 보이는 이유는 기록이 시간의 흐름에서 드러나 보이기 때문이 아니라 시간의 흐름 속에 흡수되어 있기 때문이다. 만일 현대 과학자가 뉴턴이나 레오나르도 다 빈치의 원문을 읽는다면, 그는 과학자로서가 아니라 과학의 역사에, 즉 인간 문화 전반의 역사에 관심이 있는 한 사람으로서 읽을 것이다. 다시 말해 그는 뉴턴 또는 레오나르도 다 빈치의 작품에 자율적인 의미와 영속적인 가치가 있다고 보는 한 사람의 '인본주의자'로서 읽는다. 인본주의적 견지에서 봤을 때, 인간의 기록은 늙지 않는다.

그러므로 과학이 자연 현상의 혼돈의 다양성을 이른바 자연의 질서(cosmos)로 바꾸려고 노력하는 반면, 인문학은 인간 기록의 혼돈의 다양성을 이른바 문화의 질서로 바꾸려고 노력한다.

비록 과학과 인문학의 주제와 절차가 서로 많이 다르더라도, 어떤 면에서 과학자가 구사하는 연구방법의 문제들과 인문학자가 구사하

는 연구방법의 문제들 사이에는 아주 비슷한 부분도 있다.[5]

　두 경우에, 탐구의 과정은 관찰에서 시작되는 듯이 보인다. 그러나 자연 현상을 관찰하는 자와 기록을 조사하는 자 모두 자신들의 통찰력의 한계와 이용 자료에 한정되지 않는다. 자신들의 주의를 '어떤' 대상으로 향하게 함으로써, 알게 모르게, 과학자의 경우에는 이론의 명령을 따르고 인문학자의 경우에는 전반적인 역사 개념이 명령하는 사전 선택의 원리를 따른다. "마음에는 감각에 있는 것을 제외한 어떤 것도 있지 않다"는 말이 진리일 수 있다. 그러나 마음속으로 스며들어가는 것이 하나도 없어도 감각에는 많은 것이 있다는 말 또한 마찬가지로 진리일 수 있다. 우리는 주로 우리가 스스로에게 영향을 끼치도록 허락하는 것에서 영향을 받는다. 마치 자연과학이 현상이라 불리는 것을 무의식적으로 선택하듯이, 인문학은 역사적 사실이라 불리는 것을 무의식적으로 선택한다. 따라서 인문학은 점차 문화의 질서를 넓히고 어느 정도 자신들의 관심의 강조점들을 바꾼다. 심지어는 인문학을 단순히 '그리스 라틴 고전'으로 정의하는 것에 본능적으로 동감하는 사람이 있고, 우리가 관념과 표현을, 예컨대 '관념'과 '표현'을 이용하는 정의를 본질적으로 옳다고 생각하는 사람까지 있다. 그런 사람들조차 그 정의가 약간 편협하다는 점을 인정한다.

　더군다나 인문학의 세계는 문화의 상대성이론(물리학자의 상대성이론에 필적한다)에 따라 결정된다. 그리고 문화의 우주(cosmos)는

5) E. Wind, *Das Experiment und die Metaphysik*, Tübingen, 1934 그리고 idem, "Some Points of Contact between History and Natural Science," *Philosophy and History, Essays Presented to Ernst Cassirer*, Oxford, 1936, p.255ff.(현상, 수단, 관찰자, 그리고 역사적 사실, 문서, 역사가 사이의 관계를 다룬 아주 유익한 논의가 실려 있다) 참조.

자연의 우주보다 훨씬 좁기 때문에, 문화적 상대성은 지구상의 범위 내에서 통용된다. 이는 아주 일찍이 관찰되었던 사실이다.

　모든 역사적 개념은 명백히 공간과 시간의 범주에 기반을 둔다. 기록과 그것이 내포하는 것은 그 날짜와 장소가 확인되어야만 한다. 이 두 가지 행위는 현실에서는 하나에 대한 두 가지 양상임이 밝혀진다. 예를 들어 내가 어떤 그림을 두고 약 1400년에 만들어졌다고 연대를 매길 때, 그 시기에 '어디에서' 만들어졌는지를 밝힐 수 없다면 내 진술은 무의미할 것이다. 반대로, 내가 어떤 그림을 두고 피렌체 화파의 것이라고 기술한다면, 나는 그 그림이 피렌체 화파에 의해 '언제' 생산되었는지를 말할 수 있어야 한다. 문화의 우주는 자연의 우주처럼 시간과 공간으로 구성된다. 1400년이라는 연도는 베네치아와 피렌체에서 서로 의미하는 바가 다르다. 물론 아우크스부르크, 러시아, 콘스탄티노플에서도 마찬가지이다. 두 가지 역사적 현상은 하나의 '관계의 뼈대' 안에서 연관될 수 있는 한, 동시적인 또는 측정 가능한 일시적인 상호관계를 맺는다. 그 뼈대가 없다면 동시성이라는 개념은 물리학에서와 마찬가지로 역사에서도 무의미한 것이 될 것이다. 만일 우리가 일련의 상황들에 의해 어떤 흑인 조각이 1510년에 만들어졌다는 사실을 알았을 때, 그것이 미켈란젤로의 시스티나 예배당 천장화와 '동시대의 것'이라고 말하는 것은 무의미할 것이다.[6]

　결국, 자료가 자연의 질서로 조직화되는 연속 단계들과 자료가 문화의 질서로 조직화되는 연속 단계들은 서로 유사하다. 또한 그 과정에 의해 함의되는 연구방법의 문제들도 마찬가지이다. 첫 번째 단계에서는 앞에서 얘기했듯이 자연 현상의 관찰과 인간 기록의 검토가

6) 예를 들어 E. Panofsky, "Über die Reihenfolge der vier Meister von Reims" (Appendix), *Jahrbuch für Kunstwissenschaft*, II, 1927, p.77ff. 참조.

행해진다. 그다음 단계에서는, '자연으로부터의 메시지'가 관찰자에게 받아들여지듯이, 기록도 '판독되고' 해석되어야 한다. 마지막 단계에서는 관찰과 검토의 결과가 '의미를 지니는' 일관된 체계로 분류되고 정리되어야 한다.

이제 우리는 관찰과 검토를 '위한' 자료의 선택마저도, 어느 정도는 이론에 따라서 또는 전반적인 역사 개념에 따라서 결정되어야 한다는 사실을 알게 된다. 이는 절차 그 자체에서 더욱 명징해진다. 즉 '의미를 지니는' 체계를 목적으로 하는 모든 단계처럼, 선행 단계뿐만 아니라 후속 단계도 전제한다.

과학자가 현상을 관찰할 때는, 탐구하고자 하는 자연의 법칙에 따라 '도구'를 사용한다. 인문학자가 기록을 탐구할 때는, 탐구하고자 했던 그 과정이 진행되면서 생산된 '문서'를 사용한다.

라인란트의 작은 마을 기록보관소에서 1471년에 쓰여진 계약서와, 그것에 동봉된 지불 기록을 발견했다고 가정해보자. 지방의 화가 '요하네스이면서 프로스트'가 그 마을의 성 야고보 교회로부터 제단 중앙에 그리스도의 탄생을, 제단 양쪽에 성 베드로와 성 바오로를 그려달라는 주문을 받았다고 가정해보자. 그리고 더 나아가, 내가 성 야고보 교회에서 그 계약서와 일치하는 제단화를 발견했다고 가정해보자. 이는 아마도 우리가 만나고 싶어 하는 완전하고 간단한 증거 문서의 예가 될 것이다. 편지 또는 연대기·전기·일기·시 같은 기록을 토대로 한 '간접적인' 자료를 다루어야만 할 때보다 훨씬 완전하고 간단하다. 그러나 몇 가지 질문이 생길 것이다.

그 자료는 원본일 수도, 복사본일 수도, 또는 위작일 수도 있다. 만일 그것이 복사본이라면 그것은 불완전한 것이고, 아무리 그것이 원본이라고 해도 일부 데이터는 거짓일 수 있다. 제단화로 다시 돌아가보자. 제단화는 계약서에 기술된 것들 가운데 하나이다. 하지만 마찬

가지로 본래의 역사적인 작품은 1535년 우상파괴 폭동으로 파괴되었고, 그래서 1550년경 안트베르펜 출신 화가가 제작한 같은 주제의 제단화로 대체되었을 수도 있다.

어느 정도 확신을 얻으려면 그 문서를 비슷한 날짜와 장소의 다른 문서와 '대조'해봐야 한다. 그리고 그 제단화를 1470년경 라인란트에서 제작된 다른 그림과 '대조'해볼 필요가 있다.

첫째, '대조' 작업은 무엇을 '대조'해야 하는지를 모르면 당연히 불가능하다. 그래서 예컨대 계약서에 사용된 필적의 형식, 몇몇 전문 용어, 또는 제단화에 명시된 형식과 도상학의 특색 등 특징이나 기준을 뽑아보아야 한다. 그러나 이해하지 못하는 것을 분석할 수는 없기 때문에, 결국 우리의 조사는 판독과 해석의 전제 조건을 세워야 한다.

둘째, 우리가 대조하는 불확실한 사례 자체는 연구 대상으로 삼을 만큼 확정적이지 못하다. 하나하나 말하자면, 서명이 되고 날짜가 적힌 다른 역사적인 작품도 1471년에 '요하네스이면서 프로스트'로부터 발주된 제단화와 마찬가지로 의심스럽다(그림에 있는 서명이 가끔은 그림과 연관된 문서처럼 신뢰할 수 없는 것이라는 점은 자명하다). 제단화가 양식적으로나 도상학적으로 1470년경 라인란트에서 제작되었을 '가능성이' 있는지 없는지는 몇 가지 총체적 데이터군(또는 종류)에 기초했을 경우에만 단정할 수 있다. 그렇지만 명백한 분류는 그런 종류들을 포괄하는 전체의 관념을—다시 말해 개별 사례들로부터 만들 수 있는 전반적인 역사 개념을—전제로 한다.

그러나 우리가 주목해야 할 것이 있다. 우리가 하는 조사의 초기는 언제나 결말을 상정하는 것처럼 보인다. 그리고 그 역사적 작품을 설명하는 문서는 작품 자체와 마찬가지로 이해 불가능하다. 계약서의 술어는, 그 하나의 제단화에 의해서만 설명될 수 있는 '단 한 번만 말

해지는 단어'($\check{\alpha}\pi\alpha\xi$ $\lambda\varepsilon\gamma\acute{o}\mu\varepsilon\nu o\nu$)일 가능성이 크다. 또한 미술가가 자기 작품들에 관해 말한 것은 항상 작품 자체에 비추어서 해석되어야만 한다. 우리는 분명 절망적인 악순환에 직면한다. 사실상 그것은 철학자들이 일컫는 '유기적 상황'[7]이다. 몸체 없이 두 발은 걸을 수 없고, 두 발 없이는 몸체 역시 걸을 수 없다. 그러나 인간은 걸을 수 있다. 개개의 역사적 작품과 문서는 전반적인 역사 개념에 비추어서 조사되고 해석되고 분류된다. 동시에 그것의 전반적인 역사 개념은 개개의 역사적 작품과 문서 위에서만 구축될 수 있다. 이는 자연 현상의 이해와 과학적 도구의 사용이 전반적인 물리이론에 의존하는 것과 같다. 그 반대도 마찬가지이다. 그러나 이는 결코 영원히 정돈된 상태가 아니다. 미지의 역사적 사실에 관한 모든 발견과 이미 알려진 역사적 사실에 관한 모든 새로운 해석은 통용되는 전반적인 개념에 '일치'할 것이고, 따라서 그 개념을 보강해 풍성하게 해줄 것이다. 또한 전반적인 개념에 미세한, 심지어는 근본적인 변화를 일으킴으로써 이전에 알려진 모든 것에 새로운 빛을 비출 수 있을 것이다. 둘 모두의 경우에도, '의미를 지니는 체계'는 개별 사지에 대비되고 생물에 필적하는, 일관되면서도 유연한 유기체로서 작동한다. 인문학에서 역사적인 작품들, 문서, 전반적인 역사 개념 등이 상호관계를 맺을 때 그 체계가 작동하는 것처럼, 분명 자연과학에서도 현상·도구·이론 등이 상호관계를 맺을 때 그 체계가 작동한다.

3

나는 1471년의 제단화를 하나의 '역사적인 작품'(monument)으로

7) 나는 이 용어를 그린(T.M. Greene) 교수에게 빚졌다.

서 언급했으며 그 계약서를 '문서'라고 칭했다. 다시 말해서 나는 제단화를 조사의 대상 또는 '1차 자료'로 여겼고, 계약서를 조사의 수단 또는 '2차 자료'로 여겼다. 이렇게 함으로써 나는 미술사학자로서 말한다. 그런데 고문헌학자나 법률사학자라면 계약서를 '역사적인 작품' 또는 '1차 자료'로 여길 것이고, 둘 모두 그림을 1차 자료 증명에 사용할 것이다.

만일 어떤 학자가 이른바 '사건'에 특별한 관심을 기울이지 않는다면(이 경우, 그 학자는 이용 가능한 모든 기록을 '사건'의 재현을 위한 '2차 자료'로 여길 것이다), 모든 사람들의 '역사적인 작품'은 다른 누군가의 '문서'이며, 그 반대도 그러하다. 실제의 경우, 우리는 정당하게 다른 동료 학자들의 몫인 '역사적인 작품'을 할 수 없이 실제로 도용하기도 한다. 많은 예술작품이 언어학자나 의학사학자에 의해 해석된다. 그리고 많은 텍스트가 미술사학자에 의해 해석되고 있다. 그러나 그저 해석될 수 있을 뿐이다.

그래서 미술사학자는 인문학자이며, 그의 '1차 자료'는 미술작품이라는 형식으로 오늘날 우리에게 전해오는 기록들로부터 형성된다. 대체 미술작품이란 무엇인가?

미술작품이 언제나 즐거움을 목적으로, 또는 좀더 학문적으로 표현하자면, 미적인 경험을 목적으로 창작되지는 않는다. "예술의 목적은 쾌(快)이다"라는 푸생의 말은 가히 혁명적이다.[8] 왜냐하면 초기

8) A. Blunt, "Poussin's Notes on Painting," *Journal of the Warburg Institute*, I, 1937, p.344ff.에서 블런트는 푸생의 "예술의 목적은 쾌(快)이다"(La fin de l'art est la délectation)라는 말이 다소 '중세적'이라고 주장했다(p.349). 왜냐하면 "미가 인지되는 하나의 표시로서의 쾌락이론(*delectatio*)은 성 보나벤투라 미학의 핵심이며, 푸생이 그 정의를 꺼낼 정도로 통속화되어 그때 이후로 잘 존재하기 때문이다." 그러나 비록 푸생의 그런 표현이 중세적 원천에서 영향을 받았을지라도, 쾌락은 인공적이든 자연적이든 간에 모든 아름다운 것의 뚜렷한 특성이라

의 문필가들은 예술이 즐거움을 주긴 하지만 어떤 면에서는 유용한 쓰임새도 있다고 항상 주장했기 때문이다. 그러나 미술작품은 언제나 미적 의의(미적 가치와 혼동되지 않는)를 담고 있다. 그것은 실제적인 목적에 기여하든 그러지 않든, 또한 그것이 좋든 나쁘든, 미적으로 체험될 것을 요구한다.

자연적인 것과 인공적인 것은 모두 미적으로 경험될 수 있다. 간단하게 말하면, 미적 체험은 우리가 무엇인가를 보거나 들을 때, 지적으로도 감정적으로도 그것 이외의 다른 일체의 것과 연관 짓지 않을 때 일어난다. 나무 한 그루를 보더라도, 만약 목수라면 그 나무를 잘라서 이용할 방법과 그 나무를 연관 지을 것이다. 그리고 만일 조류학자라면, 그 나무에 둥지를 트는 새들과 그 나무를 연관 지을 것이다. 경마장에 있는 사람이 자기가 돈을 건 말을 주시할 때는, 그 말의 활력을 경주에서 승리하기를 바라는 자신의 희망과 연관 지을 것이다. 지각의 대상물에 단순하게 전적으로 스스로를 맡기는 사람만이 그것을 미적으로 경험할 것이다.[9]

이제, 우리가 자연물에 직면할 때 그것을 미적으로 경험하느냐 그러지 않느냐는 오로지 개인적인 문제이다. 그런데 인간이 만든 것은, 그것에 대한 경험을 요구하기도 하고 그러지 않기도 하다. 그렇기 때문에 그것은 스콜라철학자들이 말한 '지향'(intention)을 지닌다. 교통신호의 빨간색을 미적으로 경험하려 한다면, 그것을 브레이크 밟

는 주장과, 쾌락은 예술의 "목적"(fin)이라는 주장 사이에는 큰 차이가 있다.

9) M. Geiger, "Beiträge zur Phänomenologie des aesthetischen Genusses," *Jahrbuch für Philosophie*, I, Part 2, 1922, p.567ff. 참조. 아울러 E. Wind, *Aesthetischer und kunstwissenschaftlicher Gegenstand*, Diss. phil. Hamburg, 1923. *Zeitschrift für Aesthetik und allgemeine Kunstwissenschaft*, XVIII, 1925, p.438ff.에 "Zur Systematik der künstlerischen Probleme"로 일부 실린 것 참조.

기의 관념과 연결 짓는 대신 교통신호의 '지향'에 반하는 행동을 해야 할 것이다.

그렇게 미적 경험을 요구하지 않는 인조물은 보통 '실용적'이며, 전달 수단, 그리고 도구 또는 장치라는 두 종류로 나뉜다. 전달 수단은 개념을 전하는 것을 '지향'하고, 도구나 장치는 기능 수행을 '지향'한다(다시 말해서 이 기능은 타이프라이터 또는 앞에서 말한 교통신호의 경우처럼 커뮤니케이션의 생산 또는 전달이다).

미적 경험을 요구하는 대부분의 대상들, 즉 예술작품들 또한 그 두 종류 가운데 하나에 속한다. 시나 역사화(歷史畵)는 어떤 의미에서 커뮤니케이션 수단이다. 판테온과 밀라노의 촛대는 어떤 의미에서 장치이다. 미켈란젤로가 만든 로렌초와 줄리아노 데 메디치의 묘는 어떤 의미에서 이 두 가지 모두를 겸한다. 다만 나는 '어떤 의미에서'라는 말을 사용하지 않을 수 없다. 왜냐하면 다음과 같은 차이점이 있기 때문이다. '단순한 커뮤니케이션 수단'이라 불리는 것과 '단순한 장치'라 불리는 것의 경우, 그 지향은 작품의 관념, 다시 말해서 전달되어야 하는 의미나 수행되어야 하는 기능에 명확하게 고정된다. 예술작품의 경우, 관념에 대한 관심은 형식에 대한 관심과 균형을 이루는데, 어떤 경우 형식에 대한 관심 쪽으로 치우치기도 한다.

그러나 '형식'의 요소는 예외 없이 모든 사물에서 보인다. 왜냐하면 모든 사물은 질료와 형식으로 이루어져 있기 때문이다. 그리고 어떤 예에서든, 어느 정도 그 형식의 요소가 강조하는 것을 과학적으로 정확하게 결정할 방법은 없다. 때문에 커뮤니케이션 수단 또는 장치가 예술작품이 되는 정확한 시점을 정하는 것은 불가능하고, 또 그렇게 되어서도 안 된다. 친구에게 저녁 초대 편지를 보낼 때, 그 편지는 일차적으로 커뮤니케이션이다. 그렇지만 편지의 형식을 좀더 강조하면 그 편지는 서예작품에 좀더 가까워질 것이고, 언어의 형식을 좀

더 강조(소네트를 지어서 초대할 수도 있다)하면 문학이나 시 작품에 좀더 가까워질 것이다.

따라서 실용적인 사물의 영역이 어디에서 끝나고 '예술'의 영역이 어디에서 시작하는지는 창작자의 '지향'에 달려 있다. 그 '지향' 역시 절대적으로 결정될 수는 없다. 먼저, '지향'은 그것 자체로, 정확한 과학적인 검증이 불가능하다. 둘째, 창작자들의 '지향'은 그들의 시대와 환경의 기준들에 따라 제약받는다. 고전적인 취미는 사적인 편지, 법정 변호, 영웅의 방패 등이 '예술적'일 것을 요구하는데(위조된 아름다움이라는 결과가 나올 수 있다), 이에 반해 현대적인 취미는 건축물과 재떨이가 '기능적'일 것을 요구한다(위조된 효용성이라는 결과가 나올 수 있다).[10] 결국 이러한 '지향'에 대한 우리의 평가는 불

10) 엄밀하게 말하면 '기능주의'는 새로운 미의 원리의 도입이 아니라 미적 영역의 좀더 협소한 한정이다. 우리가 아킬레스의 방패보다 근대의 강철 투구를 더 좋아할 때, 또는 법정에서 연설 '의도'가 명백히 주제에 집중되어 형식으로 옮겨가서는 안 된다고 느낄 때(게르트루드 왕비가 적절하게도 "'기교'보다는 내용을 더 중요하게"라고 언급했듯이), 우리는 단순히 무기와 법정 연설이 예술작품으로서, 즉 미학적으로 다루어져서는 안 되고, 실용품으로서, 즉 기술적으로 다루어져야 한다고 요구한다. 우리는 '기능주의'를 금지 명령이 아닌 기초 조건으로 생각한다. 고전 문화와 르네상스 문화는 단순히 유용한 것이 '아름다운 것'이 될 수 있으리라는 신념(레오나르도 다 빈치는 "어떤 것도 유용한 것보다 아름답지 않다"(non può essere bellezza e utilità)라고 했다. J.P. Richter, *The Literary Works of Leonardo da Vinci*, London, 1883, nr.1445 참조)에서 미적인 태도를 '본래' 실용적인 피조물 같은 것으로 확대하는 특징을 보였다. 우리는 기술적인 태도를 '본래' 예술적인 피조물로 확대해왔다. 이는 또한 위반이며, '유선형'의 경우, 예술은 복수를 했다. 원래 '유선형'은 공기 저항에 대한 과학적 연구 결과에 기초한 진정 기능적 원리였다. 그러므로 그것에 적당한 영역은 고속으로 움직이는 탈것들과 놀랄 만한 강도의 풍압을 견뎌야 할 구조물이었다. 하지만 그러한 특수하고 진정 기술적인 장치가 '효용성'이라는 20세기의 이상을 표현하는 일반적·미학적 원리로서 해석될 때('당신의 마음을 유선형으로!'), 그리고 팔걸이의자와 칵테일 셰이커에 적용될 때는 본래의 과학적 유선형이 '미화'되어야 할 필요성이 느껴진다. 그래서 결

가피하게 우리 자신의 태도에 따라 좌우되고, 그 태도는 이제 우리가 놓여 있는 역사적인 상황뿐만 아니라 개인적인 경험에 의존한다. 우리 모두는 아메리카 부족들의 숟가락과 숭배물이 민속학박물관에서 미술관 전시회로 옮겨지는 것을 직접 보고 있다.

그러나 한 가지 확실한 것이 있다. '관념'과 '형식'에 대한 강조의 상호 비례가 평행상태로 좀더 가까이 갈수록, 그 작품은 '내용'이라는 것을 좀더 웅변적으로 드러낼 것이라는 점이다. 주제에 대비되는 것으로서 내용이라는 것을 퍼스의 말을 빌려 설명하면, 작품은 무심코 스스로를 드러낼지언정 과시는 하지 않는다. 이는 국가·시대·계급·종파 또는 학파의 신념에 깔린 근본 태도이다 ─ 이 모든 것은 무의식적으로 어떤 개성에 이끌려 내용을 갖추게 되고, 하나의 작품 속에 응축된다. 분명 그러한 무의식의 현시는 두 가지 요소, 즉 관념과 형식 중 하나가 의식적으로 강조되거나 억압될수록 그만큼 더 막연해질 것이다. 방적기는 기능적 관념이 가장 인상적으로 현시된 한 예라 할 수 있으며, '추상' 회화는 아마도 순수 형식이 가장 표현적으로 표명된 한 예라 할 수 있다. 그러나 둘 다 최소한의 내용은 담고 있다.

4

예술작품을 '미적으로 경험될 것을 요구받는 인조물'로 정의함으로써 우리는 처음으로 인문학과 자연과학의 근본적인 차이와 조우한다. 과학자는 자연 현상들을 다룰 때, 일단 그것들을 분석한다. 인문학자는 인간의 행위와 창작물을 다룰 때, 총합적·주관적 성격의

국 유선형은 그것이 철저히 비기능적 형식에 속하는 것이 당연한 곳으로 다시 옮겨졌다. 결과적으로, 우리는 이제 디자이너들에 의해 비기능화된 자동차와 기차보다는 기술자에 의해 기능화된 집과 가구를 더 갖고 있다.

정신적 처리 과정에 적극 관여해야 한다. 또한 정신적으로 그 행위들을 재연하고 그 창작물들을 재창조해야 한다. 사실 인문학의 진정한 대상들은 그러한 과정을 거쳐 생겨난다. 철학사가나 조각사가들은 분명 책과 조각이 물질적으로 존재해서가 아니라 그것이 의미를 담고 있기 때문에 그 책과 조각을 연구할 것이다. 또한 그 의미는 책에 표현된 사상과 조각에 표명된 예술적 개념을 재생산함으로써, 그래서 정말 말 그대로 '실감 나게' 함으로써 이해될 수 있을 것이다.

미술사학자는 '자료'를 합리적인 고고학적 분석에 맡기는데, 때때로 그 분석은 물리학이나 천문학의 연구만큼 꼼꼼하게 정확하고, 포괄적이고 복잡하다. 하지만 그는 직관적·미적 재창조[11]에 의해 자

11) '재창조'(re-creation)라는 단어를 사용할 때는 접두어 're'를 강조하는 것이 중요하다. 예술작품은 예술적인 '의도'의 표시와 자연물 모두를 말한다. 예술 작품을 물질적 환경에서 분리하는 것은 종종 어렵다. 그것은 늘 세월의 물리적인 과정에 종속된다. 따라서 예술작품을 미적으로 경험할 때 우리는 서로 전혀 다른 두 가지 행위를 하지만, 그 둘은 심리적으로 하나의 체험(Erlebnis)으로 융합된다. 즉 우리는 예술작품을 그 제작자의 '의도'에 종속되는 재창조로써, 그리고 나무나 일몰에 부여하는 미적 가치에 필적하는 미적 가치를 자유롭게 창조함으로써 미적 대상을 세운다. 풍화된 조각에 대한 사르트르의 인상에 우리 스스로를 맡길 때, 우리는 그 감미로운 원숙함과 고색창연함을 미적 가치로서 즐기지 않을 수 없다. 그러나 빛과 색의 특별한 유희에서 생기는 관능적인 즐거움과 '연대'와 '진실성'에 대한 좀더 감상적인 즐거움을 함의하는 그 가치는 제작자가 조각한 객관적이거나 예술적인 가치와는 아무 관계가 없다. 고딕 석조공의 관점에서 봤을 때 시간이 흘러가는 과정은 단순히 부적절한 것이 아니라 결코 바람직하지 않은 것이다. 그들은 조각상을 도색해서 보호하려고 했고, 만약 그래서 본래의 신선한 상태로 보존되었다면, 아마도 미적인 즐거움은 크게 손상되었을 것이다. 한 개인으로서 미술사학자는 고대의 영원성-경험(Alters-und-Echtheits-Erlebnis)과 예술-체험(Kunst-Erlebnis)의 심리적 통일을 파괴하지 않음으로써 전적으로 정당화된다. 그러나 '전문가'로서 미술사학자는 미술가가 조각에 부여한 의도적 가치의 재창조적인 경험을 자연의 행위가 오래된 돌에 부여하는 우연적 가치에서 가능한 한 분리하지 않을 수 없다. 그리고 그러한 분리는 이따금 생각보다 쉽지 않다.

신의 '자료'를 구성한다. 이때 '보통'사람들이 그림을 관찰하거나 교향곡을 감상할 때처럼 '특질'의 식별과 평가를 동반한다.

그런데 미술사학의 바로 그 대상들이 비합리적이고 주관적인 과정에 의해 생겨난다고 한다면, 과연 미술사학을 존경할 만한 학문의 한 분야로 정립할 수 있을지 의문이다.

이러한 질문은 미술사학에 도입되어온, 또는 도입될 수도 있는 과학적 방법을 거론한다고 해도 답하기 어렵다. 재료의 화학적 분석, 엑스선·자외선·적외선·확대사진 등의 고안물은 우리에게 아주 많은 도움을 주지만, 이러한 과학적 방법을 이용하는 것은 근본적인 방법론적 문제와 아무 관련이 없다. 중세 세밀화라고 전해진 작품에 사용된 안료들이 19세기 이전에 만들어진 것이 아니라는 취지의 주장은 미술사학적인 질문을 해결할 수 있을지 모르지만, 미술사학적인 진술은 아니다. 그것은 화학사 외에도 화학 분석에 의존함으로써, 세밀화를 미술작품으로서가 아니라 물질적인 것으로서 기술한다. 이는 위조된 유언서에도 마찬가지로 응용될 수 있다. 한편, 엑스선과 확대사진의 사용은 안경이나 현미경의 사용과 방법적으로 전혀 다르지 않다. 미술사학자는 그러한 장치들을 이용해 맨눈으로 보는 것보다 더 많이 볼 수 있지만, 그것은 맨눈으로 본 것과 마찬가지로 '양식적'으로 해석되어야만 한다.

진실의 해답은, 직관적·미적 재창조와 고고학적 조사가 서로 결합되어 이른바 '유기적 상황'이라는 것을 형성할 수 있다는 사실에 놓여 있다. 먼저 표를 사고 그다음에 기차를 타야 하는 것이긴 하지만, 미술사학자는 먼저 재창조적 종합에 따라 그 대상을 구성하고 그다음에 그것으로부터 고고학적 조사를 시작하지는 않는다. 현실에서는 이 두 과정이 각각 차례대로 작용하지 않으며 상호 침투한다. 재창조적 종합은 고고학적 조사의 기반으로 기능하고, 그에 따라 고고

학적 조사는 재창조적 과정의 기반으로 기능하기도 한다. 둘 다 서로에게 내용을 부여하고 수정한다.

미술작품을 마주하는 모든 사람들은, 그것을 미적으로 재창조하든 이성적으로 탐구하든, 세 가지 구성 요소, 즉 구체화된 형식, 관념(즉 조형예술에서는 주제), 그리고 내용에서 영향을 받는다. "형식과 색채는 우리에게 형식과 색채를 말해준다. 그게 전부이다"라는 의사-인상주의 이론은 전혀 맞지 않는다. 미적 경험에서 이해되는 것은 사실 이 세 가지 요소의 종합이고, 이 세 요소는 모두 이른바 예술의 미적 향유라는 것에 개입한다.

따라서 예술작품의 재창조 경험은 감상자의 타고난 감수성과 시각적 훈련뿐만 아니라 문화적인 소양에 따라 좌우된다. 완전하게 '순수한' 감상자란 존재하지 않는다. 중세의 '순수한' 감상자는 고전 조각과 건축을 감상할 수 있을 때까지 많은 것들을 배웠고, 또 어떤 것들을 잊어야 했다. 그리고 르네상스 이후의 '순수한' 감상자는 원시미술은 말할 것도 없고 중세미술을 이해할 수 있을 때까지 많은 것을 잊었으며, 또 어떤 것들은 배워야 했다. '순수한' 감상자는 예술작품을 즐길 뿐만 아니라 무의식적으로 평가하고 해석한다. 그렇기 때문에 그가 그 평가와 해석의 옳고 그름을 고려하지 않거나, 자신의 변변치 못한 문화적 소양이 실제로는 경험의 대상에도 영향을 끼친다는 점을 깨닫지 못한 채 예술작품을 평가하고 해석할지라도, 그런 그를 어느 누구도 비난할 수 없다.

'순수한' 감상자와 미술사학자는 서로 다르다. 후자는 그 다름의 상황을 의식한다는 점에서 그렇다. 미술사학자는 자신의 문화적 소양이 다른 나라와 다른 시대 사람들과 조화를 이루지 못할 것이라는 점을 '알고' 있다. 그래서 자신의 연구 대상이 창작된 여러 사정을 가능한 한 학습을 통해 조정하려고 시도한다. 그는 방법·상황·연대·

작자·목적 등 이용할 수 있는 실제 지식을 모으고 입증하려 할 뿐만 아니라, 그 작품과 같은 종류의 다른 작품을 비교한다. 또한 그 특질을 좀더 '객관적으로' 평가하기 위해서 그 나라와 시대의 미적 기준을 반영하는 저작물들을 검토할 것이다. 그는 주제를 확인하기 위해서 신학이나 신화학의 고서를 읽을 것이고, 그런 작품의 역사적인 위치를 결정하고 작자의 개인적인 공헌을 선인들이나 동시대인과 구별하려고 시도할 것이다. 미술사학자는 가시 세계의 묘사를 지배하는, 또는 건축으로 말하자면 구조상의 특징을 조정하는 지배적인 형식원리를 연구하고, 그것에 따라 '모티프'의 역사를 연구할 것이다. 그는 도상학적 공식이나 '유형'의 역사를 확립하기 위해서 문헌 자료의 영향과 자립적인 표현 전통의 효과 사이의 상호작용을 관찰할 것이다. 아울러 내용에 대한 자신만의 주관적인 느낌을 바로잡기 위해서 다른 시대와 다른 나라의 사회적·종교적·철학적 태도에 정통하려고 최선을 다할 것이다.[12] 그러나 이 모든 것을 행할 때, 미술사학자의 미적 지각은 변화하여 작품의 본래 '지향'에 좀더 적응할 것이다. 그에 따라 '순수한' 미술 애호가와는 대조적으로, 미술사학자의 일은 비이성적인 토대 위에 이성적인 상부구조를 짓는 것이 아니라, 자신의 고고학적 조사의 결과를 그의 재창조 경험의 증거와 지속적으로 대조하는 한편 그 재창조적인 경험이 고고학적 조사의 결과와 일치하도록 자신의 재창조 경험을 발전시키는 것이다.[13]

12) 이 단락에서 사용한 전문 용어에 관해서는, 이 책 제1장에 재수록된 파노프스키의 *Studies in Iconology*의 서문 참조.

13) 물론 마찬가지로 문학과 다른 형식의 예술 표현의 역사에도 적용된다. 디오니시우스 트락스에 따르면(*Ars Grammatica*, ed. P. Uhlig, XXX, 1883, p.5ff.; Gilbert Murray, *Religio Grammatici, The Religion of a Man of Letters*, Boston and New York, 1918, p.15에 인용), Γραμματική(우리 식으로 말하자면 문학사)는 시인들과 산문작가들이 말해온 ἐμπειρία(경험에 의한 지식)이다. 그는 이것

레오나르도 다 빈치는 "두 개의 약점은 서로에 기대어 다른 하나에 힘을 더한다"고 말한 바 있다.[14] 아치의 절반은 따로 똑바로 설 수 없

을 여섯 부분으로 나누는데, 모두 미술사학에 비교될 수 있다.

① ἀνάγνωσις ἐντριβὴς κατὰ προσῳδίαν(운율법에 따라 크게 읽는 전문가): 사실상 문학작품의 종합적·미적 재창조이며, 미술작품의 시각적 '실제'에 필적한다.

② ἐξήγησις κατὰ τοὺς ἐνυπάρχοντας ποιητικοὺς τρόπους(개연성 있는 비유적 표현의 설명): 도상학적 형식 또는 '유형'(type)의 역사에 필적한다.

③ γλωσσῶν τε καὶ ἱστοριῶν πρόχειρος ἀπόδοσις(단어와 주제의 진부한 표현): 도상학적 주제의 확인.

④ ἐτυμολογίας εὕρησις(어원의 발견): '모티프'의 유래.

⑤ ἀναλογίας ἐκλογισμός(문법 형태의 설명): 구성적 구조의 분석.

⑥ κρίσις ποιημάτων, ὅ δὴ κάλλιστόν ἐστι πάντων τῶν ἐν τῇ τέχνῃ(문학비평으로서, Γραμματική에 의해 포함되는 것 중 가장 아름다운 부분): 미술작품의 비평적 평가.

'미술작품의 비평적 평가'라는 표현은 흥미로운 문제를 일으킨다. 만일 문학사나 정치사가 탁월성 또는 '위대함'의 정도를 인식하는 것처럼 미술사학이 가치의 등급을 인식한다면, 여기서 자세하게 설명된 방법들이 미술작품들을 1급, 2급, 3급으로 구별하도록 허락하지 않은 것처럼 보이는 것은 어떻게 해명할 수 있을까? 이제 가치의 등급은 부분적으로는 개인적인 반응의 문제이기도 하고, 부분적으로는 전통의 문제이기도 하다. 이 두 가지 기준 가운데 두 번째 것은 비교적 객관적인데, 둘 모두 지속적으로 개정되어야 하고, 전문화한 모든 연구는 이러한 과정에 공헌해야 한다. 그렇지만 이러한 이유를 위해서 미술사학자는 '걸작'의 연구방법과 '평범한' 또는 '열등한' 작품의 연구방법을 선험적으로 구별할 수는 없다. 이는 마치 고전문학의 연구자가 소포클레스의 비극을 세네카의 비극과 별개의 방법으로 연구할 수 없는 것과 같다. 미술사학의 방법은, 방법을 통해서(qua), 뒤러의 「멜랑코리아」에 응용될 때 유명하지도 중요하지도 않은 목판화에 응용될 때만큼 효과적임을 입증할 것이다. 그러나 '걸작'이 연구되는 동안 그것과 비교되고 관계되는 것으로 판명된 '덜 중요한' 많은 미술작품과 비교되고 연결될 때, 그러한 고안의 독창성, 그 구성과 기술의 우월성, 그리고 그것을 위대하게 만드는 다른 어떠한 특질들은 자동적으로 명백해질 것이다. 비록 모든 자료군은 동일한 분석과 해석 방법에 종속되어왔지만, 바로 그러한 사실 때문에 가능한 일이다.

다. 아치는 하나의 전체로 그 무게를 지지한다. 이와 비슷하게, 고고학적 조사는 미적 재창조 없이는 맹목이고 공허하다. 또한 미적 재창조는 고고학적 조사 없이는 비이성적이고 그른 길로 향할 때가 많다. 그렇지만 '서로에 기대어' 그 둘은 역사적 대의를, 즉 '의미를 지니는 체계'를 지탱한다.

앞에서 기술한 바와 같이 ─신의 지식의 과정에 맞는 이해와 해석을 위해, 그리고 그것 이상은 고려하지 않기 위해 ─예술작품을 '순수하게' 즐기는 것을 비난할 사람은 아무도 없다. 그러나 인문학자는 '감상주의'라 불리는 것에 의심의 눈초리를 보낼 것이다. 순진무구한 사람들이 고전어, 지루한 역사적 방법론, 먼지투성이 고문서 따위에 시달리지 않고도 예술을 이해할 수 있게 가르치는 자는 무지에서 생겨나는 오류를 바로잡지도 못하면서 순박함의 매력마저 빼앗는다.

'감식안'과 '미술이론'은 '감상주의'와 혼동되어서는 안 된다. 감식을 하는 감정가는 수집가이거나 박물관의 큐레이터일 수 있는데, 그는 자신이 학문에 공헌하는 바를, 연대·장소·작가 등과 연관 지어 작품을 감정하고 그 질과 상태를 고려해 작품을 평가하는 일에 의도적으로 한정시키는 전문가이다. 감정가와 미술사학자의 차이는 주의(主意)의 문제일 뿐만 아니라 강조와 명확함의 문제이고, 의학에서 진찰 전문의와 연구자의 차이에 비유할 만하다. 감정가는 내가 앞에서 기술한 바 있는 복잡한 과정의 재창조적인 측면을 강조하고, 역사적인 개념을 2차적인 것으로 고려하는 경향이 있다. 한편 좁은 학문적 의미에서의 미술사학자는 이와 반대 경향이 있다. 그러나 '암'

14) *Il codice atlantico di Leonardo da Vinci nella Biblioteca Ambrosiana di Milano*, ed. G. Piumati, Milan, 1894~1903, fol. 244v.

이라는 간단한 진단은, 만일 그것이 옳다면, 암에 관해 연구자가 말할 수 있는 모든 것을 함의한다. 그리고 이어지는 과학적 분석에 따라 증명할 수 있어야 한다. 마찬가지로 '1650년경 렘브란트'의 작품이라는 간단한 진단은, 만일 그것이 옳다면, 그림의 형식상의 가치, 주제 해석, 17세기 네덜란드의 문화적 태도의 반영 방법, 렘브란트의 개성적 표현 방법에 관해 미술사학자가 말할 수 있는 모든 것을 함의한다. 그러한 진단 역시 협의의 미술사학자의 비평에 거의 일치하는 것을 주장한다. 그러므로 감정가는 과묵한 미술사학자로서, 그리고 미술사학자는 다변(多辯)의 감정가로서 정의될 수 있다. 실제로 이 두 가지 유형을 가장 잘 대변하는 이들은 스스로 본연의 임무라고 고려하지 않았던 것에 크게 공헌하고 있다.[15]

한편, ──예술철학이나 미학에 대비되는── 예술이론이 미술사학에 대비되는 것은 마치 시학이나 수사학이 문학사에 대비되는 것과 같은 관계이다.

미술사학의 대상이 재창조적인 미적 종합이라는 과정에서 생겨난다는 사실 때문에, 미술사학자는 자신과 관계하는 작품들의 양식적 구조를 특징화하려고 할 때 색다른 어려움을 느낀다. 그는 그 작품들을 물체나 물체의 대체물이 아닌 정신적 경험의 대상으로 기술해야 하기 때문에 형태, 색, 그리고 기하학적 공식, 파장, 정적 평형상태의 측면에서의 구성적 특징 등을 표현하거나 해부학적 분석으로 인체 자세를 기술하는 것은──아무리 그것이 과거에는 가능했을지 몰라

15) M.J. Friedländer, *Der Kenner*, Berlin, 1919와 E. Wind, *Aesthetischer und kunstwissenschaftlicher Gegenstand* 참조. 프리들랜더가 타당하게 주장한 바에 따르면, 좋은 미술사학자는 의지에 반하는(Kenner wider Willen) 감정가이거나, 적어도 그렇게 발전한다. 반대로 감정가는 의지에 반하는(malgré lui) 미술사학자이다.

도―쓸모가 없을 것이다. 다른 한편, 미술사학자의 정신적 경험은 자유롭거나 주관적이지 않고 미술가가 목적하는 행동들에 한정된다. 따라서 그는 시인이 풍경이나 나이팅게일의 지저귐에서 받은 인상을 기술하듯이, 미술작품에서 받은 개인적인 인상을 기술하는 데 자신을 한정해서는 안 된다.

미술사학의 대상은, 미술사학자의 경험이 재창조적이듯 오직 재구성적인 용어로 그 특색이 서술될 수 있다. 미술사학은 양식상의 특성들을, 측정 가능하거나 결정 가능한 데이터 또는 주관적인 반응을 제어하는 것으로서가 아니라 예술적 '지향'을 입증하는 것으로서 기술해야 한다. 이제 '지향'은 오직 양자택일에 의해서만 공식화될 수 있다. 제작자에게는 절차의 가능성을 하나 이상 갖게 되는 상황, 다시 말해서 강조의 여러 방법 가운데 무엇을 선택하는가의 문제에 직면하는 상황이 상정될 수밖에 없다. 따라서 미술사학자가 사용하는 용어들은 작품의 양식상의 특성을 총괄적인 '예술적 문제들'의 독특한 해결로서 해석하는 듯하다. 이는 단순히 우리의 현대 용어에서뿐만 아니라 16세기 저작물에서 발견되는 부조(*rilievo*)·스푸마토(*sfumato*) 등의 표현에서도 그러하다.

중국화의 인물상은 ('입체감 표현'이 부족한 까닭에) '볼륨(volume)은 있지만 큰 덩어리 감(mass)은 없다'고, 반면 이탈리아 르네상스 회화의 인물상을 '조형적'(plastic)이라고 기술할 때, 우리는 이들 인물상을 '볼륨 측정 단위(신체) 대 무한적 확장(공간)'으로 공식화될 수 있는 서로 다른 두 가지 문제 해결책으로서 받아들인다. '윤곽'으로서의 선의 사용과, 발자크가 말한 '사람이 대상에 투사한 빛의 효과를 이해하는 방법'(le moyen par lequel l'homme se rend compte de l'effet de la lumière sur les objets)으로서의 선의 사용을 서로 구별할 때, 우리는 '선 대 색면'이라는 다른 문제를 강조하면서도 동일한 문

제를 언급한다. 잘 생각해보니 그렇게 서로 연관된 소수의 1차적인 문제들이 있고, 그 문제들은 한편으로는 수많은 2차적, 3차적인 문제를 야기한다. 다른 한편으로는 궁극적인 분화 대 연속이라는 기본적인 대조에서 생겨날 수도 있다.[16)]

'예술적 문제들'—물론 이것들은 단순하게 형식적 가치의 영역에 한정되지 않으며, 그에 못지않게 주제와 내용의 '양식적 구성'도 포함한다—을 공식화하고 조직화하고, 그에 따라 '예술학의 기초 개념'(Kunstwissenschaftliche Grundbegriffe)의 체계를 세우는 것은 미술사학의 목적이지 미술이론의 목적은 아니다. 그러나 여기서 우리는 세 번째로 이른바 '유기적 상황'이라는 것에 맞닥뜨린다. 앞에서 살펴보았듯이, 미술사학자는 재창조 경험의 대상들을 기술하려면 포괄적인 이론적 개념을 함의하는 용어들로 예술적 지향을 재구성해야 한다. 그렇게 하면서 미술사학자는 의식적으로나 무의식적으로 (역사적 예증 없이는 추상적 실체들의 빈약한 기획으로 남게 될) 미술이론의 발전에 공헌할 것이다. 한편 미술이론가는 칸트의『비판론』(Critique)과 신(新)스콜라철학적 인식론, 또는『형태심리학』(Gestaltpsychologie)[17)]의 견지에서 주제를 연구하고 포괄적인 개념들의 체계를 세울 때는 특정한 역사적 조건에서 태어난 미술작품을 언급한다. 하지만 그렇게 하면서 그는 의식적으로나 무의식적으로 (이론적 정향 없이는 계통적으로 말해지지 못한 개별적 세부의 퇴적물로 남게 될) 미술사학의 발전에 공헌할 것이다.

16) E. Panofsky, "Über das Verhältnis der Kunstgeschichte zur Kunsttheorie," *Zeitschrift für Aesthetik und allgemeine Kunstwissenschaft*, XVIII, 1925, p.129ff.와 E. Wind, "Zur Systematik der künstlerischen Probleme," *ibid.*, p.438ff. 참조.

17) H. Sedlmayr, "Zu einer strengen Kunstwissenschaft," *Kunstwissenschaftliche Forschungen*, I, 1931, p.7ff.를 비교 참조.

우리가 감정가를 과묵한 미술사학자로, 미술사학자를 다변의 감정가로 일컬을 때, 미술사학자와 미술이론가의 관계는 동일 구역에서 사격할 수 있는 권리를 가진 두 사람, 즉 총을 가진 한 사람과 모든 탄약을 가진 다른 한 사람의 관계에 비유될 수 있다. 양쪽 모두 상호 협력의 조건을 깨닫는 게 현명할 것이다. 이론은, 실험적 학문의 입구에서 받아들여지지 않을 경우, 으레 유령처럼 굴뚝을 통해 들어가 가구를 엉망으로 만들어놓는다고 말해진다. 반면 역사는, 동일한 현상군을 다루는 이론적 학문의 입구에서 받아들여지지 않을 경우, 쥐 떼처럼 지하실로 기어들어가 기초공사를 훼손시켜놓는다는 말 역시 마찬가지로 사실이다.

5

미술사학은 당연히 인문학의 하나라 할 만한 가치가 있다고 여겨진다. 그렇다면 그러한 인문학의 유용성은 무엇일까? 일반적으로 인정하는 바와 같이 인문학은 실용적이지 않고, 명백히 과거와 관계를 맺고 있다. 우리는 왜 비실용적인 탐구에 임해야 하는지, 그리고 왜 과거에 관심을 두어야 하는지 질문해볼 수 있다.

첫 번째 질문에 답을 해보자면 이렇다. 수학·철학과 마찬가지로, 인문학과 자연과학은 모두 고대 사람들의 이른바 '활동적인 삶'(*vita activa*)에 대비되는 관조적인 삶(*vita contemplativa*)의 비실용적인 시야를 가졌다. 그렇다면 그러한 '관조적인 삶'은 활동적인 삶에 견주어 현실성을 결여하는가? 아니면 좀더 정확히 말해서, 이른바 현실에 대한 공헌의 측면에서 볼 때 활동적인 삶보다 그 중요성이 떨어지는가?

사과 열다섯 개로 바꾸는 대가로 1달러짜리 지폐를 받은 사람은,

면죄부를 사던 중세 사람들과 마찬가지로 신용의 행위를 분명히 표명하고 스스로 이론의 원칙에 복종한다. 자동차에 치인 사람은 수학·물리학·화학에 치인 것이다. 관조적인 삶을 이끄는 사람은 활동적인 삶에 영향을 끼치지 않을 수 없다. 마찬가지로 그는 활동적인 삶이 자신에게 영향을 끼치는 것을 막을 수 없다. 철학적이고 심리학적인 이론, 역사적 원칙, 그리고 모든 종류의 추측과 발견은 지금까지 무수한 사람들의 생활을 변모시키고 있다. 심지어 지식이나 학문을 전하는 사람들마저도 현실을 형성하는 과정에 신중하게 참여한다—아마도 인본주의의 적들은 인본주의의 친구들보다 이런 사실을 더욱 예민하게 의식할 것이다.[18] 우리의 세계를 행위만의 관점에서 고려한다는 것은 불가능하다. 스콜라철학에서는 오직 신 안에서만 '행위와 사고의 일치'가 존재한다. 우리의 현실은 오직 그 둘의 상호 침투로서 이해될 수 있다.

그런데 그렇다 하더라도, 왜 우리는 과거에 관심을 기울여야만 하는 것인가? 그에 대한 답 역시 동일하다. 우리가 현실에 관심을 두고 있기 때문이다. 현재보다 더 현실적인 것은 없다. 이 강연은 1시

18) 1937년 6월 19일의 *New Statesman and Nation*, XIII의 편지에서 팻 슬론 씨는 러시아에서 교수들과 교사들의 파면을 저지하기 위해 "과학적 철학에 대립되는 고전풍의 과학 이전의 철학을 주창한 교수는 무력간섭을 행하는 군대의 군인 못지않은 강력한 반동 세력이 될 수 있다"고 서술했다. "주창"이라는 단어는 이른바 "과학 이전의" 철학이라는 것의 단순한 전달을 뜻한다. 그는 계속 다음과 같이 서술했다. "오늘날 영국에서 얼마나 많은 사람들의 정신이 플라톤과 그 밖의 철학자들의 업적으로 최대한 가득 차서 마르크스주의와의 접촉을 방어하고 있는가? 이러한 상황에서 그 업적들은 중립이 아닌 반(反)마르크스주의자 역할을 한다. 마르크스주의자들은 그런 사실을 인지하고 있다." 말할 필요도 없이, "플라톤과 그 밖의 철학자들"의 작품은 그러한 '상황에서는' 반(反)파시스트의 역할을 하고, 또한 파시스트들은 '그런 사실을 인지한다.'

간 전에는 미래에 속했지만, 4분 뒤에는 과거에 속할 것이다. 자동차에 치인 것이 수학·물리학·화학에 치인 것이라고 말한다면, 그것은 유클리드·아르키메데스·라부아지에에게 치인 것이라고 말할 수도 있다.

현실을 파악하려면 우리는 현재로부터 스스로를 떼어내야만 한다. 철학과 수학은 시간에 종속되지 않는 매체를 사용하는 체계를 세움으로써 이것을 행한다. 자연과학과 인문학은, 내가 '자연의 우주'와 '문화의 우주'라고 일컬은 공간적·시간적 구성체들을 창조함으로써 이를 행한다. 여기서 우리는 인문학과 자연과학 사이의 가장 근본적인 차이점을 논할 수 있다. 자연과학은 시간에 제약된 자연의 과정을 관찰하고, 그것이 전개하는 영원의 법칙을 이해하려고 노력한다. 물리학적 관찰은 무엇이 '일어나는' 곳에서만, 즉 실험에 의해 변화가 일어나거나 변화가 일어나게 만들어진 경우에만 가능하다. 그리고 그러한 변화들은 마지막에는 수학적 공식에 따라 상징화된다. 한편, 인문학이 할 일은 어느덧 사라져버릴 것을 붙잡는 것이 아니라, 죽은 채 남아 있을 것들에 생명을 부여하는 것이다. 그것은 일시적인 현상을 다루거나 시간을 멈추게 하기보다는, 시간이 스스로 멈추는 곳으로 들어가서 그것을 다시 살아나게 시도한다. '시간의 흐름에서 발생한' 얼어붙은, 움직이지 않은 기록들을 응시함으로써, 인문학은 그러한 기록들이 생겨나고 그것의 현재를 만든 과정을 포착하려고 노력한다.[19]

19) 인문학은 과거를 '생기 있게 하기 위한' 낭만적 이상이 아니라 방법론적 필요이다. 인문학에서는 오직 다음과 같은 효과를 주장할 때만 기록 A와 B와 C가 서로 '관련된다'는 사실을 표현할 수 있다. 즉 기록 A를 생산하는 자는 기록 B와 C 또는 B와 C 유형에 속하는 기록, 또는 과거에 B와 C의 원천으로서의 기록 X와 연관되었음에 틀림없다. 또는 그 사람은 B와 연관되었음에 틀림없

일시적인 사건들을 정적인 법칙으로 바꾸는 대신 정적인 기록에 동적인 생명을 부여한다는 점에서 인문학은 자연과학과 충돌하지 않고 그것을 보완한다. 사실 이 두 가지는 서로 다른 한편을 전제하고 요구한다. 자연과학——여기에서는 이 용어의 진정한 의미에서 이해된다. 즉 '실용적'인 목적에 봉사하는 것이 아닌 진중하고 자립적인 지식을 추구하는 것으로서의 과학이다——과 인문학은 자매로서; 세계와 인간 모두의 발견(또는 좀더 넓은 역사적 전망에서의 재발견)이라고 불리는 운동에 따라 지금처럼 발생한다. 그리고 이 둘은 탄생과 재생을 함께하듯, 만일 운명이 명한다면 역시 함께 죽고 함께 부활할 것이다. 르네상스의 인간 지배적(그렇게 보인다)인 문명이 '중세의 반대로'——중세적 신정에 대립되는 악마 지배로——향한다면, 인문학뿐만 아니라 우리가 알고 있는 자연과학은 소멸할 것이고, 인간 이하의 명령들을 따르는 길 말고는 남겨질 게 하나도 없을 것이다. 그러나 이것이 인본주의의 종언을 의미하지는 않을 것이다. 프로메테우스는 묶여 고문당하기는 했지만, 그의 광명이 밝힌 불은 꺼지지 않았다.

라틴어 *scientia*와 *eruditio*, 그리고 영어 knowledge와 learning 사이에는 미묘한 차이가 있다. 정신작용보다는 정신적 소유를 가리키는 *scientia*와 knowledge는 자연과학과 동일시될 수 있지만, 소유보다는 작용을 가리키는 *eruditio*와 learning은 인문학과 동일시된다. 자연과학의 이상적인 목적은 정복과 비슷한 어떤 것처럼 보이는데, 인문과학의 이상적인 목적은 지혜와 비슷한 어떤 것처럼 보인다.

만 반면 B를 만든 사람은 C와 연관되었음에 틀림없다는 주장이 그것이다. 자연과학이 필연적으로 수학 방정식의 용어로 스스로를 사고하고 표현하듯이, 인문학은 필연적으로 '영향' '전개 방향' 등의 용어로 스스로를 사고하고 표현한다.

마르실리오 피치노는 포조 브라촐리니의 아들에게 이렇게 편지를 썼다.

역사는 인생을 쾌적하게 만드는 데뿐만 아니라 그것에 도덕적인 의의를 부여하는 데 필요한 것이다. 본래 죽음 자체는 역사를 통해 불멸을 이루고, 무(無)는 유(有)가 되고, 오래된 것들은 다시 젊음을 되찾고, 젊은이들은 곧 노인의 원숙함에 도달한다. 만일 그런 경험 때문에 70세 노인을 현명한 사람이라고 여긴다면, 천 년 또는 삼천 년이라는 긴 시간을 산 사람은 얼마나 더 현명하겠는가! 사실 인간은 그 역사의 지식에 의해서 포용되는 수천 년 동안 살아왔다고 말할 수 있다.[20]

20) 마르실리오 피치노가 자코모 브라촐리니에게 보낸 서한(*Marsilii Ficini Opera omnia*, Leyden, 1676, I, p.658). "res ipsa (scil., historia) est ad vitam non modo oblectandam, verumtamen moribus instituendam summopere necessaria. Si quidem per se mortalia sunt, immortalitatem ab historia consequuntur, quae absentia, per eam praesentia fiunt, vetera iuvenescunt, iuvenes cito maturitatem senis adaequant. Ac si senex septuaginta annorum ob ipsarum rerum experientiam prudens habetur, quanto prudentior, qui annorum mille, et trium milium implet aetatem! Tot vero annorum milia vixisse quisque videtur quot annorum acta didicit ab historia."

제1장 도상학과 도상해석학: 르네상스 미술 연구에 관한 서문

1

도상학(iconography)은 미술작품의 형식에 대비되는, 그것의 주제 또는 의미에 관련된 미술사 분야이다. 자, 그러면 주제 또는 의미가 형식과는 어떻게 다른지 찾아보자.

알고 지내던 한 남성이 길에서 모자를 벗어 나에게 인사할 때, 형식의 측면에서 내가 본 것은 색, 선, 양, 즉 나의 시각계를 구성하는 전체 패턴의 부분을 이루는 형태 속에서 일어나는 어떤 디테일의 변화이다. 내가 무의식적으로 그 형태를 하나의 객체(남성)로, 그리고 그 디테일의 변화를 하나의 사건(모자를 벗는 동작)으로 규정할 때, 나는 순수하게 형식적인 지각의 한계를 뛰어넘어 주제 또는 의미의 최초 영역으로 이미 들어선다. 그렇게 지각되는 의미는 초보적으로 쉽게 이해되는 성질이어서 사실 의미(factual meaning)라고 불린다. 다시 말해, 우리는 어떤 가시적인 형체들을 실제 경험으로 알고 있던 객체들과 단순하게 동일시함으로써, 그리고 그들 사이의 관계 변화를 어떤 동작이나 사건과 동일시함으로써 그 의미를 파악할 수 있다.

이렇게 인지된 객체들과 사건들은 자연스럽게 나 자신에게서 어떤

반응을 끌어낼 것이다. 나는 그 지인의 동작에서 그가 매너가 좋은 사람인지 아닌지, 또한 그가 나를 대하는 느낌이 무관심한지, 호의적인지, 적대적인지 느낄 수 있다. 이런 심리적인 뉘앙스는 내 지인의 동작에 좀더 깊은 의미를 부여할 것이다. 그것을 우리는 표현 의미(expressional meaning)라고 일컫는다. 그것은 단순한 인지가 아닌, '감정이입'에 따라 이해된다는 점에서 사실 의미와는 다르다. 그것을 이해하기 위해서는 감수성이 필요하고, 그 감수성은 나의 실제 경험의 일부, 즉 객체와 사건에 대한 일상적인 지식의 일부이다. 따라서 사실 의미와 표현 의미는 일차적 또는 자연적 의미의 부문을 구성한다는 점에서 함께 분류될 수 있다.

한편, 모자를 벗는 동작이 인사를 나타낸다는 사실을 안다는 것은 전적으로 다른 해석의 영역에 속한다. 그런 인사 방식은 서구 세계에서만 있는 것으로, 중세 기사도의 유산이다. 무장한 기사들은 자신의 평화적 의도를 나타내고 싶거나 상대의 평화적 의도에 신뢰를 보일 때 머리에 쓴 자신의 투구를 벗곤 했다. 오스트레일리아의 원시부족민이나 고대 그리스인이 모자를 벗는 동작이 어떤 표현적 함의를 지닌 실제 사건일 뿐만 아니라 공손함의 기호라는 사실을 알 것이라고 기대하기는 어렵다. 마주친 그 남성이 하는 동작의 의미를 이해하기 위해서 나는 객체와 사건의 현실 영역을 숙지해야 할 뿐만 아니라 어떤 문명의 고유한 관습과 문화적 전통이라는 현실 너머의 영역에도 정통해야 한다. 반대로, 내 지인이 자기가 하는 동작의 의미를 의식하지 못했다면, 굳이 모자를 벗어서 나에게 인사해야 한다는 생각은 하지 않았을 것이다. 그는 자신의 동작에 동반되는 표현적 함의들을 의식했을 수도, 또는 의식하지 못했을 수도 있다. 그러므로 모자를 벗는 행위를 공손한 인사로 해석할 때, 나는 그 속에서 이차적 또는 관습적인 의미를 알아차린다. 그 의미는 감각적인 것을 대신하는

이성적인 것이라는 점에서, 그리고 그것을 전하는 실제 동작에 의식적으로 부여된다는 점에서, 일차적 또는 자연적 의미와는 다르다.

마지막으로, 공간과 시간 속에서 자연적인 사건을 구성하고, 자연적으로 분위기나 감정을 나타내고 게다가 관습적인 인사를 전하는 내 지인의 그 동작은 그것을 이미 경험한 관찰자에게 그의 '개성'을 이루는 모든 것을 드러낼 수 있다. 그의 개성을 결정하는 것은 그가 20세기 사람이라는 점, 그의 국가적·사회적·교육적 배경, 그의 전력, 그의 현재 환경 등이다. 그렇지만 이는 또한 사물을 보는 스스로의 방식과 세계에 대한 독자적인 반응으로 두드러지는데, 이론화해서 설명하자면 그것을 철학이라고 부를 수도 있겠다. 공손한 인사라는 하나의 독립적인 동작에서 그 모든 요인은 스스로 포괄적으로 보이지 않고 징후로 나타날 뿐이다. 우리는 그의 개별 동작을 토대로 그 남자의 정신적 초상화를 그릴 수는 없지만, 수많은 동일한 관찰들을 서로 조정해서, 그리고 그것들을 그가 살고 있는 시대, 그의 국적과 계급, 지적 전통 등의 전반적인 정보들과 관련지어 해석할 수 있다. 그러나 그 정신적 초상화가 명시하는 모든 성질은 모든 개별 동작 안에 암시되어 있기 때문에, 역으로 말하자면, 개별 동작은 그러한 성질들의 관점에서 해석될 수 있다.

이렇게 발견된 의미는 본질적 의미(intrinsic meaning) 또는 내용이라고 불릴 수 있다. 다른 두 종류의 의미, 즉 일차적/자연적 의미와 이차적/관습적 의미는 현상적인데, 이것은 본질적이다. 그것은 눈에 보이는 사건과 그것의 이해 가능한 의미 모두에 기반을 두고 그 모든 것을 설명하는, 그리고 가시적인 사건의 형체를 결정짓는 통일된 원리로서 정의된다. 표현 의미가 의식적인 의지 작용의 영역 아래에 있다면, 이 본질적인 의미 또는 내용은 보통 그 영역 너머에 존재한다.

이러한 분석 결과를 일상생활에서 미술작품으로 이행하기 위해,

우리는 주제 또는 의미 내에서 마찬가지로 세 가지 층위를 구별할 수 있다.

1) 일차적/자연적 주제

이것은 사실적인 것과 표현적인 것으로 나뉜다. 이것을 잘 파악하려면 순수 형식을 규정해야 한다. 즉 인간·동물·식물·집·도구 같은 자연 객체들의 표현처럼, 선·색의 어떤 형태, 또는 청동이나 돌의 특정한 모양을 인지해야 한다. 또한 표현적 성질들을 슬픈 자세와 동작의 특징으로, 또는 자기 집 같은 평화로운 분위기의 실내로 지각해야 한다. 그러면 일차적/자연적 의미를 띤 것으로 인식되는 순수 형식의 세계는 예술적 모티프의 세계라고 불릴 수 있다. 이러한 모티프들을 열거하는 일은 미술작품의 전-도상학적 단계의 서술이다.

2) 이차적/관습적 주제

이것을 파악하기 위해서는 칼을 들고 있는 남성상은 성 바르톨로메오를, 손에 복숭아를 쥐고 있는 여성상은 진실을 의인화한 모습을, 일정한 배치와 자세에 따라 식탁에 앉아 있는 많은 사람들의 군상은 '최후의 만찬'을, 어떤 방식으로든 식탁에서 서로 싸우는 2인의 군상은 '미덕과 악덕의 싸움'을 나타낸다는 것 등을 알아야 한다. 이렇게 함으로써 우리는 미술적 모티프와 그것의 조합(구도)을 테마나 개념과 연결 짓는다. 이렇게 되면 이차적/관습적 의미를 전하는 것으로 인식되는 모티프는 이미지라고 불릴 수 있다. 그 이미지의 조합은 고대의 미술이론가들이 창안(*invenzioni*)이라 했던 것이다. 우리는 보통 그것을 일화 또는 알레고리라고 부른다.[1] 이러한 이미지·일화·

[1] 구체적이고 개별적인 인물이나 객체(성 바르톨로메오, 베누스, 존스 부인, 또는

알레고리를 알아내는 것이 흔히 말하는 '도상학'이라는 것의 범주이다. 사실 우리가 '형식에 대비되는 주제'라고 느슨하게 말할 때 그것은 주로 이차적/관습적 주제로서 이미지·일화·알레고리에 나타난 특별한 테마나 개념의 세계이다. 그것은 미술적 모티프에 표현된 일차적/자연적 주제의 영역과 대립하는 것으로 간주된다. 뵐플린이 말하는 '형식 분석'은 주로 모티프와 그 모티프의 조합(구도)에 대한 분석이다. 엄밀한 의미에서 형식 분석은 '인간' '말' 또는 '석주' 같은 표현들을 피해야 한다. '미켈란젤로의 다비드상의 두 다리 사이에 있는 추한 삼각형'이라든가 '인간 신체 관절의 경이로운 분명함' 같은 가치 판단적 평가는 더더욱 그렇다. 올바른 도상학적 분석은 모티프에 대한 올바른 인식을 전제로 한다. 만약 성 바르톨로메오를 나타내려고 했던 그 칼이 실은 병따개라면, 그 인물상은 성 바르톨로메오가 아니다. 우리가 주목해야 할 중요한 사실은, "이 인물상은 성 바

원저 성 같은)가 아닌, 신앙·사치·지혜 같은 추상적이고 일반적인 개념의 내용을 전하는 이미지는 의인화 또는 상징으로 일컬어진다(카시러의 의미에서가 아니라 이를테면 십자가나 순수의 탑 같은 보통의 의미에서). 따라서 알레고리는 이야기와 달리 의인화와 상징 모두와의 또는 어느 한쪽과의 결합으로 정의될 수 있다. 물론 많은 매개적인 가능성들이 있다. 즉 인물 A는 인물 B의 모습으로(브론치노의 안드레아 도리아가 넵투누스로, 뒤러의 루카스 파움가르트너가 성 게오르기우스로), 또는 의인화한 관례적 사례들로(조슈아 레이놀즈의 스태넙 부인이 '관조'로) 그려질 수 있다. 찬미의 성격을 띠는 수많은 초상화들처럼, 구체적이고 개별적인 인물은 그가 평범한 인간이든 신화 속의 인물이든 모두 의인화와 결합될 수 있다. 또한 어떤 이야기는 『오비디우스 설화집』의 삽화들에서처럼 알레고리적 관념을 전하거나, 『빈자의 성서』나 『인간 구원의 거울』에서처럼 다른 이야기의 '원형'으로 여겨질 수 있다. 이러한 부가적인 의미들은 『오비디우스 설화집』 삽화(시각적으로 동일한 오비디우스 주제를 다룬 비알레고리적 세밀화와는 구별된다)의 경우, 작품의 내용으로 편입되지 않는다. 또는 부가적인 의미는 내용을 모호하게 만들 수 있다. 그 모호함은 루벤스의 「메디치의 화랑」에서처럼 상반된 성분들이 열렬한 예술가적 기질에 의해 용해된다면 극복될 수 있거나 심지어 또 다른 가치가 더해질 수도 있다.

르톨로메오의 이미지이다"라는 언명은 성 바르톨로메오를 표현하려는 예술가의 명확한 의도를 암시하지만, 그에 반해서 그 인물상의 표현상 특질들은 별달리 의도하지 않은 것이 될 수 있다는 점이다.

3) 본질적 의미 또는 내용

이것은 국가, 시대, 계급, 종교적 교리와 철학적 신조——한 사람의 인간에 의해 내용이 부여되고 한 작품에 축적되는——에 대한 기본 태도를 명시하는 근본 원칙들을 확인함으로써 파악된다. 당연히 그러한 원칙들은 '구도적 방법'과 '도상학적 의미' 모두에 의해 나타남으로써, 동시에 그 양자를 밝힌다. 예컨대 14~15세기에(가장 이른 예는 1300년 즈음으로 거슬러 올라간다) 성모 마리아가 침대나 긴 의자 위에 비스듬히 누워 있는 전통적인 '그리스도 탄생' 그림은 성모 마리아가 아기 그리스도 앞에서 무릎을 꿇고 경배하는 새로운 유형의 그림으로 빈번하게 대체되었다. 개략적으로 보자면, 구도(構圖)의 관점에서 이러한 변화는 삼각형 구성이 직사각형 구성을 대신하게 되었음을 뜻한다. 또한 그것은 도상학의 관점에서 앞서 말한 보나벤투라와 성 브리지트 같은 저자들이 작품에 공식화할 새로운 주제를 도입했음을 가리킨다. 그러나 이와 동시에 그것은 중세 후기 특유의 새로운 정서적 태도를 나타내기도 한다. 본질적인 의미 또는 주제에 대한 철저한 해석은 심지어 국가·시대·미술가의 특유한 기술적 단계들을 보여주기도 한다. 예를 들어 미켈란젤로는 청동이 아닌 돌 조각을 좋아했고 자신의 디자인에 독특한 음영을 사용했다는 사실들은, 그의 양식에서 다른 모든 특질과 분리될 수 있을 만한 기본적인 태도를 나타낸다. 따라서 순수 형식, 모티프, 이미지, 일화, 알레고리가 근본 원칙을 드러내는 것으로 간주함으로써, 우리는 그 모든 요소를 에른스트 카시러가 말한 '상징적' 가치로 해석한다. 레오나르도 다 빈

치가 그의 유명한 프레스코에서 만찬 식탁 둘레로 열세 명의 군상을 배치했고, 그 군상이 곧 '최후의 만찬'을 나타낸다고 언급하는 데에 우리 스스로를 한정하는 한, 우리는 그에 따라 미술작품을 다루게 되며, 또 그 작품 나름의 구도적·도상학적 속성들을 해석한다. 그러나 우리가 그것을 레오나르도 다 빈치의 개성 또는 이탈리아 전성기 르네상스의, 또는 어떤 특수한 종교적 태도의 기록으로 이해한다면, 우리는 그 미술작품을 무수히 많은 다양한 징후 속에 스스로를 표출한 어떤 것의 징후로서 다루고, 또한 그 작품의 구도적·도상학적 특색을 그 '어떤 것'에 대한 좀더 특수화된 증거로 해석한다. 이러한 '상징적' 가치들(이따금 예술가 자신에게 알려지지 않으며, 심지어는 표현하려고 의식적으로 의도했던 바와 그것이 다른 경우도 있다)의 발견과 해석은 '도상학'과 구별되는 이른바 '도상해석학'(iconology)이라는 것의 목적이다.

〔접미사 'graphy'는 그리스어 동사 'graphein'(쓰다)에서 유래했다. 그것은 순수하게 기술적인, 심지어 어떤 때는 통계적이기도 한 처리방법을 뜻한다. 그래서 민족지학(ethnography)이 인종의 기술과 분류이듯이, 도상기술학은 이미지의 기술과 분류이다. 또한 그것은 특정한 테마가 어느 특정한 모티프로 구체적으로 표현되었을 시기와 장소에 관한 지식을 우리에게 알려주는 한정적이고 보조적인 연구이다. 그것은 우리에게 십자가에 매달린 그리스도가 천을 두르고 있는지 긴 옷을 입고 있는지에 따라, 그리스도에게 박힌 쇠못이 세 개인지 네 개인지에 따라 그것이 그려진 시기와 장소를 말해주고, '미덕과 악덕'이 다른 세기와 환경에서 어떻게 표현되었는지를 말해준다. 이 모든 것을 통해서 도상학은 제작 연도와 출처, 그리고 종종 진품 여부를 가리는 데도 귀중한 도움을 준다. 또한 그것은 좀더 깊이 있는 해석을 위해 필요한 기반을 제공한다. 그러나 도상학은 그

해석을 스스로의 힘으로 해결하지는 못한다. 도상학은 증거를 모으고 분류하지만 스스로 그 증거의 기원과 의의를 조사해야 할 의무와 자격을 고려하지 않으며, 다양한 '유형' 사이의 상호작용, 신학적/철학적 또는 정치적 관념의 영향, 개개 미술가와 후원자의 목적과 경향, 지적 개념과 그것이 어떤 특정한 사례에서 취하는 가시적 형식과의 상호 관련에 대해서도 스스로 조사할 의무와 자격을 고려하지 않는다. 간단히 말해, 도상학이 고찰하려는 대상은 미술작품의 본질적인 내용에 들어가고 그 내용의 이해가 명확하게 전달되기 위해 분명해져야만 하는 모든 요소들의 일부이다.

도상학이 스스로의 고립상태에서 벗어나 스핑크스의 수수께끼를 푸는 데 사용되는 여타의 역사적·심리적·비평적 방법들과 통합되는 경우라면 어디에서든지, 나는 '도상해석학'이라는 좋은 단어를 부활시키자고 제안한다. 특히 이 나라에서는 일반적으로 '도상학'이라는 용법을 사용한다는 사실이 큰 구속이기 때문이다. 접미사 graphy(그래피)는 기술적인 어떤 것을 나타내는 반면, 접미사 logy(로지) ─ '사상'이나 '이성'을 뜻하는 logos(로고스)에서 나왔다 ─ 는 해석적인 어떤 것을 나타낸다. 예를 들어 옥스퍼드 사전에서는 ethnology(민족학)를 '인종에 대한 과학'이라고 정의하고, ethnography(민족지학)는 '인종에 대한 기술'이라고 정의한다. 그리고 웹스터 사전은 "ethnography는 엄밀히 말해 민족과 종족에 대한 순수하게 기술적인 처리방법으로 제한하지만, ethnology는 그것들의 비교연구"라고 하면서 이 두 가지 용어를 혼돈하지 말라고 강력하게 경고한다. 그래서 내가 제안하는 도상해석학, 즉 iconology는 해석적인 것으로 전환되고, 그리하여 예비적인 통계 조사의 역할에 한정되지 않으면서 미술 연구의 필수적인 일부가 되는 iconography이다. 그러나 도상해석학이 민족지학과 구별되는 민족학처럼 다루어지기보

다는, astrography(천체기술학)과 구별되는 astrology(점성술)처럼 작용할 것이라는 어느 정도의 위험은 분명히 존재한다.)

도상해석학은 분석이 아닌 종합에서 태어나는 해석방법이다. 모티프를 제대로 인지하는 것이 도상학적 분석의 전제이듯이, 이미지·일화·알레고리에 대한 올바른 분석은 올바른 도상해석학적 해석의 전제 조건이다. 예외가 있다면 그것은 이차적/관습적 주제가 거의 배제되어 그 결과로 모티프가 내용으로 직접 이행하는 방식의 미술작품을 다루게 될 때이다. '비구상적' 미술은 말할 것도 없고, 유럽의 풍경화·정물화·풍속화의 경우가 이에 해당한다.

그러면 우리는 전-도상학적 기술, 도상학적 분석, 도상해석학적 해석이라는 세 단계에서 작동하는 '정확함'에 어떻게 도달하는가?

모티프의 범위 내에서 유지되는 전-도상학적 기술의 경우, 문제는 단순해 보인다. 즉 선·색·양의 표현으로 모티프의 세계를 구성하는 객체와 사건은, 앞서 살펴보았듯이 우리의 실제 경험으로 식별할 수 있다. 우리는 인간·동물·식물의 모습과 움직임을 인식할 수 있고, 화난 얼굴과 기뻐하는 얼굴을 구별할 수 있다. 물론 어떤 경우에는 우리의 개인적인 경험의 폭이 충분하지 않을 수도 있다. 예컨대 우리가 맞닥뜨린 도구가 구식이거나 익숙하지 않아서 그 표현이 낯설 때, 또는 잘 알지 못하는 식물이나 동물의 표현을 만났을 때 그러하다. 그럴 때 우리는 책을 보거나 전문가와 상담해서 자신의 실제 경험의 범위를 넓혀야 한다. 그렇더라도 우리의 실제 경험의 영역이 전혀 도움이 되지 않는 것은 아니다. 어떤 전문가의 조언을 믿어야 할지를 우리에게 가르쳐주는 것은 당연히 그 영역이기 때문이다.

그런데 우리는 그 영역에서 특수한 문제에 직면한다. 미술작품에서 객체·사건·표정 등이 미술가의 무능함이나 악의 탓에 알아볼 수 없게 될 수도 있다는 사실은 제외하고, 우리의 실제 경험을 미술작품

에 닥치는 대로 응용한다면 올바른 전-도상학적 기술이나 일차적 주체의 인지에 도달하기란 원칙적으로 불가능하다. 실제적 경험은 전-도상학적 기술의 재료로서 충분히 필요하지만, 그렇다고 정확함을 보증하지는 않는다.

베를린의 카이저 프리드리히 미술관에 소장된 로히어르 판데르 베이던의 작품 「세 동방박사의 환영」(그림 1)에 대한 전-도상학적 기술에서는 '동방박사' '아기 그리스도' 같은 용어들을 피해야 한다. 작은 아이의 환영이 하늘에서 보인다는 언급은 해야만 한다. 어떻게 우리는 그 아이가 환영이었음을 알 수 있는가? 그 아이가 황금색 후광에 둘러싸여 있다는 기술만으로는 그렇게 판단할 충분한 증거가 될 수 없을 것이다. 왜냐하면 아기 그리스도가 실제로 그려져 있

는 '그리스도의 탄생'에서도 그런 후광과 동일한 광륜이 종종 보이기 때문이다. 베이던의 그림에서 아기가 환영을 뜻한다는 사실은 오직 그 아기가 하늘에 떠 있다는 부가적인 사실을 토대로 추정될 수 있을 뿐이다. 그러면 우리는 아기가 하늘에 떠 있다는 사실을 어떻게 알 수 있는가? 아기의 자세는 바닥의 방석 위에 앉아 있을 때와 다르지 않다. 사실, 로히어르가 방석 위에 앉아 있는 어린아이를 그린 소묘를 이 그림에서 사용했을 가능성이 크다. 이 그림 속 아이가 환영을 뜻한다는 우리의 추정을 정당화할 만한 유일한 근거는, 눈에 보이는 아무런 지지대도 없는 공간에 아기가 묘사되어 있다는 사실이다.

그러나 우리는 인간·동물·무생물이 중력의 법칙을 깨는 공간에 떠 있는 것처럼 보이지만 그렇다고 해서 환영을 그리려고 한 것은 아

닌 다수의 표현 사례들을 들 수 있다. 뮌헨의 국립도서관에 있는 『오토 3세의 복음서』의 세밀화에서는 전 도시가 허공의 중심에 그려져 있는 반면 등장인물들은 견고한 지상에 서 있다(그림 2).[2] 미숙한 관찰자는 아주 당연하게도, 그 도시가 일종의 마법에 의해 하늘에 떠올라 있는 것처럼 그려졌다고 추정하게 된다. 그러나 이런 경우, 지지대가 없다고 해서 곧 자연의 법칙이 기적적으로 효력을 상실했음을 뜻하지는 않는다. 그 도시는 젊은 청년의 부활이 일어난 나인이라는 실재 도시이다. 기원후 1000년 즈음의 세밀화에서, 좀더 사실주의적인 시대에서 그렇듯이, '허공'은 현실의 3차원적 매개체로 간주되기보다는 하나의 추상적·비현실적인 배경으로 기능한다. 탑들의 밑선을 이루는 기묘한 반원형은, 세밀화의 더욱 사실주의적인 원형에서는 험한 지형에 위치했을 도시가 이제 더 이상 원근법적인 사실주의로는 생각할 수 없는 공간으로 옮겨졌다는 사실을 증명한다. 따라서 베이던의 그림 속에서 지지대 없이 떠 있는 인물이 환영으로 여겨지는 반면, 『오토 3세의 복음서』의 세밀화에서 볼 수 있는 부유하는 도시는 기적의 함의를 지니지 않는다. 이러한 대조적인 해석은 베이던 그림의 '사실주의적' 성질과, 오토 세밀화의 '비사실주의적' 성질에 따라 제시된다. 그러나 우리가 그러한 성질을 순식간에 거의 무의식적으로 포착한다고 해서 그것이 이른바 미술작품의 역사적인 '장소'를 간파하지 않고도 그것에 대한 전-도상학적 기술을 올바르게 할 수 있다고 믿게 만들어서는 안 된다. 우리는 순수하고 소박한 실제 경험에 토대를 둔 모티프를 식별하고 있다고 믿지만, 한편으로는 객체와 사건이 다양한 역사적 조건들의 영향을 받는 형식들로 표현되는 방법에 따라 실제로 '우리가 보는 것'을 판독한다. 그렇게 함으로

2) G. Leidinger, *Das sogenannte Evangeliar Ottos III*, Munich, 1912, Pl.36.

써 우리는 실제적 경험을 양식의 역사라고 부를 수 있는 수정된 원리에 종속시킨다.[3]

물론 모티프 대신 이미지·일화·알레고리를 다루는 도상학적 분석은 우리가 실제 경험에서 얻는 객체와 사건에 대한 친근함 그 이상의 것을 전제 조건으로 한다. 그것은 목적을 가지고 독서를 하든지 아니면 구전의 도움을 받든지 간에, 문헌 자료들을 통해 전해지는 특별한 테마나 개념에 정통할 것을 전제한다. 오스트레일리아의 원시부족민은 「최후의 만찬」의 주제를 알아차리지 못할 것이다. 그에게 그 그림은 신나는 식사의 관념을 전할 뿐이다. 그 그림의 도상학적 의미를 이해하려면 그는 복음서의 내용에 정통해야만 한다. 성서의 이야기나 평범한 '교양인'이라면 알 법한 역사나 신화의 한 장면이 아닌 다른 테마와 맞닥뜨리면, 우리들 대부분도 오스트레일리아의 원시부족민처럼 된다. 이런 경우 우리 또한 그것을 표현한 작가들이 무엇을 읽었는지 또는 무엇을 알고 있는지를 알아야 한다. 문헌 자료들이 전해주는 특수한 테마나 개념을 아는 것은 도상학적 분석에서

3) '양식의 역사'로 개별 미술작품의 해석을 수정하는 것은, 개별 작품들을 해석함으로써 그 '양식의 역사'가 구축될 수 있기 때문에 일종의 악순환처럼 보일 수 있다. 그런데 실제로 그것은 악순환이라기보다는 방법적인 순환이다(「서장」의 주 5에서 언급한 에드가 빈트의 *Das Experiment und die Metaphysik*와 거기에 실린 "Some Points of Contact between History and Science" 참조). 우리가 다루는 것이 역사 현상이든 자연 현상이든 간에, 개별 관찰이 '사실'이 되는 것은 그것이 다른 유사한 관찰들과 연관되어 전체의 시리즈가 '의미를 형성'할 때이다. 따라서 그 '의미'는 같은 현상의 범위 안에서 얻어진 새로운 개별 관찰을 해석할 때 통제 수단으로 충분히 적용될 수 있다. 하지만 그런 새로운 개별 관찰이 전체 시리즈의 '의미'에 따라 해석되기를 분명히 거부한다면, 그 전체 시리즈의 '의미'는 새로운 개별 관찰을 포괄하기 위해 재편성되어야만 한다. 물론 그 순환법(*circulus methodicus*)은 모티프의 해석과 양식의 역사의 관계뿐만 아니라 이미지, 이야기, 알레고리의 해석과 유형의 역사 사이의 관계에도, 또한 본질적 의미와 문화적 상징 전반의 역사 사이의 관계에도 적용된다.

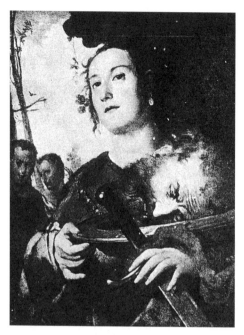

3 프란체스코 마페이,
「유디트」, 파엔차, 회화관.

없어서는 안 될 중요한 재료이지만, 그렇다고 해서 그것이 해석의 정
확함을 보증하지는 않는다. 우리가 아는 문헌학적 지식을 모티프에
무차별적으로 적용해서는 올바른 도상학적 분석을 이끌어내는 것이
불가능하듯이, 우리의 실제 경험을 무분별하게 형식 분석에 응용하
면 올바른 전-도상학적 기술에 이를 수 없다.

　왼손에는 검을, 오른손에는 한 남자의 머리가 올려진 쟁반을 들고
있는 미녀를 그린 17세기 베네치아의 화가 프란체스코 마페이의 작
품(그림 3)은 세례 요한의 머리를 든 살로메를 묘사한 것으로 발표되
었다.[4] 사실 성서는 세례 요한의 머리가 큰 쟁반에 올려져 살로메에

4) G. Fiocco, *Venetian Painting of the Seicento and the Settecento*, Florence and New
　　York, 1929, Pl.29.

게 전해졌다고 기술하고 있다. 그러면 검은 어떠한가? 살로메는 자기 손으로 세례 요한의 머리를 자르지 않았다. 오늘날 성서는 한 남자의 머리와 관련해서 또 다른 어느 아름다운 부인, 유디트에 관해 말해준다. 만약 마페이의 그림 속 여인을 유디트로 본다면 상황은 정반대이다. 유디트는 홀로페르네스의 머리를 자기 손으로 잘랐기 때문에, 마페이의 그림에서 여인이 검을 들고 있는 것이 맞다. 그러나 텍스트는 홀로페르네스의 머리가 자루에 들어 있었다고 분명히 밝히고 있기 때문에 오른손에 든 큰 쟁반은 유디트의 주제와 일치하지 않는다. 그래서 이 그림에는 동등한 정당함과 동등한 모순을 모두 적용할 수 있는 2개의 문헌 자료가 있는 셈이다. 만약 우리가 이 그림을 살로메를 묘사한 것으로 해석한다면, 텍스트는 그녀가 들고 있는 큰 쟁반을 설명할 수는 있겠지만 검을 설명하지는 못한다. 또는 그녀를 유디트로 해석한다면, 텍스트는 검을 설명하겠지만 큰 쟁반을 설명하지는 못한다. 그러니 문헌 자료에만 의존하면 난감해질 수밖에 없을 것이다. 하지만 다행히 우리는 그렇게 하지 않는다. 다양한 역사적 조건들, 객체, 사건이 형식에 의해 표현되는 방법, 즉 양식의 역사를 탐구함으로써 우리가 실제 경험을 보조하고 수정할 수 있듯이, 다양한 역사적 조건, 특정한 테마 또는 개념이 객체와 사건에 의해 표현되는 방법, 즉 유형의 역사를 탐구함으로써 우리가 알고 있는 문헌 자료의 지식을 보조하고 수정할 수 있다.

지금 다루는 사례에서 우리는 프란체스코 마페이가 이 그림을 그리기 이전에, 영문 모를 쟁반과 함께 있는 의심할 바 없는(예컨대 유디트의 시녀가 그림에 포함되어 있기 때문에 의심의 여지가 없다) 유디트를 묘사한 그림 또는 정체불명의 검과 함께 있는 의심할 바 없는(예컨대 살로메의 부모가 그림에 포함되어 있기 때문에 의심의 여지가 없다) 살로메를 묘사한 그림이 존재했는지 알아봐야 한다. 그리

고 자! 우리는 검을 가진 살로메의 예는 찾을 수 없지만, 16세기 독일
과 북이탈리아에서 큰 쟁반을 든 유디트의 그림은 만날 수 있다.[5] 즉
'큰 쟁반을 든 유디트'의 '유형'은 있었지만 '검을 든 살로메'의 '유
형'은 없었다. 이로써 우리는 마페이의 그림 역시 유디트를 그린 것
이지, 앞서 추정했듯이 살로메를 그린 것은 아니라는 결론에 안착할
수 있다.

계속해서 우리는 이렇게 더 물어볼 수 있다. 왜 예술가들은 유디트
를 나타내는 검의 모티프를 살로메로 옮겨가지 않고, 큰 쟁반의 모티
프를 살로메에서 유디트로 옮겨야 한다고 느꼈을까? 이 질문은 유형
의 역사를 탐구함으로써 두 가지 이유로 답할 수 있다. 하나는, 검은
유디트와 많은 순교자들, 그리고 정의와 용기 같은 미덕을 표현하는
것으로 이미 인정된 경의의 상징이라는 것이다. 따라서 그것은 욕정
의 여인, 즉 살로메로 옮겨갈 만한 아무런 타당성이 없다. 다른 또 하
나의 이유는, 14, 15세기에 세례 요한의 머리가 올려진 큰 쟁반은 특
히 북유럽의 여러 나라와 북이탈리아에서 유행한 '독립된 경배화'
(Andachtsbild)였다는 것이다(그림 4). 그것은 주의 가슴에 안긴 사도
요한이 「최후의 만찬」에서 분리되거나, 또는 산욕 중인 성모 마리아
가 「그리스도의 탄생」에서 분리되어 경배받는 것과 같은 식으로 살

5) 북이탈리아 회화 가운데 한 점은 로마니노의 작품으로 알려져 있으며, 지금은
베를린 미술관에 소장되어 있다. 그 그림에는 시녀, 잠자는 군인, 그리고 배경
에 예루살렘 도시가 그려져 있는데도, 예전에는 목록에 '살로메'로 기재되었
다(No.155). 또 한 점의 그림은 로마니노의 제자인 프란체스코 프라토 다 카라
바조의 작품으로 추정되며(베를린 미술관 목록에 기재), 세 번째 그림은 제노바
에서 태어나서 프란체스코 마페이와 같은 시기에 활동한 베르나르도 스트로치
의 작품이다. '큰 쟁반을 들고 있는 유디트'의 유형은 독일에서 유래했을 가능
성이 크다. 알려진 것 가운데 가장 오래된 하나(한스 발둥 그린과 관련 있는 어느
무명 화가가 1530년경에 제작한 작품)는 G. 퀸스젠에 의해 발표되었다. "Beiträge
zu Baldung und seinem Kreis," *Zeitschrift für Kunstgeschichte*, VI, 1937, p.36ff.

4 「세례 요한의 머리」,
함부르크, 미술공예박물관,
1500년경.

로메 이야기에서 분리되었다. 이런 경배화의 존재는 참수당한 남자의 머리와 큰 쟁반 사이에 고정된 연상작용을 확립했을 것이고, 따라서 검의 모티프가 살로메 이미지에 스며들어가는 것보다 훨씬 더 쉽게 큰 쟁반 모티프가 유디트 이미지의 보자기 모티프를 대체했을 것이다.

마지막으로, 도상해석학적 해석은 문헌 자료들을 통해 옮겨진 특수한 테마나 개념들과 친숙해지는 것 그 이상의 어떤 것을 요구한다. 우리가 이미지·일화·알레고리를 생산하고 해석하는 것 못지않게 어떤 모티프를 선택하고 표현하게 된 기본 원칙들, 또한 그림에 적용된 형식적인 배치와 기술적인 수법들에까지 의미를 부여하는 기본 원칙들을 파악하고자 한다면, 이 기본 원칙에 딱 들어맞는 특정한 텍스트를 발견하려는 희망을 버려야 한다. 이를테면 「최후의 만찬」도

상에 「요한복음」 13장 21절부터 그 이후의 내용이 들어맞는 식의 텍스트를 바랄 수는 없다. 그런 원칙들을 알려면 진단 전문의의 능력에 필적할 만한 정신적 능력이 필요하다. '종합적 직관'이라는 미덥지 못한 단어가 그런 능력에 가장 잘 어울릴 수 있다. 그것은 박식한 학자보다는 재능 있는 비전문가에게서 더욱 발전할 수 있다.

그러나 이런 해석의 원천이 주관적이고 비합리적일수록(직관적인 방법은 그 해석자의 심리와 '세계관'〔Weltanschauung〕에 따라 좌우될 것이기 때문이다) 도상학적 분석과 전-도상학적 기술에 관한 한 수정과 조정을 응용하는 것이 더욱 필수불가결하다. 심지어 우리의 실제 경험과 문헌 자료를 통해 익힌 지식이라도 만일 미술작품에 무분별하게 사용되어 우리를 잘못 인도하게 될 때, 우리의 순수하고 단순한 직관에만 의존하는 것은 얼마나 위험한가! 그러므로 다양한 역사적 조건, 객체와 사건들이 형식에 의해 표현되는 방법(양식의 역사)을 통찰함으로써 우리의 실제 경험을 수정해야만 한다. 또한 다양한 역사적 조건, 특수한 테마와 개념이 객체와 사건들에 의해 표현되는 방법(유형의 역사)을 통찰함으로써 우리의 문헌 지식을 수정해야만 한다. 그처럼, 아니 그 이상으로, 다양한 역사적 조건들 아래 인간 정신의 전반적·본질적인 경향이 특수한 테마와 개념으로 표현되는 방법을 통찰함으로써 종합적 직관을 수정해야만 한다. 이는 일반적으로 문화적 징후—또는 에른스트 카시러가 의미한 '상징'—의 역사를 뜻한다. 미술사가는 자신이 생각한 바가 관심을 쏟고 있는 작품이나 작품군의 본질적인 의미인지를 살펴봐야 할 것이다. 또한 자신이 생각한 바를 그 작품이나 작품군과 역사적으로 연관된 수많은 문명의 기록들을 최대한 섭렵해서 도출해낸 본질적인 의미와 비교해봐야 할 것이다. 그런 기록들은 조사 대상이 되는 개인·시대·국가의 정치적·시적·종교적·철학적·사회적 경향을 입증한다. 반대로, 정

치활동, 시, 종교, 철학, 사회 상황을 다루는 역사가는 미술작품을 그와 비슷하게 이용해야 한다. 본질적인 의미와 내용을 탐색하는 과정에서, 인문과학의 여러 분야는 다른 분야에 대한 보조자로서 기능하는 대신 공동의 토양 위에서 서로 만난다.

정리를 해보자. 우리는 스스로를 아주 엄밀하게 표현하고자 할 때 (이것은 물론 일상적인 대화나 글쓰기에서 늘 필요하지는 않은데, 이 경우 전반적인 문맥이 우리가 사용하는 단어들의 의미를 밝혀주기 때문이다), 주제나 의미의 세 단계를 구별해야만 한다. 그 단계들 가운데 첫 번째는 보통 형식과 혼동되고, 두 번째 단계는 도상해석학에 대비되는 도상학의 특수한 분야이다. 그 단계에서 우리의 인식과 해석은 스스로의 주관적 소양에 의존하게 될 것이며, 이런 이유 때문에 우리가 전통이라고 일컫는 단어의 종합인 역사적 과정에 대한 통찰에 따라 보완, 수정될 것이다.

지금까지 말한 것을 더욱 분명히 하기 위해 하나의 표를 만들었다. 의미의 독립된 세 영역을 지시하는 것처럼 보이는 이 일람표에서 우리가 유념해야 할 점은, 묘하게도 서로 구별되는 범주들이 실제는 하나의 현상, 즉 통일체로서 미술작품의 여러 측면을 가리킨다는 사실이다. 그리하여 서로 무관한 세 개의 탐구활동으로 보이는 연구방법들은 실제 작품에서는 유기적이어서 분할되지 않는 과정으로 서로 합체된다.

2

이제 우리는 도상학과 도상해석학의 전반적인 문제에서 르네상스의 도상학과 도상해석학이라는 특정한 문제로 방향을 바꿈으로써, 르네상스라는 명칭 자체가 유래한 현상, 즉 고전고대의 재생에 자연

해석의 대상	해석의 행위	해석의 수정원	해석의 도구리 (전통의 역사)
1 일차적 또는 자연적 주제 ― (A)사실 의미, (B)표현 의미 ― 로 예술적 모티프의 세계를 구성	전-도상학적 기술 (의사(擬似)-형식적 분석)	실제 경험(객체와 사건에 정통)	양식의 역사(다양한 역사적 조건 아래에서, 객체와 사건이 형식에 의해 표현되는 방법을 통찰)
2 이차적 또는 관습적 주제 이미지·일화·알레고리의 세계를 구성	도상학적 분석	문헌 자료들에 의한 지식(특수한 테마와 개념에 정통)	유형의 역사(다양한 역사적 조건 아래에서, 특수한 테마와 개념이 객체와 사건에 의해 표현되는 방법을 통찰)
3 본질적 의미 또는 내용 '상징적' 가치의 세계를 구성	도상해석학적 해석	종합적 직관(인간 정신의 본질적 경향에 정통) 개인 심리에 따른 '세계관'에 의해 좌우됨	문화적 징후 또는 '상징'의 전반적 역사(다양한 역사적 조건 아래에서, 인간 정신의 본질적 경향이 특수한 테마나 개념에 의해 표현되는 방법을 통찰)

스럽게 많은 관심을 쏟게 될 것이다.

로렌초 기베르티, 레오네 바티스타 알베르티, 그리고 특히 조르조 바사리 같은 이탈리아의 초기 미술사 저자들은 고전미술이 그리스도교 시대 초창기에 파괴되었다고, 그래서 그것이 르네상스 양식의 기반으로 기능할 때까지는 부활하지 않았다고 생각했다. 그 파괴의 이유는, 앞에서 언급한 작가들이 보았듯이 야만족의 침입과 초기 그리스도교 성직자와 학자들의 적대감 때문이었다.

이렇게 생각한 초기 저술가들이 맞기도 하고 틀리기도 하다. 중세 동안 전통이 완전히 단절되었다는 관점에서 보면, 그들의 견해는 틀리다. 문학·철학·과학·미술에서 고전의 여러 개념은 몇 세기를 거쳐, 특히 카를 대제와 그 후계자들의 통치 아래 의도적으로 부활된

5 「에리만토스 산을 오르는 헤라클레스」, 베네치아, 산마르코 성당, 3세기(?).
6 「구원의 알레고리」, 베네치아, 산마르코 성당, 13세기.

후에 살아남았다. 그러나 르네상스 운동이 시작되면서 고대에 대한 일반적인 태도가 근본적으로 변했다는 관점에서 보면, 초기 저술가들의 견해는 맞다.

중세 사람들은 고전미술의 시각적 가치에 대해 결코 맹목적이지 않았으며, 그들은 고전문학의 지적·시적 가치를 탐구하는 데 깊은 흥미를 느꼈다. 하지만 중세의 전성기(13, 14세기)에 고전적 모티프는 고전적 테마를 표현하는 데 사용되지 않았으며, 반대로 고전적 테마는 고전적 모티프에 의해 표현되지 않았다는 사실은 의미심장하다.

예를 들어 베네치아 산마르코 성당의 파사드에는 똑같은 크기의

커다란 부조 두 개가 보이는데, 하나는 기원후 3세기 로마의 작품이고, 다른 하나는 그때부터 정확히 천 년 후 베네치아에서 제작되었다 (그림 5, 6).[6] 이 두 개의 모티프는 서로 아주 비슷해서, 우리는 중세의 석조사가 똑같은 대응물을 만들기 위해 일부러 고전작품을 모각한 것이라고 상정할 수밖에 없다. 그러나 로마의 부조가 에리만토스 산의 야탑을 에우리스테우스 왕에게로 옮기는 헤라클레스를 표현한 반면, 그 중세의 장인은 사자 가죽을 무늬 있는 직물로, 화가 난 왕을 용으로, 멧돼지를 사슴으로 바꿈으로써 신화의 이야기를 구원의 알레고리로 변형했다. 12, 13세기 이탈리아와 프랑스 미술은 그것과 비슷한 사례를 많이 보여준다. 고전 모티프를 직접적이고 의도적으로 차용하거나 이교적 테마가 그리스도교적 테마로 변하는 경우도 있었다. 이와 관련해서는 이른바 초기 르네상스 운동에서 아주 유명한 대표적인 사례들을 열거하는 것으로 충분할 것이다. 생질 성당과 아를의 조각들, 랭스 대성당에 있는 유명한 '성모의 방문' 군상(이것은 오랫동안 16세기의 작품으로 여겨졌다), 또는 니콜로 피사노의 '동방 박사의 경배'(이 작품에 표현된 성모 마리아와 어린 그리스도의 군상은 여전히 피사의 캄포산토 공동묘지에 보존되어 있는 파이드라 석관의 영향력을 보여준다). 그러나 고전 모티프가 지속적인 전통으로서 보존되는 사례들은 고전 모티프를 직접 모사한 것들보다 더욱 흔하게 발견되는데, 그중 어떤 모티프들은 아주 다양한 그리스도교의 이미지를 계승하는 데 사용되곤 했다.

원칙적으로 고전 모티프에 대한 그런 재해석은 특정한 도상학적 유사성에 의해 촉진되거나 심지어 제안되기도 했다. 예컨대 오르페

6) E. Panofsky and F. Saxl, "Classical Mythology in Mediaeval Art," *Metropolitan Museum Studies*, IV, 2, 1933, p.228ff., p.231에 실렸다.

7 「아이네아스와 디도」, 나폴리 국립도서관, Cod. olim Wien 58, fol.55v, 10세기.
8 「피라무스와 티스베」, 파리 국립도서관, Ms. lat. 15158, fol.47, 1289년.

우스의 모습이 다비드를 표현하는 데 쓰이거나, 지옥에서 케르베로스를 끌어올리는 헤라클레스 유형이 림보(중세 신학자들이 지옥이나 연옥처럼 구분했던 사후의 지하세계 가운데 하나—옮긴이)에서 아담을 이끌어내오는 그리스도를 묘사하는 데 사용되는 식이다.[7] 그러나 고전적 원형과 그것의 그리스도교적 개작의 관계가 순전히 구도적인 사례들도 있다.

한편, 고딕의 사본장식사가 라오콘의 이야기를 그림으로 표현한다고 해보자. 라오콘은 동시대 의상을 입은 거칠고 소박한 한 노인이 도끼 같은 것을 손에 들고 제물인 소를 공격하는 모습으로, 그림 하단 부분에는 어린아이 둘이 물 위에 떠 있고, 바다뱀은 넘실대는 물

7) K. Weitzmann, "Das Evangelion im Skevophylakion zu Lawra," *Seminarium Kondakovianum*, VII, 1936, p.83ff.를 볼 것.

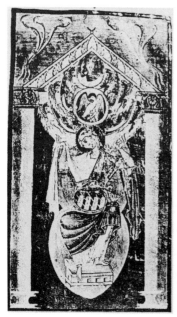

9 「복음사가 성 요한」, 로마, 바티칸 도서관, Cod. Barb. lat. 711, fol.32, 1000년경.
10 「아틀라스와 님로드」, 로마, 바티칸 도서관, Cod. Pal. lat. 1417, fol.1, 1100년경.

위로 세차게 오르는 모습으로 그려질 것이다.[8] 아이네아스와 디도는 체스 게임을 하는 중세의 세련된 부부로 보이고, 또는 애인 앞에 서 있는 고전 영웅보다는 다비드 왕 앞에 서 있는 예언자 나단과 더 닮은 군상으로 표현되기도 한다(그림 7). 또한 티스베는 고딕 묘비 위에서 피라무스를 기다리는데, 그 묘비에는 보통 십자가와 함께, "이곳에 잠든 자는 왕 니누스이다"(Hic situs est Ninus rex)라는 비문이 씌어져 있다(그림 8).[9]

비고전적 의미를 담은 고전적 모티프와, 비고전적 배경에서 비고전적 인물들에 의해 표현된 고전적 모티프 사이에 어떻게 기묘한 분

8) Cod. Vat. lat. 2761. 파노프스키와 작슬이 함께 쓴 앞의 논문 p.259에 실렸다.
9) 파리 국립도서관 소장 MS. lat. 15158, 1289년 제작. 파노프스키와 작슬이 함께 쓴 앞의 논문 p.272에 실렸다.

리가 일어났는지 그 이유를 묻는다면, 이에 대한 명확한 답은 표현의
전통과 문헌상의 전통 사이의 차이 때문이라고 해야 할 듯하다. 헤라
클레스 모티프를 그리스도 이미지에 쓰거나, 아틀라스 모티프를 복
음사가 이미지에 사용하는(그림 9, 10)[10] 미술가들은 고전 기념비적

10) C. Tolnay, "The Visionary Evangelists of the Reichenau School," *Burlington*
Magazine, LXIX, 1936, p.257ff. 톨네이는 지구 위에 앉아서 하늘의 광배를
떠받치고 있는 복음사가들의 인상적인 이미지들(Cod. Vat. Barb. lat. 711; 그
림 9에서 처음 등장한다)이 영광의 옥좌에 앉은 그리스도의 특징과 그리스-로
마의 하늘 신의 특징이 결합된 것이라는 중요한 사실을 발견했다. 그러나 톨
네이 자신이 지적했듯이, Cod. Barb. 711의 복음사가들은 "구름 더미를 분
명히 애써서 떠받치고 있는데, 그것은 전혀 영적 아우라처럼 보이지 않고 무
거운 물질처럼 보인다. 그것은 청색과 푸른색이 번갈아 보이는 몇몇 원형적
인 요소를 포함하는데, 그것의 전체 윤곽은 하나의 원이다. ……그것은 **구체**
를 하늘로 오해해서 그린 것이다"(강조는 저자). 이런 사실을 토대로 우리가 추
론할 수 있는 것은, 그러한 이미지의 고전 원형이 소용돌이치는 큰 천(세계
의 망토)을 힘들이지 않고 쥐고 있는 코엘루스가 아니라 하늘의 무게를 받치
고 있는 아틀라스(G. Thiele, *Antike Himmelsbilder*, Berlin, 1898, p.19ff. 참조)라
는 점이다. Cod. Barb. 711에 보이는 성 마태오(톨네이의 그림 1의 a)는 천구의
무게 아래 머리를 숙이고 왼손은 여전히 왼쪽 엉덩이에 올리고 있어서 특히
고전적 유형의 아틀라스를 상기시킨다. 그리고 아틀라스 특유의 자세가 복
음사가에게 적용된 놀라운 다른 예는 Clm. 4454, fol. 86, v.(A. Goldschmidt,
German Illumination, Florence and New York, 1928, Vol.II, Pl. 40에 실렸다)에
서 발견된다. 톨네이(주 13·14)는 그 유사성을 찾아내고는, Cod. Vat. Pal.
lat. 1417, fol. 1에 나오는 아틀라스와 님로드의 표현을 예증으로 들었다(F.
Saxl, *Verzeichnis astrologischer und mythologischer Handschriften des lateinischen Mittelalters*
in römischen Bibliotheken (*Sitzungsberichte der Heidelberger Akademie der Wissenschaften*,
phil.-hist. Klasse, VI, 1915, Pl. XX, Fig. 42)에 실렸다. 이 책에서는 그림 10). 그
런데 톨네이는 아틀라스의 유형이 단순히 코엘루스 유형에서 파생된 것으로
여기는 듯하다. 심지어 고대미술에서도 코엘루스의 묘사는 아틀라스의 묘사
로부터 발전한 듯 보인다. 그리고 카롤링거 왕조의 미술, 오토 1세 시대의 미
술, 비잔틴 미술(특히 라이헤나우 화파)에서, 진정한 고전 형식의 아틀라스상
은 코엘루스상보다 훨씬 더 많이 우주론적 성격의 의인화로, 그리고 일종의
인체상 기둥으로 보인다. 도상학적 견지에서 볼 때도 복음사가들은 코엘루

작품을 직접 모사하든 또는 변형 시리즈를 거쳐 고전 원형에서 파생된 좀더 최근의 작품을 모방하든 간에, 자기 눈앞에 존재하는 시각적 대상의 인상에 따라 제작했다. 반면 메디아를 중세의 여왕으로, 또는 유피테르를 중세의 재판관으로 표현한 미술가들은 문헌 자료들에서 발견되는 단순한 기술(記述)을 이미지로 번역했다.

이것은 분명 진실이다. 고전적 테마, 특히 고전 신화의 지식을 중세에 전하고 중세를 거치면서 보존된 문헌상의 전통은 단지 중세 연구자뿐만 아니라 르네상스 도상학 연구자에게도 매우 중요하다. 이탈리아 1400년대 미술의 경우, 원형 그대로의 고전 자료들이 아니라 지극히 복잡한 데다 대부분 훼손된 자료들을 토대로 많은 사람들이 고전 신화나 그와 관련된 주제에 대한 자신들의 견해를 표현하기도 했다.

고전 신화에 한해 논하자면, 그런 전통의 경로는 다음과 같이 개괄할 수 있다. 이미 그리스 후기의 철학자들은 이교의 신들과 반신반인(半神半人)들을 자연의 힘 또는 도덕성 개념의 단순한 의인화로 해석

스보다는 아틀라스와 비교된다. 코엘루스는 하늘을 지배하는 것으로 믿어졌다. 아틀라스는 하늘을 받치고, 알레고리적인 의미에서 '하늘을 안다'고 믿어졌다. 즉 그는 '하늘의 지식'을 헤라클레스에게 전하는 위대한 천문학자로 여겨졌다(Servius, *Comm. in Aen.*, VI, 395; 이후로는 Isidorus, *Etymologiae*, III, 24, 1; Mythographus III, 13, 4, in G. H. Bode, *Scriptorum rerum mythicarum tres Romae nuper reperti*, Celle, 1834, p.248). 따라서 코엘루스의 유형을 신을 묘사(Tolnay, Pl. I. c)하는 데 사용하는 것은 모순이 없었고, 이와 마찬가지로 하늘을 '아는', 하늘을 지배하는 복음사가를 위해서 아틀라스의 유형을 사용하는 것 역시 별 모순이 없었다. 히베르누스 엑술은 아틀라스에 대해 "하늘의 모든 것을 성좌에 표시하기를 원하노니"(*Sidera quem coeli cuncta notasse volunt*(*Monumenta Germaniae, Poetarum latinorum medii aevi*, Berlin, 1881~1923, Vol.I, p.410))라고 했으며, 앨퀸은 복음사가 성 요한에게 이렇게 외쳤다. "그대, 요하네스, 정신으로 글을 써 하늘로 돌입하는도다"(*Scribendo penetras caelum tu, mente, Johannes*(*ibid.*, p.293)).

한 바 있으며, 그들 중 일부는 더 나아가서 그 신들을 나중에 신격화된 보통의 인간 존재들로 설명한다. 로마 제정시대 말기에 그런 경향은 급격히 증가했다. 그리스도교의 교부들이 이교의 신들을 환상 또는 해로운 악마임을 입증하려고 노력하는 동안(그리하여 이교신들에 관한 많은 귀중한 지식을 전달했다), 이교 세계 그 자체는 신의 힘에서 멀어졌다. 따라서 교육받은 사람들은 백과사전, 교훈적인 시나 소설, 신화를 다룬 전문적인 논문, 고전 시인에 대한 주석 등과 함께 이교신을 연구해야 했다. 신화에 나오는 인물들이 우의적으로 해석되는 중세적 해석들이나 '교훈화'한 고대 후기의 저작들에서 중요한 것은, 마르티아누스 카펠라의 『메르쿠리우스와 언어학의 결혼』, 풀겐티우스의 『신화집』, 특히 원전보다 3, 4배 긴 분량에 원전보다 더 많이 읽혔을지도 모를 세르비우스의 감복할 만한 베르길리우스 주석이다.

중세에 이런 저작들과 그와 비슷한 서적들은 철저하게 발견되어 더욱 발전되었다. 그 덕분에 신화 기술의 지식은 다음과 같이 살아남아 중세 시인과 미술가에게 이용되었다. 첫째, 백과사전의 경우, 베다와 세비야의 이시도루스 같은 초기 저술가들에게서 발전되기 시작해 라바누스 마우루스(9세기)에 의해 계속되었고, 보베의 빈켄티우스, 브루네토 라티니, 바르톨로마이우스 앙글리쿠스 등이 탁월한 중세 전성기 작품들을 남기면서 정점에 다다랐다. 둘째, 고전고대와 고대 후기 문헌들에 대한 중세 주석의 경우, 특히 마르티아누스 카펠라의 『결혼』에 대한 주석은 요하네스 스코투스 에리우게나 같은 아일랜드 학자들, 그리고 오세르의 레미기우스(9세기)에 의해 권위 있는 해설이 더해졌다.[11] 셋째, 이른바 「신화기술 제1서」와 「신화기술

11) H. Liebeschütz, *Fulgentius Metaforalis*……(Studien der Bibliothek Warburg, IV),

제2서」같은 신화와 관련한 특수한 논문들이 있다. 이 논문들은 비교적 일찍 씌어졌는데, 주로 풀겐티우스와 세르비우스에 기반을 두고 있다.[12] 이런 종류의 저작들 가운데 가장 중요한 것은 이른바 「신화기술 제3서」인데, 작자는 영국의 위대한 스콜라 학자 알렉산더 네컴 (1217년 사망)[13]으로 추정된다. 1200년경에 구할 수 있었던 거의 모든 자료를 인상적으로 개관한 네컴의 논문은 중세 전성기 신화 기술의 결정적 요약이라 할 만큼 가치가 있다. 심지어 페트라르카도 자신의 시 「아프리카」에서 이교신의 이미지를 기술하는 데 그 논문을 사용하기도 했다.

「신화기술 제3서」에서 페트라르카에 이르는 시대 동안 고전 신들을 도덕적으로 해석하는 작업은 한 단계 더 진보했다. 고대 신화의 인물들은 일반적인 도덕적 방식으로 해석되었을 뿐만 아니라, 그리스도교 신앙과 아주 돈독한 관계를 맺기도 했다. 예를 들면 피라무스는 그리스도로, 티스베는 인간의 혼으로, 사자는 자신의 의복을 더럽히는 악마로 해석되었다. 반면 사투르누스는, 좋은 의미든 나쁜 의미든 간에, 성직자의 행실에 대한 범례로 기능했다. 이런 유형의 저작물로는 프랑스어로 된 『오비디우스 설화집』,[14] 존 라이드월의 『풀겐티우스의 우의』,[15] 로버트 홀콧의 『도덕학』『로마인 무용담』등을 예

Leipzig, 1926, p.15, p.44ff. 참조. 또한 파노프스키와 작슬이 함께 쓴 앞의 논문, 특히 p.253ff. 참조.

12) Bode, *op.cit.*, p.1ff.

13) Bode, *op.cit.*, p.152ff. 저자의 문제에 관해서는 H. Liebeschütz, *op.cit.*, p.16ff. and *passim.*

14) Ed. by C. de Boer, "Ovide Moralisé," *Verhandelingen der kon. Akademie van Wetenschapen, Afd. Letterkunde,* new ser., XV, 1915; XXI, 1920; XXX, 1931~32.

15) Ed. H. Liebeschütz, *op.cit.*

로 들 수 있다. 그리고 무엇보다도, 라틴어로 된 『오비디우스 설화집』
은 1340년경 페트루스 베르코리우스 또는 피에르 베르쉬르라고 불
린 프랑스 신학자가 쓴 것으로, 저자는 페트라르카와도 개인적인 친
분이 있었다.[16] 이 책은 주로 「신화기술 제3서」에 기반한다. 비록 이
교신들에 관한 특별한 장(章)이 책 앞머리에 자리 잡고 있긴 하지만,
특히 그리스도교적 설법을 포함시켜 그 내용이 풍부해졌다. 이 서론
은 간결함을 위해 도덕적 설법을 배제했음에도, 『알브리쿠스, 신상
(神像)의 서』라는 이름으로 출간되어 큰 인기를 얻었다.[17]

　신선하면서도 무척 중요한 출발이 보카치오에 의해 시작되었다.
그는 『이교신의 계보학』[18]에서 1200년경 이래로 크게 늘어난 자료를
새롭게 개관했을 뿐만 아니라, 그 자료의 고대 원전으로 돌아가 신
중하게 상호 대조하는 의식적인 노력을 보였다. 보카치오의 저서는
고전고대를 향한 비판적인 또는 과학적인 태도의 시작을 가리키고,
L.G. 기랄두스의 『사람들의 신에 관한······ 논문』[19]처럼 진실로 학문
적인 르네상스 논문의 선구자로 불릴 만했다. 보카치오에 따르면, 기
랄두스라는 인물은 가장 대중적인 인기를 누린 중세의 선배를 '프롤
레타리아 출신의 신뢰할 수 없는 문필가'라고 평가절하할 만한 충분
한 자격을 지녔다.

　보카치오의 『이교신의 계보학』이 나오기까지 중세의 신화 기술의
초점은 직접적인 지중해 전통에서 거리가 먼 지역, 이를테면 아일랜

16) "Thomas Walleys"(Or Valeys), *Metamorphosis Ovidiana moraliter explanata*, 1515
　　년 파리판을 사용했다.

17) Cod. Vat. Reg. 1290, ed. H. Liebeschütz, *op.cit.*, p.117ff.(삽화 세트가 완전하다).

18) 1511년 베네치아판을 사용했다.

19) L.G. Gyraldus, *Opera Omnia*, Leyden 1696, Vol.I. col. 153 "Ut scribit Albricus,
　　qui auctor mihi proletarius est, nec fidus satis."

드·북프랑스·잉글랜드 등이었다는 사실에 주목해보자. 이는 고전 고대에서 후세로 전해진 아주 중요한 서사시, 트로이 이야기 시리즈에도 해당한다. 이 시리즈의 권위 있는 중세 최초의 개정판 『트로이 이야기』는 종종 단축되고 요약되고 타국어로 번역되었는데, 브르타뉴 태생의 브누아 드 생트 모르의 작업 덕분이다. 사실 우리는 유럽의 북방 지역을 중심으로 고전적 모티프와 상관없이 고전적 테마에만 적극적인 관심을 보인 이 움직임을 초기 인문주의 운동이라고 말할 수 있다. 그러나 이 운동은 초기 르네상스 운동, 즉 프로방스와 이탈리아를 중심으로 고전적 테마와 상관없이 고전적 모티프에 적극 관심을 보인 운동과는 대립된다. 페트라르카가 그의 로마 시대 선조들이 숭배하던 신들을 기술할 때 어느 영국인이 쓴 개설서를 참고해야만 했고, 또 15세기에 베르길리우스의 『아이네이스』를 도해한 이탈리아의 사본장식사들이 『트로이 이야기』 사본과 그 보급판에 실린 세밀화에 의존해야만 했다는 것은 본래의 르네상스 운동을 이해하기 위해서 우리가 유념해야 할 점들이다. 왜냐하면 그러한 책들은 상류층 사람들이 좋아했던 읽을거리여서 학자나 학생들이 읽는 본래의 베르길리우스 원본이 등장하기 훨씬 이전에 벌써 충분하게 도해(圖解)되었고, 그래서 전문 사본장식사의 주의를 끌었기 때문이다.[20]

20) 오비디우스에게도 똑같이 적용된다. 중세 삽화에서 라틴어로 된 오비디우스 사본은 거의 존재하지 않는다. 나는 바티칸 도서관의 6세기 고사본에서 15세기 리카르디아누스 사이에 제작된 것 가운데 베르길리우스의 『아이네이스』처럼 '삽화'가 제대로 실린 라틴어 사본을 두 가지만 알고 있다. 그것은 10세기 나폴리 국립도서관에 소장된 Cod. olim Vienna 58(쿠르트 바이츠만 교수 덕분에 주목하게 되었는데, 나는 그림 7의 세밀화를 수록하기 위해 허락받을 때 그의 도움을 받았다)과, 14세기의 Cod. Vat. lat. 2761(R. Förster, "Laocoön im Mittelalter und in der Renaissance," *Jahrbuch der Königlich Preussischen Kunstsammlungen*, XXVII, 1906, p.149ff. 참조). (다른 14세기 사본[옥스퍼드 보들리 도서관 소장 MS. Can. Class. lat. 52, F. Saxl and H. Meier, *Catalogue of*

11 「이교신」, 뮌헨 국립도서관, Clm. 14271, fol.11v, 1100년경.

실제로 11세기 말부터 초기 인문주의 텍스트들을 도상으로 옮겨보

Astrological and Mythological Manuscripts of the Latin Middle Ages, III, Manuscripts in English Libraries, London, 1953, p.320ff.)은 몇 개의 장식 두문자만 가지고 있다.)

제1장 도상학과 도상해석학: 르네상스 미술 연구에 관한 서문 **99**

려고 시도한 미술가들이 고전적 전통과는 전혀 다른 식으로 묘사할 수밖에 없었다는 사실은 쉽게 이해할 수 있다. 그런 초기의 예들 가운데 아주 주목할 만한 것이 하나 있다. 그것은 레겐스부르크 화파에서 제작한 것으로 짐작되는 1100년경의 세밀화이다. 이 작품에서 고전 신들은 레미기우스의 『마르티아누스 카펠라 주해』의 해설에 따라 묘사되어 있다(그림 11).[21] 아폴로는 농부의 마차에 타고 있으며, 삼미신의 흉상을 꽃다발처럼 손에 쥐고 있다. 사투르누스는 올림포스 신들의 아버지라기보다는 로마네스크 양식 건물의 기둥상처럼 보인다. 그리고 유피테르의 까마귀는 복음사가 성 요한의 독수리 또는 성 그레고리우스의 비둘기처럼 작은 후광을 두르고 있다.

표현의 전통과 문헌상의 전통의 대조는 그것이 아무리 중요하다고 해도, 그것만으로는 중세 전성기 미술의 특색인 고전적 모티프와 고전적 테마의 불가사의한 분리를 충분히 설명할 수 없다. 왜냐하면 아무리 고전적 이미지 영역에서 표현의 전통이 남아 있었다 해도, 중세가 완전히 독자적인 양식을 성취하자마자 그것은 의도적으로 제거되고 전적으로 비고전적인 성격의 표현으로 바뀌어버렸기 때문이다.

이런 과정을 보여주는 작례들은, 첫 번째로, 위트레흐트 시편에서 보이는 자연의 힘의 의인화나 '그리스도의 책형'에서 나타나는 태양과 달처럼, 그리스도교적 주제의 표현에서 우연히 보이는 고전적 이미지에서 발견된다. 카롤링거 왕조의 상아 세공에서는 여전히 '태양의 사두마차'와 '달의 쌍두마차'[22] 같은 완전한 고전적 유형들이 등

21) 파노프스키와 작슬이 함께 쓴 앞의 논문 p.260에 실린 Clm. 14271.

22) A. Goldschmidt, *Die Elfenbeinskulpturen aus der Zeit der karolingischen und sächsischen Kaiser*, Berlin, 1914~26, Vol.I, Pl. XX, No.40. 파노프스키와 작슬이 함께 쓴 앞의 논문 p.257에 실렸다.

장하는 반면, 로마네스크와 고딕의 표현에서는 이 고전적 유형들이 비고전적 유형들로 대체된다. 자연의 의인화는 점차 사라지는 추세였다. 그럼에도 순교 장면에서 종종 발견되는 이교의 우상들은 다른 이미지보다 훨씬 더 오래 고전적 외관을 유지했는데, 왜냐하면 그것이 이교 신앙의 탁월한 상징이었기 때문이다. 두 번째는 좀더 중요한데, 이미 고대 후기에 삽화가 그려진 텍스트를 중세에 다시 삽화로 그릴 때 등장하는 본래의 고전 이미지들이다. 따라서 그런 시각적인 모델들이 카롤링거 왕조의 미술가들에게 이용될 수 있었다. 테렌티우스의 희극, 라바누스 마우루스의 『우주론』에 실린 텍스트들, 프루덴티우스의 장시 『영(靈)의 싸움』, 과학 서적, 특히 천문학에 관한 논문 등에서 신화적 이미지들은 성좌들(안드로메다·페르세우스·카시오페이아 등) 사이에 나타나기도 하고, 행성(토성·목성·화성·태양·금성·수성·달)처럼 보이기도 한다.

이 모든 예들에서 우리가 관찰할 수 있는 것은, 고전의 이미지들이 카롤링거 왕조의 필사본에서 때로 세련되지는 않더라도 충실하게 모사되고 거기에서 파생된 필사본에 잔존하고 있었지만, 늦어도 13, 14세기에는 관심 밖으로 밀려나 전혀 다른 이미지로 대체되었다는 점이다.

9세기의 천문학 텍스트 삽화에서는 보테스(그림 15), 페르세우스, 헤라클레스 또는 메르쿠리우스 같은 신화의 인물들이 완전하게 고전풍으로 묘사되었으며, 마찬가지로 라바누스 마우루스의 백과사전에 나타나는 이교신들도 같은 풍이다.[23] 라바누스의 인물들은 모두 서투르게 그려졌는데, 이는 주로 소실된 카롤링거 왕조의 필사본을

23) A.M. Amelli, *Miniature sacre e profane dell'anno 1023, illustranti l'enciclopedia medioevale di Rabano Mauro*, Montecassino, 1896 참조.

12 「사투르누스」, 354년 크로노그래프
(르네상스 복제본), 로마, 바티칸 도서관,
Cod. Barb. lat. 2154, fol.8.

모사한 11세기 세밀화가들의 무능함에서 기인한다. 그러나 이 그림
은 단순히 텍스트에 의존해 조작된 것은 아니며, 분명 표현의 전통을
통해 고대의 원형과 연결된다(그림 12, 13).

그러나 몇 세기가 지난 뒤 본래의 이미지들은 잊혀갔고, 현대의
감상자 그 누구도 고전의 신들이라고 알아차리지 못하는 다른 이미
지 ― 일부는 새롭게 고안되었고, 일부는 동양적 기원에서 유래한
다 ― 로 대체되었다. 베누스는 류트를 켜거나 장미꽃 향을 맡는 멋
진 숙녀로 보이고, 유피테르는 손에 장갑을 낀 재판관으로, 메르쿠
리우스는 노학자나 심지어 주교로 그려졌다(그림 14).[24] 유피테르가

24) 파노프스키와 작슬이 함께 쓴 앞의 논문 p.251에 실린 Clm. 10268(14세기)
과 미카엘 스코투스의 텍스트에 근거한 다른 삽화들의 전체 그룹. 이러한 새
로운 유형들의 동양적인 원천은 *ibid.*, p.239ff.와 F. Saxl, "Beiträge zu einer

13 「사투르누스, 유피테르, 베누스, 넵투누스」, 몬테카시노, MS. 132, p.386, 1023년.

고전적인 제우스의 모습을 다시 찾고, 메르쿠리우스가 고전 헤르메스의 젊은 아름다움을 되찾은 것은 르네상스가 본격화하고 나서였다.[25]

　이상의 모든 것은, 고전적 모티프에서 고전적 테마가 분리된 것은 표현의 전통이 결여되어서 일어나기도 했지만, 심지어 표현의 전통이 남아 있어도 일어났다는 사실을 보여준다. 고전적 이미지, 즉 고전적 테마와 고전적 모티프의 융합은 고전에 열렬히 동화해가던 카롤링거 왕조 시대에 모사되었지만, 중세 문명이 최고조에 이르자마자 곧 버려졌고, 15세기 이탈리아에서 비로소 복위되었다. 고전 테마와 고전 모티프의 분리가 이른바 마지막 순간까지 가버린 뒤 그것을

　　Geschichte der Planetendarstellungen in Orient und Occident," *Der Islam*, III, 1912, p.151ff. 참조.

25) 이러한 복귀(카롤링거 왕조와 그리스 고졸기 원작의 재사용)를 알리는 흥미로운 서막은 파노프스키와 작슬이 함께 쓴 앞의 논문 pp.247, 258 참조.

14 「사투르누스, 유피테르, 베누스, 마르스, 메르쿠리우스」,
뮌헨, 국립도서관, Clm. 10268, fol.85, 14세기.

다시 결합하는 것은 실은 본래의 르네상스가 누린 특권이다.

중세인들의 마음에, 고전고대는 역사적 현상으로 인식되기 어려울 만큼 멀리에 있지만 동시에 너무 강력하게 현존했다. 한편으로 중세인들은 고전 전통의 끊어지지 않는 연속성을 느꼈기 때문이다. 이를테면 독일 황제는 카이사르나 아우구스투스의 직계 계승자로 여겨졌다. 언어학자들은 키케로와 도나투스를 자신들의 선조로, 수학자들은 유클리드를 자신들의 원조로 바라보았다. 다른 한편으로, 중세인들은 이교 문명과 그리스도교 문명 사이에 극복하기 어려운 간격이 존재한다고 생각했다.[26] 이 두 경향은 미처 균형을 이루지 못했기 때문에 역사적인 거리감을 유지할 수 없었다. 많은 사람들에게 고전 세계는 당시의 이교적인 동방 세계처럼 멀리 떨어진 동화 같은 성격을 띠고 있었다. 그래서 비야르 드 온쿠르는 로마의 어떤 무덤을 "사라센 사람의 묘지"라고 부르기도 했다. 반면 알렉산드로스 대왕과 베르길리우스는 동양의 마법사들처럼 여겨졌다. 그밖의 사람들에게 고전 세계는 높이 평가받는 지식과 오래전부터 존경받아온 제도의 궁극적 원천이었다. 그러나 어떤 중세 사람도 고대 문명이 과거에 속하며 당대와는 역사적으로 분리된, 그 자체로 완벽한 현상이라는 것을 몰랐다. 말하자면 탐구해야 할 문화적 우주로서, 또한 기적을 일으키는 사람들의 세계나 지식의 광맥이라기보다는 가능한 한 당대와 통합되어야 할 세계로서 인식하지 못했다. 스콜라철학자들은 아리스토텔레스의 여러 개념을 이용해 그들 나름의 체계로 흡수했으며, 중세의 시인들은 고전 저자들을 자유롭게 차용했다. 그러나

26) 이와 비슷한 이원론은 율법의 시대(*aera sub lege*)를 대하는 중세적 태도의 특색이다. 즉 유대교회는 맹목으로, 또한 밤, 죽음, 악마, 부정한 동물들과 연결되도록 그려졌다. 다른 한편 유대의 예언자들은 성령에 의해 영감을 받은 것으로 여겨졌으며, 『구약성서』의 인물들은 그리스도의 선조들로서 숭배받았다.

어떤 중세인도 고전 문헌학에 대해서는 생각하지 못했다. 앞에서 살펴보았듯이, 중세의 미술가는 고전 부조와 고전 조각의 모티프를 이용할 수 있었지만, 어떤 중세인도 고전 고고학을 생각해낼 수 없었다. 따라서 중세에 근대적인 원근법 체계를 정립하는 것은 불가능했다. 원근법은 눈과 대상 사이의 일정한 거리를 인식하는 데 토대를 두고, 따라서 미술가로 하여금 시각적 대상물을 포괄적이고 일관된 이미지로 구축할 수 있게 한다. 이와 마찬가지로, 중세인은 근대적인 역사 관념을 발전시킬 수도 없었다. 역사 관념은 현재와 과거 사이의 지적인 거리를 인식하는 데 토대를 두는 것이고, 그에 따라 학자들로 하여금 과거 시대를 포괄적이고 일관된 개념으로 구축할 수 있게 하기 때문이다.

고전적 모티프와 고전적 테마가 구조적으로 결합되었다는 점을 이해하지 못하고 이해하려 하지도 않는 시대에 실제로 그 둘을 통합 보존하는 것이 회피되었으리라는 점은 쉽게 이해할 수 있다. 일단 중세는 독자적인 문명의 기준을 확립했으며 나름의 미술 표현법을 발견했다. 당대의 현상과 공통분모가 없는 현상을 즐기기란, 더구나 그것을 이해하기란 불가능해졌다. 중세 전성기의 감상자는 아름다운 고전 도상이 성모 마리아로 제시되어야 그것의 가치를 깨달을 수 있고, 티스베는 고딕의 묘비 옆에 앉아 있는 13세기의 어느 소녀로 묘사되어야만 그것의 가치를 깨달을 수 있다. 가치 못지않게 형식적인 면에서도 그러하다. 고전적인 베누스와 유노가 저주스러운 이교의 우상으로 비칠 수도 있으며, 반면 고전적인 의상을 입고 고전적인 무덤 옆에 앉아 있는 티스베는 중세인의 접근 가능성을 완전히 넘어서서 고고학적으로 재구성된 것일 수도 있다. 심지어 13세기에는 고전 활자체조자 아주 '이질적인' 것으로 느껴졌다. 예를 들면 아름다운 카피탈리스 루스티카 서체로 씌어진 카롤링거 왕조의 라틴어 고사본

15 「보테스」, 라이덴 대학도서관, Cod. Voss. lat. 79, fol.6v/7, 9세기.

Cod. Leydensis Voss. lat. 79의 해설문은 학식이 부족한 독자들을 위해 전성기 고딕의 각진 서체로 복사되었다(그림 15).

그러나 고전적 테마와 고전적 모티프의 본질적인 '동일성'을 깨닫지 못하는 이유는, 역사 감각의 부족뿐만 아니라 그리스도교적 중세와 이교적 고대 사이의 정서적인 격차로도 설명될 수 있다. 그리스의 이교 사상—적어도 고전미술에 반영되는 한—은 인간을 육체와 영혼의 통일체로 간주하는 데 반해서, 유대 그리스도교의 인간 개념은 '지상의 흙'이 강제적으로 또는 심지어 기적적으로 불멸의 영혼과 결합한다는 관념에 입각하고 있다. 이런 관점에서 봤을 때, 그리스와 로마의 미술에서 유기적인 아름다움과 동물적인 정욕을 표현하는 감탄할 만한 예술적 공식은 초유기적이고 초자연적인 의미를 지녔을 때에만 허용 가능한 것으로 보였을 것이다. 말하자면 성서적인 또는 신학적인 테마에 일조하는 경우이다. 이와 반대로, 비종교적인 장면에서 고전의 예술 공식은 궁정의 작법과 형식화된 감정 표현이라는 중세적 분위기에 적합한 다른 것으로 대체되어야 했다. 그렇게 해서 사랑에 빠지거나 잔인한 이교의 신들과 영웅들은 중세 사회

16 「유로파의 납치」, 리옹,
시립도서관, MS. 742, fol.40,
14세기.

생활의 규범과 조화를 이루는 외모와 행실을 갖춘 멋진 왕자와 공주
로 나타나게 되었다.

14세기의 『오비디우스 설화집』에 나온 세밀화에서, 유로파의 납치
장면은 확실히 감정의 동요를 거의 드러내지 않는 인물들로 그려져
있다(그림 16).[27] 중세 후기의 의상을 입은 유로파는 말을 타고 아침
산책을 하는 젊은 여인처럼 작고 순한 황소 위에 앉아 있으며, 그녀
와 비슷한 옷을 입은 시녀들은 작은 무리의 조용한 구경꾼 그룹을 형
성한다. 물론, 그들은 괴로워서 울부짖어야 하지만 그렇게 하지 않는
다. 아니면 최소한 우리가 그런 분위기를 느낄 수 없게 만든다. 그 이

27) Lyon, Bibl. de la Ville, MS. 742, fol.40; 파노프스키와 작슬이 함께 쓴 앞의 논
문 p.274.

유는 이 그림을 그린 사본장식사에게는 동물적인 욕정을 시각화할 능력도 없고 그렇게 하려고 하지도 않았기 때문이다.

뒤러가 아마도 처음으로 베네치아에 체류할 때 이탈리아의 원형을 보고 모사한 것으로 추측되는 소묘 한 점은 중세 표현에는 없는 감정의 활력을 강조한다(그림 77). 뒤러가 그린 「유로파 납치」의 문학적 전거는 더 이상 황소가 그리스도에 비유되고 유로파가 인간의 혼에 비유되던 산문체 텍스트가 아니라, 안젤로 폴리치아노의 감미로운 2연 시로 부활한 오비디우스의 이교적 운문이다.

사랑의 힘에 의해 아름다운 황소로 변신한 유피테르를 보라. 그는 겁에 질린 연인을 등에 태우고 질주하듯 달려가고, 그녀는 사라져 가는 해안을 뒤돌아본다. 그녀의 아름다운 금발은 바람에 날리고 그녀의 옷자락도 뒤로 휘날린다. 그녀는 한 손으로 황소의 뿔을 쥐고, 다른 손으로는 황소의 등을 잡고 매달려 있다. 그녀는 바닷물에 젖을까봐 양발을 들어 올리고, 고통과 공포로 몸을 웅크리며 헛되이 도움을 청하는 소리를 지른다. 그녀의 사랑스러운 시녀들은 모두 꽃이 만발한 해안에 남아 "유로파, 돌아와"라며 울부짖는다. 바닷가 전체에 "유로파, 돌아와" 하는 외침이 울려 퍼지고, 황소도 주변을 돌아보고는(또는 '헤엄을 치고') 그녀의 발에 입을 맞춘다.[28]

28) L. 456, 파노프스키와 작슬이 함께 쓴 앞의 논문 p.275. 안젤로 폴리치아노의 시(*Giostra* I, 105, 106)는 다음과 같다.

　Nell'altra in un formoso e bianco tauro
　Si vede Giove per amor converso
　Portarne il dolce suo ricco tesauro,
　E lei volgere il viso al lito perso
　In atto paventoso: e i be' crin d'auro
　Scherzon nel petto per lo vento avverso:

뒤러의 소묘는 실제로 이런 관능적인 기술에 생명을 불어넣는다. 몸을 웅크린 유로파의 자세, 그녀의 흩날리는 머리, 바람에 뒤로 휘날리는 옷자락과 그 때문에 드러나는 우아한 육체, 그녀의 손의 위치, 황소 머리의 움직임, 비탄에 잠긴 시녀들이 있는 해안, 이 모든 것이 충실하고 선명하게 묘사되어 있다. 이보다 더한 표현으로는, 15세기의 또 다른 이탈리아 저술가의 단어를 빌리면,[29] 해안 그 자체에서 바다 괴물(*aquatici monstriculi*) 같은 생명체가 바스락거리고, 사티로스는 납치자 황소를 환호하며 맞이한다.

이런 비교가 설명하는 것은 고전적 테마와 고전적 모티프의 재결합이 이탈리아 르네상스의 특색처럼 보이며, 중세 동안 나타난 고전적 경향들의 산발적인 부활과는 대립되는 것으로, 인문주의적일 뿐만 아니라 인간적인 사건이라는 것이다. 그것은 부르크하르트와 미슐레가 "세계와 인간의 발견"이라고 일컬은 중요한 요소이다.

다른 한편으로, 그 재통합이 고전의 과거로 돌아가는 단순 복귀일 수 없다는 점은 자명하다. 그사이 세월은 인간들의 마음을 바꾸었고, 그래서 르네상스인들은 다시 이교도로 변할 수 없었다. 또한 세월은 그들의 취미와 작업 성향까지 바꾸었기 때문에, 그들의 미술도 그리

La veste ondeggia e in drieto fa ritorno:
L'una man tien al dorso, e l'altra al corno.
Le ignude piante a se ristrette accoglie
Quasi temendo il mar che lei non bagne:
Tale atteggiata di paura e doglie
Par chiami in van le sue dolci compagne;
Le qual rimase tra fioretti e foglie
Dolenti 'Europa' ciascheduna piagne.
'Europa,' sona il lito, 'Europa, riedi' —
E'l tor nota, e talor gli bacia i piedi.

29) 이 책 제6장의 주22를 보라.

스와 로마 미술의 단순한 재생일 수는 없었다. 그들은 양식적으로도 도상학적으로도 중세미술뿐만 아니라 고전미술과도 구별되는 새로운 표현 형식을 구하기 위해 노력해야 했지만, 그러면서도 둘 모두에 연관되어 부채를 져야 했다.

제2장 양식사의 반영인 인체비례론사

일반적으로 사람들은 비례의 문제에 관한 연구에 회의적이었고 거의 무관심했다. 이러한 반응은 그다지 낯설지 않다. 회의적인 이유는, 비례에 대한 탐구들 모두 그것을 적용했던 대상들을 읽어내려는 유혹에 넘어간 경우가 많기 때문이다. 또한 무관심한 이유는, 예술작품이라는 것이 전혀 해명 불가능한 것이라는 근대의 주관적 관점으로 설명되기 때문이다. 현대의 감상자는 여전히 예술에 대한 낭만주의적 해석에서 벗어나지 못하고 있고, 미술사가가 합리적인 비례체계 또는 심지어 명확한 기하학적 구성이 작품의 토대라고 설명해도 당혹스러워하지 않으며, 아무런 흥미도 보이지 않는다.

그럼에도 미술사가(확실한 데이터로만 자료를 제한하고, 의심적은 자료보다는 차라리 빈약한 자료로 연구하고자 하는)에게는 비례의 규범을 역사적으로 조사하는 것이 보람 없는 일이 아니다. 특정 미술가 또는 미술사의 특정 시기가 일정한 비례체계를 고수하려는 경향이 있었는지 없었는지를 아는 것뿐만 아니라, 그 비례체계가 다루는 방식이 실제로 어떤 의의가 있는지를 이해하는 것 또한 중요하다. 비례이론 그 자체가 불변한다고 생각하는 것은 오류일 수 있다. 이집트

인들의 방식과 폴리클레이토스의 방식, 레오나르도 다 빈치의 방식과 중세의 방식은 서로 근본적으로 다르다. 그 차이는 매우 크다. 특히 그 근본적인 차이는 이집트 미술과 고전고대의 미술, 레오나르도 다 빈치의 미술과 중세미술 사이의 근본적인 차이를 반영한다. 기존에 알려진 여러 종류의 비례체계를 고찰하면서 만일 우리가 그것들의 외피보다 그 의미를 탐구하고자 한다면, 그리고 제기된 문제의 해결책보다 그 문제의 체계에 집중하고자 한다면, 동일한 '예술 의욕'(Kunstwollen)의 표현들이 특정 시기와 특정 미술가의 건축·조각·회화에서 구현되었음을 발견할 수 있을 것이다. 비례이론의 역사는 양식의 역사를 반영한다. 더욱이 수학적 공식을 다룰 때 우리가 서로를 오해 없이 이해할 수 있게 된 이래, 명확하다는 점에서 그것의 원형을 넘어서는 반영처럼 보일 수 있다. 그래서 예술 그 자체보다는 비례이론이 예술 의욕이라는 복잡한 개념을 종종 명확하게, 또는 적어도 한정적으로 설명할 수 있다고 단언할 수 있다.

1

일단 이렇게 정의하면서 시작하면 어떨까? 만일 인간이 어떤 예술적 표현의 주제로서 생각되는 한 우리는 비례이론이라는 단어를 생물, 특히 인간 존재의 각 부분들의 수학적 관계를 결정짓는 체계라는 의미로 쓰자. 이런 정의를 토대로, 비례 연구가 다양한 길을 여행하리라고 예측할 수 있다. 수학적 관계는 전체를 나누거나 전체 구성의 한 단위를 곱함으로써 표현될 수 있다. 수학적 관계를 결정지으려는 노력은 '기준'에 대한 관심뿐만 아니라 미를 향한 갈망, 또는 궁극적으로는 예술에서 관습을 확립하려는 욕구에 따라 인도될 수 있다. 또한 무엇보다도 비례는 대상의 표현에 관해서뿐만 아니라 표현의 대

상에 관해서도 탐구될 수 있다. '내 앞에 조용히 서 있는 인물의 팔과 전신 길이 사이의 표준적인 관계는 무엇인가?'라는 질문과, '팔에 상당하는 길이를, 전신에 상당하는 길이와 연관 지어 내 캔버스나 대리석에 어떻게 측정해서 나타낼 수 있을까?'라는 질문 사이에는 큰 차이점이 존재한다. 첫 번째는 '객관적' 비례에 관한 질문이다 — 이것의 해답은, 예술적 행위에 선행한다. 두 번째는 '기술적'(技術的) 비례에 관한 질문이다 — 이것의 해답은 예술적 작업 그 자체에 포함되어 있다. 또한 이 질문은 비례이론이 구성이론과 일치하는(또는 그것의 보조 수단인) 곳에서만 제기되고 해결될 수 있다.

그러므로 '인체측정이론'을 추구하는, 근본적으로 다른 세 가지 가능성을 생각해볼 수 있다. 이 이론은 '객관적' 비례를 '기술적' 비례와의 관계에 대한 고민 없이 확립하는 것을 목적으로 하거나, '기술적' 비례를 '객관적' 비례와의 관계에 대한 고민 없이 확립하는 것을 목적으로 한다. 또는 마지막으로, 양자의 관계를 벗어나, 즉 '기술적' 비례와 '객관적' 비례가 서로 일치하는 곳에서 고려될 수 있다.

마지막에 언급한 가능성은 순수한 형식으로, 단 한 번 현실화되었다. 바로 이집트 미술에서였다.[1]

'기술적' 치수와 '객관적' 치수의 일치를 숨기는 데는 세 가지 조건이 존재하는데, 이집트 미술 — 특별한 사정이 일시적인 예외를 만들지 않는 한 — 은 이 세 가지를 근본적으로 무효화했고, 아니면 좀더 완전하게 무시했다. 첫째 조건은, 유기적인 인체 안에서 일어나는 각 부분의 움직임이 다른 부위의 치수와 마찬가지로 팔다리의 치수를 바꾸는 것이다. 둘째 조건은, 예술가가 정상적인 시각 조건에 따라 일정

1) 또한 어느 정도 양식적으로 비슷한 아시아와 고졸기(archaic) 그리스 미술에서도 그러하다.

한 단축법으로 주제를 보는 것이다. 셋째 조건은, 잠재적인 감상자도 마찬가지로 완성 작품을 단축법으로 보는 것이다. 이 단축법은, 상당한 경우(예를 들면 조각 작품이 눈의 높이보다 높게 놓였을 때) 객관적으로 정상적인 비례와 의식적으로 분리시킴으로써 보정되어야 한다.

이 세 가지 조건 가운데 어느 것도 이집트 미술에서 사용되지 않았다. 감상자의 시각적 인상을 바로잡을 '시각적 연마'(비트루비우스에 따르면 작품의 '균제' 효과의 기반이 되는 성질)는 원칙적으로 거부되었다. 인물상의 운동은 유기적이지 않고 기계적이다. 즉 그것은 단순하게 특정 부분의 위치가 국부적으로 변하도록 구성되고, 이 변화는 신체의 다른 부분의 모양이나 치수에 영향을 주지 않는다. 그래서 심지어 단축법마저(소묘에 의해 달성되는 단축법을 빛과 그림자로 완성하는 모델링 또한) 이 단계에서는 의식적으로 거부된다. 회화와 부조도—이런 이유에서 이집트 미술의 다른 분야도 양식상 이와 다르지 않다—시각적 자연주의가 요구하는, 평면에서 깊이로의 명백한 확장을 포기한다. 그리고 조각은 힐데브란트의 부조성(Reliefhaftigkeit) 원리가 요구하는 3차원적 볼륨의 또렷한 평면화를 억제한다. 그래서 조각에서 주제는, 회화와 부조에서처럼, 엄밀하게 말해 결코 외관(aspectus)이 아닌 기하학적 평면도의 상태(aspect)로 표상된다고 할 수 있다. 인물상의 모든 부분은 완전한 정면 투영 또는 순측면상으로 보이도록 잘 배치된다.[2] 이는 2차원적 미술은 물론이고 원형 조

2) 회화와 부조에 관한 한 주목할 만한 예외는 오직 엉덩이 상부에서만 관찰된다. 그러나 여기서 우리는 진정한 단축법, 즉 '운동 중인' 인체 부분의 자연주의적 묘사와 직면하지는 않는다. 오히려 가슴의 정면도와 다리의 측면도 사이의 그래픽적 변화와 맞닥뜨리는데, 이는 그 두 개의 입면도가 윤곽선에 따라 결합될 때 거의 자동적으로 생겨나는 형식이다. 이러한 그래픽적인 윤곽을 실제 비틀림을 표현하는 형식, 다시 말해 두 '상태' 사이에 유동적인 이행을 초래하는 '변화'로 대체하는 것은 그리스 미술에 남겨진 과제였다. 그리스 신화가 변용

각에서도 마찬가지이다. 유일한 차이가 있다면, 원형 조각은 다면(多面) 덩이들을 소재로 함으로써 우리에게 전체로서 투영되지만, 각각 서로 분리되어 있다. 이에 반해 2차원적 미술은 불완전하게 투영하면서도 하나의 상을 전한다. 즉 머리와 손발은 순측면으로 묘사되고, 반면에 흉부와 팔은 순정면으로 묘사된다.

완성된 조각 작품(그것의 모든 형태는 각이 없이 둥그스름하다)에서는 건축 평면도를 연상시키는 기하학적 성질이 회화와 부조에서만큼 분명하지 않다. 그러나 조각 작품에서조차 최종 형태는 돌 표면 위에 그려진 본래의 기초적인 기하학적 설계도에 따라 매번 결정된다는 사실을 우리는 수많은 미완성 조각 작품들에서 알 수 있다. 분명한 것은, 미술가는 돌의 수직면에 서로 다른 네 개의 소묘를 그린다는 점이다(때로는 제5의 소묘에 의해서, 다시 말해 상부의 수평면에 그린 평면도에 의해서 보완된다).[3] 그다음에는 돌의 잉여 부분들을 제거해 인물상을 점차 드러나게 함으로써 작품의 형태는 직각으로 만나는 일련의 평면들과 접해 경사각과 연결된다. 최종적으로 미술가는 작업의 결과로 생긴 날카로운 경계면 모서리들을 제거한다(그림 17). 이러한 과정을 보여주는 것은 미완성 조각 작품 외에도 조각가의 제작에 쓰이는 소묘가 있다. 예전에는 파피루스에 그렸는데, 베를린 박물관에 소장된 파피루스는 조각가들의 석공 방식 같은 것을 더

을 중시했듯이, 그리스 미술은 우리가 대위법(contrapposto)이라 일컫곤 하던 이행적인 — 또는 아리스톡세누스가 '임계'라고 말한 것 같은 — 운동을 강조했다. 이것은 기대고 있는 인물상에서 특히 명백하다. 이를테면 이집트 대지의 신 케브를 '아테나 제2신전'의 박공벽에 있는 거인처럼 땅바닥에 집어 던져진 인물상과 비교해보라.

3) 동물들, 스핑크스 또는 기대 누워 있는 인물의 묘사처럼, 그리고 몇몇 개별 형상들로 구성된 그룹처럼, 형상의 주요 치수가 수직보다는 수평인 경우에 더욱 평면도가 필요하다.

17 미완성 이집트 조각,
카이로 미술관.

욱 명확하게 도해하고 있다. 마치 집을 짓듯이, 조각가는 정면도·평
면도·측면도(오늘날 남아 있는 것은 측면도의 일부분뿐이다)를 사용
해 스핑크스의 도면을 그렸다. 심지어 오늘날에도 그 도면에 따라 인
물상을 제작할 수 있다(그림 18).[4]

이러한 상황에서, 이집트의 비례이론은 당연히 '객관적' 치수를 확
립하는 것을 목적으로 할지 아니면 '기술적' 치수를 확립하는 것을
목적으로 할지, 또는 인체 측정을 목적으로 할지 아니면 구성이론을
목적으로 할지에 대한 결정을 생략할 수 있었다. 물론 필연적으로는
두 가지를 다 의도했다. 왜냐하면 주제의 '객관적' 비례를 결정하는

4) *Amtliche Berichte aus den königlichen Kunstsammlungen*, XXXIX, 1917, col. 105ff.
 (Borchardt).

18 이집트 조각가의 작업 계획도(파피루스), 베를린, 근대미술관.

것, 즉 그것의 높이·가로·세로를 측정 가능한 길이로 축소하는 것은 그것의 정면도·측면도·평면도에서 그것의 치수를 확인하는 것과 다르지 않기 때문이다. 또한 이집트인의 표현은 그 세 가지 도면에 한정되었기 때문에(2차원적 미술의 작가는 그것들을 융합하는 데 반해 조각가는 그것들을 병치한다는 점을 제외하고), '기술적' 비례는 '객관적' 비례와 동일할 수밖에 없다. 정면도·측면도·평면도에 포함되어 있듯이, 자연 대상물의 상대적인 치수는 창작품의 상대적인 치수와 일치할 수밖에 없다. 만일 이집트 미술가가 인물상의 전체 길이를 18단위 또는 22단위로 분할해 상정하고, 그래서 발의 길이는 3단위 또는 $3\frac{1}{2}$ 단위이고 송아지의 길이는 5단위가 된다는 사실을 안다면,[5]

5) 18개 정사각형으로의 분할은 '초기 카논'을 특징짓고, 22개로의 분할은 '후기 카논'을 특징짓는다. 그러나 양자 모두에서 머리 윗부분('초기 카논'에서는 정면향(os frontale) 얼굴의 윗부분이고, '후기 카논'에서는 머리선 윗부분)은 중시되지 않았다. 왜냐하면 여기서 머리 양식과 장식의 다양성은 어느 정도 자유로움

그는 화면이나 돌의 표면에 구별해서 표현해야만 했던 중요한 것들이 무엇인지도 안다.

우리에게 남겨진 많은 작례들로 미루어볼 때,[6] 이집트인들이 동일한 크기의 정사각형을 섬세하게 망으로 맞물리게 하는 방법을 돌이나 벽면의 분할에 사용했다는 사실을 알 수 있다. 그들은 그러한 세세한 분할을 인간을 표현하는 데뿐만 아니라 자기네 미술에서 큰 역할을 했던 동물 묘사에도 사용했다.[7] 이러한 그물망 모양을 사용한 것은 오늘날의 미술가가 자신의 구도를 작은 표면에서 좀더 큰 표면으로 옮길 때 사용하는 것과 똑같은 정사각형 모양(mise au carreau)과 비교하면 가장 잘 이해될 것이다. 그런 현대의 방식은 임의로 선택한 위치에 결과적으로 수평선·수직선이 부가되는 예비적인 선묘——이 자체는 구적법과 아무 관계가 없다——를 전제 조건으로 하는 반면, 이집트의 미술가가 사용한 그물망 모양은 도안을 하기에 앞서 최종 작품을 미리 결정짓는다. 이 그물망에서 좀더 중요한 선들은 인체의 특정한 점들에 영구히 고정되어 있으므로, 화가나 조각가가 어떻게 인물상을 구성할지를 즉각적으로 보여준다. 즉 화가나 조각가는 처음 작업을 시작할 때부터 첫 번째 수평선 위에 발목을, 여섯 번째 선 위에 무릎을, 열여섯 번째 선 위에 어깨를 놓아야 한다는 점을 알 것

을 요구하기 때문이다. H. Schäfer, *Von ägyptischer Kunst*, Leipzig, 1919, II, p.236, Note 105와 C.C. Edgar, *Recueil de travaux relatifs à la philologie ······ égyptienne*, XXVII, p.137ff.에 실린 계몽적인 논문 "Remarks on Egyptian 'Sculptors' Models'"; 또한 idem, *Catalogue Général des Antiquités Egyptiennes du Musée du Caire*, XXV, *Sculptors' Studies and Unfinished Works*, Cairo, 1906의 서문 참조.

6) 특별히 카이로 미술관에 많다. 또한 힐데스하임의 펠리자우스 미술관에 있는 프톨레마이오스 1세의 흥미로운 벽화 시리즈를 참조.

7) Edgar, *Catalogue*, p.53; 또한 A. Erman, *Amtliche Berichte aus den königlichen Kunstsammlungen*, XXX, 1908, p.197ff. 참조.

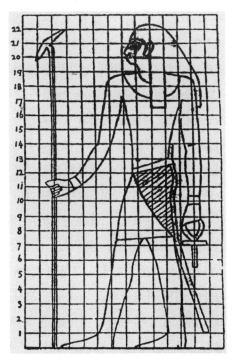

19 『이집트 문헌학, 고고학 연구』
(*Travaux relatifs à la philologie et
archéologie égyptiennes*),
XXVII, 905, p.144에 실린
이집트 미술 '후기의 카논'.

이다(그림 19).

요약하자면, 이집트인의 그물망 모양은 전사적(轉寫的) 의미가 아
니라 구성적 의미가 있다. 그리고 그것의 유용성은 치수를 확립하
는 것에서 운동을 명시하는 것으로 확장된다. 큰 걸음으로 나아가거
나 힘차게 내걷는 동작들은 변화하는 해부학적 전위가 아닌 정형화
된 위치의 교체에 따라서만 표현되며, 심지어 운동도 순전히 양적인
데이터에 따라 충분히 결정될 수 있다. 예를 들어 창을 찌르는 자세
로 보이는 인물상에서는 한 걸음의 폭(한쪽 발의 끝부터 다른 쪽 발의
끝까지를 잰다)이 $10\frac{1}{2}$단위로 결정되고, 반면 조용히 서 있는 인물상
에서는 그 거리가 $4\frac{1}{2}$단위 또는 $5\frac{1}{2}$단위라는 데에 상호 동의가 있었
다.[8] 이러한 비례체계에 친숙한 어느 이집트 미술가가 서 있거나 앉

아 있거나 걸어가는 인물을 표현하는 일을 맡았을 때, 그 인물의 절대적인 크기가 사전에 결정되는 필연적인 결과를 낳게 된다는 것은 그리 과장하지 않더라도 단언할 수 있다.[9]

　이집트인의 비례이론 사용 방법은 변하기 쉬운 것이 아니라 불변하는 것으로, 생생한 현세의 상징화가 아닌 시간을 초월한 영원의 구현을 목표로 하는 자신들의 예술 의욕을 확실하게 반영한다. 페리클레스 시대의 미술가가 제작한 인간상은 그저 표면적이지만, 아리스토텔레스적인 의미에서 그것은 '현실적' 생명으로 여겨진다. 그것은 단지 하나의 상이지만, 인간 존재의 유기적인 기능을 비추는 상이다. 한편, 이집트인이 만든 인간상은 실재적인 것으로 여겨지지만, 아리스토텔레스적인 의미에서 그것은 '잠재적'이다. 그것은 인간 존재의 기능이 아닌 형식을 더욱 영속적인 모사로 재현한다. 사실 우리는 이집트인의 묘상이 현재의 생명을 흉내 내는 것이 아니라, 또 다른 생명인 '카'라는 영혼의 생명을 보전하는 물질적 기층으로서 역할하도록 의도되었다는 것을 알고 있다. 그리스인들에게 조소상은 전에 살았던 인간을 기념하는 것이고, 이집트인들에게 그것은 생명을 다시 부여받기를 기다리는 인체이다. 그리스인들에게 미술작품은 미적 관념성의 영역에 존재하지만, 이집트인들에게는 마술적인 현실성의 영역에 존재한다. 전자에게 미술가의 목표는 미메시스($\mu\acute{\iota}\mu\eta\sigma\iota\varsigma$)요, 후자에게는 재구성이다.

8) 예를 들어 E. Mackay, *Journal of Egyptian Archaeology*, IV, 1917, Pl. XVII 참조. 그러나 다른 측면에서 매카이의 논문은 에드가의 작품들에 담긴 충실함에는 도달하지 못하는 듯 보인다.

9) 반대로, 절대적인 크기는 당연히 망 모양의 정사각형 한 개에 의해 결정된다. 따라서 이집트 학자가 그 망 모양의 아주 단순한 파편들에서 형상 전체를 재구성하는 것이 가능해진다.

다시, 스핑크스 조각을 위한 예비 선묘로 시선을 돌려보자. 적어도 서로 다른 모양의 그물망이 세 개 이상 사용되었는데, 과거에도 그러했다. 발가락 사이에 작은 여신상을 쥐고 있는 이 특별한 스핑크스는 세 가지 서로 다른 부분으로 구성되었다. 각각은 독자적인 구성 방식을 필요로 한다. 몸체는 사자인데, 이것의 단면계산은 그런 종류의 동물에 맞는 규준을 지킨다. 머리는 인간인데, 이른바 왕의 머리(카이로에만 40개 이상의 원형이 보존되어 있다)의 도식에 따라 세분된다. 또한 작은 여신은 인간 전상을 위한 22개의 정사각형으로 된 일반적 규준에 기초한다.[10] 그러므로 이렇게 표현된 생물은 하나의 순전한 '재구성'으로, 세 가지 구성 요소로 조립된다. 비록 독자적인 생물로 서 있는 것처럼 보일지라도 각각의 구성 요소는 정확하게 고안되고 균형 잡혀 있다. 세 가지 이질적인 요소들을 하나의 상으로 결합해야만 할 때조차, 이집트 미술가는 유기적인 통일성을 위해 독자적인 세 가지 비례체계의 엄밀함을 완화할 필요가 있음을 발견하지 못했다. 반면 그리스 미술에서는 키메라를 표현할 때조차 유기적인 통일성을 고려했다.

2

우리는 앞 단락을 통해서, 그리스인의 고전(classical) 미술이 이집

10) 베를린의 스핑크스 파피루스에 특별한 중요성을 부여하는 것은 '다른 그물망 모양의 드로잉들로부터의 특별한 일탈'이다. 세 가지 서로 다른 비례 시스템이 사용되었다는 사실 — 문제의 유기체가 동질적이지 않고 이질적이라는 사실에 따라 이례적으로 쉽게 설명된다 — 은 동일한 정사각형의 이집트 시스템이 전사법이 아닌 카논이었음을 결정적으로 입증한다. 단순한 정사각형 모양을 목적으로, 미술가는 물론 균일한 격자를 항상 사용한다.

트의 비례체계에서 완전히 해방되어야 했음을 짐작할 수 있다. 그럼에도 고졸기(archaic) 그리스 미술의 원리는 이집트 미술과 여전히 비슷했다. 고졸 양식을 넘어서 고전 양식으로의 발전은 이집트인들이 무시하고 부정했던 원칙들을 긍정적인 미술적 가치로 받아들임으로써 가능했다. 고전기 그리스 미술은 유기적인 운동의 결과로 생겨난 치수의 변화, 시각화 과정에서 생겨난 단축법, 또 어떤 경우 '균제적'(eurhythmic) 조정에 따라 감상자의 시각 인상을 수정할 필요성 등을 고려했다.[11] 이처럼 그리스인들은 '객관적' 치수를 규정할 때 '기술적' 치수 또한 바꿀 수 없도록 규정한 비례체계와 함께 출발하지 못했다. 그들은 미술가가 자유롭게 배치해 각각의 경우에 맞게 '객관적' 치수를 바꿀 수 있도록 허용되는 경우에만 비례이론을 인정했다. 다시 말하면, 그리스인들은 비례이론을 인체 측정 역할에 한

11) 자주 인용되는 피디아스의 '아테나상'에 대한 이야기 참조. 거기에서 인체의 하반신은 비록 '객관적으로'는 무척 짧다 해도, 조각상이 눈높이보다 더 위에 놓일 때는 '제대로' 보인다(J. Overbeck, *Die antiken Schriftquellen zur Geschichte der bildenden Kunst bei den Griechen*, Leipzig, 1868, No. 772). 또한 아주 흥미로운 것은, 플라톤의 『소피스트』 235E/236A에서 별 주의를 끌지 못했던 구절이다. "Οὔκουν ὅσοι γε τῶν μεγάλων πού τι πλάττουσιν ἔργων ἢ γράφουσιν. εἰ γὰρ ἀποδιδοῖεν τὴν τῶν καλῶν ἀληθινὴν συμμετρίαν, οἶσθ᾽ ὅτι σμικρότεα μὲν τοῦ δέοντος τὰ ἄνω, μείζω δὲ τὰ κάτω φαίνοιτ᾽ ἂν διὰ τὸ τἀμὲν πόρρωθεν, τὰδ᾽ ἐγγύθεν ὑφ᾽ ἡμῶν ὁρᾶσας συμμετρίας ἀλλὰ τὰς δοξούσας εἶναι καλὰς τοῖς εἰδώλοις ἐναπεργάζονται." 이 부분은 H. N. Fowler의 영역 『플라톤』 (*Plato*, Loeb Classical Library), II, p.335에서 다음과 같이 번역되었다. "조각이나 회화의 몇몇 대작을 제작하는('환영'을 이용해서) 자들뿐만이 아니다. 만일 그들이 아름다운 형체의 진실한 비례를 재현했다고 한다면, 이미 알다시피 윗부분은 실제보다 작게 보이고 아랫부분은 크게 보일 것이다. 왜냐하면 우리는 전자를 멀리서, 후자를 가까이에서 보기 때문이다. ……그래서 미술가들은 진실을 버리고 자기들이 제작하는 상에 실제 비례가 아닌, 아름답게 보일 것 같은 비례를 부여한다. 그렇지 않은가?"

정해서 사용했다.

그러므로 우리는 고전시대에 발전되고 적용되었던 그리스의 비례이론을 이집트인의 비례체계만큼 정확히 알지 못한다. 일단 '기술적' 치수와 '객관적' 치수가 동일하지 않게 되면, 그것의 체계는 직접적으로 미술작품 내에서 더 이상 지각될 수 없다.[12] 한편 우리는 문헌들에서 약간의 정보를 얻을 수 있는데, 그것은 종종 폴리클레이토스—고전기 그리스의 인체측정학의 아버지이며, 적어도 그것을 체계화한 인물—의 이름과 연관된다.[13]

다음은 갈레노스의 『히포크라테스와 플라톤의 가르침』(*Placita Hippocratis et Platonis*)에 나오는 구절이다(그리스어 인용문은 생략했다-옮긴이).

크리시포스는…… 미라는 것은 구성요소에 존재하는 것이 아니라, 각 부분들의 조화적 비례, 즉 한 손가락과 다른 손가락과의, 모든 손가락과 손의 나머지 부분과의, 손의 나머지 부분과 손목과의 그리고 팔뚝과의, 그 팔뚝과 팔 전체와의, 결국 폴리클레이토스의

12) 옥스퍼드의 유명한 도량형 부조(*Journal of Hellenic Studies*, IV, 1883, p.335ff.)는 미술의 비례이론과는 아무 관계가 없다. 그러나 유일하게 상업적 계량기라고 불리는 것을 규격화하는 데 기여했다. 1fathom (ὀργυιά) =7feet(πόδες)=2.07m. 1foot는 0.296m이다. 따라서 이러한 치수들을 표시해서 인물상을 비례적으로 분할하려는 시도는 전혀 없었다.

13) 비트루비우스가 언급한 비례이론가들—멜란티우스, 폴리스, 데모필루스, 레오니다스, 에우프라노르 등—에 관해서 우리가 아는 것은 단지 이름뿐이다. 그러나 칼크만(*Die Proportionen des Gesichts in der griechischen Kunst*(Berliner Winckelmannsprogramm, No. 53), 1893, p.43ff.)은 비트루비우스의 치수론의 기원을 에우프라노르의 카논으로 거슬러 올라가 추적하려고 했다. 최근 포트의 논문(*Journal of Hellenic Studies*, XXXV, 1914, p.225ff.)은 고대 비례이론에 대한 우리의 지식을 실질적으로 증진시키지 못했다.

'카논'에 씌어져 있듯이 모든 부분들과 다른 나머지 부분들과의 비
례 안에 존재한다고 주장한다.[14]

첫째, 위 인용문은 처음부터 느꼈던 것들을 확인시켜준다. 즉 폴리
클레이토스의 '카논' 개념은 순수하게 인체 측정의 성격을 띠고 있
었다. 그것의 목적은 돌덩어리나 벽면의 구성 처리를 쉽게 하는 것이
아니라, 오로지 표준적인 인간의 '객관적' 비례를 알아내는 것이지
결코 '기술적'인 측정법을 미리 결정하는 것이 아니었다. 이런 카논
을 준수하는 미술가는 해부학적·모방적 변형을 꾀하거나, 단축법을
사용하거나, 심지어 필요할 때는 인물상의 치수를 감상자의 주관적
인 시각 경험에 맞추어 조정하려는(조각가가 인물상의 윗부분들을 길
게 하거나 4분의 3 측향으로 돌려진 얼굴면을 두껍게 만들 때처럼) 욕구
를 참을 필요가 없었다. 둘째, 갈레노스의 증언은 폴리클레이토스의
비례이론의 원리를 '유기적'이라고 특징짓는다.

알다시피, 이집트의 미술가-이론가는 면적이 같은 정사각형 모양
의 그물망을 먼저 만들어놓고,[15] 그런 다음 그물망 모양에 ── 그물
망의 각 선이 인체의 중요한 유기적 연결 부위들 중 하나와 일치하는
지 여부에는 개의치 않는다 ── 인물상의 윤곽을 그려넣는다. 예컨대
'후기의 카논'(그림 19) 내에서, 수평선 2·3·7·8·9·15는 전혀 의미

14) Galen, *Placita Hippocratis et Platonis*, V, 3.

15) 단위 그 자체는 발바닥에서 발목 위 끝까지의 발높이와 동일하다(최근에 그것
은 1 '주목'(fist) 또는 $1\frac{1}{3}$ '손폭'으로 정의되고 있다[이 책 참고문헌에서 언급된
아이버슨의 저서 참조]). 그러나 이 단위와 각 부분들의 치수와의 관계(발 자체
의 길이와의 관계에도)는 다양하다. 실제로는 그런 관계를 확립하려는 의도가
있었는지 없었는지 어느 정도 의심스럽다. '초기' 카논에서는 발길이가 대개
3단위와 같으며(Edgar, *Travaux*, p.145 참조), '후기' 카논에서는 거의 $3\frac{1}{2}$ 단
위와 같다.

없는 점을 통과한다. 그리스 미술가-이론가는 반대의 방법을 쓴다. 즉 기계적으로 구성된 그물망을 먼저 고안하고 그 뒤에 이어서 인물상을 수용하는 방식으로 작업을 시작하지 않는다. 대신 몸체, 팔다리, 팔다리의 각 부분들이 유기적으로 구분되는 인물상으로 시작한다. 그리고 이어서 이 각 부분들이 어떻게 서로 연결되고 또 전체로 연결되는지를 확정하고자 한다. 갈레노스에 따르면, 폴리클레이토스가 손가락과 손가락, 손가락과 손, 손과 팔뚝, 팔뚝과 팔, 그리고 마지막으로 각 손발과 전신의 적절한 비례를 기술할 때, 이는 고전기 그리스의 비례이론이 비록 같은 크기의 작은 건축 블록들로 구성된 것일지라도 하나의 절대적인 기준 치수(module)에 근간하여 인체를 구성하려는 생각을 거부했음을 뜻한다. 이는 해부학적으로 서로 다르게 구별되는 각 부분들과 전체 신체의 관계를 확립하고자 함이다. 그러므로 그것은 기계적인 식별의 원리가 아니라, 폴리클레이토스 카논의 기초를 형성하는 유기적 구분의 원리이다. 이런 규정을 정사각형 그물망 안으로 들여오는 것은 전혀 불가능할 것이다. 우리가 그리스인의 잃어버린 이론의 특징을 이해하기 위해서는 이집트의 비례 체계가 아닌 알브레히트 뒤러의 인체 비례에 관한 논문 제1서에 실린 인물상의 측정 기준에 따르는 체계로 돌아가야만 한다(그림 33).

뒤러의 인물상 치수는 전체 길이의 분수로 표시되는데, 그 분수는 사실상 '통분 가능한 양의 관계'를 나타내는 유일하게 합리적인 수학적 기호이다. 갈레노스에 의해 전해진 구절이 우리에게 보여주는 것은, 폴리클레이토스 역시 작은 부분을 큰 부분의 분수—또한 최종적으로는 전체 양의 분수—로 일관되게 표시했으며, 치수들을 어떤 일정한 모듈(modulus, 기준 치수)의 배수로서 나타내려고 생각하지 않았다는 사실이다. 고전적 이론의 특질에 즉시 나타나는 '한 사물과 다른 사물과의 조화성'(뒤러)을 달성하는 방법은 그러한 치수들

을 별개로 분리된 하나의 중립적 단위($x = \frac{y}{4}$, 단 $x = 1, y = 4$가 아니다)로 환원하는 대신, 서로 관련짓고 서로가 서로를 통해서 표현한다. 인체 비례에 관해 몇 가지 실제적이고 수적인 데이터(분명 그리스에서 기원한 데이터)를 우리에게 남겨준 유일한 고대의 저자인 비트루비우스가 그것을 오로지 사람 신장의 분수로서만 공식화한 것은 결코 우연이 아니다.[16) 또한 폴리클레이토스가 자신의 작품 「큰 창을 든 남자」에서 인체의 더 중요한 부분들의 치수를 전체 신장의 분수로 표현하고 있음이 실증되었다.[17)

16) 당연하게도 이런 사실은 칼크만에 의해 강조되었는데(*op.cit.*, p.9ff.), 갈레노스의 문장에서 모듈 시스템을 추론하는 사람들에 대한 반발 때문이었다. 그 저자들은 손가락(δάκτυλος)에 의지하는 실수를 저질렀는데, 그들은 손가락을 측정 단위로 해석했다. 그러나 손가락은 측정되는 인체에서 가장 작은 부위이다.

편의상 비트루비우스의 측정치들을 적어보겠다.

① 얼굴(머리카락이 나오는 데서 턱 끝까지) $= \frac{1}{10}$ (전체 길이의)

② 손(손목에서 중지 앞까지) $= \frac{1}{10}$

③ 머리(정수리에서 턱 끝까지) $= \frac{1}{8}$

④ 인후에서 머리카락이 나오는 곳까지 $= \frac{1}{6}$

⑤ 인후에서 정수리까지 $= \frac{1}{4}$

⑥ 발의 길이 $= \frac{1}{6}$

⑦ 팔꿈치에서 중지 끝까지 $= \frac{1}{4}$

⑧ 가슴의 폭 $= \frac{1}{4}$

게다가 얼굴이 동일한 크기의 세 부분(이마, 코, 입과 턱을 포함한 아랫부분)으로 나뉘고, 두 팔을 쫙 뻗고 직립했을 때 전신이 정사각형에 맞을 때, 그리고 두 손 두 발을 뻗었을 때 전신이 배꼽 근처에 그려지는 원에 맞았을 때 상세하게 설명된다(마지막으로 이름 붙인 상세화의 우주론적 기원에 관해서는 이 책 참고문헌에서 언급한 F. 작슬의 저서 참조).

①와 ③의 기술은 분명 ④와 ⑤의 기술과 모순되는데, 두개골 상부에는 $\frac{1}{40}$ 대신 $\frac{1}{12}$이 남아 있기 때문이다. $\frac{1}{40}$이라는 수치가 맞을 수 있다면, ④와 ⑤의 기술에서 텍스트가 수정되어야 한다. 그래서 르네상스의 이론가들, 예를 들어 레오나르도 다 빈치는 이 부분에 다양한 개정을 도입했다(이 장의 주83 참조).

17) Kalkmann, *op.cit.*, pp.36~37.

고전적 비례이론이 가지고 있는 인체측정법적·유기적 성질은 본질적으로 제3의 성질, 즉 뚜렷하게 규범적이고 미학적인 열망과 연결된다. 이집트의 체계가 그저 관습적인 것을 정해진 공식으로 바꾸는 것을 목적으로 한 데 반해, 폴리클레이토스의 카논은 미를 획득할 것을 주장한다. 갈레노스는 명백하게 그것을 '미가 존재하는 곳'이라고 정의한다. 비트루비우스는 자신의 소박한 측정법을 '아름다운 인물의 치수'(*homo bene figuratus*)라고 소개한다. 거슬러 올라가면 결국 폴리클레이토스 자신에게로 되돌아갈 수밖에 없는 유일한 언술은 다음과 같다. "미는 많은 수를 통해 차근차근 생겨난다."[18] 따라서 폴리클레이토스의 카논은 미학의 '법칙'을 실현하고자 했고, 그러한 법칙이 분수들로 나타나는 관계의 형식들로만 상상할 수 있다는 것은 전적으로 고전기 사고의 특질이라고 할 수 있다. 유일하게 플로티노스와 그의 신봉자들을 예외로 하면, 고전 미학은 미의 원리를 각 부분들 상호 간의, 그리고 각 부분들과 전체의 조화로 간주했다.[19]

18) E. Diels, *Archäologischer Anzeiger*, 1889, No. I, p.10.

19) 이 시점이 비트루비우스 미학이론의 세 가지 적절한 개념, 즉 프로포르티오(*proportio*)·심메트리아(*symmetria*)·에우리스미아(*eurhythmia*)를 논하는 순서일 수 있다. 이 세 가지 중에서 에우리스미아(율동적 조화)는 이해하기에 가장 덜 어렵다. 우리가 앞에서 한 번 이상 언급했듯이(동시에 Kalkmann, *op.cit.*, p.9f.의 주와 p.38f.의 주 참조), 그것은 객관적으로 올바른 치수를 빼거나 더함으로써 예술작품의 주관적인 왜곡을 중화시키는 '시각적 개선'을 적절하게 응용한다. 따라서 비트루비우스 제1서 2장에 따르면, 에우리스미아는 'venusta species commodusque aspectus'(쾌적한 외관과 적절한 양상)을 말한다. 그것은 필로 메카니쿠스(칼크만의 인용에 따르면)가 'τὰὁμόλογα τῇ ὁράσει καὶ εὔρυθμα φαινόμενα'라고 부른, 즉 '시각에 적합하고 율동적으로 보이는' 것의 현저한 특성이다. 건축에서 이것은, 예컨대 신전의 사면을 한 줄의 열주가 둘러싸고 있는 일열주양식(peripteral)을 취한 성당 구석의 기둥을 두껍게 만드는 것을 뜻한다. 그것은 빛의 투사에 따라 다른 기둥보다 더 가늘어 보일 것이다. 또는 이것은 기둥을 세우는 대좌와 기둥 머리의 대류의 만

곡을 뜻하기도 한다. 프로포르티오(비례)와 심메트리아(균제) 사이의 차이를 결정짓기는 좀더 어려운데, 두 용어 모두 여전히 사용되고 있지만 기본적으로 의미가 다르기 때문이다. 비트루비우스의 용법에서 심메트리아(본래 의미는 '좌우 상칭'이다)와 프로포르티오의 관계는 규준-정의와 규준-실현의 관계와 같아 보인다. 'Ex ipsius operis membris conveniens consensus ex partibusque separatis ad universae figurae speciem ratae partis responsus'(작품 자체의 각 부분들에서 생기는 적절한 조화와, 전체의 양상과 관련해 독립된 각 부분들에서 생기는 측량적 상응)으로 정의되는(비트루비우스, 제1서 2장) 심메트리아는 미학적인 원리라고 불릴 수 있다. 한편 'ratae partis membrorum in omni opere totiusque commodulatio'(작품 전체를 통해 부분율(*rata pars*, 모듈, unit)과 전체와의 측량적 일치)로 정의되는(비트루비우스, 제3서 1장) 프로포르티오는 하나의 기법으로서, 뒤러의 단어를 빌려 말하자면 조화로운 관계들은 그것에 의해 '실천된다'. 건축가는 모듈(부분율, $\varepsilon\mu\beta\acute{\alpha}\tau\eta\varsigma$)을 상정하고, 그것의 배수에 따라(비트루비우스, 제4서 3장) 작품의 실제적·측량적 치수를 획득한다. 현대의 건축가가 5:8의 비율로 거실을 만들겠다고 결심했을 때 그 실제적 치수를 18도 9분 대(對) 30도로 정하는 것과 같다. 그래서 프로포르티오는 미를 결정하는 무엇이 아니라 그것의 실제적 실현을 보증하는 것일 뿐이며, 비트루비우스는 프로포르티오의 특질을 심메트리아가 효력을 발휘하게 하는 것(*symmetria efficitur*)이고, 한편으로는 프로포르티오가 '심메트리아와 조화를 이루어야 하는'(*universaeque proportionis ad symmetriam comparatio*) 것이어야 한다는 주장으로 일관했다. 요약하면, 프로포르티오는 '척도(尺度)로의 환산'으로 번역되는 것이 가장 적합하며, 고전적인 관점에서 볼 때 그것은 조형미술과는 별로 연관성이 없는 건축 기술의 한 방법이다. 비트루비우스가 인체 비례의 실측을 프로포르티오가 아닌 심메트리아의 설명에 포함시켰다는 것과, 앞서 언급했듯이 그가 인체비례를 모듈의 배수가 아닌 인체 전체 길이의 분수로 표현한 것은 완전히 논리적이다. 또한 그는 모듈의 이용, 즉 콤모둘라티오(*commodulatio*)를 실용적인 측정 방법으로만 여겼다. 그런 까닭에 비트루비우스는 치수의 '적절한 조화'(치수의 결정은 그것의 콤모둘라티오에 우선한다)를 관계라는 단어(분수로 표현할 수 있는)의 측면에서만 상상할 수 있었다. 그것은 인체(또는 어떤 경우에는 건축)의 유기적인 관절 접합에서 파생한다. Kalkmann, *op.cit.*, p.9, 주 2 참조. "프로포르티오는 모듈, 즉 부분율의 도움으로 오직 초기 구성에만 효과를 끼친다. 심메트리아는 부가적인 요인이다. 각 부분은 서로 미적으로, 또한 적절하게 관련을 맺지 않을 수 없다. 그것은 프로포르티오 이전의 선결조건이다." 이 책 외에 A. Jolles, *Vitruvs Aesthetik*(Diss., Freiburg, 1906), p.22ff.를 참조할 수 있다.

그래서 고전 그리스는 이집트인의 경직되고 기계적이고 정적이고 관습적인 장인의 규약과는 대조적으로, 유연하고 동적이고 미학적으로 적절한 관계의 체계라고 할 수 있다. 둘 사이의 이런 차이는 명백히 고대에 알려진 것이다. 시칠리아의 디오도로스는 자신의 제1서 98장에서 이렇게 말한다. 고대(즉 기원전 6세기)에 텔레클레스와 테오도로스, 두 조각가가 하나의 예배상을 두 개로 나누어 만들었다. 텔레클레스는 사모스 섬에 자신의 것을 준비했고, 테오도로스는 에페소스에서 자신의 것을 만들었다. 이 두 개는 하나로 모아져 완전하게 서로 조화를 이루었다. 그러나 이러한 제작 방식은 디오도로스의 이야기에서처럼 그리스인들 사이에서 관습적으로 행해지지 않았지만, 이집트인들 사이에서는 보통 행해지는 것이었다. 이집트인들에게 '상(status)의 비례는 그리스인의 경우에서처럼 시각 경험에 따라 결정되지 않고', 돌들이 파내지고 쪼개지고 그래서 준비가 되자마자 그것의 치수는 가장 큰 부분부터 가장 작은 부분에 이르기까지 '즉각적으로' 결정되었다.[20] 디오도로스가 말하기를, 이집트에서는 인체의 전체 구성[21]이 $21\frac{1}{4}$로 등분되었다.[22] 그래서 일단 만들어야 할

20) 이 기술과 『이사야서』 44장 13절의 시는 놀라울 정도로 일치한다. 후자에는 '조각상의 제작자'(아시리아-바빌로니아인)의 활동이 다음과 같이 서술되어 있다. "목수는 줄을 늘이고 석필로 금을 그어 모양을 그린다. 끌질하고 걸음쇠(컴퍼스─옮긴이)로 선을 그어가며 사람의 초상을 뜬다……"

21) 디오도로스가 그리스인들에 대해 '조화로운 비례'(συμμετρία)라고 말하지만, 이집트인들에 대해서는 '구조·구성'(κατασκευή)이라고 말하는 것은 주목할 필요가 있다.

22) 이것은 22개의 분할 때문에 약간의 오류가 있다. 그러나 이 원리는 아주 정확히 이해된다. 특히 머리 위의 작은 부분($\frac{1}{4}$단위)이 실제 격자 모양의 바깥으로 떨어져나가 있다는 사실이 그러하다. 또한 디오도로스가 이집트와 고졸기 그리스 미술 사이의 양식상의 유사성을 인식할 정도로 미술사적인 안목이 있었다는 사실도 주목할 만하다. 그 덕분에 그 둘은 모두 고전 양식과 대비해서

인물상의 크기가 정해지면 미술가는 아무리 서로 다른 곳에서 제작하더라도 그 일을 나누어 할 수 있었고, 게다가 아울러 각 부분들을 정확하게 결합할 수도 있었다.

이 흥미로운 이야기는 그 일화적 내용이 진실인지 아닌지에 상관없이, 이집트 미술과 고전기 그리스 미술 사이의 차이뿐만 아니라 이집트의 비례이론과 그리스의 비례이론의 차이에 대한 미세한 느낌을 보여준다. 디오도로스 이야기는 이집트적 카논이 존재했다는 점을 확증해줄 뿐만 아니라, 미술작품의 제작에서 그것의 유일무이한 의의를 강조한다는 점에서 중요하다. 가장 고도로 발달된 카논이라도 미술작품의 '기술적' 비례가 카논에 명시된 '객관적' 데이터와 달라지기 시작하자마자 곧 두 미술가들로 하여금, 텔레클레스와 테오도로스가 했던 바대로 할 수 있게 하기란 불가능할 것이다. 4세기는 물론이고 5세기에 그 두 그리스 조각가들은, 따라야 하는 비례체계와 조각할 인물상의 전체 크기 모두에 아주 정확하게 동의한다고 할지라도, 두 부분을 따로 떼어 제작하기는 힘들었을 것이다. 또 아무리 규정된 측정 규준을 엄밀하게 고수할지라도, 그들은 형태의 구성에 관해서는 자유로웠을 것이다.[23] 따라서 디오도로스가 강조하고

하나로 다루어질 수 있다. 또한 그리스 조각의 신화적 창시자를 논하는 앞 장 (章) 참조.

23) 따라서 욜레스가 고전 그리스 미술 자체 내에 존재한다고 여겨지는 이분법으로 이행하는 것과 관련해 설명할 때, 우리는 욜레스의 앞의 책, p.91 이하의 예외를 반드시 고려해야 한다 ─ 그 이분법은 그가 미술에서의 '심메트리아'(대칭적인) 개념과 '에우리스미아'(율동적인) 개념 사이의 대립을 특징짓는 것이다. 전해진 바에 따르면 전자가 아니라 후자는 시각의 대상(κατὰ τήν ὄρασιν φαντασία)에 기반한다. 텔레클레스와 테오도로스에 관한 디오도로스의 이야기에서는 심메트리아 개념을 전혀 언급하지 않는다. 실제로 그는 심메트리아(συμμετρία)라는 표현을 고전적인 ─ 그리고 텔레클레스와 테오도로스에 관해서는 더욱 '근대적인' ─ 양식과 관련지어 엄밀하게 사용하

싶었던 대조는 앞에서 상정되었듯이, 그리스인들이 이집트인들과는 대조적으로 카논을 전혀 가지지 않고서도 자신들의 '시각에 의해서'[24] 인물상에 균형을 부여한다는 것을 의미하지는 않는다 — 이는 디오도로스가 적어도 전통을 통해서 폴리클레이토스의 노력을 알고 있었으리라는 사실과는 별개이다. 디오도로스가 전하려 했던 바는, 이집트인들에게는 비례의 카논이 그 자체로, 최종 결과를 미리 정하는 데 충분하다는 사실이다(이런 이유로, 돌이 준비되자마자 곧 '그 자리에서' 비례의 규준이 적용될 수 있는 것이다). 한편 그리스적인 관점에서 봤을 때는 전혀 다른 것이 카논에 추가적으로 요구된다. 즉 시각에 의한 관찰이다. 그가 강조하고 싶었던 것은 이집트의 조각가는 마치 석공처럼 자신의 작품을 만들 때 치수 이외에 어떤 것도 필요하지 않고, 완벽하게 그 치수에 의존해 어떤 곳에서든 얼마만큼 나눠지든 간에 그 작품을 복제 — 또는 좀더 정확하게는 제작 — 할 수 있다는 것이다. 반면, 이와는 대조적으로 그리스 미술가는 이 카논을 자신의 돌덩어리에 바로 적용할 수 없고, 경우에 따라서는 '시각적 표상'을 참고해야만 했다. 시각적 표상은 표현될 인체의 유기적 유연성, 미술가의 눈에 비친 다양한 단축법, 그리고 완성 작품이 보이게 될 특수한 환경까지 고려한다. 물론 이 모든 것은 실행에 옮겨졌을 때 측정의 규준체계를 무한한 변경에 종속시킨다.[25]

는데, 욜레스에 따르면 그 양식은 비 '대칭적인', 즉 '율동적인' 예술 개념을 특징짓는다.

24) 바르문트가 자신의 디오도로스 번역(1869년)에서 했던 말이다. 이 견해는 칼크만(*op.cit.*, p.38의 주)에 의해 제대로 부정되었다. 심메트리아 개념 그 자체가 미술작품이 순수하게 '시각'에 의해 만들어지지 않고 확립된 측정 규준에 의존한다는 것을 함의한다는 점에서 심메트리아라는 바로 그 개념과 모순되기 때문이다.

25) 칼크만이 그랬던 것처럼, 디오도로스가 여기서 오로지 '율동적'인 성질

따라서 디오도로스가 자신의 이야기 속에 분명하게 밝히려 했고
또 놀라울 만큼 선명하게 드러낸 대조는 '재구성'과 '미메시스'의 대
조, 기계적이고 수학적인 규약에 완전히 지배받는 미술과 규칙에 따
르면서도 예술적 자유의 '불합리성'을 위한 여지를 남겨두는 미술과
의 대조이다.[26]

3

중세미술의 양식은(전성기 고딕이라고 알려진 단계는 별개로 한다
면), 고전고대의 양식과 대비해서 관례상 '평면성'(flächenhaft)으로
명명된다. 그러나 이집트 미술과 비교해서 중세미술이 단지 '평면
화'(verflächigt)로 특징지어져야 할지는 모르겠다. 왜냐하면 이집트
의 '평면구성'에서는 깊이의 모티프가 전체적으로 표현되지 않는 반
면, 중세의 '평면구성'에서는 그저 그것의 가치가 줄어든다는 점에
서 서로 다르기 때문이다. 이집트 미술은 사실상(de facto) 평면에 표
현될 수 있는 것만 묘사하기 때문에, 이집트인의 표현은 평면성을 띤
다. 한편, 중세미술은 사실상 평면에 표현될 수 없는 것을 묘사하는
데도 중세의 표현은 평면적으로 보인다. 이집트인들이 4분의 3 측면

(temperaturae)만을 생각한다고 상정하는 것이 나에게는 아주 편협한 독해 방식
으로 보인다.

26) 레오네 바티스타 알베르티 또한 불가사의하게도 한 조각상의 두 부분을,
서로 다른 두 장소에 제작하는 것의 가능성을 언급한 바 있다(Leone Battista
Albertis kleinere kunsttheoretische Schriften, H. Janitschek, ed. [Quellenschriften für
Kunstgeschichte, XI], Wien, 1877, p.199). 그는 이 가능성을 이미 존재하던 조각
상을 정확하게 복제하는 임무하고만 연결시켜 생각했다. 그는 창조적·예술
적 제작 방법을 예증하기 위해서가 아니라, 자신이 창안한 전사 방법의 정확
함을 강조하기 위해 그 가능성을 고려했다.

상과 몸통 또는 손발의 비스듬한 방향을 단호하게 배제하는 데 반해, 중세 양식은 고대 양식의 자유로운 운동을 전제하면서 양자를 동등하게 받아들인다(사실 4분의 3 측면상은 완전 측면상과 완전 정면상이 예외일 때 통례가 된다). 그러나 이러한 자세는 더 이상 실제 깊이의 환영을 창조하기 위한 목적으로는 쓰이지 않는다. 시각적 효과를 내는 모델링과 그림자 투영이라는 수단이 포기된 이래 그런 자세들은 원칙적으로 선의 윤곽과 무난한 색상 영역의 교묘한 처리에 의해 표현된다.[27] 따라서 중세미술에는 모든 종류의 형식이 존재하는데, 그것은 순전히 기술적인 견지에서 "단축법으로 묘사되었다"는 말로 기술될 수 있다. 그러나 그것의 효과는 시각적 수단의 도움을 받지 않기 때문에 그 말은 보통 사용되는 의미의 '단축법적 묘사'와 같은 느낌을 주지는 않는다. 예컨대 비스듬하게 있는 발은 정면으로 보이는 것보다는 아래에 있는 듯한 인상을 준다. 그리고 평면성 표현으로 돌아가는 4분의 3 측면 방향의 어깨는 곱사등이의 등허리를 넌지시 생각나게 한다.

이런 상황에서 비례이론은 새로운 목적을 향해 나아갔어야 했다. 한편으로, 인체 표현형식의 평면화는 인물상이 3차원의 고형물로 존재한다는 생각을 전제하는 고대의 인체측정과 양립할 수 없었다. 다른 한편으로, 고전미술에서 물려받은 결정적 유산인 형태의 자유로운 운동성은, 이집트 체계와 유사하게도 '객관적' 치수뿐만 아니라 '기술적' 치수까지 미리 결정하는 체계를 받아들이는 것을 불가능하게 만든다. 그러므로 중세는 고전기 그리스와 동일한 선택에 직면하지만, 중세는 상반된 방향을 선택할 수밖에 없었다. '기술적' 치수와

27) 중세 전성기에는 하이라이트 부분과 그림자 부분의 형식들마저 순수하게 선적인 요소들로 동결시키는 경향이 있었다.

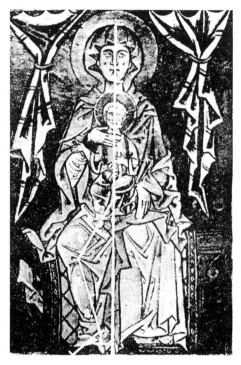

'객관적' 치수를 동일시하는 이집트의 비례이론은 인체측정의 특색
과 인체구성체계의 특색을 서로 연결 지을 수 있었다. 그리스의 비례
이론은 이런 동일성을 폐기하며 '기술적' 치수를 결정하려는 열망을
단념하지 않을 수 없었다. 중세의 체계는 '객관적' 치수를 결정하려
는 열망을 포기해야만 했고, 회화의 평면성 측면을 조직하는 데 스스
로를 한정했다. 이집트의 방법이 구성적이고 고전고대의 방법이 인
체측정적이라 한다면, 중세의 방법은 도식적(schematic)이라고 기술
될 수 있다.

　그러나 이러한 중세 비례이론 내에서 우리는 서로 다른 두 가지 경
향을 관찰할 수 있다. 그 둘은 면적측정적인 도면화의 원리에 근간한
다는 점에서 서로 일치하지만, 그 원리가 별개의 방법들로 해석된다

는 점에서는 서로 다르다. 그 둘은 바로 비잔틴과 고딕이다.

비잔틴의 비례이론은 비잔틴 미술이 끼친 막대한 영향력에 상응하면서 서구에서는 특별히 중요한 위치에 있는데(그림 20 참조), 인체의 유기적인 관절 접합을 출발점으로 삼아 도식을 만든다는 점에서 여전히 고전적 전통의 흔적을 드러낸다. 즉 인체의 각 부분들은 본래 서로 구별되어 있다는 근본적인 사실을 받아들인다. 그러나 그러한 각 부분들의 측정이 더 이상 분수가 아닌, 단위 또는 모듈 체계의 다소 조잡한 응용으로 표현되었다는 점에서 완전히 비고전적이다. 평면에 보이는 신체의 차원은──평면 외에 놓인 것은 무엇이든지 당연히 무시된다──머리의 길이로, 또는 좀더 정확하게는 얼굴의 길이(이탈리아어로는 비소(*viso*) 또는 파치아(*faccia*), 또한 테스타(*testa*)라고도 종종 언급된다)를 단위로 해서 표현되며,[28] 인체의 전체 길이는 보통 그 단위의 9배에 해당한다. 그래서 『아토스 산 화가의 매뉴얼』에는 얼굴에는 1단위, 몸체에는 3단위, 발의 상부와 하부에는 각각 2단위, 머리 윗부분에는 $\frac{1}{3}$단위(=코의 길이), 발의 높이에는 $\frac{1}{3}$단위, 목 부분에 $\frac{1}{3}$단위가 할당된다.[29] 가슴 절반의 폭(어깨의 만곡 부분을 포

28) 이것은 본래 시대 기질의 특성이다. 고전적인 관점에서 보면, 얼굴, 발, 손 끝에서 팔꿈치까지의 길이, 손, 손가락의 측량적인 가치는 동일했다. 오늘날 정신적 표현의 자리로서의 얼굴은 15세기 중엽 무렵까지 아베를리노 필라레테가 그런 것처럼, '그것의 중요성·아름다움·분할성 때문에' 측정의 단위로 여겨졌다. *Antonio Averlino Filaretes Traktat über die Baukunst*, W. von Oettingen, ed.(*Quellenschriften für Kunstgeschichte*, new series, III), Wien, 1890, p.54 참조.

29) *Das Handbuch der Malerei vom Berge Athos*, Godehard Schäfer, ed., 1855, p.82. 기베르티의 『코멘타리』에 관한 율리우스 폰 슐로서의 탁월한 논평(*Lorenzo Ghibertis Denkwürdigkeiten*, Berlin, 1912, II, p.35)에서는, 아토스 산 카논이 '발 높이'가 한 단위와 같다고 주장하는 기술(슐로서 자신에 의해 의문이 제기되었

함)은 $1\frac{1}{3}$, 반면 아래팔과 팔의 안쪽 길이는 손의 길이와 똑같이 1단위로 정한다.

이러한 상세한 설명은 1300년대 말의 이론가 첸니노 첸니니에 의해 전해진 것과 아주 비슷한데, 그의 견해 대부분은 비잔틴주의에 깊

다)이 보인다. 이것은 '발목에서 발가락까지'의 발 길이(정확히 첸니니에서처럼)를 한 단위로 보는 것과 혼동했기 때문에 약간은 부정확하다. 첸니니에 따르면 발높이는 코 길이, 또는 $\frac{1}{3}$단위와 동등한 것으로 명확히 규정되었다. 그리고 이것은 목과 머리 위(이것도 $\frac{1}{3}$단위)에 더해져, 인체의 전체 길이를 9얼굴길이로 완성하는 단위를 형성한다.

내 생각에 『아토스 산 화가의 매뉴얼』에 실린 세세한 서술들의 문헌적 가치는 근년의 문헌에서는 저평가받고 있다. 우리에게 전해진 판본이 꽤 최근의 것이고, (마치 자연계(τò ναтουράλε) 같은 표현들이 보여주듯이) 이탈리아 원전들의 영향을 드러낸다고 할지라도, 문헌의 기본 내용은 대부분 중세 전성기의 관례로까지 거슬러 올라가는 것으로 생각된다. 이것이 비례의 장에도 적용된다는 것은 아토스 산 카논에서 확립된 치수들이 12세기와 13세기에, 그리고 심지어 그 이전에 제작된 비잔틴, 비잔틴풍의 작품에 의해 실증될 수 있다는 사실로도 증명된다. 이것은 또한 고전고대로 거슬러 올라갈 수 없는 기술, 이를테면 인체 전체를 9(비트루비우스에 따르면 10)얼굴길이로 세분화하는 기술, 머리의 맨 위가 1코길이 또는 전체 길이의 $\frac{1}{27}$(비트루비우스에 따르면 $\frac{1}{40}$)에 해당한다는 기술, 그리고 발길이는 단지 $\frac{1}{9}$(비트루비우스에 따르면 $\frac{1}{6}$)에 해당한다는 기술 등에도 적용된다. 따라서 첸니니의 비례가 이 모든 점에서 아토스 산 카논과 일치한다고 한다면, 아토스 산 카논이 이탈리아 원전들에 의존하는 것이 아니라 비잔틴 전통이 첸니니에 의해 살아남았다고 결론지어야 한다.

한편, 『아토스 산 화가의 매뉴얼』이 최근의 많은 서구적 요소를 구체화한다는 점은 부정할 수 없다. 예를 들어 「묵시록」 제12장의 삽화를 그리기 위한 지침에서, 미술가는 '두 명의 천사에 의해, 천에 감싸져 높은 곳으로 옮겨지는 어린아이'를 그리라는 명을 받는다(ed. Schäfer, p.251). 또한 내가 아는 한 그것은 뒤러의 혁신, 즉 그의 목판화 B71에서 처음으로 나타난다. (그 뒤 L.H. Heydenreich, "Der Apokalypsenzyklus im Athosgebiet und seine Beziehungen zur deutschen Bibelillustration," *Zeitschrift für Kunstgeschichte*, VIII, 1939, p.1ff.는 뒤러의 「묵시록」이 1523년 바젤에서 출판된 『신약성서』에 실린 홀바인 목판화를 매개로 비잔틴 미술가들에게 친숙해졌음을 증명한다.)

이 뿌리내리고 있었다. 첸니니의 주장은 『아토스 산 화가의 매뉴얼』 의 카논과 거의 모든 세부에서 일치한다. 예외라면 몸체의 길이(얼굴 길이의 3배)가 두 개의 특수한 점(복부와 배꼽의 파인 곳)에 의해 나누 어진다는 것과 머리 부분의 가장 높은 곳은 $\frac{1}{3}$ 단위로 정해지지 않는 다는 것이다. 그래서 그 부분을 제외하면, 전체 길이가 겨우 $8\frac{2}{3}$ 얼굴 길이(visi)가 된다. 그 뒤 9얼굴길이의 비잔틴적 카논은 다음 시대의 미술이론에 침투해서 17, 18세기에도 중요한 역할을 담당한다[30] — 때로 폼포니우스 가우리쿠스(16세기 미술이론가―옮긴이) 경우에는 완전히 그대로였으며, 때로 기베르티(15세기 조각가―옮긴이)와 필 라레테(15세기 건축가·건축이론가―옮긴이) 경우에는 조금 수정되 기도 했다.

계산법에 따라 측정하는 그런 체계의 기원이 동방에서 추구되었을 것이라는 데에는 의심의 여지가 없다. 실제로, 후기 르네상스의 아주 의심스러운 보고(필란데르)는 지금까지 논의된 그 체계들과 긴밀히 연관되는 것으로 생각되는 카논―인체의 전체 길이를 $9\frac{1}{3}$ 얼굴길 이로 나눈다―을 로마인 바로[31]의 주장이라고 말한다. 그러나 미술

30) 문제의 초기 르네상스 카논은 슐로서의 앞의 책에서 발췌 인용되었다. 나
는 프란체스코 디 조르조 마르티니의 *Trattato di architettura civile e militare*(C.
Saluzzo, ed., Turin, 1841, I, p.229ff.)에 나오는, 조금 덜 알려진 기술을 더할 생
각이다. 그것은 면적측정법적 구성을 지향하는 주요 경향을 묵묵히 보여준다
는 점에서 흥미롭다. 그 후의 시대에는, 여러 사람들 중에서도 마리오 에퀴콜
라, 조르조 바사리, 라파엘레 보르기니, 다니엘 바르바로 등의 이름이 언급
된다. 마지막 저자인 바르바로(*La pratica della prospettiva*, Venice, 1569, p.179ff.)
는―비트루비우스의 카논과 더불어―'그 자신이 창안한' 카논을 전해주
었다. 그러나 그 규준은, $\frac{1}{3}$ 테스타(*testa*, 즉 1코길이)가 모듈의 지위로 올라가
고 폴리체(*pollice*, 엄지손가락)로 불린다는 점에서, 널리 알려진 9테스테(*teste*)
유형과는 다르다. 또한 머리 맨 윗부분은 1엄지손가락에, 발높이와 목은 각각
$1\frac{1}{2}$ 엄지손가락에 상응한다. 따라서 최종 집계를 하면 $9\frac{1}{3}$ 테스테가 된다. 남아
있는 8얼굴길이는 보통 방식으로 배분된다.

에 관한 고대의 문헌에는 그런 카논의 어떤 흔적도 보이지 않으며,[32] 폴리클레이토스와 비트루비우스의 설명이 전혀 다른 체계(즉 분수의 체계)에 근거한다는 사실은 별도로 하더라도,『아토스 산 화가의 매뉴얼』과 첸니니의『미술의 책』(Il libro dell'arte)에 표명된 전통의 선례들은 아라비아에 존재하는 것으로 실증된다. 9, 10세기에 영화를 누렸던 아라비아의 학자 친목조합인 '순결의 형제단'의 저작들 가운데, 꽤 큰 하나의 단위나 모듈로 인체의 치수를 표현하는 것을 고려하는 서술들을 예견하는 비례체계가 발견된다.[33] 또한 아무리 이 카논이 더욱 오래된 원천들에서 비롯되었다고 할지라도,[34] 그것의 가계도는 후기 헬레니즘 시대 너머까지 거슬러 올라가지는 않는다. 즉 세상의 모든 그림이 동양의 영향을 받아 '수 신비주의'(number mysticism)라는 양상으로 변했을 시대까지, 또한 구상에서 추상으로의 전반적인 변화와 더불어 고대 수학 그 자체가 알렉산드리아의 디오판투스('대수학의 아버지'라 불리는 3세기 수학자―옮긴이)에서 최고조에 달하며 산술화되었던 그 시대까지 거슬러 올라갈 것 같지는 않다.[35]

31) Schlosser, *op.cit.*, p.35의 주. 남은 $\frac{1}{3}$의 길이는 무릎에 해당되는데, 그에 따라서, 위(僞) 바로식의 카논은 기베르티의 배분과 어느 정도 유사해 보인다. 기베르티는 넓적다리의 길이를, 무릎을 포함해서는 $2\frac{1}{2}$단위로, 또 무릎을 제외하고는 $2\frac{1}{6}$단위로 정한다. 따라서 여기서도 역시 한 단위의 $\frac{1}{3}$은 무릎을 위해 남겨진다.

32) Kalkmann, *op.cit.*, p.11.

33) F. Dieterici, *Die Propädeutik der Araber*, Leipzig, 1865, p.135ff. 그렇지만 여기에서는 단위로 여겨지는 것은 얼굴길이가 아닌 '손을 펼친 길이'이며, 그것은 얼굴길이의 $\frac{4}{5}$이다.

34) 헬무트 리터 교수의 친절한 전언에 따르면, 현재까지 아라비아 원전에서는 인체비례에 관한 어떠한 진술도 보이지 않는다. 그러나 문자의 비례에 관한 지침은 우리에게 전해온다. 또한 그것들은 분수의 원리보다는 모듈 시스템에 의존한다.

'순결의 형제단'의 카논 그 자체는 실제 미술 창작활동과는 아무 관계가 없다. 그것은 '조화론적' 우주론의 일부를 형성함으로써, 인물상의 회화적인 표현방법을 제공하기보다는 수적·음악적 상응관계에 따라 우주의 모든 부분을 통일하는 광대한 조화를 통찰하고자 하는 의도를 지녔다. 그렇기 때문에 여기에서 전해진 데이터는 성인이 아닌 신생아에게 적용된다. 그 신생아는 재현예술에서는 부차적인 의미를 지니지만 우주론적·점성술적 사고에서는 중요한 역할을 수행하는 존재이다.[36] 그러나 비잔틴 공방의 창작활동이 전혀 다른 목적을 위해서 공식화된 측정체계를 채택하고, 마침내 그것의 우주론적 기원을 아주 잊어버린 것은 우연이 아니다. 역설적으로 들리겠지만, 인체의 치수를 단일한 모듈로 표현하는 대수적인 또는 수적인 측정체계는 — 모듈이 너무 작지만 않다면 — 고전적 체계의 분수보다는 중세의 도면화 경향에 더 가깝다.

　'분수' 시스템은 인체비례의 객관적 이해를 돕지만, 미술작품에서 그것을 완벽하게 표현하기는 쉽지 않다. 즉 실제의 수치라기보다는 관계를 전달하는 카논은 미술가에게 3차원적 유기체의 선명하고 동시적인 관념을 제공했으나, 그것의 2차원적 이미지를 연속적으로 구성하는 방법을 알려주지는 못했다. 한편, 대수적 시스템은 즉시 '구성 가능'해짐으로써 탄력성과 생기의 부족을 보완한다. 미술가가 전통을 통해서 특수한 단위의 배수로 인체의 모든 기본적인 치수를 나타낼 수 있음을 알게 되었을 때, 그는 그 모듈을 연속적으로 사용해

35) M. Simon, *Geschichte der Mathematik im Altertum in Verbindung mit antiker Kulturgeschichte*, Berlin, 1909, pp.348, 357.

36) 사실 갓 태어난 아이는 우주를 통제하는 여러 힘들의 영향, 특히 별들의 영향이 성인보다 더욱 직접적이고 배타적으로 효과를 발휘하는 존재이다. 성인은 다른 많은 조건들에 의해 결정된다.

서, 즉 '컴퍼스 간격을 일정하게 유지한 채' 아주 빠른 속도로, 그리고 그 인체의 유기적 구조와 거의 관계없이 회화 평면에 각 수치들을 조립할 수 있었다.[37] 비잔틴 미술에서 사용된 평면적 디자인의 도식적·그래픽적 숙달 방법은 근대까지 보존되었다. 『아토스 산 화가의 매뉴얼』의 최초 편집자인 아돌프 디드롱은 19세기의 수도원 부속 공방 작가들이 여전히 개별 치수들을 컴퍼스로 표시한 뒤, 그것을 즉각적으로 벽면에 옮기는 방법을 사용하는 것을 보았다.

결과적으로 비잔틴의 비례이론은 모듈 시스템에 따라 머리의 세부 치수를 결정하는 것까지 그 책무로 삼았는데, 코의 길이(얼굴길이의 $\frac{1}{3}$)를 1단위로 삼았다. 『아토스 산 화가의 매뉴얼』에 따르면, 코의 길이는 이마와 얼굴의 하부 절반의 높이(이는 비트루비우스의 카논과 대부분의 르네상스 카논과 일치한다)뿐만 아니라 머리 상부의 높이, 코끝에서 눈꼬리까지의 거리, 그리고 명치 아래 인후의 길이와 동일하다. 여기서 머리 부분의 수직·수평 치수를 단일한 단위로 환산함으로써 중세의 면적 측정법적 도면화의 경향을 명확하게 나타내는 방법—치수뿐만 아니라 형식까지도 기하학적으로 결정될 수 있게 하는 방식—이 가능해졌다. 왜냐하면 머리의 측정이 종과 횡으로 '코의 길이'라는 일정한 단위의 배수로 표현될 때 머리 부분 전체의 윤곽을 콧부리를 중심으로 그려진 3개의 동심원으로 결정하는 것이 가능해졌기 때문이다. 맨 안쪽의 원은—코의 길이를 반지름으로 한다—이마와 뺨의 윤곽을 그리고, 두 번째 원은—코의 길이의 2배

37) 일단 카논이 확립되면 그것은 입상뿐만 아니라 좌상에도 잘 작용될 수 있다 (그림 20). 이 사례에서, '얼굴길이'는 머리 선에 이르지 못하지만 머릿수건의 선에 닿는다. 근본적으로 비자연주의적인 양식에서는 시각적 외양이 해부학적 데이터보다 더욱 중요하다. 카논이 요구하듯이, 그 얼굴길이는 기계적으로 손의 길이를 결정한다.

21 비잔틴 미술과 비잔틴풍
미술의 '3원 도식'.

를 반지름으로 한다—머리의 바깥쪽(머리카락 포함) 윤곽을 정하
고 얼굴 하단을 결정한다. 가장 바깥쪽의 원은—코의 길이의 3배를
반지름으로 한다—인후의 명치를 통과해 보통은 후광을 형성한다
(그림 21).[38] 이런 방법은 자연히 두개골의 높이와 폭을 특히 과장하
게 된다. 이런 스타일의 인물상은 종종 위에서 본 인상으로 제작되는
때가 많지만, 실제로는 이른바 '비잔틴식 3원 도식'이라 불리는 것을
사용했던 것으로 거슬러 추적할 수 있다—그 3원 도식은 중세의 비
례이론이 '기술적' 치수들의 편리한 합리화에만 열중해서 '객관적'
치수의 부정확함에는 거의 신경 쓰지 않았음을 보여준다. 여기서 비

38) 덧붙여, 눈동자는 보통 콧부리와 첫 번째 원의 바깥 둘레 사이의 중간에 놓이
며, 입은 첫 번째 원과 두 번째 원의 거리를 1:1 또는 (아토스 산 카논에서는) 1:2
의 비율로 나눈다.

22 「그리스도의 머리」, 함부르크, 국립 · 대학도서관, MS. 85, fol.59, 13세기 초.
23 「성 플로리아누스의 머리」(벽화), 잘츠부르크, 눈베르크 수도원, 12세기.

레의 카논은 예술 의욕의 징후로서뿐만 아니라 특수한 양식적 힘의
전령사로서 나타난다.[39]

이 '3원 도식' ─ 이것을 보여주는 삽화는 그림 20의 성모상이 실
린 사본과 같은 페이지에 있는데, 비교적 많은 도식화된 머리를 담고
있다(그림 22) ─ 은 비잔틴 미술과 비잔틴화한 미술에서 크게 유행
했다. 독일[40]과 오스트리아(그림 23),[41] 프랑스[42]와 이탈리아[43]에서

39) 비잔틴 회화에서 머리 부분의 윤곽을 컴퍼스로 결정하는 습관은 심지어 근대
에도 잔존한다. Didron, *op.cit.*, p.83의 주 참조.
40) 예를 들면 P. Clemen, *Die romanische Wandmalerei in den Rheinlanden*,
Düsseldorf, 1916의 곳곳에 있는 많은 사례들.
41) 예를 들면 P. Buberl, "Die romanischen Wandmalereinen im Klosser
Nonnberg," *Kunstgeschichtliches Jahrbuch der K.K. Zentral-Kommission*……, III,
1909, p.25ff., 그림 73과 그림 75 참조. 더 좋은 그림들은 H. Tietze, *Die
Denkmale des Stiftes Nonnberg in Salzburg*(*Oesterreichische Kunsttopographie*, VII),

도, 기념비적인 회화[44]와 비주류 미술에서도,[45] 무엇보다도 무수한 사본 채식에서 그러했다.[46] 그리고 심지어 컴퍼스와 자를 사용한 정확한 구성이 존재하지 않았던 곳에서조차 ― 특히 소형 작품의 경우에 ― 그러한 형식적 특질들은 그 형식의 전거가 전통적인 도식에서 파생되었음을 가리킨다.[47]

비잔틴 미술과 비잔틴화한 미술에서 면적측정법적인 도면화 경향은 크게 발전해 4분의 3 측면을 향하는 머리조차 유사한 방식으로 구성되기도 했다.[48] 정확히 말하면 정면향 얼굴에서처럼, '단축법으로

Wien, 1911을 보라. 내가 알기로 부벨은 전-고딕 시대 구성체계의 존재를 인지한 최초의 인물이었다(이 책의 참고문헌에서 언급한 K.M. 슈보보다의 논문 참조).

42) 예를 들면 *Album de Villard de Honnecourt*, 파리 국립도서관의 완본, Pl.XXXII(심지어 양식에서도 강하게 비잔틴화되었다) 참조.

43) 예를 들면 트라스테베레의 산타 체칠리아 성당에 있는 피에트로 카발리니가 제작한 머리 부분 참조. 이것은 F. Hermanin, *Le Galerie nazionali d'Italia*, Rome, 1902, V, 특히 Pl.II 참조.

44) 스테인드글라스의 창을 포함한다. 예컨대 나움부르크 대성당의 서쪽 성가대석에 있는 사도의 창 참조.

45) 많은 상아세공뿐만 아니라 O. Wulff, *Altchristliche und byzantinische Kunst*, Berlin-Neubabelsberg, 1914, II, p.602에 재현된 칠보세공도 참조.

46) 특히 A. Haseloff, *Eine thüringisch-sächsische Malerschule des 13. Jahrhunderts*, Strassburg, 1897, 그중에서 특히 Figs.18, 44, 66, 93, 94 참조.

47) 이러한 도식(이것도 머리의 윤곽이 아닌 컴퍼스에 의해 결정된 얼굴 윤곽과 함께 단축된 형태로 나타난다)은 때때로 두개골의 '부자연스러운' 과장을 피하기 위해 수정되기도 한다. 이때 세 개 원의 반지름의 비율은 1:2:3이 아니라 1:1과 $1\frac{1}{2}$과 $1\frac{1}{3}$로 바뀐다. 그러면 두개골 높이는 한 단위로, 입은 첫 번째 원과 두 번째 원 사이 구역에 들어가지 않고 두 번째 원 위에 놓인다. 잘츠부르크 수도원 교회에 있는 벽화들(주41과 그림 23 참조)과 그 밖의 다른 곳의 예들, 이를테면 밤베르크 대성당 서쪽(성 페테로) 성가대의 남쪽 성가대와 일반석 사이의 칸막이에 있는 후기 로마네스크 사도의 초상화 ― 여기서 특히 두드러지는데, 무엇보다 물감의 질이 나빠지기 때문이다 ― 의 경우가 그렇다.

48) 그것은 예컨대 산타 마리아 노벨라의 루첼라이 마돈나의 머리에서 발견되는

처리된' 얼굴도 동일한 모듈과 원을 사용하는 평면적 도식에 따라 구성되었다. 또한 이 도식은 '그림'에서는 도면상 동일한 거리가 객관적으로는 동일하지 않은 거리를 '의미할' 수도 있다는 사실을 이용함으로써, 아주 '부정확한' 단축법이면서도 효과적인 단축법의 인상을 만들어내게끔 고안되었다.

정면향 얼굴을 위해 채용된 '3원 도식'에 대한 일종의 보충물로 표방되면서, 4분의 3 측면향 얼굴 구성은 머리 부분이 방향을 바꿀 때도 전방이 아닌 왼쪽이나 오른쪽으로만 기울어야 한다고 상정할 때만 적용될 수 있다(그림 24, 25).[49] 이때 수직의 치수들은 변하지 않게 유지되며, 작업은 수평 치수의 도식적인 단축법으로 한정된다. 또한 그것은 다음과 같은 두 가지 조건 아래에서 행해진다. 하나는, 관례적 단위(코의 길이)는 계속 유효해야 한다는 것이다. 또 하나는, 수량의 변화에도 불구하고 코 길이의 2배를 반지름으로 하는 원에 의해 머리의 윤곽선이 결정되게 해야 하고, 코 길이의 3배를 반지름으로 하는 동심원에 의해 후광(만일 보인다면)의 윤곽선이 결정되게 하는 것이 여전히 가능해야만 한다는 것이다. 옆으로 향하는 것 때문에 한 원 또는 두 원의 중심은, 물론 더 이상 코의 뿌리와 상응하지 않을 수 있지만, 여전히 우리를 향하는 얼굴의 절반 내에 놓여 있어야만 한다. 또한 인상학의 특질에 상응하기 위해서, 원의 중심은 눈 또는 눈썹의 바깥쪽이나 눈동자 쪽으로 옮겨지는 경향이 있다. 만일 이 점(여기서는 A라고 하자)이 코 길이의 2배를 반지름으로 하는 원의 중심이라고 한다면, 그 원은 두개골의 만곡부를 명시하고 얼굴의 돌려진 절반의 폭을 (점 C에서) 결정한다.[50] '단축법'의 효과가 생긴 것은

데, 조토가 그린 아카데미아의 마돈나의 머리에서는 발견되지 않는다.
49) 성모의 머리 부분은 거의 언제나 (감상자가 보기에) 오른쪽으로 기울어 있다.
50) 어느 정도 기초적인 형식에서 이런 도식은 퀼른의 카피톨에 있는 산타 마

24 「성 노에미시아」(벽화), 아냐니 대성당, 12세기.
25 메오 다 시에나(?), 「성모자」, 피렌체, 산타 마리아 마조레 성당, 14세기.

다음과 같은 사실에서 발생한다. 즉 엄밀한 정면도에서는 머리 폭의
절반만을 '의미했던' AC의 길이(불과 코 길이의 2배)가 4분의 3측면
도에서는 그것보다 더 길다는 것을, 즉 점 A가 얼굴의 중심에서 멀리
떨어져 있는 만큼 더 길다는 것을 '의미한다.' 그래서 수평 치수를 더
분할하는 것은 진정한 중세적 도식화에 의해, 즉 AC 길이의 단순한
2분할과 4분할에 의해 달성될 수 있다(물론 그에 따라 점 J·D·K의
객관적인 의미는 원의 중심이 눈꼬리에 놓이는지 또는 눈동자에 놓이는
지에 따라서 달라진다).[51]

리아의 로마네스크풍 머리 부분에서 사용된 것으로 보인다(Clemen, *op.cit.*,
Pl.XVII). 여기서 머리의 윤곽을 명시하는 원은 뚜렷하게 보이지만, 미술가는
제작 중에 그것에 엄격하게 집착하지 않았다.
51) 전자에서 D(AC의 중간점)는 왼쪽 눈의 내각을 보여주고, 후자에서는 왼쪽 눈
의 동공을 보여준다. I(AD의 중간점)는 오른쪽 눈의 동공을 보여주고, 후자에

앞에서 언급했듯이 수직 치수는 변하지 않는다. 코, 얼굴 아래 절반, 그리고 목은 각각 1코길이에 상응한다. 그렇지만 눈썹과 머리 상부는 더 작은 치수에 만족해야만 한다. 수직 치수를 결정하는 데 기본이 되는 코의 뿌리(B)는 더 이상 (정면향 머리의 경우처럼) 두개골의 윤곽을 형성하는 원의 중심과 동일한 높이에 있지 않다. 그것은 눈꼬리나 눈동자와 일치하기 때문에 필연적으로 얼마간 더 높은 곳에 위치해야만 한다. 그 결과 선 AE는 코 길이의 2배와 똑같으며, 선 BL은 코 길이의 2배에 조금 모자란다.

도식화로 가는 이 모든 경향을 위해, 비잔틴적 카논은 최소한 어느 정도는 인체의 유기적인 구조에 토대를 두었다. 그리고 형태의 기하학적 결정으로 향하는 경향은 치수에 대한 관심으로 균형이 맞추어졌다. 고딕 시스템은 — 고대 시스템에서 일보 전진했다 — 거의 운동의 윤곽과 방향을 결정하는 역할에만 복무한다. 프랑스의 건축가 비야르 드 온쿠르가 그의 동료들에게 '초상화 예술'로서 전하고 싶었던 것은 '신속한 디자인 방법'인데, 그것은 비례측정과는 거의 관계가 없고 처음부터 유기체의 자연적인 구성을 무시한다. 그래서 인물상은 머리 — 또는 얼굴 — 길이에 따르지 않고, 더 이상 '측정'되지도 않는다. 말하자면 도면은 대상물과 거의 완전하게 단절한다. 선의 시스템은 — 순수하게 장식적인 견지에서 자주 고려되기도 하는데, 가끔은 고딕의 틈새기 장식(tracery: 서양 중세건축에서 창의 윗부분 또는 장미창에 짜넣는 장식적인 골조 — 옮긴이) 형태에 필적할 만하다 — 독립적인 철근 골조처럼 인간 형태에 부가된다. 직선은 측정선

서는 오른쪽 눈의 내각을 보여준다. 따라서 양자의 경우 '단축법'은, 기술적으로 동등한 양은 감상자를 향하는 측면보다 감상자로부터 돌려진 측면에 더 큰 가치를 '나타낸다'는 사실에 따라 암시된다.

26 비야르 드 온쿠르에 의거한
정면상 구성, 파리, 국립도서관,
MS. fr. 19093, fol.19.

이기보다는 '유도선'인데, 인체의 자연적인 치수와 항상 같은 범위
에 있지는 않으며, 그것의 위치가 손발의 움직임으로 상정되는 방향
을 지시하는 한, 그리고 그것의 교차점들이 인물상의 특징적인 한 점
과 합치되는 한에서만 인물상의 자세를 결정한다. 따라서 직립의 남
성상(그림 26)은 인체의 유기적 구조와 전혀 관계없는 구성에서 생겨
난다. 이 인물상은 (머리와 팔을 제외하고) 위아래로 길게 늘어난 오
각형 별 모양에 내접한다. 그 모양은 맨 위 꼭지점이 쭉 뻗어나가지
못하며, 수평의 AB는 긴 변 AH와 BG의 약 $\frac{1}{3}$ 길이이다.[52] 점 A와

52) 그러므로 잘못된 인상은 빌라르에 의해 만들어진 이런 인물상들에 관해 B. 헨
트케가 '전체, 8얼굴길이 인물상의 비례적인 구성'을 논할 때 만들어진다. B.
Haendcke, "Dürers Selbstbildnisse und konstruierte Figuren," *Monatshefte für
Kunstwissenschaft*, V, 1912, p.185ff.(p.188).

점 B는 어깨의 관절에, G와 H는 뒤꿈치에 일치하며, 선 AB의 중점 J는 인후의 위치를 결정하고, 긴 변을 삼등분하는 점들(C·D·E·F)은 엉덩이와 무릎 관절의 위치를 결정한다.[53]

머리 부분(인간이나 동물 모두)은 원 같은 '자연적' 형식뿐만 아니라 삼각형 또는 심지어 그 자체가 자연과는 전혀 관련되지 않는 오각형 별 모양으로부터 구성된다.[54] 동물상은——어쨌든 몇 종류의 명확화가 행해진다면——비유기적인 방법을 통해서 삼각형, 오각형, 그리고 원형으로 맞추어 만들어진다(그림 27).[55] 그리고 단순히 비례에 대한 관심이 압도적인 것처럼 보이는 경우조차(그림 28에 재현된 커다란 머리가 16개의 정사각형으로 나누어지는 경우처럼, 각 변은 『아토스 산』 카논처럼 코길이와 같은 길이이다),[56] 비스듬한 정사각형은 대

53) 오각형 별 모양의 마술적인 의미는 빌라르의 『초상화 예술』에서 수적 척도의 신비적·우주적 의미가 인체비례의 비잔틴 카논에 부과하는 역할 이상을 전혀 수행하지 못했다.

54) 말하자면, 비슷한 '소묘 보조수단'은 근대까지 화실의 관습으로 잔존한다. 예를 들어 J. Meder, *Die Handzeichnung*, Wien, 1919, p.254를 보라. 여기에서는 그런 관습이 '중세적'이라고 특징짓는 것이 정당하다. K. Frey, *Die Handzeichnungen Michelagniolos Buonarroti*, Berlin, 1909~1911, No.290 참조. 빌라르 드 온쿠르의 『초상화 예술』의 더욱 완전한 유물은 16세기 중엽 프랑스 사본(현재 워싱턴 DC의 국회도서관, 미술부, 사본1과에 소장되어 있다)에서 볼 수 있다. 그 사본에는 모든 종류의 동물과 인간이 완전히 비야르식으로 도식화되었다——다만 시대에 따라서 13세기의 면적측정법은 때때로 르네상스 이론가의 입체측정법과 결합된다는 점은 예외이다. (Panofsky, *Codex Huygens*〔이 책의 참고문헌에 언급〕, p.119, Figs. 97~99 참조.)

55) 인물상들도 앉아 있거나 다른 색다른 자세로 그려졌을 때는 종종 삼각형 조합으로 표현될 수 있다. 예를 들어 Villard, Pl.XLII 참조.

56) 특히 놀라운 것은 두개골을 과장한 것인데, 그것은 아토스 산 카논에서처럼 1코길이와 같다. 그렇다고 뒤러의 26개 유형 가운데 하나도 코 길이까지 과장된 두개골을 보여준다는 사실(V. Mortet, "La mesure de la figure humaine et le canon des proportions d'après les dessins de Villard de Honnecourt, d'Albert Dürer et de Léonard de Vinci," *Mélanges offerts à M. Emile Chatelain*, Paris, 1910,

각선들로 구성되어 커다란 정사각형 속에 내접하여(전형적인 고딕식 철탑의 평면도 같다) 그것의 비례보다는…… 형식을 결정하는 면적 측정법적/도면화 원리를 직접적으로 제시한다. 그런데 바로 이 머리가 우리에게 일깨워주는 것은 그 모든 것들이 어떤 것을 추측하도록 유도하는 순수한 판타지(때때로 거의 접해 있는 것처럼 보일 만큼 가깝게 여겨지는)는 아니라는 점이다. 랭스 대성당에 있는 같은 시대 스테인드글라스 창의 머리 부분(그림 29)은 치수와 관련해서뿐만 아니라[57] 얼굴의 특성들이 비스듬한 정사각형 관념에 따라 분명하게 결정된다는 점에서도 빌라르의 구성과 정확히 일치한다.

비야르 드 온쿠르는 비잔틴 미술과 비잔틴화한 미술가처럼 정면도의 구성을 위해 고안된 도면을 4분의 3측면도에 활용하려는 흥미로운 시도를 했다. 하지만 그는 머리보다는 인물상 전체를 구성하려고 했으며, 좀 덜 세분화되고 좀더 자유로운 방식으로 그 일에 착수했다(그림 30). 그는 점 B와 일치하는 어깨 관절을 선 JB의 거의 중간점 X로 옮긴 것을 제외하면, 앞에서 언급했던 오각형 별 모양의 도면을 아무런 변경 없이 이용했다. 비잔틴 미술의 4분의 3측면도 구성에서 보듯이, '단축법'의 인상은 이런 식으로 성취되었다. 즉 우리를 향하지 않은 쪽에서 보면 몸통의 전체 폭의 절반과 동일한 길이가 인후의 명치끝에서 어깨 관절까지의 거리(JX)를 '의미'하게 되어 있고, 우리를 향하는 쪽에서 보면 그것은 전체 폭의 4분의 1만을 나타낸다. 이런 기묘한 구성은 아마도 '기술적' 치수의 기하학적 도면화에만 관련되는— '어느 정도의 전문가를 위한'—비례이론을 아주 효과적으로 보여주는 예라고 할 수 있다. 반면 그것과 정반대의 원리에

p.367ff.에서처럼)이 둘 사이의 실제적인 연관의 증거로 해석되어서는 안 된다.

57) 유일한 일탈은 안구를 비교적 확대한 것이다.

27 비야르 드 온쿠르에 의거한 머리, 손, 그레이하운드의 구성, 파리,
국립도서관, MS. fr. 19093, fol.18v.
28 비야르 드 온쿠르, 「머리 구성」, 파리 국립도서관, MS. fr. 19093, fol.19v.
29 「그리스도의 머리」(스테인드글라스 창), 랭스 대성당, 1235년경.

30 비야르 드 온쿠르에 의거한
4분의 3측면 인물상 구성,
파리, 국립도서관,
MS. fr. 19093, fol.19.

따른 고전 원리는 '객관적' 치수의 인체측정적인 결정에 스스로를
한정짓는다.

4

지금 막 특징을 기술한 수법들의 실제적인 중요성은 당연히 미술
가가 전통과 자기 시대의 일반적인 양식과 아주 굳건히 연관되었을
때 가장 커진다. 비잔틴 미술과 로마네스크 미술이 그 예이다.[58] 그

58) 여기에서도 그 실제적 중요성은 과대평가되어서는 안 된다. 정확하게 구성된
 인물상은 대체로 자나 다른 기구 없이 손으로만 그린 그림보다 소수이다. 그
 리고 미술가들이 신중하게 안내선을 그릴 때도, 제작 중에 그것에서 일탈하
 는 경우는 아주 많다(예를 들면 그림 22나 이 장의 주 50에 언급된 카피톨의 산타

뒤에 이어지는 시대에는 이러한 수법의 사용이 줄어드는데, 14, 15세기의 후기 고딕은 주관적인 관찰과 주관적인 감정에 의존함으로써 작도에 필요한 모든 보조수단을 거부하는 것처럼 보인다.[59]

그러나 이탈리아 르네상스는 비례이론을 무한한 숭배의 시선으로 주시했다. 중세와 달리 그것을 더 이상 기술적 방편이 아니라 형이상학적 근본 원리의 실현으로 간주한 것이다.

사실상 중세는 인체 구조에 대한 형이상학적 해석과 아주 친근했다. 우리는 이러한 사고방식의 사례를 '순결의 형제단' 이론에서 볼 수 있다. 우주론적 사색은 신이 정한 우주와 인간 사이의 상응(그리고 교회 대건축물과의 상응)에 집중되었으며, 12세기의 철학에서 막대한 역할을 수행했다. 성 힐데가르트 폰 빙겐(철학·음악·문학·그림 등 다방면에서 재능을 발휘한 중세의 수녀—옮긴이)의 저작들의 많은 부분은 인간비례가 신의 조화로운 창조 계획에 의해 설명되는 경우를 밝히는 데 할애된다.[60] 그러나 중세의 비례이론이 조화로운 우주론에 따르는 한, 그것은 미술과 어떠한 관계도 맺지 않았다. 그리고 그것이 미술과 관계를 맺는 한, 그것은 실용적인 법칙의 규약으로 타락했다.[61] 그 규약은 조화로운 우주론과의 모든 관계를 상실한 것

마리아 인물상 참조).

59) 인물상을 지지하는 중심 수직선이 아주 빈번하게 보이는 것은, 말하자면 구성의 보조수단이나 비례 결정의 편법으로 간주될 수 없다.

60) Pater Ildefons Herwegen, "Ein mittelalterlicher Kanon des menschlichen Körpers," *Repertorium für Kunstwissenschaft*, XXXII, 1909, p.445ff. 또한 성 트롱의 연대기(G. Weise, *Zeitschrift für Geschichte der Architektur*, IV, 1910~11, p.126) 참조. 원전을 더욱 철저하게 연구함으로써 서방에 있는 많은 동일물을 더 잘 밝혀낼 것이라는 데에는 전혀 의심의 여지가 없다.

61) 한 번 더, '어느 정도의 전문가를 위한'이라는 빌라르의 말 참조. 옷을 입은 인물상의 폭이 옷을 입지 않은 인물상의 폭보다 얼마를 더 넘어서는지($\frac{1}{2}$단위가 옷에 '더해져야만 한다'), 『아토스 산 화가의 매뉴얼』이 특별한 지식을 제공한

이었다.[62]

그러다가 이탈리아 르네상스에서 두 흐름이 다시 합류했다. 조각
과 회화는 자유학예(*artes liberales*)의 위치에 오르기 시작했고, 실제 창
작활동을 하는 미술가들은 자기 시대의 과학적인 교양 전체를 흡수
하려고 노력했다(반면, 역으로 학자들과 문인들은 미술작품을 최고의,
가장 보편적인 법칙을 표명하는 것으로 이해하려고 했다). 그러니 실용
적인 비례이론조차 형이상학적인 의미를 다시 부여해야 한다는 주
장은 당연한 것이었다. 인체비례이론은 미술작품을 제작하기 위한
선결조건인 동시에 대우주와 소우주 사이에 이미 확립된 조화를 표
명하는 것으로, 더 나아가 미의 합리적인 기초로 간주되었다. 르네상
스는 헬레니즘 시대와 중세에 통용되던 비례이론의 우주론적 해석
과 미학적 완전성의 근본원리인 고전적 '균제'관을 융합했다고 말할
수 있다.[63] 신비의 정신과 합리의 정신 사이, 신플라톤주의와 아리스

다는 사실은 중세 비례이론의 특색이다.

62) 본래 그런 연관이 있었다는 데에 그럴듯한 역사적 근거가 있다(이 책 133쪽 이
하 참조). 심지어 10얼굴길이 유형에서 9얼굴길이 유형으로의 변화도 여러 가
지 신비주의 또는 우주론적 사상계(천체의 이론?)에 근거한다고 할 수 있다
(이 책 참고문헌에 언급된 F. 작슬 참조).

63) 율리우스 폰 슐로서는 그러한 학설을 가장 먼저 옹호한 후기-고전의 대표주
자인 기베르티가 그것을 — 아마도 서방의 매개를 통해서일 텐데, 이에 대해
서는 뒤에 서술하겠다 — 아라비아 원전 알하젠의『광학론』에서 이끌어냈다
는 점을 명시했다. 그러나 더욱 흥미로운 것은, 기베르티가 알하젠을 따라가
면서 비례성 관념을 전혀 이질적인 지위로까지 격상시켰다는 점이다. 알하젠
은 비례성을 미의 근본 원리 바로 '그것'으로 여기지 않았다. 오히려 그는 비
례성을 말하자면 검사겸사 언급한다. 우리가 미학이라고 부르는 것을 언급하
는 그의 주목할 만한 부록에서 그가 열거한 미의 원칙 또는 규준은 21개나 된
다. 그에 따르면, 일정한 조건 아래 하나의 미적 규준으로 작동할 수 없는 광
학적 지각(빛·색·크기·위치·연속성 등)의 범주란 존재하지 않기 때문이다.
그리고 이러한 긴 일람표의 맥락에서, 다른 '범주'와 아주 이질적으로 연관된
'각 부분들의 상호관계'에 대한 찬가가 나타난다. 이에 기베르티는 다른 모든

토텔레스주의 사이의 통합이 추구됨으로써 비례이론은 조화로운 우주론과 규범적인 미학의 견지에서 해석되었다. 그것은 후기 헬레니즘의 환상과 고전적·폴리클레이토스적인 질서 사이의 간격을 메우는 것처럼 보였다. 아마도 비례이론이 르네상스의 사고에 더없이 값진 것으로 보이는 이유는 오직 그 이론—수학적이면서도 사색적인—만이 그 시대의 서로 다른 정신적 요구들을 만족시켜줄 수 있었기 때문일 것이다.

그러므로 그런 이중, 삼중으로 시인된(부가적인 가치로서 우리는 '고대의 후계자들'이 단지 그 작가들이 고전적인 이유 하나만으로 고전작가들이 남긴 빈약하기 짝이 없는 암시적인 언급들에 역사적인 관심을 보였다는 사실을 고려해야만 한다[64]) 비례이론은 르네상스에서 미증

범주들을 무시하고—그러나 고전적인 것에 대한 탁월한 본능으로—'비례성' 표제어가 발견되는 문장만을 전용한다.

그런데 알하젠의 미학은 시각체험의 범주만큼이나 많은 규준으로 미를 구분하는 것만이 아니라, 무엇보다도 철저한 상대주의의 측면에서도 주목할 만하다. 거리는 불완전성과 불규칙성을 완화한다는 점에서 미에 공헌한다. 반면 근접성은 디자인의 세련됨을 효과적으로 한다는 점에서 그러하다(대조되는 스토아철학자의 절대주의(Aëtius, *Stoicorum veterum Fragmenta*, J. ab Armin, ed., Leipzig, II, 1903, p.299ff.) 참조. '가장 아름다운 색은 짙은 청색이고 가장 아름다운 형체는 원이다' 등등). 전체적으로 『광학론』의 관련 단락(비텔리오 같은 중세 저자에 의해 선택적이 아니라 액면 그대로 받아들여진)은 미를 향한 너무 순수한 미학적 접근은 다른 아라비아 사상가에게는 낯설어 보였다는 이유만으로 동양학자의 주목을 받을 만하다. 예를 들면 Ibn Chaldûn(Khaldoun), *Prolegomena*(프랑스어 번역은 *Notices et Extraits de la Bibliothèque Impériale*, Paris, 1862~65, XIX-XX), Vol.II, p.413 참조. "……그리고 이것(즉 미학적인 의미에서뿐만 아니라 도덕적인 의미에서도 사용되는 바른 비례)은 아름다움과 선함이라는 단어가 의미하는 것이다."

64) 비트루비우스는 르네상스 저자들에 의해 아주 열성적으로 이용되고 해석되긴 했지만 중세 사람들에게 친근하지 않은 것도 아니었다(Schlosser, *op.cit.*, p.33(이 책 참고문헌에 언급된 H. 코흐) 참조). 그러나 중세 저자들은 비례에 대한 자세한 설명을 일반적으로 무시했다. 대체로 그들은 얼굴의 3등분 외에 인

유의 명망을 얻었다. 인체비례는 음악적 조화의 시각적인 구체화로
서 상찬받았으며,[65] 일반적인 산술원리 또는 기하학적 원리(특히 당
시의 플라톤 숭배가 엄청나게 중요성을 부여했던 '황금분할'의 원리)로
환원되었다.[66] 인체비례는 고전의 여러 신들과 연관되기 때문에 신

물상을 정사각형과 원에 내접시키는 것에 관한 익숙한 기술(우주론적 해석
의 역할을 하는 기술)을 전하며, 비트루비우스의 데이터를 경험적으로 실험
하거나 그의 원문에서 보이는 분명한 개악을 수정하는 어떠한 시도도 없었다
(주 16·83 참조). 기베르티는 배꼽 주변이 아닌 가랑이부터 인물상의 원을 그
릴 것을 제안한다. 체사레 체사리아노(M. *Vitruvio Pollione, De Architettura Libri
Decem*, Como, 1521, fols. XLIX and I)는 비트루비우스의 얼굴 3등분(각각은 전
체 신장의 $\frac{1}{30}$)을 이용해 인체의 전체 상을 구성하는 '눈금이 그어진 격자 모
양'의 도표를 만들었다.

65) 예를 들면 Pomponius Gauricus, *De sculptura*(H. Brockhaus, ed., Wien, 1886,
p.130ff.) 참조. 이런 점에서 가장 오래된 것은 1525년에 베네치아에서 출판된
*Francisci Giorgii Veneti de harmonia mundi totius cantica tria*이다. 이 작가(베네치아
의 산 프란체스코 델라 비냐에 관한 유명한 보고서를 제출했던 프란체스코 조르
지)는 인물상을 원 내부에 내접시킬 가능성 ─ 그는 원의 중심을 기베르티처
럼 가랑이로 옮긴다 ─ 을 토대로, 소우주와 대우주 사이의 일치가 부자연스
럽다는 점을 추론한다. 하지만 그 또한 인체의 높이, 폭, 깊이의 관계를 노아
의 방주의 치수(300:50:30)와 연결시키고, 매우 진지하게 특정 비례를 고대 음
악의 음정과 동일시했다. 예를 들어
전체 길이:머리를 제외한 길이＝9:8(*tonus*).
몸통 부분의 길이: 다리 길이＝4:3(*diatessaron*).
가슴(인후 끝에서 배꼽까지):복부＝2:1(*diapason*) 등.
가우리쿠스는 프란체스코 조르지의 책에 대한 지식을, 옛날에는 함부르크
의 바르부르크 도서관에 있다가 지금은 런던 대학의 바르부르크 연구소에 있
는 문헌의 공으로 돌렸는데, 그 문헌은 미술사 문헌에서 거의 인용되지는 않
았다 해도 뒤러의 비례이론(이 장의 주 92 참조)과 연결될 가능성 때문에 중요
하다.

66) Luca Pacioli, *La divina proportione*, C. Winterberg, ed.(Quellenschriften für
Kunstgeschichte, new series, II), Wien, 1889, p.130ff. 참조. 또한 Mario
Equicola, *Libro di natura d'amore* 참조. 여기서는 1531년 베네치아판 fol. 78 r/v
에서 인용.

화적 · 점성술적 의의 못지않게 고대 애호적이고 역사적인 의의를 띠게 된 것처럼 보였다.[67] 그리고 인체의 건축적 '균제'와 건축의 신인동형적 활력을 모두 표상하기 위해서 인체비례를 건축물의 비례와 건축물 각 부분들의 비례와 동일시하려는 새로운 시도—비트루비우스의 언급과 관련된—가 행해졌다.[68]

그러나 비례이론을 이렇듯 높이 평가했다고 해서 그 방법을 완벽하게 실시하기 위한 준비가 언제나 발맞추어 간 것은 아니었다. 르네상스의 저자들이 인체비례의 형이상학적 의미에 더욱 열정을 보이면 보일수록, 그들은 원칙적으로 실험적 연구와 확증을 더 내켜하지 않는 것처럼 보였다. 그들이 실제적으로 생산해낸 것은 비트루비우스의 요약(기껏해야 교정)이거나 좀더 흔하게는 이미 첸니니에게 알려진 9단위 시스템의 재현 정도에 불과했다. 이따금 그들은 머리의 치수를 새로운 방법으로 명확하게 기록하려고 시도했으며,[69] 또는 3차원을 구현하는 것과 보조를 맞추기 위해 종과 횡에 관한 기록에 덧붙여 깊이에 관한 기록을 보완했다.[70] 그럼에도 사람들이 새로

67) Giovanni Paolo Lomazzo, *Trattato dell'arte della pittura*, Milan, 1584(1844년 로마에서 재인쇄), 제4서 제3장과 제1서 제31장.

68) 예를 들면 Filarete, *op.cit.*, p.937. 또한 L.B. Alberti, De re aedificatoria, VII, Ch.13. 그 이후 Giannozzo Manetti(ed. Muratori, SS. rer. Ital., III, Part II, p.937). Lomazzo, *op.cit.*, Book I, Ch.30 등등. 이러한 일치는 현재 부다페스트 국립도서관에 있는 「코덱스 안젤로 다 코르티나」("Codex Angelo da Cortina") 또는 프란체스코 디 조르조 마르티니(앞의 논문, 주 30)의 그림집에서, 그것들을 회화적으로 예증하려는 시도로서 특히 주목받는다.

69) 기베르티의 위 인용문 참조. 기베르티는 자신의 규준에 더해 부수적으로 비트루비우스의 카논을 반복했다. 이에 대해 루카 파치올리, 앞의 인용문 참조.

70) 이것은 폼포니우스 가우리쿠스에게 적용된다. 그는—물론 다른 여러 측면에서 우수한 레오나르도 다 빈치의 영향 아래 있다—다른 저자들보다 비교적 더 자세한 지식을 제공한다.

운 시대의 새벽을 느끼게 된 주된 이유는 이론가들이 고전기의 조각상을 측정함으로써 비트루비우스의 데이터를 조명하려고 시작했다는 점이다―이런 조사연구에 의해 처음에는 그 데이터들을 모든 측면에서 확인했고,[71] 나중에는 이따금 다양한 결과에 도달했다.[72] 또한 적어도 그들 중 몇몇은 종종 고전 신화를 참조해 이상적인 규준을 식별해내는 것을 강조했다는 점이다.

비트루비우스적 전통과 위(僞) 바로적 전통의 병존은 본질적으로 다른 두 가지 유형을 함의한다. 하나는 9얼굴길이이고, 다른 하나는 10얼굴길이이다. 이 두 유형에 좀더 짧은 하나가 더해지면서 이론가들은 취향에 따라 특정 신들,[73] 고전건축의 세 가지 양식[74] 또는 고상함/아름다움/우아함의 범주들[75]과 연관되는 삼원(三元) 구조에 도달했다. 그러나 이 유형들을 세부적으로 면밀하게 볼 수 있으리라는 우리의 기대는 거의 언제나 실망으로 끝나고 만다는 사실은 의미심장하다. 정확하고 개별적으로 측정될 때, 저자들은 침묵에 빠지거나 유형의 복수성을 인지하여 이미 대기 중인 옛것들―비트루비우스와 첸니니의 규준―가운데 하나를 선별한다.[76] 그리고 만일 로마초의 『회화론』 제1서에서 그러한 유형들의 중요한 다양성과 그러한 치수들의 정확한 명세까지 언급했다면, 그러한 특질의 근거는

71) Luca Pacioli, *op.cit.,* pp.135~136.

72) Cesare Cesariano, *op.cit.,* fol. XLVIII.

73) Lomazzo, *op.cit.,* IV, 3 참조. 그가 이교신과 그리스도교 인물을 동일시한 것은 뒤러가 예기했던 것이다.

74) 필라레테의 위 인용문 참조. 또한 Francesco Giorgi, *op.cit.,* I, p.229ff. 참조. 거기에서는 9머리길이 유형이 7머리길이 유형과 구별된다.

75) 그러므로 Federigo Zuccari(Schlosser, *Die Kunstliteratur,* Wien, 1924, p.345f. 참조).

76) 후자와 동일한 것은, 예를 들면 필라레테의 '도리스식' 인간이다. 그것은 기묘하게도 '이오니아식'과 '코린트식' 인간보다 더 홀쭉한 모양이다.

1584년에 책을 쓴 로마초가 마음 놓고 참조하던 선배들이 있었다는 간단한 사실에 의거한다. 9얼굴길이의 인물(제9장)은 뒤러의 '타입 D'와, 8얼굴길이의 인물(제10장)은 뒤러의 '타입B'와, 7얼굴길이의 인물(제11장)은 뒤러의 '타입A'와, 아주 가냘픈 모양의 인물(제8장)은 뒤러의 '타입E'와 일치한다.

확실한 지식과 질서정연한 방법론에 관한 한 이탈리아 르네상스의 단 두 명의 미술가-이론가들만이 중세의 규준을 뛰어넘어 비례이론을 발전시키기 위한 결정적인 걸음을 내디뎠다. 그 두 사람은 바로 미술 분야에서 '새로운, 장대한 양식'의 예언자인 레오네 바티스타 알베르티와 그것의 개발자 레오나르도 다 빈치이다.[77]

둘 모두 비례이론을 실험과학의 수준으로 끌어올리기로 마음먹었다는 점에서 서로 일치한다. 비트루비우스와 이탈리아 선구자들의 불충분한 데이터에 만족하지 않은 그들은 자연에 대한 정확한 관찰로 뒷받침되는 경험을 향해 마음을 돌리고 전통을 경시했다. 그들은 이탈리아 사람들이었지만 하나의 이상적인 전형을 '특징적인' 다수의 전형으로 대체하려고 시도하지는 않았다. 그렇지만 그들은 그 이상적인 전형을 조화로운 형이상학이라는 토대 위에서 또는 신성시되는 권위의 데이터를 받아들임으로써 결정짓는 일은 멈추었다. 그들은 자연 그 자체를 직면했으며, 컴퍼스와 자를 사용해 살아 있는 인체에 가까이 갔다. 그들은 스스로의 판단과 유능한 조언자의 의견에 따라 수많은 모델들 가운데 가장 아름답다고 생각한 모델을 선별했다.[78] 그들의 의도는 정상적인 것을 정의하려는 시도 속에서 이

77) 브라만테의 비례연구(그 존재는 문헌 자료에 의해 증명된다)가 미래에 해명될 것으로 희망한다.

78) Alberti, *op.cit.*, p.201. 레오나르도 다 빈치(*Leonardo da Vinci, das Buch von der Malerei*, H. Ludwig, ed.[*Quellenschriften für Kunstgeschichte*, XV-XVII]), Wien, 1881,

상적인 것을 발견하는 것이었다. 그저 거칠게만, 또한 평면에 보이는 것들 안에서만 치수를 결정하는 대신 높이뿐만 아니라 넓이와 깊이에서 아주 엄밀하게 치수를 확인함으로써 인체의 자연적 구성에 충분한 주의를 기울이며 순수 과학적인 인체측정학의 이상을 추구했다.

당시 알베르티와 레오나르도 다 빈치는 미술가에게 면적측정법적 도면을 제공하는 것 이상을 성취한 비례이론을 제공함으로써, 중세의 제약에서 해방된 미술활동을 보충했다. 그 비례이론은 경험적인 관찰에 바탕을 두고, 정상적인 인물상을 유기적인 관절 접합과 완전한 3차원성으로 명시하는 것을 가능하게 했다. 그러나 두 명의 위대한 '근대인들'은 한 가지 중요한 점에서 서로 달랐다. 즉 알베르티는 그 방법을 완성시킴으로써, 반면 레오나르도 다 빈치는 소재를 확장하고 다듬어서 공통의 목적을 달성했다. 알베르티는 고대에 접근하는 그의 연구 방법을 특징짓는 열린 마음으로,[79] 방법에 관한 한 모든 전통에서 스스로를 해방시켰다. 그는 자신의 방법을 발이 전체 신체 길이의 $\frac{1}{6}$에 해당한다는 비트루비우스의 주장에 느슨하게 연관시키면서, '엑셈페다'(Exempeda)라고 일컬은 그의 새롭고 독창적인 측정체계를 고안했다. 그는 전체 길이를 6페데스(피트), 60운케올레(인치), 600미누타(최소 단위)로 나누었다.[80] 그 결과 그는 살아 있는 모델에게서 쉽고 정확하게 치수를 얻어 도표로 만들 수 있었다

Articles 109 · 137)는 심지어 일반 대중의 의견도 타당하게 받아들인다(플라톤, 『국가』 602b와 비교).

79) 또한 Dagobert Frey, *Bramantestudien*, I, Wien, 1915, p.84 참조.

80) Alberti, *op.cit.*, p.178ff. 'Exempeda'라는 용어는 ἐζεμπεδόω('엄밀하게 주시하다')라는 동사에서 나온 것 같다. 또 다른 의견은 다소 의심스러운 그리스어로 '6발길이 시스템'의 관념을 전하려 한다.

31 레오나르도 다 빈치의 제자,
알베르티(L.B. Alberti)의 '엑셈페다'에 따른 인체 비례,
『발라르디 고사본』(*Codex Vallardi*)에 실린 소묘.
지라우돈 사진 도판 No.260.
상부의 여러 구분선은 저자가 삽입함.

(그림 31). 수량은 십진법처럼 더하거나 뺄 수 있다 —실제로도 그
렇게 통용되고 있다. 그 새로운 시스템의 이점은 명백하다. 전통적인
단위 —테스테(*teste*) 또는 비시(*visi*) —는 구체적인 측정을 하기에
는 너무 크다.[81] 전체 길이의 분수로 치수를 표현하는 것은 복잡하고

81) 한편 알베르티의 시스템은 많은 측면에서 실용적으로 쓰기에 너무 복잡하다.
실제로 모든 미술가들은 2등분 또는 3등분된 테스타 단위를 사용한다. 유명
한 미켈란젤로의 소묘, Thode 532(photogr. Braun 116) 참조. 미켈란젤로 자
신의 언급에 따르면, 그의 관심사는 실제로 수적 척도의 총계보다는 행위와
제스처(*atti e gesti*) 관찰에 더 기울었다.

번거롭다. 왜냐하면 장기적으로 실험을 거듭하지 않은 채 이미 알려진 길이에 미지의 길이가 몇 번이나 포함될지를 결정한다는 것은 불가능하기 때문이다(인내심을 잃지 않고 이런 방식으로 일하려면 뒤러의 '비할 바 없는 무한의 근면함'(*unica et infinita diligentia*)이 필요하다). 상업적인 도량 규준(예컨대 '피렌체의 큐빗'(cubit)이나 '로마의 칸나' (*canna*) 같은)과 그것의 세분화된 단위를 응용하는 것은 일의 목적이 대상의 절대적인 치수가 아니라 상대적인 치수를 확인하는 것일 때는 성과가 없다. 즉 미술가는 요구되는 어떤 크기의 인물상을 표현할 수 있게 해주는 규준에 의해서만 이익을 얻을 수 있다.

알베르티 스스로에 의해 도출된 결과는 물론 인정되어야 하지만, 다소 불충분하기도 하다. 그것은 하나의 단일한 측정표를 이룬다. 그러나 알베르티는 서로 다른 수많은 사람들을 조사해 확증한 것이라고 주장한다.[82] 레오나르도 다 빈치의 방법은 측정방법을 연마하는 대신 관찰 영역을 확대하는 데 집중한다. 인체비례를 다룰 때—말의 비례와 대조적으로—그는 비트루비우스의 모델을 따라 다른 모든 이탈리아 이론가들과 뚜렷하게 대조되는[83] 분수의 방법에 의지한다. 그러나 '이탈리아-비잔틴'식으로 인체를 9얼굴길이나 10얼굴길이로 분할하는 것을 완전히 거부하지는 않았다.[84] 레오나르도 다

82) Alberti, *op.cit.*, p.198ff.

83) 그는 그러한 이론가들을 인용하고 수정했다(Richter, *The Literary Works of Leonardo da Vinci*, London, 1883, No.307, Pl.XI). 로마초가 분수법을 사용했다는 사실은 곧 그가 뒤러에게 직접 의존했다는 것을 말해준다(이 장의 주 73 참조).

84) 레오나르도 다 빈치의 연구에서 두 유형—하나는 비트루비우스의 비례에 일치하고, 다른 하나는 첸니니-가우리쿠스의 규준에 일치한다—은 모두 차이 없이 공존한다. 그래서 특정한 기술을 다른 기술과 연관시키는 것이 가끔은 어렵거나 불가능하다.(레오나르도 다 빈치의 말의 몸체에 대한 좀더 정밀한 비례측정법에 관해서는 E. Panofsky, *The Codex Huygens and Leonardo da*

빈치는 이처럼 상대적으로 단순한 방법들에도 만족할 수 있었는데, 왜냐하면 그는 자신이 수집한 막대한 양의 시각자료(불행히도 그것을 종합하지는 않고)를 완전히 독창적인 관점으로 해석했기 때문이다. 아름다움을 자연적인 것과 동일시함으로써 그는 인간 형태의 미학적인 탁월함뿐만 아니라 유기적인 통일성을 확인하고자 했다. 그의 과학적인 사고는 주로 유추에 의한 것이 지배적인데,[85] 그가 생각하는 유기적 통일성의 규준에는 비록 전혀 이질적인 경우가 종종 있다고 해도, 가능한 한 많은 인체 각 부분들 사이의 '상응'관계가 존재한다.[86] 그러므로 그의 주장 대부분은 'da x a y è simile a lo spatio che è infra v e z'(즉 '선 xy는 선 vz와 같다')의 형식으로 표현된다. 그러나 무엇보다 그는 인체측정학의 목표를 참신한 방향으로 확대했다. 그는 조용하게 서 있는 인체의 객관적 치수들이 경우에 따라 변하는 기계적·해부학적 과정을 조직적으로 조사하는 일에 착수했다. 이와 더불어 인체비례이론을 인체운동의 이론과 융합했다. 그는 구부릴 때 관절의 두꺼워짐 또는 무릎이나 팔꿈치를 구부리거나 뻗는 데 관여하는 근육의 이완과 수축을 밝혀내고, 궁극적으로는 모든 운

Vinci's Art Theory(Studies of the Warburg Institute, XIII), London, 1940, p.51ff. 를 보라.]

85) L. Olschki, *Geschichte der neusprachlichen wissenschaftlichen Literatur*, I, Heidelberg, 1919, p.369ff. 그렇지만 나는 모든 점에서 올슈키의 레오나르도 다 빈치 해석에 동의하지 않는다.

86) E. Panofsky, *Dürers Kunsttheorie*, Berlin, 1915, p.105ff. 참조. '유사 결정'의 방법은 폼포니우스 가우리쿠스와 그 밖에 아프리카노 콜롬보에 의해 채택되었다. 콜롬보라는 인물은 혹성들에 관한 자신의 작은 저서(*Natura et inclinatione delle sette Pianeti*)에, 화가와 조각가를 위한 비례이론(다른 모든 측면에서 비트루비우스에 완전히 기반한다)을 더했다. 그의 점성학적 학설과 비례이론의 융합은 레오나르도 다 빈치의 과학적 자연주의를 우주론적 신비주의의 정신에서 재해석하려 하는 특색 있는 시도이다.

동을 지속적이고 일관된 순환운동의 원리라 할 수 있는 일반 원리로 바꾸었다.[87]

이러한 두 발전은 르네상스 미술과 그 이전의 모든 미술을 가장 근본적으로 구별 짓는 것들을 명확하게 한다. 우리는 미술가로 하여금 '기술적' 비례와 '객관적' 비례를 강제적으로 구별하게 하는 세 가지 사정이 있음을 거듭 보아왔다. 유기적 운동의 영향, 원근법에 따른 단축법의 영향, 그리고 감상자의 시각적 인상에 대한 고려가 그것이다. 이 세 가지 변화의 요인은 하나의 공통점이 있다. 즉 그것들은 모두 주관성에 대한 미술적 인식을 전제조건으로 한다는 것이다. 유기적 운동은 표현된 것의 주관적 의지와 주관적 감정을 미술적 구도의 계산 속으로 도입한다. 단축법은 미술가의 주관적인 시각 경험을 도입한다. 또한 바르다고 생각되는 것을 위해 바른 것을 바꾸는 '균제적' 조정은 잠재적 감상자의 주관적인 시각 경험을 도입한다. 그리고 처음으로 이 세 가지 주관성의 형성을 확인할 뿐만 아니라 형식적으로 정당화하고 합리화한 것이 르네상스였다.

이집트 미술에서는 오직 객관적인 것만 중요했다. 왜냐하면 표현된 것들이 스스로의 의욕과 의식에 의해서 움직이지 않고 기계적 법칙에 의해서 영원히 이 자리 또는 저 자리에 멈추어 있는 것처럼 보이기 때문이고, 단축법이 전혀 발생하지 않았기 때문이고, 어떤 것도 감상자의 시각 경험에 자신을 양보하지 않았기 때문이다.[88] 말하자

87) *Trattato della pittura*, Article 267ff. 알베르티는 이미(*op.cit.*, p.203) 팔의 폭과 두께는 그것의 운동에 따라 변화한다는 점을 기록했다. 그러나 그는 그 변화의 정도를 수적으로 결정하려고 시도하지는 않았다. 레오나르도 다 빈치의 원운동이론에 관해서는 Panofsky, *The Codex Huygens*, pp.23ff., 122ff., Figs. 7~13 참조.

88) 모든 양식 고찰은 제쳐두고라도, 우리는 가장 중요한 이집트 미술작품들이 감상을 목적으로 만들어지지 않았다는 점을 기억해야만 한다. 그것들은 어둡

면 중세에 미술은 객체뿐만 아니라 주체의 존재 목적에 대비되는, 평면의 존재 목적을 옹호했으며, '현실적인'──'잠재적'인 것에 대비되는──운동이 일어났다고 할지라도, 인물상이 그 자신의 자유의지보다는 더 큰 힘의 영향에 따라 움직이는 것처럼 보이는 그런 양식을 생산했다. 비록 그 양식에서는 인체가 다양한 방향을 향해 전환되고 뒤틀리더라도, 깊이감 있는 진정한 인상이 만들어지거나 의도되지 못한다. 오직 고전고대에서만 유기적 운동, 원근법에 의한 단축법, 시각적 조정이라는 세 가지 주관적 요인들이 인식된다. 그러나 그러한 인식은, 말하자면 비공식적이다──이것이 근본적인 차이점이다. 마찬가지로 폴리클레이토스의 인체측정은 발달된 운동이론이나 원근법이론과 유사하지 않다. 고전미술에서 나타나는 단축법은 엄밀한 기하학적 방법에 의해 시각적 이미지를 구성 가능한 중앙 투시법으로 해석함으로써 생겨난 것이 아니다. 감상자의 눈에 비친 것을 수정하려는 조정은, 우리가 아는 한 '엄지를 사용한 규칙에 의해서'만 다루어졌다. 따라서 르네상스가 인체측정을 운동의 생리학적(그리고 심리학적) 논리와 수학적으로 정확한 원근법이론으로 보완한 것은 근본적인 혁신이었다고 할 수 있다.[89]

역사적인 사실을 상징적으로 해석하는 사람들은 그 속에서 특별히

고 접근하기도 힘든 무덤에 놓여 있으며, 그래서 사람들의 시야에서 사라진 것이었다.

89) 르네상스 시기에는, 치수 측정이 눈높이보다 위에 (또는 예컨대 아치형 표면들 위에) 위치한 작품들에 적용되어야 했던 '율동적' 수정마저 정확한 기하학적 구성에 따라 결정되었다. 굽은 벽 회화를 위한 레오나르도 다 빈치의 지침 (Richter, *op.cit.*, Pl.XXXI; Trattato, Article 130) 참조. 또는 비록 다른 높이에 놓였더라도 같은 크기로 보이는 문자 축척제도에 관한 뒤러의 지침(*Underweysung der Messung*……, 1525, fol. K. 10) 참조. 벽면 새김에서 벽면 회화로 전사되는 뒤러의 방법은 Barbaro, *op.cit.*, p.23에서 반복된다.

32 알브레히트 뒤러,
「여성상의 평면 구성」(소묘 L.38),
베를린, 동판화관, 1500년경.

'근대적' 세계관의 정신을 인식한다. 근대적 세계관은 주체가 객체에 맞서 스스로 독립적이고 동등한 어떤 것으로 발휘되는 것을 용인한다. 반면 고전고대는 아직 이러한 대조의 명확한 공식화를 용납하지 못했다. 그리고 중세는 객체뿐만 아니라 주체 역시 고도의 통일성 속에 감추어져 있는 것이라고 믿었다.

중세에서 르네상스(또한 어떤 의미에서는 그것을 넘어서)로의 실제적인 이행은 마치 실험실의 조건에 따르듯이, 최초의 독일인 인체비례 이론가 알브레히트 뒤러의 발전에서 관찰된다. 북방 고딕 전통의 계승자 뒤러는 면적측정법적인 평면 도해에서 출발했다(처음부터 비트루비우스의 데이터를 쓰지 않았다). 그런 방식은 빌라르의 '초상'처럼, 자세·운동·윤곽·비례를 동시에 결정짓고자 했다(그림 32).[90]

90) 뒤러와 중세미술가, 특히 비야르 드 온쿠르 사이에 본질적인 관계를 형성한

그러나 레오나르도 다 빈치와 알베르티의 영향을 받으면서 뒤러는 실용적 가치보다는 교육적 가치가 있다고 믿었던 순수한 인체측정학으로 자신의 목표를 바꾸었다. 그는 자기가 정성 들여 작성한 수많은 범례들에 대해서, "앞 페이지에 그려진 뻣뻣한 자세의 인물상은 아무짝에도 쓸모가 없다"고 말했다.[91] 숙달되고 보상을 바라지 않는 순수한 지식 그 자체를 추구하면서, 뒤러는 자신의 제1서와 제2서에서는 분수의 고전적이고 레오나르드 다 빈치식 방법(그림 33)을, 그리고 제3서에서는 알베르티의 '엑셈페다'(이것의 최소 단위 $\frac{1}{600}$을 뒤러는 세 가지로 세분했다)[92]를 이용했다. 그러나 그의 측정법은 그 다

것은 모르테가 말한 우연의 일치(이 장의 주 56 참조)라기보다는 그 구조상의 유사성이다. 따라서 H. 뵐플린의 발언(*Monatshefte für Kunstwissenschaft*, VIII, 1915, p.254)은 모르테가 뒤러의 초기 인체비례 연구와 고딕 전통과의 관계를 바르게 인식한 것을 말하면서 그 사실을 과장한 듯하다. 이 부분에서 에드문트 실링 박사가 세바스티아누스의 소묘 L. 190(이 저자는 이것을 L. 74/75[이 책의 그림 32]로 시작한 작도 선묘 시리즈에 속한다고 주장했다)에서 컴퍼스로 그려진 원호들을 발견하는 데 성공했다는 사실을 언급할 수 있다.

91) "Dann die Bilder döchten so gestrackt, wie sie vorn beschrieben sind, nichts zu brauchen." Panofsky, *Dürers Kunsttheorie*, p.81ff., 특히 p.89ff.와 111ff. 참조.

92) 뒤러가 어떻게 알베르티의 'Exempeda'를 알게 되었는지는 논의의 여지가 있는 문제이다. 왜냐하면 그것이 언급된 『조각론』(*De Statua*)은 뒤러가 죽은 뒤 몇 해 동안 출판되지 않았기 때문이다. 따라서 뒤러의 전거로 생각해볼 수 있는 것은 프란체스코 조르지의 『우주 조화론』(*Harmonia mundi totius*)일 수 있다(이 장의 주 65 참조). 이 책은 알베르티의 방법을 자세하게 기술하고 있는데, 그 내용이—전문 용어상의 오해는 별개로 하고—꽤 정확하고 직접 인용에 맞먹는다.

"Attendendum est ad mensuras, quibus nonnulli microcosmographi metiuntur ipsum humanum corpus. Dividunt enim id per sex pedes…… et mensuram unius ex iis pedibus hexipedam (!) vocant. Et hanc partiuntur in gradus decem, unde ex sex hexipedis gradus sexaginta resultant, gradum vero quemlibet in decem…… minuta(소우주를 그리는 사람들은 인체 그 자체에 응용하는 척도에 주의를 기울일 필요가 있다. 그들은 인체를 6발길로 나누고……,

33 알브레히트 뒤러,
'인간 디(D)',
『인체비례 4서(書)』
(*Vier Bücher von menschlicher*
Proportion), 뉘른베르크,
1528년의 제1서에 실림.

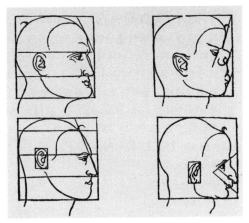

34 알브레히트 뒤러,
얼굴 측면도 네 점,
『인체비례 4서(書)』,
뉘른베르크,
1528년의 제3서에 실림.

양성과 정확함뿐만 아니라, 진정으로 비판적인 자기억제력으로도 저 위대한 두 명의 이탈리아인을 능가했다. 미의 유일한 이상적 규준(canon)을 발견하려는 야심을 단호히 거부하고, 나름의 방식으로 '조악한 추함'을 피하는 다양한 '특징적' 유형들을 만들어내기 위한 무한정 힘든 과업을 수행했다. 뒤러는 26개 세트가 넘는 비례를 모았는데, 거기에 유아 신체의 예를 더하고 머리·발·손의 상세한 척도를 추가했다.[93] 그러고도 만족하지 못한 그는 이상하고 그로테스크한 것을 엄밀한 기하학적 방법으로 포착하기 위해 이 많은 유형들에 더욱 변화를 주는 수단과 방법을 보여주었다(그림 34).[94]

뒤러 역시 그의 측정이론을 운동이론(그러나 해부학과 심리학에 관한 지식이 부족했기 때문에 이것은 오히려 서투르고 기계적이다)[95]과 원근법이론에 보태려고 시도했다.[96] 그는 이탈리아의 위대한 화가

그중 한 척도를 'exempeda'라고 칭한다. 그 척도를 그들은 10개 부분(gradus, 알베르티는 unceolae라고 일컬었다)으로 세분화했다. 그렇게 6발길이는 60부분으로, 각 부분은 10개의 최소단위(권위 있는 알베르티의 용어로는 minuta)로 세분화했다)."
그러나 저자 자신은 전술한(이 장의 주 65) 인체와 노아의 방주 사이의 일치를 유지하기 위해 600미누타보다는 300미누타로 나누는 방식을 선호했다. 프란체스코 조르지 책의 출판연도인 1525년은 우리의 추정과 일치할 것이다. 왜냐하면 뒤러는 1523년에서 1528년 사이에 처음으로 'Exempeda'를 안 것으로 증명할 수 있기 때문이다(Panofsky, *Dürers Kunsttheorie*, p.119). 네테스하임의 아그리파도 동일한 전거를 취했을 수 있다. 그는 1531년에 펴낸 『신비철학에 관하여』(*De occulta philosophia*), II, 27의 인쇄판에서 'Exempeda' 시스템을 언급하는데, 1509년의 오리지널 판에서는 전혀 언급하지 않았다.

93) Albrecht Dürer, *Vier Bücher von menschlicher Proportion*, Nuremberg, 1528, Books I and II.
94) *Ibid.*, Book III.
95) *Ibid.*, Book IV.
96) Albrecht Dürer, *Underweysung der Messung mit dem Zirckel und Richtscheyt*, Nuremberg, 1525, fol. P.L.v.ff.

이자 이론가인 피에로 델라 프란체스카처럼 원근법이 무생물은 물론이고 인물상에도 적용되기를 원했기 때문에, 인체의 비합리적인 표면을 단순한 평면들로 구성된 형태들로 변경함으로써 그처럼 아주 복잡한 방법을 쉽게 하려고 했다.[97] 또한 1500년경의 작도들을

97) 뒤러의 『인체비례 4서(書)』의 제4서와 그 밖의 많은 소묘. 나는 여기서 그 유명한 '큐브 시스템'을 언급하고 있는데, 로마초에 따르면 그것은 포파로 거슬러 올라갈 수 있으며 그 뒤에는 홀바인, 알트도르퍼, 루카 캄비아소, 에르하르트 쇤 등에 의해서 발전되었다(Meder, *op.cit.*, p.624. pp.319, 619, 623의 그림). 이 시스템은 표면들이 다각형으로 환원된 머리 부분을 그린 뒤러의 소묘들(Meder, *op.cit.*, p.622)과 연관된다. 또한 이 장치는 현대 저자들이 그 기원을 이탈리아 원전까지 거슬러 올라가 추적하려 했으며(*Kunstchronik, new series*, XXVI, 1915, col. 514ff.), 메데르(p.564, Fig. 267)가 더욱 결정적인 유사성을

1520년대에 만들어진 도면들과 비교하는 것은 아주 유익한 일이다 (그림 32). 1520년대에 뒤러는 최종 표현에 개입하는 대신 그저 그것을 위해 준비한다. 즉 윤곽을 원호로 한정하는 대신 조형 단위를 체적측정법의 입체들로 표시했다. 그리고 조형적 개념의 수학적 설명을 선(線) 디자인의 수학적 도식화에 대립시켰다(그림 35).[98]

5

뒤러의 『인체비례 4서(書)』는 비례이론이 그 이전에도 이후에도 도달하지 못한 최고 정점을 보여준다. 그러나 이 책은 또한 쇠퇴의 징후를 보여주기도 한다. 뒤러는 스스로 어느 정도 인체비례 연구 그 자체를 목적으로 추구하려는 유혹에 빠졌다. 인체비례의 바로 그 정확함과 복잡함에 따라 그의 연구는 점점 미술적 유용성의 한계를 넘어섰으며, 궁극적으로 미술적 응용과의 거의 모든 관계를 상실했다. 뒤러의 작품에서 이런 과도한 인체측정 기술의 효과는 초기의 불완전한 시도가 발휘한 효과보다 덜 주목받았다. 만일 우리가 그의 계량적 시스템의 최소 단위, 즉 '분자'(Trümlein)가 밀리미터보다 더 작다는 것을 상기한다면, 이론과 실제의 간격은 분명해진다(그림 36).

따라서 미술이론의 한 가지로서 인체비례이론에 기울인 뒤러의 노력을 뒤이은 것은 한편으로는 다소간 뒤러의 주요 저술에 의존하

밝혀냈다.

98) 이 운동 중인 인물상은 더 이상 면적측정법이 아닌 별개의 방식으로 에르하르트 쇤이 그린 소묘 시리즈에서 도식화되었다. 그 한 예는 이 책의 그림 36에 재현된다(또한 Fr. W. Ghillany, *Index rarissimorum aliquot librorum, quos habet bibliotheca publica Noribergensis*, 1846, p.15에도 복제되어 있다). 이러한 소묘들에 사용된 방법과 관련해서는 레오나르도 다 빈치의 *Trattato*, Article 173의 그림 참조.

36 에르하르트 쇤(?),
인체 움직임의
도식화(트레이싱지),
뉘른베르크, 주립도서관,
Cod. Cent. V. App. 34aa, fol.82.

는 그다지 대수롭지 않은 일련의 공방 생산물들, 이를테면 라우텐사
크,[99] 베함,[100] 쇤,[101] 반 데르 하이덴[102] 또는 베르크뮐러[103] 등이
쓴 소책자 같은 것들이다. 다른 한편은 샤도[104] 또는 자이징[105] 같은

99) H. Lautensack, *Des Circkels und Richtscheyts, auch der Perspectiva und Proportion der Menschen und Rosse kurtze doch gründliche Under-weisung*, Nuremberg, 1564.

100) H.S. Beham, *Dies Büchlein zeyget an······ ein Mass oder Proporcion des Ross*, Nuremberg, 1528; *idem, Kunst und Lere Büchlein······*, Frankfurt, 1546(그 뒤로 여러 차례 개정); 또한 그의 판화(pp.219~221) 참조.

101) E. Schön, *Underweysung der Proportion und Stellung der Possen*, Nuremberg, 1542(복제판 L. Baer, ed., Frankfurt, 1920).

102) J. van der Heyden, *Reissbüchlein······*, Strassburg, 1634.

103) J.G. Bergmüller, *Anthropometria oder Statur des Menschen*, Augsburg, 1723.

104) G. Schadow, *Polyclet oder von den Massen der Menschen*, Berlin, 1834(11판, Berlin, 1909).

105) A. Zeising, *Neue Lehre von den Proportionen des Körpers*, Leipzig, 1854; *idem, Aesthetische Forschungen*, Frankfurt, 1855.

인물들의 무미건조하고 독단적인 저술들이었다. 그러나 뒤러의 방법이 그가 기대했던 것처럼 미술의 존재 목적에 기여하지는 못했지만, 그의 방법은 인류학, 범죄학, 그리고 가장 놀랍게도 생물학 같은 신과학의 발달에 매우 귀중한 가치가 있는 것으로 드러났다.[106]

그러나 비례이론의 최종적인 발전 단계는 미술 그 자체의 전반적인 발전과 일치한다. 한정적인 범주 내에 포함되는, 오로지 인체의 객관적 치수와 관련되는 이론의 미술적 가치와 의의는 그런 대상물들의 표현이 미술 활동의 본질적인 목표로 인식되느냐 아니냐에 의존하지 않을 수 없다. 그 이론의 중요성은 미술적 재능이 대상물 그자체를 우선시하면서 대상의 주관적 관념을 강조하기 시작할 때, 그에 따라 감소할 수밖에 없다. 이집트 미술에서는 주관이 거의 아무것도 의미하지 않기 때문에 비례이론이 거의 모든 것을 의미했다. 그관계가 역전되자마자 비례이론은 무의미의 바다에 침몰할 운명에놓였다. 주관적 원리의 승리는 15세기 미술에 의해 준비되었음을 우리는 기억한다. 주관적 원리는 표현된 것들의 자율적인 운동성과 감상자뿐만 아니라 미술가의 자율적인 시각 경험을 긍정한다. '고전고대의 부활'이 여세를 몰아갔던 이후, 주관적 원리에 최초로 자리를양보하자 실컷 이용되었고, 미술이론의 한 부분으로서의 인체비례이론의 역할은 끝이 났다. '회화적' 주관주의라는 제목 아래로 모아질 수 있는 양식 —17세기 네덜란드 회화와 19세기 인상주의에 의해 가장 생생하게 표현된 양식 — 은 인체비례이론과는 아무 관계가없다. 왜냐하면 그런 양식에서 고체의 대상물 전반은, 특히 인물상은무한의 공간 속으로 확산되는 빛과 공기에 견주면 거의 아무것도 의

106) 나는 1917년 처음 출판된 다르시 W. 톰프슨의 명저 *On Growth and Form*에 실린 뒤러의 '기하학적 변형물' 이론(*Vier Bücher* ……, Book III)의 아주 중요한 부활을 언급하고 있다.

미하지 않기 때문이다.[107] '비회화적' 주관주의의 제목 아래 모아질 수 있는 양식 ─ 전(前)바로크 매너리즘과 현대의 '표현주의' ─ 도 인체비례이론과는 아무 관계가 없다. 왜냐하면 그런 양식에서 고체 대상물 전반은, 특히 인물상은 자의적으로 신축(伸縮)되고, 뒤틀리고, 마침내 분해되는 한에서만 어느 정도 의미가 있기 때문이다.[108]

그래서 '현대'의 인체비례이론은 미술가와 미술이론가의 손을 떠나 과학자들에게 맡겨진다. 다만 주관성을 향하는 진보적인 발전에 근본적으로 대립하는 집단은 예외이다. 원숙기의 괴테가 진정 고전적인 미술 개념에 마음을 빼앗겨 젊은 시절의 낭만주의를 버리고, 레오나르도 다 빈치와 뒤러가 선호했던 규율에 따뜻하고 적극적인 관

107) 북방 미술에서 이것은 훨씬 이른 시기(15, 16세기)에 적용된다. 다만 고전적인 경향에 취해 있던 뒤러나 그 신봉자들은 예외이다.

108) 앞의 주 81에 언급된 미켈란젤로의 발언 참조. 필연적으로 '객관적' 고전주의로 경도된 미술에 관한 이론적 저술에서마저 과학적인 비례이론에 대한 흥미의 감퇴가 어떤 지역 어떤 시대에도 관찰될 수 있다. 미켈란젤로의 모방자 빈첸초 단티는 한 작품(단지 소규모 발췌 형식으로 출간된)을 계획했다. 그것은 『완전비례론』(Delle perfette proportioni)이라는 제목에도 불구하고 수학적으로 진보하기보다는 해부학적·모방적·진단적 관점에서 주제에 접근했다(J. von Schlosser, Die Kunstliteratur, pp.343ff., 359, 396 참조). 그리고 네덜란드인 카럴 판 만더르는 특별한 관심을 쏟으며 비례 문제를 다루었다(Schlosser, ibid. 참조. 또한 E. Panofsky, Idea[Studien der Bibliothek Warburg, V], Leipzig and Berlin, 1924, p.41ff.; 1952년 피렌체판의 이탈리아어 번역에서는 p.57ff.). 더욱 놀라운 것은, 비례이론에 전혀 특별한 흥미를 두지 않았던 렘브란트가 한 번은 비트루비우스의 정사각형 내의 인간을 그렸다는 점이다. 그러나 그는 그 인물상을 매우 성공적으로 '위장해' 아무도 그렇게 그린 것을 눈치채지 못하게 했다. 이 인물은 동양인처럼 그려졌고, 모델을 보고 그렸으며, 터번과 긴 외투를 걸치고 있다. 그의 자세는 긴장을 느끼게 하기보다는 자유로워 보이는데, 머리는 약간 옆으로 기울어 있다. 만약 정사각형과 몸체를 분할하는 선들이 없었다면, 그 소묘(C. Hofstede de Groot, Die Handzeichnungen Rembrandts, Haarlem, 1906, No.631)는 의상 연구를 위한 사생화로 여겨질 수도 있었을 것이며, 늘어진 팔들은 표현적인 제스처로 해석되었을 것이다.

심을 기울였다는 사실은 우연이 아니다. J.H. 마이어에게 보내는 편지에서 괴테는 이렇게 썼다.

남녀 인체비례의 규준을 구하려는 노력, 개성이 생겨나게 하는 변형에 대한 탐구, 해부학적 구조에 대한 상세한 조사, 외형의 완전성을 표현하는 아름다운 형식의 추구 — 이러한 모든 어려운 연구들에, 나는 약간의 예비적인 조사만 마친 단계에서, 당신이 참여해주시기를 바랍니다.[109]

109) 1791년 3월 13일, 괴테가 마이어에게 보낸 편지(바이마르판, IV, 9, p.248).

제3장 생드니 수도원장 쉬제

　예술의 위대한 후원자는 자신의 의도와 업적에 관한 회고록을 쓰는 일에 거의 나서지 않았다―사실상 그런 일은 전혀 일어나지 않았다. 로마 황제를 비롯해서 시골 의사에 이르는 활동가들은 자신들의 가치 있는 행위와 경험을 글로 써서 후세에 말해야만 한다고 느끼고 그것들을 기록했다. 작가와 시인에서 화가와 조각가(르네상스에 이르러 한낱 직인의 기교가 예술의 지위에 오른다)에 이르는, 표현을 직업으로 하는 사람들 역시 자신의 작품들이 끊임없는 창조 과정에서 유리되고 결정화된 산물로 홀로 남는 것에 두려움을 느낄 때마다 자서전과 자기 해명의 글을 썼다. 그러나 일관되고 생생한 메시지를 전하지는 못했다. 명망과 자발성으로 다른 사람의 작품을 당대에 선보이게 한 후원자, 즉 고위 성직자, 속세의 지배자, 귀족, 부호 등은 그렇지 않았다. 후원자의 관점에서, 미술작품은 후원자에게 상찬을 바쳐야 했지만 후원자가 미술작품을 상찬할 필요는 없었다. 하드리아누스 가문, 막시밀리안 가문, 레오 가문, 율리우스 가문, 장 드 베리 가문, 로렌초 데 메디치 가문 등은 자신들이 바라는 일을 결정했고 미술가를 선택했고 계획 수립에 관여해 그것의 실행을 승인하거

나 비판했고, 비용을 지불하거나 지불하지 않았다. 그러나 그들은 미술품 목록을 작성하는 일은 법관들이나 비서에게, 그리고 작품의 기록·찬사·설명을 쓰는 일은 역사가·시인·인문학자 등에게 시켰다.

생드니 수도원장 쉬제가 작성한, 시간의 자비로 보존되어온 기록들을 보여주기 위해서는 일련의 특수한 상황과 독특하고 복잡한 개성을 설명해야 한다.

1

쉬제(1081년에 태어나, 1122년부터 1151년 세상을 뜰 때까지 생드니 대수도원장을 역임했다)는 정치적으로 중요하고 영토가 부유하다는 점에서 대부분의 주교 관할지역을 능가하는 대수도원의 수장이자 재조직자로서, 제2차 십자군원정 기간 프랑스의 섭정자로서, 그리고 오랜 쇠퇴의 시기 이후 왕권이 회복되기 시작했을 때 두 명의 프랑스 왕의 '충심 깊은 조언자이자 친구'로서, 프랑스 역사에서 걸출한 인물이었다. 그가 루이 14세의 통치기에 최고조에 달하는 프랑스 왕가의 아버지라고 불리는 데에는 그만한 이유가 있다. 그는 위대한 사업가의 빈틈없는 자질과, 실제로는 그를 좋아하지 않는 자들조차 인정할 수밖에 없었던 공정심과 청렴함(*fidelitas*)을 겸비했고, 융화적인 태도를 취하며 폭력을 혐오했지만 결코 우유부단하지 않았다. 신체적인 용기도 충만해 무척 활동적이었지만 시기를 기다리는 기술에서는 대가였고, 세부를 보는 천재이면서도 사물을 전체적으로 바라보는 능력이 있었다. 그런데 실제로 이러한 상반된 재능들은 두 가지야심을 실현하는 데 사용되었다. 즉 쉬제는 프랑스 왕권의 강화를 염원했으며, 생드니 수도원의 지위를 높이고자 했다.

쉬제에게 이 두 가지 야심은 서로 충돌하지 않았다. 오히려 그는

그 야심들이 자연법과 신적 의지 모두와 일치하는 한 이상(理想)의 두 가지 측면이라고 생각했다. 왜냐하면 그는 다음과 같은 세 가지 근본 진리를 확신했기 때문이다. 첫째, 왕, 특히 프랑스 왕은 '신의 대리자'로서 '그 자신 안에 신의 상을 지니고 그것에 생명을 부여하는' 사람이었다. 그러나 이 사실은 왕이 행하는 모든 것은 그르지 않다는 의미와는 거리가 멀며, 왕은 악을 행해서는 안 된다는 원리를 가정한다("법을 어긴다는 것은 왕의 지위를 더럽히는 것이다. 왜냐하면 왕과 법 — *rex et lex* — 모두 동일하게 최고의 지배 권력을 수용하기 때문이다"). 둘째, 프랑스 왕은 누구나 그렇지만, 특히 쉬제가 사랑한 주군 뚱보왕 루이(1108년의 제관식 때 현세의 검을 내려놓고, '교회와 빈자를 수호하기 위해' 신의 검을 찼다)는 나라 내부에 분쟁을 일으켜 왕의 중앙 권력에 방해되는 세력을 뿌리 뽑을 권리와 신성한 의무를 지녔다. 셋째, 이러한 중앙 권력과 그에 따른 국가의 통일은 '신 다음 가는 나라의 특별하고 유일한 보호자' '모든 갈리아의 사도'의 성물을 숨기고 있는 생드니 대수도원에서 상징화되었으며, 심지어 그것의 권리도 그곳에 위임되었다.

다고베르 왕에 의해서 성(聖) 드니와 그의 전설적 동행자인 성 루스티쿠스와 성 엘레우테리우스(쉬제는 이들을 보통 '성스러운 순교자' 또는 '우리의 수호성인'이라 지칭했다)를 위해 건립된 생드니 수도원은 몇 세기 동안 '왕가'의 수도원이었다. '비록 당연한 권리이긴 하지만' 그곳에는 프랑스 여러 왕들의 묘지가 있었고, 대머리왕 샤를과 카페 왕조의 창시자 위그 카페가 명의상 원장을 역임했다. 수많은 왕족들은 그곳에서 초등교육을 받았다(소년 쉬제가 어린 뚱보왕 루이와 평생 우정을 쌓기 시작한 곳은 실은 생드니 드 레스트레 학교이다). 1127년 성 베르나르두스는 편지에서 이 사정을 정확하게 요약한 바 있다.

이곳은 고대부터 기품 있고, 왕가의 존엄이 가득한 곳이었다. 이 수도원은 궁정의 법률 사무나 왕의 군사 교련에 사용되었다. 어떠한 망설임이나 속임수도 없이 카이사르의 것은 카이사르에게 전해졌지만, 신의 것이 신에게 돌아가는 것과 동일한 성실함으로 수행된 것은 아니었다.

쉬제가 재직한 6년 사이에 씌어진 이 편지는 많이 인용되는데, 이 편지에서 클레르보 대수도원장은 자기보다 더 세속적인 동료(confrère)가 생드니 수도원을 성공적으로 '개혁'한 것을 축하하고 있다. 그러나 그 '개혁'은 수도원의 정치적 중요성을 감소시키기보다는 독립과 명망과 번영을 안겨주었으며, 쉬제는 왕가와의 전통적인 유대를 강화해 그것을 공식화할 수 있었다. 마치 현대의 석유와 철강계 거물이 자기 회사와 은행에 유리한 입법을 나라의 안녕과 인류의 진보에 도움이 되는 것처럼 추진하듯이, 쉬제는 나라의 이익과 신적인 의지를 동일한 것으로 단순 확신하고(그의 처지에서는 전혀 부당한 게 아니었다), 생드니 수도원과 프랑스 왕실의 이익을 증진하는 일이라면 그것이 개혁이든 아니든 결코 멈추지 않았다.[1] 성 드니의 적이 '프랑크의 왕이나 우주의 왕 가운데 어느 누구도 존경하지 않는 사람'이었듯이, 쉬제에게 왕의 친구들은 '신과 성 드니의 동지'였으며, 이는 영원히 변치 않았다.

체질적으로 평화를 사랑했던 쉬제는 가능하면 어디에서든지 군사력보다는 협상과 경제적 해결로 자신의 목적을 달성하려고 했다. 그는 처음 자신의 직무를 시작할 때부터, 프랑스 국왕과 교황청 사이의

1) 이 부분은 저명한 생산업자가 정치가로 변신할 때 "제너럴모터스에 이익이 되는 것은 미국에도 이익이다"라고 선언하기 10년 전에 씌어졌다 - 편집자 주.

관계를 개선하려고 노력했다. 둘의 관계는 뚱보왕 루이의 부친이자 선왕인 필리프 1세가 통치할 당시 일촉즉발에 가까운 상태였다. 쉬제는 수도원장에 오르기 오래전부터 로마의 특별 사절로서의 임무를 부여받았다. 그가 수도원장으로 선출되었다는 소식을 들었을 때도 이 임무를 수행하는 중이었다. 그가 왕실과 로마 교황청의 관계를 능숙하게 관리하면서 이 둘의 관계는 더욱 강고한 동맹으로 발전했으며, 이러한 사정은 국내에서 국왕의 지위를 공고히 했을 뿐만 아니라 그에게는 가장 위험한 외부의 적인 독일 황제 하인리히 5세를 무력화했다.

그러나 어떠한 외교수단으로도 루이의 또 다른 대적(大敵)인 자부심 강하고 재능이 뛰어난 영국의 헨리 뷰클럭(Beauclerc: 헨리 1세의 애칭으로, '뛰어난 학자'라는 뜻—옮긴이)과의 일련의 무력충돌을 피할 수는 없었다. 정복왕 윌리엄의 아들인 헨리 1세는 당연히 유럽 대륙에 있는 그의 상속령 노르망디 공국을 포기하지 않았다. 한편 루이는 당연히 그 땅을, 권력은 없지만 한층 신뢰가 가는 신하 플랑드르 백작에게 넘겨주려고 했다. 그런데 쉬제(그는 헨리의 군사적·행정적 재능에 진정 감탄했다)는 기적적으로 헨리의 신망을 얻고 개인적인 친교를 유지해나갔다. 그는 몇 번이고 헨리와 뚱보왕 루이 사이의 중개자 역할을 수행했다. 또한 쉬제의 특별한 피보호자이자 헌신적인 전기작가인 생드니 수도원의 수도사 빌레무스(쉬제가 죽자 곧바로 생드니 앙 보의 작은 수도원으로 쫓겨났다)는 때때로 예리한 비평이라기보다는 단순한 애정으로 여겨지는 듣기 좋은 문구들을 지어냈다. "강력한 영국 왕 헨리는, 이 사람과의 우정을 과시하고 그와의 교제를 즐기지 않았는가? 영국 왕은 그를 프랑스 왕 루이와의 중개자로서 그리고 평화의 끈으로서 선택하지 않았는가?"

중개자와 평화의 끈(Mediator et pacis vinculum). 이 문구는 내정은 물

론이고 외교에서도 정치가로서 쉬제의 목적이 무엇인지를 거의 모두 말해준다. 영국 왕 헨리 1세의 조카인 블루아의 티보 4세(大)는 대체로 그의 숙부 편이었다. 하지만 쉬제 역시 그와 우호관계를 유지했으며, 그와 다음 프랑스 왕 루이 7세(1137년에 아버지의 자리를 계승) 사이에 영속적인 평화를 이끌어냈다. 티보의 아들 앙리는 루이 7세의 충절한 지지자 가운데 한 사람이 되었다. 의협심이 강하고 성질이 불같은 루이 7세가 대법관 알그랭과 사이가 나빠졌을 때, 이 둘을 중재한 사람도 쉬제였다. 앙주와 노르망디의 제프리(헨리 1세 외동딸의 두 번째 남편)가 전쟁을 하겠다고 으르댔을 때, 그것을 피해간 사람도 쉬제였다. 루이 7세가 충분한 이유로 아키텐의 미녀 엘레오노르와 이혼하기를 희망했을 때, 생명이 붙어 있는 한 최악의 사태를 막았던 사람도 쉬제였다. 그 때문에 정치적으로 비참한 결과를 만든 그 이혼이 현실이 된 것은 (쉬제가 죽고 난 뒤인) 1152년이 되어서였다.

쉬제의 공직 생활에서 두 가지 위대한 승리가 무혈의 승리였던 것은 우연이 아니다. 그중 하나는 루이 7세의 동생 로베르 드 드뢰가 기도했던 쿠데타를 진압한 것이다. 그때 섭정자 쉬제는 예순여덟 살이었는데, 그는 "정의의 이름으로, 사자의 확신으로 진압했다." 다른 하나는 더욱 큰 승리였는데, 독일 황제 하인리히 5세가 기도했던 침략을 분쇄한 것이다. 하인리히 5세는 보름스 협약을 맺은 뒤 자신만만해져 맹공을 시도했으나 '단결된 프랑스군' 앞에서 퇴각할 수밖에 없었다. 그 당시 왕의 모든 신하들, 그들 중에서 가장 강력하고 반항적인 자들조차 다툼과 불평을 제쳐놓고 '프랑스의 부름'(*ajuracio Franciae*)에 따랐다. 이는 쉬제의 전반적인 정책뿐 아니라 그의 특별한 직무의 승리에 다름 아니었다. 그의 대군이 소집되던 동안에는 성 드니와 그를 따랐던 부주교 두 명의 성물들이 대수도원 주 제단에 진열되었고, 그 뒤에는 '왕 자신의 어깨 위에 있는' 지하실로 옮겨져 보

관되었다. 수도사들은 주야로 기도를 외웠다. 그리고 뚱보왕 루이는, '전 프랑스는 이것을 따라 진군하라'고 씌어진 생드니의 깃발을 쉬제에게서 넘겨받았는데, 이는 곧 프랑스 왕은 수도원의 르 벡생을 봉토로서 영유하는 한 수도원의 신하라고 선언한 것과 같았다. 그리고 뚱보왕 루이가 죽은 지 그리 오래 지나지 않아 그 깃발은 거의 3세기 동안 국가 통일의 시각적 상징으로 남을 그 유명한 '적색 왕기'(Oriflamme)가 되었다.

단 한 번의 우발적인 사건에서 쉬제는 국민을 향해 무력을 사용할 것을 권고하고 심지어 끝까지 주장하기까지 했다. 그 일은 애초에 뚱보왕 루이가 보호하겠다고 약속했던 교회와 빈민의 권리를 '반란군들'이 어긴다고 생각되었을 때 일어났다. 쉬제는 헨리 1세를 존경했으며, 거의 왕과 대등한 입장에서 왕의 정책을 반대한 블루아의 티보를 깊이 경외했다. 그러나 그는 토마 드 마를, 부샤르 드 몽모랑시, 밀롱 드 브레, 마티외 드 보몽 또는 위그 뒤 퓌제(이들은 대부분 이류 귀족에 속했다)와 같은 '뱀'과 '야수'류에게는 시종일관 증오와 경멸을 보냈다. 그들은 지방이나 작은 지역의 폭군으로 입지를 다졌으며, 왕에게 충성을 다하는 이웃을 공격하고 마을을 파괴하고 농민을 탄압하고 종교적인 재산, 심지어 생드니 수도원 소유의 재산에도 손을 댔다. 이에 대항해 쉬제는 가능한 한 가장 강력한 조치를 진언하고, 강력하게 시행할 수 있도록 도왔다. 그것은 그가 정의와 인간애라는 이유에서뿐만 아니라(그가 본능적으로 정의를 사랑하고 인정이 많은 사람이었을지라도), 파산한 상인은 세금을 낼 수 없으며, 지속적인 약탈과 갈취에 괴로워하는 농민과 포도 재배자는 전답과 포도원을 쉽사리 포기하리라는 것을 간파할 만큼 충분히 지적이었기 때문이다. 루이 7세가 성지에서 귀환하자 쉬제는 이전에는 유례를 찾기 힘들 만큼 평화롭고 통일된 나라를, 또한 무엇보다 경이롭게도, 든든한 국고

를 그에게 넘겨주었다는 것이다. 빌렐무스는 "그 이후 국민들과 국왕들은 그를 조국의 아버지라고 불렀다"고 썼으며, 그리고 (특히 루이 7세의 이혼으로 아키텐을 상실한 것과 관련해) "그가 우리들 곁을 떠나자마자 왕권은 그의 부재로 말미암아 큰 손해를 입게 되었다"고 했다.

2

쉬제는 왕국이라는 커다란 세계 내에서 부분적으로 실행할 수 있었던 것을, 자신의 수도원이라는 작은 세계 내에서 충분히 실행할 수 있었다. 미개혁 상태의 생드니 수도원을 '불카누스의 대장간' '사탄의 유대 교회당'에 비유한 성 베르나르두스의 고결한 비난을 어느 정도 걸러서 듣는다고 해도, 또한 '용납할 수 없는 외설'에 대해 말하고 쉬제의 전임자 아담을 "고위 성직자로서 다른 사람들보다 힘이 강한 만큼 부패한 습속과 나쁜 짓으로 악명이 높은 사람"이라고 평했던 가난하고 불만 많은 아벨라르의 신랄한 독설을 어느 정도 감안해 듣는다 해도, 우리는 쉬제 이전의 생드니 수도원의 상태가 전혀 만족스럽지 않았다는 사실을 충분히 알 수 있다. 쉬제는 자신의 '정신적 아버지이자 양부모'인 아담의 개인적인 고발을 재치 있게 참아냈다. 그러나 그는 우리에게 다음과 같은 것들을 전했다. 벽에 난 균열, 손상된 열주들과 '금방이라도 무너질 것 같은' 탑들, 수리해야만 하는 깨어진 램프들과 그 밖의 비품들, '보물상자 속에서 썩어가는' 귀중한 상아세공품들, '저당물처럼 잊혀가는' 제단의 용기들, 후원 왕가에 대한 의무의 태만, 속인의 손에 넘어간 십일조, 전혀 개척되지 않았거나 인근 대지주와 호족의 압박으로 소작인들이 포기한 외딴 경지, 그리고 무엇보다 나쁜 것으로 '토지관리인'(*advocati*)과의 끊이지 않

는 갈등 등. 그들은 외부의 적들(advocationes)에게서 보호해주는 대가로 수도원의 소유지에서 수입을 얻는 권리를 세습했지만, 자신들의 의무를 실행할 수 없거나 실행할 의지조차 없었으며 심지어는 전횡적인 과세·징발·부역 따위로 권한을 남용하기까지 했다.

쉬제는 생드니 수도원의 원장이 되기 오래전에 이 불행한 사태를 직접 경험했다. 그는 수도원장의 대리(praepositus)로서 약 2년간 노르망디의 베른발 르 그랑에서 근무했다. 그곳에서 그는 헨리 1세의 행정 개혁을 알고 크게 감명받는 기회를 가졌다. 그 후 스물여덟 살에 동일한 자격으로 수도원장의 가장 큰 소유지 가운데 하나인 샤르트르에서 그리 멀지 않은 투리 앙 보스로 전근 갔다. 그리고 그는 그 땅이 자신이 혐오(bête noire)하는 위그 뒤 퓌제의 박해로 순례자들과 상인들이 기피하고 주민들도 거의 살지 않는 곳임을 알게 되었다. "그 땅에 남아 있는 사람들은 극악무도한 압박을 견디기 힘들었다." 샤르트르와 오를레앙의 주교들이 보내는 정신적 지지와 지방 성직자들과 교구민의 육체적 원조에 힘입어 그는 직접 왕에게 보호를 요청했다. 그리고 아주 용감하고 성공적으로 싸워 결국 2년 동안 3차례의 포위공격을 한 끝에, 1112년 르 퓌제 성의 굴복을 받아내 그들의 최소한의 직권마저 빼앗아 파멸시켜버렸다. 세력을 잃은 위그는 이후 10년에서 15년 동안 자신의 영지를 잃지 않으려고 버텨왔지만, 자신의 사령관에게 성을 넘기고 떠나 마침내는 (십자군에 가담해—옮긴이) 성지로 사라져버렸다. 그리하여 쉬제는 투리의 영지를 "불모지에서 옥토"로 복구시켰다. 그는 집들을 튼튼하게, "방어할 수 있게" 지었으며, 전 지역을 울타리와 단단한 성체로 두르고, 들고 나는 성문 위에 탑을 새로 지어 전역을 요새화했다. 그로 인해 "과거의 패배를 설욕하려" 했던 위그의 사령관은 "무장한 군대를 이끌고 그 지역에 들어왔을 때" 체포되고 말았다. 쉬제는 철저히 그 특유의 방식

으로 토지관리권의 문제를 해결했다. 그곳의 토지관리권은 아담 드 피티비에의 손녀인 어린 소녀에게 상속되었는데, 그녀가 나쁜 사람에게 시집갈 때 일어날 수 있는 해악에 대비해 쉬제는 "토지관리권과 함께 그녀를" 자기 측근의 아들인 착한 젊은이와 결혼하도록 주선했다. 그리고 100파운드의 금을 내놓아 이 신혼부부와 별로 풍족하지 못한 신랑의 부모가 서로 나누어 갖게 함으로써 모든 이가 만족하도록 일을 이끌었다. 즉 그 젊은 여인은 결혼 지참금과 신랑을 얻었고, 그 젊은이는 아내와 함께 많지는 않지만 안정된 수입을 얻게 되었으며, 그의 부모는 쉬제가 내놓은 100파운드의 일부분을 받았다. 따라서 "그 지역의 근심거리가 해결되었다." 또한 투리에서 수도원이 거두어들이는 수입은 연 20파운드에서 연 80파운드로 많아졌다.

한 영지에 얽힌 이러한 이야기로 우리는 쉬제의 전반적인 행정 조치의 특징을 알 수 있다. 그는 무력이 필요한 곳에는 개인적인 위험을 무릅쓰면서 힘을 다해 지원했다. 그는 "대수도원장직을 수행하던 초기에" 무력에 의지해야만 했던 몇몇 다른 상황을 이야기한다. 그러나 그가 이에 대해 후회하는 고백을 할 때 그것은 직업적인 위선—이러한 요소가 없다고 할 수는 없더라도—그 이상의 고백이다. 만약 그의 능력으로 가능한 일이었다면, 그는 모든 문제를 아담 드 피티비에의 손녀의 경우를 해결한 것과 같은 방식으로 해결했을 것이다.

수많은 왕실 기부금과 특권(그중 가장 중요한 것은 대수도원이 행사하는 지역 사법권을 확장한 것과 '푸아르 뒤 랑디'라 불리는 큰 연례시장을 주관할 수 있는 이권이었다)을 얻어내고 온갖 종류의 개인 기부금을 확보한 것 외에도, 쉬제는 영지와 봉건적 토지소유권에 대한 잃었던 권리를 발견하는 데 탁월한 능력이 있었다. 그는 말하기를, "어

린 시절 나는 성물 보관소에 있는 교회 재산 기록문서들을 보곤 했으며, 많은 중상모략자들의 부정행위를 알려고 교회의 면제부표를 참조하곤 했다.” 그는 ‘성스러운 순교자들’을 위해 적극적으로 권리회복을 주장하는 것을 주저하지 않았는데, 대체로 “어떠한 교묘한 속임수도 없이”(*non aliquo malo ingenio*) 했던 것 같다. 이와 관련해서는, 아르장퇴유의 수녀원에서 수녀들을 쫓아낸 것이 유일한 예외가 될 수 있다. 이 사건은 법적인 이유뿐만 아니라 도덕적인 이유로 요구되었다(합법성에 대해서는 어느 정도 의심의 여지가 있다). 쉬제는 아벨라르의 엘로이즈(아벨라르와 사랑을 나누었던 여인으로, 수녀가 되었다—옮긴이)가 아르장퇴유의 수녀원 부원장이라는 사실에 영향을 받았던 것으로 의심받기까지 했다. 그러나 생드니의 권리주장은 아벨라르를 변호하던, 샤르트르의 대주교이며 매우 공정했던 조프루아 드 레브가 참석한 종교회의에서 지지되었던 것이 틀림없다. 또한 우리가 쉬제에 대해 알고 있는 바로 미루어, 그가 이 사건과 관련해 그 오래된 추문을 염두에 두었을지 의문까지 든다.

우리가 알고 있는 다른 모든 예를 보면 쉬제는 더할 나위 없이 성실하게 행동했던 것으로 보인다. 새로운 재산은 적정한 가격으로 취득하고 임대했다. 합법적이지만 귀찮은 채무는 권리자가 유대교인이라 할지라도 권리자에게 전액을 지불해 채무를 청산했다. 탐탁지 않은 토지관리인들에게는 교회법의 절차에 규정되어 있거나 직접 합의에 도달한 배상금을 주고, 그들의 특권을 포기할 기회를 주었다. 그리고 수도원 영지의 안전이 물리적으로, 또 합법적으로 보장되자마자 쉬제는 투리에서와 마찬가지로 재건과 부흥 프로그램에 착수해 소작인들의 복지와 수도원의 재정 모두에 도움이 되도록 했다. 황폐해진 건물들과 용구들을 대체하거나 새로 공급했다. 앞뒤 가리지 않는 산림 벌채에 대한 대책도 세웠다. 새로 온 소작인들을 곳곳에

정착시켜, 버려졌던 옥수수밭과 포도밭을 경작하게 했다. 소작인들의 의무에 대해서는 정당한 '관례'인지 독단적인 '강제 징수'인지를 조심스럽게 판별하고, 개인적인 필요와 능력을 신중히 고려해 양심적으로 조정해주었다. 이 모든 것은 쉬제의 직접적인 감독 아래 이루어졌다. 쉬제는 '교회와 그 영지의 영주'로서 자신의 모든 의무를 다하기 위해 회오리바람처럼 자기 영지를 돌아다녔고, 새로운 이주민들을 위한 설계를 계획했으며, 농지와 포도밭으로 개간할 수 있는 적절한 장소를 물색해주었고, 하찮고 세세한 것까지 돌보았으며, 모든 기회를 놓치지 않았다. 코르베유 백작 가문의 오랜 약탈 행위로 모두 파괴되어 아무것도 남지 않았던 에손 영지가 하나의 예가 될 수 있을 것이다. 이곳에는 노트르담 데상이라 알려진 허물어지고 작은 예배당이 겨우 남아 있었는데, "풀이 우거진 제단 위에 양들과 염소들이 와서 풀을 뜯었다." 어느 맑은 날 쉬제는 그 황폐한 성당에 타오르고 있는 촛불과, 환자들이 그곳에서 기적적인 방법으로 치유된 것을 목격했다. 그는 기회를 놓치지 않고 수도원 부원장인 에르베—"매우 거룩하고 존경스러우리만치 소박하면서도 과하게 박학하지 않은 사람"—와 함께 12명의 수도자를 내려보내 예배당을 재건하고, 수도원 건물을 짓고, 포도나무를 심었으며, 농구, 포도 압축기, 제단 용기, 의복, 약간의 서적까지 제공했다. 그래서 그 땅은 몇 해 안에 번영을 이루어 자급자족할 수 있는 중세적인 요양지로 발전했다.

3

수도원 주위의 영지를 확장하고 개선함으로써 쉬제는 수도원 자체를 완전히 재정비하기 위한 기반을 닦아놓았다.

1127년에 생드니가 '개혁'되었음을 우리는 기억한다. 그리고 이

'개혁'에 대해 성 베르나르두스가 쓴 유명한 축하 편지는 이미 앞에서 두 번 언급되었다. 이 편지는 종교적인 만족만을 표현한 것은 아니었다. 성 베르나르두스는 그 편지에서 자기가 시작한 속삭이는 듯한——또는 오히려 떠들어대는 듯한——캠페인의 끝을 마무리하면서, 휴전을 확인하고 평화의 시기를 선언했다. 그는 생드니 수도원의 상황이 불안하며 '거룩한' 사람들이 분개하고 있다고 서술하면서 수도원 내의 이러한 불만은 쉬제를 향한 것이라고 못 박았다.

당신의 거룩한 수도사들의 열의가 비판으로 향하게 된 것은 그들 탓이 아니라 당신의 잘못 탓이오. 그들이 성을 낸 것은 그들의 무절제 때문이 아니라 당신의 무절제 탓이었소. 당신의 형제들이 불평했던 것은 수도원에 대해서가 아니라 당신에 대해서였소. 당신이 그들의 분개의 대상이었던 것이오. 당신은 당신의 방식을 고쳐야 했고 그래야만 비방이 사라질 것이었소. 요컨대, 당신이 변하면 모든 소란이 가라앉을 것이고 모든 아우성이 잠잠해질 것이오. 이것만이 우리를 안심시키는 유일한 길이오. 즉 당신이 당신의 방식을 고치지 않는다면, 당신의 위풍당당함은 다소 무례한 것으로 보일 것이오. ……그러나 결국 당신은 당신을 비판하는 자들을 만족시켰고 심지어 우리가 당신을 칭송할 수밖에 없도록 만들었소. 인간의 행위 중 그 무엇이 이보다 더 큰 칭찬과 감탄을 받아 마땅하다고 생각되겠소? 그렇게 많은 사람들을 그렇게 갑자기, 그리고 동시에 귀의시킨 것을! 한 명의 죄인이 귀의해도 하늘에서 그토록 기뻐하거늘, 하물며 전체 회중(會衆)의 귀의에 대해서는 어떠하겠소?

그러므로 쉬제는 아첨꾼들의 입술 대신 신성한 지혜의 젖을 '빠는

것'(*sugere*) ── 성인이라 해도 좀처럼 용서할 수 없을 동음이의(同音異義)의 익살을 부리자면 ── 을 배웠고, 그렇게 하는 것이 대장부라고 생각했다. 그러나 의례적인 칭찬을 길게 늘어놓은 다음, 성 베르나르두스는 자신의 호의는 앞으로 쉬제가 하기에 달려 있다고 강력히 공표하고, 결론적으로 요점을 말한다. 그 요점이란, 고위 성직에 있으면서 궁정에서 막대한 영향력을 행사하는 뚱보왕 루이의 집사 에티엔 드 가를랑드가 클레르보 수도원 원장과 국왕 사이의 가장 큰 장애물이므로 그를 저지해달라는 것이었다.

우리는 쉬제 ── 성 베르나르두스보다 9살 연상이다 ── 가 이 놀라운 편지에 뭐라고 답했는지 모른다. 그러나 정황으로 미루어보아 쉬제가 그것을 알아들었음을 알 수 있다. 같은 해, 즉 1127년 말 에티엔드 가를랑드는 하느님의 은총을 잃었다. 비록 나중에 그가 다시 은혜를 받기는 했지만 권력을 다시 누리지는 못했다. 그리고 1128년 5월 10일, "클레르보의 대수도원장은 처음으로 프랑스의 왕과 직접 공식적인 관계를 맺게 되었다." 쉬제와 성 베르나르두스는 타협했던 것이다. 그들 각자는 ── 한 사람은 왕의 조언자이자 프랑스 내에서 정치적으로 막강한 힘을 가진 사람이며, 다른 한 사람은 교황청의 조언자이며 전 유럽에서 종교적으로 가장 큰 힘을 발휘하는 사람이다 ── 서로 적이 되면 서로 얼마나 손해인지를 깨달았기 때문에 친구가 되기로 결심했던 것이다.

그 뒤 성 베르나르두스의 입에서는 쉬제에 대한 칭찬만 쏟아진다 (성 베르나르두스는 쉬제가 다른 이들의 불쾌한 행동에 책임이 있다는 식의 명확한 태도를 유지했으며, 한 번은 다소 악의가 있는 투로 "부유한 대수도원장"께서 "가난한 수도원장"을 원조해달라고 요청하기도 했다). 그들은 서로를 "그대, 숭고한 사람이여"(*vestra Sublimitas*), "그대, 위대한 사람이여"(*vestra Magnitudo*) 또는 "그대, 신성한 사람이여"

(*Sanctitas vestra*)라고 불렀다. 임종하기 직전 쉬제는 베르나르의 "천사 같은 얼굴"을 보고 싶다고 했으며, 그의 교훈적인 편지와 귀중한 손수건에서 마음의 위안을 얻었다. 또한 무엇보다도 이 둘은 서로의 관심사에 참견하는 것을 조심스럽게 자제했다. 성 베르나르두스가 이교도들을 박해하거나 주교들과 대주교들을 마음대로 임명할 때 쉬제는 엄격하게 중립을 지켰고, 선견지명이 있어 제2차 십자군원정에 반대하는 입장이었을 텐데도 그것을 막지 않았다. 한편 성 베르나르두스는 생드니 재건축에 실제로 얼마만큼의 비용이 들었건 생드니를 더 이상 비난하지 않았고, 쉬제의 개조와 개혁에 대한 낙관적인 해석을 바꾸지 않았다.

의심의 여지없이 쉬제는 당시의 다른 어떤 신실한 신자 못지않게 신앙심이 깊은 사람이었으며 적절한 경우에 적절한 감정을 표출했다. 성스러운 순교자들의 묘지 앞에서 "눈물로 땅을 적셨고"(왕들은 성물 앞에서 눈물을 흘리며 무릎을 꿇었고 공식적인 장례식 때도 한없이 울곤 했는데, 이런 일은 당시에 그다지 이상한 것이 아니었다), 크리스마스와 부활절 같은 축제 때 "진심으로 축복하고, 즐거이 찬양하는" 모습을 보였다. 그러나 신앙에 대한 그의 열의는 성 베르나르두스에는 훨씬 못 미쳤다. 성 베르나르두스는 독일인 성직자 마스켈리누스를 부추겨서 마인츠의 대주교직을 버리고 클레르보의 수도원으로 들어가게 했으며, 또 친형제인 기로 하여금 사랑하는 아내와 어린 두 아이들과 억지로 떨어져 종교에 귀의하게 했다. 그러나 쉬제는 베르나르두스에 필적할 만한 종교적 귀의를 강제하지 않았다. 물론 쉬제는 자신의 수도원 안에서 일어나는 모든 종류의 부정행위를 없앴다. 그러나 그는, "세속의 인간은 하느님의 집에 들어올 수 없는" "신성한 대상에 대한 의심을 허용하지 않는" "소란한 세속으로부터 초연함을 지키고 침묵하는 것으로 신성한 것들을 명상하도록 강요하

는" 장소로서의 수도원이 되기를 절대 원하지 않았다.

생드니 수도원의 개혁은 첫째로, 다른 형제들의 갑작스러운 마음의 변화보다는 오히려 훈련과 재교육에서 일어났다. 성 베르나르두스가 "전체 회중의 귀의"라고 말한 곳에서, 쉬제는 "비록 형제들이 그것에 익숙하지 않은데도, 형제들이 격동과 방해를 겪지 않은 평화 속에서 성스러운 수도회의 목적을 회복했음"을 자축한 바 있다. 둘째로, 이 개혁이 악명 높은 낭비와 무질서를 없앴음에도, 성 베르나르두스가 말한 금욕적인 수도 생활의 이상에 가까운 것을 달성하거나 목적으로 삼지는 않았다. 이미 언급했듯이 생드니 수도원은 카이사르의 것은 카이사르에게 바치기를 계속했고, 그것을 더 효율적으로 하면 할수록 영지는 안정되었으며, 재정이 건전할수록 그 지역 사회에 대한 수도원장의 장악력은 더욱 강해졌다. 또한 수도사들의 생활은 이전보다 더 엄격하게 감독되기는 했지만, 한편으로는 가능한 한 쾌적해졌다.

성 베르나르두스는 수도 생활을 절대 복종의 생활로, 그리고 개인적인 위안, 음식, 수면에 관한 완전한 자기부정의 생활로 생각했다. 그 자신은 인간의 한계를 초월해(*ultra possibilitatem humanam*) 수면을 줄이고 음식을 끊었다고 전해진다. 한편 쉬제는 규율과 절제를 중요시하면서도 복종과 금욕주의에는 철저하게 반대했다. 그의 전기 작가가 감탄한 사실은 그가 권력을 차지한 뒤에도 체중이 늘지 않았다는 것이다. 그러나 쉬제가 평소에 금욕을 한 것은 아니었다. "극단적인 것을 거부했던" 그는 "아주 훌륭하지도 않고 아주 나쁘지도 않은" 음식을 좋아했으며, 방은 10×15제곱피트가 간신히 되는 정도였지만 그의 의자는 "너무 푹신하지도 너무 딱딱하지도" 않았고 "낮에는 조촐한—매우 보드라운 감촉의—천으로 덮여 있었다." 또한 다른 수도사들에게는 그들이 자기만큼 인내할 것을 강요하지도 않

왔다. 그는 고위 성직자와 하위 성직자들 사이의 관계가, 고율법('오래된 하느님의 법', 즉『구약성서』—옮긴이)의 성직자들과 언약궤(言約櫃: 하나님의 말씀을 보관하는 상자로, 주의 임재를 상징하는 성소이다—옮긴이) 사이의 관계에 의해 이전부터 표명되었다고 생각했다. 즉 언약궤를 동물 가죽으로 싸서 비바람으로부터 지켜내는 것이 성직자들의 의무이듯이, 그는 수도사들이 "도중에 쇠약해지지 않도록" 신체적인 복지를 제공하는 것이 수도원장의 의무라고 생각했다. 그랬기 때문에 구리와 돌로 된 차가운 성가대석의 의자——겨울에는 정말로 고통이었다——는 안락한 나무 의자로 대체되었다. 수도사들의 식사는 꾸준히 개선되었다(가난한 사람들에게 적절한 몫을 주어야 한다는 특별한 명령과 함께). 그리고 쉬제는 그동안 중지되었던, "위대한 군주이며 성 드니의 친밀하고 충실한 친구였던" 대머리왕 샤를의 추모 의식을 부활시켜 매달 한 번씩 예외적으로 호화로운 만찬을 준비했다. 침묵의 종파를 만들었던 성 베르나르두스와 반대로 쉬제는, 프랑스 학자의 용어를 빌려 말하자면 "지칠 줄 모르는 수다쟁이"(causeur infatigable)로 불렸다. "매우 인정 많고 마음이 부드러운"(*humanus satis et jocundus*) 그는 자기가 "보고 들은" 잊히지 않는 사건들을 이야기하거나(그가 보고 들은 것은 정말 많았다), 프랑스의 왕이나 제후들이 자기에게 말했던 사실들을 이야기하거나 호라티우스의 긴 구절을 암송하면서 한밤중까지 수도사들과 어울리기를 좋아했다.

그러므로 쉬제가 실현한 생드니의 개혁과 성 베르나르두스가 상상한 생드니의 개혁은 현저하게 달랐다. 그리고 본질적인 면에서 이 둘은 다를 뿐만 아니라 전혀 타협할 수 없는 대립관계에 있었다. 쉬제는 하느님의 집에 세속의 인간들이 접근하지 못하게 하는 것을 싫어했다. 그는 가능한 한 많은 사람들을 수용하기를 원했고, 별다른 소란 없이 이 일을 처리하고자 했다——따라서 그에게는 더 큰 교회가

필요했다. 그는 신성한 물건들에 대한 사람들의 호기심을 무시하는 것은 매우 정당치 못하다고 생각했다. 성유물들을 되도록이면 "숭고하고" "눈에 잘 띄게" 전시하기를 원했고, 다만 서로 밀고 다투는 소동만은 피하고 싶어 했다. 그래서 그는 성유물들을 납골당과 본당에 두지 않고 장엄한 위쪽 성가대석으로 옮겼는데, 이는 고딕 성당의 특징인 후진(chevet: 본당 맨 안쪽 기둥들에 둘러싸인 반원형 공간—옮긴이)의 탁월한 모델이 되었다. 그는 신이 자연에게는 제공하라고, 인간에게는 완성하라고 주신 것들, 이를테면 진주와 보석으로 꾸며진 금이나 보옥으로 된 성배들, 대형 황금 촛대, 제단의 패널화, 조각과 스테인드글라스, 모자이크와 칠보세공, 번쩍번쩍 빛나는 제복과 태피스트리 등을 신과 신의 성인들을 섬기는 데 쓰지 않는 것보다 더 심한 태만(怠慢)의 죄는 없다고 생각했다.

이것이 바로 『시토 수도회의 대입문서』(*Exordium Magnum Ordinis Cisterciensis*)가 비난했던 것이며, 성 베르나르두스가 『기욤 드 생티에리에게 보내는 사과문』(*Apologia ad Willelmum Abbatem Sancti Theodorici*)에서 벼락같이 화를 내며 반대했던 것이다. 성 베르나르두스는 나무로 된 십자가 말고는 어떠한 인물상 그림이나 조각도 허용하지 않았다. 그리고 보석·진주·황금·비단을 금지했다. 또한 제복(祭服)은 아마포나 능직 무명으로 만들어져야 했고, 촛대와 향로는 쇠로 만들어져야 했다. 성배에만 은이나 은도금이 허용되었다. 그러나 쉬제는 모든 상상 가능한 형태의 화려하고 아름다운 것을 솔직히 사랑했다. 종교 의식에 대한 그의 반응은 매우 미적이었다고 말할 수 있다. 그에게 성수(聖水)로 축복하는 의식은 "흰색 제복으로 품위를 더하고, 동그란 장식들로 꾸며진 금실로 된 훌륭한 장식 띠와 주교관(冠)으로 아름답게 차려입고" "지상이 아니라 천상의 합창대"처럼 "성배 주위를 도는" 헤아릴 수 없이 많은 교회의 고위 성직자들과 함께

하는 훌륭한 춤으로 생각되었다. 새로 만든 후진에서 올린 처음 스무 번의 미사는 "인간이 아닌 천사의 심포니"였다. 그러므로 생드니 수도원의 정신적인 탁월함이 쉬제의 신념이라 한다면, 생드니 수도원의 물질적인 장식들은 그의 열정이라 할 것이다. 말하자면 왕만이 운반할 수 있고 다른 모든 유물들보다 우선시되는 "성 유골"의 주인인 성스러운 순교자는 프랑스에서 가장 아름다운 교회를 가져야만 했던 것이다.

쉬제는 수도원장 취임 초기부터 바실리카 예배당을 재건하고 다시 장식하기 위해 기금을 모으기 시작했고, 그가 죽었을 때는 "토대부터 새로 지은" 교회를 남겼으며, 하기아 소피아 대성당에 버금가는—능가할지도 모르는—보물들로 가득 채웠다. 일을 진행시키고, 유품들을 이전하고, 기금 모임을 열고, 봉헌식을 주관하는 데서 쉬제는 현대의 영화 제작자나 세계박람회 기획자들이 청중의 이목을 끌어모으는 수완을 일찌감치 보여주었으며, 진주와 보석, 희귀한 그릇, 스테인드글라스, 칠보와 직물 따위를 수집하는 면에서는 오늘날 박물관장의 사심 없는 수집욕의 선구라 할 만하다. 심지어 그는 오늘날의 큐레이터들과 복원 전문가들의 시조라고 할 수 있는 사람들을 임명하기도 했다.

요약해보자. 쉬제는 정신적인 문제와 주요한 종교 정책들에 관해서는 성 베르나르두스의 열의에 미치지 못했지만, 그 밖의 다른 모든 국면에서는 자유와 평화를 얻을 수 있었다. 클레르보 수도원장의 방해를 받지 않고 그는 자신의 교회를 서구에서 가장 화려한 교회로 만들었으며, 미술의 영역으로까지 그 당당한 위풍을 드높였다. 그의 생드니 수도원이 "사탄의 교회당"은 아니라 해도, 그것은 분명 전에 없는 "불카누스의 대장간"이 되어갔다.

4

1127년 이후 쉬제는 성 베르나르두스가 더 이상 자신의 뒤를 쫓아 자신을 비난하지 못하게 했다. 그러나 그를 항상 마음속에 두고 있었는데, 이것이 그가 후원자는 직접 기록을 남기지 않는다는 법칙을 깨뜨리고 문학가(littérateur)로 전향한 이유 가운데 하나이다.

이 책에 인용된 연대기는 부분적으로 명백한 해명의 글이고 이 해명은 대개 시토 수도회와 클레르보 수도원을 향한 것이라는 점에는 의심의 여지가 없다. 몇 번이고 되풀이해 쉬제는 번쩍이는 황금과 보석들에 관한 열광적인 기술을 중단하고 가상의 적대자의 공격에 대항한다. 사실 이 가상의 적대자는 전혀 가공한 인물이 아니라 바로 다음과 같은 글을 쓴 성 베르나르두스인 것이다.

내가 묻나니, 그리스도를 위해 헌신하는 자들로서, 아름다움으로 번쩍이는 것, 귀를 홀리는 것, 향기를 내어 황홀케 하는 것, 입맛을 즐겁게 하는 것, 감촉을 좋게 하는 것은 무엇이든 똥으로 생각해왔던 우리가 바로 이러한 것들로 우리 자신과 다른 사람들을 자극하려 해서야 되겠는가?

성 베르나르두스는 "이교도의 페르시우스(Persius)"라는 말로 다음과 같이 분개해 외쳤다. "그 신성한 곳에서 황금이 할 일이 뭐가 있단 말인가?" 반면 쉬제는 그의 관리 아래 취득된 모든 화려한 의상들과 제단의 성배들이 그의 기념제 때 교회 안에 진열될 것을 요청했다 ("신의 은혜를 감추는 것이 아니라 오히려 선포하는 것이 유용하다고, 또한 그렇게 되어가고 있다는 확신이 들었기 때문에"). 그는 인간이 만

든 가장 호화로운 물건들 중 하나인 대십자가를 아직 진주와 보석으로 가득 장식하지 못한 것을 깊이 후회한다. 또한 그는 성스러운 순교자들의 새 무덤을 순금이 아닌 겨우 구리 금박을 입혀야 했던 것에 몹시 실망했다("보잘것없는 인간으로서 우리는, ……전능하신 하느님을 섬기는 존귀한 영혼 — 태양처럼 빛나는 — 의 가장 성스러운 유골을 우리가 구할 수 있는 가장 귀한 온갖 것들로 덮는 것이 그만한 노력의 가치가 있는 일이라고 여겨야 한다").

주 제단 — 그는 제단 정면에 드리운 막에 석 장의 다른 패널화를 덧붙여서 "전체 제단이 빙 둘러 골고루 금빛으로 보이게" 했다 — 을 기술하는 끝 부분에서 쉬제는 예상되는 공격에 대비한다.

만약 금으로 된 잔과 병, 금으로 된 작은 우유그릇들이 하느님의 말씀에 따라 또는 선지자의 명에 따라 염소나 송아지나 붉은 암송아지의 피를 받는 데 쓰인다면, 하물며 예수 그리스도의 보혈을 받는 데 마땅히 우리는 더욱더 많은 금그릇과 보석, 그리고 모든 피조물 가운데 귀중하다고 생각하는 모든 것들을 바쳐야 하지 않겠는가! ……만약 귀중한 보물들 때문에 우리의 체질이 거룩한 케루빔과 세라핌의 신성으로부터 개선된다면, 그 보물이 아무리 좋은 것이라 해도 신성한 케루빔과 세라핌의 희생에 보답하기에는 여전히 부족하고 가치 없는 봉사일 것이다. 우리를 헐뜯는 사람들은, 성도다운 생각과 순결한 마음과 신실한 의지를 지닌 신도라면 이러한 신성한 기능에 만족해야 한다고 반대 의견을 말할 것이다. 그리고 우리 역시 중요한 것은 그러한 것들이라는 점을 명심해야 한다. 그러나 우리는 또한 성스러운 그릇 같은 외적인 장식을 통해 종으로서 존경의 염원을 표해야 한다고 고백한다. ……왜냐하면 우리는 가장 적절하게, 보편적인 방법으로 모든 것들 가운데 있는 우리

의 구세주 ― 모든 것들 안에 보편적인 방법으로, 그리고 예외 없이 우리를 위해 준비해주실 것을 마다하지 않는 하느님 ― 를 섬겨야 하기 때문이다.

쉬제의 이런 발언에서 주목할 만한 것은, 그가 시토 수도회에 대항할 증거로 성서의 구절을 인용한다는 점이다. 「히브리서」에서 바울은 그리스도의 보혈을 『구약성서』에 나오는 희생 동물들의 피에 비유했다(그러나 오로지 단순한 마술적 정화를 초월한 영적 정화의 우위를 설명하기 위해). 쉬제는 이 비유에서 그리스도교의 성배들은 유대인들의 병들과 잔들보다 더 화려해야 한다는 결론을 끌어낸다. 위경 「사도 안드레아의 행전」은 골고다의 십자가가 "진주로 치장되듯이" 그리스도의 손발로 치장되었다고 돈호법으로 기술했다. 쉬제는 이 시적인 돈호법을 토대로 예배식의 십자가상은 진짜 진주로 풍부하게 장식되어 빛나야 한다고 추론한 것이다. 그리고 그는 「에페소인들에게 보낸 편지」의 격조 높은 구절을 인용해 그가 새로 지은 후진 부분을 묘사할 때 "신령한 하느님의 집이 되는 것입니다"라고 글을 마무리했다. 이때 그는 "건물"이라는 단어를 "정신적이건 물질적이건"이라는 삽입어구로 수식했으며, 그렇게 함으로써 성 바울의 비유를 왜곡해 눈부시게 화려한 건물을 정당화했던 것이다.

이것은 쉬제가 성서와 외경(*Apocrypha*)을 고의로 "왜곡했다"는 것을 뜻하지 않는다. 모든 중세의 저술가들처럼 그도 기억을 더듬어 인용했기 때문에 본문과 자신의 개인적인 해석을 뚜렷이 구별하지 못했다. 그래서 그가 인용한 바로 그 문구들 ― 또한 이것은 그의 인용들을 입증한 것에 대한 보상이다 ― 은 우리에게 그 자신의 철학을 밝힐 수 있는 것이다.

쉬제의 철학을 이야기하는 것은 놀라워 보일 수 있다. 그 자신의

말을 인용하자면, "고위 성직자로서의 지위를 지닌 활동가들"(이들과 '묵상적'인 생활의 관계는 단지 자비로운 후원자의 관계에 불과하다) 중 한 사람인 쉬제는 철학자가 되고픈 야망은 없었다. 고전 작가들과 연대기 작가들을 좋아하며, 정치가이자 군인이고 법학자인 레오네 바티스타 알베르티가 『가정론』(*La Cura della Famiglia*)이라는 제목으로 요약했던 모든 것의 권위자이고, 아마도 과학에도 관심을 두었던 그는 초기 스콜라철학자라기보다는 오히려 최초의 인문주의자(proto-humanist)였을 것이다. 그는 실재론자와 명목론자 사이의 논쟁 같은 당시의 훌륭한 신학적·인식론적 논쟁이나 삼위일체의 본질을 둘러싼 격렬한 논의, 또는 신앙 대 이성의 문제 같은 당시의 논점에 전혀 흥미를 보이지 않았다. 그리고 이러한 지적인 드라마의 주역인 피에르 아벨라르와 그의 관계는 엄밀하게 공적이었고 전혀 개인적이지 않았다는 특징이 있다.

아벨라르는 천재였지만 편집증 환자 같은 성질이 있어서 그에게 호의를 품었던 사람까지 그의 위압에 불쾌감을 느끼게 했고, 피해망상으로 남을 끊임없이 의심해 진정한 박해를 자초했으며, 도덕적 부채에 압박감을 느꼈고, 감사를 분노로 표현하는 경향이 있었다. 그의 인생을 파멸로 이끈 비참한 사건들(1121년 이단 혐의로 유죄판결을 받았으며, 엘로이즈와 결혼하지 않은 상태에서 아들을 낳자, 엘로이즈의 삼촌이자 파리 노트르담 성당의 사제인 풀베르가 그를 거세했다―옮긴이) 이후, 그는 따분하고 비능률적인 수도원장 아담이 관리하고 있던 생드니로 도피했다. 그리고 좀처럼 새내기를 좋아하지 않는 기존 세력에 대해 아벨라르는 정당한 이유가 있건 없건 간에 곧 비판을 해대기 시작했다. '짓궂게도' 그는 생드니 수도원의 입장에서 대역죄(lèse-majesté)에 해당할 만한 것의 발견을 공표했다. 즉 그는 우연히 성 베다의 한 구절을 발견했다. 그것에 따르면 이 대수도원의 수

호성인은 「사도행전」(17장 34절—옮긴이)에서 언급된, 아테네 최초의 주교로 알려진 그 유명한 아레오파고스의 관원 디오니시우스와 동일 인물이 아니라, 그보다 훨씬 덜 유명한 코린토스의 디오니시우스라는 좀더 후대의 인물이라는 것이다. 이 발표를 계기로 아벨라르는 왕에 대한 반역죄로 기소되어 투옥되었으나 간신히 도망쳐나와 블루아의 티보 영지로 피신했다. 이것이 쉬제가 아담의 뒤를 이어 생드니의 대수도원장이 되었을 무렵의 상황인데, 이 문제는 이윽고 해결되었다. 즉 쉬제는 짐짓 어느 정도 망설이는 척한 다음 아벨라르가 다른 수도원으로 들어가지 않는다는 단 한 가지 조건을 건 뒤, 모든 문제를 덮어주고 아벨라르가 원하는 곳에서 조용히 살도록 허락해주었다. 이 조건에 대해 아벨라르는 주장하기를, "생드니 수도원은 내가 그곳에 있음으로 해서 누리는 영광을 다른 수도원에 빼앗기기 싫었기" 때문이라고 했다. 그러나 그보다는 아마도 쉬제가 아벨라르를 골칫거리로 생각했지만, 과거 생드니의 수도사였던 사람(아벨라르)이 다른 수도원장, 즉 그가 생각하기에 자기보다 못한 수도원장들의 권위에 복종하는 꼴을 보기 싫었기 때문이었을 것이다. 2, 3년 뒤 아벨라르가 스스로 (매우 불행한) 수도원장이 되었을 때, 쉬제는 반대하지 않았다. 또한 쉬제는 성 베르나르두스가 아벨라르를 맹렬히 공격하며 1140년 상스 종교회의에서 그가 유죄판결을 받게 한 일에도 가담하지 않았다. 클레르보 수도원장이 아리우스(3세기경의 신학자로 그리스도의 신성을 부인했다—옮긴이)·네스토리우스(5세기경 그리스도의 인성과 신성을 구별할 것을 주장했다—옮긴이)·펠라기우스(4~5세기의 신학자로 인간의 자유의지를 강조하고 원조, 그리스도의 구원, 세례 등을 부정해 이단시되었다—옮긴이) 등의 이단을 혼합한 냄새가 나는 순전히 이교 신앙의 책이라고 고발한 아벨라르의 책들을 쉬제가 펼쳐보기라도 했는지에 대해서는 아무도 모른다.

그러나 쉬제는 아벨라르와 생드니 수도원 사이를 갈라놓았던 반(半)전설적인 인물이 쓴 것으로 알려진 책들을 읽었다. "성 바울에 충실해서 그를 믿게 만든" 것이라는 점 말고는 알려진 바가 거의 없는 아레오파기타 디오니시우스는 갈리아의 사도로서 실재했던 성드니와 동일시되었을 뿐 아니라, 르 백생의 깃발과 '성스러운 순교자들'의 유골들 못지않게 수도원의 보물로 숭배받은 책을 쓴 아주 중요한 신학 저술가—500년경에 활동한, 이름이 알려지지 않은 시리아인—와도 동일시되었다. 루도비쿠스 경건왕(카롤루스 왕조 프랑크왕국의 왕. 재위 814~840년—옮긴이)은 그리스어로 된 이 책의 사본 하나를 비잔틴의 말더듬이왕 미카엘에게서 얻었고, 그 즉시 생드니에 보관했다. 초기에 그다지 성공적이라 할 수 없는 시도를 거친 뒤, 이 책은 대머리왕 샤를의 주빈이었던 스코틀랜드인 존이 훌륭하게 번역하고 주까지 달았다. 이 번역과 주해에서 쉬제는—아벨라르의 운명을 생각해보면 이것은 다소 이율배반적이다—성 베르나르두스에 대적할 수 있는 가장 유력한 무기뿐 아니라 예술과 인생에 대한 그의 모든 태도를 정당화할 수 있는 철학을 발견했다.

플로티노스, 더 구체적으로는 프로클로스의 교리와 그리스도교의 신조(信條)와 신앙을 융합한 위(僞) 아레오파기타 디오니시우스—그의 '부정신학'은 초본질적인 존재를 영원한 암흑과 영원한 침묵으로 정의하고 궁극의 지식을 궁극의 무지와 동일시했는데, 여기서 그것은 쉬제와 관계가 없는 것처럼 우리와도 관계가 없다—는 만물의 근본적인 단일성과 빛나는 활동성에 대한 신플라톤주의적 확신을 삼위일체의 신, 원죄, 구원이라는 그리스도교 교의와 결합한 것이다. 디오니시우스의 외경에 따르면, 우주는 플로티누스가 '일자'(一者)라 불렀고, 성서에서 '주'(主)라고 했고, 디오니시우스가 '초본질적인 빛' 또는 '눈에 보이지 않는 태양'—아버지인 신은 '빛의 아버

지'(*Pater luminum*)이고 그리스도는 (「요한복음」 3장 19절과 8장 12절을 암시하는) '아버지 신을 세상에 보이게 한'(*Patrem clarificavit mundo*) '최초의 빛남'(φωτοσία, *claritas*)이다 — 이라고까지 불렸던 것의 영원한 자기실현에 의해 창조되고 생명을 부여받고 통일되었다고 한다. 최고위의 순수 지성적인 존재 영역과, 최저위의 거의 순수 물질적인 존재 영역(거의라고 한 까닭은 형식이 없는 순수 물질이라는 것이 존재한다고 생각할 수 없기 때문이다) 사이에는 엄청난 거리가 있다. 그러나 이 둘 사이에 극복할 수 없는 차이는 없다. 위계(hierarchy)의 차이는 있겠지만 완전한 이분(dichotomy)은 아니다. 왜냐하면 최하위의 피조물이라도 어느 정도 하느님의 본질 — 인간의 처지에서 말하면, 진·선·미의 성질 — 을 지니고 있기 때문이다. 그러므로 신의 빛의 방사(放射)가 물질 속으로 거의 잠식해들어가 조악한 물체의 무의미한 동요로 보이는 것들로 분해되는 과정에서는 언제든지 부정에서 순수성으로, 다양성에서 단일성으로 상승되는 역전이 일어날 수 있다. 그러므로 인간 — 신체를 사용하는 불멸의 영혼(*anima immortalis corpore utens*) — 은 지각에 의한 인식, 그리고 감각을 제어하는 상상력에 의존한다고 해서 부끄러워할 필요는 없다. 인간은 물질적인 세계에 등을 돌리는 대신, 오히려 물질세계를 흡수함으로써 그것을 초월하려는 희망을 품을 수 있다.

위 아레오파기타는 그의 대작 『하늘의 계급제에 대하여』(*De Caelesti Hierarchia*) 권두에서(그리고 스코틀랜드인 존은 그의 주해서 첫머리에서), 우리의 마음은 물질에 의한 안내(*materiali manuductione*)인 '손으로 하는 지도(指導)' 아래에서만 비물질적인 곳으로 올라갈 수 있다고 했다. 예언자들에게조차 천지창조의 신과 하늘의 미덕은 눈에 보이는 몇몇 형식으로만 나타난다. 그러나 이것이 가능한 이유는 그런 모든 가시물이 '지적인' 빛을 비추는 '물질적인 빛', 결국 신 자신의 참

된 빛(vera lux)을 반영하기 때문이다.

모든 창조물은, 가시적인 것이든 그렇지 않은 것이든, 그 빛들의 아버지이신 신이 창조하신 빛이다. ……이 돌이나 저 나뭇조각은 나에게 하나의 빛이다. ……그것은 아주 아름답고, 그것은 적절한 비례법칙에 따라 존재하고, 그것의 종류는 다른 종류와 다르고, 그것은 수에 의해서, '일자'에 의해서 한정되고, 그것은 그 자체의 질서를 어기지 않고, 그것은 특유의 중력에 따라 장소를 구한다는 점을 나는 인식하고 있기 때문이다. 내가 이상의 것들을 이 돌에서 인식함에 따라 이것들은 나에게 빛이 된다. 즉 그것들은 나를 계발한다(*me illuminant*). 왜냐하면 내가, 어떻게 그 돌이 그러한 성질들을 띠게 되었는지를 생각하기 시작하기 때문이다. ……그리고 이성의 지도를 받아 곧바로 나는 모든 것을 통해서 만물의 근원, 즉 만물의 장소·질서·수·종류·선·미·본질, 그리고 다른 모든 힘과 재능을 주신 만물의 근원에게로 인도된다.

따라서 모든 물질 우주는 수많은 등불처럼 무수한 작은 빛으로 이뤄진 큰 '빛'이 된다("……universalis hujus mundi fabrica maximum lumen fit, ex multis partibus veluti ex lucernis compactum"). 지각 가능한 모든 것은 그것이 인공적인 것이든 자연의 것이든 지각될 수 없는 것의 상징, 즉 하늘로 통하는 길의 디딤돌이 된다. 또한 지상의 아름다움의 기준인 '조화와 광휘'(*bene compactio et claritas*)에 스스로를 맡기는 인간의 마음은 이러한 '조화와 광휘'의 초월적인 근원으로 '인도된다.'

물질계에서 비물질계로의 이러한 상승은 위 아레오파기타와 스코틀랜드인 존이 ─ 단어 본래의 신학적인 용법과는 대조적으로 ─

'우의적 해석법'(*anagogicus mos*, 문자 그대로 해석하면 '위로 인도하는 방법')이라고 기술한 것이다. 이런 방법은 쉬제가 신학자로서 봉헌한, 시인으로서 선언한, 예술의 후원자이자 장려한 교회 의식의 계획자로서 실행에 옮긴 그것이다. 위상학적이기보다는 우화적인 성격의 주제를 나타내는 창(예컨대 '성 바울이 돌리는 제분기로 곡물을 옮기고 있는 예언자들' 또는 '십자가 위로 올려진 언약궤')은 "우리를 물질에서 떠나 비물질로 올라가도록 충동질한다." 새로운 후진의 높은 둥근 천장을 받들고 있는 12개의 열주는 "12인의 사도를 나타내고," 한편으로 회랑의 열주도 12개인데, 이들은 "(소)예언자들을 나타낸다." 그리고 새로 만든 현관문의 헌당식은 삼위일체의 관념을 상징할 수 있도록 신중하게 계획되었다. 설명하자면, "3명(대주교 1명과 주교 2명)이 함께하는 화려한 행렬"은 세 차례 서로 다른 동작을 행하는데, 하나의 문으로 그 건물을 나가고, 세 개의 주요 입구 앞을 통하고, 그리고 '세 번째로는' 다른 하나의 출구로 교회에 다시 들어온다.

위에 제시한 예시들은 특별하게 '디오니소스적' 함의가 없는, 보통의 중세적인 상징주의로 해석될 수 있을 것이다. 그러나 주 제단 위에 놓인 장식들, 즉 '성 엘리기우스의 십자가'와 '샤를마뉴의 보석상자' 위에서 빛나는 보석들을 응시한 경험과 연관되는 다음의 유명한 글귀는 솔직한 회상으로 가득하다.

아름다운 신의 집을 보고 기뻐할 때, 거기에 박힌 다채로운 빛깔의 사랑스러운 돌은 나에게서 외적인 근심을 몰아낸다. 또한 가치로운 명상은 물질적인 것을 비물질적인 것으로 옮겨가게 하며, 나로 하여금 다양한 성스러운 미덕을 성찰하게 한다. 나는 지상의 타락한 세계 속에도 천국의 청정 세계 속에도 존재하지 않는 우주의 어

느 낯선 장소에 머무르는 것처럼 느낀다. 그리고 신의 은총으로, 저열한 세계에서 고차원의 세계로 신비하게 옮겨질 수 있을 것처럼 느낀다.

여기에서 쉬제는 수정 구슬이나 보석처럼 반짝이는 물체들을 응시함으로써 일어날 수 있는 황홀의 상태를 선명하게 그려 보이고 있다. 그러나 그는 이 상태를 심리적인 것이 아닌 종교적인 경험이라고 말한다. 또한 그의 서술은 주로 스코틀랜드인 존의 말에 따른 것이다. "저열한" 세계에서 "고차원의" 세계로의 이행으로 설명되는 우의적 해석법(*anagogicus mos*)이라는 용어는, "물질계에서 비물질계로 옮겨감"(*de materialibus ad immaterialia transferendo*)이라는 표현과 같은 문자 그대로의 인용이다. 그리고 보석들의 갖가지 특성에서 드러나는 "다양한 성스러운 미덕"은 예언자들에게 "몇몇 가시적인 형태로" 보이는 "하늘의 미덕"과 어떤 물리적인 것에서 파생된 정신적인 "빛남" 모두를 생각나게 한다.

그러나 이 훌륭한 산문의 글귀들조차, 쉬제가 시를 쓸 때 몰두한 신플라톤주의적인 빛의 형이상학의 난무에 견주면 아무것도 아니다. 그는 건물 자체의 각 부분부터 스테인드글라스의 창, 제단, 성배에 이르기까지, 그가 감독해서 완성한 모든 것을 이른바 자신의 연시(*versiculi*)에 담아 새기는 것을 무척 좋아했다. 6보격 애가조(哀歌調) 연구(聯句)는 운율에서 항상 고전적이지는 않았지만, 독창적이고 때로는 아주 위트 넘치고 기발한 상상이 풍부하며, 가끔은 숭고에 가깝다. 또한 그의 열망이 절정에 이르렀을 때 그는 초기 그리스도교의 모자이크 명판(*tituli*)에 나오는 잔잔한 신플라톤학파의 용어뿐만 아니라 스코틀랜드인 존의 어법까지 빌려 썼다.

Pars nova posterior dum jungitur anteriori,

Aula micat medio clarificata suo.

Claret enim claris quod clare concopulatur,

Et quod perfundit lux nova, claret opus

Nobile······.

일단 새로 지은 뒷부분과 앞부분이 연결되면,

중앙부가 빛나서 교회는 빛이 나리.

밝음은 밝은 것과 연결되어 빛을 내기 때문이고,

새로운 빛이 퍼져나가는 길에 고귀한 대성당이 빛나리······.

글자 그대로 해석하면, 새로 지은 후진의 봉헌을 기념하고 그것의 '중앙부' 재건이 완성되었을 때 교회의 다른 부분에 주는 효과를 묘사한 이 명판은 순수하게 '미학적인' 경험을 말한 것 같다. 즉 불투명한 카롤링거풍의 후진을 대체해 새로 지은 투명한 성가대석은, 마찬가지로 "밝은" 회랑과 조화를 이룰 것이고 건물 전체에는 이전보다 더 밝은 빛이 퍼져나가게 될 것이다. 그러나 이 말들은 두 개의 서로 다른 층위를 갖는 의미로 이해되도록 신중하게 선택되었다. 새로운 빛(*lux nova*)이라는 상투적인 문구는 '새로운' 건축에 따라 생긴 실제 조명 상태의 개선과 연관될 뿐 아니라, 동시에 유다 율법의 어두움 또는 무지에 반대되는 『신약성서』의 빛을 상기시킨다. 또한 스코틀랜드인 존이 자신의 번역에서 따르라고 제안한 원칙에 관한 주목할 만한 논의에서, 위 아레오파기타가 '빛의 아버지'에게서 나온 광휘를 나타내는 많은 그리스적인 표현들 가운데 최상의 번역으로 '*claritas*'를 선택한 것을 기억한다면, 순수하게 지각적인 암시의 배후에 숨어 있는 의미를 탐구하도록 마음을 유혹하는 밝음(*clarere*), 밝은

(*clarus*), 밝게(*clarificare*)라는 단어들이 눈에 띄게 사용되는 것은 형이
상학적으로 의미심장하다.

또 다른 시에서 쉬제는 금박 청동 부조로 빛나는 그리스도의 '수
난'과 '부활 또는 승천'을 묘사한 중앙의 서쪽 정면의 문들을 설명한
다. 사실 이 시구들은 성서의 '우의적' 계시의 모든 이론을 응축해서
표명한 것과 마찬가지이다.

> *Portarum quisquis attollere quæris honorem,*
> *Aurum nec sumptus, operis mirare laborem.*
> *Nobile claret opus, sed opus quod nobile claret*
> *Clarificet mentes, ut eant per lumina vera*
> *Ad verum lumen, ubi Christus janua vera.*
> *Quale sit intus in his determinat aurea porta:*
> *Mens hebes ad verum per materialia surgit,*
> *Et demersa prius hac visa luce resurgit.*

당신이 누구든 이 문의 영광을 찬양하려 한다면,
문에 붙은 금이나 비용 따위가 아니라
그것을 만든 솜씨에 놀라워하라.
고귀한 노동은 빛난다. 고귀하게 빛나는 그 노동은
사람의 마음을 밝게 하며, 마음은 참된 빛을 따라 나아가
그리스도가 진정한 문 되신, 참빛으로 인도된다.
어떻게, 그 빛이 금의 문이 드러내는 세상에 내재하게 되었는지,
둔했던 마음도 그 물질로 인해 진리로 상승하며,
이전에는 가라앉았던 그 빛이 부활하는 것을 보게 되리라.

이 시는 앞의 시가 단지 암시하기만 했던 것을 명확하게 진술한다. 즉 예술작품의 물질적인 "밝음"은 보는 사람의 마음에 정신적인 조명을 비추어 "밝게" 한다. 물질적인 것의 도움 없이는 진리에 도달할 수 없기에, 영혼은 단지 지각될 뿐일지라도 화려한 부조 조각의 '참된 빛'(*lumina vera*)에 인도되어, 그리스도이신 '참빛'(*verum lumen*)에 도달한다. 그리하여 영혼은 그 문에 새겨진 '부활 또는 승천'(*Resurrectio vel Ascensio*)에서 그리스도가 들어 올려지듯이, 인간 세계의 속박으로부터 "들어 올려"지거나 심지어는 "부활"(*surgit, resurgit*)하게 된다. 만약 쉬제가 모든 피조물이 "나에게는 빛이다"라고 표명한 글들을 익히 알지 못했다면, 감히 이 부조들을 '빛'(*lumina*)으로 나타낼 생각은 하지 못했을 것이다. 또한 그가 쓴 "Mens hebes ad verum per materialia surgit"라는 구절은 스코틀랜드인 존이 쓴 "……impossibile est nostro animo ad immaterialem ascendere cælestium hierarchiarum et imitationem et contemplationem nisi ea, quæ secundum ipsum est, materiali manuductione utatur"(우리의 마음은 적절한 물질적 안내 없이는 하늘의 위계 제도를 모방하거나 계획하는 데 다다를 수 없다)라는 구절을 운율적으로 응축한 것에 다름 아니다. 그리고 "……ut eant per lumina vera/Ad verum lumen……"이라는 시행은 "Materialia lumina, sive quæ naturaliter in cælestibus spatiis ordinata sunt, sive quæ in terris humano artificio efficiuntur, imagines sunt intelligibilium luminum, super omnia ipsius veræ lucis"(물질적인 빛은 하늘에서 자연에 의해 배치된 것이든 지상에서 인공적으로 생산된 것이든, 지성적인 빛의 영상들이며, 무엇보다도 '참빛 그 자체의' 영상이다)라는 문장을 요약해서 표현한 것이다.

쉬제가 이렇듯 신플라톤주의를 흡수하면서 얼마나 행복해하며 열광했을지 상상하기란 어렵지 않다. 성 드니의 독단의 말(*ipse dixits*)로

여긴 것을 받아들이면서, 그는 수도원의 수호성인에게 경의를 표한 것은 물론이고 자기 내부에서 생겨난 신념과 경향에 대한 가장 권위 있는 확신을 발견했다. 마치 성 드니 자신이 쉬제의 확신(이 확신은 실제로는 중개자와 평화의 고리로서의 그의 역할에 대한 표현으로 생각된다)을 시인하는 것처럼 보인다. 즉 "유일무이한 최고 이성의 놀라운 능력이 인간 세계와 신의 세계 사이의 간격을 동등하게 조절한다"는 확신과, "기원의 저열함과 성질의 모순성에 의해 충돌하는 것처럼 보이는 것은 하나의 우수함, 즉 적절한 조화의 유일하고 즐거운 일치에 의해 결합된다"는 확신이다. 성 드니 자신이 쉬제가 조각상을 편애하고, 금과 칠보, 수정과 모자이크, 진주와 모든 종류의 보석, "여러 가지 빛을 내는 홍옥수의 붉은색이 주변을 압도할 정도로 검은 오닉스의 검은색과 너무도 강렬하게 경쟁하듯 빛을 뿜어내는" 붉은 줄무늬 마노와 "여러 나라에서 온 많은 장인들의 절묘한 솜씨로" 디자인된 스테인드글라스 등, 아름답게 반짝이는 모든 것에 지칠 줄 모르는 정열을 쏟아붓는 것을 용인하는 듯이 보인다.

성 베르나르두스의 동시대 예찬자들이 우리에게 확신시켜주는 것—그리고 오늘날 그의 전기를 쓰는 사람들이 동의하는 것 같은—은 성 베르나르두스가 눈에 보이는 세계와 그 아름다움을 단지 깨닫지 못했다는 것이다. 그는 시토회에서 수련하던 1년 내내 기숙사 천장이 평평한지 아니면 둥근지, 예배당 창문이 하나인지 아니면 세 개인지도 몰랐다고 전해진다. 또한 그는 제네바 호숫가에 하루 종일 앉아 있으면서도 그 아름다운 풍광에는 단 한 번도 눈길을 주지 않았다고 한다. 그러나 『기욤 드 생티에리에게 보내는 사과문』의 저자는 눈이 멀었거나 무감각한 사람이 아니었다.

더구나 회랑에서 독서하는 수도사들의 눈앞으로 펼쳐지는 저 우스

운 괴물들, 그 괴이하고 왜곡된 아름다움, 그 아름다운 왜곡이 거기에서 무슨 필요가 있단 말인가? 그 지저분한 원숭이들? 사나운 사자들? 괴기스러운 켄타우로스들? 반인반수의 괴물들? 반점이 있는 호랑이들? 싸우는 전사들? 뿔나팔을 부는 사냥꾼들? 이들이 도대체 거기에 왜 있어야 한단 말인가? 거기에는 머리 하나에 몸은 여럿, 또는 몸뚱이 하나에 여럿의 머리를 가진 괴물들이 있다. 그리고 뱀 꼬리를 가진 네발짐승이 있는가 하면 네발짐승의 머리를 가진 물고기도 있다. 말 머리에 염소 몸뚱이를 가진 놈이 있는가 하면, 뿔 달린 짐승이 뒷몸은 말의 모습을 한 것도 있다. 간단히 말하자면 사방에 여러 가지 모습을 한 너무 많은 괴기스러운 것들이 있어서, 수도사들은 사본을 읽기보다는 대리석상을 읽고 즐거워할 것이며, 신의 법을 명상하기보다는 그런 것들 하나하나에 감탄하면서 하루를 보낼 것이다.

현대 미술사가들은 '클뤼니식'(궁륭 형태의 둥근 천장, 기둥머리 장식, 벽화로 이루어진 화려한 내부 구성과 분산된 채광 방식 등이 특징이며, 로마네스크 건축을 대표한다—옮긴이) 장식의 전체 효과를 이렇게 상세하고 생생하게, 진실로 사람의 감정을 불러일으키도록 묘사하는 능력에 무릎 굽혀 신에게 감사할 것이다. 또한 "왜곡된 아름다움, 그 아름다운 왜곡"(*deformis formositas ac formosa deformitas*)이라는 문장은 로마네스크 조각 정신에 대해 수많은 페이지에 실린 양식적인 분석보다 더 많은 것을 우리에게 전달해준다. 게다가 문장 전체는, 특히 주목할 만한 결론 부분은 성 베르나르두스가 미술을 부인한 이유가 매력을 느끼지 못해서가 아니라 오히려 너무 예민해서 그 매력을 위험하다고 느꼈기 때문이라는 것을 드러내 보인다. 그는 플라톤처럼 미술을 추방했는데(비록 플라톤은 그것을 '후회'했지만), 그에게

미술은 영원에 대항하는 일시적인 것, 신앙에 대항하는 인간 이성, 정신에 대항하는 감각의 끝없는 반항으로 볼 수 있는 현세의 악의 측면에 속하기 때문이다. 그러나 쉬제는 운 좋게도 매우 복 받은 성 드니의 바로 그 말씀 속에서 일종의 그리스도교 철학을 발견했다. 그 말씀을 통해 쉬제는 물질적인 아름다움의 유혹에서 도피하는 대신 그것을 정신적인 지복으로 가는 수단으로서 환영할 수 있었으며, 물질적인 우주와 마찬가지로 정신적인 우주를 흑과 백의 모노크롬이 아닌 여러 색채의 조화로서 생각할 수 있었다.

5

쉬제가 저서에서 자기 입장을 옹호해야만 했던 이유는 시토회의 청교도주의에 저항했기 때문만이 아니었다. 그것은 아마도 동료 수도사들에게서 몇몇 반대 의견이 나왔기 때문인 것으로 보인다.

첫째로, 쉬제의 취미에 반대하는 까다로운 사람들이 있었다. 만일 '취미'라는 것을 과묵함으로 절제된 미감이라고 정의한다면, 취미의 부족에 이의를 제기하는 사람들이라 해야 할 것이다. 집필가이자 미술 후원자로서 쉬제는 겸손한 우아함보다는 화려함을 목적으로 했다. 그의 귀는 일종의 중세식 화려체를 좋아했는데, 그것은 비록 늘 문법에 충실하지는 않아도 말놀이, 인용, 비유, 풍자, 그리고 과장적인 문체로 가득했다(거의 번역되지 않은 『헌당론』(De Consecratione)의 제1장은 뚜렷한 테마가 드러나기 전에 예배당을 굉장한 소리로 채우는 오르간 연주와 같다). 이와 마찬가지로 그의 눈은, 좀더 교양 있는 그의 동료들이 분명 화려하고 현란하다고 여길 만한 것들을 원했다. 쉬제가 이미 초기 고딕식 정면 입구 조각과 어울리지 않게 결합된 모자이크와 관련해 "그의 주문에 따라 그리고 당대의 관습과는 다르

게" 설치했다고 언급할 때, 우리에게는 미약하고 헛된 항의의 반향이 들린다. 그가 문에 새긴 부조의 찬미자들을 향해 "문에 붙은 금이나 비용 따위가 아니라 그것을 만든 솜씨에 놀라워하라"고 했을 때, 그는 오비디우스를 따라 값비싼 물질적 재료보다 '형식'의 완전성이 더 가치 있게 여겨져야 한다고 그에게 상기시키려 했던 사람들을 염두에 두었던 것 같다. 주 제단에 새롭게 만들어진 금박 후부가 실제로 어느 정도는 사치스럽다(그는 이것의 주된 원인은 그것이 외국인들에 의해 제작되었기 때문이라고 주장한다)는 점을 쉬제도 깨닫지만, 그는 그 부조 조각이 — 새로운 '성유물 제단'(Autel des Reliques) 정면처럼 — 높은 비용 때문이 아니라 솜씨 때문에 찬미할 만하다는 사실을 재빠르게 덧붙임으로써 동일한 비평가들 — 이들에 대한 그의 입장은 분명히 상냥한 역설로 보인다 — 을 겨냥했다. 따라서 '어떤 사람들'은 자기들이 좋아하던 인용구 "세공은 재료에 압도당했다"(*Materiam superabat opus*)를 적용할 수 있게 되었다.

둘째로, 성스러운 전통의 이름으로 행해지던 쉬제의 사업을 반대한 사람들은 좀더 심각한 불만을 품고 있었다. 생드니의 카롤링거식 교회는, 최근까지도 생드니 수도원의 시조 다고베르 왕에 의해 세워졌다고 여겨진다. 전설에 따르면 그것은 그리스도 자신이 봉헌한 것이다. 그리고 오늘날 학계는 쉬제가 수도원장에 취임한 이래 그 오래된 건물은 한 번도 개축된 적이 없다는 전언을 확인시켜준다. 그러나 쉬제가 '그의 관리 아래 행해진 업적에 관한' 보고서를 쓸 때, 그는 오래된 후진과 오래된 서쪽 입구(피피누스 단구왕의 무덤을 보호하는 현관을 포함해)를 허물고 정문 안 현관의 홀과 후진을 새로 세웠으며, 고대 바실리카 교회의 최후 잔존 부분인 회중석을 제거하는 작업에 막 착수했다. 이것은 마치 미국 대통령이 프랭크 로이드 라이트를 시켜서 백악관을 새로 지으려 하는 것과 맞먹는 일이었다.

파괴적이면서도 창조적인 이런 사업—이것은 1세기 이상 동안 서구 건축의 방향을 결정했다—을 정당화하는 데서 쉬제는 네 가지를 꾸준히 강조했다. 첫째, 무엇을 행하든 간에 그것은 수도사들과 충분한 협의를 거쳐 이루어졌다. "그리스도가 그 일로써 수도사들에게 간접적으로 얘기하는 동안 수도사들의 마음은 그리스도 생각에 불타올랐고" 그들 중 대다수는 그 일을 명백하게 요청하기도 했다. 둘째, 그 일은 분명 신과 성스러운 순교자들의 눈에서 영광을 발견했다. 그들의 영광은 그런 재료가 전혀 있을 것 같지 않은 곳에서 적절한 건축 재료를 기적적으로 발견하게 했으며, 아직 마무리하지 못한 둥근 천장을 끔찍한 폭풍우로부터 보호해주었고, 갖가지 방식으로 일을 순조롭게 도와 3년 3개월—상징적인 의미가 있다—이라는 믿기 힘든 짧은 기간에 후진이 건축될 수 있게 했다. 셋째, 신성시되는 오래된 돌은 "마치 그것들이 성유물처럼" 가능한 한 많이 남을 수 있도록 주의를 기울였다. 넷째, 교회의 재건축은 논의의 여지가 없을 정도로 필연적이었다. 왜냐하면 교회 상태가 황폐해졌기 때문이고, 더 중요하게는 비교적 작았기 때문이다. 출입구 수도 너무 적어서 축제 기간에는 시끌벅적하고 위험한 혼란을 일으키기까지 했다. "공허한 영예의 염원"에서 자유롭고, "인간의 상찬(賞讚)과 일시적인 보상의 응보"에 전혀 영향 받지 않았던 쉬제는 "아주 위대하지는 않지만 필요하고 유용하고 명예로운 이유가 아니었다면 그런 일을 시작하지 않았을 것이고, 아니, 아예 생각조차 하지 않았을 것이다."

이 모든 주장은—어떤 범위 내에서는—틀림없는 사실이다. 의심할 바 없이 쉬제는 자신의 계획에 관심을 보이거나 협조적인 수도사들과는 함께 의논했고, 그의 결정사항들이 수도원 총회에서 정식으로 승인을 얻는 데 신중을 기했다. 그러나 의견이 불일치할 때도 있었다는 사실이 그의 글에서도 때때로 발견된다(현관 홀과 후진을

완성한 뒤 "몇몇 사람이" 회중석을 재건축하기에 앞서 탑부터 완성해야 한다며 어떻게 그를 설득했는지 이야기할 때, 그는 오히려 어떻게 '신의 영감'이 그 수순을 역행하도록 자신을 재촉했는지를 전해준다). 그리고 총회의 정식 공인은 사전에 행해지기보다는 사후에(*ex post facto*) 행해 졌던 것으로 보인다(새 현관 홀의 건축과 봉헌, 그리고 새로운 후진의 정초 시기가 나중에 제정된 『성직수전』(聖職授典, *Ordinatio*)에 정식으로 기록되었다).

분명, 그 공사는 전례 없이 신속하고 순조롭게 진행되었다. 그러나 예상치 못했던 곳에서 일어난 석재나 목재의 발견이라든가, "공중에 서 휘청거리고 고립된 신축 아치"의 잔존이 쉬제 자신의 창의와 직 인의 기술 외에도 어느 정도 성스러운 순교자의 직접적인 개입을 필 요로 했다는 점은 추측의 문제이다.

분명, 쉬제는 바실리카 교회당을 한 번에 일부를 개축했고, 그래서 "성스러운 돌"을 적어도 잠정적으로는 아꼈다. 그러나 마침내는, 후 진 개조를 위한 기초 공사를 제외하고는, 그 성스러운 돌이 하나도 남지 않았다. 그를 예찬하는 자들은 그가 교회를 '철두철미하게' 개 축했다고 추어올렸다.

분명, 오래된 건물은 세월이 흐르면서 낡았고, 정기적으로 열리는 시장과 유물에 몰려드는 사람들을 수용하려면 큰 불편이 따랐다. 그 러나 우리는 쉬제가 그런 어려움을 약간 과장해서 썼다고 생각하지 않을 수 없다. 예를 들어 새로운 현관 홀과 새로운 후진이 필요하다 는 것을 증명하기 위해 쉬제는 "보도 위에서 걷는 사람들의 머리 위 로 걸음으로써" 제단에 도달할 수 있었다거나, 또는 "반쯤 죽은 상 태"로 회랑에 실려와야 했던 독실한 부인들에 관한 잔인한 이야기를 하곤 했다. 한 가지는 분명하다. 즉 쉬제의 미술 활동 — 그리고 미술 에 관한 그의 저작 — 의 주요한 동기는, 그 자신의 내부에서 구해져

야만 한다는 것이다.

6

쉬제가 그렇지 않다고 끈질기게 항변했음에도 불구하고(또는 오히
려 그렇기 때문에) 그가 자신의 불멸화를 향한 열정적인 의지로 넘쳤
다는 것은 아무도 부인할 수 없다. 속된 말로, 그는 아주 허영심이 강
했다. 그는 자신을 기념일로 기리는 영광을 누리고자 했다. 수도원
의 식료품 관리인이 될 이에게 먹고 마실 것에 추가적인 비용이 든다
고 화를 낼 것이 아니라 그 예산을 증액한 사람이 쉬제, 바로 그라는
것을 기억해야 한다는 아쉬운 훈계도 잊지 않는다. 또한 자기 자신을
다고베르 왕, 대머리왕 샤를, 뚱보왕 루이처럼 이미 영예를 누리는
이들과 동일한 위치에 놓는다. 그는 교회를 재건하는 임무가 "그의
생애와 노동"에 남겨진 것을 솔직하게 신에게 감사했다(또는 다른 곳
에서는 "아주 위대한 왕과 수도원장의 고귀한 신분을 계승한 한 작은 남
자"라고 했다). 이용 가능한 모든 벽면과 예배용 기구에 기록된 연시
들 가운데 적어도 13곳에서 그는 자기 이름을 언급했다. 그리고 수많
은 기증자들에게서 받은 자신의 초상화들을 바실리카 회당의 주축
에 전략적으로 배치했다. 두 개는 정면 입구에(하나는 팀파눔에, 다른
하나는 문에), 세 개는 새로운 상부 성가대석의 오프닝 아치를 내려
다보는, 교회의 거의 모든 장소에서 볼 수 있는 대십자가 아래에 두
었으며, 또 한두 개는 주 회랑의 중앙 채플을 장식하는 창에 놓았다.
서쪽 정면 위에 있는 쉬제의 거대한 황금 문자 명각을 해독할 때("오,
빛을 잃지 않게 하라!"), 그가 시종일관 후세 사람들의 기억을 차지하
게 되고 "진리의 질투 심한 라이벌, 망각"을 생각함으로써 걱정하는
모습을 볼 때, 그가 스스로를 교회의 확장과 존엄을 수호하는 '지도

자'(*dux*)라고 말한 것을 들을 때, 우리는 12세기 수도원장의 말이 아니라 '근대식 영광'을 증언하는 야코프 부르크하르트의 말을 경청하고 있는 듯한 느낌을 받는다.

그러나 명성을 향한 르네상스인들의 동경과, 거대하지만 어느 정도 그 본심은 소박하다 할 수 있는 쉬제의 허영 사이에는 근본적인 차이가 있다. 르네상스 시대의 거장들은 자신들의 개성을 구심적으로 주장했다. 말하자면 그들은 모든 환경이 자신의 자아에 흡수 동화될 때까지 자신을 둘러싼 세상을 빨아들였다. 그러나 쉬제는 그의 개성을 원심적으로 주장했다. 즉 그는 자신의 환경에 자신의 모든 자아가 흡수 동화될 때까지 그를 둘러싼 세계로 자아를 내던졌다.

이런 심리적인 현상을 이해하기 위해 우리는 쉬제를 고귀한 집안에서 태어난 개종 성자 베르나르두스와 완전히 대립적인 위치에 놓이게 한 다음의 두 가지 사실을 염두에 두어야 한다. 첫째, 쉬제는 자신의 자유의지로, 또는 적어도 비교적 원숙한 지적 이해도를 지니고 수도생활에 전념한 수련 수사로서 수도원에 들어간 것이 아니었다. 그는 9살이나 10살의 어린 소년일 때, 생드니 수도원에 봉헌된 노동 수사로서 들어갔다. 둘째, 비록 어린 귀족들과 왕자들과 같이 공부하기는 했지만, 쉬제는 아주 가난하고 신분이 비천한 부모에게서—그의 출생지는 알려져 있지 않다—태어났다.

이런 사정에 놓인 대부분의 소년들은 소심하거나 비정한 인간으로 성장했을 것이다. 그러나 이 장래 수도원장의 놀라운 활력은 과잉보상(자신의 약점을 이기기 위해 그것과 반대되는 특성을 극도로 과장하는 것—옮긴이)이라고 알려진 것에 의지했다. 자신의 친척을 그리워하거나 집착하지도 않았고 과감하게 벗어나려고도 하지 않았다. 쉬제는 그들과 우호적인 연줄을 유지했고, 나중에 그들을 소규모로 수

도원 생활에 참가하게 했다.[2] 자신의 비천한 태생을 감추거나 한으로 여기는 대신, 쉬제는 오히려 그것을 자랑하다시피 했다―생드니 수도원에 양자로 들어가게 된 것을 더욱 큰 기쁨으로 여겼다. "나는 누구를 위해 존재하고, 내 아버지의 집은 무엇인가?"라면서, 그는 소년 다비드의 말을 외쳤다. 또한 그의 공문서와 문학작품에는 "지식뿐만 아니라 가족에 관해서도 불충분한 나"처럼 꽤 발끈하는 말도 보이며, "나의 장점·성격·가족에 대한 전망과는 다르게 이 교회의 관리를 인계하는 나" 또는 (사무엘의 어머니 한나의 말을 빌려) "여호와는 가난한 나를 거름더미에서 일으키셨다" 등의 표현도 있다. 그렇지만 주의 강력한 손은 생드니 수도원 안에서 역사했다. 그를 친부모 곁에서 떼어낸 여호와는 쉬제를 있게 한 또 다른 '어머니'―이것은 그의 저술에서 여러 차례 보이는 단어이다―를 주었다. 생드니 수도원은 "그를 소중히 품어주고 높여주었으며" "그를 유아 때부터 노인이 될 때까지 양육시켜주었고" 또한 "엄마의 애정으로 어린 그를 보육했고, 비틀거리던 젊은 그를 바로잡아주었고, 성인이 된 그를 크고 강하게 만들었고, 그래서 교회와 왕국의 군주들 사이에 그를 장엄하게 앉힌" 곳이다.

그러므로 자신을 생드니 수도원의 양자라고 생각한 쉬제는 자연

2) 쉬제의 부친 엘리난두스와 형제 라둘푸스와 형수 에멜리나의 이름이 생드니 수도원 부고장에 기록되어 있다. 또 다른 형제 페테르는 1125년 쉬제와 함께 독일에 가기도 했다. 그의 조카들 중 하나인 제라르는 수도원에 땅값으로 5실링, 그리고 알려지지 않은 이유로 10실링, 그래서 모두 15실링을 지불했다. 다른 조카 존은 교황 에우제니오 3세에게 사절로 파견되었다가 죽었다. 이때 교황은 쉬제에게 편지를 써서 진심으로 애도의 마음을 전했다. 셋째 조카 시몽은 1148년에 숙부가 입안한 법령의 입회자인데, 숙부의 후계자인 되유의 오동(그는 성 베르나르두스의 부하였으며, 쉬제와 가까운 사람들을 좋게 생각하지 않았다)과 사이가 좋지 않았다. 이러한 사례 가운데 어떤 것도 불법적인 정실주의와 연관된 것으로는 보이지 않는다.

이 준 모든 힘과 재능과 열의를 모두 이 수도원에 쏟아부었다. 자신의 개인적인 대망을 "어머니인 교회"의 이익과 완전히 융합시킴으로써, 그리고 그 자신의 정체성을 버림으로써 자아를 만족시켰다고 할 수 있다. 즉 그는 자신이 수도원과 일체가 될 때까지 스스로를 확장했다. 자신의 명각과 초상을 교회 곳곳에 배치함으로써, 그는 교회를 점유했지만 동시에 사사로운 개인으로서의 존재를 어느 정도는 떨쳐버려야 했다. 클뤼니의 수도원장인 가경자(可敬者: 가톨릭에서 시복(諡福) 과정에 있는 사람에게 붙이는 존칭―옮긴이) 페테르가 쉬제의 비좁은 개인 방을 보고 탄식하며 큰 소리로 말하기를, "이 사람은 우리를 부끄럽게 하는도다. 그는 우리처럼 자신을 위해서가 아니라, 오직 신을 위해서 일했도다." 그러나 쉬제에게 그 자신을 위하는 것과 하나님을 위하는 것은 같은 것이었다. 그가 자신의 개인 공간과 호사를 그다지 필요로 하지 않았던 까닭은, 비좁은 방의 소박한 편안함이 그의 것이듯 바실리카 교회당의 공간과 호사도 그의 것이나 마찬가지이기 때문이었다. 즉 그가 수도원에 속하기 때문에, 수도원도 그에게 속했다.

자기를 지움으로써 자기를 긍정하는 이런 방법은 생드니 수도원이라는 범위 안에 머무르지 않았다. 쉬제에게 생드니는 프랑스를 의미했으며, 그래서 쉬제는 자신의 허영심만큼이나 명백히 시대착오적인 강력하고 거의 신비주의적인 국수주의를 전개하기도 했다. 그는 당대의 문필가들에게서 어떤 문제에도 정통하고, 대담하고 재기발랄하게, 그리고 "거의 말하는 것만큼 빠르게" 글을 쓰는 문인이라는 찬사를 받았다. 그러나 그는 자신의 이러한 천부적인 재능을 그가 책임자로 있던 수도원과 그가 자문역할을 해주었던―그의 예찬자들에 따르면, 그가 지배했던―두 명의 프랑스 왕을 위해서만 발휘했다. 그리고 『뚱보왕 루이전』(Life of Louis le Gros)에서 우리는 프랑

스어 쇼비니즘(chauvinisme: 맹목적 애국주의)이라는 말로 설명될 수 있는 특수한 형태의 애국심의 징후를 드러내는 그의 감정을 볼 수 있다. 즉 쉬제에 따르면 영국인들은 "도덕률과 자연법에 의해 프랑스에 종속될 운명이며, 그 반대는 있을 수 없다." 또한 독일인들에 대해서는 "튜턴족의 분노로 이를 가는" 사람들이라고 묘사하기를 좋아했다는 것은 다음 글에서도 나타난다.

그들이 철수하면서 불손하게도 아름다운 땅 프랑스에 대해 감히 저지른 야만에도 벌 받지 않고 간 것을 생각해, 그들의 국경을 담대하게 건너자. 그들로 하여금 무례한 행위에 대한 대가를 치르게 하자. 우리의 땅이 아니라 프랑크의 왕권에 의해 프랑크에 예속된, 우리가 종종 정복했던 그들의 땅에서.

쉬제의 경우, 이렇게 표현해도 된다면 영혼의 재생에 따라 성장하고자 하는 이런 충동은 언뜻 관련 없어 보이는 사정에 따라서 더욱 강해진다. 그 사정이라는 것은, 쉬제 자신은 한 번도 언급한 적이 없지만(아마도 그는 그것을 의식하는 것조차 그만두었을 것이다) 그의 상찬자들에게는 주목할 만한 것으로 보였다. 즉 그는 이상하게도 키가 작았다. 기욤 드 생티에리는 "그의 신체는 짧고 빈약하다"고 말했으며, 어떻게 "그런 약하고 작은 체격"(*imbecille corpusculum*)이 그렇게도 "활력과 생기 넘치는 마음"의 긴장을 참아낼 수 있는지 놀라워했다. 어느 무명의 예찬자는 이렇게도 썼다.

나는 그런 신체에서 나오는 거대한 마음에 놀랐고,
어떻게 그 작은 그릇에 그 많고 훌륭한 성품이 자리하고 있는지 놀랐다.

그러나 이 사람을 통해서 자연이 증명하고자 한 것은
모든 피부 아래 숨겨진 미덕이다.

역사의 눈으로 볼 때, 비정상적으로 왜소한 체구는 문제가 되지 않는 듯 보인다. 하지만 그것은 우리의 기억에 남은 많은 역사적 인물들의 성격을 결정하는 중요한 요인이기도 하다. 그것은 다른 어떤 약점보다 더 효과적으로 극복될 수 있다. 만약 그 약점의 당사자가 아마 '담력'이라는 말로 가장 생생하게 묘사될 수 있는 어떤 용기에 의해 육체적인 열성을 압도할 수 있다면, 그리고 만약 그가 자신과 관심을 공유하는 보통 이상의 능력과 자발적인 의지를 지닌 사람들과 어울리면서 자신을 보통 체격의 사람들과 구별 짓는 심리적 장벽을 무너뜨릴 수 있다면, 불리한 조건은 하나의 자산으로 변할 수 있을 것이다. 나폴레옹, 모차르트, 뤼카스 판레이던, 로테르담의 에라스뮈스, 몽고메리 장군 같은 '위대한 키 작은 남자들'이 스스로의 힘으로 걸출한 위치에 오르고, 특별한 매력 또는 매혹하는 능력을 지니게 된 것은 그런 담력과 동지 의식(가끔은 순진하고 악의 없는 허영심과 짝이 되기도 한다)이 결합했기 때문이다. 이러한 증거는, 쉬제도 어느 정도 특별한 매력이 있었다는 것과 비천한 출신 신분과 마찬가지로 왜소한 체격 역시 그가 큰 야망과 업적을 이루는 데 하나의 자극이 되었음을 보여준다. 시몽 쉬에브르 도르(금색 산양의 시몽)라는 기묘한 이름을 가진 생트빅투아르 수도회의 수사신부가 부고 기사에 다음과 같은 2행 연구를 썼을 때, 죽은 친구의 성격에 대한 비범한 통찰력을 보여준다.

Corpore, gente brevis, gemina brevitate coactus,
In brevitate sua noluit esse brevis.

낮은 몸과 태생, 두 개의 낮음에 억압당한

그는, 낮음으로, 낮은 인간이기를 거부했다.

쉬제의 사심 없는 자기 본위가 생드니의 위신과 광휘가 빛날 수 있는 곳으로 얼마나 더 멀리 발휘될 수 있었는지를 알아보는 것은 흥미롭지만, 때때로 약간의 고통이 따르는 일이기도 하다. 그는 대머리 왕 샤를이 기증한 성유물들이 진짜라는 것을 사람들에게 보이기 위해 약삭빠른 작은 쇼를 연출했다. 또한 그는 '자신의 예를 보여줌으로써', 수도원을 방문한 왕족·귀족·성직자들이 그들의 반지에 박힌 보석을 새 제단의 정면 장식을 위해 기증하게 했다(그는 그들의 면전에서 눈에 보이도록 자기 반지를 빼고는 그들도 자기가 한 것처럼 하게 했다). 무분별한 많은 이들은 돈으로 바꾸어 보시하는 것 말고는 쓸데가 없는 진주와 보석을 그에게 팔아달라고 주문했으며, 쉬제는 이 '기쁨의 기적'에 대해 신에게 감사하며 그들에게 개당 400파운드를 주었다(실제로는 그것보다 더 값어치가 나간다). 동방에서 온 여행자들이 생드니의 보물은 콘스탄티노플을 능가한다고 장담할 때까지 쉬제는 그들을 계속 몰아붙였다. 만약 다소 둔하거나 쌀쌀맞은 방문자가 그를 만족시키지 못할 때는, 자신의 실망을 그럴싸하게 숨겼다. 그러면서 종내는, "모든 사람들이 자신의 감각에 충만하게 하라"는 성 바울의 말을 인용하며 스스로를 위로했다. 그는 그 말을 "모든 사람들이 스스로 풍요로워질 것을 믿게 하라"는 의미로 받아들였다(또는 그런 척했다).

"거름더미에서 일어난 가난한 사람" 쉬제는 당연히 벼락 출세자의 약점인 속물근성을 벗어나지 못했다. 그는 수도원을 방문했거나 자기에게 존경과 후의를 표했던 왕후와 교황, 고위 성직자들의 이름과

직위를 들먹이며 자랑했다. 그리고 보통의 귀족과 후원자들일지라 도 정중하게 접대했으며, 1144년 6월 11일 대봉헌식에 모여든 "평범한 기사와 병사" 역시 말할 나위가 없다. 그가 이날 왔던 19명의 주교들과 대주교들을 두 번이나 열거한 것은 자랑하고픈 마음에 그랬던 것이 아니고 무엇이겠는가! 이날 주교 한 사람이 더 왔더라면 20개의 새로운 제단이 각각 다른 고위 성직자들에 의해 봉헌될 수 있었겠지만, 실제로는 모(Meaux)의 주교가 2개의 제단을 의식에 사용해야만 했다. 그러나 다시 말하지만, 개인적인 자기만족과 공적인 자기만족을 명확히 구별하기란 불가능하다. 자기 자신에 대해 말할 때, 쉬제는 심지어 한 문장 안에서조차 '나'와 '우리'를 구별하지 않았다. 그리고 때때로 그는 '우리'라는 단어를 군주처럼 사용하기도 했지만 (국왕이 공식적으로 자신을 나타낼 때 사용하는 the Royal 'We'—옮긴이), 대개는 '우리 생드니 공동체'처럼 자연스럽게 '복수'의 뜻으로 사용했다. 때때로 왕실에서 개인적으로 작은 선물이라도 받으면 그는 지나치게 감동했으며, 그 답례로 그들을 위해서 성스러운 순교자들에게 기도하는 것을 잊지 않았다. 또한 그는 수도원장으로서의 위엄이 손상되는 것에도 아랑곳하지 않고 큰 행사가 있을 때면 음식물 구입을 직접 감독했으며, 다시 사용할 수 있는, 오랜 세월 잊힌 고미술품을 발견하기 위해 식기장이나 찬장을 샅샅이 뒤지기까지 했다.

이 모든 태도와 더불어, 쉬제는 베른발과 투리에서 오랫동안 잘 알고 지낸 '일반인들'과도 접촉을 끊지 않았다. 그들의 불변하는 사고 방식과 말하기 방식을 그는 이따금 멋진 필치로 묘사하기도 했다. 퐁투아즈 근처 채석장에서 소몰이꾼들이 심한 폭풍우를 만나 일꾼들 중 일부가 가버린 뒤, "할 일이 없다" "일꾼들이 우두커니 서 있고 시간을 허비하고 있다"며 툴툴대는 소리가 우리에게 들리는 듯하다. 대수도원장이 그들에게는 멍청한 질문으로 여겨지는 것을 질문

할 때 랑부예 삼림의 나무꾼이 수줍어하면서도 어처구니없다는 듯 미소를 짓는 모습이 우리에게 보이는 듯하다. 새로운 서측 지붕 공사에는 특별히 긴 목재가 필요했는데, 가까운 곳에서는 찾을 수가 없었다.

어느 날 밤, 하루의 성무일과를 마치고 돌아와 잠자리에 들었을 때, 나는 직접 근처 숲을 모두 둘러봐야겠다는 생각이 들었다. ……급히 다른 업무들을 처리하고, 이른 아침에 서둘러 목수들을 데리고, 목재의 길이를 잰 치수를 챙겨서 이블린이라는 숲으로 갔다. 우리의 속령인 슈브뢰즈 계곡을 지날 때 숲의 관리인과 그 밖의 숲 전문가들을 불러모아, 어렵더라도 이런 치수의 나무들을 구할 수 있을지 물었다. 내 물음에 그들은 웃으면서, 아니, 그들이 감히 그럴 수만 있었다면, 우리를 비웃을 태세였다. 그들은 그런 종류의 나무는 이 지역 전체 어디에서도 찾기 힘들다는 것을 우리가 전혀 모르는 것은 아닌지 의아해했다. …… 그러나 우리는 신앙의 힘으로 용기를 내어 숲을 샅샅이 탐색했다. 그리고 한 시간쯤 지났을 무렵, 그 치수에 맞는 나무를 발견했다. 한 그루만이 아니었다. 깊은 숲과 잡목 사이를 헤치고 빽빽한 가시덤불에 긁히면서 거의 9시간 남짓 헤맨 끝에 열두 그루 나무를 모두 찾아낼 수 있었다(그래서 그렇게 많은 수의 사람들이 필요했다)…….

나이 쉰을 넘어 거의 예순이 된 단신의 남성이 한밤중의 성무일과를 마친 후 목재에 대한 걱정으로 잠을 이룰 수 없었고, 자기가 직접 찾아 나서야겠다고 생각한다. 그리고는 목수들을 앞세워, 목재의 치수가 적힌 쪽지를 주머니에 넣고, 이른 아침에 내달려 광막한 곳을 향해 "신앙의 용기로"라고 외치며, 드디어는 원하는 것을 찾아냈다.

이 모습을 눈앞에 그려보면 마음이 끌리고 사뭇 감동적이기까지 하다. 그렇지만 이 모든 '인간적 흥미'는 제쳐두고, 이 작은 사건에서 우리는 최초의 의문에 대한 궁극의 답을 얻어낼 수 있다. 그 질문은 '다른 많은 미술 후원자들과 달리, 왜 쉬제는 자신의 위업을 글로 남겨야 했는가?' 하는 것이었다.

앞에서 살펴보았듯이 그 동기들 가운데 하나는 자기변명에 대한 절실한 바람 때문이었다. 후세기의 교황·왕족·추기경과 달리 그는 자기 교구의 사제단과 수도회에 일종의 민주적인 책임감을 느꼈을 것이다. 두 번째 동기는, 의심의 여지없이, 그의 개인적이면서도, 앞서 언급했듯 수도회를 위한 것이기도 한 허영심이다. 그러나 이 두 가지 충동이 아무리 강력하더라도 쉬제가 자기 역할에 대한 충분한 확신이 없었다면 명료하게 표명되지 않았을 것이다. 즉 그는 자신의 역할이, 『옥스퍼드 사전』에 실린 '후원자'(patron)의 정의를 인용해 말하자면, "사람, 사상 또는 예술을 채용하거나, 그것을 장려하거나, 보호하거나, 계획하는" 사람의 역할과는 아주 다르다는 것을 확신했다.

목재를 찾기 위해 자신이 고용한 목수들을 데리고 숲으로 가서 직접 적당한 나무들을 찾아내고, '기하학적·산술적 수단'을 활용해 새로운 후진이 기존의 회중석과 정확히 정렬되도록 감독한 사람은, 중세 초기 교회의 아마추어 교회 건축가——그리고 식민지 미국 시대의 비성직자 교회 건축가——에 더 가깝다. 쉬제는, 최고위 건축사를 임명하고 그의 설계에 대해 판단을 내리지만 모든 기술상의 세부사항은 그에게 맡기는 전성기 고딕과 르네상스 시대의 위대한 후원자들과는 달랐다. 예술적인 사업에 "몸과 마음을 다해" 전념했던 쉬제는 "채용하거나, 그것을 장려하거나 보호하거나 계획하는" 사람의 자격으로서가 아니라, 감독하고 지시하고 앞에서 이끌어나가는 사람으

로서 그 사업을 기록했다. 그가 건축 설계 자체에 어느 정도까지 책임을 져야 하는지는, 그것을 판정할 수 있는 사람에게 맡길 일이다. 그러나 최소한 그가 적극적으로 개입하지 않고 행해진 일은 아주 적었던 것으로 보인다. 그가 개개의 직인들을 선별해서 초대해 아무도 생각하지 못했던 곳에 모자이크화를 장식하게 했고, 창과 십자가상과 제단의 패널 도상을 공부했다는 사실은 그 자신의 글에서 증명된다. 또한 로마식 반암 항아리를 독수리로 변형한 것 등의 아이디어는 전문 금세공사가 고안했다기보다는 이 수도원장의 변덕에 의한 것으로 보인다.

쉬제는 "왕국의 전 지역에서" 미술가들을 모은 것이, 그 무렵까지 상대적으로 척박했던 일드프랑스(Ile-de-France: 파리 주변의 분지 지대―옮긴이)에 오늘날 고딕이라고 일컬어지는 모든 프랑스 지방 양식을 선별·종합한 위업의 개시라는 점을 자각하고 있었을까? 그는 서쪽 파사드의 장미창―우리가 알기로, 이 장소는 그 모티프가 최초로 출현한 곳이다―이 건축 역사상 최고의 혁신 가운데 하나가 되리라는 것을, 베르나르 드 수아송, 위그 리베르제 등 수많은 대가들의 창의에 도전하게 될 운명이라는 것을 짐작했을까? 그는 위아레오파기타와 스코틀랜드인 존의 빛의 형이상학에 대한 무분별한 열광 때문에, 한편으로는 로버트 그로스테스트와 로저 베이컨의 최초의 과학이론을, 다른 한편으로는 오베르뉴의 기욤, 겐트의 앙리, 스트라스부르의 울리히에서 마르실리오 피치노, 피코 델라 미란돌라에 이르는 그리스도교적 플라톤주의를 배출하는 지적 운동의 선구자로 자리매김되리라는 것을 알고 있었을까, 아니면 느꼈을까? 이 질문들 역시 바로 답해질 수 없다. 확실한 것은, 쉬제가 자신의 '현대' 건축(opus novum 또는 modernum)과 오래된 카롤링거식 바실리카 교회당(opus antiquum) 사이의 양식적인 차이를 강하게 의식했다는 점

이다. 옛 건물의 일부가 여전히 남아 있는 한 그는 '현대' 건축을 '고대' 건축과 조화시키는(*adaptare et coaequare*) 문제를 분명하게 인식했다. 또한 그는 새로운 양식의 특수한 미적 성질을 충분히 알고 있었다. 그가 새로 지은 후진에 대해 "길고 넓은 아름다움으로 인해 기품이 있다"고 기록했을 때 그것이 얼마나 널찍한지를, 또 후진의 중심 회중석에 대해 그것을 지지하는 열주들 덕분에 "급격히 높아졌다"고 서술할 때 그것이 얼마나 급상승하는 수직성을 보여주는지를, 그리고 교회가 "아주 밝은 창에서 들어온 아름답고 막힘없는 빛으로 가득하다"고 묘사할 때 그것이 얼마나 밝고 투명한지를 그는 느꼈으며, 우리도 느끼게 해주었다.

역사상의 선조로 추앙받는 17세기의 위대한 추기경들을 그려보는 것보다 개인으로서의 쉬제를 그려보는 것이 더 어렵다고 한다. 그러나 쉬제는 놀라울 정도로 활기가 넘치는 프랑스적인 인물로서 역사의 페이지에서 두드러지는 듯하다. 그는 열렬한 애국자이면서 훌륭한 가장이었고, 약간은 허풍스럽고 화려한 것에 푹 빠졌지만, 실질적인 문제에서는 철저하게 실무적이고 개인적인 습관들을 잘 절제했다. 근면하고 다정하며, 온화하고 식견이 뛰어나며, 허영심이 있고 재치 넘치며, 억누를 수 없을 정도로 쾌활했다.

성인과 영웅이 유난히 많이 배출된 12세기에 쉬제는 오히려 평범한 인간성으로 말미암아 더욱 두드러진다. 그는 그렇게 충실한 인생을 보낸 뒤 유덕한 사람으로서 세상을 떠났다. 1150년 가을에 말라리아로 몸져누운 그는 크리스마스 전에 절망의 순간을 맞았다. 당시의 야단스럽고 연극적인 방식으로, 그는 수도원으로 옮겨달라고 요청했으며, 수도원을 잘못 이끈 자신의 모든 것을 용서해달라고 눈물을 흘리며 수도사들을 향해 빌었다. 그러나 "내 죽음 때문에 형제들

의 즐거움이 슬픔으로 바뀌지 않도록" 축제 계절이 끝날 때까지 죽음을 미루어달라고 하느님께 기도하기도 했다. 그의 바람은 받아들여졌다. 쉬제는 크리스마스 휴가가 끝나는 공현축일에서 8일째 되는 1151년 1월 13일 세상을 떠났다. 기욤 드 생티에리는 다음과 같이 기록했다.

그는 죽기 전에 자신의 인생을 완성했기 때문에 죽음을 눈앞에 두고도 떨지 않았다. 또한 그는 이미 삶을 충분히 즐겼기 때문에 죽음을 두려워하지 않았다. 그는 죽음 후에 더 좋은 것이 그를 기다리고 있음을 알았기 때문에 기꺼이 세상에 이별을 고했다. 그는 선한 사람은 배척당한 자들처럼, 자신의 의지에 반해 추방당한 사람들처럼 떠나야 한다고 생각하지 않았다.

제4장 티치아노의 '현명의 우의': 후기

꼭 30년 전, 지금은 세상을 떠난 내 친구 프리츠 작슬과 그 무렵 함부르크 대학의 강사였던 나는 사진 두 장을 동봉한 편지를 받았다. 한 장은 홀바인의 거의 알려지지 않은 금속판화이고(그림 48), 다른 한 장은 최근에 출간된 티치아노의 그림인데, 당시에는 런던의 고(故) 프랜시스 하워드가 소장하고 있었다(그림 37).[1] 그 편지는 대영박물관의 판화실 실장이자 독일 필사예술의 최고 권위자인 캠벨 도지슨이 보낸 것이었다. 도지슨은 두 그림의 구도에서 아주 특징적이고 매우 흥미로운 공통점들을 알아내고는, 우리에게 그 그림들의 도상학적인 의미를 밝혀줄 수 있는지를 물었다.

아주 우쭐하기도 하고 기쁘기도 해서, 우리는 할 수 있는 한 최선을 다해 해답을 찾아서 답장을 보냈다. 그랬더니 캠벨 도지슨은 대

1) D. von Hadeln, "Some Little-Known Works by Titian," *Burlington Magazine*, XLV, 1924, p.179f. 그림(캔버스)의 치수는 가로 76.2센티미터, 세로 68.6센티미터이다. 몇몇 다른 서지학적 참고문헌은 런던 대학 부속 바르부르크 연구소의 L.D. 에틀링어 박사에게 빚졌다. 최근 이 그림은 크리스티 경매에서 레가트 씨에게 팔리기도 했지만, 지금은 내셔널갤러리에 있다.

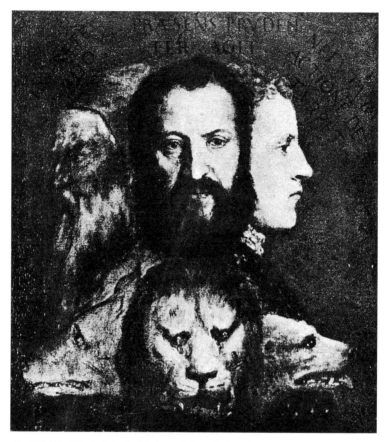

37 티치아노, 「현명의 우의」, 런던, 프랜시스 하워드 개인 소장
(현재 런던, 내셔널갤러리 소장).

범한 추진력이 본성인 듯, 우리의 설명을 원래 자기 목적에 사용하는
대신 그것을 영어로 번역했고, 『벌링턴 매거진』(*Burlington Magazine*:
1903년에 창간되어 영어권에서 가장 오래된 미술 전문 학술 저널. 로저
프라이(Roger Fry)와 허버트 리드(Herbert Read) 등이 편집자로 일했을
만큼 권위 있는 잡지이다—옮긴이)에 보내 발표해보라고 제안했다.
결국 그 글은 1926년 그 잡지에 실렸다.[2] 그리고 4년 뒤에는 교정과

일부 첨가 과정을 거쳐 독일어로 번역되어서 '기로에 선 헤라클레스와 중세 이후 미술에서의 그 밖의 고전적 주제'를 다룬 내 책에 실렸다.[3] 그런데 그 후에 나는 몇 가지 중요한 점을 빠뜨렸다는 생각이 들어, 괴테의 메피스토펠레스의 "당신은 세 차례 말해야 한다"는 충고를 따르게 되었으니, 이를 너그러이 봐주기 바란다.

1

프랜시스 하워드가 소장한 그림(이 그림은 원래 바토의 친구이자 후원자인 조제프 앙투안 크로자의 컬렉션이었다)이 진품이라는 사실은 의심할 여지가 없다—내가 아는 한, 지금까지 그런 의심을 받은 적도 없었다. 티치아노의 최후 양식(*ultima maniera*)의 장려함이 빛나는 이 그림은 그의 최후 시기의 작품으로 간주되어야 하는데, 순수 양식적 측면에서 보면 거장이 죽기 10년 전인 1560~70년쯤에 그려진 것으로 생각된다.[4] 그러나 티치아노의 작품(œuvre) 전체 중에

2) E. Panofsky and F. Saxl, "A Late-Antique Religious Symbol in Works by Holbein and Titian," *Burlington Magazine*, XLIX, 1926, p.177ff.

3) E. Panofsky, *Hercules am Scheidewege und andere antike Bildstoffe in der neueren Kunst.* 그 뒤의 언급들에 관해서는 H. Tietze, *Tizian, Leben und Werk*, Wien, 1936, p.293, Pl.249(또한 1937년의 영어판); *Catalogue, Exhibition of Works by Holbein and Other Masters of the Sixteenth and Seventeenth Centuries, London Royal Academy*, 1950~51, No. 209; J. Seznec, *The Survival of the Pagan Gods*, New York, 1953, p.119ff., Fig.40 참조.

4) 나는 런던 왕립아카데미의 『카탈로그』(1950~51)에 실린 1540년대라는 연대보다는 티체가 앞의 책(주 3)에서 제기한 연대에 찬성한다. 연대를 더 나중으로 추정하는 이유는 아마도 순수하게 양식상의 이유 때문인데, 그림의 도상학적 전거로 생각되는 피에리오 발레리아노의 『상형문자』(*Hieroglyphica*)가 1556년 이전에는 출판되지 않았다는 사실뿐 아니라, 노인의 용모(티치아노 자신의 용모라는 점은 여기서 곧 해명될 것이다)에 의해서도 확인될 수 있다.

서 그것은 예외적일 뿐만 아니라 독특하다. 그것은 단순히 '우의적' (allegorical)이라기보다는 '상징적'(emblematic)이라고 할 수 있는 그의 유일한 작품이다. 또한 철학적 함의가 있는 시각상(視覺像)이라기보다는 시각상에 의해 도해된 철학적 격언이라고 할 수 있다.

우리는 티치아노의 우의화 ― 보르게세 미술관의 「큐피드의 교육」, 루브르 미술관의 「아발로스 후작의 우의」, 프라도 미술관의 「비너스 축제」와 「안드로스인들의 주신제」, 런던 내셔널갤러리의 「아리아드네의 찬미」, 그리고 특히 「천상과 세속의 사랑」 ― 를 대했을 때, 우리의 눈을 매혹할 뿐 아니라 어떤 사건이나 상황을 표현하는 것이 그 자체의 목적으로 이해될 만큼 너무나 구체적이고 특별한 광경이 펼쳐지므로, 그 그림의 배후에 감추어진 뭔가 추상적이고 보편적인 의미를 애써 찾지 않게 된다. 그러나 사실 「비너스 축제」 「안드로스인들의 주신제」 「아리아드네의 찬미」와 같은 그림들은 신플라톤주의적인 내용을 표현했다는 것이 최근 드러났다.[5] 또한 이와 반대로 어떤 이들은 「천상과 세속의 사랑」을 프란체스코 콜론나의 『폴리필로의 미친 사랑의 꿈』(Hypnerotomachia Polyphili: 꿈속의 이상 세계를 소요하며 겪는 한 영웅의 사랑 이야기 ― 옮긴이)에 나오는 특별한 사건에서 영감을 받아 그린 솔직한 비우의적 설명화로 해석하기도 한다.[6]

하워드가 소장한 그림에서는 감지할 수 있는 자료의 개념적인 의의가 너무 눈에 띄어서 우리가 그것의 숨은 의미를 발견할 때까지는 특별한 내용이 없는 것처럼 보인다. 이 그림은 '상징'(emblem)

5) E. Wind, *Bellini's Feast of the Gods*, Cambridge, Mass., 1948, p.56ff.

6) W. Friedlaender, "La Tintura delle Rose(Sacred and Profane Love)," *Art Bulletin*, XX, 1938, p.320f.; 그러나 R. Freyhan, "The Evolution of the Caritas Figure," *Journal of the Warburg and Courtauld Institutes*, XI, 1948, p.68ff., 특히 p.85f. 참조.

의 모든 특성을 지닌다고 할 수 있는데, 그것은 어떤 박식한 사람[7] 이 정의했듯이 심벌(보편적이기보다는 특수적인), 퍼즐(아주 어려운 것은 아닌), 경구(언어적이기보다는 시각적인), 속담(진부하기보다는 박식한)의 성질을 고루 취하고 있다. 그렇다면 이 회화는 진짜 '모 토' 또는 '제명'(題名)이 씌어진 티치아노──그는 보통 자기 이름 이나 초상화의 모델 이름만 글로 쓴다──의 유일한 작품이다.[8] EX PRAETERITO/ PRAESENS PRVDENTER AGIT/NI FVTVRĀ ACTIONĒ DETVRPET(과거[의 경험]로부터/현재는 미래의 행위를 어지럽히지 않게, 신중하게 행동한다).[9]

7) 1571년 리옹 판에 처음 공표된 안드레아 알차티의 『우의화』(*Emblemata*)에 부친 클라우디우스 미노스의 서문 참조.; 1600년 리옹 판에서는 p.13ff. 우의화──여 기서는 '고안품'(devises)이라고 불린다──에 대한 흡족하면서도 간단한 정의 는 프랑수아 1세에게 붙여진 고명한 명칭, 마레샬 드 타바네가 내렸다(*Mémoires de M. Gaspard de Saulx, Maréchal de Tavanes*, Château de Lagny, 1653, p.63). "오늘날 이 고안품은 육체·혼·정신으로 구성되었다는 점에서 문장과는 다르다. 육체 는 그림에, 정신은 창의에, 혼은 말에 있다"(en ce temps les devises sont séparées des armoiries, composées de corps, d'âme et d'esprit: le corps est la peinture, l'esprit l'invention, l'âme est le mot).

8) 프라도에 있는 필리프 2세와 그의 아들 페르디난드의 우의적인 초상화에 새겨 진 명문(銘文, MAIORA TIBI)은 '표어'나 '호칭'이 아니라 그림 그 자체의 중 요한 일부이다. 그것은 천사가 준 두루마리에 씌어 있는데, 수태고지 그림에서 대천사 가브리엘이 바치는 'AVE MARIA'에 필적하는 역할을 한다.

9) 앞서 말한 나와 작슬의 출판물에서는 당시 우리에게 보내진 사진 속에 FVTVRĀ에서 A와, ACTIONĒ의 E 위에 있는 단축기호를 볼 수 없었기에 생 략되었다. 이는 런던 왕립아카데미 『카탈로그』(1950~51)에서 바로잡아졌다. 그러나 여기서 FVTVRĀ 앞에 있는, 잘 읽을 수 있는 NI가 NE로 씌어졌다. 그 렇다고 이런 정정이 의미에 영향을 준 것은 아니다.

2

이 글의 요소들은 아주 잘 배치되어 있어서 전체뿐만 아니라 각 부분들을 해석하기도 쉽다. *praeterito, praesens, futurā* 같은 단어들은 위쪽에 있는 세 인간의 얼굴, 즉 가장 나이 많은 남자의 왼쪽 방향 옆얼굴, 한가운데 중년 남자의 정면향 얼굴, 그리고 수염이 없는 젊은이의 오른쪽 방향 옆얼굴 각각의 라벨 같은 역할을 한다. 한편 *praesens prudenter agit*라는 구절은 '헤드라인'식으로 전체 내용을 요약하는 듯한 느낌을 준다. 이 세 얼굴은 인생의 3단계(청년기·장년기·노년기)를 대표할 뿐만 아니라, 일반적으로 시간의 유형이나 형식, 즉 과거·현재·미래를 상징하려는 의도인 것으로 해석된다. 그리고 나아가 우리는 시간의 이 세 가지 유형 또는 형식을 현명이라는 관념과 연결시킬 것을, 좀더 구체적으로는 그 현명이라는 미덕을 구성하거나 작용하는 다음 세 가지 정신적인 능력들과 연결시킬 것을 요구받는다. 즉 과거를 상기해 과거로부터 배우는 기억, 현재를 판단해 현재에 행동하는 지성, 그리고 미래를 예지해 미래에 대비하는 선견.

이 세 가지 시간의 유형 또는 형식을 기억·지성·선견의 능력에 배치시키는 것과 세 능력을 '현명'이라는 관념에 종속시키는 것은 일종의 고전적인 전통을 표현하는 것이다. 이는 그리스도교 신학이 현명을 기본 덕목의 지위로까지 높였을 때에도 힘을 잃지 않았던 그런 전통이다. 가장 많이 유포되었던 중세 후기의 백과사전들 가운데 하나인 페트루스 베르코리우스의 『윤리의 보고(寶庫)』(*Repertorium morale*)에서, "현명이라는 것은 과거에 대한 기억, 현재의 질서화, 미래에 대한 사색으로 구성된다"(in praeteritorum recordatione, in praesentium ordinatione, in futurorum meditatione)는 문구를 볼 수 있다. 이 운율적인 문구—실제로는 6세기에 에스파냐의 주교에 의해

만들어졌는데, 전통적으로 세네카의 것으로 알려진 논문에서 인용된다[10] ─의 기원은 위(僞) 플라톤주의의 격언으로까지 거슬러 올라간다. 그 격언에 따르면 '현명한 사려'(συμβουλία)란 선례를 준 과거, 문제를 제기한 현재, 결과를 품은 미래를 모두 고려하는 것이다.[11]

중세와 르네상스 미술에서는 현명의 이러한 세 분할을 시각적인 이미지로 표현하는 다양한 방법이 발견된다. '현명'은 세 부분 각각에 'Tempus praeteritum'(과거의 시간), 'Tempus praesens'(현재의 시간), 'Tempus futurum'(미래의 시간)이 기입된 원반으로,[12] 또는 이와 비슷한 표식이 붙어 있는 세 개의 화로[13]를 들고 있는 모습으로 그려진다. '현명'은 "나는 과거를 되돌아보고, 현재를 정리하고, 미래를 예견한다"고 적힌 천개(天蓋) 아래 옥좌에서 삼면경에 비친 자신의 모습을 들여다보는 모습으로 그려진다.[14] '현명'은 또 각각의 경

10) 베르코리우스(이 책 제4장의 주 31을 참조할 것)는 세네카의 『작법책』(*Liber de moribus*)을 언급한다. 그러나 그 방식은 마찬가지로 세네카가 쓴 것으로 알려져 있으며, 보통 『작법책』과 함께 인쇄된 「성실한 생활법」(Formula vitae honestae) 또는 「4대 도덕에 대하여」(De quattuor virtutibus cardinalibus)라는 제목의 논문에 등장한다(*Opera Senecae*, Joh. Gymnicus, ed., Cologne, 1529, fol. II v.). 이 두 논문의 진짜 저자는 물론 브라카라의 마르티네 주교이다.

11) Diogenes Laertius, *De vitis, dogmatibus et apophthegmatibus clarorum philosophorum*, III, 71. 원래 시간의 세 유형이 체사레 리파의 『이코놀로지아』(*Iconologia*)에서의 '현명'(Prudentia)보다는 '명상'(Consilium)과 연결되었다는 설의 재출현에 관해서는 이 책 248쪽 참조.

12) J. von Schlosser, "Giustos Fresken in Padua und die Vorläufer der Stanza della Segnatura," *Jahrbuch der kunsthistorischen Sammlungen des Allerhöchsten Kaiserhauses*, XVII, 1896, p.11ff., Pl.X에 실린 세밀화 참조.

13) 시에나 시청사의 암브로조 로렌체티의 프레스코화 참조.

14) H. Göbel, *Wandteppiche*, Leipzig, 1923~34, I, 2(Netherlands), Pl.87에 발표된 1525년경의 브뤼셀 태피스트리 참조.

38 「현명의 우의」, 로마, 카사나텐세 도서관, MS. 1404, fol.10, 15세기 초.

구가 씌어진 책 세 권을 손에 들고 있는 성직자로 체현될 때도 있다
(그림 38).[15] 마지막으로 '현명'은 — 이교적인 기원 때문에 교회에
서 거부당했지만, 여전히 인기를 누린 삼위일체풍으로[16] — 현재를
상징하는 정면향의 중년 남자 얼굴에 덧붙여, 각각 미래와 과거를 상
징하는 옆방향의 젊은이 얼굴과 노인 얼굴을 보여주는 삼두상으로

15) Roma, Biblioteca Casanatense, Cod. 1404, fols. 10, 34.

16) 이 도상학적 유형의 문제와 관련해서는 전술한 나와 작슬의 출판물에 언급된
문헌에 덧붙여 다음을 참조하라.

G.J. Hoogewerff, "Vultus Trifrons, Emblema Diabolico, Imagine improba
della SS. Trinità," *Rendiconti della Pontifica Accademia Romana di Archeologia*, XIX,
1942/43, p.205ff.; R. Pettazzoni, "The Pagan Origins of the Three-headed
Representation of the Christian Trinity," *Journal of the Warburg and Courtauld
Institutes*, IX, 1946, p.135ff.; 그리고 W. Kirfel, *Die dreiköpfige Gottheit*, Bonn,
1948(또한 A. A. Barb의 서평 *Oriental Art*, III, 1951, p.125f. 참조).

39 로셀리노 화파, 「현명」, 런던, 빅토리아앤드앨버트 미술관

그려지기도 한다. 이러한 세 머리의 '현명'상은 런던의 빅토리아앤드앨버트 미술관에 있는 로셀리노 화파가 제작한 1400년대 부조(그림 39),[17] 그리고 시에나 대성당에 있는 14세기 말기 보도에 새겨진 흑금상감세공 중 하나(그림 40)[18]에서 보인다. 여기서 삼두상의 의

17) *Victoria and Albert Museum, Catalogue of Italian Sculpture*, E. Maclagan and M.H. Longhurst, eds., London, 1932, p.40, Pl.30d 참조.

18) *Annales Archéologiques*, XVI, 1856, p.132 참조. 다른 예로는, 베르가모에 있는 세례당의 상(A. Venturi, *Storia del arte italiana*, IV, Fig. 510); Gregorius Reisch, *Margarita Philosophica*, Strassburg, 1504(Schlosser, *op.cit.*, p.49에 실렸다)의 제목 페이지; 인스부르크 대학도서관 MS. 87, fol.3의 세밀화(*Beschreibendes Verzeichnis der illuminierten Handschriften in Oesterreich*, I〔*Die illuminierten Handschriften in Tirol*, H.J. Hermann, ed.〕), Leipzig, 1905, p.146, Pl. X); 이것들과 달리 시대

40 「우의」(니엘로), 시에나 대성당, 14세기 말.

미는 지혜의 전통적인 특물인 뱀(「마태복음」 10장 16절)에 의해 더욱
명확해진다.

착오적인 것으로는 함부르크의 바로크 화가 요아힘 룬의 그림(함부르크, 함
부르크 시 역사박물관)이 있는데, 이에 대해서는 H. Röver, *Otto Wagenfeldt und
Joachim Luhn*, Diss., Hamburg, 1926 참조. 피렌체에 있는 종탑의 부조(Venturi,
loc.cit., Fig.550), 바티칸 궁의 '서명의 방'(Stanza della Segnatura)에 있는 라파
엘로의 프레스코화, 안트베르펜 미술관에 있는 루벤스의 개선 전차의 '모델
로'(*P.P. Rubens*(Klassiker der Kunst, V, 4th ed., Stuttgart and Berlin) p.412) 등의
사례에서는 머리의 수가 두 개인데, 오직 과거와 미래만을 가리킨다.

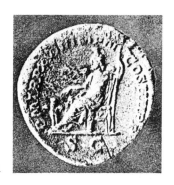

41 「세라피스」, 카라칼라의 주화.

3

티치아노의 그림에서 '인간형' 부분은 연속적이며 전적으로 서구적인 전통에 따라 16세기까지 전해 내려온 텍스트와 이미지에서 유래한다. 그러나 그 아래에 있는 세 짐승의 머리를 이해하기 위해서는, 이집트인들 또는 위(僞) 이집트의 신비적 종교라는 어둡고 먼 영역으로 돌아가야만 한다. 그 영역은 그리스도교적 중세에서는 시야에서 사라졌다가 14세기 중엽 르네상스 인문주의의 시작과 더불어 다시 지평선 위로 어렴풋이 모습을 드러냈는데, 1419년 호라폴로의 『상형문자』(*Hieroglyphica*)가 발견된 이후로 열렬한 흥미의 대상이 되었다.[19]

헬레니즘적인 이집트의 최고신들 가운데 하나인 세라피스상──전해오는 바에 따르면, 마우솔레움의 장식에 공헌한 것으로 유명한 브리악시스가 만들었다──은 세라피스 신의 중심 성소인 알렉산드리아의 세라피스 신전에서 숭배받았다. 그 상은 수없이 묘사되고 복제되어(그림 41)[20] 우리에게 알려졌다. 세라피스는 유피테르 못지않게

19) Seznec, *loc.cit.*, p.99ff.와 후술한 논문들 참조.

42「삼두의 세라피스」, 베게루스(L. Begerus)의『루케르나에······ 이코니카에』
(Lucernae······ iconicae)에 기초하는 그리스-이집트 조각상, 베를린, 1702년.
43「삼두의 세라피스」, 드 몽포콩(L. de Montfaucon)의『설명된 고대』(*L'Antiquité
expliquée*)에 기초한 그리스-이집트 조각상, 파리, 1722년 이후.

위엄에 찬 자세로 옥좌에 앉아 한 손에는 왕 홀(笏)을 들고, 머리에는
그의 특물인 곡물측량기(*modius*)를 얹고 있다. 여기에서 가장 두드러
지는 특징은 세라피스와 함께 있는, 머리가 셋 달린 괴물이다. 이 삼
두(三頭) 괴물의 몸은 뱀에게 친친 감겨 있고, 어깨에는 개와 늑대와
사자의 머리가 달려 있다. 요컨대, 티치아노의 우의화에서 보이는 것

20) A. Roscher, *Ausführliches Lexikon der griechischen und römischen Mythologie*의
'Sarapis, Hades, and Kerberos' 항목; Pauly-Wissowa, *Realencyclopaedie der
klassischen Altertumswissenschaft*의 'Sarapis' 항목; Thieme-Becker, *Allgemeines
Künstlerlexikon*의 'Bryaxis' 항목 참조.

과 동일한 세 개의 짐승 머리이다.

이 기괴한 창조물 — 그것은 일반인들의 상상력을 몹시 강하게 자극했기 때문에, 세라피스와 따로 분리된 테라코타 소조각상으로 만들어져 경건한 유물로서 신자들에게 팔려나갔다(그림 42, 43) — 의 본래 의미는 기원후 4세기 그리스인들조차 대답하기 힘든 문제를 제기한다. 즉 『알렉산더 로망스』(알렉산더 대왕과 관련한 전설적인 이야기 모음집. 책의 일부는 알렉산더의 아시아 원정에 동반한 역사가 칼리스테네스가 썼지만, 저자가 불분명한 나머지 글들은 위〔僞〕 칼리스테네스가 쓴 것으로 전해진다—옮긴이)에서 위 칼리스테네스가 "그것의 본질은 아무도 설명할 수 없는 머리 여러 개의 동물"이라고 쓴 것 말고는 없다.[21] 세라피스가 훗날 영향력이 커지기는 하지만, 처음에는 하계(下界)의 신(실제로 '플루톤' 또는 '지옥의 유피테르'라고 불렸다)[22]으로서 출발한 것으로 보인다. 그의 삼두 동행자는 더 이상 플루톤의 케르베로스를 이집트식으로 바꾼 것에 불과하다고 말할 수 있다. 이를테면 케르베로스의 세 마리 개 가운데 두 마리의 머리는 이집트의 죽음의 신인 우프나우트의 늑대 머리와 세크메트의 사자 머리로 대체되었다. 플루타르코스는 세라피스의 괴수를 '케르베로스'와 단순하게 동일시했는데, 이것이 본질적으로 맞는 것인지는 모른다.[23] 그러나 뱀은 본래부터 세라피스의 화신으로 생각된다.[24]

우리는 세라피스의 아주 이상한 애완동물이 헬레니즘 시기의 동방

21) R. Reitzenstein, *Das iranische Erlösungsmysterium*, Bonn, 1921, p.190 참조.

22) Roscher und Pauly-Wissowa, 'Sarapis' 항목 참조.

23) Plutarch, *De Iside et Osiride*, 78.

24) 라이첸슈타인, 앞의 책을 보라.; H. Junker, "Uber iranische Quellen der hellenistischen Aion-Vorstellung," *Vorträge der Bibliothek Warburg*, 1921/22, p.125ff. 참조.

에서 어떤 의미였는지 모른다는 사실을 인정할 수밖에 없지만, 그것이 라틴 세계와 라틴화한 서구에서 어떤 의미였는지는 알고 있다. 고대 후기에 학문적 박식함과 세련된 주해로 기념비적인 작품이 된, 마크로비우스(399년부터 422년까지 로마의 고관으로 활약했다)[25]의 『농신제』(Saturnalia)는 고고학적·비평적 흥미를 끄는 수많은 주제들에 덧붙여 세라피스 신전의 유명한 조각상을 묘사할 뿐 아니라 정교한 해석까지 담고 있다. 거기서 우리는 다음과 같은 글을 읽을 수 있다.

그들(이집트인들)은 그(세라피스) 조상에 삼두 짐승을 갖다 세웠는데, 가장 큰 가운데 머리는 사자를 닮았다. 오른쪽에는 개가 머리를 쳐들고 있는데, 친근한 표정으로 사람을 기쁘게 하려는 듯하다. 왼쪽에는 굶주린 늑대의 머리가 있다. 그리고 뱀 한 마리가 이 동물 형상들을 친친 감고 있다(easque formas animalium draco conectit volumine suo). 괴물의 머리는 그것을 달래는 신의 오른손을 향해 돌아보고 있다. 사자 머리는 현재를 표시하는데, 과거와 미래 사이에 위치하는 현재는 진행 중인 동작 때문에 강렬하다. 과거는 늑대 머리로 표현되었다. 지난 일에 관한 기억은 음식처럼 먹어 없어져서 사라지기 때문이다. 마지막으로, 사람을 즐겁게 하려는 개의 이미지는 미래의 도래를 뜻한다. 그런 희망은 비록 불확실하지만, 언제나 사람을 즐겁게 하는 꿈을 준다.[26]

25) 마크로비우스에 대해서는 E.R. Curtius, *Europäische Literatur und lateinisches Mittelalter*, Berne, 1948의 곳곳, 특히 p.442ff. 참조.

26) Marcobius, Saturnalia, I, 20, 13ff.: "uel dum simulacro signum tricipitis animantis adiungunt, quod exprimit medio eodemque maximo capite leonis effigiem; dextra parte caput canis exoritur mansueta specie blandientis, pars uero laeua ceruicis rapacis lupi capite finitur, easque formas animalium draco conectit uolumine suo capite redeunte ad dei dexteram, qua compescitur

이어서 마크로비우스는 세라피스와 함께 있는 짐승을 '시간'의 상
징으로 해석했다. '시간'은 일반적으로 주요한 이교신들과, 특히 세
라피스가 서로 다른 이름을 가진 태양신들이라는, 즉 "태양과 세라
피스는 하나의 불가분한 성질을 띤다"는 그의 근본적인 이념을 확실
히 해주는 논제이다.[27] 코페르니쿠스 이전의 사람들은 당연히 시간
은 태양의 영원불변한 운행에 따라 지배되고, 심지어 생겨나는 것이
라고 생각하는 경향이 있었다. 게다가 뱀 — 자신의 꼬리를 물려는
성향 때문에 전통적으로 시간 또는 순환하는 시간의 주기를 상징했
다[28] — 의 현시는 마크로비우스의 해석에 더 굳건한 지지를 보내는
것처럼 보인다. 그의 설득력 있는 주해에 근거해 후세 사람들은 다음
과 같은 사고방식을 자연스레 받아들인다. 즉 알렉산드리아 괴물의
세 머리가 나타내는 관념은, 시대가 서로 다른 빅토리아앤드앨버트
미술관의 로셀리노 화파의 부조 또는 시에나 대성당의 보도에 새겨

monstrum, ergo leonis capite monstratur praesens tempus, quia condicio
eius inter praeteritum futurmque actu praesenti ualida feruensque est. sed et
praeteritum tempus lupi capite signatur, quod memoria rerum transactarum
rapitur et aufertur. item canis blandientis effigies futuri temporis designat
euentum, de quo nobis spes, licet incerta, blanditur."

27) 마크로비우스의 위 인용문 가운데 "Ex his apparet Sarapis et solid unam et
indiuiduam esse naturam."

28) 시간 또는 반복하는 시간의 상징으로서의 뱀에 관해서는 다음 저작들을 보
라. Horapollo, *Hieroglyphica*(이제는 G. Boas의 영어 번역본 *The Hieroglyphics of
Horapollo*, New York, 1950을 볼 수 있다), I, 2; Servius, Ad Vergilii Aeneadem, V,
85; Martianus Capella, *De nuptiis Mercurii et Philologiae*, I, 70 참조. F. Cumont,
Textes et monuments figurés relatifs aux mystères de Mithra, Brussels, 1896, I, p.79
참조. 자신의 꼬리를 물고 있는 뱀에 대해서는 『신화학 제3서』와 페트라르카
(*Africa*, III, 147 f.)부터 Vincenzo Cartari, *Imagini dei Dei degli Antichi*(1556년 초
판; 1571년판 p.41), 그리고 G.P. Lomazzo, *Trattato della pittura*(1584년 초판),
VII, 6(1844년 개정판에서는 Vol.III, p.36)까지 시간의 신 사투르누스의 특물
로서 서술되었는데, 일부는 도해되었다.

진 '현명'의 서구적 표현에서 보이는 세 사람의 머리가 각각 다른 세대를 나타내는 것과 동일한 관념을 표현한다. 즉 과거·현재·미래라는 시간의 삼분할은 기억·지성·선견이라는 세 영역 각각의 관념이다. 따라서 마크로비우스의 견해에서는 동물 형태의 세 쌍이 인간 형태의 세 쌍에 대응하고, 한쪽이 다른 한쪽을 대신하거나 결합할 가능성을 쉽게 예지할 수 있다. '시간'과 '현명'은 도상학적 전통에서 뱀이라는 공통분모에 의해 연결됨으로써 그 가능성은 더욱 커진다. 그것은 사실 르네상스 시대에 일어난 것이지만, 세라피스 괴물이 헬레니즘 시기 알렉산드리아에서 티치아노의 베네치아까지 흘러가게 된것은 길고 구불구불한 길을 통해서였다.

4

이 매력적인 창조물은 900년 이상 마크로비우스의 사본에 갇혀 있었다. 그것이 페트라르카—이른바 르네상스라 일컫는 것에 대해 어느 누구보다 많이 공헌했다고 여겨지는 인물—에 의해서 재발견되어 해방되었다는 사실은 의미심장하다. 1338년에 집필한 『아프리카』의 제3가에서 페트라르카는 스키피오 아프리카누스의 친구—나중에 적이 된다—인 누미디아의 시팍스 왕의 궁전을 장식했던 이교신 조각상에 관해 기술한다. 그의 '에크프라시스'(ecphrases: 헬레니즘 시대에 등장한 문학 장르로, 시각예술작품에 대한 수사학적 언어 기술을 뜻한다—옮긴이)에서 시인은, 말하자면 고전적인 원천뿐 아니라 중세적인 원천까지 아우르며 신화학자로 변모한다. 그리고 아름다운 6보격의 시는 일절 '도덕적 설교'를 하지 않고 단순한 특질과 속성의 집적체에 일관되게 살아 있는 이미지와 더불어 생명을 부여함으로써, 중세 산문의 두 대표작 사이에 서 있는 초기 르네상스의 시처럼,

즉『신화학 제3서』의 텍스트와 베르코리우스의『윤리의 보고』사이에 위치한다. 마크로비우스가 기술한 세 머리 짐승이 서구 문학과 미술의 무대에 다시 등장한 것은 이러한 6보격의 시에서였다.

신 옆에 앉아 있는 거대하고 기묘한 괴물
그 세 면의 얼굴이 그를 향한다
친근한 시선으로. 오른쪽에서 보면 그것은
개와 닮았고, 왼쪽은 늑대와 닮았다
중간에 있는 것은 사자이다. 그리고 한 마리 뱀이
이들과 결합해 있다. 세 머리는 옮겨다니는 시간을 나타낸다.[29]

그러나 위 시가 마크로비우스의 세 머리 짐승(*triceps animans*)과 관련짓는 신은 더 이상 세라피스가 아니다. 페트라르카는 용맹하지만 선량하고 순종적인, 형이상학적 의미가 가득하지만 생생함이 넘쳐서 그저 특물 역할만 하기보다는 독자적인 역할을 하는 네 개의 실체로 구성된 공상의 동물이 뿜어내는 매력에 압도되었다. 그러나 그는 그것을 만든 이색적인 명장의 가치를 인식하지 못했다. 그는 야만족에 대해 언급하지 않고 로마의 선조들이 그리스인보다 우월하다는 것을 끊임없이 선언하면서, 이집트인의 세라피스를 고전적인 아폴론으로 대체했다. 이런 대체는 세라피스가 아폴론보다 태양신의 성

29) Petrarch, *Africa*, III, 156ff.

　　Proximus imberbi specie crinitus Apollo……

　　At iuxta monstrum ignotum immensumque trifauci

　　Assidet ore sibi placidum blandumque tuenti.

　　Dextra canem, sed laeva lupum fert atra rapacem,

　　Parte leo media est, simul haec serpente reflexo

　　Iunguntur capita et fugientia tempora signant.

격이 약하다는 마크로비우스의 증명으로, 또한 아폴론이 아마도 세 개의 짐승 머리로 표현되는 시간의 세 가지 유형과 형식을 지배한다는 점에서, 이중으로 정당화된다. 아폴론은 태양신일 뿐만 아니라 뮤즈의 선도자이며, 그 덕분에 "현재 · 미래 · 과거의 모든 것을 아는" 예언자와 시인의 보호자이다.[30]

우리의 괴물이 차후의 문학적 서술과, 그 속에서 책의 채식(彩飾)과 판화로 부활하는 것은 세라피스보다는 아폴론의 이미지와 관련해서였다. 그러나 이 괴물이 등장하는 본래의 원전과 그것을 소개한 주요 매개자인 마크로비우스와 페트라르카 모두에서 나타나는 언어적 모호함 탓에 우리는 기묘한 전개과정을 관찰할 수 있다. 두 사람 모두 세 개의 동물 머리들이 친친 감은 뱀에 의해 '서로 연결된' 것으로 또는 '서로 합쳐진' 것으로 묘사했다(마크로비우스는 *easque formas...... draco conectit volumine suo*[뱀 한 마리가 이 동물 형상들을 친친 감고 있다]라고 했으며, 페트라르카는 *serpente reflexo/Iunguntur capita*[한 마리 뱀이 이들과 결합해 있다]라고 했다). 세라피스와 그와 동행하는 이 괴물의 실제 자세에 여전히 익숙한 이들에게는 이 구절들이 뱀을 일종의 목걸이처럼 걸고 있는 세 머리의 네발짐승 ─ 본래는 케르베로스 ─ 의 이미지를 자동으로 생각나게 할 것이다(그림 42, 43). 그러나 중세의 독자에게 이 구절은 뱀의 몸에서 태어나는 세 개의 머리, 다시 말해서 세 머리의 파충류를 암시하는 것일 수도 있다. 이러한 모호함을 피하기 위해서(그리고 주화를 던져 '안'에 돈을 걸었는데 '밖'이 이겼을 때처럼 자주 일어나는), 페트라르카의 묘사에 편입한 최

30) 트로이 전쟁 때 그리스군(軍) 최고의 예언자였던 칼카스에 관해 Homer, *Iliad*, I, 70에서는 "그들 모두 앞에 서 있는 테스토르의 아들 칼카스, 그는 새들에 대한 가장 빈틈없는 해석자로서, 현재와 미래와 과거를 이해한다"고 했다. 이 시에서 예언가와 시인이 의사로 전이되는 데 관해서는 이 책 245쪽 참조.

초의 신화 작가는 파충류의 몸체 쪽으로 서술의 방향을 결정했다. 페트루스 베르코리우스는(또한 그의 뒤를 이어 『신들의 모습에 관한 책』〔*Libellus de imaginibus deorum*〕을 쓴 무명의 저자는) 다음과 같이 묘사했다.

그(아폴론)의 발에, 뱀과 같은 몸체(*corpus serpentinum*)를 가진 무서운 괴물이 그려져 있다. 그 괴물은 세 개의 머리, 즉 개 · 늑대 · 사자의 머리를 가졌고, 서로 분리되어 있지만 오직 하나의 뱀 꼬리를 지닌 하나의 몸체에 모두 모여 있다.[31]

우리의 괴물은, 15세기 예술가들이 시대의 일반적인 기준에 맞지만 지적인 상류계급까지 만족시키는 아폴론상을 만들라는 요청을 받을 때마다 이런 파충류의 모습으로—본래 다리 네 개 달린 것보다 더 기이하며, 우연의 일치로 고대에 이른바 '시간의 뱀'[32]이라는 것의 이미지로 바뀌어서—나타난다. 이것이 등장하는 작품을 열거하면, 산문에서는 『오비디우스 설화집』(*Ovide moralisé*)[33]과 『신들의

31) 베르코리우스의 텍스트(*Repertorium morale*, Book XV)는 *Metamorphosis Ovidiana moraliter*······ *explanata*, Paris, 1511(1515년판에는 fol. VI)라는 제목의 책에서 Thomas Valeys(Thomas Wallensis)라는 이름으로 따로 인쇄되었다. 아폴론 묘사는 다음과 같다. "Sub pedibus eius depictum erat monstrum pictum quoddam terrificum, cuius corpus erat serpentinum, triaque capita habebat, caninum, lupinum et leoninum. Que, quamvis inter se essent diversa, in corpus tamen unum cohibebant, et unam solam caudam serpentinam habebant." 괴물에 대한 우의적인 설명은 마크로비우스에게서 가져온 것이다.

32) 이 장의 주 28 참조.

33) 라틴어의 베르코리우스 완본 텍스트에는 삽화가 없지만, 프랑스어 번역본(1484년 브루게의 콜라르 망송에 의해서, 그리고 1493년 파리의 A. 베라르에 의

44 「아폴론」, 로마, 바티칸 도서관, Cod. Reg. lat. 1290, fol.1v, 1420년경.
45 「아폴론과 삼미신」, 파리, 국립도서관, MS. fr.143, fol.39, 15세기 말.

46 「음악의 우의」,
프란치노 가푸리오의 삽화,
『음악 연습』, 밀라노, 1496년.

모습에 관한 책』(그림 44),[34] 크리스틴 드 피상의 『오테아의 편지』
(*Epître d'Othéa*),[35] 『에노 연대기』(*Chroniques du Hainaut*),[36] 『사랑의 패

해서 *Ovide métamorphose moralisée*라는 제목으로 인쇄되었다)은 많은 그림을 담고
있다. 아폴론은 약 1480년경의 사본, Copenhagen, Royal Library, MS. Thott
399, fol. 7 v.에 보인다. 프랑스어 텍스트(브루게 판에는 fol. 9ff., 파리 판에는
fol. 6 v.)는 라틴본과 실질적으로 다르지 않다.

34) *Libellus de imaginibus deorum*의 텍스트(Seznce, *op.cit.*, pp.170~179를 보라)는 특
히 우의적인 설명이 삭제되어 있는 베르코리우스 텍스트와 다르다. 그것은
바티칸 도서관에 있는 삽화가 그려진 사본, Cod. Reg. lat. 1290을 통해 전해
진다. H. Liebeschütz, *Fulgentius Metaforalis; Ein Beitrag zur Geschichte der antiken
Mythologie im Mittelalter*(*Studien der Bibliothek Warburg*, IV, Leipzig-Berlin, 1926),
p.118 참조. 이 책의 그림 35(Liebeschütz, Fig. 26)는 Cod. Reg. lat. 1290, fol. 1,
v.을 옮긴 것이다.

35) Brussels, Bibliothèque Royale, MS. 9392, fol. 12 v.

36) Brussels, Bibliothèque Royale, MS. 9242, fol. 174 v.

47 조반니 스트라다노를
따른 얀 콜라르트의
「태양신 아폴론」(판화).

배』(*Echecs amoureux*)의 주해(그림 45),[37] 그리고 마지막으로 프란치노
가푸리오의 1497년 작 『음악 연습』(*Practica Musicae*)(그림 46)[38]이 있
는데, 여기서 뱀의 몸체는 아폴론의 발에서 침묵의 지구에 이르기까
지 8개의 천구를 통과해 늘어난다.

계속되는 전통의 마력과 단절하기 위해서는, 1500년대에 성취되었
던 '고전 형식과 고전 내용의 재결합'이 필요했다. 그러나 조반니 스
트라다노가 진짜 고대 후기의 표본 몇 개를 보고 직접적인 감명을 받

37) Paris, Bibliothèque Nationale, MS. fr. 143, fol. 39.
38) Seznec, *loc.cit.*, p.140f.와 A. Warburg, *Gesammelte Schriften*, Berlin and Leipzig,
 1932, I, p.412ff. 참조.

아 우리의 괴물을 본래 개의 몸체로 되돌리고,[39] 동시에 그것의 주인—여기서는 혹성계에서 태양의 역할을 담당한다—에게 진정한 아폴론의 미를 회복시켜준 것은 16세기 후반이 되어서였다(그림 47). 그러나 그 아폴론적인 태양신이 산타마리아 소프라 미네르바 교회에 있는 미켈란젤로의 「예수 승천」을 좇아 양식화되었다는 사실에 주목할 필요가 있다. 뒤러가 말했듯이, 그 무렵 미술가들은 '모든 사람들 중에 가장 아름다운 사람'인 그리스도의 상을 아폴론과 비슷하게 만드는 것을 배워야 했고, 아폴론상은 그리스도와 비슷하게 만들 수 있어야 했다. 미켈란젤로의 동료와 제자들이 판단하기에, 미켈란젤로와 고대인은 거의 동등했다.[40]

5

1419년에 호라폴로의 저서 『상형문자』가 발견되었는데, 이 발견은 이집트적인 모든 것 또는 자칭 이집트적인 것에 대한 엄청난 열광을 불러일으켰을 뿐만 아니라, 16~17세기의 특징인 '상징적인' 정신을 만들어냈다—또는 적어도 이루 헤아릴 수 없을 만큼 촉진했다. 머나먼 고대의 후광을 두르고, 언어적 차이와 상관없이 일정한 뜻을 담은 표의문자로 구성되며, 임의로(*ad libitum*) 확장할 수 있고 국제적인

39) 반대로 코펜하겐의 *Ovide moralisé manuscript*, fol. 21 v.의 삽화가는 뻔히 보이는 실수로, 지옥을 지키는 진정한 케르베로스에 오직 세라피스 괴물에게 고유한 세 개의 서로 다른 짐승머리를 그려넣었다. 한편 세비야의 성 이시도루스는 *Origines*, XI, 3, 33에서 세라피스 괴물에 대한 마크로비우스의 우의적인 해석을 지옥의 맹견(猛犬) 케르베로스에게 옮겼다. 마크로비우스에 따르면, 케르베로스는 "인간의 세 시대, 즉 유아기·청년기·노년기를 집어 삼키는" 것으로 묘사된다.
40) 이 책 435쪽 참조.

48「세라피스」, 빈첸초
카르타리의
『고대 신들의 모습』에 실린
판화, 파도바, 1603년.

엘리트에게만 이해되는 일련의 상징 부호들은 인문주의자들과 그들
의 후원자, 그리고 예술가 친구들의 상상력을 사로잡을 수밖에 없었
다. 실제로 호라폴로의 『상형문자』에서 영향을 받아 상징을 다루는
무수한 책들이 나왔으며, 이러한 책들은 중세의 회화적 표현이 복잡
한 것을 단순화하고 난해한 것을 명료하게 하려고 한 데 반해서, 단
순한 것을 복잡화하고 명백한 것을 불명료하게 하는 것을 목적으로
한 안드레아 알차티의 『우의화』(*Emblemata*, 1531)의 안내를 받았다.[41]
　이집트에 대한 열광과 상징주의가 동시에 발생함으로써 생겨난 결

41) 우의적인 삽화의 특성을 잘 묘사한 것으로는 W.S. Heckscher, "Renaissance
　　Emblems: Observations Suggested by Some Emblem-Books in the Princeton
　　University Library," *The Princeton University Library Chronicle*, XV, 1954, p.55
　　참조.

과는, 세라피스 괴물의 도상학적 해방이라고 일컬을 수 있는 것이었다. 이집트적인 것을 향한 열망은 근래의 다소 불합리한 아폴론과의 연대를 해소시키는 원인이 되었으며, 새로운 '상징'에 대한 탐구—아마도 역사적이나 신화적인 인물을 기피하는—는 그것의 정당한 주인인 세라피스를 향한 집착을 막았다. 내가 알기로, 여전히 파충류 형태를 띤 괴물이 르네상스 미술에서 세라피스의 부속물로 등장하는 것은 빈첸초 카르타리(Vincenzo Cartari)의 『고대 신들의 모습』(Imagini dei Dei degli Antichi, 1571년 초판)의 삽화뿐이다(그림 48).[42] 15세기 말부터 17세기가 끝나갈 때까지 그려진 다른 모든 작품들에서 그것은 그 나름대로 표의문자나 상형문자로 나타난다. 비록 종종 오해 받기도 했지만, 그것은 18세기가 되어서야 진기한 고고학적 표본으로 정리되었다(그림 42, 43).[43]

이미 서술했던 1499년의 『폴리필로의 미친 사랑의 꿈』에서 그것은 '큐피드의 승리'에 쓸데없이 '이집트적'인 느낌을 부여하기 위해 깃발이나 군기 역할을 수행했다.[44] 마찬가지로 앞에서 언급한 홀바인

42) 빈첸초 카르타리의 『고대 신들의 모습』에 관해서는 Seznec, op.cit., p.25ff. 참조할 것. 이 책의 그림 48은 1603년 파도바 판 p.69에 실린 판화를 옮긴 것이다.

43) 예를 들어 L. Begerus, Lucernae veterum sepulchralis iconicae, Berlin, 1702, II, Pl. 7(이 책의 그림 41) 또는 J.A. 슐레겔(Schlegel)의 독일어 번역본 A. Banier, Erläuterung der Götterlehre, II, 1756, p.184 참조. B. de Montfaucon, L'Antiquité expliquée, Paris, 1722ff., Suppl., II, p.165, Pl. XLXIII(이 책의 그림 43)처럼 매우 권위 있는 책마저 이 기념비적인 작품을 적절히 분류하면서도 마크로비우스의 텍스트를 완전히 잊고, 인간과 비슷한 사자의 얼굴과 늑대와 비슷한 원숭이의 얼굴에 현혹되어 그 머리를 다음과 같이 오인한다는 점은 주목할 만하다. "케르베로스와 함께 있는 세라피스를 보는 것이 흔하지 않은 것은 아니다. ……우리 또한 이곳에서 세 가지를 본다. 하나는 사람이고, 또 하나는 개이고, 다른 하나는 원숭이이다."

44) Francesco Colonna, Hypnerotomachia Polyphili, Venice, 1499, fols. y1, y2; 이 텍스트는 '큐피드의 승리'에 참여하고 있는 님프가 대단한 경의와 완고한 미신

49 한스 홀바인, 「시간의 우의」,
에크(J. Eck)의 『돌의 우위에
대하여』
(De primatu Petri)에 실린 삽화,
파리, 1521년.

의 1521년 금속판화에서는 과거·현재·미래가 문자 그대로 '신의 손
안에' 있다는 관념을 전달하기 위해서, 커다란 손으로 그것을 아름다
운 풍경 위로 높이 올리고 있다(그림 49).[45] 1536년 조반니 자키가 총
독 안드레아 그리티를 기념해 만든 메달은 우주의 회전을 지배하는
자연적·우주적 시간을 상징한다. 우주는 언뜻 보기에 운명의 여신
에게 지배받는 것 같지만, 실제로는 그 모토(DEI OPTIMI MAXIMI

을 품고, "이집트인들에게 숭배받는 세라피스의 금박상"을 옮긴다고 쓰고 있
으며, 아무런 부가 설명 없이 동물의 머리와 뱀을 기술한다. 분명 본문과는 아
무 관계가 없는 fol. y1에 실린 목판의 모사가 밀라노에 있는 암브로시아나 도
서관의 Cod. Ambros. C20 inf., fol. 32에 실린 사본에서 발견된다.
45) 홀바인의 금속판화는 1521년 파리에서 간행된 요한 에크(Johann Eck), 『베드
로의 수위권에 관해 제3서』(De primatu Petri libri tres)의 권두화로 사용되었다.

50 조반니 자키,
「운명의 여신」,
안드레아 그리티의
메달, 1536년.

OPE)에서 알 수 있듯이 만물의 창조주에게 통제받는다(그림 50).[46]
마지막으로, 상징적이고 '도상학적'인 문헌에서 그것은 여전히 티치
아노의 우의화에 있는 것, 즉 '현명'의 학문적 상징이 된다.

　1556년 피에리오 발레리아노의 저서『상형문자』(*Hieroglyphica*) ──
호라폴로의 저서에 토대를 두지만, 고대와 근대의 수많은 문헌을 덧
붙여 늘어난 논문──는 세라피스 괴물을 두 차례 언급한다. 첫 번째
언급은 '태양'(Sol)이라는 제목이 붙은 장(章)에서인데, 마크로비우
스의 글을 상세하게(*in extenso*) 인용하면서 태양신을 벌거벗은 자신
의 어깨 위에 세 개의 괴물 머리를 올려놓은 초 이집트적인 인물로

46) G. Habich, *Die Medaillen der italienischen Renaissance*, Stuttgart, 1922, Pl. LXXV,
　　5 참조.

묘사한다.[47] 두 번째는 '현명'이라는 제목이 붙은 장에서인데, 피에리오는 현명이 "현재를 탐구할 뿐만 아니라 과거와 미래를 반추하고, 히포크라테스의 말을 빌리자면 '지금 있는 것, 있었던 것, 그리고 있을 것을 아는' 의사를 본떠 거울에 비추듯 그것을 조사한다"고 설명한다. 또한 그는 그 세 가지 시간의 유형 또는 형식이 개의 머리에 늑대와 사자의 머리를 결합한 '삼두상'(tricipitium)으로 표현되는 상형문자(hieroglyphice)라고 부연한다.[48]

약 30~40년 뒤 '삼두체'—오늘날 주목하듯이 뱀, 개 또는 인간의 몸체에서 완전하게 분리된 머리 부분의 집합이다—는 독립된 상징으로서 견고하게 확립되었다. 이 상징은 강조하는 요소가 '시간'이냐 '현명'이냐에 따라서, 합리적(또는 도덕적) 해석뿐만 아니라 시적(또는 정서적) 해석에도 적합하다.

공간과 시간의 무한성에 대한 형이상학적·감성적 함의에 몰두했던 조르다노 브루노의 마음속에서, "이집트의 고대에서 불려나온 삼두상(三頭像)"은 무서운 유령으로 변했다. 그의 마음속에서 삼두상을 구성하는 각 부분은 시간을 무의미한 후회, 현실적인 고통, 그리고 상상의 희망의 끝없는 연쇄로 묘사하기 위해 연속적이고 반복적으로 불쑥 나타났다. 1585년 출판된 『영웅의 격정』(Eroici Furori) 제2서의 제1장에서, 합리적인 철학자 체사리노와 '꿈속의 연인' 마리콘도는 시간의 주기성을 논한다. 체사리노는 해마다 겨울이 여름 뒤에 오듯이, 쇠퇴와 고통의 기나긴 역사적 시기—마치 현재처럼—는 정신적이고 지적인 부활에 길을 양보할 것이라고 설명한다. 이에 마리콘도는, 자연과 역사에서처럼 인간 생활에서도 질서정연한 연

47) Pierio Valeriano, *Hieroglyphica*, Frankfurt edition of 1678, p.384.
48) *Ibid.*, p.192.

속적인 국면을 받아들인다 해도 그는 이 연속이 낙관적이리라는 관점에는 찬성하지 못할 것이라고 답한다. 그가 느끼기에 현재는 과거보다 더 나쁘고, 현재와 과거는 둘 다 오직 미래에 대한 희망으로만 인내할 수 있지만, 그 희망은 절대 미래 속에 존재하지 않는다. 그는 계속해서, 이것은 이집트의 상(像)──"하나의 몸체에(!) 세 개의 머리를 올렸는데, 한 마리는 뒤를 돌아보는 늑대의 머리, 또 하나는 정면을 보는 사자의 머리, 나머지 하나는 앞을 보고 있는 개의 머리이다"──에 의해 잘 표현되어 있다고 말한다. 그것은 과거가 기억으로 마음을 괴롭히고, 현재는 현실에서 마음을 더욱 격렬하게 괴롭히고, 그리고 미래는 개선을 약속하면서도 그것을 가져오지는 않는다는 것을 보여주려고 한다. 그는 그러한 영혼의 상태──그리고 이 영혼의 상태에 대한 세 가지 '시간의 유형'은 단지 고통이나 실망의 수많은 형태에 불과하다──를 묘사하기 위해 절망의 절정에서 은유에 은유를 거듭하는 다음과 같은 14행시(*sonetto codato*)로 결론을 내린다.

늑대, 사자, 개가
여명, 한낮, 그리고 저녁 무렵에 나타난다.
내가 써버린 것, 간직한 것, 얻을 것,
그리고 내가 가졌던 것, 가진 것, 가질 것,
내가 했고, 하고, 하게 될 일에 대해,
흘러갔고, 흐르고, 흘러올 시간에,
나는 후회와 슬픔과 그러나 확신을 느끼네.
상실과 고통과 불안에 대해서.
지난 경험과 지금의 수확과 다가올 희망은
나에게 위협과 괴로움과 위로를 주네.
그리고 나의 영혼에게 쓴맛과 신맛과 단맛을 보여주네.

내가 살았고, 살고, 살게 될 삶은

나를 벌벌 떨게 하고, 동요시키고, 또 포근하게 끌어안네.

소멸과 현재와 공허 속에서.

족히, 너무 많이, 충분히

'그때'와 '지금'과 '훗날'은

두려움과 고통과 희망의 이름으로 시달린다네.[49]

　삼두상의 덜 시적이지만 훨씬 고무적인 다른 측면은 도상학 '대
계'(summa)에 표현되어 있는데, 이 책은 당대뿐만 아니라 고전과 중
세의 자료까지 망라해 '17, 18세기 우의의 열쇠'[50]라고 불리며, 베

49) Giordano Bruno, *Opere italiane*, G. Gentile, ed., Bari, II, 1908, p.401ff.

> Un alan, un leon, un can appare
> All'auror, al dì chiaro, al vespr' oscuro.
> Quel che spesi, ritegno, e mi procuro,
> Per quanto mi si diè, si dà, può dare.
>
> Per quel che feci, faccio ed ho da fare,
> Al passato, al presente ed al futuro
> Mi pento, mi tormento, m'assicuro,
> Nel perso, nel soffrir, nell'aspettare.
>
> Con l'agro, con l'amaro, con il dolce
> L'esperienza, i frutti, la speranza
> Mi minacciò, m'affligono, mi molce.
> L'età che vissi, che vivo, ch'avanza,
> Mi fa tremante, mi scuote, mi folce,
> In absenza, presenza e lontananza.
> Assai, troppo, a bastanza
> Quel di gia, quel di ora, quel d'appresso
> M'hanno in timor, martir e spene messo.

50) 체사레 리파에 관해서는 특히 E. Mâle, "La Clef des allegories peintes et
　　sculptées au 17ᵉ et au 18e siècles," *Revue des Deux Mondes*, 7th series, XXXIX,

51 「충언의 우의」,
체사레 리파(Cesare Ripa)의
『이코놀로지아』에 실린
목판화, 베네치아, 1643년,
'조언'(*Consiglio*) 단어
다음에 위치.

르니니·푸생·페르메이르·밀턴 같은 유명한 미술가와 시인에 의해
충분히 활용되었다. 즉 체사레 리파의 『이코놀로지아』(*Iconologia*)는
1593년에 초판이 나왔고, 그 후 몇 차례 재판(再版)을 거쳤으며, 4개
국어로 번역되었다. 학식이 깊은 리파는 기억·지성·선견의 결합체
로서 현명이라는 관념은 '현명한 사려'(συμβουλία)[51]에 대한 위
(僞) 플라톤적 정의에서 기원했다는 점을 의식했으며, *Buono Consiglio*,
즉 '좋은 사려'를 나타내는 많은 특물 가운데에 피에리오 발레리아
노의 '삼두체'를 포함시켰다(그림 51).

'좋은 사려'는 노인에게 걸맞다(왜냐하면 "노령은 숙고에 가장 적절

1927, pp.106ff., 375ff.; E. Mandowsky, *Untersuchungen zur Iconologie des Cesare
Ripa*, Diss., Hamburg, 1934 참조.
51) 이 장의 주 11 참조.

하기 때문이다"). 그는 오른손에 부엉이가 앉아 있는 책을 들고(둘 다
오래도록 수용되어온 지혜의 특물이다), 곰(노여움의 상징)과 돌고래
(경솔의 상징)를 밟고, 목둘레에 하트가 매달린 목걸이를 하고 있다
(왜냐하면 "이집트인의 상형언어로는" 좋은 사려가 심장에서 나오기 때
문이다).[52] 마지막으로, 왼손에는 "오른쪽을 향하고 있는 개, 왼쪽을
향하고 있는 늑대, 한가운데의 사자, 이 모든 것이 하나의 목에 달려
있는 삼두상"을 든다. 리파가 말하기를 이 세 머리는 '과거 · 현재 · 미
래라는 시간의 주요한 세 가지 유형'을 나타낸다. 따라서 그것은 "피
에리오 발레리아노에 따르면" 현명의 상징(*simbolo della Prudenza*)이다.
이 현명은 "성 베르나르두스에 따르면" 좋은 사려의 선결 조건이고,
"아리스토텔레스에 따르면" 지혜롭고 행복한 삶의 기반이다. "좋은
사려는, 책에 있는 부엉이로 표현되는 지혜에 덧붙여, 앞서 말한 삼
두로 표현되는 현명을 필요로 한다."[53]

그리고 피에리오 발레리아노의 등장과 함께, 줄여서 '흉상(*en buste*)
의 세라피스 괴물'이라고 부를 수 있는 것이 기존의 '삼두상으로 표
현된 현명'의 초상들을 대신해 새로운 '상형적 표현'이 되었다. 또한
암스테르담의 시민들이 지금은 왕궁의 의무를 자랑스럽게 내려놓은
그들의 가장 장엄한 '시공회당'을 세울 때, 대조각가 아르튀스 퀼리
뉘스는 그곳의 회의실을 매력적인 프리즈로 장식했다. 그 프리즈에
는 '삼두 짐승'을 포함해 리파가 말한 '좋은 사려'의 모든 특물들이
독립된 모티프로 배열되어 있다. 이 모티프들은 인물상과 독립되어
있지만, 훌륭한 아칸서스 잎사귀의 소용돌이 장식(*rinceau*)과 장난스

52) 이것은 Horapollo, *Hieroglyphica*, II, 4의 "식도에 걸려 있는 한 인간의 심장은
선인의 입을 의미한다"는 구절을 언급하는 것처럼 보인다.

53) "……al consiglio, oltre la sapienza figurata con la civetta sopra il libro, e
necessaria la prudenza figurata con le tre teste sopradette."

52 대(大) 아르튀스 퀼리뉘스, 「충언의 우의」, 암스테르담,
궁 전시관(J. 판 캉펜, 『암스테르담 시청사 소장 초상화』
〔*Afbeelding van't Stad-Huys can Amsterdam*〕, 1664~68년에 의거함).

러운 어린 천사(*putti*)가 통일적인 리듬을 이루며 서로 역동적으로 연
결되어 있다(그림 52). 삼두상의 늑대 머리는 이제 울창한 아칸서스
나무에서 자라는데, 위엄 있는 스핑크스의 질문에 답하며 짖는다. 스
핑크스상은 리파가 예상하지 못한 유일한 것이지만 전체의 '이집트'
분위기에 어울린다.[54] 어린 천사들은 돌고래를 손으로 제어하고, 곰

54) Jacob van Campen, *Afbeelding van't Stad-Huys van Amsterdam*, 1664~68, Pl. Q.
이 인쇄된 설명은 모든 점에서 리파의 설명과 일치하지만, 예외가 있다면 고
리에 걸려 있는 심장이 더 이상 현명한 조언이 선한 마음에서 나온다는 것을
나타내는 것으로 해석되지 않고, 다음과 같이 노여움과 초조함을 나타내는
굴레 씌워진 동물처럼 해석된다는 사실이다. "het Haert moet gekeetent syn"

을 곤봉으로 위협하며 코뚜레 줄을 틀어쥐고, 사슬에 매달린 하트 모양의 목걸이를 내보인다. 오직 부엉이만이 책의 위엄과 함께 다른 것들과 떨어져 초연한데, 실질적인 '현명'과 대조되는 이론적인 '지혜'의 유머러스한 이미지를 보여준다.

6

이런 긴 여담을 거친 뒤에 티치아노의 우의의 내력은 더욱 명쾌해진다. 다시 언급되겠지만, 조르다노 브루노처럼 티치아노는 이집트 삼두상에 관한 지식을 1556년에 『상형문자』를 발표한 피에리오 발레리아노에게서 얻은 것으로 보인다. 그러나 브루노와 달리 티치아노는 피에리오의 상징에 대한 합리적이고 도덕적인 해석을 고수했다.

도상학적 관점에서 볼 때 하워드가 소장한 그림은 연령대가 다른 세 사람의 머리(그림 39, 40) 모습으로 나타난 '현명'의 구식 이미지에 지나지 않으며, '흉상의 세라피스 괴물'의 모습을 한 새로운 '현명'의 이미지 위에 겹쳐 있다. 그런데 이러한 겹침—다른 미술가들에게 전혀 참조되지 않은—은 하나의 문제를 제기한다. 왜 이 위대한 화가는 언뜻 보기에 같은 말을 하고 있는 듯한 이질적인 두 모티프들을 결합했는가? 그리고 왜 이집트풍 상징물의 일시적인 유행을 인정하는 것일 뿐만 아니라 중세의 스콜라철학으로 퇴보하는 데 지나지 않는, 더 나쁘게 말하면 불필요한 반복에 불과한 것으로써 복잡한 것을 더 복잡하게 만들고 있는가? 다시 말해, 티치아노가 이 그림을 그린 목적은 도대체 무엇인가?

이 그림을 발견한 자는 이러한 문제들을 고심했고, 이 그림이 팀파

(심장[즉 주관적인 감정]은 반드시 사슬로 묶여 있어야 한다).

53 티치아노, 「자화상」,
마드리드, 프라도 미술관.

노(*timpano*), 즉 또 다른 그림을 보호하는 장식 커버의 역할을 하는 것
일 수도 있다고 주장했다.[55] 그러나 또 다른 그림이 어떤 그림이었을
지 상상하기는 쉽지 않다. 그 그림은 종교적인 주제를 나타내지는 않
았을 것이다. 왜냐하면 하워드가 소장한 그림의 주제가 세속적이기
때문이다. 또 그 그림은 신화적인 주제를 표현하지도 않았을 것이다.
왜냐하면 하워드가 소장한 그림의 메시지가 도덕적 금언의 성격을
띠고 있기 때문이다. 또한 그 그림은 초상화일 수도 없는데, 하워드
가 소장한 그림 — 더 정확하게는 이 그림의 주요 부분 — 은 그 자체
로 일련의 초상화이기 때문이다.

그러나 바로 이 사실이 우리가 당면한 문제에 답을 줄 수 있다. 과

55) Von Hadeln, *op.cit*.

거를 의인화하는 노인의 날카로운 눈이 보이는 옆얼굴이 티치아노 자신이라는 데는 의심의 여지가 없다(비록 나는 아주 최근까지도 그 것을 깨닫는 데 실패했지만). 그것은 프라도 미술관에 있는 그의 자 화상에서 보이는 인상적인 얼굴이다(그림 53). 그 초상화는 하워드 가 소장한 그림과 같은 시기에, 그러니까 1560년대 후기에 그려졌는 데, 그때 티치아노는 아흔 살이 넘었거나, 현대의 회의론자들의 말이 맞다면 적어도 여든 살 가까이 되었을 것이다.[56] 이때는 나이 든 거 장이면서 한 가문의 가장인 그가 자기 가문을 위해 어떤 대비를 해 야 할 때가 왔다고 느꼈을 시기이다. 그래서 「현명의 우의」(Allegory of Prudence) ── 그런 목적에 가장 잘 어울리는 제목이다 ── 가 그럴 때 취할 수 있는 법적·재정적 조치를 취하고 나서 이를 기념한 것이 라고 추측하는 것이 그다지 큰 모험은 아니다. 낭만적인 추측에 빠지 는 것이 허락된다면, 중요한 문서들과 그 밖의 귀중품이 보관된 벽 (*repositiglio*) 속의 작은 벽장을 감추려는 의도로 그려진 것이라고 상상 할 수 있다.

예민한 사람에게는 고통스러웠을 완고함으로, 나이 든 티치아노는 도처에서 돈을 모았으며, 드디어 1569년에는 베네치아 당국을 설득 해 자신의 중개인 특허(*senseria*) ── 티치아노가 50여 년 전부터 받은 것으로, 해마다 100두카티의 연금이 주어졌으며 상당한 액수의 면세 혜택을 받았다 ── 를 그의 헌신적인 자식 오라초에게 넘겼다. 그는 형편없는 형 폼포니오와는 뚜렷한 대조를 보이며 평생에 걸쳐 부친 을 도왔고, 죽음마저 부친의 뒤를 따랐다. 당시 45세 정도였던 오라

56) 언제 끝날지 모르는 티치아노의 생년월일과 관련된 논쟁에 대해서는 Thieme-Becker, *op.cit.*, XXXIV, p.158ff.에 있는 헤처의 사려 깊은 논문 그 리고 (좀더 이른 출생의 주장에 대해서는) F.J. Mather, Jr., "When Was Titian Born?", *Art Bulletin*, XX, 1938, p.13ff.

54 티치아노(조수들 협업), 「자비의 성모」(부분), 피렌체, 팔라초 피티 미술관.

초 베첼리는 1569년에 정식 '상속인'이 되었고, 티치아노의 '과거'에 대한 '현재'라고 선언되었다. 이는 그 자체로 하워드가 소장한 그림의 중심에 보이는 얼굴이 그의 얼굴이라는 것을 미루어 짐작하게 한다――이 현재의 얼굴은 마크로비우스가 과거와 미래에 관련해 현재를 말할 때처럼, '더욱 강하고 더욱 열렬하게', 그리고 이 위대한 화가가 그 구절을 해석할 때처럼, 생생한 색채와 강렬한 입체감 덕분에 더욱 사실적으로 보인다. 이 얼굴이 오라초일 것이라는 추측을 시각적으로 확인시켜주는 것은 피렌체의 팔라초 피티에 소장된 「자비의 성모」(Mater Misericordiae)이다. 이 그림은 티치아노 공방의 최후 작품들 가운데 하나인데, 거기에서 동일 인물은 다섯 살쯤 더 나이 들어 보이지만 틀림없이 동일한 용모를 간직하고 있으며, 거장 자신의

옆에 위치한다(그림 54).[57]

만일 티치아노의 얼굴이 과거를 대표하고 자식의 얼굴이 현재를 나타낸다면, 미래를 보여주는 제3의 젊은 얼굴은 손자일 것이다. 불행하게도, 티치아노는 당시 살아 있는 손자가 없었다. 그러나 그는 '특별히 사랑하는' 먼 친척 젊은이를 집에 데려왔고, 최선을 다해 그에게 미술을 가르쳤다.[58] 그 젊은이 마르코 베첼리는 1545년에 태어났고, 「현명의 우의」가 그려졌을 것으로 추정되는 때에는 스무 살을 갓 넘은 나이였다. 내 생각에, 잘생긴 옆얼굴로 베첼리 가문의 3세대를 완성한 것은 '데려온' 손자 그 사람이다(그의 초상 역시 「자비의 성모」에 다시 등장한다).[59] 그럼에도 그 젊은이의 얼굴은 늙은이의 얼

57) 팔라초 피티의 「자비의 성모」에 대해서는 E. Tietze Conrat, "Titian's Workshop in His Late Years," *Art Bulletin*, XXVIII, 1946, p.76ff., Fig. 8을 보라. 티체 부인은 그 그림(1573년에 의뢰되었다)이 조수들의 도움을 받아 제작한 진정한 작품이라고 여기면서, 가장 전면에 있는 노인이 티치아노 자신이라는 점을 제대로 인식했다. 하지만 그 옆에 있는 검은색 수염의 중년 남자를 아들 오라초가 아닌 형제 프란체스코로 여기는 경향이 있었다. 그러나 프란체스코는 (1527년에 회화를 버리고, 카도레에서 목재업을 하며 여생을 보낸 뒤) 1560년에 세상을 떠났고, 우리는 그가 어떻게 생겼는지 모르며, 문제의 인물은 분명 하워드 소장 그림에서 중앙에 위치한 인물의 얼굴과 일치한다. 따라서 「자비의 성모」의 '그림 속 제2의 인물'이 그의 상속인이자 살아 있는 아들이 아닌 아버지 쪽 친족(*paterfamilias*)의 죽은 형제라고 상정할 만한 확실한 이유는 없는 것 같다. 티체 부인은 이 사실을 자기 글에서(*in litteris*) 관대하게 인정했다.

58) C. Ridolfi, *Le maraviglie dell'arte*, Venice, 1648(D. von Hadeln, ed., Berlin, 1914~24, II, p.145).

59) 나는 오라초 베첼리 바로 뒤에서 무릎을 꿇고 갑옷을 입은 젊은이에 대해 말하고 있다. 그의 얼굴은 콧수염으로 꾸며졌다는 점 말고는(그러나 마르코 베첼리는 그 콧수염을 1569년과 1574년 사이에 쉽게 기를 수 있었다) 하워드 소장 그림에 나오는 젊은 얼굴과 아주 닮았다. 또한 갑옷이 이 인물을 필연적으로 마르코와 동일시하는 것을 방해하지는 않는다. 왜냐하면 도상학적 전통은 그리스도교 사회의 단면을 표현하는 일반 민중 그룹과 함께 군인의 존재도 필요

굴처럼 중앙에 있는 남자의 얼굴보다 육체감이 덜하다. 미래는 과거처럼 현재만큼의 '박진성'은 부족하다. 그러나 미래는 그림자 때문에 어둡다기보다는 넘치는 빛 때문에 또렷하지 않다.

사실 티치아노의 그림—최근에 현명의 관념과 관계를 맺은 세 개의 짐승 머리를 그 자신과 그의 법정 상속인과 추정 상속인의 초상들을 연결시킨—은 현대의 감상자가 '난해한 우의'라고 일축하기 쉽다. 하지만 그렇다고 이 그림이 감동적인 인간 기록이 되는 것을 막지는 못한다. "가문을 정돈하라"는 명을 받고, "당신의 날들을 늘릴 것이다"라는 말을 신에게서 들은 제2의 히스기야(유다의 왕. 재위 기원전 726~715년. 「열왕기 하」 18~20장 참조—옮긴이)라는 위대한 왕의 자랑스러운 퇴위. 만약 우리가 그 막연한 어휘를 해독할 인내를 갖지 못했더라면, 이 인간 기록이 그 어법의 아름다움과 적절함을 완전히 드러냈을지는 알 수 없다. 예술작품에서 '형식'과 '내용'은 분리될 수 없다. 색과 선, 빛과 그림자, 부피와 평면의 배치는 시각적인 스펙터클처럼 마음을 즐겁게 하지만, 눈에 보이는 것 이상으로 깊은 의미를 전달하는 것으로 이해되어야만 한다.

로 하기 때문이다(또한 이른바 '모든 성인화'와 로사리오 형제단의 묘사 참조). 아직 나는 「자비의 성모」에 나오는 가족 그룹에서 제2의 인물을 오라초라고 생각하는 것만큼 제3의 인물을 마르코 베첼리라고 확신하지는 못하고 있다.

제5장 조르조 바사리의 『리브로』 첫 페이지

• 이탈리아 르네상스의 입장에서 판단한 고딕 양식 연구

1

파리의 에콜드보자르 도서관에는 페이지 앞뒤에 다수의 인물과 장면이 펜과 잉크로 그려진 한 점의 스케치(이하 파리 스케치)가 소장되어 있는데, 그것은 오늘날 '치마부에'의 작품으로 분류된다. 적어도 이 에세이가 처음 출판되었을 때는 그렇게 분류되었다(그림 55, 56).[1] 그 스케치에 그려진 성인언행록의 내용은 감정하기가 무척 어렵다.[2] 그래서 그 스케치들을 양식적으로 분류하는 것 또한 쉽지

1) 입수번호 34777. 무늬 없는 종이. 소묘 한 장의 크기는 약 19.6×28센티미터. 프레임의 크기는 약 34×53.5센티미터. 프레임은 조금 떨어져 나갔으며, 줄무늬는 모두 새롭게 바뀌었다. 이 소묘는 W. 영 오틀리의 컬렉션인데, 오틀리는 1823년 런던에서 출간된 *Italian School of Design*(p.7, No.5)에서 이에 대해 논한 바 있다. 그 책에서는 겉면—프레임이 없다—이 복제되었다. 그 뒤 이 소묘는 사람들의 주의를 끌지 못한 것 같다.

2) 심지어 이 소묘를 조사하고 다른 전문가에게도 보여준 볼랑디스트 협회 (Société des Bollandistes: 17세기 초부터 그리스도교 제의와 문학을 연구하는 학자들 그룹. 예수회 수사 플레밍 장 볼랑드(Fleming Jean Bolland, 1596~1665)의 이름을 따른다—옮긴이)의 사서 히폴리트 델레하이어(Hippolyte Delehaye)마저 확신에 찬 결론에 이르지 못한다. 더 좋은 해석을 원하는 우리로서는 그 겉면의

55 이전에 치마부에의 소묘로 알려졌고, 조르조 바사리가 프레임을 장식함.
바깥 면, 파리, 에콜데보자르.

56 그림 55와 같음, 안쪽 면.

않다.

감상하는 자에게 강한 인상을 주는 것은, 정묘하고 날랜 펜의 테크닉과는 완전히 별개인, 4~5세기의 구도를 즉각적으로 연상시키는 뚜렷한 고전풍의 특징이었다. 빈번하게 보이는 평행한 움직임, 그림 55의 프레임 하단에 있는 고전적 원형극장 같은 순수한 고전 후기 건축의 모티프(둘째 단에 있는 고딕적 천개 벽감[tabernacle]과 대조적이다)의 등장, 나상의 양감과 비례, 병사들의 대위법적(contrapposto)인 움직임, 무기의 모양 등은 우리에게 모조로 전해오는 산 파올로 푸오리 레 무라 성당의 벽화[3]와 특히 여호수아 화권(畵卷) 같은 작품들을 생각나게 한다.

그러나 이렇게 고전을 모방하는 모티프는 일반적으로 '1300년대 초기'로 특징지을 수 있는 정신으로 변형되었다. 형태학적으로 말하면, 그 소묘에 나타난 양식은 조토의 양식보다 묵직하거나 기념비적이지 않고, 두초의 양식보다 영묘하거나 서정적이지 않다. '로마파' 양식에 아주 걸맞은 이 양식의 영향은 피에트로 카발리니를 통해 나폴리·아시시·토스카나까지 확장되었다. 이러한 양식의 변화를 알기 위해서 우리는 공포로 뒷걸음질 치는 남자의 옷차림과 발(그림 56, 가운데 위), 야영하는 병사의 웅크린 모습(그림 56, 왼쪽 아래), 또

주인공이 성 포시토(포티투스)일 가능성을 고려할 수 있다(*Acta Sanctorum*, Jan. 1, p.753ff., 특히 p.762). 다름 아닌 레오네 바티스타 알베르티가 '성인전' 시리즈를 쓰기 시작해 완성한 것은, 실은 그 젊은 순교자였다(G.A. Guarino, "Leon Battista Alberti's 'Vita S. Potiti'," *Renaissance News*, VIII, 1955, p.86ff. 참조).

3) J. Garber, *Die Wirkung der frühchristlichen Germäldezyklen der alten Peters-und Paulsbasiliken in Rom*, Berlin, 1918. 특히 가버의 그림 9에서 돌을 들어올리는 야곱과 가버의 그림 12에 나오는 요셉을 이 책의 그림 55 상부 왼쪽의 고문하는 자와 비교하라. 또는 가버의 그림 15에서 짧은 치마를 입고 있는 남자와 이 책의 그림 55 상부 중앙에 있는 성도의 동행자를 비교하라.

는 원형극장 장면에 보이는 일군의 판사들 모습(그림 55) 등을 산타 마리아 돈나 레지나 성당의 카발리니 화파의 회화 또는 많은 논쟁이 있는 산타 크로체 성당 안의 벨루티 예배당 프레스코화[4]에서 나타나는 동일한 모티프와 비교해야 한다.

우리는 고대 후기의 요소들과 1300년대 초기 요소들 사이의 이상한 통합을 어떻게 설명할 수 있을까? 파리 스케치 한 점 ── 초기 그리스도교 회화를 대체로 충실하게 재현한 것으로 여겨지기도 하고, 고대 후기의 모형으로 회귀하는 독창적인 소묘 연작으로 여겨지기도 한다[5] ──을 치마부에가 그린 것이라고, 그게 아니면 적어도 치마부에와 동시대 사람이 그린 것이라고 하는 편이 훨씬 쉬울 듯하다. 사실 13세기의 전환기에 시작되는 초기 그리스도교적 원형의 직접적인 재융합은 약 1세기 전 서구 일대에 불었던 '비잔틴 바람'이 이탈리아 비잔틴 양식(*maniera greca*)과 북구의 고딕 양식의 발생에서 중요한 역할을 한 것만큼이나 1300년대 양식의 형성에서 중요하다.

그렇지만 4~5세기 회화로부터 직접 모사했을 것이라는 추정은, 우리가 아는 한 실증이 불가능한 초기 그리스도교 순교자의 회화군이 존재했음을 전제한다. 원래 독창적인 프로젝트가 존재했을 것이라는 추정은 전체적으로 앞뒤가 맞지 않는 부조리함이나 고딕식 천개 벽감의 변칙성의 이유를 설명하지 못한다. 그리고 이러한 두 가지 추정 모두 (형태학에서 서로 대립하는) 파리 스케치들의 솜씨가

4) 후자에 관해서는 A. Venturi, *Storia dell'Arte Italiana*, V, p.217ff.; R. van Marle, *Development of the Italian Schools of Painting*, The Hague, 1923~36, I, p.476ff. 참조. 반 마를레는 「용과의 싸움」을 치마부에 화파의 작품으로, 「몬테가르가노의 기적」을 치마부에와 조토에게 교육받은 무명 화가의 작품으로 보았다.

5) 이 견해는 W. 쾰러 교수와 H. 빈켄 교수에 의해 비공식적으로 발표되었다. 내 주의를 벨루티 예배당의 프레스코화로 이끈 것은 후자였다.

1300년경 정도의 이른 시기와 부합하지 않는다는 사실과도 어긋난다. 그 스케치들은 오직 밀라노의 『트로이 역사』(Historia Troiana)에 보이는 윤곽 묘사(암브로시아나 도서관, 고문서 Cod. H. 86, sup.)와, 피사넬로-기베르티 시기의 성숙한 '착각 그림 기법'의 드로잉(Handzeichnungen) 사이에 위치하는 것으로 생각된다. 다른 말로 하면, 그것들은 치마부에 또는 1300년대에 활약하며 당대의 '초기 그리스도교 르네상스'에 개인적으로 참여한 다른 미술가의 것이 아니라, 1400년대에 활약하면서 약 1세기 전에 제작된 일군의 회화를 모사한 어느 미술가의 것이 틀림없다. 그 회화군의 작자가 밝혀지리라고 기대하기는 어렵다. 그러나 파리 스케치들이 그 회화군의 후세 모사본이라는 해석은 그 그림의 구도적·기술적 특색과 가장 일치한다고 말할 수 있다.

이렇게 해석할 때, 이 한 점의 스케치는 1300년대 초기 미술의 독창적인 기록으로서 지니게 되는 양식상의 흥미를 일부 잃는다. 그러나 역사적인 견지에서는 중요성을 획득한다. 필리포 빌라니가 (그제야 비로소 '유명한' 화가가 되었던) 치마부에를 전반적인 미술 발전에서 새로운 국면을 전개한 인물로 상찬하는 다음과 같은 유명한 글을 썼을 때는 1400년이 되기 얼마 전이었다.

치마부에라는 별명을 듣는 조반니는, 당시 화가들의 무지 탓에 사실성에서 유치하게 일탈해 방탕하고 제멋대로였던 낡은 미술에 자신의 기술과 천부적인 재능으로 사실성을 되살린 첫 번째 인물이다.[6]

6) Filippo Villani, *De origine civitatis Florentiae et eiusdem famosis civibus*: "Primus Johannis, cui cognomento Cimabue nomen fuit, antiquatam picturam et a nature similitudine pictorum inscicia pueriliter discrepantem cepit ad nature

만일 파리 스케치들을 빌라니 시대의 작품으로 보는 것이 맞다면, 그것은 다음과 같은 글에 씌어진 역사 개념에 어울리는 회화로 해석될 수 있다. 즉 치마부에에서 시작된 '미술적 재생'이라는 관념은 '순전한 문학적 해석'이 아니라 직접적인 미술적 경험에 기반을 둔다는 사실, 또는 최소한 직접적인 경험을 동반한다는 사실의 증거로 해석될 수 있다는 얘기이다. 만일 1400년대에 활약한 어느 미술가가 치마부에의 것이 아닌, 최소한 치마부에와 동시대에 활약한 어느 화가의 일련의 회화를 모사하려 했다면, 이는 관념적으로 생각하는 인문주의자뿐만 아니라 직관적으로 지각하는 미술가 역시 자신들의 활동 기반을 1300년대 초기의 업적에서 찾았다는 것을, 또한 그들이 그 초기 작품들에 특별한 '미술적' 흥미를 느끼고 접근했다는 것을 보여준다.[7] 그다음에 일어난 커다란 한 걸음은 마사초가 조토로 되돌아간 것이다.

similitudinem quasi lasciuam et vagantem longius arte et ingenio reuocare." J. von Schlosser, "Lorenzo Ghibertis Denkwürdigkeiten; Prolegomena zu einer künftigen Ausgabe," *Jahrbuch der K.K. Zentralkommission*, IV, 1910, 특히 pp.127ff., 163ff.; E. Benkard, *Das literarische Porträt des Giovanni Cimabue*, Munich, 1917, p.42ff. 참조. *Präludien*, Berlin, 1927, p.248ff.에는 슐로서의 논문이 적절하게 인용되어 있다.

7) J. Meder, *Die Handzeichnung*, Wien, 1919, Fig. 266에 재현되고 이전에 암브로조 로렌체티의 것으로 여겨졌던 알베르티의 소묘가 아마도 이와 비슷한 실례가 아닐까 싶다. 우리의 스케치 한 장처럼 그것은 1400년보다 조금 전의 것으로 보이며 초기 모델을 묘사한 듯하다. 또한 조토의 소실된 「나비첼라」(Navicella: 이탈리아어로 '작은 배'를 뜻한다. 작품의 테마는 「마태오의 복음서」 14장 22절부터 33절의 '물 위를 걸으신 그리스도'와 관련된다. 스승 그리스도가 물 위를 걸어오는 것을 본 제자 베드로가 스승의 부름을 받고 배에서 내려 물 위를 걷다가, 거센 바람을 두려워한 나머지 물에 빠져 스승에게 도움을 청한다. 그리스도는 "왜 의심을 품었느냐? 그렇게도 믿음이 약한가?" 하고 꾸짖는데, 그 장면이 「나비첼라」에 있다―옮긴이)를 모사한 유명한 15세기 초의 복사본 참조.

2

결국 파리 스케치들의 제작자에 관한 전통적인 해석은 하나의 진리를 담고 있다. 치마부에의 이름은 어떤 명확한 증거가 없었다면 그 스케치들과 결코 연결되지 못했을 것이다. 그런데 표구나 프레임이 그 증거를 제공한다. 파리 스케치는 펜이나 비스터(bistre: 짙은 갈색 화구―옮긴이)로 장식되었고, 빳빳한 황색 종이 넉 장을 겹쳐서 스케치의 양면이 모두 보이게끔 구성되었다. 그 프레임은 스케치가 치마부에의 작품이라는 사실을 한 번이 아니라 두 번 증명한다. 즉 펼친 그림의 왼쪽 페이지에는 GIOVAÑI CIMABVE PITTOŘ FIORĚ라는 손 글씨가 있고, 오른쪽 페이지에는 목판 초상이 있다.[8] 그리고 카르투슈 장식에도 같은 단어들이 (생략 없이) 보인다.

미술사학자는 그 목판화가 조르조 바사리의 『가장 유명한 화가·조각가·건축가 열전』(이하 『열전』)의 제2판을 위해 만들어진 판본들 중 하나에서 나온 것이라는 점을 들을 필요가 없다. 미술사학자는 '치마부에' 소묘가 바사리의 컬렉션 가운데 하나라는 점을, 또한 우리가 여러 번 목격했다시피 손으로 그려진 프레임을 제공한 사람이 바사리라는 점을 즉각 의심할 것이다.[9] 이런 의심은 실증될 수 있다. 첫째, 초상 판화―여백을 남겨둔 프레임 디자인으로 봤을 때 처음부터 부가 작업을 염두에 둔 절차였음에 틀림없다―는 『열전』의 인쇄본에 실린 것이 아니었다. 『열전』 인쇄본의 왼쪽 페이지에는 초상 판화가 없으며, 그것은 바사리가 다른 많은 비슷한 사례들에 사용했

8) Karl Frey, *Le Vite······ di M. Giorgio Vasari*, Munich, I, 1, 1911, p.388에도 복제되어 있다(이후 Frey로 표기).

9) 이는 오틀리에 의해 벌써 인식된 것이다. 그렇지만 오틀리는 프레임은 복제하지 않았다.

던 것과 같은 교정쇄이다(그림 57의 프레임을 참조하라. 그것은 움브리아–피렌체 화파의 소묘를 감싸고 있다. 바사리는 그 소묘가 카르파초의 「만 명의 순교도」의 "생기 있게 단축법으로 그려진 나체 인물"을 상기시키기 때문에 "비토레 스카르파차"의 작품이라고 여겼다).[10] 둘째, 바사리의 전언에 따르면, 자기가 치마부에의 작품이라고 생각했던 스케치 한 점을 자신의 유명한 소묘집 앨범(『리브로』(*Libro*))[11]의 첫머리에 삽입했다. 지금은 흩어져 있는 그 스케치는 "세밀화 같은 기법으로 수많은 작은 묘사들"을 보여준다.

치마부에에 관해 할 말이 남았다. 이 책의 첫머리 부분에 여러 소묘를 모아두었는데, 그것들에는 치마부에의 시대부터 오늘날까지 소묘를 제작한 사람들의 자필이 있으며, 치마부에에 의해 세밀화법으로 그린 소품들도 있다. 그중 어떤 것들은 지금 보면 조잡하게 느껴질 수도 있지만, 치마부에가 얼마나 뛰어난 소묘 실력을 발휘했는지 엿볼 수 있다.[12]

10) *Vasari Society*, Series II, Part VIII, No. 1. 소용돌이 장식(cartouche)이 인쇄판에 사용된 것과 다른 것으로 미루어, 이 경우에 교정쇄가 사용되었다는 사실은 더욱 명백하다(Vol.II, p.517; 바사리는 그의 초상화 작품에 다섯 개의 소용돌이 장식을 했으며, 그것들은 각각 반복되어 사용되었다). 바사리는 자신의 '카르파초' 소묘 프레임을 그 화가 특유의 모티프(예를 들면 그의 유명한 「성녀 우르슬라의 꿈」 연작 참조)로 장식한 페넌트에 관심이 있었으며, 특별히 그것을 칭찬할 가치가 있는 것으로 여겼다고 한다.

11) 바사리의 소묘 컬렉션에 관해서는 Jenö Lányi, "Der Entwurf zur Fonte Gaia in Siena," *Zeitschrift für bildende Kunst*, LXI, 1927/28, p.265ff.(또한 좀더 최근의 것으로는 앞에서 인용한 O. 쿠르츠의 논문 참조).

12) *Frey*, p.403. "Restami a dire di Cimabue, che nel principio d'un nostro libro, doue ho messo insieme disegni di propria mano di tutti coloro, che da lui in qua hanno disegnato, si vede di sua mano alcune cose piccole fatte a modo di minio, nelle quali, come ch'hoggi forse paino anzi goffe che altrimenti, si

57 이전에 비토레 카르파초의 소묘로 알려졌고,
조르조 바사리가 테두리를 장식함. 런던, 대영박물관.

vede, quanto per sua opera acquistasse di bontà il disegno." (바사리 원전의 영
역문 몇 단락은 약간 변화되어서 1912~15년 런던의 메디치 협회가 출판한 가스통
뒤 C. 드 베레의 번역본과 일치한다.) 이 책에 실은 스케치는 또한 『가도 가디 전
기』(*Life of Gaddo Gaddi*)에서도 언급된다. G. Vasari, *Le Vite*……, G. Milanesi,
ed., Florence, 1878~1906, I, p.350 참조(이후 *Vasari*로 표기). "E nel nostro

심지어 우리는 바사리가—"*fatte a modo di minio*"(세밀화법으로 그려진)라는 구절을 써서 중세 이후 소묘 양식의 선례들에 존경심을 표한다— '치마부에'의 스케치 한 점을 언제 보았고 언제 입수했는지도 알 수 있다. 분명히 1550년과 1568년 사이에 바사리의 컬렉션에 들어갔을 것이다. 소묘가로서 치마부에는 『열전』의 초판이 완성된 후에야 비로소 바사리의 주의를 끌었던 것 같다. 1568년 지운티 판(版)에서 바사리는 「치마부에전」에 자기가 귀중하게 여기는 것을 담았다고 공표했을 뿐만 아니라 다음과 같이 전체 서문을 마무리했다.

이제 조반니 치마부에의 생애를 쓸 때가 왔다. 치마부에는 소묘와 채색화의 새로운 방법에 단초를 제공해주었으니 그를 『열전』에 담는 것은 당연하다…….

바사리는 1550년 토렌티노 판에서는 그 소묘와 관련해 아무런 언급도 하지 않았다. 다만 서문에 "채색화의 새로운 방법……"[13]이라

libro detto di sopra è una carta di mano di Gaddo, fatta a uso di minio come quella di Cimabue, nella quale si vede, quanto valesse nel disegno"(우리가 앞에서 서술한 책 중에는 치마부에의 선묘처럼 세밀화 화법으로 그려진 가도의 소묘가 있는데, 거기에서 우리는 그가 어떻게 소묘력을 키웠는지 알 수 있다). 물론 "*a uso di minio*"와 "*a modo di minio*"라는 말은 그런 선묘들이 색을 써서 양피지 위에 그린 것이라는 사실을 뜻하지 않는다. 『조토 전기』(*Vasari*, I, p.385)에서 바사리는 세밀화가 프랑코 볼로네제(단테 때문에 유명해졌다)를 명확하게 설명했다. "……lavorò assai cose eccellentemente in quella maniera……, come si può vedere nel detto libro, dove ho di sua mano disegni di pitture e di minio……." 여기에서는 다채색(*di pitture*) 묘법과 붉은색 글쓰기(*di minio*) 묘법이 서로 또렷하게 구별된다. 그것은 유화의 예비 그림과 책 삽화에만 그려지는 소묘를 뜻한다.

13) *Frey*, p.217. 1568년의 지운티 판에는 다음과 같이 씌어 있다. "Ma tempo e di uenire hoggi mai a la uita di Giouanni Cimabue, il quale, si come

고만 서술했다.

프레임 장식은 소묘 자체만큼이나 매력적인 문제를 제기한다. 바사리가 자신의 책 『리브로』를 위해 준비한 다른 프레임들처럼, 그것은 건축물을 흉내 낸다. 그러나 다른 것들과 달리 이 프레임은 현저하게 고딕풍의 양식 구성을 따라 했다. 왼쪽 그림의 프레임은 트레이서리(고딕 창의 장식 격자—옮긴이)로 장식된 삼각형 박공으로 외피를 형성한 천개 벽감과 비슷하다. 오른쪽 그림의 프레임은 당당한 정문을 모방했으며, 그 밖에 부조 주두, 당초무늬로 장식된 소첨탑들, 첨두 아치 등으로 구성되었다. 비스터 도료 때문에 거의 조각처럼 보이는 목판 초상은 약간 균형이 맞지 않는 쐐기돌 같은 기능을 한다. 왼쪽 그림의 명문은 1300년대 초기 원문의 특성을 거의 고문서학적으로 충실하게 재현하려 했다. 문두와 문미의 십자 기호, 단어를 나누는 점, 연자 기호, 단축 기호 등의 세부는 무척 세심하게 모사되었다. 그래서 그런 문제에 경험이 있는 사람조차도 바사리가 제명에 대

dette principio al nuouo modo di disegnare e di dipignere, cosi è giusto e conueniente che e'lo dia ancora alle uite." 1550년의 토렌티노 판에는 단지 이렇게만 씌어 있다. "……si come dette principio all nuouo modo del dipignere……." '디세뇨'(*disegno*)라는 단어를 치마부에와 관련해서 논한 『니콜로와 조반니 피사니 전기』의 한 절(*Frey*, p.643) 또한 1550년 이후에 실린 것으로 보이는데, 피사니 부자의 『전기』는 초판에는 전혀 나타나지 않기 때문이다. 이와 같이 초판은 도안을 그리는 제도사로서의 치마부에에 관해서는 아무런 언급도 하지 않기 때문에, 치마부에가 바사리의 『열전』 첫머리를 장식하는 명예를 차지한 이유가 디세뇨는 세 가지 시각예술의 "공통의 아버지"이며, 따라서 『열전』은 "소묘 예술을 특수하게 이탈리아적으로 변형한" 한 인물의 전기와 더불어 시작해야 한다는 바사리의 확신 탓이라는 견해를 버리지 않을 수 없다(E. Benkard, *op.cit.*, p.73). 바사리의 '디세뇨' 이론이 물론 중요하지만(이 책 323쪽 이하 참조), 피렌체 르네상스의 아버지로서의 치마부에의 지위는 역사가들에 의해 확고히 정립되었기 때문에, '근대' 미술가 시리즈를 치마부에부터 시작한다는 생각에는 별다른 체계적인 기반이 필요하지 않았다.

한 지식을 가졌기에 이 일까지 할 수 있었다는 사실을 『열전』을 토대로 확신하기 전까지는, 이 명문이 19세기에 만들어졌다고 믿었다.[14)

바사리가 고딕풍 건축과 고딕풍 명문을 디자인할 수 있었다는 사실은 그리 놀랄 만한 일이 아니다. 오히려 바사리가 그렇게 하고 싶어 했다는 점이 놀랄 일이다. 고딕풍을 격렬하게 공격한 유명한 글(서문 I, 3)에서 그는 "기괴하고 야만스러운" 독일양식(*maniera tedesca*)에 독설을 퍼부었고, 첨두 아치, 즉 4분의 1 첨두 아치의 곡선(*girare le volte con quarti acuti*)을 "혐오하는 건축" 중에서 가장 비천하고 불합리한 것으로 간주했다.

고전적인 질서를 논한 뒤, 바사리는 이렇게 말했다.

이제 독일식이라고 불리는 또 다른 종류의 작품을 살펴보자. 그것은 장식과 비례의 측면에서 고대나 현대와 크게 다르다. 그것은 오늘날 최고의 건축가들에게 채용되지 않을 뿐만 아니라 기괴하고 야만스러우며, 이른바 질서라고 일컬을 수 있는 모든 것을 결여하고 있다. 차라리 혼란과 무질서라고 할 만하다. 그 수가 너무 많아서 세계를 신물 나게 하는 그런 건축들은 입구가 빈약하고, 나사처럼 뒤틀린 열주들로 장식되어 있으며, 무게를 유지할 수 있는 힘이 없을 만큼 가볍게 보인다. 또한 모든 파사드에, 그리고 장식이 있는 곳이면 어디에든지, 그 사이사이의 틈에 저주스러운 작은 벽감을 만들었는데, 그것에는 첨탑, 선단(先端), 잎 장식 따위가 무수히 많다. 그래서 전체 구성 자체가 한눈에도 불안정해 보여, 각 부분이 어느 순간에도 흔들리지 않으리라고 말하는 것이 불가능한 듯하

14) 그러나 이 모방자는 pittore의 'e'를 생략함으로써, 그리고 'n'이 두 개 씌어졌는데도 Giovanni 위에 생략기호를 놓음으로써 정체를 드러내고 만다.

다. 실로 그런 건물은 돌이나 대리석이 아닌 종이로 만들어졌다는 느낌을 준다. 그런 건물에서는 돌출부, 갈라진 틈, 박공, 당초무늬 장식이 무한정 만들어져 건물의 균형을 깨뜨린다. 어떤 경우에는 층층이 무언가를 높이 쌓아서 문의 맨 위가 지붕에 닿기도 한다. 이런 양식은 고트족이 고안한 것이다. 그들은 고대 건축을 파괴했다. 전쟁에서 건축가들을 죽인 뒤, 살아남은 자들에게는 건물을 그런 양식으로 짓게 했다. 그들의 양식이 완전히 배제된 건물들이 더 이상 남아 있지 않도록 그들은 아치를 첨두 아치로 바꾸었으며 이탈리아 전체를 그런 혐오스러운 건물로 가득 채웠다. 신이여, 그따위 건물의 관념과 양식으로부터 모든 나라를 지켜주소서! 그런 건물들은 우리 건물들의 아름다움에 견주면 기형물이고, 더 이상 말할 가치도 없는 것들이다. 그러니 둥근 천장에 관한 이야기로 넘어가보자.[15]

15) *Frey*, p.70. "Ecci un altra specie di lavori che si chiamano Tedeschi, i quali sono di ornamenti e di proporzioni molto differenti da gli antichi et da' moderni. Ne hoggi s'usano per gli eccellenti, ma son fuggiti da loro come mostruosi e barbari, dimenticando ogni lor cosa di ordine, che più tosto confusione o disordine si può chiamare: auendo fatto nelle lor fabriche, che son tante ch'hanno ammorbato il mondo, le porte ornate di colonne sottili et attorte a uso di vite, le quali non possono auer forza a reggere il peso di che leggerezza si sia. Et cosi per tutte le facce et altri loro ornamenti faceuano una maledizione di tabernacolini, l'un sopra l'altro, con tante piramidi et punte et foglie, che non ch'elle possano stare, pare impossibile, ch'elle si possino reggere; et hanno più il modo da parer fatte di carta che di pietre o di marmi. Et in queste opere faceuano tanti risalti, rotture, mensoline et viticci, che sproporzionauano quelle opere che faceuano, et spesso con mettere cosa sopra cosa andauano in tanta altezza, che la fine d'una porta toccaua loro il tetto. Questa maniera fu trouata da i Gothi, che per hauer ruinate le fabriche antiche, et morti gli architetti per le guerre, fecero dopo coloro che rimasero le fabriche di questa maniera, le quali girarono le volte con quarti

'고딕풍' 프레임을 디자인한 당사자가 이런 말을 했다는 것을 우리는 어떻게 설명할 수 있을까?

3

북방의 여러 나라, 특히 독일에서는 18세기가 될 때까지 진정한 '고딕의 문제'가 일어나지 않았다. 이탈리아 방식에 의존하며 대체로 비트루비우스적인 견해를 취한 건축 이론가들은 프랑수아 블롱델이 "우리 선조 시대에 '고딕'이라는 이름 아래 흔히 행해지던 기괴하고 참을 수 없는 양식"이라고 칭했던 것을 거부하는 오만불손한 경향이 있었다.[16] 그 때문에 그 '기괴한 것'을 대하는 그들의 태도에서는 진정한 문제가 발견될 수 없었다. 다른 한편, 현장의 실천가들은 처음에는 새로운 이탈리아 양식의 본질적인 구성 원리와 새로운 공간감보다는 장식적인 부속물을 채택했다. 그들은 여전히 중세적인 과거와 아주 밀접하게 관련되었기 때문에 고딕 양식과 르네상스 양식 사이의 근본적인 모순을 알 수 없었다. 심지어 모든 고딕적인 징후에 적대감을 보였던 블롱델조차도 그의 혹평을 '야만스러운' 장식에 한정했다. 그는 건물 자체가 "본질적으로 미술 법칙에 적합한

acuti et riempierono tutta Italia di questa maledizione di fabriche, che per non hauerne a far più, s'e dismesso ogni modo loro. Iddio scampi ogni paese da venir tal pensiero et ordinio di lauori, che per essere eglino talmente difformi alla bellezza delle fabriche nostre, meritano, che non se ne fauelli più che questo; et pero passiamo a dire delle volte."

설득력이 강한 또 다른 한 절과 관련해서는 이 장의 주 89 참조. 아울러 Schlosser, *Kunstliteratur*, p.171ff.(바사리가 후세 작가들에게 끼친 영향은 물론이고, 고딕 양식에 대한 바사리의 판단과 조반니 바티스타 젤리의 판단 사이의 유사성을 논한다) 참조.

16) François Blondel, *Cours d'Architecture*, Paris, 1675, 서문.

것이어서 기괴한 장식의 혼돈 속에서도 아름다운 균제가 인식될 수 있다"고 여겼다.[17] 크리스토프 밤저라는 사람을 비롯해 다른 예수회 고딕주의자들의 '사후에 발표된' 것으로 짐작되는 고딕 작품은 완전히 사멸한 양식의 의식적인 부활 못지않게 잔존 양식을 향한 의식적인 집착을 보인다.[18] 그러나 한참 후에 그런 의식적인 집착은 동시대의 진보적인 사람들이 채용한 현대 양식(*maniera moderna*)과의 단절을 야기했으며, 그에 따라 그들의 양식은 일종의 순수주의와 의고주의에 억지로 편입되었다.

복원이나 (내부 또는 외부를) 증축할 필요가 신구 사이에 직접적인 충돌을 야기한 곳에서, 북방의 작가들은 노이베르크 대교회(Collegiate Church) 파사드의 북탑 증축의 경우처럼, "양식상의 의존 관계나 대립관계를 고려하지 않고 완전한 무관심으로 옛 양식을 계속 사용했다"(티체). 그렇지 않으면, 바로크 돔 또는 첨탑들을 고딕식 탑들 위에 세우거나 바로크식 제단이나 회랑을 고딕식 내부 장식에 끼워넣는 수많은 사례처럼 새로운 양식을 따를 때도 똑같은 무관심으로 작업했다. 전자의 경우에서는 양식에 대한 근본적인 차이가 전혀 의식되지 않는다. 후자의 경우에서는 동일한 확신과 필연성으로 양식상의 차이가 해소되었는데, 그 때문에 그 이전의 몇 세기 동

17) *Ibid.*, V, 5, 16. 늙은 괴테가 고딕 양식을 상찬했던 젊은 날에 '실없이 쓴'에세이의 사후 정당화(ex post facto)를 시도하면서 언급한 것이 바로 이 구절이다(Über Kunst und Altertum, Weimar edition, Vol.IV, Part 2, 1823). 몰리에르의 『발 드 그라스의 영광』 가운데 유명한 한 편(예를 들면 Michel, *Histoire de l'art*, VI, 2, p.649에 인용되기도 했다)에서는 본질적으로 고딕 양식의 장식을 향해서만 공격했다. Ce fade goût des *ornements gothiques*, Ces monstres odieux des siècles ignorants, Que de la barbarie ont produit les torrents……

18) J. Braun, *Die belgischen Jesuitenkirchen*(*Stimmen aus Maria Laach*의 증보판), XCV, 1907, 특히 p.3ff. 참조.

안 파더보른 대성당의 전성기 고딕 신랑(身廊)은 초기 로마네스크식 익랑(翼廊)에 부속되었고, 뉘른베르크의 성 제발두스 교회의 후기 고딕 내진(內陣)은 초기 고딕 신랑에 부속되었다. 심지어 양식상의 차이가 인식되는 곳에서조차도, 대체로 이러한 인식을 근거로 일반적이고 이론적인 원리를 결정하라고 요구하지 않았다. 개별적인 문제들은 양식상의 불일치가 제거되거나 반대로 자극제로 이용되는 식으로 하나씩 해결되었다.

18세기의 처음 몇십 년 동안, 그렇게 무분별하게 고딕 양식을 수용하는 경향은 사라지기 시작했으며(그렇지만 많은 사례들이 오늘날까지도 지속되고 있다), '고딕 문제'는 원리의 문제가 되지 못한 채 상반되는 요소들의 교묘하고 주관적인 종합으로 해결되었다. 한스 티체는 18세기 빈의 고딕 ── 필요한 변경을 가해(*mutatis mutandis*) 독일 미술의 모든 영역에 걸쳐 유효하다[19] ── 을 철저하게 조사하면서, 요제프 2세의 통치기에 바로크 양식이 "중세 건축의 요소를 당대의 건축 요소들과 얼마나 자유롭고 효과적으로 결합시켜 새로운 예술을 탄생시켰는지"를 보여주었다.

고딕풍의 요소들은 근대적인 인상을 만들려는 의도에서 발전되었다. 여기에는 어떠한 역사적 충실함에 대한 집착도 보이지 않는다. 차라리 건축가들은 자신들의 원형으로 여긴 것을 능가하려고 했

19) *Kunstgeschichtliches Jahrbuch der K.K. Zentralkommission*, III, 1909, p.162ff.(이후 Tietze로 인용). *idem*, "Das Fortleben der Gotik durch die Neuzeit," *Mitteilungen der kunsthistorischen Zentralkommission*, 3rd series, XIII, 1914, p.197ff. A. 노이마이어가 쓴 18세기 후반 독일 미술에서 고딕의 부활을 다룬 중요한 논문 (*Repertorium für Kunstwissenschaft*, XLIX, 1928, p.75ff.)은 이 논문이 완성된 후에야 원래 저자에게 주목받았다 (더욱 최근의 문헌에 관해서는 p.vii f. 참조).

다. ……이는 고딕, 아니, 좀더 정확하게 말하면 중세적인 요소를 근대적인 예술정신이라는 새롭고 전례 없는 창조물로 빚어내려는 의도였다.

빈의 독일기사단교회(Deutschordenskirche) 재건, 클라드루피의 여자수도원교회 돔, 그리고 독일 마인츠 대성당에 F.J.M. 노이만이 건립한 장려한 서쪽 탑(그림 58, 59, 1767~74년) 등은 그러한 건축적 태도를 보여주는 기념비적인 증거들로, 분명히 회고적이긴 하지만 여전히 신구(新舊)가 비역사적으로 융합되는 경향을 보였고, 또 그렇게 되기 쉬웠다. 그 태도는 하나의 편견 없는 보편주의로 발전해 고딕 건축을 중국이나 아라비아의 건축과 동등한 수준으로 올려놓았다. 1721년 베른하르트 피셔 폰 에를라흐는 『역사적 건축의 설계』(*Plan of a Historical Architecture*)를 출판했다. 여기에서 고딕 건축은 도해되지 않았다.[20] 그러나 책의 서문에서 크리스티안 디트리히 같은 화가가 여러 '대가들'을 모방하는 데 탁월했듯이, 건축가도 말하자면 다양한 '양식들' 중에서 선택을 해야 한다고 제창했다. 피셔는 이 다양성을 국민적 특성으로써 설명했고, 심지어 마지막 부분에서는 고딕 양식에 대한 온건한 평가에 이르렀다.

그 설계자들은 여러 국민들의 취향이 건축은 물론이고 복장이나 요리법에서도 마찬가지로 서로 다르다는 점을 알 것이다. 서로를 비교함으로써 현명한 선택을 할 수 있을 것이다. 마지막으로, 그들은 고딕식 트레이서리와 첨두 아치가 있는 둥근 천장처럼 기괴한 (*bizarrerie*) 것을 관습적으로 건축술에 집어넣을 수도 있다는 점을

20) 마이센의 성처럼, 일부 중세 성들은 자연 풍경과 관련해서만 인식된다.

58 서쪽에서 바라본 마인츠 대성당.

59 베른하르트 훈데스하겐, 마인츠 대성당의 서쪽 탑(그림 58 참조), 1819년의 드로잉.

알게 될 것이다.[21)]

대체로 같은 시기 영국에서는 두 가지 운동 — 일부는 동일한 사람들에 의해 수행되거나 추진되었다 — 이 시작되었다. 이 두 운동의 목적은, 한편으로는 '자연의', 풍경화 같은 정경을 살리는 정원의 개혁이고, 다른 한편으로는 고딕 건축양식의 계획적인 부활이다. 이 두 운동이 시간과 장소의 측면에서 밀접하게 연결되어 있다는 사실과, 주요한 기념비적 건물이 '고딕' 형식으로 표현되기 전에 '고딕' 양식은 새롭게 '조경된' 공원의 파빌리온, 다실, 휴게실, '은둔처' 등에 우선적으로 적용되었다는 사실은 우연이 아니다. 미술이론가가 고대·중세·근대의 각 건축의 차이를 고찰하기 시작한 이래 고딕 건축은 '규율이 없는' 양식일 뿐만 아니라 분명히 '자연주의적' 양식으로 보였다. 즉 고전적 시스템이 각재(角材)의 건축적 조합(본래 라파엘로의 것인데 오늘날 브라만테 또는 발다사레 페루치의 것으로 알려진 「고대 로마의 유적에 관한 보고」 참조)으로 시작하는 반면, 고딕 건축은 살아 있는 수목의 모방(다시 말해, 고전이론가에 의해 문명인의 옛 조상의 것으로 알려진 기술)에서 기원하는 건축 방식으로 여겨졌다.[22)]

그 '원시적' 종류의 건축에 대한 선호가 웅덩이를 '호수'로, 운하를 '시내'로, 파르테르(parterre: 화단이 있는 잔디밭—옮긴이)를 '초원'으

21) B. Fischer von Erlach, *Entwurff einer historischen Architektur*, 서문: "Les dessinateurs y verront que les goûts des nations ne diffèrent pas moins dans l'architecture que dans la manière de s'habiller ou d'aprêter les viandes, et en les comparant les unes aux autres, ils pouront en faire un choix judicieux. Enfin ils reconnoitront qu'à la vérité l'usage peut authoriser certaines bisarreries dans l'art de bâtir, comme sont les ornements à jour du Gothique, les voûtes d'ogives en tiers point." 이것은 1742년의 라이프치히 판에서 인용했다.

22) 이 보고에 관해서는 Schlosser, *Kunstliteratur*, pp.175, 177ff. 참조.

로, 많은 방문객들의 마차와 말이 다닐 가로수 길을 이른바 '철학자의 산책길' 같은 구불구불한 좁은 길로, 그리고 구적법의 원리에 따라 가지런히 정돈된 초목들(bosquets)을 제약 없이 성장한 아름다운 나무들로 바꾸는 정원 양식에 대한 선호와 결합되어 성장했다는 사실이 그다지 놀랍지는 않다. 르노트르(1613~1700. 루이 14세 때 베르사유 궁전의 대정원을 설계해 기하학적으로 정연한 프랑스식 정원 양식을 창시한 인물ㅡ옮긴이) 같은 사람이 명시적으로 거부했던 생각ㅡ "아름다운 정원은 숲처럼 보여야 한다"[23]ㅡ은 이제 적당히 진지하고 적당히 유희적인 자기기만으로 열망되었다. '자연성'에 대한 이러한 감상적 강조는 '영국식 정원'과 헤아릴 수 없이 많은 '고딕식' 예배당, 성, 은둔처 사이에 내적인 연관성을 창조했다. 즉 고딕식 건축물이 함께 있는 '영국식 정원'이 넘쳐나기 시작했으며, 앞에서 서술한 기원 이론에 따라 불규칙한 나뭇가지나 나무뿌리로 구성되는 경향이 있었다(그림 60).[24] 이러한 취향은 오늘날 오직 온천장 공원과 교외의 별장 정원에만 남아 있는데, 이를 가장 잘 보여주는 예는 이른바 발디니 그룹에 속한 15세기 판화에서 발견된다. 여기서 헬레스폰틴의 여자 예언자의 소박한 성격은 자연의 거친 나뭇가지와 잔가지들로 만들어진 의자로 강조되어 있다(그림 61).[25] 또한 그러한

23) J. Guiffrey, *André le Nostre*, Paris, 1913, p.123.

24) Paul Decker, *Gothic Architecture*, London, 1759. 이 책은 특히 정원 건축을 집중적으로 다루었다는 점에서 의의가 있다. 이 작은 출판물은 그것과 비슷한 『중국 건축』과 마찬가지로, Paul Decker, *Fürstlicher Baumeister oder Architectura Civilis*, Augsburg, 1711~18에서 부분 번역된 것이 아니라는 점(Schlosser, *Kunstliteratur*, pp.572, 588로 추측되기도 한다)에서 주목받아야 한다. 후자의 저자는 슐뤼터의 제자인 대(大) 폴 데커이며, 그 작품에는 유사한 것이 하나도 없다. "Printed for the author"라는 표시를 토대로 우리는 *Gothic Architecture*의 저자는 1759년까지 살아 있었지만 대(大) 폴 데커는 1713년에 죽었다고 단정할 수 있다.

60 폴 데커,
「굴로 향하는 입구」,『고딕
건축』(*Gothic Architecture*),
런던, 1759년.

25) *International Chalcographic Society*, 1886, III, No.8에 발표되었다. 여자 예언
자에 관한 텍스트(E. Mâle, *L'Art religieux de la fin du Moyen-Age en France*, Paris,
1922, p.258ff.에 이용하기 편하게 재판되었다)에서 헬레스폰틴의 여자 예언자
는 "In agro Troiano nata······ veste rurali induta"(트로이아의 평원에서 태어
나······ 시골 의상을 입고)라고 기술했다. 그녀는 이렇게 예언했다. "De excelsis
coelorum habitaculo prospexit Deus humiles suos"(저 높은 하늘에 있는 궁정
에 거하시는 신이 천한 피조물을 내려다보고 계시다). 따라서 그녀는 자연의 자
식으로서 숭앙받았고, 마치 주거지를 둥근 가지들로 만든 원시인과 거의 비
슷한 정도의 문명생활을 했던 것으로 추측된다(M. Lazzaroni and A. Muñoz,
Filarete, Rome, 1908, Pl. I, Figs. 3, 4를 필라레테의 건축 논문의 삽화와 비교 참
조). 그리고 '역사적' 또는 우의적 정확함에 대한 바람이 나중에 전원양식
(style rustique)에 가까운 무엇인가를 생산할 수 있었던 것으로 보인다(E. Kris,
Jahrbuch der kunsthistorischen Sammlungen in Wien, I, 1926, p.137ff. 참조). (원시 문명
의 고전적 이론과 그것이 르네상스에서 부활한 것에 대해서는 Panofsky, *Studies in
Iconology*(이 책 507쪽에서 소개)), p.44, 그림 18, 21~23을 보라.)

61「헬레스폰틴의 여자
예언자」
(피렌체 판화), 15세기.

'고딕식' 구성은 종종 인공의 폐허처럼 보이는데, 인간의 노력에 대
한 시간의 승리를 입증하려 한다는 점을 부가해야만 했다.[26]

26) H. Home(Lord Kames), *Elements of Criticism*, London, 1762, p.173. 저자 홈은
고딕 폐허를 고전 폐허보다 좋아한다. 전자는 힘에 대한 시간의 승리를 나타
내고, 후자는 취미에 대한 야만의 승리를 보여주기 때문이다──아마도 고딕
에 대한 경멸 때문이 아니라, 그리스 폐허들은 인간의 손에 의한 난폭한 파괴
를 암시하는 반면, 고딕 폐허들은 자연적인 황폐함을 상기시킨다는 관념 때
문일 것이다. 이 대조의 문제는 '힘'과 '취미'의 대조보다는 '시간'과 '야만'의
대조에 있다. 그렇듯이, 홈의 주장은 형식보다는 '분위기'에 대한 새로운 편
향을 예증한다. 르네상스는 폐허에서, 파괴력의 위대함보다는 오히려 파괴된
사물의 아름다움을 상찬하는 경향이 있다. "로마에서 여전히 발견되는 폐허
들을 통해 우리는 고전 정신의 신적인 힘을 추론할 수 있다"고『고대 로마 기
행』은 서술하는데, 마르틴 판 헴스케르크의 소묘에는 라바르댕의 힐드베르
의 유명한 시를 생각나게 하는 시구 "Roma quanta fuit, ipse ruina docet"(로
마의 폐허에서 과거의 위대함을 나타내 보인다)가 삽입되어 있다. 고딕 건축과

그 뒤 북방의 나라에서 처음으로 고딕 양식의 의식적인 부흥이 일어났을 때, 그것은 건축의 독특한 형식을 선호해서라기보다 건축 양식의 독특한 분위기를 불러일으키려는 바람에서 생겨났다. 그러한 18세기 건축물은 객관적인 양식을 존중하지 않고 문명의 구속에 반대되는 자연의 자유를, 열광적인 사회활동에 반대되는 명상적이고 목가적인 삶을, 종국에는 초자연적이고 이국적인 것을 연상시키는 주관적 자극으로서 작동하려는 의도를 지녔다. 그런 건축물들이 교양인들에게 불러일으킨 매혹은 아메리카 사냥꾼의 식사가 불러일으킨 매혹과 비슷하다. 브리야 사바랭에 따르면, 미국인들의 식사는 정교하게 구성된 파리 사람들의 한 끼 식사에 필적하거나 어떤 경우는 그보다 뛰어나다. 고딕이 취미일 뿐만 아니라 하나의 양식이라는 사실, 다시 말해서 자율적이고 확정적인 원리에 따라 결정된 미술적 이상을 표명하는 양식이라는 사실을 알기 위해 북방인들은 외견상(그저 외견상으로만) 모순되는 두 가지 경험을 교육받아야 했다. 하나는, 자신들의 관점을 엄격한 고전적 관점으로 바꾸는 것이다. 그에 따라 바로크 양식은 물론이고 고딕 양식 또한 '일정한 거리를 두고', 즉 원근법으로 보일 수 있다(마치 티체가 "요제프 2세 시대 빈의 가장 엄격한 고전주의자는 역시 가장 엄격한 고딕주의자였다"고 제대로 보았듯이).[27] 또 하나는, 중세의 기념비적인 예술작품이 지닌 역사적·국가적 의의에—어떤 경우에는 마치 초기 독일 낭만주의에서처럼 아주 고양된 감정적 원리에 입각한 듯—민감해하는 것이다. 고딕 양식에 대한 진정한 재평가는 프랑스의 펠리비앵과 몽포콩,[28] 영국의 윌리

영국의 폐허를 향한 낭만적인 취미에 대해서는 티체가 인용한 문헌에 덧붙여서, L. Haferkorn, *Gotik und Ruine in der englischen Dichtung des 18. Jahrhunderts*, 1924(Beiträge zur englischen Philologie, Vol.4)도 참조하라.

27) *Tietze*, p.185.

스·벤덤·랭글리·월폴,[29] 독일의 크리스트·헤르더·괴테 같은 사람들의 활동을 전제로 한다. 단지 고전주의와 낭만주의의 결합만이 북방인들로 하여금 고딕 양식에 대한 '고고학적' 평가와 재건을 시

28) Schlosser, *Kunstliteratur*, pp.430, 442와 *Präludien*, p.288. 물론 국부적·지역적인 자료 편찬자들(예를 들어 *Histoire générale et particulière de Bourgogne*, Dijon, 1739~87의 Dom U. Plancher)은 건축이론가들보다 훨씬 먼저 중세의 기념물들에 경건한 흥미를 보였다. 이는 또한 독일에서도 마찬가지였는데, 존경받는 H. 크룸바흐(*Primitiae Gentium sive Historia et Encomium SS. Trium Magorum*, Cologne, 1653/54, III, 3, 49, p.799ff.)는 대성당의 아름다움을 열광적으로 찬미했으며, 심지어는 중세의 설계도를 출판하기까지 했는데, 나중에 이 건물을 완공하는 데 이용하기 위해서였다. 그러나 그 크룸바흐(나는 헬렌 로제나우 덕분에 주목하게 되었다)는 비트루비우스와 이탈리아 건축이론가들을 충분히 알고 있었으며, 이러한 익숙함은 그로 하여금 비난을 상찬으로 바꾸면서 고딕 양식을 아주 놀라울 정도로 근대적으로 해석할 수 있게 했다.

"Utar hoc capite vocibus artis Architectonicae propriis e Vitruvio petitis, quas operi Gothico conabor accomodare. ……Operis totius et partium symmetria nullam certam regulam Ionici, Corinthiaci vel compositi moris, sed Gothicum magis institutum sequitur, unde, quicquid collibitum fuerat, faberrime sic expressit ars, ut cum naturis rerum certare videatur, habita tamen partium omnium peraequa proportione: neque enim in stylobatis, columnis et capitulis vel in totius structurae genere vetus Italorum architecturae ratio fertur; sed opus hac fere solidius, firmius et, cum res exigit, interdum ornatius apparet"(이 장에서 나는 비트루비우스에게서 차용한 건축 용어를 사용한다. 나는 그것을 고딕 건축에 응용한다. ……작품 전체와 각 부분은 이오니아식, 코린트식 또는 혼합식이라는 일련의 규칙의 결과가 아니라, 고딕 양식에서 생겨난다. 따라서 그 예술이 좋은 것은 무엇이든 교묘한 방법으로 표현하기 때문에, 그것은 사물의 성질과는 맞지 않는 것처럼 보인다. 그럼에도 모든 부분에 걸쳐 균등한 비례를 유지하고 있다. 그러나 토대에도, 원주에도, 주두에도, 전체 구조에도, 고대 이탈리아 건축 원리는 지켜지지 않았다. 하지만 그 작품은 더욱더 견고해졌고, 어떤 경우에는 장식적인 것처럼 보인다). 한편, 크룸바흐는 고딕 양식이 자연의 법칙만을 따른다는 오늘날의 익숙한 생각을 이탈리아 건축이론에서 받아들였지만, 바로 그 생각이 고딕 건축물에 전체성, 자유, 힘, 그리고 '필요한 곳'에 장식적 풍부함의 가치를 부여한다고 주장했다.

29) Schlosser, *Kunstliteratur*, pp.431, 444.

도하게 할 수 있었다. 그리고 이 결합 이후에야 곧 파괴적인 도그마 형태로 굳어질 어떤 확신을 불러일으킬 수 있었다. 다시 말해서 오래된 교회의 증축 계획이 "만일 고딕의 건축양식을 따르지 않으면 옛 고딕 건물과 잘 융합할 수 없을"[30] 것이고, "옛 기념물과 건물을 수리할 때 복원자가 그 건물이 세워질 때의 양식과 방법을 따르지 않거나" "로마 양식의 제단이 고딕식 교회 안에 세워지면",[31] 그것은 분명 '예술적 죄악'이라는 확신이 그것이다.

4

티체에 따르면, 생제르맹 도세르 교회의 내진을 장식하려던 미셸 랑주 슬로츠의 계획이 실현되지 못했을 즈음에 미술이론가로서도 뛰어났던 조각가 샤를 니콜라 코생은 고딕 양식의 '양식적 순수함의 문제'를 최초로 제기했다.[32] 그러나 이 문제는 아마도 북방에만 한정된 것일지 모른다. 알프스 저편의 국가들에서는 이 문제가 분열과 재통합의 오랜 과정을 거친 뒤에야 비로소 격렬하게 대두될 수 있었지만, 이탈리아에서는 처음부터 불가피했다. 즉 이탈리아에서는 르네상스 운동 자체가 고딕 미술과 당대 미술 사이의 거리를 단번에 입증

30) *Tietze*, p.175에 인용된, 빈에 있는 성 스테판 교회의 'Stöckel'에 관한 1783년 보고서.

31) *Tietze, ibid*.에서 인용한 J.G. Meusel, *Neue Miscellaneen*, Leipzig, 1795~1803. 그림 형제의 일종의 '자극하는 순수주의'(모이젤의 역작이 '예수회 고딕'과 다른 것처럼, 필립 체젠의 초기 역작과는 다른 순수주의)가 생겨난 때와 정확히 일치하는 시점이다. 중세의 '낭만적' 해석과 '역사적' 해석의 관계에 대해서는 *Katalog der Ausstellung mittelalterlicher Glasmalereien im Städelschen Kunstinstitut*, Frankfurt, 1928, p.1을 보라.

32) *Tietze, ibid*.에서 인용. 앞에서 언급한 저자들과는 대조적으로 코친은 적극적인 결정에 이르지 않았다.

했지만, 우리가 보아왔듯이 북방에서는 고전주의와 낭만주의의 동시 발생을 사실상 의식하지 못했다.

필리포 빌라니의 시대부터 이탈리아인들은 다음의 사실을 당연시했다. 즉 위대하고 아름다운 고대의 예술이 야만의 정복자 무리에 의해 파괴되었고, 초기 그리스도교의 종교적인 정열에 의해 억압받았으며, 중세 암흑기(*le tenebre*) 동안 야만적이고 문명화하지 않은 예술(*maniera tedesca*) 또는 자연에서 멀어져 경직된 예술(*maniera greca*)에 자리를 넘겨주었다. 그리고 현재는 자연과 고전적인 모범 모두의 길을 되돌아보며, 고대와 현대의 아름다운 양식(*antica e buona maniera moderna*)을 행복하게 창조했다는 것이다.[33] 따라서 르네상스 자체는 처음부터 중세 전반, 그리고 특히 고딕 양식을 철저하게 인식한 대조—실질적으로나 이론적으로도 인식되는 대조—양상을 보였다. 필라레테 같은 사람이 자신의 북이탈리아 후원자들의 마음을 바꿔, 비난받아 마땅한 중세 건축보다는 피렌체 '르네상스' 건축을 선호하도록 건축에 관한 소책자를 혼자서 집필하던 시대에, 그리고 고딕스러움(*gotico*)과 독일스러움(*tedesco*)이라는 명칭이 혹평을 뜻하던 시대에,[34] 1400년대 후기와 초기 '마니에리슴' 미술에 깔려 있는 고딕의

33) 그 측면에 대해서는 특히 Schlosser, *Präludien, loc.cit.* 참조.
34) 주 36 참조. 바사리에 대해서는 예를 들어 총서 I의 3(*Frey*, p.69) 참조. "Le quali cose non considerando con buon giudicio e non le imitando, hanno a'tempi nostri certi architetti plebei…… fatto quasi a caso, senza seruar decoro, arte o ordine nessuno, tutte le cose loro mostruose e peggio che le Tedesche"(우리의 시대에 어떤 비속한 건축가들은 그것들(미켈란젤로의 멋진 작품들)을 바르게 고찰하지 않고, 그것들을 모방하지도 않으며, 적성이나 기술 또는 질서를 관찰하지도 않고는 거의 우연처럼 기괴한 것으로, 고딕 건축물보다 더 나쁜 것으로 만들어버린다). 또는 산 피에트로 대성당의 안토니오 다 상갈로 모형에 대한 그의 비판(*Vassari*, p.467)을 보라. 거기에는 수많은 작은 모티프들과 더불어, 그 건축가가 "오늘날 더 좋은 건축가들이 지키고 있는 고대인들의 훌륭한 방법보

저류를 알아보지 못했거나, 아니면 (폰토르모에서처럼, 그러한 저류가 분명한 차용의 형태로 표면에 나타나는 곳에서) 그것을 강하게 부정하지 못했다는 점은 약간 의아스럽다.[35]

그러나 중세에 대한 바로 이와 같은 반대 때문에 르네상스는 고딕 미술과 실제로 '맞닥뜨리지' 않을 수 없었으며, 심지어 적의에 찬 안경을 통해 그것을 처음 '보았다'. 이질적이고 멸시할 만한 현상으로 보았기 때문에 진짜 독특한 현상일지라도 그리 진지하게 받아들여지지 못했다. 역설적으로 들릴 수도 있는데, 북방은 거리상 멀었기 때문에 고딕 작품을 특별한 감정적 경험의 자극으로 평가할 때까지 오랜 시간이 필요했고, 그것을 위대하고 중요한 양식의 표현으로 이해하는 데는 훨씬 더 많은 시간이 필요했다. 반면 이탈리아에서는 고딕에 대한 바로 그 증오가 고딕을 인식하는 기초를 확립했다.

첨두 아치의 둥근 천장과 살아 있는 나무와의 교차 비교는 나중에 고딕 신봉자도 지겨워할 정도로(*ad nauseam*) 되풀이되는데, 이 비교의 기원은 앞에서 언급한 「고대 로마의 유적에 관한 보고」의 저자로 거슬러 올라간다.[36] 만일 우리가 바사리의 말에서 경멸적인 의도와 어

다는, 독일인의 양식과 수법을 모방했다"(imiti più la maniera ed opera Tedesca che l'antica e buona, ch'oggi osservano gli architetti migliori)는 인상을 준다. 위의 두 단락 모두 J. Burckhardt, *Geschichte der Renaissance in Italien*, 7th ed., Stuttgart, 1924, p.31에 인용되었다.

35) W. Friedlaender, "Der antiklassische Stil," *Repertorium für Kunstwissenschaft*, XLVI, 1925, p.49 참조. 그 밖에 F. Antal, "Studien zur Gotik im Quattrocento," *Jahrbuch der preussischen Kunstsammlungen*, XLVI, 1925, p.3ff.; *idem*, "Gedanken zur Entwicklung der Trecento- und Quattrocento-malerei in Siena und Florenz," *Jahrbuch für Kunstwissenschaft*, II, 1924/25, p.207ff. 참조.

36) 알베르티에서 파올로 프리시에 이르는 모든 르네상스 이론가들처럼 (Schlosser, *Kunstliteratur*, p.434와 책 곳곳에서), 이 보고서의 저자는 당연하게도 첨두 아치보다는 원두(로마식) 아치를 더 좋아하고, 이런 견해를 미학적인

법을 제거한다면, 그의 말은 중세에는 불가능했지만 몇 세기 후에는 북방에서 가능했으며 오늘날에도 다소 타당성이 있는 양식상의 특성을 표현한 것으로 보일 것이다.[37] 바사리는 "종종, 층층이 무언가를 높이 쌓아서 문의 맨 위가 지붕에 닿기도 한다"[38]고 말한다. 이 말은 형식의 반복(운율에 대비되는 각운!)과 수직주의를 이야기하는 것이다. 바사리는 이렇게 말했다.

모든 파사드에, 그리고 장식이 있는 곳이면 어디에든지, 그 사이사이의 틈에 저주스러운 작은 벽감을 만들었는데, 그것에는 첨탑, 선단(先端), 잎 장식 따위가 무수히 많다. 그래서 전체 구성 자체가 한눈에도 불안정해 보여, 각 부분이 어느 순간에도 흔들리지 않으리라고 말하기가 불가능한 듯하다. ……그런 건물에서는 돌출부, 갈라진 틈, 박공, 당초무늬 장식이 무한정 만들어져 건물의 균형을 깨뜨린다.[39]

우리는 공간을 차지하는 덩어리가 건축물 구조 속으로 흡수되는 현상과, 벽면이 장식 막 뒤로 사라지는 현상에 관해 말하고 있다. 바사리는 이렇게 말했다.

이유에서가 아니라 안정성 측면에서 지지한다. 그는 심지어 곧은 엔태블러처 (그것의 약점은 Vasari, Introduction I, 3, *Frey*, p.63에 의해 솔직하게 인정되었다) 는 안정성에서 첨두 아치보다 우월하다고 주장하기도 했다. 필라레테(*Traktat über die Baukunst*, W. von Ottingen, ed., Wien, 1890, p.274)는 첨두 아치에 대한 원두 아치의 안정성 우위와 관련해 충분히 너그러웠으며, 순수 미학적인 이유에서 전자를 더 선호했다.

37) Schlosser, *Kunstliteratur*, p.281과 *Präludien*, p.281 참조.
38) 이 책 272쪽 참조.
39) 이 책 271~272쪽 참조.

그들은 예술이 요구하는 열주들의 치수와 비례를 눈여겨보지 않았
거나 도리스식·코린트식·이오니아식·토스카나식을 순서에 상관
없이 자신들의 무규칙의 규칙대로 한데 뒤섞었다. 그래서 그것들
이 가장 잘 어울리도록 아주 두껍거나 가느다랗게 만들었다.[40]

우리는 장식 형식의 자연주의적이고 자유로운 처리와, '상관적'인
비례가 아닌 '절대적'인 비례에 관해 말하고 있다.[41] 바사리는 "실로
그런 건물은 돌이나 대리석이 아닌 종이로 만들어졌다는 느낌을 준
다"고 말하는데,[42] 이는 돌의 비물질화를 가리킨다.

그러므로—서구 미술의 발전을 감히 세 가지 위대한 시기로 나누
는 최초의 위대한 회고적 시각에서 보면—이탈리아 르네상스는 스
스로 입각점(locus standi)을 명확히 하고, 그것으로부터 중세미술(시간
상 가깝지만 양식상 거리가 먼)뿐만 아니라 고전고대의 미술(시간상

40) *Vasari*, II, p.98(제2부 서문). "Prechè nelle colonne non osservarono quella misura e proporzione che richiedeva l'arte, ne distinsero ordine che fusse più Dorico, che Corinthio o Ionico o Toscano, ma a la mescolata con una loro regola senza regola faccendole grosse grosse o sottili sottili, come tornava lor meglio." 바사리는 자기가 가짜 고딕이라고 혹평했던 상갈로 모형을 서술하면서(*Vasari*, V, p.467), 본능적으로—그리고 그답게—아주 유사한 용어를 사용했다. "Pareva a Michelangelo ed a molti altri ancora······ che il componimento d'Antonio venisse troppo sminuzzato dai risalti e dai membri, che sono piccoli, siccome anco sono le colonne, *archi sopra archi, e cornice sopra cornice*"(많은 다른 사람들에게도 그런 것처럼, 미켈란젤로에게도 안토니오의 구성은 원주들, 겹겹의 아치들, 겹겹의 코니스들처럼 아주 작은 돌출부와 좁고 긴 벽에 따라 아주 많이 분할된 것으로 보였다).

41) C. Neumann, "Die Wahl des Platzes für Michelangelos David in Florenz im Jahr 1504; Zur Geschichte des Masstabproblems," *Repertorim für Kunstwissenschaft*, XXXVIII, 1916, p.1ff.

42) "Et hanno(the buildings) più il modo da parer fatte di carta che di pietre o di marmi"(이 책 271~272쪽에서 인용).

멀지만 양식상 가까운)을 되돌아볼 수 있었다. 말하자면 르네상스 미술과 중세 미술은 서로 나란히 또는 서로 대조됨으로써 평가될 수 있었다. 그래서 이 평가 방법은 얼핏 부당해 보일 수도 있지만, 그때부터 문명과 예술의 각 시대가 개별과 전체로서 이해될 수 있었음을 뜻한다.[43]

이러한 태도 변화는 중요한 실질적인 결과를 낳았다. 고딕식 과거와 현대적 현재의 근본적인 차이를 인식함으로써, 중세가 신구를 병치하거나 융합할 수 있었던 순진함 ─ 앞에서 보았듯이, 북방이 18세기까지 유지했던 그 순진함 ─ 은 영원히 사라졌다. 다른 한편, 고전미술 자체도 물론이거니와 고전미술의 이론을 부흥시킨 르네상스는 미(美)라는 것이 고대인이 이른바 '조화'(또는 융화(concinnitas))라고 부른 것과 거의 동의어라는 사실에 기반을 둔 근본 원리를 채용했다. 따라서 '현대의' 건축가가 완성·확장·복원을 필요로 하는 중세 건축물을 처리해야 할 때마다 그러한 원리의 문제가 제기되었다. 고딕 양식은 탐탁지 않게 여겨졌으며, 더욱이 미술이론의 선구자인 알베르티가 편의(convenienza) 또는 통일(conformità)이라고 일컬은 것을 침해한다는 사실도 달갑게 여겨지지 않았다.

무엇보다 모든 부분이 서로 조화를 이루는 것에 마음을 써야 한다. 만일 그것들이 하나의 미를 형성하는 데서 대소(大小), 기능, 종류,

43) 이 개별화와 전체화는 역사적인 거리를 인식할 때에만 가능하며, 고전고대를 대하는 이탈리아 르네상스의 태도는 중세의 태도와 구별된다는 사실은 자주 언급되었으며, 앞으로 다른 곳에서도 자세히 논의될 것이다. 그렇지만 중세를 대하는 이탈리아 르네상스의 태도는 본질적으로 부정적인 성격에도 불구하고 거리에 대한 동일한 인식을 전제로 한다. 북방 사람들은 12, 13, 14세기 사람들이 고대를 관찰했던 것과 똑같은 순진함으로 16, 17세기에 고딕 양식을 관찰했다.

색, 그 밖에 비슷한 성질의 측면에서 일치한다면, 조화롭다고 말할 수 있다.[44]

운동선수인 미로를 빈약한 엉덩이로, 또는 트로이의 미소년 가니메데스를 강건한 짐꾼의 사지(四肢)로 표현한다거나, "헬레나와 이피게네이아의 손을 옹이가 많아 나이 들어 보이게" 하는 것은 엉터리이다.

헬레나 대신 고딕 시대의 성녀를 우리 눈앞에서 볼 때는 어떠한가? 이 경우, 성녀의 손이 그리스 비너스의 손이라면 이 역시 엉터리가 아닌가? 또는 실제적이고 결정적인 문제로, 두 줄로 된 고딕식 창 사이의 벽을 '근대적'인 고전풍의 둥근 천장으로 막는 것은 예술과 자연에 반하는 죄가 아닌가? 대부분의 전문가들은 이 문제에 대해, 심지어 이론상으로도 소리 높여 "그렇다"고 답했으며, "독일 의상을 입은 인물에게 이탈리아 모자를 씌우는 것은" 터무니없다(esorbitanza)고 칭했다.[45]

따라서 고딕의 기념비적인 작품들과 타협하는 데 북방인들은 일말의 의혹도 없이 전진할 수 있었던 데 반해, 이탈리아인들은 근본적인 결정에서 벗어날 수 없었다. 현대 양식(maniera moderna)을 선호하며 의식적으로 독일 양식(maniera tedesca)을 거부했지만 통일의 원리를 수용하면서, 이탈리아인들은 일찍이 15세기에 '양식의 통일 문제'

44) L.B. *Albertis kleinere kunsttheoretische Schriften*, H. Janitschek, ed., Wien, 1877, p.111: "Conviensi imprima dare opera che tutti i membri bene convengano. Converranno, quando et di grandezza et d'offitio et di spetie et di colore et d'altre simili cose corresponderanno ad una bellezz."

45) 산 페트로니오 성당의 둥근 천장에 관한 테리빌리아의 보고서. G. Gaye, *Carteggio inedito d'artisti*, Florence, 1839~40, III, p.492, 이 장의 주 78에서 인용. 같은 성격의 다른 언급은 이 책 305쪽 이하에 인용.

에 직면해야 했다. 역설적으로 들릴지 모르지만 중세와 그렇게 소원했기 때문에, 르네상스 건축가들은 300년 뒤에 F.J.M. 노이만과 요한 폰 호헨베르크가 이룬 것보다 더 '순수한' 고딕식 건축을 이룰 수 있었다.

완전하게, 하지만—북방의 방법과는 대조적으로—고의로 현존하는 건축을 무시하는 것(피렌체와 로마의 파사드 계획의 대부분이 그랬던 것처럼)은 차치하고, 통일의 문제는 다음 세 가지 방법 가운데 하나로 해결될 수 있었다. 첫째, 특정 건축물을 현대 양식의 원리에 따라 개축하는 것(또는 더 효과적으로는 동시대적인 외장으로 둘러싸는 것). 둘째, 건축 작업에서 의식적으로 고딕풍 양식을 지속하는 것. 셋째, 위의 두 가지 방법 사이에서 타협을 이루는 것.

위에서 첫째 방법은 항상 이용할 수는 없지만 대체로 시대의 기질에 적합했다. 알베르디는 이를 리미니의 말라테스티아노 사원(산 프란체스코 성당)에서 소개했고, 바사리는 나폴리 여자수도원의 식당을 다시 장식할 때 그것을 응용했다.[46] 그 방법은 당대의 유명 건축

46) *Vasari*, VII, 674(Burckhardt, *loc.cit.*에 인용). 바사리는 1544년 그에게 들어온 의뢰를 처음에는 받아들이고 싶지 않았다. 왜냐하면 성당의 식당은 "낮고 채광도 좋지 않은, 첨두 아치의 둥근 천장이 있는"(e con le volte a quarti acuti e basse e cieche di lumi) 구식 건축양식으로 지어졌기 때문이다. 그러나 바사리는 "식당의 모든 둥근 천장이 치장 벽토로 다시 만들어졌기 때문에, 그 아치들의 진부하고 볼품없는 전체 외관을 근대식으로 만들어진 풍부한 정간들로써 제거할 수 있다는 사실"(a fare tutte le volte di esso refettorio lavorate di stucchi per levar via con ricchi partimenti di maniera moderna tutta quella vecchiaia e goffezza di sesti)을 발견했다. 쉽게 석회화(石灰華)를 조각할 수 있었기 때문에, 바사리는 "정사각형·타원형·팔각형의 정간들을 석회화로 잘라서 징으로 그것을 강화하고 고쳤다"(tagliando, di fare sfondati di quadri, ovati e ottanguli, ringrossando con chiodi e rimmettendo de'medesimi tufi). 그 결과 그 아치들을 전부 '아름다운 균형'(a buona proporzione)을 이루게 했다.

가 세바스티아노 세를리오가 중세 저택의 근대화를 위해 크게 장려했던 것이었으며,[47] 세계적으로 유명한 다음 세 군데의 개축 공사에도 대대적으로 사용되었다. 즉 브라만테의 '로레토의 산타 카사 수도원'("고딕이지만 현명한 건축가가 멋진 장식을 더했을 때는 아름답고 우아한 작품이 된다"[48]), 안드레아 팔라디오의 '비첸차의 바실리카', 보로미니의 '라테라노의 성 요한 대성당' 등.

두 번째 방법 ─ 통일에 순응 ─ 은 프란체스코 디 조르조 마르티니와 브라만테에 의해 밀라노 대성당 교차부 탑(*Tiburio*)의 설계와 보고서에서 제안되었다. 그 둘은 당연히 "장식물, 꼭대기 탑, 장식적 세부들은 건물 전체와 교회의 다른 부분의 양식과 조화롭게 만들어져야 한다"[49]고 주장했다. 약간의 동요가 일고 나서,[50] 사실상 그것은

47) S. Serlio, *Tutte l'opere d'architecttura*……, Venice, 1619, VII, pp.156~157, 170~171(Schlosser, *Kunstliteratur*, p.364에 언급. 또한 이 책 342쪽과 그림 73 참조). 세를리오는 진보적인 이웃들의 눈에 약해 보이지 않으려고 자신의 고딕식 저택을 근대화하고 싶어 하는 소유자들에게 특유의 성격대로 이야기했다. "che vanno pur fabbricando con buono ordine, osservando almenso la simetria"(아름다운 질서와 더불어 건축되는 동안에도, 최소한 심메트리를 관찰하라). 그러나 세를리오는 완전히 새로운 건축에 돈을 사용할 수 없었고, 그럴 계획도 없었다. 바로 그 예술가가 관계되어 있기 때문에 특히 흥미로운 재건축의 예는 이 책 338쪽 이후의 보론에서 다시 논의하겠다.

48) G. Gaye, *op.cit.*, III, p.397에 실린 안드레아 팔라디오의 편지. "qual era pur Tedesco, ma con lhaver quel prudente architeto agiontovi boni ornamenti rende l'opera bella et gratiosa."

49) 1490년 6월 27일 프란체스코 디 조르조 마르티니의 보고서(G. Milanesi, *Documenti per la Storia dell'arte senese*, Siena, 1854~56, II, p.429, Burckhardt, *loc.cit.* 에서 언급되었다). "di fare li ornamenti, lanterna et fiorimenti *conformi a l'ordine de lo hedificio et resto de la Chiesa*." 브라만테의 보고서(그가 저자라는 점에 대해서는 별 의심의 이유가 없다)는 통일(conformità)의 원리를 더욱 강조한다. 교차부 탑의 장소와 기본 형태는 잔존 건축에 따라 결정되는데, 교차부 탑은 본래 계획에서 '일탈'하지 않으려면 정사각형으로 지어져야 했으며, 그 세부는 대성당 공문서 보관소에 보존된 옛 건축 소묘를 반드시 따라야만 했다.

62 밀라노 대성당, 교차부 탑.

보헤미아의 클라드루퓌 수도원 교회의 돔이나 노이만의 마인츠 정
탑과 비교할 때 거의 고고학적으로도 정확한 고딕 양식으로 지어졌
다(그림 62). 같은 방법은 1521년부터 1582년 사이 볼로냐에 있는
산 페트로니오의 파사드 문제를 제기한 미술가 대다수에 의해 권장
되었다.[51] 나중에는 무명의 바로크 건축가에 의해서도 장려되었는

"Quanto a li ornamenti come sone scale, corridoi, finestre, mascherie, pilari
e lanterne, quello che e facto sopra la sagrestia, bona parte ne da intendere, e
meglio se intende anchora per alcuni disegni che ne la fabrica se trouano facti
in quello tempo, che questo Domo fu edificato"(예컨대 H. von Geymüller, *Die
ursprünglichen Entwürfe für St. Peter in Rom*, Paris, 1875, p.117ff.에 재판됨). 레오나
르도 다 빈치의 교차부 탑의 고딕식 설계에 관해서는 L.H. Heydenreich, *Die
Sakralbaustudien Lionardo da Vincis*(Diss. Hamburg), 1929, p.25ff., 38ff. 참조.
50) Burckhardt, *op.cit.*, p.33.

데, 그는 통일의 원리를 개개의 건물에서 모든 영역으로 확장하자고 제안하면서 시에나 대성당 앞 건물에 거대한 고딕식 저택을 추가했다.[52]

세 번째 해결책 — 즉 타협 — 은 1455년경 알베르티의 산타 마리아 노벨라 성당의 파사드에 의해 예증되었다. 또한 타협은 많은 비판을 받은 비뇰라의 산 페트로니오 성당 평면도(그림 63)[53]와, 1636년 피렌체 대성당의 파사드를 위해 열린 두 번째 공모전에 게라르도 실바니가 제출한 흥미로운 모형(그림 64)에서 구상되었다. 종탑(대성당의 파사드와 높이가 같은)을 의식적으로 모방하면서 평범한 바로크식 구성을 보여주는 그 모형은 팔각형의 고딕식 소탑들로 꾸며졌으며, 홈이 새겨진 기둥들을 따라 장식된 벽기둥, 박공벽의 장식 모티프, 2층의 6변형 난간 같은 고딕식 세부들이 산재해 있다. 이 모형의 미술적인 의도 — 신구(新舊)를 신중하게 조정하는 것 — 는 발디누치에 의해 분명하게 강조되었다.

그 뒤 실바니는 자신의 모형을 두 개의 체제로 구성해서 만들었다. 그리고 구석에는 종탑처럼 보이는 두 개의 작은 원탑을 세울 것을

51) 이것과 그 뒤에 나오는 것과 관련해서는 A. 슈프링거의 유명한 연구 "Der gotische Schneider von Bologna"(*Bilder aus der neueren Kunstgeschichte*, Bonn, 1867, p.147ff.)를 보라. 또한 Ludwig Weber, "Baugeschichte von S. Petronio in Bologna," *Beiträge zur Kunstgeschichte*, new. ser., XXIX, 1904, p.31ff., 특히 p.44ff.; H. Willich, *Giacomo Barozzi da Vignola*, Strassburg, 1906, p.23ff.; G. Dehio, *Untersuchungen über das gleichseitige Dreieck als Norm gotischer Bauproportionen*, Stuttgart, 1894 참조.(이 책 참고문헌의 제5장에 나오는 주키니의 연구서 참조.)

52) Kurt Cassirer, "Zu Borominis Umbau der Lateransbasilika," *Jahrbuch der preussischen Kunstsammlungen*, XLII, 1921, p.55ff., Figs.5~7 참조.

53) Willich, *op.cit.*, Pl. I과 p.26.

63 자코모 바로치 다 비뇰라, 산 페트로니오 성당 파사드 설계도,
볼로냐, 산 페트로니오 미술관.

제안했는데, 교회의 표면을 둘러싸는 고딕식 끄트머리의 특징을
살릴 뿐만 아니라 갑작스럽게 옛 양식에서 벗어나는 것을 피하기
위해서이다.[54]

54) F. Baldinucci, Notizie de' Professori del Disegno, 1681(1767년판에는 XIV,
p.114): "fece adunque il Silvani il suo modello, componendolo di due ordini:
e nell'estremità de'lati intese di fare due tondi pilastri a foggia di campanili,
non solo per termine dell'ordine gottico, con che e incrostata la chiesa, ma
eziandio per non discostarsi di subito dal vecchio."

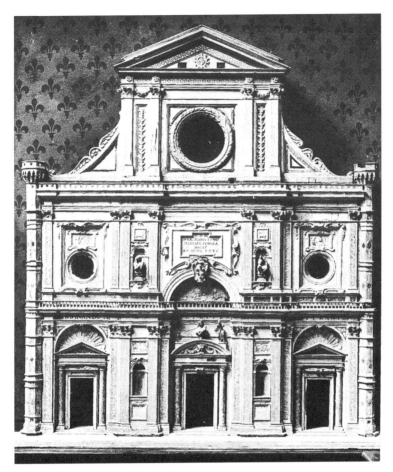

64 게라르도 실바니, 피렌체 대성당 파사드 모형, 피렌체,
산타 마리아 델 피오레 미술관.

그런데 그런 타협적 해결, 또는 고딕 형식으로 현존하는 건축을
지속시키는 것은 고딕 양식을 미학적으로 지지할 정도는 아니었다.
'고딕식'을 선택할 때 건축가들은 오직 통일을 근본 원리로 따른다.
그리고 가능하기만 하면 어디서든 그들은 현대 양식을 사용하기로
결정했다. 게라르도 실바니의 타협적인 설계에 대항해, 대성당이나

65 브루넬레스키가 설계한 피렌체 대성당 정탑 모형의 복제. 피렌체, 산타 마리아 델 피오레 미술관.

종탑의 고딕적인 특성에서 한 치의 양보도 없이 만들어진 8개의 다른 설계가 있다(그중 7개는 1587년에 제출되었다). 이제까지 논의된 모든 고딕화 계획 가운데 밀라노 대성당의 교차부 탑 설계만이 실제로 실행되었다. 한편, 피렌체 대성당(그림 65)의 고딕식 돔 위에 정탑(頂塔)을 놓는 것과 어느 정도 비슷한 문제는 정반대의 감각으로 해결되었다. 이 정탑——1446년 브루넬레스키에 의해 시작되었다——은 용적 측정과 구성 원리의 측면에서 밀라노 대성당의 변덕스러운 교차부 탑보다는 근본적으로 고딕 정신에 더욱 가까웠다. 밀라노 대성당에서 서로 마주하고 있는 팔각형 각주는 화관처럼 꾸며진 역(逆)벽날개만큼이나 본래 비(非)고딕적이다. 브루넬레스키가 설계한 정탑에서 코린트식 벽기둥들은 진짜 고딕식 복합 창간벽의 고전적인 외피 구실을 한다. 현대적인 힘의 상징인 소용돌이 장식(여기서 처음

등장한다)은 실제로는 위장한 고딕식 벽날개이다.[55]

브루넬레스키의 정탑이 그 고딕적인 본질을 현대적인—즉 고전 미술에서 영감을 받은—외관 밑에 감추고 있는 반면, 밀라노의 교차부 탑이 설계된 대로 세워진 것 등은 우연이 아니다. 통일 원리가 고딕화 계획을 실제로 실행시킬 수 있었던 것은, 그 계획이 결코 순수하게 미학적이지 않은, 즉 고딕 양식에 대한 진정한 선호에 의해 지지될 때만 가능했다. 또한 이와 같은 고딕 양식의 선호는 아펜니노 산맥 때문에 다른 지역과는 떨어진 이탈리아 북부에만 존재했던 것으로 보인다. 여기서 현대적인 건축양식과 중세 건축양식 사이의 단절은, 로마는 말할 것도 없고 토스카나에 견주어도 그다지 갑작스럽지 않았다. 토스카나 지역에는 중세 내내 로마네스크식 교회가 거의 없었고 고딕식 교회는 단 하나만 지어졌을 뿐이다. 그럼에도 '외부 트리포리움'(신랑 아케이드 위와 지붕 고창 아래 사이의 공간으로, 로마네스크 시대에는 교회 건축에서 필수적인 요소였다—옮긴이)이 북부 이탈리아 르네상스 건축의 좋은 모티프를 남겼다는 것은 의미심장하다(예컨대 파비아 수도원, 밀라노의 산타 마리아 델레 그라치에 성당, 1486년 크리스토포로 로키가 제작한 파비아 대성당 모형, 또는 외부 트리포리움이 진짜 고딕식 3변형 아치로 구성됐으며 1500년경에야 비로소 준공된 순례교회인 크레마 근처 산타 마리아 델라 크로체 성당 참조). 체사리아노는 '비트루비우스에 관한 주석'[56]을 사각측량 대(對) 삼각측량이라는 고딕적인 문제를 논하기 위한 도약대로 사용하면

55) 이 두 경우에서 대조적인 원리들 사이에는 명쾌한 구분이 있다. 밀라노의 교차부 탑에서는 근대적 구문론과 고딕적 어휘, 브루넬레스키의 정탑에서는 고딕적 구문론과 근대적 어휘가 엿보인다. 한편 마인츠와 클라드루피에서는 그 양쪽 요소들이 융합되었다.

56) Schlosser, *Kunstliteratur*, pp.220, 225; Dehio, *op.cit.* 참조.

서, 너무나 이탈리아적이어서 고전고대 미술의 전반적인 부흥에 참여할 수밖에 없지만 또한 너무나 북방적이어서 중세의 건축방법을 포기하지 못하는 어떤 태도를 아울러 지칭하는 표현을 자기도 모르게 제공하게 된다. 이러한 예술사의 경계선에서 일종의 진정한 '고딕파'가 생겨날 수 있었고, '근대주의자'를 반대하는 일은 원리에 대한 적대적인 토론에서 언제든 폭발할 수 있었다. 이와 비슷한 원리 논쟁은 로마와 피렌체에서만큼이나 독일과 프랑스에서는 일어날 수 없는 것이었다.

그렇지만 이 원리의 토론 ─ 이른바 '이탈리아 본토'에 한층 가까운 지점에서 최고조에 달했다 ─ 이 예술적인 취미의 다양성보다는 문화적 · 사회적 · 정치적인 대립에 뿌리를 두었다는 점은 시사하는 바가 크다. 산 페트로니오 파사드에 대한 유명한 논쟁은,[57] 근대의 건축양식보다 고딕 건축양식이 탁월하다는 것뿐만 아니라, '외국인 거장'[58]보다 자국의 거장이 우수하다는 문제가 얽혀 있었다(볼로냐에서는 항상 피렌체와 로마를 '적대 세력'으로 보았으며, 미켈란젤로와 라파엘로보다는 뒤러를 더 존경했다[59]). 게다가 그 논쟁은 중세의

57) 이 장의 주 51에서 인용한 문헌 참조.
58) 빌리치는 지방 건축가이며 비뇰라의 숙적이기도 한 자코모 라누치가 베버의 그림 1에 복제된 비고딕적 평면도의 제작자라는 생각에 의문을 품었다(*op.cit.*, p.29). 그 평면도는 아마추어에 의해 제작된 듯한 인상을 주었다.
59) 라파엘로를 '*boccalaio Urbinate*'(우르비노 출신 울보)라고 부른 말바시아가 뒤러를 '만인의 스승'이라고 하고, 또한 '위대한 사람들'(즉 피렌체와 로마 사람들)이 만약 뒤러에게 빚진 것을 되돌려주고 나면 아마도 거지가 될 것(A. Weixlgärtner, "Alberto Duro," *Festschrift für Julius Schlosser*, Zurich, Leipzig and Wien, 1926, p.185에 인용)이라고 계속 주장하는 것은 우연이 아니다. 볼로냐 아카데미의 젊은 회원들을 위한, 아직 발행되지 않았지만 무척 교육적인 '학습 계획'에서는 방문할 가치가 있는 곳으로서 로마를 파르마와 베네치아보다 낮은 순위에 놓았다. 피렌체는 아예 제외되었다. 뒤러는 처음으로 '옷주

길드 체제에 기반하는 예술과 삶에 대한 민주적인 개념의 보존을 포함하고 있었다. 말하자면 고딕 양식은 신흥 귀족계급이나 중세 무명 예술가 계급의 야심과는 대립되는 것으로 상징되었다. 새로운 귀족계급과 긴밀하게 협력한 '거장들'(virtuosi)은 스스로를 직인이나 조합원보다는 교양 있는 신사와 자유직업의 대표자로 여겼다. 또한 자기들이 추구하는 양식이 '근대적'일 뿐만 아니라 '상류계급'의 예술이라고 여겼다. 팔라디오로 하여금 산 페트로니오의 파사드를 위한 고전화된 계획[60]을 제출하게 하고, 처음부터 '건축을 하나의 자유직업으로 이해하고'(intelligenti della professione d'architettura),[61] 자신이 표방하는 고전주의가 실제로 고향인 북이탈리아 본래의 미술에 대한 항의의 한 형식이라고 이해한 어느 건축가의 '설계를 단호하게 옹호하도록'[62] 했던 사람이 바로 조반니 페폴리 백작이라는 사실은 결코 우연이 아니다.

따라서 심지어 북이탈리아에서도 의식적으로 고딕 양식을 선호한 사람들은 애향심과 정치적 편견에 좌우되는 중산계급뿐이었다

름 표현에 기품'(la nobilità di piegatura)을 회복시킨, 그리고 '고대미술가의 무미건조함'(la seccaggine, ch'hebbero gli Antichi, 여기서 고대미술가는 당연히 중세미술가를 말한다)을 극복한 사람이다. Bologna, Biblioteca Universitaria, Cod. 245: *Punti per regolare l'esercitio studioso della gioventù nell'accademia Clementina delle tre arti, pittura, scultura, architettura.*

60) Gaye, *op.cit.*, III, p.316. 세를리오의 무대 디자인에서, 18세기의 '부르주아 비극'의 출현에 즈음해 왕족과 귀족들만 구경하는 연극을 위해 설정된 '비극적인 장면'은 오로지 르네상스 건축으로만 구성된다(*Libro primo*〔=*quinto*〕 *d'architettura*, Venice, 1551, fol. 29 v., 이 책에서는 그림 66). 한편, 일반 서민을 다룬 극에 설정된 '희극적인 장면'은 르네상스 건축과 고딕 건축의 혼합을 보였다(*ibid.*, fol. 28 v., 이 책에서는 그림 67).

61) Gaye, *op.cit.*, III, p.317.

62) *Ibid.*, p.396.

66 세바스티아노 세를리오, 「비극 무대」, 『건축······ 제1서』(*Libro primo......*
d'architettura)에 실린 목판화, 베네치아, 1551년, fol.29v.

67 세바스티아노 세를리오, 「희극 무대」, 『건축······ 제1서』에 실린 목판화,
베네치아, 1551년, fol.28v.

(오키노와 발데스 주변의 반[半]신교 서클과 조반니 안드레아 질리오 같은 반[反]종교개혁적 작가가 플랑드르 '프리미티브'[15세기~16세기 초에 형성된 초기 네덜란드 회화―옮긴이]에 보여준 동조적인 관심은 미적 확신보다 종교적 확신에 근거했다).[63] 이러한 지방의 보수주의자들은 독일 양식에 대해 별다른 미적인 요구가 없었다. 그들은 자신의 지위를 기술적·경제적인 배려, 또는 조상에게 당연히 바칠 경의, 또는 ― 우리 관점에서는 특별히 계시적인 ― 통일의 원리로 옹호했다. 페루치의 평면도에는 비록 '고딕적'인 요소가 들어 있긴 했지만,[64] 지방의 건축가 에르콜레 세카다나리는 이 평면도에 대해 "그것은 건물의 형식과 조화를 이루지 않는다"(che non ano *conformità* con la forma deso edificio)며 반대 의견을 제기했다.[65] 팔라디오의 계획은 "이런 고전적인 설계를 고딕적인 설계와 타협시키는 것은 양자의 차이가 너무 명백해서 불가능해 보이고"(parea cosa impossibile accomodar sul todesco questo vecchio essendo tanto discrepanti uno del altro)[66] 그의 박공벽들은 "문과 전혀 어울리지 않는다"(non hanno

63) '원시인'의 미술은 근대인의 미술보다 더욱 '경건'하다는 질리오의 주장에 대해서는 Schlosser, *Kunstliteratur* p.380과, 네덜란드 회화가 이탈리아 회화보다 더욱 '경건'하다는 말―특히 비토리아 콜론나의 말에서 기인한―참조(Francisco de Hollande, Schlosser, *Kunstliteratur*, p.248에 인용). 비록 두 견해가 어떤 경우에 일치하긴 하지만 컬렉터와 감정가(특히 15세기의)가 북방 회화를 상찬한 것은 별개의 이야기이다. 바르부르크 교수는 내가 알레산드라 마친기 스트로치의 편지에 관심을 기울이게 했다. 그녀는 편지에서, 캔버스에 그려진 플랑드르풍 「성녀의 얼굴」을 '경건하고 아름다운 상'(una figura divota e bella)이라는 이유로 팔고 사는 것을 거부했다(*Lettere ai Figliuoli*, G. Papini, ed., 1914, p.58).

64) 산 페트로니오 미술관, No.1; 두 점의 '근대적' 평면도 Nos. 2, 3. 바사리(IV, p.597)는 고딕 설계 한 점과 '근대적' 설계 한 점에 대해서만 말한다.

65) Gaye, *op.cit.*, II, p.153.

66) *Ibid.*, III, p.396.

conformità alcuna con esse porte)[67]는 이유로 거부당했다. 또한 비뇰라는 앞서 기술한 타협안(그림 63)으로 그 문제를 해결하려 할 때 반대에 직면했는데, 첫째는 몇 가지 점에서 창설자의 의도(*la volontà del primo fondatore*)를 따르는 데 실패했기 때문이고, 둘째는 각이 진 대좌 위에 원주를 놓고 중세풍 주두에는 도리스식 엔태블러처를 놓았기 때문이었다.[68]

물론 '외국의' 건축가에게는 고딕 양식과 평화롭게 공존할 것을 요구하는 어떠한 제안도 아주 불유쾌한 것이었다. 줄리오 로마노가 어떤 감정을 느끼면서 '고딕식' 파사드의 설계도를 그렸을지 우리는 모른다. 그러나 페루치가 그린 한 점의 '고딕식' 평면도보다 두 점의 고전적 평면도에 더 동조했으리라는 데에는 거의 의심의 여지가 없다. 또한 비뇰라와 팔라디오가 분개했을 때 그들은 자신들의 의사를 더없이 분명하게 표명했다. 높은 창들을 둥근 '눈'(oculus) 창들로, 그리고 그 반대로 바꾸었다는 비난에 비뇰라는 이렇게 응했다.

파사드의 전체 시스템을 좋은 건축에서 마땅히 요구되는 것처럼 균형 있게 만들고자 한다면, 그것들을(창들)은 제대로 배치되지 못할 것이다. 그 이유는, 눈 창이…… 파사드의 1층에서 나뉘기 때문이다. ……마찬가지로 신랑의 커다란 정면 입구 위의 창은 교회의 2층에서, 그리고 심지어는 그것의 박공벽에서도 갈라지기 때문이다. ……만일 창설자가 살아 있었다면 큰 어려움 없이도 그 자신의

67) *Ibid.*, III, p.398.
68) *Ibid.*, II, 359f. 원문은 "Ch'io pongo architrave, freggio e cornice doriche sopra li moderni"이다. '고전적'에 대비되는 '중세적'이라는 의미의 *moderno* 의 용법(당시에는 이미 퇴화한)에 대해서는 Schlosser, *Kunstliteratur*, p.113 참조.

실수가 아니라 그가 살았던 시대의 한계 탓에 저질러진 실수들을 직접 보고 받아들이게 할 수 있었으리라고 나는 믿는다. 그 당시에는 지금 우리 시대에 알려진 만큼 좋은 건축이 아직 밝혀지지 않았기 때문이다.[69]

팔라디오는 볼로냐 사람들의 감정을 깊이 생각하고, 그것에 양보했다. 그러나 자신의 진정한 의견을 처음부터 표명하지 않을 수 없었다. 페폴리의 사촌이 했던 예비 조사에 대해 팔라디오는 구두로 답하면서, 손으로 만든 모든 설계도는 전부 가치가 없으며 상대적으로 말해 가장 좋은 작품은 1568년부터 주임 건축가를 지낸 테리빌리아의 '고딕식' 설계(그림 68)라고 했다. 대체로 팔라디오는 경제적인 관점에서 보더라도 이 일을 완전히 다른 양식—즉 비고딕식으로—으로 계속하고 벽의 하부(*imbasamento*)를 포함해 현존하는 모든 것을 허물거나 개축하는 편이 훨씬 낫다고 생각했다.[70] 자신이 너무 급진적인 요구를 해서는 안 되고 눈에 띄는 진전을 보여주는 데만 만족해야만 한다는 사실을 이해한[71] 팔라디오는 외교적 수완의 결

69) Gaye, *op.cit.*, II, p.360: "che a voler metter in proportione tutto l'ordine della facciata, come ricerca la buona architettura, non sono al luoco suo, percioche gli occhi…… rompeno il primo ordine della facciata(즉 파사드가 고전식으로 세 개의 수평층으로 나뉠 때!)……; similmente la finestra sopra la porta grande nella nave del mezzo scavenzza il secondo ordine et più scavezza el frontespicio della chiesa…… io credo, s'esso fondatore fosse in vita, con manco fatica se li farebbe conoscer et confessar li errori che per causa del tempo l'a commesso, e non di lui, percio che in quel tempo non era ancora la buona architettura in luce come alli nostri secoli." 비뇰라가 박공(gable)의 높이를 동일하게 할 때조차도 수평적인 것을 강조한 점은 의미심장하다.

70) *Ibid.*, III, p.316.
71) *Ibid.*, III, p.319.

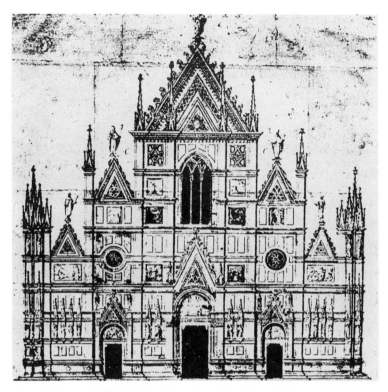

68 프란체스코 테리빌리아의 산 페트로니오 성당 파사드 설계도,
볼로냐, 산 페트로니오 미술관.

작이라 할 만한 보고서를 작성했다. 팔라디오는 건물을 관찰했으며,
지방 건축가 두 사람, 즉 테리빌리아와 '테오달디'(도메니코 티발디)
가 그린 도면들도 고딕식 하부 구조에 대처해야 한다는 사실을 고려
하고 있다는 점에서 아주 우수하다는 사실을 깨달았다. 결국 그 고
딕식 하부구조는 유지되어야 하고, 실제로 보존해야 할 가치도 있었
다. 왜냐하면 그것을 만드는 데 돈이 많이 들었을 테고 "그 시대의 기
준에서 가장 아름다운 몇 가지 특질"(bellissimi avertimenti, come pero
comportavana quei Tempi, nelli quali egli fu edifficato)을 보여주기 때

문이다. 그런 사정을 고려하면서 팔라디오는 두 설계 모두 상찬할 만하다고 보았으며, 또한 "양식을 고딕으로 제작해야만 했기 때문에, 현 상태와 다른 모습으로는 존재할 수 없다"(che per essere opera todesca, non si poteva far altrimenti)고 말했다. 아울러 팔라디오는 관대한 우월감을 발휘해, 꽤 많은 고딕 건축들이 현존한다고 부언했다. 베네치아의 산 마르코 교회(18세기가 돼서야 '고딕'이라고 언급되었다), 프라리 교회, 밀라노 대성당, 파비아 수도원, 파도바의 성 안토니오 성당, 오르비에토·시에나·피렌체의 대성당, 총독 저택, 파도바의 '살로네'("유럽 최대의 인테리어라고 전해오는데, 사실 그것은 독일의 작품이다"), 비첸차의 시청사 팔라초 코뮤날레 등이 그것들이다. 요컨대, 그러한 사정 때문에 팔라디오 자신은 더 잘 할 수가 없었고, 오직 조각장식(*intagli*)과 첨탑(*piramidi*)과 관련해 대폭 절약할 것을 권할 뿐이었다. 그러나 이런 일이 있은 후 그는 이렇게 요약했다. 심지어 하부구조에도 구성요소들을 이리저리 움직여서 아주 일부라도 약간의 변화가 있어야 하며("mover qualque parte di quello luoco a luoco"), 정말 완전한 해결은 하부구조나 다른 어떤 것을 무시하고 전진했을 때에만 가능하다는 것이다. 그 뒤 —아니, 그 뒤에야 비로소—그 자신은 도면을 작도할 준비를 했다. 물론 그것은 아주 고가였을 것이다.[72]

결국 팔라디오는 테리빌리아와 협력해, 최종적으로는 몇몇 측면에서 변화가 있어야 한다는 희망을 안고 하부구조 보존에 동의했다.[73] 그 직후에 그는 도면 한 점과 대담한 성격의 다른 도면 두 점(그림 69, 70)을 보냈다.[74] 그러나 그는 그러한 협력적인 태도를 위해 막대한

72) *Ibid.*, III, p.322ff.
73) *Ibid.*, III, p.332ff.
74) O. Bertotti Scamozzi, *Les bâtimens et les desseins de André Palladio*, Vicenza,

69 안드레아 팔라디오, 산 페트로니오 성당 파사드 제1안(윤곽 인쇄),
볼로냐, 산 페트로니오 미술관.
70 안드레아 팔라디오, 산 페트로니오 성당 파사드의 제2안(윤곽 인쇄),
볼로냐, 산 페트로니오 미술관.

희생을 치러야 했다. 그의 설계가 시행되자마자 곧 온갖 종류의 반대가 제기되었고, (이미 언급한) 독일풍(*tedesco*)과 고풍(*vecchio*)을 결합하는 것에 대해 격렬한 항의가 일어났다.[75] 이에 대응하면서 팔라디오는 비트루비우스와 고전고대 미술가를 잇달아 언급하며 분개했고, 고딕식과 그 실행자들에 대해 오랫동안 억눌러왔던 울분을 터뜨렸다(한편, 자기가 의도한 하부구조의 변화들이 표면에 보이는 것 이상으로 아주 급진적이었다는 사실을 부주의하게 인정하고 말았다). 코린트식과 혼합식 체계를 고딕식 위에 겹쳐놓았다는 비난에 대해 그는 자신의 설계가 한 층을 철저하게 재장식했기 때문에 — '뛰어난 장식이 되어 있는' 로레토의 카사 산타와 마찬가지로 — 더 이상 '고딕'으로는 불리지 않을 것이라고 답했다. 그러나 팔라디오의 다음 글에 따르면, 전체적인 구성에 관한 한 비평가들은 건축에 대해 통탄할 만한 이해 결핍을 드러냈다.

나는 그 독일인들(비평가들)이 다음과 같은 건축의 정의를 읽어보았는지 잘 모르겠다. 건축이란 (실제로) 한 몸체의 각 부분이 이루는 균형과 같다. 서로 비례하고 잘 일치하는 조화가 위엄과 기품의 인상을 제공한다. 그러나 고딕 양식은 건축이 아니라 혼란으로 불려야 한다. 그래서 전문가들이 반드시 배워야만 하는 종류이지만, 좋은 쪽은 아니다.[76]

1776/83, IV, Pl. 18~20에 복제되었다. 네 번째 소묘는 팔라디오 본인 작품은 아닌 것 같지만, 바닥은 전혀 변화가 없고 위의 층들은 팔라디오 양식으로 개조되었다. 그래서 오히려 팔라디오가 타협적이 되려고 노력하는 와중에 수용한 타협안들 중 하나일지도 모른다. 이는 "Io, Andrea Palladio, laudo il presente disegno"라고 기입된 이유를 설명해준다.

75) Gaye, *op.cit.*, III, p.395.

76) *Ibid.*, III, p.396ff. "ne so in che autori tedeschi habino mai veduto descrita

이런 선전포고가 있은 뒤 일진일퇴의 논쟁이 크게 벌어졌지만, 더 이상의 적극적인 조치는 취해지지 않았다.[77] 파사드 논쟁의 임시 휴전[78]은 1582년 9월 25일 밀라노의 건축가 펠레그리노 데 펠레그리니

larchitetura, qual non e altro che una proportione de membri in un corpo, cussi ben l'uno con gli altri e gli altri con l'uno simetriati et corispondenti, che armonicamente rendino maesta et decoro. Ma la maniera tedescha si può chiamare confusione et non architetura et quelle dee haver questi valenthuomoni imparata, et non la buona."

77) 1626년 지롤라모 라이날디가 제출한 평면도에 관해서는 Weber, *op.cit.*, p.43 참조. 18세기 마우로 테시의 아주 획기적인 평면도(산 페트로니오 미술관, No.27)는 비도니의 밀라노 대성당 파사드 계획안(*Mitteilungen der kunsthist. Zentr.-Komm.*, 1914, p.262에서 티체에 의해 복제되었다)에 필적한다는 점에 대해서 베버는 아무런 언급을 하지 않았다. 개략적으로, 팔라디오의 실패는 근대주의자의 패배를 초래했다. 1580년경의 작자 불명 소묘(Weber, Pl.IV, 그림 4)와 19세기의 모든 평면도(산 페트로니오 미술관, Nos. 22~24, 39~43, 47) 참조. 이것에 대해서는 Weber, p.60 참조. 결국, 완성된 것은 하나도 없었다.

78) 1580년대 초에 파사드 논쟁이 잠잠해졌을 때 그 논쟁만큼이나 유명했던, 어떤 면에서는 비슷하기도 한 논쟁이 시작되었다. 미완성 신랑의 둥근 천장에 관한 논쟁이 그것이다. 1586년 프리즈와 아키트레이브를 고딕식 열주 위에 놓는다는 '어떤 사람들'의 생각은 "non conveniente a questa opera todesca" (그 독일풍 작품에 부적합한)이라는 문구로써 만장일치로 거부당했고, 대신 첨두 아치의 교차 천장이 유일한 해결법이라고 여겨졌다(Gaye, *op.cit.*, III, pp.477ff, 482f.). 따라서 테리빌리아는 1587~89년에 기둥과 기둥 사이의 창 하나를 닫았다. 그러나 그가 고딕 비례이론보다는 고전 비례이론을 따르는 바람에, 고딕주의자는 그의 둥근 천장을 "너무 저급하다"고 비판했다(그 비판은 어느 정도 정당했다). 그 고딕파의 대변자는 '일 크레모나'(Il Cremona)로 통칭되는 재단사 카를로 카라치였다. 그는 슈프링거와 슐로서(*Kunstliteratur*, p.360)에 의해 코믹한 인물로 다루어졌다. 그러나 그의 옹호론에 대해서는 Weber, *op.cit.*, p.47ff.를, p.76ff.에 재복제되어 실린 카라치의 진정서와 비교 참조. 카라치는 모든 가능한 전거들, 특히 체사리아노의 삼각법이론을 참고함으로써 더 높은 둥근 천장을 원했으며, 결국 성공한다. 여기서 주목할 만한 사실 두 가지가 있다. 하나는 카라치가 귀족계급의 대다수를 자기편으로 끌어오는 데 성공했다는 사실이 특별히 강조되었다는 점이고("multi *gentilhomini principali della città*," Gaye, III, p.485), 또 하나는 양쪽 모두 한 가지 측면에서,

가 제출한 아주 흥미로운 '최종 보고'에 의해 알려졌다. 명쾌함의 전형을 보여주는 그 최종 보고는, 현존하는 설계를 세 그룹("어떤 것은 일을 시작할 때부터 가능한 한 최선을 다해 고딕식 체계를 따르려 하고,

즉 고딕 양식에서 시작한 교회는 고딕 양식으로 완성해야 한다는 점에서 완전하게 일치했다는 점이다. 카를로 카라치는 이렇게 말했다. "Se adunque l' arte ad imitatione della natura deve condure l'opere sue a fine, la chiesa di San Petronio si deve continuare et finire sopra li principii ed fondamenti, sopra li quali e comminciata"(예술이 그 작품을 자연의 모방에서 완성해야 하듯[즉 서로 다른 종류의 혼합을 피하며], 우리는 산 페트로니오 성당을 반드시 그것이 시작했던 원리들과 격률에 따라 완성해야만 한다). 다시 말해 "ordine chiamata da ciascuno ordine thedesco"(각각의 질서가 요구하는 독일풍 질서)에 따라야 한다. 적어도 이런 점에서 그는 테르빌리아의 전면적인 지원을 받았다(Gaye, III, p.492). 테르빌리아는 이렇게 썼다. "Questa volta dovea essere d'ordine Tedesco et di arte composito, per non partorire l'esorbitanza di ponere un capello Italiano sopra un habito Tedesco"(그 둥근 천장은 독일 옷에 이탈리아 모자를 씌운 기괴한 형상을 만들지 않기 위해 고딕 양식으로 지어져야만 했다). 이런 유일한 차이점은 고딕 비례를 제대로 받아들인 카라치가 삼각법이 엄밀한 구성법칙을 제공했다고 믿었다는 데 있다. 반면, 테르빌리아에 따르면 고딕 양식은 다른 양식과 오직 '자연의 법칙'(regole naturali)(이것은 각 부분, 창, 탑, 토대를 받치는 직선을 가리킨다)만을 공유하지만, '실용과 예술에서 얻을 수 있는 법칙'(regole trovate dal'uso e dal'arte)은 완전히 결핍되어 있다. '자연의 법칙'과 관련해서는 고딕 건축조차 비트루비우스의 규정에 따라야만 했다. 그러나 특수한 '변경'(alterationi)과 관련해서는, 고딕 양식의 최상의 범례에 따라 또는 "dal propio ediffficio, che si dovrà continuare o emendare"(언제까지 유지하거나 또는 수리하지 않으면 안 되는 건물에 따라) 배열되었다. 테르빌리아는 그가 "chiese tedesche ben fatte"(훌륭하게 지어진 독일 교회들)에 대해 말하는 구절에서 최소한 하나의 뚜렷한 비례의 법칙을 인정했다(Gaye, op.cit., III, p.493). "perchè si vede in tutte le chiese tedesche ben fatte, ed ancor delle antiche, le quali hanno più d'una andata, che sempre dove termina l'altezza del una delle andate più basse, ivi comincia la imposta della volta più alta"(하나 이상의 측랑을 둔 고대[이탈리아]의 교회와 마찬가지로, 훌륭하게 지어진 독일 교회들에서도 높은 측랑[중앙]의 둥근 천장은 낮은 곳의 측랑[양쪽]의 최정점으로 보이는 고도 위로 상승한다).

또 어떤 것은 그 체계를 고전 건축의 방향에 맞추어 변화시키려 하고, 또 일부는 야만적인 후기 고전 건축과 고전적인 체계의 결합을 표명하려 한다")[79]으로 나눔으로써 시작한다. 그리고 마무리에서는 "양식상의 순수함"을 강하게 주장한다. 원칙적으로 펠레그리노는 아름다움과 품격을 강력하게 결합하는 유일한 양식인 "고전 양식으로"(*a forma di architettura antica*) 교회를 완전 개조하는 것을 환영했다. 그는 다음과 같은 사실을 발견했다.

그렇지만 행여 볼로냐 사람들이 고딕식과 결별할 가능성이 없다면, (고딕) 건축의 규칙(결국 몇몇 사람들이 생각한 것보다 합리적인)을 지켜야 하고, 몇몇 사람들이 그랬듯이 하나의 체계와 다른 체계를 뒤섞어서는 안 된다.[80]

5

앞에서 인용한 소견의 일부에서, 결코 고딕 양식에 호의적이지 않은 비평에서조차 특이하게도 우리는 시끄러운 논쟁의 소음에서 사

79) Gaye, *op.cit.*, III, p.446. "Parte atendano a seguire più che hano saputo l'ordine Todesco, con il quale e incaminato l'opera, et altri quasi intendano a mutar detto ordine et seguire quello dell'architettura antica, et parte de'detti disegni sono uno composito di detta architettura moderna barbara con il detto ordine antico." 펠레그리니의 설계도 '카탈로그'는 이 책 292쪽 이하에서 정의한 세 가지 유형의 해결 방법과 명백하게 일치한다. 더욱이 그는 그 양식을 사용할 때, 실제로 "독일 건축물의 비례"(ragione di essa fabricha Tedesca)를 이해하는 훌륭한 건축가들이 "혼돈을 피하는 데" 특히 신중을 기했다는 점을 강조한다.

80) *Ibid.* "A me piaceria osservare più li precetti di essa architettura che pur sono più raggionevoli de quello che altri pensa, senza compore uno ordine con l'altro, come altri fano."

라져서는 안 되는 진기한 함의를 인식하게 된다. 마찬가지로 고딕 건축의 일정한 미적 '법칙'을 부정하는 테리빌리아는 "잘 만들어진 고딕식 교회"(*chiese tedesche ben fatte*)를 언급하고, 이와 관련해 자기가 좋아하지 않는 양식으로 여겼던 것에도 칭찬할 만한 구조가 존재한다는 점을 인정했다. 펠레그리노 데 펠레그리니는 다른 어떤 해결책보다 완전히 고대풍(*all'antica*)으로 개축하는 것을 선호해 고딕 건축을 '야만적'이라고 특징지었지만, "결국 고딕 건축의 법칙은 일부 사람들이 생각한 것보다 더 합리적이다"라는 분별 있는 의견을 표명했다. 모든 중세 건축을 혼란(*confusione*)이라고 공언하기를 주저하지 않았던 안드레아 팔라디오는 현존하는 하부구조에서, "그 건축물이 지어진 시대가 허용하는 한에서 나올 수 있는 어떤 훌륭한 관념들"을 깨달았다. 그리고 몹시 분격하긴 했지만 심지어 비뇰라조차도 다음과 같이 선언했음을 우리는 상기한다. 즉 산 페트로니오 교회를 지은 고딕의 노(老)대가가 범한 많은 오류(이것은 1547년 노대가도 주저 없이 인정하게 된다)는 "시대의 과실이지 한 개인의 과실이 아니다. 왜냐하면 당시에는 지금과 같은 좋은 건축이 알려지지 않았기 때문이다".

이러한 언급들(내가 산 페트로니오 파사드에 관한 논쟁에 시간을 투자한 이유이다)은 고딕에 대한 모든 독단적인 적대감에도 불구하고, 이른바 역사적인 관점—그 현상들이 단지 시간과 연관되어 있을 뿐만 아니라, '그들의 시대'에 따라 평가받는다는 의미에서 역사적이다—이라 일컬을 수 있는 것의 출현을 알린다. 그리고 이런 사실은 결국 우리를 조르조 바사리에게로 이끈다.

바사리 역시 역사적 사고방법의 대표적인 인물로—사고방법은 그 자체로 '역사적'으로 판단되어야 한다—, 사실상 선구자였다. 바사리의 방법을 20세기에 사는 우리가 '역사적 방법'이라고 칭하는

것과 무조건 동일시한다면, 바사리의 방법에 담긴 본질과 의미를 정
당하게 다루는 데 실패할지도 모른다.[81] 그러나 우리가 20세기의 관
점에서 그의 방법이 지닌 역사적인 불충분함만을 거듭 강조하거나
그의 역사적인 의도를 부인하는 것 또한 잘못하는 것이다.[82]

바사리가 자신의 동시대 사람들과 '여행자 친구들'과 공유한 역
사 개념의 특질은 그것이 두 개의 본질적으로 이질적인 원리들에 따
라 지배된다는 것인데, 이 두 원리는 오로지 길고 지난한 발전 과정
(부수적으로 이 과정은 지적인 노력이 필요한 모든 분야에서 관찰될 수
있다)에서만 분리될 것이었다. 한편으로는 현상을 시간적·공간적
으로 감지할 수 있는 관계로서 설명할 필요가 있었고, 다른 한편으
로는 현상을 가치와 의의로서 해석할 필요가 있었다. 오늘날 우리는
이 두 원리의 분리(18세기와 19세기에 이르러서야 이 분리가 성취되었
다)를 넘어섰으며, 또한 미술사적 연구방법과 미술이론적 연구방법
이 방법에서는 서로 다른 관점을 표명하지만, 궁극적인 목적에서는
필연적으로 서로 연관되고 서로 의존한다는 것을 쉽게 믿는다. 우리
는 '미술사학'을 개별 창작물을 연관 짓는 여러 관계를 이해하는 것
으로 제한하고, '미술이론'을 창작물에 의해 제기되고 해결된 전반
적인 문제들에 관해 비판적이거나 현상학적인 태도로 관여하는 것
으로 한정하면서 서로를 구별한다. 따라서 우리는 그렇게 구별을 의

81) 이것은 다음 책에 나오는 의견이다. U. Scoti-Bertinelli, *Giorgio Vasari Scrittore*,
 Pisa, 1905, p.134.
82) 이것은 스코티 베르티넬리에게 반대하는 벤투리가 주장했다(L. Venturi,
 Il gusto dei primitivi, Bologna, 1926, p.118ff.). 최근 크라우트하이머는 미술
 사 발전에서 바사리의 위치를 논했다(R. Krautheimer, "Die Anfänge der
 Kunstgeschichtsschreibung in Italien," *Repertorium für Kunstwissenschaft*, L. 1929,
 p.49ff.). 그러나 아쉽게도 이 귀중한 논문은 너무 늦게 등장하는 바람에 이 책
 에서는 고찰하지 못했다.

식하고 있다는 이유만으로도 하나의 통합을 마음에 그릴 수 있다. 즉 그 통합은 '예술적 문제'를 충분하게 고려해서 역사적인 과정을 해석하는 데 궁극적으로 성공할 수 있으며, 또 반대로 '예술적 문제'를 역사적인 관점에서 평가할 수도 있다.

다른 한편 바사리의 개념은—우리의 관점에 비추어서—아직 정반대로 인식되지 못한 두 개의 상반된 원리의 융합과 같다. 그것은 모든 개별 현상을 어떤 원인의 결과로 설명하고, 역사의 전(全) 과정을 선행하는 현상에 따라 '동기 부여된' 개별 현상의 연속으로 보려는 실용주의와, 절대적이거나 완전한 '예술 규준'(*perfetta regola dell'arte*)[83]을 믿으며 모든 개별 현상이 그 규준과 일치하려는 어느 정도 성공적인 시도라고 여기는 독단주의를 서로 결합한다. 이러한 융합의 결과, 바사리의 역사적 해석은 목적론이 될 수밖에 없다. 바사리는 개별 실행들의 전체적인 연속을 완전한 예술 법칙에 점점 더 가까이 가려는 시도들의 연속으로 해석해야 했다. 이는 그가 개별 실행에 의해 달성된 완성도(*perfezione*)의 정도에 따라 각각의 개별 실행을 칭찬하거나 비난할 수밖에 없었다는 것을 뜻한다.

우리는 이러한 미술사 개념이 '시대'와 '양식'에 적용될 때, '좋음' 과 '나쁨' 사이의 대조를 단순히 종류의 차이로 변형하는 것을 원하지 않는다. 중세 미술과 르네상스 미술 사이의 뚜렷한 분할을 단념하고, 연속성의 골격 안에서 차이라는 근대 개념을 채용하는 것도 원하지 않는다. 그리고 모든 개별 현상을 완전한 법칙의 절대적인 기준

83) *Vasari*, II, p.95. "⋯⋯non si può se non dirne bene e darle un po' più gloria, che, *se si avesse a giudicare con la perfetta regola dell'arte*, non hanno meritato l' opere stesse"(⋯⋯우리가 완전한 미술 규준에 의거해 작품들을 판단하려면, 작품을 상찬하고, 그 작품 자체가 지니는 가치 이상의 영광을 그것에 더욱 부여해야 한다).

으로 측정하지 않고 개별 현상 자체의 전제에 기반해서 이해하는 것도 원하지 않는다. 그러나 바사리적인 역사 해석은—비록 어느 정도는 포괄적인 경향이긴 하지만—우리가 역사적 정의라고 습관적으로 부르는 것을 필연적으로 상기시킨다. 왜냐하면 역사적 연구방법과 이론적 연구방법 사이의 명쾌한 구별을 불가능하게 하는 모티프들의 눈에 띄지 않는 이중성은 노골적인 모순을 낳게 될 것이기 때문이다. 만일 모든 예술적 실행의 가치가 한편으로는 완전한 법칙의 기준에 따라 측정되면서, 다른 한편으로 그 '완성'의 최종 성과가 예정된 길로 한 걸음 내딛는 것을 나타내는 개별 실행들의 계속적인 연속을 미리 전제하게 된다면, 그 각각의 걸음들을 어느 정도 의미 있는 '개선'(*miglioramento*)으로 평가하는 것을 피할 수 없다.[84] 다시 말해서, '일정한 시대에 이룬 업적들의 전반적인 수준(예컨대 바사리의 의견에 따르면 중세는 단연 제로 수준이다)은 제2의 평가기준으로서 인지되어야만 한다'. 그에 따라 개별 예술작품은 완성과는 거리가 멀고, 상대적으로 말해서 가치 있는 것으로 보일 뿐이다. '완전한 규준'의 기준은 불가피하게 '그 시대의 본성'(*natura di quei tempi*)이라는 기준에 의해 보완된다. 즉 일정한 역사적 조건이 각 미술가에게 극복할 수 없는 제한을 부과했고, 그래서 심지어 작품이 미학적 독단의 관점에서 비난받아야 할지라도 역사적 관점에서는 적극적인 가치가 부여되어야 한다는 사실이 인식되어야 한다.

그러므로 우리는 얼핏 놀라워 보이는 다음의 사실들을 이해할 수 있다. 고딕 양식에 대한 가장 열렬한 반대자가 절대적인 가치라고는 전혀 없어 보이는 것에서 상대적인 가치를 알아봐야 할 필요성을 처음으로 인식한 사람이라는 것, 그리고 우리가 보아왔듯이 중세미술

84) 다른 무엇보다 이 장의 주 126에 인용된 한 단락 참조.

에 대해 처음으로 양식상의 특징을 끌어낸 바로 그 반발심이 중세미술에 대한 최초의 역사적 평가를 만들어냈다는 것이다. 그러나 우리는 또한 고딕 양식에 대한 최초의 역사적 평가가 일종의 변명 형태로 표현되는 경향이 있음을 이해할 수 있다. 자신의 시대에 좋은 작품을 생산하지 못한 불쌍한 미술가를 위한 변명, 그런 불완전한 건물·조각상·회화를 고찰할(실제로는 인정할) 각오가 되어 있어야 하는 불쌍한 역사가를 위한 변명이 그것이다.

고딕에 대해 더없이 강한 반감을 품었던 바사리조차 중세 전성기와 중세 후기에 제작된 모든 일련의 미술작품과 건축에 대해서는 마음에서 우러난 칭찬을 보냈다.[85] 그래서 그는 단지 편협한 애향심으로 설명할 수밖에 없는 '놀라운 비일관성'을 보였다는 비난을 받았다.[86] 그렇지만 그의 비일관성은 우리 관점에서 보기에 모순되었던 그의 미술사적 사고의 기반에 한한다. 그가 전반적인 고딕 건축을 탐탁지 않아 하면서도 어떤 고딕 건물들은 괜찮다고 하는 것은, 그가 이전 시대의 많은 화가들이나 조각가들의 작품이 ─ 비록 "우리 현대인들에게는 아름답다고 여겨지지 않을지라도" ─ "그들 시대에는 주목할 만했고" 예술의 부흥에 이것저것 공헌했다고 선언할 때[87]와 마찬가지로 비일관적이지는 않다. 요약하자면 이렇다. 동시대의 위대한 작품에 관한 언급이 아닐 때 그의 평가는 상관적이면서 동시에 절대적이다. 또한 그가 이전 시대의 작품, 더 정확히 말하면 피렌체

85) *Frey*, p.486. "……fece Arnolfo il disegno et il modello del non mai abbastanza ladato tempio di Santa Maria del Fiore……." 또한 산타 마리아 인 술 몬테 성당에 대해서는 *Frey*, p.199, 또는 산티 아포스톨리 성당과 그것의 브루넬레스키와의 관계에 대해서는 *Frey*, p.196 참조.

86) *Frey*, p.71, 주 48.

87) 예를 들어 치마부에의 데생 실력에 관한 단락(이 책 267쪽에 인용) 또는 아르놀포 디 캄비오의 건축 개량에 관한 단락들(이 장의 주 124·126) 참조.

대성당의 돔과 정탑을 "탁월하다"고 예외적으로 인정하는 경우, 그는 특별한 사례를 다루고 있다는 것을 조심스레 강조한다. "그러나 우리는 단 하나의 세부 양식이 좋고 훌륭하다고 해도, 이로써 전체의 우수성을 추정해서는 안 된다."[88] 어떤 한 구절에서 아르놀포 디 캄비오의 대성당 모형을 (당시의 기준에 따라) "아주 높이 상찬한" 동일한 저자가 다른 곳에서는 아르놀포를 그의 젊은 동시대인인 조토와 마찬가지로 ('예술의 완전한 법칙'에 따라) 고딕 양식의 본질을 이루는 양식의 혼돈과 비례의 변질을 이유로 비난하는 것은 16세기의 관점이 아니라, 단지 지금 우리의 관점에서 자가당착으로 보인다. 그런 혼돈과 변질은 '대(大) 필리포 브루넬레스키'가 고전의 척도와 체계를 재발견한 다음에야 비로소 없앨 수 있는 것이었다.[89] 그래서 바사

88) 이 장의 주90에 인용.

89) *Vasari*, II, p.103. "Perchè prima con lo studio e con la diligenza del gran Filippo Brunelleschi l'architettura ritrovò le misure e le proporzioni degli antichi, così nelle colonne tonde, come ne'pilastri quadri e nelle cantonate rustiche e pulite, e allora si distinse ordine per ordine, e fecesi vedere la differenza che era tra loro"(그러므로, 위대한 필리포 브루넬레스키의 연구와 근면함으로, 건축은 다듬어지고 부드러운 모서리 면뿐만 아니라 둥근 열주와 각주에서 고대인의 척도와 비례를 최초로 재발견했다. 하나의 질서는 다른 것의 질서와 구별되었으며, 그들 사이의 차이는 명백해졌다). 그는 『열전』(*Vasari*, II, p.328)에서, 앞 시대의 건축은 완전하게 길을 잃어서 사람들이 어리석게도 많은 돈을 허비했으며, 또한 "나쁜 방법으로, 잘못된 디자인으로, 아주 이질적인 창안으로, 무척 기품 없이, 심지어 더 좋지 않은 장식으로, 질서 없이 건축물을 지었다"(facendo fabbriche senza ordine, con mal modo, con triste disegno, con stranissime invenzioni, con disgraziatissima grazia, e con peggior ornamento)고 말했다. 훗날 고대의 질서를 재발견한 브루넬레스키를 상찬한 바사리는 브루넬레스키의 업적이 "이탈리아 전역에서 존경받던 노(老)공예가들에 의해 독일 양식이 실천되던 당시"였기에 더욱 위대하다는 점을 덧붙여 서술했다. 『열전』 초판의 혐오 건축 목록에는 피렌체 대성당과 산타 크로체 성당이 여전히 들어 있었다(*Vasari*, II, p.383). 제2판에는 그러한 건축물들이 새롭게 삽입된 『아르놀포 디 캄비오전』(이 책 331쪽 참조)으로 옮겨졌으며, 그래서 블

리에 따르면, 심지어 브루넬레스키마저도 완벽함(*perfezione*)을 주장할 수 없었다. 왜냐하면 그가 등장한 이후에 미술은 더 높은 수준으로 올라갔기 때문이다.[90]

바사리 자신은 그 특수한 상관성 ─ 이것이 가장 중요하다 ─ 을 깨달았다. 예컨대 제2부 서문에서 그는 이렇게 썼다.

따라서 내 책의 제1부에 등장했던, 당시 생존했던 대가들은 그들 이전 시대로부터 어떤 도움도 받지 못하고 ─ 당시의 건축가와 화가의 작품들이 그런 것처럼 ─ 독자적으로 그 길을 개척해야만 했다고 평가받을 때에만 크게 상찬받을 가치가 있으며, 그들의 작품도 평가받을 자격이 있다고 주장할 수 있다. 아무리 사소할지라도, 어떤 것의 시초는 적지 않은 칭찬을 받을 가치가 있다.[91]

랙리스트에서 빠졌다.

90) *Vasari*, II, p.105. "Nondimeno elle si possono sicuramente chiamar belle e buone. Non le chiamo già perfette, perchè veduto poi meglio in quest'arte, mi pare poter ragionevolmente affermare, che la mancava qualcosa. E sebbene e' v'è qualche parte miracolosa, e della quale ne'tempi nostri per ancora non si è fatto meglio, ne per avventura si fara in quei che verranno, come verbigrazia la lanterna della cupola di S. Maria del Fiore, e per grandezza essa cupola……: pur si parla universalmente in genere, e non si debbe dalla perfezione e bontà d'una cosa sola argumentare l'eccellenza del tutto"(그럼에도 브루넬레스키 시대의 작품들은 아름답고 훌륭한 것으로 충분히 불릴 수 있다. 그런데 나는 아직 그것들을 완전하다고 보지 않는다. 왜냐하면 미술에서 더 나은 것이 보이기 때문이다. 그리고 나는 그것들에서 부족한 것을 이치에 맞게 단언할 수 있다고 생각했다. 또한 어떤 부분에서는 아주 놀랄 만한 것이 있다고 해도, 우리 시대에 또는 미래에, 어쩌면 다가올 어느 시점에 더 낫다고 할 만한 것은 없다. 예컨대 산타 마리아 델 피오레의 대천개(大天蓋)의 정탑과, 크기 측면에서는 정탑 그 자체가 그러하다. ……그러나 우리는 전반적이고 보편적으로 말하고 있다. 우리는 하나의 좋은 점과 완전함으로 전체의 탁월함을 추정해서는 안 된다).

91) *Vasari*, II, p.100. "Laonde que' maestri che furono in questo tempo, e da me

또한 더욱 명백하게 말해서,

내 판단이 너무 둔감하고 형편없어서 조토, 안드레아 피사노, 니노,
그리고 표현 기법이 비슷하다는 이유로 내가 제1부에 함께 수록한
다른 작가들의 작품들이, 그들을 뒤따라가려고 애쓴 사람들의 작
품들과 비교해서 특별한 가치가 없다는 것을, 또는 그저 그런 상찬
을 받을 가치도 없다는 것을 내가 몰랐다는 사실을 누가 믿겠는가.
그러나 그 시대의 특질을 알고 있다면, 장인들이 태부족하고 훌륭
한 조수 구하기가 어렵다는 것을 알고 있는 자라면, 그들의 작품이
(내가 그렇게 여겼듯이) 단지 아름다울 뿐만 아니라 기적적이라고
확신하게 될 것이다…….[92]

마지막으로, 바사리의 『열전』 말미에서 우리는 몇 개의 문장을 발
견하는데, 거기에서는 마치 그의 확신에 대한 결론적 서술 같은 것을
느낄 수 있다.

sono stati messi nella prima parte, meriteranno quella lode, e d'esser tenuti in
quel conto che meritano le cose fatte da loro, purchè si consideri, come anche
quelle degli architetti e de' pittori de que' tempi, che non ebbono innanzi
ajuto ed ebbono a trovare la via da per loro; e il principio, ancora che piccolo,
e degno sempre di lode non piccola."

92) *Vasari*, II, p.102. "Ne voglio che alcuno creda che io sia si grosso, ne di si
poco giudicio, che io non conosca, che le cose di Giotto e di Andrea Pisano e
Nino e degli altri tutti. che per la similitudine delle maniere ho messi insieme
nella prima parte, se elle si compareranno a quelle di color, che dopo loro
hanno operato, non merieranno lode straordinaria ne anche mediocre. Ne è
che io non abbia cio veduto, quando io gli ho laudati. Ma chi considerarà la
qualità di que' tempi, la carestia degli artefici, la difficultà de' buoni ajuti, le
terrà non belle, come ho detto io, ma miracolose." 'miracolose'라는 표현에
대해서는 앞의 주 90에 인용된 구절 참조.

그들에게는 내가 어떤 직인을 지나치게 칭찬한 것처럼 비칠 수 있다. 또한 옛사람이건 현대인이건 간에, 옛것을 지금 현재의 것과 비교한다면, 옛것을 비웃을지도 모른다. 내가 칭찬할 때 내 의도는 언제나 절대적인 것이 아니라, 말하자면 상관적인(non semplicemente ma, come s'usa dire, secondo chè) 것으로, 장소와 시간과 다른 비슷한 사정을 고려한 것이라고 답하는 것 외에 다른 어떤 대답을 해야 할지 모르겠다. 그리고 예를 들어 실제로 조토가 비록 당대에는 아주 격찬받았다 할지라도, 만일 그가 부오나로티의 시대에 살았다면 당시의 다른 거장들처럼 어떤 말을 들었을지 알 수 없다. 반면 완벽함의 최정점에 다다른 이 시대의 사람들이라도 만약 우리에 앞서 처음으로 그런 지위에 올랐던 다른 사람들이 존재하지 않았더라면 그들은 현재 위치에 오르지 못했을 것이다.[93]

이러한 변명하는 듯한 승인이 역사적 정당함에 대한 적극적인 가정으로 발전하는 데는 약간의 시간이 필요했다.[94] 그렇지만 바사리

93) *Vasari*, VII, p.726. "A coloro, ai quali paresse che io avessi alcuni o vecchi o moderni troppo lodato e che, facendo comparazione da essi vecchi a quelli di questa età, se ne ridessero, non so che altro mi rispondere; se non che intendo avere sempre lodato, non semplicemente, ma, come s'usa dire, secondo chè, e avuto rispetto ai luoghi, tempi ed altre somiglianti circostanze. E nel vero, come che Giotto fusse, poniamo caso, ne' suoi tempi lodatissimo: non so quello, che di lui e d'altri antichi si fusse stato detto, se fussi al tempo del Buonarroto —oltre che gli uomini di questo secolo, il quale è nel colmo della perfezione, non sarebbono nel grado che sono, se quelli non fussero prima stati tali e quel, che furono, innanzi a noi" (L. Venturi, *op.cit.*, p.118에서 인용).

94) 역사적 정당성의 기초 조건은 조반니 치넬리가 프란체스코 보치의 책에 쓴 서문에서 분명하게 공식화했다(Francesco Bocchi, *Le Bellezze della Città di Firenze*, Florence, 1677, p.4). "Onde per il fine stesso della Legge, cioè di dare '*ius suum unicuique*,' siccome non istimerò bene le cose ordinarie doversi in estremo

가 '아름다운 것'과 '기적적인 것' 사이를 명확하게 구별하고, 역사적 조건 — *secondo chè*, 물론 이 단어는 *simpliciter* 또는 *per se*와 *secundum quid* 사이의, 즉 '절대적 진술'과 '어떤 것과 관련된 진술' 사이의 스콜라철학적인 구별에서 차용한 것이다 — 을 강렬하게 옹호한 것은 우리로 하여금 그의 책에 그려진 고딕 프레임이 처음 봤을 때보다 덜 역설적이라는 사실을 알게 해준다. 하지만 그러한 사실을 제대로 이해하려면, 우리는 논의를 조금 더 진전시켜야 한다. 결국 그것은 오랜 고딕식 작품을 마음 내켜하지 않으며 수용하는 데서 자발적으로 고딕식 작품을 만드는 데로 내딛는 중요한 한 걸음이다. 통일의 원리조차도 우리의 작은 기념비적인 작품을 설명하기에는 충분하지 못하다.

밀라노 교차부 탑을 구축할 때 미술가들은 주어진 신랑에 새로운 탑을 추가하는 동안 양식상의 통일을 유지하는 문제에 직면했다. 즉 매체에 관해서는 동질적인, 새로운 요소와 옛 요소 사이의 조화의 문제였다. 바사리는 기존의 소묘에 새로운 프레임을 추가함으로써 스스로에게 양식상의 통일을 생산하는 문제를, 즉 새로운 것과 옛것이라는 이질적인 두 요소를 조화시키는 문제를 부과했다. 그 원천 자료를 통해 알 수 있듯이, 교차부 탑의 경우는 형식상의 일치 문제를 제

lodare, cosi io non potrò anche sentir biasimare il disegno di Cimabue benchè lontano dal vero, ma devesi egli molto nondimeno commendare per esser stato il rinuovatore della pittura"(그러므로 법칙의 '존재 이유'에 비추어 *'ius suum unicuique'*〔어떤 것에 대한 자신만의 판단〕을 부여하기 위해서, 나는 보통의 것을 극단적으로 상찬하는 것이 옳다고 생각하지 않는다. 마찬가지 이유로, 치마부에의 디자인이 제대로 되어 있지 않기도 했지만, 나는 그것을 비판하는 목소리에도 귀를 기울일 수 없었다. 그럼에도 우리는 그를 회화의 개혁자라고 크게 상찬해야 한다). 물론 그러한 공정함에 대한 요구가 치마부에라는 인물에 집중된 이유는, 바사리가 치마부에의 작품이라고 여긴 소묘에 '역사적' 프레임을 기꺼이 디자인한 동기와 똑같다고 말할 수 있다.

기한다. 즉 새로운 교차부 탑의 양식은 옛 신랑 양식처럼 '고딕식'으로 기획되었다. 그러나 바사리가 보기에 치마부에의 미술은 고딕식이 아니라 '비잔틴식'이었다("비록 그[치마부에]가 그리스 미술을 모방하고, 거기에 더욱 완벽함을 더했지만 말이다"[95]). 바사리가 양식상의 통일을 우선적으로 고려하지 않았다는 것은, 그가 중세식으로 만든 입구 아치에 근대적인 소용돌이 장식을 한 자신의 목판들 가운데 하나를 장식하는 것을 꺼리지 않았다는 사실에서 명백해진다.

그러므로 치마부에의 스케치가 중세식 프레임에 속한다는 생각은, 고딕식 교회가 고딕식 탑을 수용해야 한다는 생각과는 근본적으로 다르다. 그것은 해당 미술작품 내에서의 시각적 일관성이라는 근본 원리가 아닌, 해당 시대 내에서의 정신적 일관성이라는 근본 원리를 암시한다. 그 일관성이라는 것은 매체의 다양성(형상의 표현과 건축적 장식)뿐만 아니라 양식의 다양성('고딕'과 '비잔틴')을 초월한다. 미학적이기보다는 역사적인 그 근본 원리는 사실상 바사리의 『열전』에서 지배적인 원리이다. 바로 거기서부터 건축·조각·회화가 동일한 발걸음으로(*pari passu*) 발전한다고 서술되면서, 공통분모로서 처음 다루어진다. 그 세 가지 미술이 '소묘 미술'(art of design)을 공통의 아버지로 두는 세 딸(*commune padre delle tre arti nostre, architettura, scultura et pittura*)[96]이라고 최초로 주장[97]한 사람이 바로 바사리이다.

95) *Frey*, p.392. "······se bene imitò quei greci, aggiunse molta perfezione all' arte······."

96) 조각과 회화는 서로 차이점이 있긴 하지만 '자매예술'이며, 그 둘 사이의 집안싸움을 가라앉히려고 노력해야 한다는 생각은 알베르티까지 거슬러 올라간다. 이는 바사리 자신은 물론이고 베네데토 바르키(주 99에 인용된 편지의 수신인)에 의해 옹호되었다. 바사리 이전에는 세 가지 '시각예술'의 본래 통일을 강조하거나(또한 어느 정도는 설명하거나) 그것을 한 권의 책에서 논한 예가 전혀 없었다.

그는 '소묘'(design)라는 일반 개념에 존재론적 후광(halo, 페데리코 주카리를 비롯한 많은 아카데미 대표자들 같은 그의 계승자들은 그것에 형이상학적인 영광을 추가했다)[98]을 부여했다. 뿐만 아니라 우리가 당연하다고 여기기 쉬운 것을, 즉 오늘날의 시각예술 또는 좀더 간결하게 말하면 '미술'이라는 것의 내적 통일을 확립했다.

물론 바사리는 그러한 세 가지 조합 내에서의 어떤 위계를 받아들였다. 그의 선구자들과 동시대인들 대부분에게 그랬던 것처럼, 그에게도 건축이라는 비모방적 예술은 재현 예술보다 우위에 선다. 또한 화가로서 바사리는 조각과 회화 사이의 옛 논쟁에서 회화에 어쩔 수 없이 유리한 결정을 내려야 한다고 느꼈다.[99] 그러나 모든 미술이 동일한 창조적 원리를 바탕으로 하고, 그것과 평행해 발전하는 경향이 있다는 그의 확신은 결코 흔들리지 않았다. 그의 서론 ── 건축·조각·회화가 처음으로 하나의 논문에서 다루어졌다 ── 에 흐르는 정신에 충실하면서 그는 그것들을 세 가지 미술(*queste tre arti*)이라고 언급하고, 각각을 대표하는 인물에게도 마찬가지로 주의를 기울였으

97) *Frey*, p.103ff. '소묘'(disegno)에 관한 전문(*Frey*, pp.103~107)은 1550년의 초판에는 들어 있지 않았지만 1568년 제2판 총서에는 삽입되었다(프레이에 따르면, 빈첸초 보르기니의 부추김과 도움 덕분이었다). 그러나 바사리는 일찍이 1546년에 (주 99에 인용한, 베네데토 바르키에게 보낸 편지에서) 소묘를 세 예술의 '아버지'라고 칭한 바 있다.

98) F. Panofsky, *Idea*(Studien der Bibliothek Warburg, V), Leipzig and Berlin, 1924, pp.47ff., p.104 참조.

99) G. Bottari & S. Ticozzi, *Raccolta di lettere sulla pittura, scultura ed architettura*, Milan, 1822~25, p.53(회화와 조각보다 상위에 있는 건축), p.57. "E perchè il disegno è padre di ognuna di queste arti ed essendo il dipingere e disegnare più nostro che loro"(소묘는 그러한 예술들의 아버지이기 때문에 우리 자신과 타인을 묘사하고 그린다). 독어 번역본으로는 E. Guhl, *Künstlerbriefe*, 2nd ed., Berlin, 1880, I, p.289ff.

며, 그것의 역사적 운명이 한결같다는 점을 강조하는 데 지치지 않았다. 만일 우리가 치마부에의 소묘가 보여주는 형상의 양식과 그것의 프레임에서 영향을 받은 건축양식이 바사리의 역사 개념 내에서 동일한 장소(*locus*)를 차지하고 있음을 보여줄 수 있다면, 바사리의 '고딕식' 프레임을 완전히 이해할 수 있을 것이다.

주지하듯이, 그의 역사 개념은 발전이론에 근거한다. 이 이론에서 예술과 문화의 '진보'는 세 가지 예정된 — 그래서 전형적인[100] — 단계(*età*)를 거친다. 첫 번째는 원시적인 단계로 세 가지 미술의 유년기[101]이고, 오직 '간략한 스케치'(*abozzo*)로서 존재할 뿐이다.[102] 두 번째는 과도적인 단계로 청년기에 해당한다. 거기에서는 상당한 진보가 이루어지지만, 절대적인 완벽함에는 도달하지 못한다.[103] 그리

100) *Vasari*, II, p.96. "……giudico che sia una proprietà ed una particolare natura di queste Arti, le quali da uno umile principio vadano a poco a poco migliorando, e finalmente pervengano al colmo della perfezione. E questo me lo fa credere il vedere essere intervenuto quasi questo medesimo in altra facultà; che per essere fra tutte le Arti liberali un certo chè di parentado, è non piccolo argumente che e'sia vero"(……변변찮은 출발점에서 조금씩 향상하고, 드디어 완성의 높이에 이르는 것이 바로 그러한 예술들의 독특한 특성이라고 나는 판단하는 바이다. 그리고 거의 동일한 것이 다른 분야에서도 일어나고 있음을 앎으로써, 모든 학예들 사이에 일종의 유사성이 있음을 앎으로써 내 판단을 확신하게 되었는데, 그것의 진실성을 옹호하는 시각에서 쓴 적지 않은 논고가 있다).

101) *Vasari*, II, p.103. "Ora poi che noi abbiamo levate da balia, per un modo di dir così fatto, queste tre Arti, e cavatele dalla fanciullezza, ne viene la seconda età, dove si vedrà unfinitamente migliorata ogni cosa"(이제 우리는 그 세 가지 예술에서 젖을 떼고 (말하는 방법 같은 것을 사용해) 유아 단계를 넘어설 수 있게 가르친다. 그래서 제2의 성장 단계에 이르러서는 모든 면에서 무한한 향상이 보일 것이다).

102) *Vasari*, II, p.102.

103) *Vasari*, II, p.95.

고 마지막은 완전한 원숙 단계로, 미술은 "너무 높은 수준에 올라서 그 이상의 전진에 대한 바람보다 후퇴를 두려워한다."[104]

　국가나 민족의 발전이 인간의 연령에 상응한다는 생각 —— 그런데 이 생각은 중세 내내 수없이 변형되어 존속되었다 —— 은 고전적인 역사가들이 좋아하는 것이었다.[105] 바사리는 자신의 시대 구분 방식에 도달하기 위해, 국가나 민족 개념을 지적인, 특히 예술적인 문화의 개념으로 대신해야 했다. 이런 점에서조차 로마의 역사가들이 그 출발점을 제공했다.[106] 우리는 바사리가 가장 많은 빛을 진 작가의 이

104) *Vasari*, II, p.96.

105) Schlosser, *Kunstliteratur*, p.277ff. 참조. 역사적인 시대를 인간 연령에 견준 다양한 형태들에 대한 조직적인 연구는 J.A. 클라인조르게의 주장처럼 무척 필요한 것이긴 하지만, 몹시 불충분하다(J.A. Kleinsorge, *Beiträge zur Geschichte der Lehre vom Parallelismus der Individual-und Gesamtentwicklung*, Jena, 1900). 고전 역사가들은 이 비교(이미 크리톨라우스에 의해 당연한 것으로 여겨진)를 로마 국가에 적용한다. 그리스도교 작가들(락탄티우스처럼, 논쟁적 의도를 품은 로마 작가가 아니라 스스로의 주장을 펴는)은 그것을 세계 전체, '그리스도교'(예를 들면 the Saxon "World Chronicle," *Mon. Ger. Dtsch. Chroniken*, II, p.115) 또는 교회에 적용한다. 그러므로 오피키누스 데 카니스트리스(R. Salomon, *Opicinus de Canistris, Weltbild und Bekenntnisse eines Avignonesischen Klerikers des 14. Jahrhunderts*, London, 1936, pp.185ff., 221ff.)는 성 베드로에서 최초 성년에 이를 때까지 200명의 교황이 지배했는데, 최초 50명은 교회의 소년 시대(*pueritia*)를, 두 번째 50명은 청년기(*iuventus*)를, 세 번째 50명은 노령기(*senectus*)를, 마지막 50명은 노쇠기(*senium*)를 구성한다고 주장한다. 인간을 네 시기로 나누는 것은 일반적으로 4계절, 4원소, 4체액과 일치하기 때문에 선호되는데(F. Boll, "Die Lebensalter," *Jahrbücher für das klassische Altertum*, XVI, 1913, p.89ff. 참조), 중년을 사춘기(*adolescentia*)와 장년기(*maturitas*) 또는 청년기(*iuventus*)로 나누거나 노년을 노령기와 노쇠기로 나누어야만 가능하다.

106) 이를테면 벨레이우스 파테르쿨루스는 자신의 『로마사』(*Historia Romana*, I, 17) 제1부 결론에서 융성기의 덧없음을 논평했다. "Hoc idem evenisse grammaticis, plastis, pictoribus, sculptoribus quisquis temporum institerit notis, reperiet, eminentiam cuiusque operis artissimis temporum claustris circundatam"(각 시대의 눈에 띄는 특징들에 주목하는 사람은 어느 누구나, 즉

름을 하나 들 수 있는데, L. 안나이우스 플로루스가 바로 그 사람이다. 그의 저서 『로마 사물 개요』(*Epitome rerum Romanarum*)는 1546년에 이탈리아어로 번역되어 출판되었다. 플로루스는 다음과 같은 방식으로 로마 역사의 시대를 구분했다.

만일 우리가 로마인 일반을 일개 인간으로 여겨서 그들의 전 생애를 개관한다면, 즉 어떻게 태어나서 어떻게 생장하고 어떻게 성숙의 꽃을 피우고 그래서 결과적으로 어떻게 노쇠해졌는지를 안다면, 그 과정에는 네 가지 단계 또는 국면이 있다는 점을 발견하게 될 것이다. 그 첫 번째 시기는 왕이 지배한 약 250년 동안 계속되었는데, 그 시기에는 조국의 영토를 위해 이웃과 싸웠다. 이 시기가 유년기이다. 다음 시기는 또 약 250년 동안 지속되는데, 브루투스와 콜라티누스의 집정정치 시대에서 아피우스 클라우디우스와 퀸투스 플라비우스의 집정정치 시대까지이다. 이 기간에 그들은 이탈리아를 정복했다. 이 시기에 사람들은 가장 활기에 넘쳤고 무력이 왕성했다. 이른바 청소년기라 할 수 있다. 그다음으로 아우구스투스에 이르는 200년간은 전 세계를 평정한 시기였다. 말하자면 제국의 청년기로, 활기찬 인생의 꽃이 핀 때이다. 아우구스투스에서 우리 시대까지 적어도 200년이 흘렀다. 이 기간에 (로마인들은) 나이 들고 열의가 식어버렸는데, 말하자면 황제들의 에너지가 부족했기 때문이다―만일 로마인들이 트라야누스 황제의 영도 아래 모든 힘을 확장정책에 써버리지만 않았다면, 노령의 제국은 모든 예상을 뒤엎고 마치 젊음을 회복한 것처럼 부활했을지 모른다.[107]

언어학자, 조각가, 화가, 조각사(carver) 모두 똑같이, 온갖 노력으로 이루어진 위대한 업적은 아주 좁은 시간의 한계에 제한된다는 점을 발견할 것이다).

107) *Epitome rerum Romanarum*, Preface; Schlosser, *Kunstliteratur*, p.277 참조.

그러나 바사리의 견해를 플로루스(그리고 살루스티우스에서 락탄
티우스에 이르는 그 밖의 로마 역사가들)의 견해와 비교하면,[108] 한 가
지 중요한 차이점을 강하게 느낄 수 있다. 플로루스와 살루스티우스
는 성년의 강건한 성숙(*robusta maturitas*)이 노령의 쇠약함으로 넘어
가는 것을 매우 논리적으로 허용한 데 반해, 심지어 락탄티우스는 두
번째 유년기에 뒤이어 노령의 시기가, 마지막으로는 죽음의 시기가
온다고 이해했다. 반면 바사리는 단지 원숙기의 '완성' 단계까지만

"Siquis ergo populum Romanum quasi hominem consideret totamque eius
aetatem percenseat, ut coeperit, utque adoleverit, ut quasi ad quendam
iuventae florem pervenerit, ut postea velut consenuerit, quattuor gradus
processusque eius inveniet. Prima aetas sub regibus fuit, prope ducentos
quinquaginta per annos, quibus circum ipsam matrem suam cum finitimis
luctatus est. Haec erit eius infantia. Sequens a Bruto Collatinoque consulibus
in Appium Claudium Quintum Flavium consules ducentos quinquaginta
annos patet: quibus Italiam subegit. Hoc fuit tempus viris armisque
incitatissimum: ideo quis adolescentiam dixerit. Dehinc ad Caesarem
Augustum ducenti anni, quibus totum orbem pacavit. Haec iam ipsa iuventa
imperii et quaedam quasi robusta maturitas. A Caesare Augusto in saeculum
nostrum haud multo minus anni ducenti: quibus inertia Caesarum quasi
consenuit atque decoxit, nisi quod sub Traiano principe movet lacertos et
praeter spem omnium senectus imperii, quasi reddita iuventute, revirescit."

108) Div. Inst., VII, 15, 14ff.(*Corp. Script. Eccles. Lat.*, IX, 1890, p.633). 락탄티우
스는 시대를 구별하면서 세네카를 참고했다(플로루스 또한 세네카에게 빚졌
다). 그러나 그가 로마 제국의 쇠퇴는 최후의 카르타고 정복에서 시작되었
다고 주장한 살루스티우스에게서 강력한 영향을 받았다는 사실에는 의심의
여지가 없다. 이 이론은 락탄티우스가—세네카와 더불어—'원숙기의 시
작'을 포에니 전쟁의 종결 시점에 두는 한편, 제1노령기(*prima senectus*)가 그
대사건에서 비롯되었다는 주장을 명백히 뒷받침한다. 물론 그는 이러한 시
대 구분의 문제에는 흥미를 느끼지 않았다. 오직 그는 이교도 역사가들이 로
마 제국의 필연적인 쇠퇴를 스스로 인정했다는 것을 입증하는 데에만 관심
을 쏟았다. F. Klingner, "Über die Einleitung der Historien Sallusts," *Hermes*,
LXIII, 1928, p.165ff.

인간의 연령과 역사적 과정을 대비해서 보았다. 즉 플로루스의 인생의 네 단계(유년기(*infantia*), 청년기(*adolescentia*), 장년기(*maturitas*), 노년기(*senectus*)) 중에서 오직 세 가지 생장기만을 인식했다.

그런데 역사적인 과정을 그처럼 인간 연령과 비교했을 때, 그 혹독한 결과를 회피하는 태도 또한 다른 작가들에게서 목격된다. 그런 태도의 원인은 특수한 동기들에 의해서 언제든지 해명될 수 있다. 예를 들어 테르툴리아누스와 성 아우구스티누스는 생물학적 비교를 원숙함의 단계 그 이상으로 확장하는 것을 삼갔는데, 테르툴리아누스의 경우는 '성령의' 시대가 영원의 완성이라고 생각했기 때문이고, 성 아우구스티누스의 경우는 신의 국가의 발전이 노쇠해서 결국은 죽게 된다는 사실을 절대 받아들일 수 없었기 때문이다.[109]

그렇다면, 어떤 이유에서 바사리는 자연이 요구하는 쇠퇴를 부정 ─ 아니면, 적어도 무시 ─ 했을까? 해답은 이렇다. 비록 신학적 도그마는 아닐지라도, 그의 역사적 사고 또한 어떤 도그마에 얽매여 있었기 때문이다. 실제로 그의 사고는, 고전 문명이 물리적 폭력과 편협한 억압에 의해 파괴되었지만 거의 천 년 후 근세(*età moderna*)의 자연발생적인 부활 속에서 '재생'했다는 인문주의자의 확고부동한 확신에 얽매여 있었다. 바사리와 그의 동시대 사람들에게는 이러한 확신을 자연적인 노쇠와 죽음이라는 일반 개념과 조화시키는 것이 분명 불가능했을 것이다. 마치 거대한 성쇠의 시기가 주기적으로 바뀐다는 관념(조르다노 브루노의 마음에서는 거의 종교적인 환영으로 싹텄으며,[110] 조밤바티스타 비코의 유명한 순환설(*corsi*)과 회귀설

109) Kleinsorge, *op.cit.*, pp.5, 9 참조.
110) 브루노의 역사에서의 주기운동 개념은 ─ 객관적인 '역사 법칙'의 지위를 주장하는 것과는 전혀 다르게 ─ 신화적이고 매우 감정적인 영역에 남아 있다는 것이 특징적이다. 이는 그의 개인적인 비관론에 깊이 뿌리를 두는

(ricorsi)에서 공식화된 이론을 형성했다)[111]을 받아들이는 것이 불가능했듯이 말이다. 만약 고전 문명 전반과 특수한 고전미술이 대재난에 의해서가 아니라 자연적인 수명에 의해서 각각 종말을 맞았다고 한다면, 그 멸망을 비통해하는 것은 부활을 기뻐하는 것만큼이나 어리석은 짓이 될 것이다.

따라서 우리는 교회 신부들의 신학적 도그마와 르네상스 역사가들의 인문주의적 도그마가 비슷한 결과에 이르는 놀라운 광경을 목격한다. 그런데 양쪽 모두, 역사적 시대와 인간 연령의 비교는 원숙기 단계에서 멈춘다는 조건 아래에서만 계속될 수 있다. 따라서 바사리는 생물학적인 생장·노쇠 관념을 정신적 '진보'의 관념에 종속시켰다. 그러한 진보는 외적 요인(예를 들면 자연환경이나 고전 로마 유물의 재발견)[112]에 의해 촉진되지만, 본질적으로는 '예술의 본성' 자체에 따르게 된다.[113] 그러나 더 이상 종교에 토대를 두지 않는 그러한 낙관주의에서는 어떤 깨지기 쉬운 불안감이 느껴진다. 발전의 정도가 "지금 이상의 전진을 바라기보다는 한 번의 후퇴를 두려워하는" 지점에 이르렀을 때의 결과에 대한 바사리의 언급(앞서 인용)에서 알 수 있듯이, 바사리는 임박한 쇠퇴에 대해 비극적인 예감을 품었다. 미켈란젤로에 대한 바사리의 유명한 찬사—미켈란젤로의 회화도 그리스와 로마의 가장 유명한 회화와 비교할 수만 있다면, 그의 조각이

데, 암흑의 이집트적 상징(*Eroici Furori*, II, 1, 이 책 246쪽 이하 참조)과 우울한 '마술적' 예언(*Ibid.*, II, 3, 그리고 *Spaccio della Bestia trionfante*(*Opere italiane*, G. Gentile, ed.), III, p.180ff.)과 연관된다.

111) 특히 B. Croce, *La Filosofia di Giovambattista Vico*, Bari, 1911, p.123ff.(영역본은 R.G. Collingwood, New York, 1913, Ch. 11)와 M. Longo, *G.B. Vico*, Turin, 1921, p.169ff. 참조.

112) Schlosser, Kunstliteratur, p.283.

113) 앞의 주 100에 인용.

그런 것처럼 그들에 못지않게 뛰어날 것이라고 말했다[114] — 의 배후에는, 그렇게 신적(divino)인 창조가 달성되고 난 후, 다른 부족한 미술가에게 무엇을 기대할 수 있겠느냐는 질문이 도사리고 있다. 바사리 — 겉으로는 자신에 찼지만 내면적으로는 불안정하고 가끔은 거의 절망하기도 했던 한 시대의 전형적인 대표자 — 에게는, 그런 문제에 답하지 않을 수 없었다는 사실이 달갑지 않은 것만은 아니었을 것이다. 고전 문명의 쇠퇴를 민족 이동과 우상파괴주의(iconoclasm) 때문이라고 생각한 바사리는 자기 시대의 병폐가 선천적인 것이라고 진단할 필요가 없었다.

성장과 쇠퇴의 네 단계를 세 가지 단계의 상승운동으로 몰아넣은 동기가 무엇이든 간에, 바사리는 아마도 모든 역사적 과정에 타당할 준(準)생물학적 발전의 관념을 파국이론에 통합시킨다. 그 이론은 어떤 특수한 사건 — 즉 '암흑시대'의 문화적 쇠퇴 — 을 야만족의 파괴적인 경향과 그리스도교 회화에 대한 반발로써 설명한다. 이러한 타협적 방식에 따르면, 세 가지 '단계'(età)의 상승은 유럽 미술사에서 두 번 일어났다. 최초는 고전고대이고, 그다음은 14세기가 시작되는 '근대의' 시대이다. 고대미술(바사리가 생각하기에 그곳에서 건축가들의 이름은 하나도 남아 있지 않다)에서 제1단계는 오직 조각가 카나쿠스와 칼라미스, 그리고 '단색' 화가들, 제2단계는 조각가 미론과 '4색 화가들'인 제욱시스·폴리그노투스·티만테스, 마지막 세 번째 단계는 폴리클레이토스와 '황금시대의 다른 조각가들', 그리고 위대한 화가 아펠레스로 대표된다.[115] 그러나 모든 매체의 예술이 개인 이름들로 예시될 수 있는 '현대'의 제1단계는 치마부에, 피사니, 조

114) *Vasari*, IV, p.13ff.
115) Schlosser, *Kunstliteratur*, p.283의 배열은 전혀 맞지 않다. 바사리에 따르면, 폴리그노투스는 제2기에 속한다.

토, 아르놀포 디 캄비오에서 시작하고,[116) 제2단계는 야코포 델라 퀘르차, 도나텔로, 마사초, 브루넬레스키, 제3단계 — '디자인을 기초로 하는' 모든 세 가지 미술에 탁월한 '만능 예술가'의 출현을 특색으로 하는—는 레오나르도 다 빈치에 의해 선도되어 라파엘로, 그리고 특히 미켈란젤로에서 절정에 이른다.

그러나 이처럼 대담하고 아름다운 구성은, 자율적이고 자연적인 생장과 쇠퇴의 이론이 외적인 파국이론과 충돌하는 바로 그 지점을 정확히 나타내는 균열들에서 자유롭지 못하다. 그런 균열들 가운데 하나는 바사리가 고전미술의 쇠퇴가 이미 야만족의 출현 이전부터 존재해온 내적인 상태에 달려 있었다는 것을 인정할 때 나타난다.[117) 다른 하나는 바사리가 쇠퇴하는 경향의 갑작스러운 역전, 즉 중세 이후의 부흥(*rinascimento*)이 말 그대로 신의 섭리로 태어난 특별한 개인들의 예기치 못한 출현만으로도 설명될 수 있음을 깨달았을 때 나타난다. 우리가 "회화예술에 최초의 빛을 밝히기 위해, 신의 섭리로 1240년 세상에 태어난"[118) 조반니 치마부에와 만나는 것이 바로 이 두 번째 시점이다. 치마부에는 "여전히 그리스인들의 작품을 모방했다". 그렇지만 "그는 여러 측면에서 그 미술을 완성했다. 왜냐하면 그는 미술을 조잡한 수법에서 꽤 많이 해방시켰기 때문이다".[119) "후세를 위해 진리의 문을 열어주기"는 조토에게 맡겨지고,[120) 최종적인 해방자가 되어 "최고봉에 오르는 진정한 지도자"[121)가 되는 것은 마

116) 아주 주목할 만한 가치가 있는 것은 『니콜로와 조반니 피사니 전』(*Life of Niccolo and Giovanni Pisani*)의 서장이다(*Frey*, p.643; Benkard, *op.cit.*, p.68에 인용).

117) *Frey*, p.170, line 23ff.

118) *Frey*, p.389.

119) 이 책 323쪽에서 인용한 *Frey*, p.392.

120) *Frey*, p.401f.

121) *Vasari*, II, p.287. 심지어 이곳에서도 바사리가 세 예술을 하나의 통일체로

사초와 파올로 우첼로에게 맡겨진 반면, 치마부에는 "회화의 부활에 시동을 거는 첫 원동력으로서"(la prima cagione della rinouazione dell' arte della pittura) 여전히 중요시되어야 했다.[122]

이와 동일한 시기에 건축 쪽에는 아르놀포 디 캄비오가 있었다. 바사리는 치마부에의 양식이 아직도 비잔틴 양식(*maniera greca*)에 속하면서도, "많은 점에서 커다란 진보"를 보여준다는 점에서 상찬할 가치가 있다고 말했다. 그리고 — 거의 같은 말로 — 아르놀포 디 캄비오에 대해서도 고딕 용(龍)의 진정한 퇴치자 브루넬레스키와는 많이 떨어져 있을지라도,[123] "칠흑 같은 어둠 한가운데에서 자신의 뒤를 따르는 자들에게 완성으로 향하는 길을 보여주었다는 점에서 마음속에 남겨둘 만한 가치가 있다"고 말했다.[124] 바사리의 관점에서 이것은 "황야에서 울고 있는 한 사람의 목소리"로, 아르놀포와 치마부에는 각자 자신들의 전문 분야를 발전시키는 데 동일한 공적을 이루었다는 것을 뜻했다. 바사리는 어떤 구절에서 더 이상 전적으로 고딕에는 없는 아르놀포[125]와 더 이상 전적으로 비잔틴에는 없는 치마

보았다는 점에 주의를 기울여야 한다. 브루넬레스키, 도나텔로, 기베르티, 파올로 우첼로, 마사초는 미술을 미숙하고 유아적인 양식에서 해방시켰다('eccellentissimi ciascuno nel genero suo').

122) *Frey*, p.402.

123) 앞의 주 89 참조.

124) *Frey*, p.492. "Di questo Arnolfo hauemo scritta con quella breuità che si è potuta maggiore, la vita: perchè se bene l'opere sue non s'appressano a gran prezzo alla perfezzione delle cose d'hoggi, egli merita nondimeno essere con amoreuole memoria celebrato, hauendo egli fra tante tenebre mostrato a quelli che sono stati dopo se la via di caminare alla perfezzione"(우리는 이 아르놀포의 전기를 가능한 한 아주 간략하게 썼다. 그 이유는, 비록 그의 작품이 오늘날 완전한 작품들의 위대한 척도에 근접하지는 못하지만, 그럼에도 그는 칠흑 같은 어둠 한가운데에서 자신의 뒤를 따르는 자들에게 완성으로 향하는 길을 보여주었다는 점에서 마음속에 남겨둘 만한 가치가 있기 때문이다).

부에 사이의 평행관계를 수학적인 등식에 맞춰 공식화했다. 그에 따르면, "아르놀포는 치마부에가 회화예술을 진전시킨 것 못지않게 건축예술의 발전을 촉진했다."[126] 드디어 바사리는 역사적인 평행론을 직접적인 사제관계로,[127] 심지어는 피렌체 대성당에서의 실질적인 공동 작업으로 간추리게 된다.[128]

따라서 바사리에게 아르놀포는 건축의 치마부에이고, 치마부에는 회화의 아르놀포이다. 이는 우리의 의문에 마지막 해답을 제공한다. 만일 바사리가 자신의 '치마부에' 소묘를 '양식적으로 올바른' 프레임 안에 놓으려 했다면(그리고 바사리가 특별히 치마부에의 소묘를 그렇게 하려고 부심했던 것은 '미술의 재생자'에 대한 바사리의 이례적인 존경이라는 면에서 이해할 수 있다), 그는 순수하고 단순한 고딕 프레임보다는 '아르놀포 프레임'을 고안해야만 했다.

그러므로 바사리가 고안해낸 건축은, 말할 필요도 없이, 무의식적인 시대착오를 특징으로 한다. '정문'의 첨두 아치 ─ 바사리가 가장 마지못해 설계해야만 했던 모티프 ─ 를 차지하고 있는 것은 실제로

125) 바사리가 (아마도 아르놀포의 예술을 '진정한' 고딕 양식 위에 슬그머니 올려놓기 위해서) 실제로 아르놀포의 생애 이후 일련의 기념비적인 작품들을 동시대의 것이라고, 또는 심지어 그보다 더 이른 것이라고 인용했다는 점이 특징적이다. 바사리는 그것들을 아르놀포 앞에 놓음으로써 그것들이 "아름답지도 않고 좋지도 않으며, 그저 크고 장대하기만 하다"고 거침없이 말했다. 예컨대 체르토사 디 파비아는 1396년에, 밀라노 대성당은 1386년에, 볼로냐 산 페트로니오 성당은 1390년에 착공되었다. *Frey*, p.466ff. 참조.

126) *Frey*, p.484. "Il quale Arnolfo, della cui virtù non manco hebbe miglioramento l'architettura, che da Cimabue la pittura hauuto s'hausse……." 이 방정식 ─ 앞서 언급했듯이 오직 『열전』의 제2판에서만 완전하게 명확하며, 피사니 일가를 조각가로, 안드레아 타피를 모자이크 작가로 포함시킬 만큼 극단적으로 확대된다 ─ 에 대해서는 Benkard, *op.cit.*, p.67ff. 참조.

127) *Frey*, p.484, line 4ff.

128) *Frey*, p.397, line 34ff.

꼭대기 자리에 붙일 수 있는 목판화이다. 소첨탑들에는 당초무늬 장식과 꼭대기 장식이 있긴 했지만, 피라미드는 토스카나식 기둥 위에 위치하고, 그것은 약간 만곡된 부주두(副柱頭)에 의해 연결되는 비중세적인 양상을 띤다. 고딕식 작은 원주 대신 얕게 돌출된 벽으로 꽃무늬 장식이 된 붙임기둥이 있다. 마지막으로, 정통 고전 방식으로 주조되었으며 주두 위에 강력하게 돌출한 돌림띠(stringcourse)는 중세적 몰딩(*moulure*)보다는 '현대적' 아키트레이브 같은 인상이다. 바사리는 주두를 오로지 지주에 속하는 것으로 여겼지, 지주와 그것에 인접한 돌림띠와 결합되는 것으로 여기지 않았다. 그래서 주두의 나뭇잎 장식을 주두 자체를 넘어서까지 확장할 생각을 하지 못했다. 그렇지만 이러한 시대착오적인 행위들을 제쳐두고 바사리의 모의 정문에서 '고딕'으로 남아 있는 것 — 이것은 『리브로』의 첫 페이지의 프레임 역할을 하는데, 피렌체풍으로 설계된 신전(*Tempio del disegno Fiorentino*)에 딸린 승리의 입구로 해석될 수 있다 — 은, 바사리 자신이 아르놀포 디 캄비오의 작업으로 생각했던 건물들, 즉 피렌체 대성당, 피렌체 수도원 교회(Badia Fiorentina), 산타 크로체 교회에서 차용한 것이다.

그러므로 쉽게 드러나지 않는 바사리의 '고딕식' 프레임은 비교적 이른 시기에 중세의 유산을 대하는 새로운 태도가 발생했다는 것을 증명한다. 이는 중세미술품을 그 매체나 양식(*maniera*)에 상관없이 '시대양식'의 표본으로서 해석할 수 있는 가능성을 예증한다. 바사리가 자신의 모방 노력을 바로 그 명문으로까지 확대할 때, 그는 분명 미학적 관점에서 고딕식 서체에 매료되었던 것이 아니라(로렌초 기베르티가 고대의 문자[*lettere antiche*]로 '산 자노비의 덮개'[Cassa di San Zanobi]에 표기할 때 그랬던 것처럼),[129] 문자의 형태마저도 역사의 어느 국면의 특성과 정신을 표현한다고 느꼈던 것이다. 개인적

인 선호에 일절 좌우되지 않았고, 실제적인 건물의 완성이나 개조의 문제에 전혀 관계하지 않았으며, 그래서 산 페트로니오 교회의 파사드나 밀라노 대성당 교차부 탑의 고딕화 설계와는 판연히 달랐기 때문에, 바사리의 프레임은 (정치, 법률, 예식 문서의 연구와는 대조적으로) 시각적인 유물에 집중하는, 칸트의 말을 빌리자면 '무관심한' 태도로 나아가는 엄밀한 미술사적 연구방법을 나타낸다. 몇백 년 후(약 300년 뒤—옮긴이), 특별히 증거의 보존·분류·해석에 관계하는 이러한 새로운 연구방법은 라테라노의 성 요한 대성당의 개조에 대비해서 그려진 놀라울 정도로 정확한 측량도를 만들어냈다.[130] 그것은 18, 19세기의 위대한 역사가들의 저술에서 실제 열매를 맺었다. 또한 그것은 궁극적으로 우리의 활동에 방향을 제공해주었다.

이탈리아는 고딕 양식에 대한 순역사적 평가의 한계를 넘어서지 못하고 있다. 의식적인 역사적 평가가 보로미니와 과리노 과리니 같

129) *Lorenzo Ghibertis Denkwürdigkeiten*, ed. J. Schlosser, Berlin, 1912, I, p.48. "Euui dentro uno epitaphyo *intaglato di lettere antiche* in honore del sancto."

130) Cassirer, *op.cit.* 참조. 우리는 F. 헴펠(*Francesco Boromini*, Wien, 1924, p.112)이 라테란 궁의 성 요한 예배당 소묘(Cassirer, Figs. 2~4)를 펠리체 델라 그레카의 작품으로 보는 데 동의하지 않을 수 없다. 다른 한편, 그는 벽화가 있는 신랑 벽의 커다란 소묘(Cassirer, Fig. 8 and Plate)가 그저 관습적인 '밑그림 소묘'라는 지나친 주장을 폈다. 카시러는 15세기 초의 프레스코화 복제—아주 정밀해서 우리로 하여금 10년이나 15년 이내로 추정하게 만든다—가 그 건축물을 개조하려는 목적에는 전혀 불필요하고, 오직 주제에 대한 본연의 흥미에 의해서만 설명 가능하다고 제대로 지적했다. 바로 그 흥미가 의식적인 것이라면 '역사적인' 것이 될 수는 있겠지만, 보로미니와 과리니 같은 미술가들이 고딕 양식과 무의식적인 공명을 경험했다는 것에는 의심의 여지가 없다. 산 이보 성당의 나선 모양 탑, 팔코니에리 궁의 천장, 토리노 산 로렌초 성당의 돔 등은 형태학상 고딕은 아니지만, 느낌으로는 분명 고딕이다. 그런 대가들에게서 '역사적' 흥미와 '예술적' 감상(이 둘은 말 그대로 서로 똑같이 균형을 유지한다)은 경우에 따라 서로 별개로 작동한다.

은 건축가들에 대한 무의식적 선호와 일치될 때의 어느 기억할 만한 순간은 어쩌면 별개일 것이다. 감정적 충동과 독립(*sui juris*) 양식을 생산하려는 열망에 따라 생성된 '신고딕' 운동, 또는 고딕 미술과 고대 미술의 독창적 종합을 꾀한 카를 프리드리히 싱켈의 영웅적 시도[131] 등은 야만적인 독일 양식(*maniera barbara ovvero tedesca*)을 진정한 미술적 유산으로, 그리고 정신적 본성의 더 나은 쪽으로 보았던 북방에서만 가능했다. 오늘날, 특별히 영국과 독일계 여러 나라에서 우리는 진정한 '고딕의 부흥'을 본다. 그러나 그 부흥은, 르네상스인이 그랬던 것처럼 확신에 찬 희망의 정신이 아니라, 낭만적 동경의 정신에서 과거의 것을 다시 붙잡으려는 시도일 뿐이다.

131) August Grisebach, *Carl Friedrich Schinkel*, Leipzig, 1924, p.134ff. 참조.

보론
도메니코 베카푸미의 파사드 설계 두 점과 건축에서 마니에리슴
의 문제

1

흔히 메케리노라 불리는 도메니코 베카푸미는 약 2년 동안 체류했던 로마에서 돌아오자마자, 시에나에 있는 '보르게세 저택'의 파사드를 장식했다. 한편 소도마는 바르디 저택에서 똑같은 일을 수행했다. 바사리는 이렇게 말했다.

베카푸미는 지붕 아래 어느 프리즈에 명암법(chiaroscuro)으로 작은 인물상들을 그렸다. 그것은 많은 찬사를 받았다. 그는 저택을 장식하는 세 줄의 석회암(travertine) 창들 사이 공간에 고대 신들과 그 밖의 다른 상을 많이 그려넣었는데, 청동상을 모방하거나 명암법과 색채를 사용해 그렸다. 그것들은 평균 이상이었다. 비록 소도마의 작품이 더 칭찬받기는 했지만 말이다. 그 두 개의 파사드는 1512년에 제작되었다.[132]

<hr />

132) *Vasari*, V, p.635. "Sotto il tetto fece in un fregio di chiaroscuro alcune figurine molte lodate e nei spazi fra tre ordini di fenestre di trevertino, che ha questo palagio; fece e di color di bronzo di chiaroscuro e colorite molte

이 이야기는 몇몇 지방 작가들에 의해 되풀이해 말해졌고 일반적
으로 베카푸미의 제자들에 의해 받아들여졌는데,[133] 어느 특정한 부
분이 조금 수정되긴 했지만 근본적으로는 하나의 전거(典據)로 확인
된다. 소도마가 문제의 그 기간에 바르디 저택을 장식하는 동안, 베
카푸미는 (8개월 안에 마친다는 조건으로) 1513년 11월 9일에야 그 주
문을 착수했다.[134] 그러므로 두 저택이 동시에, 그리고 경쟁적으로
장식되었다는 전제를 받아들인다면, 베카푸미의 프레스코도 1512년
보다는 1513~14년에 그려졌을 가능성이 높다.

이 시대에 제작된 이런 유형의 거의 모든 회화들처럼, '보르게세
저택'의 장식은 완전히 파괴되었다. 그러나 건물 자체는 보르게세의
문장에 의해서 확인되었으며, 아직 현존하고 있다(그림 71).[135] 그리
고 이는 바사리의 기록과 함께, 옛 명문('Micarino')이 새겨져 있어
서 확실히 그의 작품으로 인정할 수 있는 소묘(대영박물관에 보존되
어 있다[이하 런던 소묘―옮긴이])를 베카푸미의 장식과 연결 지을
수 있게 한다(그림 72). 그 소묘는 여느 것과 다르지 않게, 제안된 계
획의 반만 보여준다. 그렇지만 그것이 보여주는 부분은 현존하는 건
물과 정확하게 일치한다. 현존 건물은 꽤 좁은 네 층의 건물(소묘에
보이는 세 층에 입구를 포함한 1층이 덧붙여져야 한다)로 각 층마다 딱
네 개의 창이 있으며, 그 창들은 주요 쇠시리 장식(벽·문 등의 윗부분

figure di Dii antichi ed altri, che furoni più che ragionevoli, sebbene fu più
lodata quella del Sodoma. E l'una e l'altra di queste facciate fu condotta nell'
anno 1512."

133) L. Dami, "Domenico Beccafumi," *Bollettino d'Arte*, XIII, 1919, p.9ff.(M.
Gibellino-Krascenninicowa, *Il Beccafumi*, Siena, 1933).

134) G. Milanesi, *Documenti per la Storia dell'arte senese*, III, p.69.

135) 이 저택을 판별하고 사진을 입수하는 데 진정으로 도움을 준 A. 바르부르크
교수와 게르트루데 빙 박사에게 깊은 감사의 마음을 드린다.

71 '보르게세 저택', 시에나.

72 도메니코 베카푸미, '보르게세 저택' 개축 계획, 런던, 대영박물관.

에 돌이나 목재 등을 띠처럼 댄 장식─옮긴이)에서 직접 솟아난 것처럼 보이고, 창 위쪽의 여백 벽보다 짧은 점이 눈에 띈다. 전반적인 비례는 크기가 얼마인지 생각(*pensiero*)하는 것에서 통상 기대할 수 있는 정도로만 실제 건물의 비례와 일치한다. 비뇰라는 이렇게 기록했다.

어떤 모듈에 따라 작은 것에서 큰 것으로 바꿀 수 있을 만큼의 규모에 맞춰 설계도를 작게 그리는 것은 건축가들의 습관이 아니다. 보통은 그저 창작력을 보여주기 위해서 소형 설계도를 그린다.[136]

이 말은 베카푸미의 소묘에 적합하게 적용된다. 왜냐하면 베카푸미의 소묘는 파사드의 회화 장식 계획뿐 아니라, 그것의 건축 개조 계획도 나타내기 때문이다. 보르게세 저택은 본래 고딕 건물이었으며 16세기에 '현대화'했는데, 이는 명백히 베카푸미의 활동과 직접 연결된다. 그제야 건물은 (런던 소묘의 위 여백까지 침범한) 높은 코니스(cornice)를 수용할 수 있었고, 그때까지도 여전히 뚜렷하게 식별할 수 있었던 고딕 창들의 첨두 아치는 직사각형 프레임과 상인방(lintel)을 갖춤으로써 '현대풍'이 되었다. 그리고 세를리오가 근대화를 위해 요구한 것처럼[137] 중심축 위에 정렬되었다(그림 73). 세를리오의 표현을 따르면, 위 두 개 층의 창들이 그 아래층의 창들보다 훨

136) Gaye, *op. cit.*, II, p.359(산 페트로니오 성당의 성직자에게 보낸 비뇰라의 편지). "Non e consuetudine d'architetti dar un picol disegno talmente in proportione, che s'habbia a riportare de piccolo in grande per vigor de una piccola misura, ma solamente si usa far li disegni per mostrar l'inventione."

137) 이 책 292쪽 참조. 슐로서는 *Kunstliteratur*, p.364에서 세를리오의 근대화 제창을 논하면서 프랑스의 특수한 사정을 강조하는 것처럼 보인다. 보르게세 저택에서 배울 수 있듯이, 고딕 저택의 개조 문제는 역시 이탈리아에서도 현실의 문제였다.

73 세바스티아노 세를리오, 고딕식 저택 개축안, 『전체 건축 작품』에 실린 목판화, 베네치아, 1619년, VII, p.171.

썬 더 구석 모서리 가까이에 위치한다는 것은 본래 약간 모순(*qualchè disparità*)이 있다.

그러나 그 저택의 소유자는 런던 소묘로 구체화된 베카푸미의 제안에 완전히 동의하지는 않았다. 화가는 나름의 생각이 있었고, 돌림띠 장식은 강화되었다. 창의 명백한 폭은 확대되지 않을 것이고, 무엇보다도 아래층의 창이 바깥쪽으로 움직이는 대신 위 두 층의 창이 안쪽으로 들어가게 될 것이었다. 간략히 말하면, 그는 가능한 한 그림을 그려넣을 수 있는 최대의 면적을 확보하고 싶었지만, 소유자는 소유자대로 최대한의 내부 채광과 최소한의 비용을 원했을 것이다.[138]

비교적 사소한 그러한 불일치들에도 불구하고 런던 소묘는 베카푸미가 계획했던 것을 우리에게 충분히 제공하며, 그래서 우리는 여전히 중세적인 파사드의 실태를 현대적인 구적법(*quadratura*)과 비슷한 것으로 가리는 그의 기술을 예찬하지 않을 수 없다.

무엇보다도 그는 매력적인 아키트레이브와 장식 프리즈로 구성된 위장 코니스를 도입해 창 위 공간의 단조로운 벽면을 줄임으로써, 본래 빈약하기 짝이 없던 수평 분할을 강력한 고전식 엔태블러처럼 보이게 했다. 창과 모서리 사이에 있는 수직의 긴 벽은 이 엔태블러

138) 런던의 소묘는 1층을 개조하려는 베카푸미의 생각에 어떠한 열쇠도 제공하지 못한다. 그러나 우리는 그가 네 개의 아치형 입구를 중앙의 단 하나의 현관으로 대신하려는 계획을 세우고 있었다고 추정할 수는 있다. 우리는 당시 피렌체와 로마에서 다문(multi-portal) 계획이 단문 계획으로 일관되게 발전했다는 사실을 확인할 수 있다(피렌체에서는 피티·리카르디·루첼라이에 대비되는 파치-콰라테시·곤다니·스트로치·바르톨리니-살림베니 등의 궁전을, 로마에서는 칸셀레리아에 대비되는 지라우드-토를로니아 저택과 파르네세 저택을 보라). Serlio, p.171에서는 정문을 중앙에 배치하는 방식을 아주 특색 있는 것이라고 했다. "et mettere la porta nel mezzo, come è dovere."

처를 지지하기 위해 명료하게 표현되었다. 마주하는 벽기둥들은 도리스식에서 이오니아식과 코린트식으로 바뀌었으며, 아키트레이브를 지지하게 만들어졌다. 벽감의 틀을 형성하는 그 기둥들의 쌍은 바사리가 언급한 "고대의 신들과 그 밖의 다른 여러 상들"(figure di Dii antichi ed altri) 가운데 하나를 수용하는 에디쿨라(aedicula: 고대 로마 시대의 소규모 성소—옮긴이)를 형성한다.[139] 그 상들에서 미켈란젤로와 산소비노 조각에서 느낄 수 있는 인상과 라파엘로가 그린 「아테네 학당」의 벽감상의 인상이 합쳐진다.[140]

따라서 그 단조로운 벽면은 엔태블러처와 지지 기둥의 환영적 조직에 의해 감추어진다. 또한 그 위장 건축(이것의 장식은 다시 산타 마리아 델 포폴로 성당의 산소비노 묘를 연상시킨다)은 원근법의 지혜로운 사용으로 더욱 그럴듯해진다. 양쪽에 기둥이 있는 에디쿨라와 엔태블러처는 밑에서 볼 때 눈에서 멀어짐에 따라 연속적으로 뚜렷하게 단축되어, 마치 '실제의' 벽 너머로 튀어나와 보인다. 달리 표현하

139) 런던 소묘의 도상은 정확하지는 않지만 아마도 베르길리우스의 『아이네이스』(Aeneis)에서 영감을 받았을 것이다. 왜냐하면 맨 위의 벽감에 있는 무장한 젊은이상(像)에는 MARCELLVS라고 명기되어 있으며, Aeneid, VI, 861에 나오는 마르켈루스와 밀접하게 상응하기 때문이다.

Egregium forma invenem et fulgentibus armis,
Sed frons laeta parum et deiecto lumina voltu.

140) 3층의 상은 미켈란젤로의 「다비드」와 라파엘로의 「아테네 학당」의 아폴론상을 종합한 것이라고 기술될 수 있다. 위층 창들 사이에 있는 좌상은 시스티나 예배당 천장의 이사야로 예상되는데, 1515년 베카푸미의 「성좌의 성바오로」를 떠오르게 한다. 푸토들(putti)—하나는 미켈란젤로의 유아 여인 입상을 떠올리게 하고, 다른 하나는 라파엘로의 「폴리뇨의 성모」에 나오는 미켈란젤로풍의 어린 아기 그리스도를 생각나게 한다—은 양식적으로는 베카푸미의 초기 작품들(「성좌의 성 바오로」 외에 조금 먼저 만들어진 「시에나의 성 카타리나의 성혼 배수」 참조)에 나오는 푸토들과 비슷하다.

면, 그 '실제의' 벽은 위장 건축 너머로 물러나는 것처럼 보인다. 따라서 우리는 엔태블러처와 에디쿨라에 의해 서로 중첩되고 틀 지어진 세 개의 무대장치를 바라보고 있다고 믿거나 또는 믿는다고 가정한다. 그 결과 그러한 창들의 프레임은 더 이상 '실제의' 벽에서 튀어나오는 것이 아니라, 전쟁의 상징물이나 기마전 장면으로 장식된 상상적인 배경에서 튀어나오는 것처럼 보인다. 보는 사람은 유감스럽게도 창턱이 보이지 않게 되는 것은 벌레의 앙시(仰視)원근법(낮은 지점에서 쳐다보는 것처럼 그리는 투시도법—옮긴이)의 효과라고 생각하는 경향이 있는데, 이는 창턱을 외관상 불쑥 튀어나온 코니스들 뒤로 사라지게 만든다.

2

'보르게세 저택'의 파사드를 그렇게 개조한 베카푸미는 약 15년 뒤에 완전히 다른 건축 개념을 보여주는 파사드를 설계했다(그림 74). 이 두 번째 소묘는 윈저 성에 보관되어 있는데,[141] 고작 두 층으로 된 아주 간소한 집의 장식 설계이다. 언뜻 보기에 설계도가 3층 건물처럼 보이는 이유는 어떤 분별없는 사람이 아무 관계없는 종이 두 장을 합쳤기 때문이다. 1층으로 보이는 곳은 다른 두 층과 아무 관계가 없고, 두 번째 층으로 보이는 것이 실제로 1층이며 그곳에 가게가 포함된다.[142] 가게 카운터는 「술에 취한 노아」 그림으로 장식되었다. 아

141) 윈저 궁, 왕립도서관, No.5439. 내가 이 소묘에 주의를 기울이게 해준 H. 카우프만 교수에게 감사의 뜻을 표한다.
142) 예를 들어 라파엘로-브라만테 저택, 브레시아노 저택, 델라퀼라 저택에 있는 같은 종류의 공방들 참조(Th. Hofmann, *Raffael in seiner Bedeutung als Architekt*, Zittau, 1909~11, III, Pls. 3, 14).

74 도메니코 베카푸미, 파사드 장식 계획, 윈저 왕립도서관.

마도 그곳이 와인 가게이기 때문일 것이다. 벽의 측면 부분에는 예언자들의 상을 안치한 벽감이 있다. 두 번째 층은 지붕 바로 밑에 있는데, 다른 많은 대저택의 상층(上層)들이 그렇듯 작고 둥근 아치형 창으로만 빛이 들어온다. 그 두 번째 층의 왼쪽에는 「그리스도의 봉헌」(그림에 보이는 계단은 뒤러의 목판화 B20에서 나온 것으로 짐작된다)이 보이며, 오른쪽에는 「아브라함을 방문한 세 천사」로 해석되는 수수께끼 같은 장면의 그림이 보인다. 전경의 인물들은 여성이 아니다 (어쩌면 「시바의 여왕과 그 시녀의 방문」이라는 그림일지도 모른다).

이 소묘와 '보르게세 저택'의 설계 사이에는 큰 차이가 있다. '보르게세 저택'에 제안된 파사드 그림 ─ 그것의 율동적인 조직은 칸셀레리아궁 또는 지라우드-토를로니아 저택 같은 건물들의 인상을 반영한다 ─ 은 전성기 르네상스의 이상에, 또는 뵐플린의 표현을 빌리자면 '고전'(Classic) ─ '고전적'(classical)에 대립하는 ─ 양식의 이상에 일치한다. 다시 말해 그것의 구도는 다음과 같은 절합 (articulation)의 네 가지 원칙에 지배된다.

① 모든 요소들의 축상에서의 동등함(수직으로부터의 일탈은 아님)

② 모든 요소들의 형식상 완전함(각 층들의 조합이나 중복은 아님)

③ 창틀과 벽감에서처럼 서로 전반적으로 관계를 맺는 모든 요소들의 비례적인 상호관계 유지. 이는 높이와 폭 사이에 동일한 관계가 만들어진다는 뜻이며, 또한 전체가 a:b=b:c라는 공식(예를 들면 벽감의 폭:창의 폭=창의 폭:창 상호간의 간격, 창의 높이:상부 벽의 높이=상부 벽의 높이:엔태블러처의 높이 등)에 의해 대체로 결정된다는 뜻이다.

④ 구조상의 관점에서 봤을 때 동종인 것은 미학적으로도 통일된 것이라는 의미에서, 모든 요소들의 구성상의 구별과 통합.

파사드 전체는 몇 개의 '부조 층들'(relief layers)로 구성되는데, 그 층들 ─서로 구별되고 내부에서 통일된다─ 은 깊이 있는 층위를 형성함으로써 구성 기능에서 차이를 보인다. 첫 번째 층은 엔태블러처와 모서리의 에디쿨라로 이루어진 독립된 구성 조직이고, 두 번째 층은 창과 창 사이에 있는 조각상들이고, 세 번째 층은 창틀이고, 네 번째 층은 창들 위의 벽인데, 외관상 배경 표면으로 변형되어 있다.

전혀 별개의 건축 개념이 원저의 소묘를 통해 공표되었다. 1층의 벽감들은 위층의 분할과 아무런 축상의 관계가 없으며, 가게의 아치는 돌림띠 속으로 끼어들어가고, 그것의 장식 창틀은 돌림띠의 장식 쇠시리와 중복된다. 거기에는 정해진 비례관계를 보여주는 어떠한 증거도 보이지 않는다(미술가의 의도는 표면을 율동적인 접합으로 조직화하려는 것이 아니라, 풍부하고 다양한 장식으로 덮는 것이다). 심지어 내가 깊이 있는 층위라고 일컬은 것도 없다. 마찬가지로 독립된 '배경 표면'과 독립된 구성 조직을 뚜렷하게 대비시키려는 시도도 전혀 없다. 이와 반대로, 접합되기보다는 오히려 장식된 벽의 실체는 구조에 관해서는 $\alpha\delta\iota\acute{\alpha}\varphi o\varrho o\nu$('구별되지 않은 것')로 남는다. 벽은, 말하자면 온갖 종류의 구멍들로 침식되고 온갖 종류의 돌출부와 쇠시리 받침(console)이 박혀 있어서, 서로 별개의 층들로 나뉘지 않고 전체가 갈아 일구어진 것처럼 보인다.

원저 소묘의 파사드는 분명 '비고전적'이다. 그러나 뵐플린의 결정적인 서술에 따르면 그것은 바로크 양식의 특징, 즉 거대함, 육중함, 유기체적 생기, 각 부분들의 지배적인 모티프에 대한 종속 등을 나타내지 않는다. 이제 우리는 지금까지는 재현 예술에만 적용되던 어떤 개념을 건축에 적용해야만 한다. 즉 베카푸미의 원저 파사드는 '마니에리슴 건축'으로 기술될 수밖에 없다. 실제로 그것을 '보르게세 저택'의 설계와 구별 짓는 것처럼 보이는 모든 표준 ─축상의 관

계 완화, 형태의 얽힘, 균형의 결핍, 그리고 마지막으로 명확하게 계
층화된 구성 대신 동질의 비분절적 물질의 대체——은 마찬가지로
폰토르모, 로소, 브론치노 또는 야코포 델 콘테의 그림에도, 특히 베
카푸미 자신의 그림에도 타당하다. 그리고 재현 예술에서의 마니에
리슴이 이른바 '콰트로첸토 고딕'[143]의 부활로부터 생겨났듯이, 건
축에서의 마니에리슴 역시 어느 정도는 '고전'양식의 틀 안에서 중
세적 경향의 재발로부터 생겨났다. 고전적(classical) 표준과 '고전'
(Classic) 표준이 모두 절대로 반대하는 분절된 아치를 베카푸미의 원
저 설계가 그대로 간직하고 있을 뿐 아니라 심지어 강조하기까지 한
다는 사실은 의미심장하다.

 '마니에리슴 건축'의 전체 문제를 여기에서 정의하기란 불가능하
다. 하물며 논의조차도 쉽지 않다.[144] 오직 한 가지 문제가 우리에게
는 중요한데, 그것은 우리의 처음 화제, 즉 조르조 바사리의 작품과
의견으로 다시 이끌기 때문이다. 1920년대까지 통용되었던 역사적
인 관점은 '고전'(Classic) 르네상스에서 바로크로의 연속적인 발전
을 상정하며 '마니에리슴적인' 것을 일종의 변두리나 부산물로 여
겼는데, 이러한 역사적 관점은 재현 예술에서 그랬던 것처럼 건축에
관해서도 개정되어야만 하는가? 나는 개정의 필요를 의심한다. 이런
생각에는 초기의 미술사 저작에서 마니에리슴의 평가가 부정확했
다는 점이 주된 이유가 된다. 그것은 건축·조각·회화의 평행적이고
동시적인 발전을 과신했기 때문일 수도 있다. 전반적으로 볼 때 중
부 이탈리아, 특히 로마의 건축은 오히려 연속적이고 일관되게 '고
전' 전성기 르네상스에서 초기 바로크로 발전했다. 만일 조각과 회

143) 이 장의 주35에 인용된 프리들렌더와 안탈의 논문 참조.
144) 이 책 참고문헌의 제5장에 나오는 문헌 참조.

화에서도 이와 마찬가지일 것이라고 추정하는 것(양식의 발전 문제에서 건축을 '만물의 척도'라고 보는 옛 습관에서 생긴 추정)이 맞지 않다면, 최근의 마니에리슴에 대한 재평가에 따라 건축의 발전에 관한 생각도 급하게 뒤집으면 비슷한 실수를 저지르게 될 것이다. 로마를 포함하는 중부 이탈리아의 재현 예술에서 마니에리슴적인 풍조는 세를 키워서 신선한 북이탈리아의 힘을 출현시키고 전성기 르네상스의 의도적인 부흥을 꾀했는데, 이는 초기 바로크의 승리를 확보하기 위한 것이었다. 그러나 건축 영역에서는 로마에서와 마찬가지로 브라만테, 라파엘로, 상갈로부터 비뇰라, 델라 포르타, 룽기, 폰타나, 그래서 마데르나까지, 그리고 전성기 바로크의 대가들에 이르기까지 끊임없는 하나의 연속을 이룬다. 이런 연속은 여전히 이른바 발전의 주류를 구성한다. 그래서 그 중요성이 마니에리슴 건물의 존재에 의해 감소되지는 않는다. 중부 이탈리아 회화에서는 일반적이었던 마니에리슴이 중부 이탈리아 건축에서는 예외적인 것으로 남아 있다.

르네상스 미술의 역사를 통람해보면 이런 사태는 놀랍지 않다. 중부 이탈리아 건축은 처음부터 고딕과 단호하게 관계를 끊었다. 고딕의 잔존이나 부활은 마니에리슴이 우위를 차지하는 최소한의 조건 가운데 하나였다. 반면 토스카나 지역과 움브리아 지역의 콰트로첸토 회화——이렇다 할 로마의 15세기 회화는 없었다——는 매우 개략적으로 고딕을 기반으로 하는 르네상스 미술로 정의될 수 있다. 한편 토스카나와 움브리아의 15세기 건축도 개략적으로 보면 로마네스크를 기반으로 하는 르네상스 미술로 정의될 수 있다. 고대미술을 고딕의 감정과 융합하는——또는 달리 말하면, 고딕 양식에 고전적인 활력을 주입하는——보티첼리, 필리피노 리피, 피에로 디 코시모 또는 프란체스코 디 조르조의 생생한 양식은 브루넬레스키와 알베르티에

75 비오 4세의 소(小)저택,
시에나.

게서 단단히 닻을 내린 건축, 즉 마니에리슴의 파도에 의해 절대로
'정박한 곳에서 쓸려갈' 수 없는 건축과는 본질적으로 다르다.

이렇게 해서 두 가지 중요한 사실이 밝혀진다. 첫째, 우리는 북이
탈리아, 제노바, 그리고 특히 알프스 저편의 나라들에서 르네상스 건
축은 진정한 '고전'양식을 달성할 수 없었다는 점을 이해할 수 있다.
누군가는 르네상스 건축이 처음부터(*ab ovo*) 마니에리슴적이라고 표
현할지 모른다. 거의 모든 르네상스 건축의 산물은 "근세의 옷을 입
은 고딕의 신체들"로 성립되었다. 아우크스부르크의 위대한 엘리아
스 홀을 베켄하우스에서 병기고(Zeughaus)를 거쳐 시청사로 안내하
는 예외적인 길은 독일적인 것에서 이탈리아적인 것으로의 발전도
아니고, 이미 주장했듯이 이국적인 것에서 국민적인 것으로의 발전
도 아니다. 이는 이탈리아에서는 가능하지 않았을, 마니에리슴에서

초기 바로크로의 자기 발전을 나타낸다.[145] 둘째, 마니에리슴 건축이 침범한 피렌체와 로마의 지역에서는 문제의 건물이 전문 건축가가 아니라 재현 예술 또는 장식 예술에 정통한 미술가들에 의해 설계되었다는 사실을 이해할 수 있다. 발터 프리틀랜더는 비오 4세의 소(小)저택(그림 75)에서 정점을 보이고 아퀼라 궁에서 유래한 것이 분명하다고 여긴 양식이 '건축론에 대한 반동'의 표현이었다는 사실을 확실히 깨달았다.[146] 이제 우리는 이것이 실제로 비건축가의 반항을 뜻한다는 사실을 이해할 수 있다. 아퀼라 궁의 설계자인 라파엘로는 화가였고, 비오 4세 소저택의 건축가인 피로 리고리오 또한 화가였다(그런데 리고리오의 건축물은 고대미술에 대한 관심이 거의 없었다는 점을, 더 나아가 고고학적인 외관이 마니에리슴 양식과 상반된다는 점을 명백히 보여준다).[147] 스파다 궁의 창작자 줄리오 마초니는 화가이자 치장벽토 세공사(*stuccatore*)였다. 피렌체에서 건축의 마니에리슴을 대표하는 인물들로는 조각가 바르톨로메오 암마나티, 화가이자 무대장치가인 베르나르도 부온탈렌티, 그리고 마지막으로 화가인 조르조 바사리 등이 있다.

바사리는 건축가로서 자신이 미켈란젤로의 발자취를 따르는 것을 당연하게 여겼다. 그런데 사실 미켈란젤로는 마니에리스트가 결코 아니었지만, 바사리는 마니에리스트였다.[148] 베카푸미의 윈저 소묘

145) 팔라디오의 지위에 대해서는 이 책 305쪽 이하 참조.

146) W. Friedlaender, *Das Casino Pius des Vierten*, Leipzig, 1912, p.16.

147) 덧붙여 B. Schweitzer, "Zum Antikenstudium des Angelo Bronzino," *Mitteilungen des deutschen archäologischen Instituts, Römische Abteilung*, XXXIII, 1918, p.45ff. 참조.

148) 건축사에서 미켈란젤로의 지위에 대해서는 K. Tolnay, "Zu den späten architektonischen Projekten Michelangelos," *Jahrbuch der preussischen Kunstsammlungen*, LI, 1930, p.1ff. 참조. 나는 미켈란젤로의 건축 양식은 '르

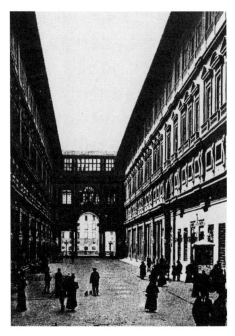

76 우피치, 피렌체.

는 '보르게세 저택'의 설계와는 달랐다. 이와 마찬가지로 바사리의 우피치(그림 76)는 판돌피니 궁이나 비도니 궁과 달랐다. 또한 미켈란젤로가—그리고 바사리가—안토니오 다 상갈로의 산 피에트로 대성당 모형에 퍼부었던 비난이 한층 더 정당성을 지니고 바사리 나름의 건축적인 노력에 적용될 수 있었다는 사실은 거의 모순에 가깝다(비록 그것들이 바사리의 말대로 "시대의 성격을 고려하는 아주 상찬할 만한 가치가 있는 것"이라 해도 말이다). "그 구성도는······ 원주들,

네상스' '바로크' 또는 '마니에리슴'이라는 항목 아래 분류될 수 없으며, '그것의 독자적인 양식의 시대'를 형성하는 것으로 간주해야 한다는 톨네이의 확신에 찬성한다. 오직 피렌체 시대(1517~34)의 건축물에서만 마니에리슴 조류의 (그다지 본질적이지 않은) 영향을 볼 수 있다—이는 그 시기의 조각과 회화에 관한 발터 프리들랜더의 연구와 부합한다.

겹겹의 아치들, 겹겹의 코니스들처럼 매우 작은 돌출부와 각 부분들에 의해서 아주 많이 분할된다."[149]

149) 이 장의 주 40 참조.

제6장 알브레히트 뒤러와 고전고대

예술을 향한 그리스인들과 로마인들의 존경과 숭배는
고대의 문헌에 충분히 암시되어 있다. 그러나 고대 이후 천 년 이상
예술은 완전히 상실되고 감추어졌다. 그러다 지난 200년 전부터
겨우 예술은 이탈리아인들에 의해 광명을 얻게 되었다.

• 알브레히트 뒤러

15세기 끝 무렵에 알브레히트 뒤러가 만든 작품은 북부 유럽(이하
'북방'이라고 한다―옮긴이)에서 르네상스 양식이 시작된 것을 나타
냈다. 고전미술에서 아주 멀리 떨어진 시대의 말기에, 한 독일 미술
가가 자기 자신과 독일인을 위해 고전미술을 다시금 발견한 것이다.
그 재발견 앞에는 아마도 '그리스인과 로마인의 미술'로부터의 완전
한 멀어짐이라는 역사적 필연이 존재했을 것이다. 이탈리아 미술은
이른바 유사성(affinity)을 통해 고대미술로 되돌아가는 길을 찾을 수
있었다. 그런데 북방의 방식은 오로지 대조(antithesis)를 통해서 그
것을 되찾을 수 있었다. 또한 그렇게 하려고 초기 중세미술을 과거의
고전미술과 연결하는 모든 선을 끊어야 했다.

뒤러는 그 '거리의 정념'(pathos of distance)을 느낀 최초의 북방 미
술가이다. 고전미술을 대하는 뒤러의 태도는 후계자나 모방자의 태
도가 아닌 정복자(*conquistador*)의 태도였다. 즉 그에게 고대는 열매가
맺히고 꽃이 핀 정원이 아니며, 다시 이용할 수 있는 돌이나 열주가
남아 있는 폐허도 아니다. 그것은 잘 조직된 군대에 의해 다시 정복
당할 수밖에 없었던 잃어버린 '왕국'이다. 뒤러는 원칙적으로 개혁

에 의하지 않고서는 북방 미술이 고대의 예술적인 가치를 흡수할 수 없다고 이해했기 때문에, 스스로 이론과 실천 모든 면에서 그 개혁을 수행했다. 뒤러 본인의 증언에 따르면, 그의 이론적 작품들——소실된 '고대인의 문헌들'을 대신한다——은 '머지않아 회화 예술이 그것의 초기의 완전함을 달성'[1]할 수 있게 하려고 했다. 뒤러는 『인체비례론』을 출판하기 거의 30년 전에 고전적인 움직임을 보이는 고전적인 인물상을 제작하려고 노력했다. 그때 그의 의도는 자기 작품들을 여기저기 쌓인 전리품들로 장식하는 것이 아니라, 자신과 동료 독일인 미술가들을 조직적으로 교육해서 인체에 내재된 풍부한 표정의 힘과 미를 대하는 '고전적' 태도를 그들에게 함양하는 것이었다(아마 당시에는 이런 의도를 의식적으로 깨닫기보다는 직감적으로 느꼈을 것이다).

"천 년 이상 완전히 상실되고 감추어졌던"[2] 것이 이제 부활하는, 또는 뒤러의 표현대로 "재성장하는"(*Wiedererwachsung*)[3] 예술의 황금시대에 대한 관념은 이탈리아에서 발생했다.[4] 즉 이탈리아는 그 뉘른베르크 거장이 지식과 체험을 만드는 원천이었으며 르네상스 계획안을 완성하는 데 희망의 도우미였다. 뒤러의 이론적인 흥미는 어느 이탈리아인과의 우연한 친교에 의해 일깨워졌다. 그래서 그는 몇 번이고 다시 이탈리아 이론가에 관한 연구로 관심을 돌렸으며,[5] 자신이 크게 상찬했던[6] 이탈리아 화가들의 '나체상'(*nackete Bilder*)에 흡

1) K. Lange & F. Fuhse, *Dürers schriftlicher Nachlass*, Halle, 1893, p.207, line 7ff.
2) *Ibid.*, p.181, line 25.
3) 예를 들어 *Ibid.*, p.344, line 16.
4) 이 책 제5장 참조.
5) E. Panofsky, *Dürers Kunsttheorie*, Berlin, 1915의 곳곳을 보라. 또한 이 책 제2장 참조.
6) Lange&Fuhse, *op.cit.*, p.254, line 17.

수된 고전적 형태와 고전적 움직임은 무엇이든 빌려왔다.

그리스·로마 조각상과 뒤러와의 직접적인 접촉을 통해서 뒤러의 '고전적 양식'(*antikische Art*)을 설명하려는 시도로 돌아가지 않으려면, 굳이 이탈리아 르네상스의 중개적인 역할을 강조할 필요는 없다. 아주 최근에 어떤 저자는 새롭고 매혹적인 방법으로 그러한 견해를 주장했는데, 그가 독일 미술가를 이탈리아에서 해방시키려는 기대는 자신의 모든 선배들을 능가한다. 우리는 뒤러가 고전의 원작들에서 직접 영감을 받았다는 사실, 그리고 그가 볼로냐, 파도바 또는 베네치아보다는 아우크스부르크[7]에서 더욱 그런 원작들의 영향을 받았다는 사실 등을 믿을 것을 요청받는다.

뒤러가 그린 아담의 원형이 「벨베데레의 아폴론」을 계승한 이탈리아의 소묘인지 아니면 로마식 부조인지, 또는 활 쏘는 헤라클레스의 자세의 기원이 폴라이우올로의 작품인지 아니면 고전 조각상인지의 여부는 비교적 중요하지 않은 것처럼 보인다. 그러나 여기에는 원리의 문제가 담겨 있다. 우리는 뒤러의 작품들이 고전 원작의 인상으로부터 제작되어왔는지 어떤지보다는, 그것들이 고전 원작의 인상으로부터 제작될 수 있었는지 어떤지를, 즉 역사적인 정황에 비추어 고대의 작품들이 15세기 독일의 한 미술가에게 직접 영향을 주었다고 가정하는 것이 가능한지를 스스로에게 질문해봐야 한다. 이러한 원리의 문제에 대한 태도를 수용해야만, 사실의 문제를 음미할 수 있기 때문이다.

[7] M. Hauttmann, "Dürer und der Augsburger Antikenbesitz," *Jahrbuch der preussischen Kunstsammlungen*, XLII, 1921, p.34ff.

1. 고전적 파토스

르네상스는 두 가지 이상(理想), 즉 인체의 표현력과 미가 고전미술에서 실현되었다는 것을 발견했다. 이탈리아 콰트로첸토(Quattrocento: 1400년대—옮긴이)가 고대미술의 '고전적 고요'[8]를 감상하고 거기에 빠져들기 이전에 그것의 '비극적 불안'에 감명을 받아 흥분했던 것만큼, 젊은 뒤러는 「벨베데레의 아폴론」의 미에 가까이 가기 이전에 죽음과 유혹의 열정적인 장면들에 매료되었다. 오르페우스의 죽음과 유로파의 납치, 헤라클레스의 과업, 격노한 바다 괴물들의 싸움 같은 주제의 선택은 뒤러가 '고전적 양식'이라고 맨 처음 이해한 것이 무엇이었는지를 명확하게 가리킨다. 그 단계에서 그는, 심지어 아폴론에게서도, 승리자의 평안한 이미지보다는 팽팽히 긴장하는 노력의 이미지를 보았다. 뒤러는 헤라클레스의 활시위를 당기려 하는 작은 큐피드를 표현함으로써, 아폴론을 위대한 태양신의 경쾌한 율동적 자세가 아니라 유명한 고전 조각상이 암시하는 고군분투하는 운동감을 표현했다.[9]

그런 모든 작품은 이미 알려진, 또는 확실하게 추정할 수 있는 이탈리아의 작례들에 기초한 것들이다. 「오르페우스의 죽음」(소묘 L.159)의 중심 모티프의 기원은 바르부르크가 페리클레스의 시대까지 거슬러 올라가 찾을 수 있었던 구도인데,[10] 그것이 북이탈리아 판

8) A, Warburg, "Der Eintritt des antikisierenden Idealstils in die Malerei der Frührenaissance"; A. Warburg, *Gesammelte Schriften, Leipzig and Berlin*, 1932, I, p.175f.

9) F. Wickhoff, "Dürers antikische Art," *Mitteilungen des Instituts für österreichische Geschichtsforschung*, I, p.413ff.

10) A. Warburg, "Dürer und die italienische Antike"; *op.cit.*, II, p.443ff. 참조. 또한 J. Meder, "Neue Beiträge zur Dürer-Forschung," *Jahrbuch der kunsthistorischen*

77 알브레히트 뒤러, 「유로파의 납치」와 그 밖의 스케치(소묘 L.456),
빈, 알베르티나 미술관.

화를 통해서 전해지고 아마도 폴리치아노의 「오르페오」 같은 시적
원천에서 영감을 얻은 만테냐풍의 원형에서 비롯되었다는 사실은
오래전에 실증된 바 있다.[11] 전술한 「큐피드-아폴론」(소묘 L.456, 그
림 77)은 고전 원작이 아니라 그 원작에 대한 콰트로첸토식 해석을
통해 모사되었다. 그 소묘에는 이상한 자세, 손가락의 굴곡, 펄럭거
리는 옷깃, 옷 주름의 리본, 너무도 우아한 구두 같은 비고전적 특성
이 뚜렷하다.[12] 또한 같은 면에 그려져 있는 「유로파의 납치」도 이탈

Sammlungen des Allerhöchsten Kaiserhauses, XXX, 1911, p.183ff., 특히 p.211ff.
참조. 이 모티프의 기원은 기원전 3000년경으로 거슬러 올라갈 수 있다. 그 예
로 카이로에 있는 멘투호테프의 작은 '전승(戰勝) 부조(浮彫)' 참조.

11) M. Thausing, *Albrecht Dürer*, Leipzig, 2nd ed., 1884, p.226(영역은 F.A. Eaton,
ed., London, 1882, Vol.I, p.221)의 언급 참조. 최근에는 뒤러의 소묘를 우리에
게 전해 내려온 판화와 직접 연결시키지 않고, 어쩌면 그보다 훨씬 뛰어날지
도 모를 그 판화의 원형과 연결시키는 경향이 있다(Meder, *op.cit.*, p.213).

리아 회화나 소묘에서 비롯되었음이 한층 명백하다.

우선, 뒤러의 묘사는 모든 본질적인 특징들에서 이 책 서장에서 인용하고 분석했던 폴리치아노의 「마상 시합」(*Giostra*)에 드러난 훌륭한 시의 연(聯)과 일치한다.[13] 반인반수의 사티로스와 해수—르네상스 내내 공통되는 것들이며, 들(*lito*)과 바다(*mare*)의 의인화처럼 설명이 거의 필요 없는 것들이다—는 제외하고, 폴리치아노의 시는

12) W. Weisbach, *Der junge Dürer*, Leipzig, 1906, p.47f.; 그 밖에 Meder, *op.cit.*, p.214와 Hauttmann, *op.cit.*, p.34. 도상학에 관한 간략한 논의가 정리되어 있다. 동양인 복장을 하고, 해골을 들고, 책과 냄비를 발 옆에 둔 남성이 아폴론을 향해 서 있다. 그 냄비에 새겨진 LVTV.S라는 문자는 비코프(*op.cit.*, p.417)에 의해서 '*lutum sacrum*'(성스러운 수증기)로 상술되었고, 냄비와 수염 난 동양인 모두 수증기가 중요한 역할을 하는 아폴론의 신탁 이야기와 관계된다. 그러나 *lutum*(진흙·옥토·점토·퍼티)이라는 단어에는 '수증기'라는 의미가 없다. 제대로 읽으면 *lutum sapientiae*인데, 이것은 연금술의 전문용어로 기구를 밀폐하는 특수 퍼티를 가리킨다(E.O. von Lippmann, *Die Entstehung und Ausbreitung der Alchemie*, Berlin, 1919, p.43 참조). 괴테의 호문쿨루스(난쟁이)에 생명을 불어넣은 물질은 여전히 '프레스코 속에 밀폐되어'(in einen Kolben *verlutiert*) 있다. 이 장면은 연금술 작업을 나타내며, 환상적인 의상, 책, 끓는 냄비, 죽은 자의 머리 따위와 아주 잘 맞아떨어지기 때문에 에프루시(Ephrussi, *Albert Dürer et ses dessins*, Paris, 1887, p.121)는 LVTV.S를 해독하지 않고도 올바른 해석을 생각해낼 수 있었다. 다만 문제는, 구도적인 견지에서 연금술사와 가장 밀접한 관계에 있는 아폴론 또한 도상학적으로 연금술사와 연결되는지 여부이다. 이는 확실하지 않지만, 결코 불가능한 것만도 아니다. 태양신 아폴론, 즉 태양은 연금술사에게는 자기가 만들어내려고 했던 귀금속을 나타낸다. "Die Sonne selbst, sie ist ein lautres Gold"(태양 자체, 그것은 순금이다). 그러므로 아폴론상은 연금술사가 찾는 황금의 상징으로, 또는 좀더 구체적으로는 그의 연금술 작업을 지원하는 신상(神像)으로 해석될 수도 있다. 예를 들어 프랑수아 라블레는 마술의 전당을 탁월하게 묘사하면서 신비적인 과학을 조소한다. 그 전당은 모든 행성 신들의 상으로 장식되었으며, 그들 가운데 '포이보스'상은 '순'(純)금으로 만들어졌다(*Gargantua and Pantagruel*, V, 42).

13) 이 책 제1장의 주 28 참조.

뒤러가 묘사한 것의 모든 특질을 포함한다. 비탄에 잠긴 여인들의 합창, '부풀어 오르고 뒤로 펄럭거리는' 옷 주름, 머리를 뒤로 향한 '주의 깊은' 황소,[14) 그리고 무엇보다도 여주인공의 자세와 움직임 등이 그러하다. 그렇게 걱정스럽게 몸을 구부리고 있는 유로파의 거동은 폴리치아노의 말에서보다 더 분명하게 표현될 수는 없다. 그녀는 "예쁜 시녀들"을 뒤돌아보고 부르면서, 한 손을 황소의 뒤편에 붙이고 다른 쪽 손으로는 뿔을 잡았다. 그리고 "그녀는 바닷물에 젖을까 봐 두려워하듯, 자신의 벗은 발을 위로 올렸다".[15)

14) 거의 동시대의 또 다른 묘사들(예를 들어 '새와 함께 있는 화가 I.B.'의 판화 B.4, 아니면 프란체스코 콜론나의 *Hypnerotomachia*, Venice, 1499, fols. K IV 또는 K V v.에 있는 목판화)에서 황소는 똑바로 앞을 보고 있으며, 유로파의 자세도 전혀 다르다.

15) 물론 폴리치아노의 묘사는 오비디우스에게 의존한다. 그런데 뒤러의 묘사를 오비디우스에게서 직접 이끌어내는 것은 불가능하다. 이유는 이렇다. 첫째, 폴리치아노의 번역은 전거가 있는 글귀(*locus classicus, Met.*, II, 870ff. 이미 Wickhoff, *op.cit.*, p.418f.에서 인용)에 기초할 뿐만 아니라 몇 가지 흩어져 있는 문장들로부터 모아진다. 예컨대 '뒤에서 펄럭이는 옷'은 *Met.* I, 528에서 온 것이고, 발 위에 있는 소묘는 *Fast.*, V, 611f.에서 온 것이다. 더욱이 *Fast.*에는 마치 반복되는, 일시적인 동작("saepe puellares subducit ab aequore plantas")처럼 그려졌으며, 폴리치아노는 그것을 하나의 고정된 자세처럼 묘사했다. 둘째, 뒤러의 소묘는 오비디우스에게서 발견되지 않은, 그리고 그 일부가 다른 전거들로부터 공급된 모티프라는 점에서 폴리치아노의 텍스트와도 일치한다. 친구들의 비탄과 황소의 '경계' — 만일 *nota*라는 단어가 '그가 둘러본다'라는 뜻이라면 — 가 그러하다. 셋째, 유로파의 오른손은 뿔을 쥐고 왼손은 황소 뒤에 놓여야만 하는데, 뒤러의 소묘에서는 이와 반대이다. 이는 폴리치아노가 'l'una'(한 손)와 'l'altera mano'(다른 쪽 손)만 언급한다는 사실로 설명될 수 있다. 덧붙이자면, 폴리치아노의 텍스트는 비코프가 '니케 타우로크토노스'(Nike Tauroktonos: 황소를 죽이는 니케를 가리킨다. 타우로크토노스는 황소를 뜻하는 타우로스(tauros)와, 죽이는 자를 뜻하는 크토노스(ktonos)가 합쳐진 말이다—옮긴이)에서 기원을 찾아야 한다고 제안했던, 뒤러의 유로파의 특수 자세를 충분히 설명한다. 당시 아우크스부르크에 보관되어 있던, '팔을 뻗어 구원을 요청하는 발가벗은 여인을 질질 끌고 가는 황소'(taurus qui vehebat

따라서 유로파 소묘는 문학적으로 이탈리아와 연관된다. 그렇지만 우리는 또한 이탈리아에서 기원하는 묘사적인 원천도 상정하지 않을 수 없다. 비록 뒤러가 오직 텍스트에 따라 묘사하긴 했지만, 그 결과가 얼마나 북방적인지는 「대(大)운명의 여신」(목판 B.77)에서 드러난다. 이 작품의 주제에 관해 말하자면, 역시 폴리치아노의 시에서 유래했지만[16] 표면적으로는 놀라울 정도로 비(非)이탈리아적이다. 물론 유로파 소묘에서, 이탈리아 콰트로첸토 미술의 영향은 시각적인 측면에서 분명하다. 즉 긴 뿔피리를 부는 푸토,[17] 머리가 작고 둥근 작은 천사들(amoretti),[18] 머리를 쥐어뜯고 공포의 절규를 내뱉으며 두 팔을 들고 비판에 젖은 시녀들[19] — 이러한 모든 것은 전형적인 이탈리아 모티프이다. 그리고 뒤의 작은 인물들(이들의 공포에 찬 과장된 몸짓은 「아뮈모네」 판화에서 되풀이된다)[20]은 틀림없이, 콰

nudam puellam *tensis bracchiis auxilium implorantem*)를 표현한 조각이 뒤러의 모델 역할을 했다는 하우트만의 추측은 물론 지지받지 못했다. 왜냐하면 '탄원하며 뻗은' 소녀의 팔 모티프가 뒤러의 구도에는 빠져 있기 때문이다.

16) K. Giehlow, "Poliziano und Dürer," *Mitteilungen der Gesellschaft für vervielfältigende Künste*, XXV, 1902, p.25ff.

17) 예들 들면 베네치아 아카데미에 있는 벨리니의 이른바 「지혜의 우의」 참조. 나중에 판화 B.66과 B.67에서 전개된, 뒤러의 소묘에 보이는 어린이 나상도 베네치아파에서 유래했을 것으로 짐작된다. 예컨대 B.66에서 지구와 함께 있는 정령을, 역시 베네치아 아카데미에 보존되어 있는 벨리니의 「운명의 우의」에 나오는 작은 피리 연주자와 비교해보라. E. 티체-콘라트("Dürer-Studien," *Zeitschrift für bildende Kunst*, LI, 1916, p.263ff.)는 B.66과 B.67 판화들의 기원을 고전의 부조 유형에서 찾으려고 하다가, 역사적인 정황을 제대로 평가해 '그 판화들과 고전 원작 사이의 중간적인 연결'임을 정확하게 주장한다.

18) H. Wölfflin, *Die Kunst Albrecht Dürers*, 2nd ed., 1908, Munich, p.170 참조.

19) 예를 들면 만테냐의 판화 「매장」 B.3의 오른쪽에서 두 번째 인물 참조.

20) E. 티체 콘라트의 앞의 논문에서 행하는 '아켈로스와 페리멜레'(Ovid, *Met.*, VIII, 592ff.) 같은 주제의 해석은, 능욕당한 딸을 무자비하게 책망하는 부친의 횡포(*feritas paterna*)의 기색을 해변가에 나타난 아버지에게서 전혀 찾을 수

트로첸토 미술의 고전적 묘사에서 거의 빠지지 않고 등장하는, 몸을 가린 듯 만 듯한 의상을 걸친 민첩한 발의 '님프'를 따라 했을 것이다.[21]

「오르페우스의 죽음」에서처럼 「유로파의 납치」에서도 뒤러는 이 중 우회라고 해도 될 만한 반복 조사를 거쳐 고대미술에 가까이 다가 갈 수 있었다. 어느 이탈리아 시인—아마도 다음 두 경우 모두 폴리 치아노일 것이다—은 오비디우스의 묘사를 언어적·정서적으로 그 시대에 맞는 자국어로 번역했다.[22] 그리고 어느 이탈리아 화가는 콰

없었다는 사실과 맞지 않다. 오히려 아버지는 너무 늦게 도착해서, 희생자를 구하기 위해 또는 적어도 그녀를 애도하기 위해 해변으로 급히 간다(목판화 B.131의 달리는 용병 참조). 오비디우스가 아켈로스를 황소의 형태로 묘사하고(IX, 80ff.), 아켈로스의 뿔 중 하나가 풍요의 뿔로 변형된 사실들은 그 자체로 '(사슴의) 가지 진 뿔'이라는 잘못된 해석을 미리 차단한다.

21) Warburg, "Botticellis Geburt der Venus······," *op.cit.*, I과 곳곳에, 특히 pp.21f., 45ff. 여기에서는 닌파(*ninfa*)의 보기 드문 중요성이 많은 문학적 사례들로 서술된다. '닌파'는 '소녀'나 '애인'이라는 뜻으로의 고전적 의역이 필요한 곳이면 어디에서나 일정하게 사용되었다.

22) 신화적인 내용에 흥미를 느낀 미술가들이 자국어로 글을 쓰는 동시대 작가들에게 종종 의존하는 것은 당연하다. 폴리치아노의 영향은 보티첼리의 「비너스의 탄생」, 라파엘로의 「갈라테아」, 그리고 오르페우스의 북이탈리아풍 묘사 등에서 뚜렷하다(A. Springer, *Raffael und Michelangelo*, 2nd. ed., Leipzig, 1883, II, p.57ff.; Warburg, *op.cit.*, I, pp.33ff., II, 446ff.). 뒤러의 유로파 소묘에 등장하는 많은 작은 바다 생물체들(아마도 문학적 유사물에 의해 설명되어야 할 것이다)을 루키아누스와 모스쿠스에게서 끌어낼 필요는 없다. 다른 예들을 대신해 *Hypnerotomachia*, fol. D II v.의 공상적인 고전적 부조에 대한 다음과 같은 즐거운 기술을 인용할 수 있다(일부는 생략하고, 구두점은 현대 방식으로 바꾸었다). "······offeriuase······ caelatura, piena concinnamente di aquatice monstriculi. Nell'aqua simulata & negli moderati plemmyruli semi-homini & foemine, cum spirate code pisciculatie. Sopra quelle appresso il dorso acconciamente sedeano, alcune di esse nude amplexabonde gli monstri cum mutuo innexo. Tali Tibicinarii, altri cum phantastici instrumenti. Alcuni tracti nelle eatranee Bige sedenti dagli perpeti Delphini, dil frigido fiore di

트로첸토 미술 미장센의 모든 장치, 예컨대 사티로스, 네레이스, 큐피드, 도망가는 님프, 부풀어 오른 옷 주름, 흘러내리는 긴 머리 등을 구사해 두 사건을 시각화했다.[23] 이러한 이중의 변형 이후에야 비로

nenupharo incoronati……. Alcuni cum multiplici uasi di fructi copiosi, & cum stipate copie. Altri cum fasciculi di achori & di fiori di barba Silvana mutuamente se percoteuano……." 콜론나의 매력적인 외래어 혼용체 관용구를 최대한 이해해서 번역해보면 다음과 같은 뜻이다. "내 눈앞에 보이는 것은 …… 작은 수중 괴물들이 아름답게 조화를 이루어 가득 차 있는 부조이다. 진짜 같은 물과 잔잔한 파도에 반은 남자이고 반은 여자인 것이 물고기의 꼬리를 하고 있다. 이러한 것의 등 뒤에 바로, 나체의 여인 몇몇이 고상하게 앉아 괴물들과 서로 포옹하고 있다. 어떤 것들은 플루트를 불고, 또 어떤 것들은 환상적인 악기 연주에 빠져 있다. 그 밖의 나머지는 이상한 전차에 앉아 있는데, 수련의 서늘한 개화로 머리를 장식한 날랜 돌고래가 이것을 끌어당기고 있다. …… 일부는 다양한 과일이 가득한 다양한 모양의 꽃병을, 넘칠 듯한 풍요의 뿔을 손에 쥐고 있다. 또 어떤 것들은 수선화 또는 숲수염꽃(barba silvana) 같은 꽃의 작은 가지들로 서로를 치고 있다……."

23) 이에 대해서는 Warburg, "Botticellis Geburt der Venus"의 곳곳 참조. 카를 로베르트 교수는 친절하게 고전고대에는 오직 미내드만 흩날리는 머리카락으로 묘사되었고, 그렇게 하는 것조차 특정 시기에 한정되었다는 사실을 나에게 알려주었다. 초기 이탈리아 르네상스에서는 그렇게 고도로 특수화된 모티프를 아주 광범위하고 열광적으로 사용했으며, 이는 어떤 의미에서 고대 양식(maniera antica)의 품질을 증명하는 것이기도 했다. 심지어 고전 작품을 비교적 정확하게 모사할 때조차도, 바람에 날리는 머리카락은 르네상스 모방가에 의해 별 근거 없이 덧붙여지기도 했다(예를 들면 Warburg, op.cit., p.19f.에서 논의된 찬틸리의 소묘 참조). 또는 유명한 판화 「아리아드네와 디오니소스」 (Catalogue of the Early Italian Engravings in the British Museum, Text Vol., p.44, Fig. A.V.10)에서 오른쪽 구석의 인물상은 베를린에 있는 어느 부조에 보이는, 그에 상응하는 인물상(R. Kekulé von Stradonitz, Beschreibung der antiken Skulpturen, Berlin, 1891, No. 850에 복제)과 비교될 수밖에 없다. 바르부르크가 인식하고 강조한 이 기묘한 특성은 초기 르네상스를 고전적인 북방 미술과 현대적인 북방 미술 모두에서 구별해준다. 주지하듯이, 고전미술은 신체 움직임의 표현을 좋아했는데, 오직 미내드를 표현하는 예외적인 경우에만 흩날리는 머리를 덧붙여서 그 움직임의 효과를 강조했다. 다른 한편, 후기 고딕 미술은 신체 움직임의 기색이 전혀 없어 보이는 인물상에게조차 '바람에 날린' 머리를 부

소 뒤러는 고전적인 재료를 사용할 수 있었다. 오직 풍경적인 요소들—나무, 풀, 언덕, 건물—만 이탈리아 원형에서 독립한다. 비록 그런 '분주한 작은 것들'(tätig kleinen Dingen)이 대부분 고전적인 사티로스, 여성 판, 트리톤 등인 것이 사실이지만, 처음부터 끝까지 공간을 '분주한 작은 것들'로 채우는 수법은 철저하게 북방적이다.[24]

「오르페우스의 죽음」과 「유로파의 납치」를 그리고 6년 뒤인 1500년, 뒤러는 오직 하나의 신화적 주제를 다루는 유화를 그렸다 (그림 78). 그 그림은 '스팀팔로스 숲의 새 떼를 죽이는 헤라클레스'를 표현했는데, 고전고대에 대한 뒤러의 맨 처음 반응을 궁극적으로 표현한 것이라고 할 수 있다. 당시 뒤러에게 그 그림은 영웅적 나체화, 해부학적 구성, 힘찬 움직임과 동물적 정욕을 담은 남성적 표현이었다. 전반적으로 뒤러는 폴라이우올로의 헤라클레스 그림들 가운데 하나, 특히 뉴헤이븐의 자비스 컬렉션에 있는 「네소스를 살해하는 헤라클레스」(그림 79)를 길잡이로 삼았다.[25] 그런데 기묘하게 느껴질지 모르지만, 이 이탈리아 원형의 양식은 그것의 독일 '아류'

여한 선들이 만드는 활기 넘치는 유희에 환호했다. 예를 들어 숀가우어의 평온한 「현명한 처녀들」(B.77, 78, 81, 84) 또는 마찬가지로 평온한, 트럼프 삽화가의 「야생의 여인」(Wildendame) 참조. 이탈리아 콰트로첸토는 고전고대의 특별한 주제에 한정된 모티프를 보편화했지만, 다른 한편으로는 그것의 사용을 실제로 움직이는 인물상에 한정했다. 선적인 움직임에 대한 후기 고딕 미술의 강한 선호는 충분히 발휘됐지만, 유기적인 신체 운동에 대한 고전적 동경에 상응하는 작품들에서만 그러했다. 라파엘로의 「갈라테아」가 예증하듯, 전성기 르네상스는 머리카락 한 올 한 올을 꽉 짜인 덩어리로 압축함으로써 '흐르는 머리 모티프'를 아주 논리적으로 선적인 표현에서 조형적인 표현으로 바꾸었다.

24) Weisbach, *op.cit.*, pp.36, 63f.는 물론이고 Meder, *op.cit.*, p.215; 또한 이 책 404쪽 이하도 참조.

25) Weisbach, *ibid.*, p.48ff.와 복제된 것도 함께 참조.

78 알브레히트 뒤러, 「스팀팔로스 숲의 새 떼를 죽이는 헤라클레스」(부분),
뮌헨, 알테 피나코테크 미술관, 1500년.

보다 훨씬 엄격하게 콰트로첸토의 관습과 마니에리슴에 한정된다.
뒤러의 그림에서 우아한 가냘픔은 힘 있는 완강함에 자리를 양보한
다. 동요하면서도 우유부단한 자세(검을 들고 돌진하는 자세와 달리는
자세의 중간)는 강력하고 분명한 공격 자세로 변하는데, 팔은 긴장해

79 안토니오 폴라이우올로,
「네소스를 살해하는
헤라클레스」
(부분), 예일 대학교 미술관.

있으며 한쪽 발은 원기 넘치게 앞으로 내딛고 다른 쪽 발은 땅을 굳건하게 밟고 있다. 폴라이우올로의 인물은 그저 개략적인 것만 제공하는 듯 보이는데, 뒤러는 그것을 조형적 양감과 기능적 에너지로 가득 채웠다. 누가 말했듯, 그렇게 더욱 고귀하고 더욱 고전적인 인체 개념의 근원을 고대미술 그 자체에서 찾자는 막스 하우트만 교수의 생각은 적절했다. 그러나 뒤러가 '교훈을 개선할' 수 있도록 영향을

80 알브레히트 뒤러, 「사비니족 여인 강탈」(소묘 L.347), 바욘, 보나 미술관, 1495년.

끼친 것은 고전적 전거가 아니라 그 전거에 대한 이탈리아풍 해석이었다. 또한 그 중개자 역할을 한 사람이 바로 폴라이우올로 자신이었다는 사실은 놀랄 만한 우연의 일치이다.

1495년 뒤러는 폴라이우올로의 소묘를 부분적으로 모사했다. 폴라이우올로의 그 소묘는 '사비니족 여인 강탈'을 표현한 것이다. 지금은 소실된 그 소묘는 원래 연작의 일부였으며, 연작의 다른 작품 몇 점은 현존한다. 뒤러의 소묘(L.347, 그림 80)는 억센 남자 두 명을 보여주는데—또는 팔과 머리 위치의 차이를 제외하고, 앞모습을 보이는 사람과 뒷모습을 보이는 사람은 동일한 사람으로 그려졌다—, 그들은 각각 어깨에 여인을 둘러메고 있다. 폴라이우올로의 인물상은 고전 조각의 아주 일반적인 유형에 기반을 두고 있다. 그러나 좀 더 선동적이고 최초의 해부도(*pictore anatomista*)의 기준을 따라 훨씬 공들여 제작되었으며, 또—특징적으로—투쟁적인 파토스 영역

에서 관능적인 파토스 영역으로 옮겨갔다. 폴라이우올로의 묘사에서 바람기 넘치는 로마인은 많은 고전적 부조[26]와 조각상[27]으로 우리에게 잘 알려진 '에리만테스의 멧돼지를 메고 가는 헤라클레스'를 두 가지 관점에서 반복한다. 뒤러가 이러한 고전적 유형을 숙지할 수 있었던 계기는 폴라이우올로의 해석[28]을 거쳐서 만들어졌지, 아우크스부르크에 있다고 추정됐지만 실제로는 그곳에 없었던 로마 원작(그림 81, 82)[29]과의 직접적인 접촉에 의해서가 아니었다. 뒤러는

26) C. Robert, *Die antiken Sarkophagreliefs*, III, 1, Berlin, 1897, Pl. XXVIIIff. 특히 Pl. XXXI 참조.

27) 예컨대 Clarac, *Musée de Sculpture comparée*, No. 2009 참조.

28) 이전에 폴라이우올로의 작품의 것이라고, 또 고전 조각상에 기초한 것이라고 여겨졌던 다른 회화, 즉 워싱턴 내셔널갤러리의 「다비드」(Warburg, "Dürer und die italienische Antike," *op.cit.*, II, p.449)는 오늘날에는 안드레아 카스타뇨의 작품으로 되어 있다(Warburg, *ibid.*, p.625 참조).

29) 하우트만(*op.cit.*, p.38ff.)은 페트루스 아피아누스의 *Inscriptiones sacrosanctae vetustatis...... Petrus Apianus Mathematicus Ingolstadiensis et Bartholomaeus Amantius Poeta DED.*, Ingolstadt, 1534, pp.170, 171 — 정면도와 후면도 — 에 복제된 헤라클레스상은 아우크스부르크 푸거 가문이 소장했다고 믿었다. 하우트만은 베아투스 레나누스의 푸거 컬렉션에 대한 기술(1531년)이 헤라클레스상을 전혀 언급하지 않았다는 점과, 아피아누스 목판화의 명문은 실은 푸거가(家)의 한 사람인 라이문트가 자신의 소묘 컬렉션 복제 때 이용한 것 가운데 하나라는 점(실제로 그러했다)을 지적했다. 그러나 1500년 아우크스부르크에서 고전적인 「헤라클레스」를 뒤러에게 점검받도록 하기 위해 하우트만은 아피아누스가 복제했던 그 상이 원래 포이팅거 소유의 대리석상(*imago marmorea*)과 동일한 것으로 하자고 제의한다. 하우트만에 따르면, 1514년에 '하우트만의 집에 있는 것' '최근 로마에서 옮겨온 것' 등으로 언급된 그것은 1531년과 1534년 사이에 푸거 가문의 소유가 되었다. 이런 가설은 받아들이기가 매우 힘들다. 첫째, 만일 아피아누스가 복제한 그 상이 책이 출판되었을 당시에 푸거 가문 소유였다면, 왜 그는 분명하게 말하지 못했는가? 둘째, 우리가 그 소유자가 변경되었을 가능성을 — 포이팅거의 생존 중에는 가능하지 않았을 것 같다 — 받아들인다고 할지라도, 1514년에 처음으로 보고된(*nuper allata*) 조각상이 그보다 이른 1500년에 하우트만의 소유가 되었다는 말을 어떻게 믿을

81 「헤라클레스」, 페트루스 아피아누스의 『신성한 고대 명문집』(*Inscriptiones sacrosanctae vetustatis*)에 실린 목판화, 잉골슈타트, 1534년, p.170(앞면).
82 「헤라클레스」, 페트루스 아피아누스의 『신성한 고대 명문집』에 실린 목판화, 잉골슈타트, 1534년, p.171(뒷면).

1495년 소묘에서 보여준 배경의 나상을 1500~1501년경의 판화 「헤라클레스」(B. 73)에 사용한 것처럼, 이번에는 그것을——반대로——1500년 유화의 헤라클레스에 사용했다.[30] 그리고 이러한 이중적이고 거의 동시적인 재전환은 뒤러가 인물상에 담긴 본래의 신화적인

수 있겠는가? 셋째, 아피아누스가 복제한 작품은 '이탈리아의 유물'이라는 표제 아래 등장한다. 추정하자면, 1514년에 언급된 「포이팅거 헤라클레스」는 아피아누스가 복제한 조각상과 같은 것이 아니며, 「푸거 헤라클레스는」는 영원히 존재하지 않는 것이다.

30) 판화 B.88의 독일 용병 역시 소묘 L.347(*Austellung von Albrecht Dürers Kupferstichen, Kunsthalle zu Hamburg*, 21 May 1921, G. Pauli, ed., p.7)에서 정확하게 나온 것이다. 물론 이런 두 경우에서도 인물상은 뒤집어져 보인다. 회화로 그려진 헤라클레스도 마찬가지이다. 이 경우 반전은 인쇄 과정의 기술적인 문제에서 비롯된 것이 아니며, 활을 사수의 왼손에 두어야 할 필요성에 의해 설명될 수 있다.

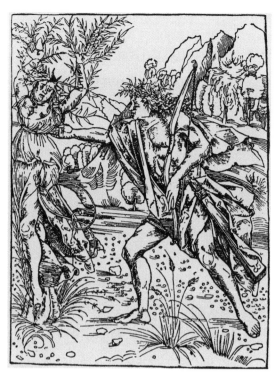

83 알브레히트 뒤러
(공방), 「아폴론과 다프네」,
콘라드 셀테스
(Conrad Celtes)의
『사랑의 책 4서(書)』
(*Quatuor Libri Amorum*),
뉘른베르크,
1502년에 실린 목판화.

의미를 알고 있었음을 암시한다. 어떤 측면에서 그 유화는 판화보다
는 소묘에 더욱 일치한다. 예를 들어 다리의 위치, 오른쪽 발의 단축
법, 얼굴의 인상학적 특색 같은 중요한 세부들에 주의해서 보라. 강
인한 매부리코 위의 뚜렷한 함몰, 둥그스름하게 튀어나온 이마, 긴장
과 압박의 인상을 주는 치켜 올려진 눈썹 등이 그러하다.

비록 제작되지는 않았지만, 우리는 비슷한 시기에 뒤러가 디자인
한 목판화 —— 1502년에 출판된 콘라드 셀테스의 『사랑의 책』(*Libri
amorum*)에 실린 목판 삽화들 가운데 한 점 —— 에서 1495년 소묘에 등
장하는 또 다른 인물상, 즉 전면에 보이는 누드가 비슷하게 사용되었
다는 사실을 관찰할 수 있다. 그 목판화(그림 83)는 다프네를 쫓는 아
폴론을 표현했으며, 전반적인 방식에서 리베랄레 다 베로나의 세밀
화에 기초한다.[31] 그러나 뒤러는 그 이탈리아 원형을 자기가 헤라클

레스 그림에서 사용한 것과 똑같은 방법, 똑같은 의도로 개선했다.[32]
그러한 개선을 가능하게 한 작례는 폴라이우올로의 「사비니족 여인
강탈」의 모사본이다. 조금 이상한 점은, 타우징이 이미 서술한 바와
같이,[33] 목판화의 아폴론이 "유화로 그려진 헤라클레스와 반대로"
보이게 한 것이다.

이러한 모든 사례를 토대로 우리는 뒤러가 이탈리아 콰트로첸토
미술의 대의명분에 반대해 고전고대의 대의명분을 신봉했다고 볼
수 있다. 한편으로, 뒤러의 이탈리아적인 범례는 캘리그래피적인 윤
곽과 과민한 생기를 띤 움직임을 보여주는 섬세하고 우아한 인물이
었다. 그것은 콰트로첸토 미술의 취미에 전적으로 부합했다. 다른 한
편으로는, 단단한 육체, 유연한 모델링, 육중한 활력에 의해 고전 조
각상 양식에 가까운 인물을 보여주었다. 뒤러는 그러한 고전적 특질
을 인식하고 강조했다──헤라클레스의 경우, 고전주의자 폴라이우
올로와 초기 마니에리스트로서의 폴라이우올로를 대립시키기도 했
다. 그렇지만 콰트로첸토 미술양식에 그와 같이 대항할 수 있게 한
고전적 양식에 뒤러가 접근할 수 있도록 해준 것이 바로 콰트로첸토
미술이라는 사실을 간과해서는 안 된다. 만일 독일 미술가가 이탈리
아 방언을 고대의 언어로 다시 번역할 수 있었다면, 그 독일인은 '문

31) Paolo d'Ancona, "Di alcuni codici miniati"(*Arte*, X, 1907, p.25ff., p.31)에 복
제되고 Hauttmann, *op.cit.*, p.38에 언급된 볼펜뷔텔의 사본. 셀테스의 *Melopoiae*
와 *Guntherus Ligurinus*(양자 모두 1507년에 출판)에 실린 목판화에 등장하는 파
르나소스의 아폴론은 연관된 원형에 기초한다. 파올로 단코나가 복제한 동일
한 사본의 p.30에 나오는 세밀화(miniature) 참조.

32) "뒤러의 모델(즉 볼펜뷔텔 세밀화의 아폴론)은 가냘프고 앙상한 형상으로, 오
른발의 엄지발가락만으로 땅을 딛고 있는 듯한 경쾌한 움직임을 보이다가,
오른발을 지면에 단단하게 붙이고, 끝에서 끝이 다 보이는 왼발을 뒤로 끌어
당겨 강력하게 돌진하는 자세로 변한다"(Hauttmann, *op.cit.*, p.38).

33) Thausing, *op.cit.*, p.279(영역본 I, p.272).

장을 교정해준' 이탈리아인에게 빚을 지는 셈이다. 콰트로첸토 미술 그 자체는 뒤러에게 그 자체를 뛰어넘는 방법을 가르쳐주었다.[34]

2. 고전미

1500년의 헤라클레스 유화는 영웅적 파토스에 대한 뒤러의 탐구 노력이 절정에 이르렀을 때를 대변한다. 다른 한편으로 그해에는 르네상스 사람들의 고대(미술) 숭배 태도에 따른 '이중 헤르마상'의 다른 면,[35] 즉 아폴론적인 면을 다시 취하려는 뒤러의 시도가 시작되기도 했다. 뒤러에게 인체비례에 관한 연구의 일부를 보여줌으로써 '미의 문제'를 인식시킨 베네치아 사람은 야코포 데 바르바리이며,

34) 하우트만이 간발의 차로 그 논점을 놓쳐버렸다는 것이 놀랍다. 하우트만은 셀테스의 목판화와 헤라클레스 그림 모두 이탈리아 원형의 직접적인 영향 외에도, 고전 조각상의 영향도 전제한다는 사실을 올바르게 관찰했다. 즉 그는 뒤러가 '정면도와 후면도'에 에리만테스의 멧돼지를 메고 가는 고전적 헤라클레스를 반영한, 자기 마음대로 할 수 있는 소묘를 가지고 있었다는 것을 정확하게 추정했다. 그러나 하우트만은 한 가지를 간과하고 만다. 바로 그 소묘가 실제로 오늘날 우리에게 전해온다는 사실이 그것이다. 즉 소묘 L.347은 폴라이우올로의 '번역'에 따라 헤라클레스를 표현한 것이다. 심지어 순전히 양식상의 견지에서 보더라도, 그 소묘는 아피아누스 목판화보다는 뒤러의 최종 번안에 훨씬 가깝다. 예컨대 아피아누스 「헤라클레스」(그림 82)의 후면도를 뒤러의 그림(그림 78)과 비교해보면, 몸체는 앞으로 쑥 나왔고, 앞으로 내딛은 다리는 그다지 튀어 보이지 않고 다른 쪽 다리는 무릎을 확 펴지 않았으며, 단축법을 적용한 발은 아주 이상한 방식으로 그려졌고, 후면의 가장 중요한 부분은 사자의 거죽으로 덮여 있다는 사실 등을 관찰할 수 있다. 우리는 이렇게 결론을 내려야 한다. 첫째, 뒤러는 두 점의 아피아누스 목판화에 복제된 헤라클레스 조각상에서 영향을 받지 않았다. 둘째, 뒤러는 그러한 목판화 자체를 제작하지 않았다. 이는 뒤러의 작품으로 여겨지는 아피아누스의 다른 목판화에도 해당되며, 이 장의 보론에서 예증될 것이다(이 책 424쪽 이하).
35) 나는 이 적절한 구절을 Warburg, *op.cit.*, p.176에서 차용했다.

뒤러가 자신의 이론 연구를 시작할 때 바르바리에게 판화 지원을 요청했다는 사실을 우리는 알고 있다. 비트루비우스에 관한 아무런 지식도 없이 출발해 본질적으로는 고딕식 기하학적 방법으로 진행해 나간 뒤러의 연구는 처음에는 여성상들에 한정되었고, 바르바리의 고전화한 나상을 범례로 이용했다. 그러다가 머지않아 '완전한 남성'의 비례와 자세를 연구하는 쪽으로 노력을 넓혀갔다.

그러한 남성상은 고전고대를 향한 뒤러의 일보 전진을 나타낸다. 남성상들의 인체비례는 그의 인문주의자 친구들 중 하나인 비트루비우스의 규준에 기반을 두었으며, 여성의 인체비례도 남성상들처럼 그것에 따라 수정했다.[36] 그 남성상들은 「벨베데레의 아폴론」의 자세를 따라 해서 일반적으로 '아폴론 그룹'이라고 지칭된다.[37] 「벨베데레의 아폴론」—1496년에 로마에서 발견됐으며, 이탈리아의 소묘를 통해서만 뒤러에게 알려질 수 있었다—의 본래 표징(attribute)은 당시 확인될 수 없었으며, 애초 뒤러의 해석으로는 활이나 방패로

36) 여성상의 비례에 대한 뒤러의 뛰어난 연구와, 그 뒤 (하지만 일시적인) 비트루비우스의 규준을 지지하는 수정에 대해서는 Panofsky, *Dürers Kunst- theorie*, p.84ff. 참조. 「몸을 누인 나상」(소묘 L.466, 1501년 작) 포즈는 이른바 「아미모네」(판화 B.71) 포즈를 따라 한 것이고, 뒤러가 지금은 소실된 '오른팔을 괸 채 나체로 누워 있는'(nuda incumbebat innixa dextro bracchio) 고전적인 「키르케」를 알기 전부터 친숙한 것이기 때문에, 그 나상은 거의 비트루비우스 규준(가슴에 직사각형보다는 정사각형의 비례법을 사용한다)이 소묘 L.37/38, L.225/226(1500년 작)과 R. Bruck, *Dürers Dresdner Skizzenbuch*, Strassburg, 1905, Pls. 74/75처럼 초기 작품에 확립된 체계에 스며들어갈 시기에 제작되었다.

37) E. Panofsky, "Dürers Darstellungen des Apollo und ihr Verhältniss zu Barbari," *Jahrbuch der preussischen Kunstsammlungen*, XLI, 1920, p.359ff.(소묘 L.181을 '아이스쿨라피우스'가 아니라 '의술의 아폴론'으로 해석하는 것은 K.T. Parker, "Eine neugefundene Apollzeichnung Dürers," *Jahrbuch der preussischen Kunstsammlungen*, XLIV, 1925, p.248ff.에서 제시된다.)

84 알브레히트 뒤러, 「아이스쿨라피우스」 또는 「의술의 아폴론」(소묘 L.181),
베를린, 동판화관.
85 알브레히트 뒤러, 「솔 아폴론과 디아나」(소묘 L.223), 런던, 대영박물관.

악마를 정복한 '통상적인' 아폴론이 아니라 뱀과 술잔 같은 표징으
로 규정되는 건강한 신으로서 '의술의 아폴론' 또는 '아이스쿨라피
우스'라고 명명되었다(소묘 L 181, 그림 84). 그는 그 건강의 신을 홀
과 태양 원반을 가진 당당한 태양신 솔로 변형했다(소묘 L 233, 그림
85). 원래 뒤러는 그것을 판화에 독립상으로 표현하려고 했다. 그런
데 뒤러는 그 의도를 실행에 옮기기 전에 바르바리의 판화 「아폴론
과 디아나」를 보고 그 영향으로 솔을 '통상적인' 아폴론으로 바꾸었
으며 그 옆에 디아나를 위치시켰다.[38] 마침내 뒤러는 그러한 관념들

38) 솔(짧은 머리에 홀과 태양반을 가지고 있다)이 '표준적인' 아폴론(수염이 났
고, 활과 화살을 가지고 있다)으로 변형된 것은 자유롭게 수정된 일종의 '자동
적 복사도'(auto-tracing, 소묘 L.179)에 기록되어 있다. 뒤러는 1505년에 판

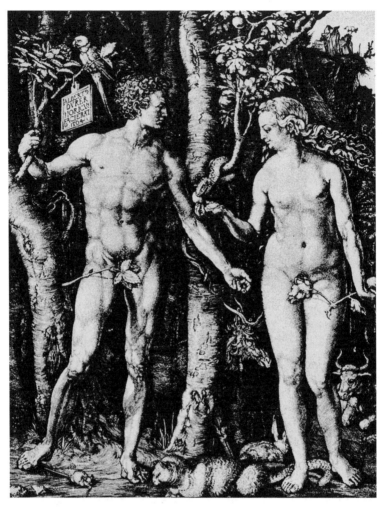

86 알브레히트 뒤러, 「인류의 타락」(동판화 B.1), 1504년.

을 전부 버리고, 고전적 인물상을 성서적 테마에 종속시킨다. 그 궁

화 B.68에서 서로 전혀 근거가 다른 아폴론과 디아나의 테마로 되돌아갔다.
Panofsky, *ibid*. 참조.

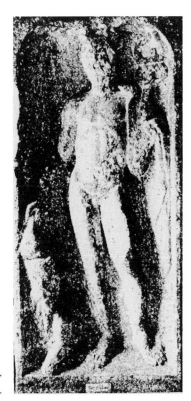

87 「로마 메르쿠리우스」,
아우크스부르크, 막시밀리안 미술관.

극적인 결과물이 1504년의 「인류의 타락」(판화 B.1, 그림 86)인데, 이
작품에서 완전한 남성미와 여성미는 하나의 범례적 구도 내에 병치
된다.

　그 후 뒤러의 '아폴론 그룹'은 「아이스쿨라피우스」라든가 「의술의
아폴론」에서 시작해 「아담」으로 마무리된다. 그러나 하우트만이 그
러했듯이, 1500년 직전 또는 직후에 아우크스부르크에서 발견된, 저
명한 인문주의자 콘라트 포이팅거의 소유였던 「로마 메르쿠리우스」
(그림 87)의 영향을 인정하지 않을 수 없으며, 「벨베데레의 아폴론」
의 영향도 부정할 이유가 없다.[39]

뒤러의 '이상적 남성'의 원형이 「아우크스부르크의 메르쿠리우스」(현재 아우크스부르크의 막시밀리안 미술관 소장)인지 아니면 「벨베데레의 아폴론」인지의 문제는 「인류의 타락」에 나오는 아담과 비교한다 해도 명백하게 답할 수 없다. 그 아담은 발전의 종결을 상징하며, 뵐플린이 관찰한 것처럼,[40] 뒤러의 이전 인물상의 자세와 바르바리의 「아폴론」의 자세를 융합한다.[41] 오히려 우리는 다시 출발점에 서지 않으면 안 된다. 다시 말해서 '솔' 소묘(L. 233)는 전체 시리즈의 맨 처음 것으로 당연시되는 「아이스쿨라피우스」나 「의술의 아폴론」 소묘(L.181)와 함께 시작한다. 이 소묘는 한편으로는 「아우크스부르크의 메르쿠리우스」와, 다른 한편으로는 「벨베데레의 아폴론」과 비교될 수밖에 없다. 또한 후자를 조사할 때, 우리는 현대의 사진 대신 뒤러의 주의를 끌었을 법한 동시대의 묘사 — 물론 『에스쿠리알 고(古)사본』(*Codex Escurialensis*)의 53폴리오에 나온 측면도가 아니라,[42] 그 사본의 64폴리오의 정면도(그림 88)를 말한다[43] — 를 참고해야 한다.

이러한 비교를 거쳐 우리는 뒤러의 '아담 이전' 인물상들이, 우리

39) Hauttmann, *op.cit.*, p.43ff.

40) Wölfflin, *op.cit.*, p.366.

41) 그러므로 아담의 '견고한 보폭'은, 그의 머리가 다른 곳으로 향한다는 사실만 큼이나 「벨베데레의 아폴론」의 영향을 반박할 수 있다. 그 아담상과 아피아누스의 『명문집』 p.422에 복제된 목판화의 관계에 대해서는 이 장의 보론 424쪽 이하 참조.

42) H. Egger, *Codex Escurialensis*, Wien, 1906.

43) 이 두 번째 묘사는 분명히 하우트만에 의해 간과된 것처럼 보인다. 하우트만은 뒤러에게 이상적인 인물상 모델을 제공한 「벨베데레의 아폴론」을 따라 한 소묘가 "인물상에 대한 잘 알려진 고대의 묘사와는 근본적으로 달라야만 한다"고 주장했다. 이 주장은 『에스쿠리알 고사본』과는 별개로, 니콜레토 다 모데나의 판화(B.50, 1500년경 제작)에 의해 논박되었다.

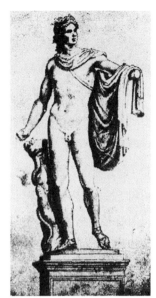

88 「벨베데레의 아폴론」,
『에스쿠리알 고사본』(fol.64).

가 '아이스쿨라피우스'를 염두에 두는지 아니면 솔을 염두에 두는
지와 상관없이, 「아우크스부르크의 메리쿠리우스」와 다른 만큼 「벨
베데레의 아폴론」과 비슷하다는 사실을 명백히 알 수 있다. 그 인물
상들이 「벨베데레의 아폴론」과 공통된 것은, 첫째, 양팔이 독특한
균형—왼쪽 팔이 위로 향할 때 오른쪽 팔은 아래로 향하며 호응한
다—을 이루고, 둘째, 얼굴이 자유로운(무게중심축이 아닌—옮긴
이) 다리 쪽을 향하고, 마지막으로, 무엇보다 정적인 포즈보다는 우
아하게 큰 걸음을 내딛는 자세를 한다는 점이다.[44] 이런 점에서 뒤러
의 인물상들의 운동은 원작보다는 『에스쿠리알 고사본』의 소묘와 훨
씬 더 닮았다. 그 자세가 대위법(*contrapposto*)으로 알려진 태도를 보이

44) 이 발의 위치가 뒤러에게 중요하다는 사실은, 소묘 L.233의 그림자에 의한 강
조를 토대로 분명하다.

는 고전적 인물상에서 차용한 것일 수 있다는 데에 이론을 제기할 수는 없을 것 같다. 그렇게 생각될 수는 있지만, 이상하게도「벨베데레의 아폴론」은 완전히 독특하고 어떤 것으로 대체될 수 없다 ─ 특히「아우크스부르크의 메르쿠리우스」는 더욱 아니다. 이러한 오히려 평범한 작품들에서 양팔은 모두 아래로 내려가 있고, 얼굴은 자유로운 다리보다는 축이 되는 다리 쪽으로 향하고, 활발하게 큰 걸음을 내딛는 대신 자유로운 다리만 조금 옆으로 움직일 뿐 뒤로는 전혀 움직이지 않는 심드렁한 휴식의 자세를 취한다.「벨베데레의 아폴론」에서처럼 뒤러의 인물상들에서 뚜렷하게 나누어지는 넓적다리는 거의 평행한다. 그리고 정면에서 보기에 거의 똑같은 각도를 나타내는 양발은 지면과 맺는 상관적인 위치에서도 서로 눈에 띄게 다르지 않다. 뒤러가「아우크스부르크의 메르쿠리우스」를 해석할 때, 그가「벨베데레의 아폴론」과 정확하게 일치하는 특성들에 동의하지 않는 방식으로 해석한다는 것은 불가능하다.

어떤 면에서 뒤러의 '아이스쿨라피우스'와 솔은『에스쿠리알 고사본』소묘의 아폴론과는 다르다. 가슴의 정확한 정면성, 근육의 표시법, 발의 단축법, 율동적인 운동의 확실한 감속(예를 들어 오른쪽 윤곽은 부드러운 곡선들로 굽이치는 대신 거의 수직선이다) 등이 그러하다. 그러나 이런 차이점 ─「아우크스부르크의 메르쿠리우스」와의 관계에서도 보인다 ─ 들은 설명할 수가 없다. 가슴의 정면성은 뒤러가 문제의 인물상을 위해 사용한 기하학적 구성 계획의 필연적인 결과이다.[45] 그리고 다른 차이점들은 당시 뒤러가 이용했고 이용할 수 있었던 유명한 어느 판화의 영향력에 따라 설명될 수 있다. 그 판

45) 이에 관해서는 L. Justi, *Konstruierte Figuren und Köpfe unter den Werken Albrecht Dürers*, Leipzig, 1902와 이 책 159쪽 이하 참조.

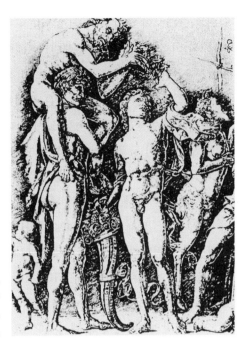

89 안드레아 만테냐,
「술통과
디오니소스 사제」(부분),
동판화 B.19.

화는 바로 안드레아 만테냐의 「술통과 디오니소스 사제」(B. 19, 그림
89)이다. 이 판화의 왼쪽 가장자리 가까이에는 오른손에 풍요의 뿔을
들고, 왼손에 포도송이를 쥐고 있는 디오니소스 사제의 모습이 보인
다. 이 인물상의 인상은 「벨베데레의 아폴론」의 인물상과 더불어 뒤
러의 상상 속으로 뛰어들었던 것 같다. 마치 폴라이우올로의 「사비
니족 여인 강탈」에 기초해 자신의 '헤라클레스' 그림과 「아폴론과 다
프네」 목판화[46]의 이탈리아 원형을 개정할 필요가 있다고 느꼈듯이,

46) 이러한 '이중의 자극'이 뒤러의 작품에서는 이상한 것이 아니다. 예를 들
어 뒤러의 「아미모네」와 만테냐의 「바다 괴물들의 싸움」(뒤러가 소묘 L.455
에 묘사했다)의 왼쪽 그룹과 바르바리의 판화 「승리」와의 관계, 또는 뒤러
의 판화 B.75(「4인의 마녀」)와 바르바리의 판화 「승리의 명성」, 그리고 소묘
L.101에 모여 있는 뒤러의 실물 연구 습작들(E. Schilling, "Dürers vier Hexen,"

뒤러는 만테냐의 화려한 나상(그것 또한 고전 조각상의 인상을 반영한 다)[47]에 기초해 자기가 이용했던 「벨베데레의 아폴론」의 이탈리아 모사본을 개정할 필요를 느꼈다. 기념비적인 고전작품의 '고고학적' 표현은 당시 해부학적 세부에 많은 주의를 기울이지 않았기 때문에, 「벨베데레의 아폴론」의 어떠한 모사도 다른 전거로 보충하지 않아도 될 만한 도식(*schema*)을 제공하지는 못했다. 무릎 관절, 윤곽의 처리, 더욱 특별하게는 발의 구상 등 해부학적 세부에서 뒤러는 만테냐의 판화에 집착했다. 만테냐의 판화는 같은 종류의 작품 「실레누스와 디오니소스 사제」[48]처럼 1494년 아니면 1495년부터 알려지기 시작했음에 틀림없다. 그것은 '아폴론 그룹'을 제작하고 있던 뒤러의 마음을 온통 차지했을 것이다. 뒤러는 디오니소스 사제의 풍요의 불을 서로 다른 다음 세 군데, 즉 피르크하이머의 장서표(목판화 B, 부록 52), 『사랑의 책』의 헌정 페이지,[49] 그리고 여성 인체비례 연구들 중 하나에 사용했다.[50] 이 작품들은 1500년경에 제작된 것들로, 특히 그중 하나는 시대뿐만 아니라 주제에서도 '아폴론 그룹'의 가장 초기 작품들에 가깝다.[51]

Repertorium für Kunstwissenschaft, XXXIX, p.129ff.)과의 관계 참조.

47) 아마도 디오니소스(특히 Clarac, *op.cit.*, No.1619b 참조)일 것이다. 피셀 교수는 나로 하여금 만테냐의 디오니소스 사제처럼 풍요의 뿔 모티프를 공유하는 폼페이의 베티가 벽화로 주의를 돌리게 했다. 그 인물상의 다른 변형은 르네상스에도 알려졌다.

48) 판화 B.20; 뒤러의 소묘 L.454 참조.

49) 판화 P.217; A. Lichtwark, *Der Ornamentstich der deutschen Frührenaissance*, Berlin, 1888, p.9 참조.

50) Bruck, *op.cit.*, Pls. 70/71; 그 선화(線畵)의 연대에 관해서는 Panofsky, *Dürers Kunsttheorie*, p.90, Note 1 참조.

51) 하우트만이 「아우크스부르크의 메르쿠리우스」에서 기원을 찾은 다른 한 인물상, 즉 뒤러가 만든 파움가르트너 제단화에 나오는 성 게오르기우스도 그

그런데 뒤러의 '완전한 남성'의 비례와 자세를 합리화한 최초의 시도가 「벨베데레의 아폴론」의 모사본에 기초한 것이라면, 왜 그 시도가 '통상적인' 아폴론의 모습에서 보이지 않는 것일까? 역설적으로 들리겠지만, 답을 간단히 말하자면, 그것은 「벨베데레의 아폴론」의 모사본에 기초하기 때문이다. 원작에는 양손이 없으며 정면 묘사에서는 화살통이 보이지 않는다.[52] 뒤러와 그의 인문주의자 조언자들이 알고 있었듯이 「벨베데레의 아폴론」은 단 하나의 표징, 즉 바로 아폴론 뒤에 있는 나무줄기에서 눈에 띄게 미끄러져 내려오는 뱀으로 확인될 뿐이다. 또한 뒤러도 그의 친구들도 그 뱀—주지하다시피 고대의 모방자들에 의해 추가된 아폴론의 피톤이다[53]—을 「의술의 아폴론」과 아이스쿨라피우스에 동등하게 속하는, 익히 알려진 건강의 상징과 해석으로 잘못 알았다고 해서 비난받을 수 없다.[54]

그러므로 뒤러의 최초의 '이상적' 인물상의 도상학마저 그 인물상들이 「벨베데레의 아폴론」에서 파생했다는 데 찬성하며, 반론을 펴지 않을 것으로 보인다.[55] 뒤러는 고전미술을 일부러 맞이하러 가지

기원이 만테냐의 사티로스까지 거슬러 올라간다. 그 사티로스는 뒤러가 아우크스부르크 조각에서 배웠으리라 생각되는 모든 것을 가지고 있다. 구도의 측면에서, 성인의 용은 메르쿠리우스의 아기주머니(marsupium)보다는 사티로스의 풍요의 뿔에 더욱 가깝다. 또한 뒤의 주 125 참조.

52) 예를 들어 이 책의 그림 88 참조.

53) W. Amelung, *Die Sculpturen des vatikanischen Museums*, II, Berlin, 1908, p.257.

54) 뱀에 대한 더욱 심각한 오해에 관해서는 아피아누스의 『명문집』 부록(fol.6) 참조. 그곳에서는 '뱀을 교살하고 있는 아기 헤라클레스'를 '라오콘의 차남'으로 해석한다.

55) 뒤러가 '표준적인' 아폴론을 비교적 늦게까지 표현하지 않았다는 것은 정말 사실이다. 뒤러는 메르쿠리우스를 전혀 표현하지 않았다. 아우크스부르크 조각이 아닌 안코나의 성 키리아쿠스를 따라 한 하르트만 셰델의 소묘에서 기인한 소묘 L.420과 L.652는 예외이다. 「벨베데레의 아폴론」이 아피아누스의 출판물에 등장하지 않는다는 것은, 이 책의 계획이 본질적으로는 명문

는 않았다. 오히려 고전미술이 — 이탈리아의 중개자를 거쳐서 — 뒤러를 만났다.[56)]

(inscriptions)의 집대성이요, 결코 완전하다고 할 수 없는 그 삽화들은 바로 눈앞에 보이는 자료들에 한정된다는 사실로써 설명될 수 있다(아피아누스 자신의 말, p.364 참조).

56) 나는 또한 목판화 B.131(「용병과 함께 이동하는 기사」(The Rider with the Lansquenet))이 1821년까지 아우크스부르크에 있는 작은 거리에서 보였고, Marx Welser, *Rerum Augustanarum libri VIII*, Augsburg, 1594, p.226에 실린 로마의 묘석에서 유래했다는 하우트만의 주장(Hauttmann, *op.cit.*, p.40)에는 반대한다. 1594년 이전에 아무런 언급도 되지 않았던 그 기념비가 설령 심지어 100년 전에 이용되었다 해도, 그것이 뒤러의 목판화와 관계된다는 말은 받아들이기 힘들다. 그 목판화는 그것의 반대 방향을 향하는 모델(기사가 왼손에 고삐를 쥐고 있다는 사실 자체가 결코 흔치 않긴 하지만)을 전제하는 듯 보인다. 그러나 이 모델은 뒤러 자신의 작품들에서 발견된다. 「현세의 환락」으로 알려진 소묘(L.644) 중앙에는 거의 같은 동세를 취하고 있는 기사가 보이는데, 마찬가지로 개를 동반하고 달리기를 하고 있다. 남자의 의상과 장비는 목판화의 제2의 인물과 다르지만, 그 밖의 모든 점에서는 비슷하다. 그 목판화는 뒤러가 「묵시록의 네 기사」를 예상할 독립적인 표현으로서 뽑아낸, 작은 삼각구조(traid)에서 발전했다는 사실에는 의심의 여지가 없다. 덧붙여 말하자면, 뒤러의 목판화에서 독창적이라고 생각되는 모든 규준은 실제로 북방 미술에서는 아주 전형적이다. 예를 들어 (판화·회화·인장에서의 수많은 표현은 별개로 하고) 아담 크라프트의 작은 성 게오르기우스의 부조 참조(G. Dehio, *Geschichte der deutschen Kunst*, II, Berlin & Leipzig, 1921, No. 340에 복제). 심지어 뒤로 쭉 뻗은 팔의 동작은 표현적인 동작이 아닌, 단순 마술(馬術) 동작으로 보이는 로마 묘석보다는 북방적 표현과 더 많이 유사하다. 특히 우리는 이것을 3인의 생자(生者)와 3인의 사자(死者) 전설(이 책 456쪽 이하)의 표현에서 발견할 수 있다. 동시대의 사례에 대해서는, 예를 들어 베를린 동판화 진열실의 세밀화(K. Künstle, *Die Legende der drei Lebenden und der drei Toten*, Freiburg, 1908, Pl. IIIa에 복제) 참조. 그 그림에는 길을 가다가 소름 끼치는 시체 세 구 때문에 멈춰 선 세 명의 젊은이 중 한 사람이, 그와 유사한 공포와 혐오의 동작을 보이며 말을 타고 빨리 간다. 뒤러가 창안해낸 인물 표현이 15세기 말쯤에 특히 인기 있던 어떤 종류의 표현에서 기인할 가능성은 아주 크다. 뒤러의 소묘는 3인의 생자와 3인의 사자 전설이 주는 교훈과 똑같은 교훈을 가르친다. 생각 없는 젊은이들이 죽음에서 벗어나지 못하고, 죽음 때문에 철

3. 고전고대와 중세: '만물의 지배자 헬리오스'와 '정의의 신 솔'

고전고대에 대한 뒤러의 특수한 입장은 그가 표현한 현세적인 태양신을 고찰하면 명확해진다. 뒤러는 태양신 솔을 아폴론적인 미로 빛나는 이교적인 만신전의 일원(그림 85)으로서 묘사하기 훨씬 전에, 구원과 응보의 그리스도 신앙을 표현한 1498년경의 판화에 그린 바 있었다(B. 79, 그림 92). 그리고 이교적 상──내용은 물론이고 형태에서도 고전적이다──은 뉘른베르크에서 뒤러가 소유했던 「벨베데레의 아폴론」의 콰트로첸토 모사본에 기초하는 반면, 그리스도교적 상──모든 점에서 철저하게 중세적이다── 은 베네치아에서 뒤러의 주의를 끌었던 고딕 조각의 인상을 반영한다. 이렇게 아주 기묘하게도 뒤러는 아주 많은 그리스-로마 원작들을 손에 넣을 수 있었던 이탈리아에서 중세적 작품에 대한 지향을 품고 돌아갔다. 모국에서는 고전 작례들에 대한 르네상스 모사본에만 의존하던 그가 고대미술의 의미를 깊이 이해하고 진정한 고전적 감정이 스며든 작품을 생산해낸 것이다.

아폴론과는 구별되는 헬리오스 또는 솔 같은 태양신은 페리클레

학적인 대화에 끼지 못하지만, ──그들 자신도 모르는 사이에──눈에 보이지 않는 죽음의 존재에 의해 위협당한다는 점만 제외하면 말이다.

이 모든 것과 별개로, 하우트만의 제안은 연대적인 근거에서 받아들일 수 없다. 목판화 B.131이 1497년경 이후에 만들어졌을 리 없으며(옥스퍼드 소묘는 심지어 1, 2년 더 빠르다), 반면에 뒤러의 첫 번째 아우크스부르크 방문은 하우트만 자신의 연대기에 따르면 1500년 이전에 일어날 수 없다(*op.cit.*, p.37). 말하자면 아우크스부르크로의 최초 여행은 순전히 추측에 의한 것이다. 야콥 푸거의 초상은 1518~20년에 만들어졌기 때문에 논의에서 배제되어야 한다. 모든 양식상의 고려는 별개로 하고, 베를린 동판화 진열실의 예비 습작(L.826)에 기입되어 있는 연대(1518년) 참조.

스와 플라톤의 시대에는 그리스 종교에서 중요한 역할을 하지 못했다. 그러나 아시아와 이집트의 영향을 받았던 헬레니즘 시대에는 최고의 자리에 올랐다. 예술은 경이로운 신전을 짓고 수없이 많은 상을 만듦으로써 태양신에게 경의를 표했다. 즉 '만물의 지배자, 세계의 영혼, 세계의 빛'(Hλιε Παντοκράτορ, κόσμου πνεῦμα, κόσμον δύναμις, χόσμου φῶς)을 향해 열렬한 기도를 올렸다.[57] 아우렐리아누스 황제가 '무적의 태양(Hλιος ἀνείκητος, Sol Invictus)'을 로마제국의 최고신으로 선언했을 때, 태양신 숭배는 몇 세기에 걸친 발전의 최고 정점에 자연스럽게 도달했다.[58]

뒤러의 소묘 L. 233(그림 85)에 나타나는 디아나에 병치된 태양신은 다음과 같이 해석된다. 거만하게 똑바로 서서, 기품 있게 균형 잡힌 아름다운 포즈를 취하며 위엄스럽게 홀을 들고 있는 모습은 진정한 만물의 지배자 모습이다. 이 태양신은 도상학적 측면에서마저도 철저하게 고전적이다. 사실 뒤러의 소묘는—오직 도상학적 측면에서—고대미술의 직접적인 영향을 반영하는 것처럼 보인다. 우리가 보았듯이, 「벨베데레의 아폴론」을 태양신으로 해석하는 것은 뒤러에게 자명한 것이었다. 전문가가 알려주지 않았다면 뒤러는 중세 후기의 홀과 고전적인 홀(σκῆπτρον)을 구별할 수 없었을 텐데, 고전적인 홀은 뒤러 시대의 지배자들이 들고 다니던 복잡한 성질의 것이 아니라 간단한 '지팡이'에 가까웠다. 그래서 나는 「벨베데레의 아폴론」을 만물의 지배자 헬레오스로 표현하는 일반 관념과, 밋밋하고 긴 지

57) F. Cumont, "Mithra ou Sarapis kosmokrator," *Comptes Rendus des séances de l'Académie des Inscriptions et Belles-Lettres*, 1919, p.322.

58) Idem, *Textes et Monuments figurés relatifs aux Mystères de Mithra*, Brussels, I, 1899, p.48ff. 또한 H. Usener, "Sol invictus," *Rheinisches Museum für Philologie*, LX, 1905, p.465ff.

90 「전능자 헬리오스」,
프리기아 아이제니스의
주화.

팡이 모양에 맨 위를 일종의 석류 같은 것들로 장식한 홀의 특수 관념 모두가 고대 주화에 의해서 뒤러에게 암시되었을 것이라고 말하고 싶다.[59] 제정시대 주화에서 태양신은 수없이 변형되었다. 때로는 '4두 2륜 전차'의 전사 같은 흉상 형태로, 때로는 예식을 치르는 입상의 모습 등으로 다양하게 변화했다. 그것이 「무적의 솔」(Sol invictus)로 명명된 경우에 오른손은 위엄의 축복을 암시하고,[60] 왼손은 구(球), 채찍 또는 천둥번개를 쥐고 있다.[61] 특히 소아시아의 고대국가 프리기아와 카파도키아의 주화에는 지구의(地球儀)나 과일로 맨 위를 장식한 홀이 있다. 뒤러가 '아이스쿨라피우스'나 '의술의 아폴론' 번안을 포기하고 학식 있는 친구들에게 다른 가능한 해석을 부탁했을 때, 그의 친구들은 그런 주화에 주목하라고 간단하게 말했다. 400년이

59) 내 눈을 이 분야로 향하게 만들어준 베른하르드 슈바이처 박사에게 감사의 뜻을 표한다.

60) 이 제스처의 의미에 대해서는 F.J. Dölger, Sol salutis, Münster, 1920, p.289를 보라.

61) 주화로 된 솔의 다양한 유형에 관해서는 Usener, op.cit., p.470ff. 참조.

지난 후에도 위대한 독일 학자 헤르만 우제너는 '무적의 솔'과 '벨베데레의 아폴론'의 표현에서 보이는 '가족 유사성'에 대해 주석을 달기도 했다. 나는 프리기아의 아이제니스에서 사용된 주화(그림 90)[62]를 이 책에 실었다. 그것은 여러 측면에서 뒤러의 소묘와 일치한다. 다만 뒤러가 중세의 전통에 부합해[63] 태양 구체 대신 태양 원반을 사용했다는 사실은 예외이다. 즉 고대의 제왕적인 태도는 더 이상 그의 소용에 닿지 않았다.[64]

고대 후기의 종교적 체험은 천체의 신비와 매우 밀접하게 연결되었고, 태양신의 전능함을 믿는 신앙에 아주 강고하게 물들어 있었다. 그래서 어떠한 새로운 종교 관념도 애초부터 태양의 함축을 지니

62) *British Museum, Catalogue of the Greek Coins of Phrygia*, Barclay V. Head, ed., 1906, Pl. V, 6(Text, p.27). 또한 카파도키아의 카이사레아에서 출토된 주화 참조(*British Museum, Catalogue of the Greek Coins of Galatia, Cappadocia and Syria*, Warwick Wroth, ed., 1893, Pls. VII, 12; IX, 6, 7; X, 6, 14; XI, 11; XII, 3).

63) 예를 들어 이 책의 그림 93에 실린 솔 참조. 또한 F. Saxl, "Beiträge zu einer Geschichte der Planetendarstellungen," *Der Islam*, III, p.151ff., Fig. 15(오른쪽 위) 참조.

64) 태양신과 황제가 함께 그려질 때, 황제는 홀과 옥주를 받는다. 반면 황제에게 왕관을 씌우는 신은 채찍으로 만족해야 한다. Hirsch, *Numismatische Bibliothek*, XXX, 1910, No.1388에 재현된 콘스탄티누스 대제의 주화 참조. 뒤러가 진기한 고대 주화까지 숙지할 수 있었다는 사실이 놀랄 일은 아니다. 역사적·명문학적 연구에 대한 흥미와 비교적 용이한 접근성 때문에, 고전 주화는 독일 인문주의자들에게 인기 있는 수집품이었다. 포이팅거의 수집에 관해서는, Hauttmann, *op.cit.*, p.35 참조. 피르크하이머도 '적잖은 그리스와 로마 주화 컬렉션'을 소유했다. 이는 그의 전기(대부분 손자 한스 임호프 3세에 의해 쓰어졌다)에서 입증되는데, 그의 전기는 피르크하이머의 『저작집』(*Opera*, M. Goldast, ed., Frankfurt, 1610) 서론에 있다. 피르크하이머는 고전학(古錢學) 논문 *De priscorum numismatum ad Norimb. monetae volorem aestimatione*(*Opera*, p.223ff.)를 썼으며, 율리우스 카이사르에서 막시밀리안 1세에 이르는 황제들의 완전한 목록을 발행하려고 계획했다(*Opera*, p.252ff.). 뒤러는 거기에 나오는 주화들을 바탕으로 삽화를 그렸을 것이다.

지 않았거나—미트라 숭배의 경우에서처럼—, 또는 과거로 소급해(*ex post facto*) 그런 태양의 함축—그리스도교의 경우에서처럼—을 획득할 수 없다면 승인될 수 없었다. 그리스도는 미트라에게 승리했지만, 아무리 그리스도라도 그에 대한 숭배는 출생일(12월 25일)[65]부터 그를 하늘에 올려보낸 태풍(「묵시록」에서)[66]에 이르기까지, 태양 숭배의 중요한 특질들을 흡수한 다음에야 비로소—또는 그 때문에—승리할 수 있었다. 교회 자체도 처음부터 그리스도와 태양의 결합을 용인했다. 그러나 그렇게 하는 동안 교회는 우주론적인[67] 태양신에는 반대해, 결국 도덕적인 태양신으로 대체했다. 그래서 '무적의 솔'은 '정의의 신 솔'이 되었으며, '불패의 태양'은 '정의의 태양'이 되었다.[68]

이러한 대체는 어렵지 않게 이루어졌다. 첫째, 이교는 물질적인 태양을 정신화해서 '지성적인 헬리오스'로 바뀌는 경향을 보였고,[69] 둘째, 태양신은 예부터 '재판관'의 성격을 부여받았으며,[70] 셋째, 가장 중요한 사항인데, 그런 '태양'과 '정의'를 동일시하는 것은 예언

65) H. Usener, "Sol invictus," p.465ff.; idem, *Das Weihnachtsfest*, Bonn, 1899(& 1911) 곳곳 참조.

66) F. Boll, *Aus der Offenbarung Johannis*, Leipzig and Berlin, 1914, p.120 참조.

67) 헬리오폴리스 성직자들의 기도에 관해서는 이 책 385쪽 참조.

68) Usener, "Sol invictus," p.480ff.; Cumont, *Textes et Monuments*, I, p.340ff., 특히 355f. 참조.

69) '지성적인' 헬리오스(Ἥλιος) 입체에 관해서는 O. Gruppe, *Griechische Mythologie*(Handbuch der klassischen Altertumswissenschaft, V, 2), II, 1906, p.1467.

70) '재판관'의 기능은 바빌로니아의 태양신 샤마스에게도 벌써 부여되었다. 따라서 태양신 솔은 종종 아라비아식으로 표현된 검을 착용하고 있다(Saxl, *op.cit.*, p.155, Fig.4 참조). 그 유형은 여러 나라에서, 심지어 독일에서도 되풀이되었다(A. Schramm, *Der Bilderschmuck der Frühdrucke*, III, *Die Drucke von Johannes Baemler in Augsburg*, Leipzig, 1921, No. 732).

자 말라키의 "Et orietur vobis timentibus nomen meum Sol Iustitiae" (내 이름을 두려워하는 자에게 정의의 태양은 떠오르리니)라는 말로 확인될 수 있다. 오늘날 우리는 그 말을 비유적으로 해석하려 하는데, 예부터 그것은 거의 문자 그대로의 의미를 지녔다. '정의의 태양'은 정의의 비인격적 관념보다는 재판관으로서의 인격적 태양신 — 또는 태양의 영혼 — 을 나타낸다.[71] 성 아우구스티누스는 이교로 타락해서 그리스도를 솔과 동일시하는 것에 대해 강력하게 경고해야만 했다.[72] 그러나 바로 그 '정의의 신 솔'이 내포하는 이교적 의미들은 그것에 억누를 수 없는 감정적 효과를 부여했다. 3세기 이후 그것은 그리스도 교회의 수사 내에서 가장 인기 있고 효과적인 은유가 되었으며,[73] 설교와 찬미에서도 큰 역할을 했고,[74] 오늘날까지도 기도서에서 그 위치를 차지하고 있다.[75] 실제로 그리스도교 초기의 신자들에게 그것은 '거의 취한 듯한 황홀감으로 유혹하는 주문'이었다.[76]

'정의의 신 솔'의 그리스도교적 개념 — 바빌로니아 점성학, 그리스-로마 신화, 헤브라이 예언에 뿌리를 두고 있다는 사실에도 불구하고, 그리스도교적이다 — 은 고대 후기 사람들의 마음속에서 '무적의 솔'이라는 이교적 개념과 경쟁했다. 마찬가지로 이 두 개념은 알브레히트 뒤러의 상상 속에서 서로 경쟁했다. 그러나 새로 태어

71) "그 뒤 경건한 군중이 매번 박사들의 미묘한 이론에 귀 기울이지 않고, 이교의 관습에 복종해 그리스도교가 신에게 봉헌한 경의를 빛나는 태양에 바친 것이 무척 놀랍지 않은가?" (Cumont, *Textes et Monuments*, p.340).

72) *Ibid*, p.356.

73) *Ibid*, p.355. 또한 J.F. Dölger, *op.cit.*, p.108.

74) 될거의 책에 나온 여러 예들. *ibid.*, pp.115, 225.

75) Usener, "Sol invictus," p.482.

76) *Ibid.*, p.480.

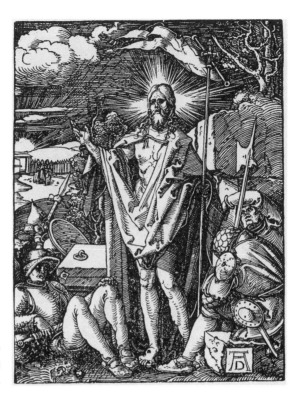

91 알브레히트 뒤러,
「그리스도의 부활」
(목판화 B.45).

난 그리스도교 시대에는 성서적 솔이 이교 신을 축출했지만, 반면 두 관념의 융합이 최종적으로 성공할 때까지 르네상스 시대에는 이교 신 솔이 성서적 솔을 축출했다. 그 융합이 일어났을 때는 뒤러가 아폴론적 태양신을 아담으로 바꾼 후인데, 뒤러는 태양신을 몇 점의 판화(예를 들면 목판화 B.45, 그림 91)에서 부활한 그리스도로 변형시켰고, 그 판화들 중 하나의 뒷면에 인쇄된 시에서 구세주와 '포이보스' (Phoebus: 빛의 신으로서의 역할에 따라 아폴론에게 붙여진 이름으로, 그리스와 로마에서 공통으로 사용된다―옮긴이)의 유사가 강조되는 것을 용인했다.[77]

92 알브레히트 뒤러,
「정의의 태양신」
(동판화 B.79).

판화 B.79(그림 92)는 보통 '재판관' 또는 '정의'로 언급된다.[78) '정

77) 〔또한 판화 B.17과 목판화 B.15 참조. 목판화 B.45의 뒷면에는 본문에서 언급
된 시(켈리도니우스라고 불리던 베네딕투스 슈발베에 의해 씌어졌다)가 실려
있다.

Haec est illa dies, orbem qua condere coepit
Mundifaber, sanctam quam relligione perenni
Esse decet domino coeli Pheboque dicatam.
Qua sol omnituens cruce nuper fixus et atro
Abditus occasu moriens, resplenduit ortu
(그날은, 영원의 신앙에 따라서, 천계의 주인과 포이보스에게 헌정된 세계를 창조
주가 만들기 시작한 날이다. 그날에 십자가를 등에 진, 만물을 비추는 태양신은 해
가 어두워지기 시작할 때 사라지고 해가 뜰 때 다시 빛을 내어 모습을 보인다.)〕

의'는 대개 부인으로 표시되며, 종종 날개를 달고 있기도 하다. 그렇다면 사자, 불타는 듯한 후광, '재판관'의 눈으로 파열하는 세 불꽃 등은 어떻게 설명하면 좋을까?

이 모든 문제들의 답은 뒤러가 새긴 판화의 주제가 자비심 많은 재판관이 아니라 묵시록의 복수자라고 여겨지는 '정의의 신 솔'이라는 것을, 그런 이유 때문에 15세기 후기의 정신에 강하게 호소할 수 있었다는 것을 이해하면 바로 나온다. 심지어 우리는 그 해석을 뒤러에게 전한 문학적 원천이 무엇인지도 알 수 있다. 그것은 바로 페트루스 베르코리우스(피에르 베르쉬르)가 쓴 『도덕 편람』(*Repertorium morale*)인데, 그의 『오비디우스 설화집』이 이전에 두 군데서 언급된 바 있다. 중세 후기의 가장 인기 있는 서적 가운데 하나인 이 신학사전은 오늘날 알려져 있는 그리스도와 태양의 동일성을 길게 설명한 뒤에 '정의의 신 솔'을 서술한다. 뒤러의 판화보다 기껏해야 한 세기 반 일찍 존재했던 이 책에서 '정의의 신 솔'은 뒤러 판화의 문학적 의역(意譯)으로서 등장한다. 뒤러가 베르코리우스의 『편람』이라고 알았을 것으로 여겨지는 다음 인용문은 1489년 뒤러의 대부인 안톤 코베르거에 의해 인쇄되고, 그의 판화와 거의 동시에 나온 제2판(1499)에 선보인 것이다.

덧붙여서 나는 그 태양신(즉 '정의의 태양신')을 이렇게 서술하는 바이다. 그는 최고의 권력을 부릴 때, 다시 말해서 재판을 행할 때, 엄격하고 단호해야 하는 순간에 감정이 불타오를 것이다. ……왜냐하면 그는 정의와 엄격함 때문에 흥분하고 잔인해지기 때문이

78) 예비 소묘 L.203. 타우징은 이 판화를 각각의 묵시록 모티프가 별 일관성 없이 밀집된 것이라고 설명하려 했다(*op.cit.*, I, p.319(영역본, I, p.310)). 그러나 이는 뒤러의 의도를 제대로 파악하지 못한 것이다.

다. 태양은 그 궤도의 중심에 있는 한낮에 가장 뜨겁다. 그래서 그리스도도 하늘과 땅의 중심에 나타나게 될 때, 즉 심판을 행할 때 가장 뜨거울 것이다(점성학적 관념의 중천[medium coeli]과 재판관의 좌석에서 생각될 신학적 관념의 하늘과 땅의 중점[medium coeli et terrae]을 동등하게 보는 것에 주목하라!). ……여름에 태양이 사자좌에 있을 때 그는 봄에 꽃을 피우는 식물들을 열로 시들게 한다. 그렇듯이 그리스도도 재판의 뜨거움에 있을 때 무서운 사자 같은 사람으로 보일 것이다. 그리스도는 죄인들을 움츠러들게 하고, 세속에서 향락이 만연하지 못하게 할 것이다.[79]

위 단락은 묵시록의 환상에 의해 분란을 겪고, 동시에 아라비아와 헬레니즘 점성학의 강력한 쇄도에 따라 유발된 관념들로 점점 가득 차는 중세 후기 사람들의 상상력이 어떻게 '정의의 신 솔'의 고대적인 이미지를 크게 부활시켜 활력 넘치게 하는지를 알게 해준다. 초기 그리스도교 시대 사람들은 태양을 통해 아폴론적인 미를 시각화할 수 있었다. 그 태양은 최고 심판자의 위풍을 갖추었으면서도 현세적인 영혼의 힘을 가졌다. 그것은 법정의 재판관(judex in iudicio)으로, 또

79) P. Berchorii dictionarium seu repertorium morale, 1489년과 1499년 뉘른베르크 초판. 그 뒤에도 '솔'(Sol)이라는 제목으로 출간되었다. "Insuper dico de isto sole[scil., iustitiae], quod iste erit inflammatus, exercendo mundi praelaturam, sc. in iudicio, ubi ipse erit rigidus et severus…… quia iste erit tunc totus fervidus et sanguineus per iustitiam et rigorem. Sol enim, quando est in medio orbis, sc. in puncto meridiei, solet esse ferventissimus, sic Christus, quando in medio coeli et terrae, sc. in iudicio apparebit…… Sol enim fervore suo in aestate, quando est in leone, solet herbas siccare, quas tempore veris contigeat revivere. Sicut Christus in illo fervore iudicii vir ferus et leoninus apparebit, peccatores siccabit, et virorum prosperitatem, qua in mundo viruerant, devastabit."

한 격노한 별처럼 '뜨겁게 감정이 불타고' 묵시록의 복수의 신처럼 '잔인하고 엄격한' 사자좌의 태양(*sol in leone.* 사자좌는 태양이 '그 최고의 권력에 도달하는' 황도 내의 태양의 '궁')으로 여겨졌다.

뒤러라는 위대한 미술가의 힘만이 그 개념을 하나의 상(像)으로 옮길 수 있었다. 그가 그렇게 할 수 있었던 이유는 「묵시록」과 「겟세마네 정원의 고뇌」[80]의 경우처럼, 숭고를 갈망하는 양식의 틀 내에서 엄밀할 수 있는 용기를 지녔기 때문이다. 뒤러는 베르코리우스 텍스트의 인플라마투스(*inflammatus*)를 그렸는데, 그것은 그가 성서 삽화에 그린 것과 똑같은 아주 뚜렷한 불꽃이었으며 '마치 타오르는 불꽃처럼 눈을' 그렸다.[81] 그는 '언제 사자좌에 있을지'(*quando est in leone*) 그 천문학적인 위치를 해석해서 사자 위에 앉은 인물상을 옥좌에 있는 것처럼 묘사했다. 그리고 그리스도-솔을 비정(非情)의 인간, 즉 사자(*homo ferus ac leoninus*)로 특징화하기 위해서 뒤러는 그리스도를 '사자 같은 인간'의 모습으로 바꾸었다.[82] 즉 그리스도에게 사납고 무서운 표정을 부여한 것이다. 그 표현은 그리스도의 얼굴—어

80) 소묘 L.199, 목판화 B.54.

81) 목판화 B.62 참조. 그 목판화에서는 불꽃의 수가 2개로 줄어들었다. 얼굴 전체가 아니라 오직 눈만 "불꽃 같다"(「묵시록」, 1:14)고 기술되었다. 판화에서 심판자의 발에 있는 건초 식물은, "죄인들이 그리스도에 의해 움츠러들 듯 태양신에 의해 시들어지는 풀"로 언급된다.

82) Lange & Fuhse, *op.cit.*, p.371, line 22. "Wie wohl man zu Zeiten spricht, der Mensch sicht lewisch oder als ein Bär, Wolf, Fuchs oder ein Hund, wie wohl er nicht 4 Füss hat als dasselb Tier: aus solchem folgt nit, das solche Gliedmass do sei, sondr dass Gmüt gleicht sich darzu"(사람은 문제의 동물처럼 네 다리를 가지고 있지 않음에도 때때로 사자나 곰, 늑대, 여우, 개처럼 보인다. 그렇지만 이 때문에 인간이 동물과 같은 사지를 가지고 있으리라 추정되지는 않는다. 오히려 인간의 성격이 동물과 비슷하다(라는 의미가 있다)). 따라서 뒤러는 인간과 동물의 일치에 관한 골상학적 해석(레오나르도 다 빈치와 조반니 바티스타 델라 포르타 참조)을 심리학적 해석으로 바꾼다.

느 정도 신인동형적인——과 동물의 슬픈 인상 사이에 불가사의한 유
사성을 보여준다. 이렇게 '정의의 신 솔'이라는 '태양신이면서 최고
절대 심판자이기도 한 그리스도'는 뒤러 판화의 정서뿐만 아니라 도
상학적 표징들까지 올바르게 나타낼 표제로서 존재한다. 이 작은 판
화의 내용을 하나의 개념, 즉 묵시록의 심판자가 지닌 위엄을 자연
의 최고 권력과 융합하는 개념과 동일시하는 것보다 더한 찬사가 있
을까?

　이 판화를 순수하게 미술사적인 관점에서 고찰한다면, 우리는 그
것의 도상학을 한편으로는 종래의 관례에 따라 발을 꼬고 앉아 정의
를 행하는 '심판자'로서의 전통적인 중세적 표현에서,[83] 다른 한편

83) 뒤러 자신의 작품에 한정된다. 목판화 B.11의 빌라도와 목판화 B.61의 황
　제 참조. 다리를 엇갈리게 해서 앉은 자세는 명백히 독일 중세 도시 죄스트
　의 「재판소」(*Rechtsordnung*) 판사들을 규정한다(N. Beets, "Zu Albrecht Dürer,"

94 「태양」, 1547년 프랑크푸르트
달력에 실린 목판화.

으로는 이미 암시되었듯이 그 미술가가 이탈리아에서 알았던 어느
조각 작품(그림 93)에서도 이끌어낼 수 있다. 서양 미술에서 현세적
인 신들은 보통 서 있거나 옥좌에 앉아 있거나 말을 타고 있거나 또
는 전차를 탄 모습으로 표현되지,[84] 이 판화에서처럼 각각 자신의
기호들 위에 앉아 있지 않다. 이 유형은 동방 이슬람교 특유의 것이
며,[85] 유럽에서는 베네치아처럼 동방의 영향이 강력한 곳에서만 뿌

Zeitschrift für bildende Kunst, XLVIII, 1913, p.89ff.).

84) F. Lippmann, *The Seven Planets*(tr. by Florence Simmonds, *International Chalcographic Society*, 1895) Saxl, *op.cit.*; Saxl, *Verzeichnis astrologischer und mythologischer illustrierter Handschriften des lateinischen Mittelalters in römischen Bibliotheken(Sitzungsberichte der Heidelberger Akademie der Wissenschaften*, phil.-hist. Klasse, IV), 1915; A. Hauber, *Planetenkinderbilder und Sternbilder*, Strassburg, 1916 등 참조.

85) Saxl, "Beiträge," p.171 참조. 사자에 올라탄 솔과 관련해 가장 잘 알려진 묘사

리내릴 수 있었다. 베네치아의 피아제타와 리바 델리 스키아보니의 오른쪽 구석에 있는, 총독궁의 주두 가운데 두 개는 각자의 황도대 위에 놓여 있는 일곱 개의 행성들을 가능한 한 많이 보여준다. 즉 금성은 황소궁에, 화성은 백양궁에, 태양은 사자궁 위에 있다.[86] 우리는 뒤러가 자기 판화를 디자인할 때 이 고립되어 있지만[87] 눈에 띄는 작품을 기억해냈다는 사실에 전혀 의심의 시선을 보낼 이유가 없다. 그의 판화는 전반적인 방식에서뿐만 아니라 '정면을 향해 앞발을 들고 있는' 사자의 자세, 태양신의 머리를 둘러싼 불타는 후광, 왼팔(조판에서는 오른쪽으로 보인다)[88] 같은 세부에서 베네치아의 주두와 일치해 보인다.

뒤러가 창안해낸 매우 인상적인 것들 가운데 하나가 주제와 구성적 모티프 모두에서 좀더 이른 시대에 그 기원을 두고 있다 해도, 그것이 뒤러의 위대함을 약화시키지는 못한다. 오직 뒤러만이, 오직

는 Oxford, *Codex Bodleianus* Or. 133에 실린 아라비아 사본에 있다.(이 사본에 대한 16세기 튀르크 모사본은 뉴욕 모건 도서관의 MS. 788에서 볼 수 있다.)

86) Didron, *Annales Archéologiques*, XVII, 1857, p.68의 그림)에 재현되었다.

87) 여기에서 논의되고 있는 표현과 혼동되어서는 안 되는 두 가지 유형의 표현이 있다.
 ① 왕좌에 앉아 있는 행성: 왕좌는 좌우대칭으로 있는 황도 동물들로 이루어져 있다(예를 들면 *L'Arte*, XVII, 1914, p.53에 재현된 파도바 과리엔토의 프레스코화 참조). 이 유형은 황도 12궁과 종래 로마 고관의 대관의자(*sella curulis*)와 합체되어 존재한다. 총독궁의 「베네치아」 또는 포르타 델라 카르타 근처에 있는 주두 위의 「정의의 천사」 참조.
 ② 점성학적으로가 아니라 신화학적으로 연결된 동물 위에 있는 행성: 예컨대 앞에서 인용한 바 있는 튀빙겐 사본(Hauber, *op.cit.*, No.24)에 나오는 독수리 위의 유피테르. 이 유형은 고전적 전통에서 직접 유래한 것이다. Saxl, *Verzeichnis*……, Fig. VIII 참조.

88) 이 판화가 주두와의 관계에서 뒤집힌다는 사실은 결합의 한 증거로 고려될 수 있다.

「묵시록」의 뒤러만이, 기묘하지만 비교적 무의미한 인물상에 아주 고귀한 내용을, 반대로 말하면 아주 장대하지만 비현실적인 관념을 가시적인 형식으로 만들어낼 수 있다.[89]

4. 근본적인 문제

괴테는 고대미술을 멸시하는 낭만주의적 현실주의자를 향해 이따금 모순적인 독설을 퍼부었는데, 그중에 다음과 같은 표현이 있다.

고전미술은 자연의 일부이며, 더욱이 그것은 사람의 마음을 움직일 때 자연스러운 자연의 일부이다. 그렇다면 우리는 고귀한 자연을 연구하는 것이 아니라, 평범한 자연을 연구하기를 요구받지 않

[89] 마치 뒤러의 「멜랑콜리아 1」을 수많은 후대 예술가들이 모사했어도 그것의 복잡한 성격을 어느 누구도 이해하지 못했듯이, 판화 B.79는 16세기까지 무수히 도용되었지만 그저 부분적으로 이해되었을 뿐이다. 이 책의 그림 94에 보이는 1547년 프랑크푸르트 캘린더의 태양신 그림(G. Pauli, *Hans Sebald Beham*, Strassburg, 1901, p.49; 이보다 조금 더 먼저 편면쇄 대판지(broadsheet)에 나타난 예는 Saxl, "Beiträge," p.171, Note 1 참조)은, 뒤러의 「정의의 태양신」(그림 92) 목판화에 대한 의역일 뿐, 다른 행성들 중 어느 것도 황도 12궁 위에 있지 않고 보통의 서구적인 자세를 하고 있기 때문에, 그런 차용의 사실은 더욱 명백하다. 그런데 정의의 상징은 개작 과정에서 분실되었다. 행성의 지배자는 다리를 꼰 '심판자의 자세'를 취하는 대신 다리를 벌리고 앉아 있다. 그는 검 대신 종래의 홀을 쥐고 있다. 저울 대신 제왕의 옥주를 들고 있다. 뒤러의 판화가 16세기의 행성 솔의 표현에 맞게 각색될 수 있었다는 바로 그 사실마저도 여기서 제시된 해석을 지지하는 데 도움이 된다.

(그 목판화가 뒤러의 「정의의 신 솔」을 재판의 역할을 빼앗긴 태양신으로 격하시킨 데 반해, 16세기의 다른 많은 표현들, 특히 뉘른베르크 독일국립박물관에 보존되어 있는 한스 라인베르거의 일군의 목조(木彫)는 태양신을 태양의 암시가 제거된 재판관으로 몰락하게 했다. 이 책 참고문헌의 제6장에 나오는 쿠르트 라테의 훌륭한 논문 참조.)

· 는가?[90]

영어로 그대로 옮기기가 거의 불가능할 정도로 특수한 용어들을 쓰면서, 괴테는 고전미술에 적용한 '이상주의' 개념을 '자연스러움'이라는 특수 개념으로 대신했다. 그는 '평범한'(common) 자연('가공하지 않은 자연'이라고 할 수 있다)과 '고귀한'(noble) 자연 사이를 구분한다. '고귀한' 자연은 고도의 순수함, 말하자면 명료함(intelligibility)에 의해 '평범한' 자연과 구별되지만, 그 본질에서는 결코 다르지 않다. 이에 반해 '고상함'을 위해서 '평범함'을 거부하는, 더욱 '자연스러운' 자연으로서 고전미술은, 괴테에 따르면 자연을 그대로 옮기지는 못하지만 자연의 내적인 의도를 드러낸다.

따라서 이상미의 학문적인 원리를 체계적으로 말함으로써(또한 그 점에서 '자연주의'와 '이상주의'의 전통적인 대립을 두 종류의 자연주의, 즉 '고상함'과 '평범함'으로 바꿈으로써),[91] 괴테는 '자연'(nature)과 '자연스러운'(natural)이라는 두 단어를 '현실'(reality)과 '현실적인'(real)에 대비되는 함축성 있는 의미로 분명하게 사용한다.[92] 이

90) Goethe, *Maximen und Reflexionen*, M. Hecker, ed., 1907(*Schriften der Goethe-Gesellschaft*, Vol.XXI), p.229.

91) 우리는 일상 회화에서 '자연적'이라는 단어를 자연에 속하는 모든 것을 서술하기 위해 쓸 뿐만 아니라 '품위 있는 간소함' 또는 '조화'와 거의 같은 정도의 의미심장한 의미로, 동시에 상찬의 의미로도 쓴다. 예를 들어 '자연적' 제스처의 경우는 서투르지 않고 꾸민 것도 아니지만, 표현 의도와 표현 형식 사이의 완전한 일치의 결과물로 이해된다.

92) 따라서 고전고대 양식의 특질은 '자연주의적' 이상주의라고 할 수 있다. 이러한 자격이 부여되지 않았다면 '이상주의' 개념은 괴테가 칭한 '공통의 자연'을 '높임'으로써 자연을 제대로 평가하고자 했던 '고전적' 양식뿐만 아니라, 자연을 제대로 평가하려고 시도하지 않았던 모든 양식들까지 나타내게 될 것이다.

경우, 괴테는 칸트의 다음과 같은 유명한 정의를 따르는 것처럼 보인다. "Natur ist das Dasein der Dinge, sofern es nach allgemeinen Gesetzen bestimmt ist"[93] (자연은 일반법칙에 따라 결정되는 한 물[物]의 존재이다). 그리고 만일 우리가 고전미술 개념을 세부적이고 한층 좁은 의미의 '고전적'인 표현(거칠게 말하자면, 올림피아 신전과 파르테논 신전에서 마우솔레움과 페르가몬 제단에 이르는, 그리고 그 후의 모든 고전미술의 표현들)으로 그 개념을 한정짓는 데 동의한다면, 우리는 괴테의 마음이 무엇인지 잘 이해할─어느 정도 받아들일─수 있을 것이다.

물리학자나 곤충학자의 세계가 오직 어떤 법칙이나 등급으로 예증됨으로써 고찰되는 특수한 사건이나 표본의 총계로 이루어지듯이, 고전미술가의 세계는 개별 사례를 대표하는 유형의 총계로 성립된다[94] ─ '특수한 것'은 산만한 추상이 아니라 직감적 총합에 따라 '보편적인 것'으로 바뀐다.[95]

93) Kant, *Prolegomena*, 14.

94) 제욱시스가 처녀 다섯(또는 일곱) 명의 "좀더 아름다운 부분들"을 조합해 그 것의 최대치를 그려내려 했다는, 끊임없이 반복되고 종종 조롱받기도 하는 이야기(또한 의심할 여지 없이 그런 고대 일화들에서 나온 『로마의 업적』〔*Gesta Romanorum*〕제47장의 '피렌체 사기꾼' 이야기 참조)에서 극화된 이른바 '선별론'은 미학 원리의 유물주의적 합리화로 고려될 수 있는데, 미학 원리의 견해 자체는 틀리지 않다.

95) 나는 '자연'과 '현실'의 대조가 빌헬름 보링거에 의해 잘못 해석되어왔다고 확신한다(*Genius*, I, 1919, p.226). 모든 '고전적-유기적' 예술에 강한 반감을 드러낸 유명한 글에서 보링거는 이렇게 주장했다. 현실을 자연으로 변형하는 것은 '합리적 인식' 행위이다. 여기서 '현실'이란 '아직 자연 법칙의 용어로 이해되지 않은 자연, 아직 자연 법칙을 목적으로 하는 비율(*ratio*)의 상투적인 절차에 따라 소화되지 않고 다듬어지지 않는 자연, ……아직 합리적 인식이라는 원죄(Sündenfall)에 오염되지 않은 자연으로 정의된다. 실제로, '현실'을 '자연'으로 변형하는 고전적인 방식은 '현실'을 분위기나 감정에 종속시키

이렇게 고전미술의 유형을 만들어내는 힘(typenprägende Kraft)
—이 힘은 가능한 모든 주제에 보편적으로 타당하고 충분히 현실성
있는 형식을 주기 때문에, 신-인간 그리스도 표현의 원형까지 제공
할 수 있다—은 모든 예술 수단에서 분명하게 보인다. 그리스의 건
축 방식이 무생물의 특성과 기능에 모범적인 표현을 부여했듯이, 그
리스의 조각과 회화의 방식은 생물체, 특히 인간의 성격과 행동의 전
형적인 형식을 명확히 한다. 즉 인체의 구조와 운동뿐만 아니라 인간
마음의 능동적이고 수동적인 감정 역시 '균형'(symmetry)과 '조화'
(harmony)의 규칙에 따라 기품 있는 평형과 격렬한 전투, 감미롭게
슬픈 이별과 방탕한 춤, 올림포스 신의 침착함과 영웅들의 행위, 슬
픔과 기쁨, 공포와 황홀, 사랑과 증오로 승화된다. 이 모든 감정의 상
태는 아비 바르부르크가 선호하는 용어로 말하자면 '형태의 파토스'
(pathos formulae)로 변하는데, 그것은 스스로의 타당성을 몇 세기 동
안 유지해온 만큼 우리에게 '자연스러워' 보인다. 왜냐하면 현실과
비교되어 '이상화되었기' 때문이다. 즉 무수히 많은 특정한 관찰들
이 응축되어 하나의 보편적인 체험으로 승화되었기 때문이다.

따라서 무수한 현상을 포착하고 정리하는 것은 고전미술의 영원한
영광인 동시에 극복할 수 없는 장애이다. 전형화는 필연적으로 중용
(中庸)을 함의한다. 칸트와 괴테에 따르면, 개체가 '자연스러운 것'을
한정하는 '일반법칙'에 상응하는 한에서만 수용될 때는 양극단을 위

는 근대적인 방식과 다름없는 창조적인 직관의 행위도 아니고, 그 이상의 단
순한 인식 행위도 아니다. '현실'은 특수화의 관점에서 보이는 객체의 총계이
며, '자연'은 보편화의 관점에서 보이는 객체의 총계이다. 그러나 예술 생활
의 영역에서 하나의 관점은 다른 하나의 관점 못지않게 '창조적'이다. 구스타
프 파울리는 언젠가 그것을 이렇게 멋지게 말했다. "고전미술의 비례는 본능
적이다."

한 여지가 없다. 아리스토텔레스에서 갈레노스, 루키아노스, 키케로에 이르기까지 고전적 미학은 조화(συμμετρία, ἁρμονία)와 중용(τὸ μέσον)을 주장했다. 무한을 갈망하는 각 시대는 고대미술에 관심이 없거나 그것에 반발했다. 그리스 건축은 자연력의 유기적인 균형을 표현하면서도 초자연적인 공간의 환상(비잔틴 교회에서처럼 무중력의 부유 상태라는 의미에서, 또는 고딕의 수직주의라는 의미에서)을 불러일으킬 힘은 없었다. 그래서 인간의 모습을 표현하는 그리스 방식은 성직자의 엄격함 또는 무한의 운동감이 요구되는 곳에서는 거부당할 수밖에 없었다. 고전적인 '미의 자세'가 운동에 의해 부드럽게 정지하듯이, 고전적인 '파토스의 모티프'는 정지에 의해 부드럽게 운동한다. 그 때문에 고전미술에서는 활동과 정지 모두 이전에 알려진 바 없는 하나의 원리, 즉 대위법(*contrapposto*)에 종속되는 것처럼 보인다. 니체는 그리스 정신이 'edle Einfalt und stille Grösse'(고귀한 단순과 고요한 장엄)와는 거리가 멀고, '디오니소스적인 것'과 '아폴론적인 것' 사이의 갈등에 의해 지배되었다고 보는 것이 타당하다고 여겼다. 그러나 그리스 미술에서는 그 원리들이 상반되지도 않을뿐더러 분할되지도 않는다. 그것은 '그리스적인 의지의 기적을 통해서' 통합된다. 거기에는 운동 없는 미도 없고, 절제 없는 파토스도 존재하지 않는다. 즉 '아폴론적'인 것은 잠재적으로(*in potentia*) '디오니소스적'이고, '디오니소스적'인 것은 현재적(顯在的)으로(*in actu*) '아폴론적'이다.

따라서 우리는 독일 르네상스 운동이 왜 고전미술을 직접 흡수할 수 없었는지 그 이유를 알 수 있다. 독일에 기념비적인 고전미술 작품이 충분히 있지 않아서가 아니라, 고대미술이 15세기 북방의 관점에서는 '미학적 체험이 가능한 대상'이 아니었기 때문이다. 중세의 국제적인 전통이 힘을 잃고 국민적인 특성들이 더욱 자유롭게 스스

로를 주장했을 때, 북방은 고전미술과는 정반대 태도를 발전시켰기 때문에 고전미술과 어떠한 직접적인 접촉도 불가능했다.

'더욱 협의의 고전미술'의 전형화 경향은 다른 고찰과는 별개로, 고전미술이 근본적으로는 조형적(plastic)이라는 사실 —그것의 상상은 유형의 실체에 한정되고, 그러한 실체가 연속적인 무리를 이루지 않을 때는 완전한 고립과 자족을 유지한다는—로써 설명될 수 있다. 모든 예술적 제작이 기초하는 통합과 통일의 원리는 조형적인 실체 자체 내에서 작동해야만 한다. 그 환경에서 고립되었을 때, 각각의 상은 그 자체 내에 통일성과 다양성 모두를 포함해야만 한다. 이는 각각의 상이 다수의 작례를 예시하고 전형화할 때에만 가능하다.

다른 한편, 15세기 북방 미술은 독특하고 회화적이다. 그것은 유형의 한정적 실체와 무형의 무한정적 공간 사이의 상호작용으로 발생하는 빛나는 현상을 관찰함으로써, 양쪽 모두를 동질한 연속성(*quantum continuum*)으로 융합하고[96] 또한—주로 회화와 필사예술(graphic arts)을 매개로 했지만, 어떤 뛰어난 솜씨로(tour de force) 빚어낸 조각과 건축을 수단으로 하여—주관적 '견해'와 주관적 '정

96) 이에 관해서는 A. Riegl, *Die Spätrömische Kunstindustrie*, Wien, 1901과 "Das holländische Gruppenporträt," *Jahrbuch der kunsthistorischen Sammlungen des Allerhöchsten Kaiserhauses*, XXIII, 1902, p.71ff. 참조. 이 위대한 학자의 주장에 따르면, 가장 순수하게 북방적인 예술의지를 나타내는 독일어권 저지대 지역의 미술은 유형의 몸체와 무형의 공간을 통일하려는 의지가 그 어느 곳보다 강하게 희구되고 더욱 효과적으로 현실화된다. 유형의 양과 무형의 양 사이의 모든 구별을 강력하게 항의한 사람이 앤트워프에서 태어나고 네덜란드로 이주한 아르놀트 휠링크스라는 점은 흥미롭다. 휠링크스의 견해에 따르면 '자유로운' 공간은 물체가 차지하고 있는 공간과 마찬가지로 '유형적'(corporeal)인데, 둘 모두 동질의 '보편적인 총체'(*corpus generaliter sumptum*)의 일부이기 때문이다.

서'를 통일함으로써 회화적 이미지를 생산해내려고 했다.[97) 고전미술이 특정 사물을 우주 공간에서 분리해내고 그것에 대표적인 또는 전형적인 의미를 부여함으로써 다양성의 통일을 이룰 수 있었던 것에 반해, 15세기 북방 미술은 특정 사물을 우주 공간과 합체시키고 그에 따라 선험적으로(a priori) 다양성을 보증함으로써 그것들을 특수한 것으로 인정할 수 있었다. 즉 개별 사례가 전체 내 일부(pars in toto)의 상태로 만족한다면, 그 개별 사례를 굳이 전체를 위한 일부(pars pro toto)로서 볼 필요가 없었다.

15세기 북방 미술(뒤러는 자신의 유명한 문장으로, 즉 모든 독일 미술가는 "이전에 본 적이 없는 새로운 패턴"을 원한다는 말로 그 특색을 서술한 바 있다)[98)의 주관적인 특수화 정신은 두 가지 영역에서 작동할 수 있다. 둘 모두 괴테의 '자연스러운' 또는 '고귀한' 자연의 바깥인데, 그 때문에 그 둘은 서로 상보적이다. 하나는 '현실의' 영역이고

97) 고전적 예술 개념과 북방적 예술 개념의 대비는——빈델반트의 단어를 사용하자면——지식체계에서 '일반 원리를 연구하는' 방법과 '특수 예를 연구하는 방법'의 대비이다. 고전미술은 자연 '과학'에 상응하며, 자연 '과학'은 개별 사례에서 나타나는 추상적인(즉 양적인), 그리고 보편적인 법칙(예를 들면 떨어지는 사과에 적용되는 만유인력의 법칙)을 인식한다. 북방 미술은 인문주의적인, 다시 말해서 역사적인 학문에 상응하며, 그 학문은 개별 사례를 좀더 크지만 좀더 구체적인(즉 질적인) 연결 고리로, 또한 광범위한 범주 내에서 여전히 개별적인 '연속'으로(예를 들면 특정한 길드 법령의 변천 과정을 중세에서 근대로의 발전 과정의 사례로) 인식한다. 자연과학자는 특수 사례의 연구를 진전시켜나가는 경우(이를테면 지리학자가 특정 산을 기술하는 경우), 일반적으로 그 산을 자연의 부분이 아니라 하나의 독립된(sui iuris) 현상으로 생각할 수 있다. 즉 어떤 것을 생겨나게 한 것이 바로 그 어떤 것을 진화시킨다고 여긴다. 이와 반대로 인문주의자는 일반 원리의 연구를 진전시켜가는 경우(이를테면 경제사 연구자가 보편적 타당성을 주장하며 어떤 법칙들을 확립하려고 시도할 때), 자연과학자가 된 것처럼 행동할지도 모른다.

98) Lange & Fuhse, op.cit., p.183, line 29.

또 하나는 '환상의' 영역이다. 그리고 한편으로는 개인적인 초상화, 풍속화, 정물화, 풍경화 분야이고, 다른 한편으로는 공상적·환상적인 분야이다. 단순한 현실의 세계는 주관적 지각에 가까이 갈 수 있으며, 말 그대로 '자연스러운' 자연의 앞에 놓인다. 공상과 환영의 세계는 마찬가지로 주관적인 상상력에 의해 만들어지는데, '자연스러운' 자연을 초월해 놓인다. 그래서 뒤러가 「묵시록」과 「시골 부부」 또는 「요리사와 그의 아내」 같은 풍속 판화를 동시에 제작했다는 점은 좀 이상하다.[99] 그뤼네발트의 악마와 「론다니니의 메두사」를 비교해 보면, 고전미술이 심지어 악마적인 것에도 미——다른 표현을 사용하자면 '자연스러움'——를 부여했다는 사실이 충분히 명확해진다.

따라서 비록 독일과 저지대 국가들(지금의 베네룩스 3국—옮긴이)에 고대 원작이 풍부하게 존재해왔다 할지라도, 독일과 저지대 국가의 미술가들은 그것들을 전혀 이용하지 않은 셈이다. 즉 마치 이탈리아 르네상스의 사람들이 비잔틴과 고딕의 기념비적인 작품들을 무시하고 인정하지 않았던 것처럼, 그들은 고대 원작을 깔보고 그 가치를 받아들이지 않았다. 15세기 이래 북방인들은 고전고대의 부활에 혼신의 노력을 기울였다. 16세기에는 프랑스, 독일, 저지대 국가들에서도 이탈리아에 뒤지지 않는 인문주의의 시대가 이루어졌다. 독일의 인문주의자들은 고대의 역사와 신화를 깊이 있게 연구했으며, 고전 라틴어와 고급 그리스어를 썼고,[100] 자기 가문의 이름을 그리스어와 라틴어로 번역해 사용했으며,[101] '신성한 고대'(*Sacrosancta*

99) 뒤러의 판화 B. 94 「젊은 부부와 죽음」에서는 동일한 작품 내에서 두 가지 경향이 서로 만난다.

100) G. Doutrepont, *La Littérature française à la cour de Bourgogne*, Paris, 1909, p.120ff.

101) 이 인문주의자의 관습은 뒤러의 편지(Lange & Fuhse, *op.cit.*, p.30, line 24)에

Vetustas)라고 특징적으로 명명된 물질적 잔존물을 열심히 수집했다. 그러나 그 부지런한 연구의 대상은 고전적 형식이 아니라 고전적 주제였다.

북방에서 고대의 부활(*rinascimento dell'antichità*)은 시작부터 본질적으로 문학적이고 골동품 연구적인 문제였다. 예술가들은, 심지어 뒤러조차, 그것에 냉담했다. 그 운동의 본래 대표자들인 학자들은 분명 고전의 기념비적인 작품을 미학적인 견지에서 감상할 수 없었거나 그럴 의욕이 없었고, 심지어는 아예 고찰하지도 않았을 것이다. 배움이 깊고 지각이 예민한 북방의 인문주의자들마저도 '신성한 고대'의 예술적인 여러 면에 관심이 부족했다니 놀랄 일이다. 포이팅거는 아마도 당시 독일인 중에서 가장 저명한 수집가이자 골동품 연구가였을 것이다. 그러나 그가 진정 좋아한 것은 고전적인 제명(題銘), 도상

나오는 난해한 한 절을 설명한다. 라틴어와 이탈리아어를 멋지게 혼합한 뒤 러는 'Schottischen'이라 일컬어진 뉘른베르크의 대적, 즉 노상강도 귀족 쿤츠 쇼트의 군대에 대담하게 지지를 표했던 피르크하이머의 외교 수완에 대한 감탄을 농담처럼 표현했다. "El my maraweio, como ell possibile star uno homo cusy wn contra thanto sapientissimo Tiraybuly milytes."(철자는 E. Reicke, *Wilibald Pirckheimers Briefwechsel*, I, Munich, 1940, p.386에 따라 수정. 이 유능한 학자(1922년에 출판된 내 논문을 전혀 모른 것도 무리는 아니다)는 그 한 절을 설명 불가능한 것으로 여긴다(p.388)). '*Tiraybuly*'는 하나의 고유명사로만 이해할 수 있으며(그래서 이 또한 대문자로 보인다), 피르크하이머에 의해 시작되었을 것 같은 Kunz라는 이름을 유머러스하게 '그리스식으로' 표현한다. Kunz = Konrad = Kühnrat('대담한 결단')=Thrasybulus. 결과적으로 'sapientissimo Tiraybuly milytes'는 '*Schottischen*'과 동의어이고, 문장 전체는 이렇게 번역된다. "그리고 나는 어떻게 한 남자가 그렇게 교활한 쿤츠 (Schott)의 많은 군대에 대항해서 굴하지 않을 수 있었는지 불가사의하게 생각한다." Konrad라는 이름을 Thrasybulus로 쓰는 것이 16세기에는 진기한 일이 아니었다는 점은 예컨대 법학자 콘라트 디너가 'Thrasybulus Leptus' 라는 가짜 이름을 사용했다는 사실에 의해 실증된다(Jöcher, *Gelehrtenlexikon*, Pt. II, col. 130).

학, 신화, 문화사였조. 뒤러의 가장 친한 친구인 빌리발트 피르크하이머는 그리스와 로마 주화의 귀중한 컬렉션을 소유하고 있었다. 그렇지만 그는 그것을 로마와 뉘른베르크 통화의 구매력 비교연구에 관한 논문에 이용했을 뿐이다.[102] 뒤러가 그의 인문주의자 친구들에게 의뢰한 서문의 초고(다행히도 실제로 사용되지는 않았다)에서는, 플리니우스에 의해 이름이 알려진 고대의 위대한 예술가들에 관한 통례적인 언급이 발견된다. 그러나 그 글에는 보존된 기념비적인 작품의 예술적 가치나 교육적 가치에 관해서는 한 마디도 없다.[103]

이 논문에서 거대한 모습을 드러낸 「아우크스부르크의 메르쿠리우스」의 발견은 포이팅거(아마도 자기 자신의 힘으로 그 목적을 이루었을 것이다)의 큰 관심을 불러일으켰으며, 포이팅거는 그것에 관한 긴 보고서를 썼다. 보고서의 시작 부분을 이탈리아인 루이지 로티가 그에 필적할 만한 사건, 즉 1488년 라오콘 군상의 작은 모상이었으리라 추측되는 것의 발견을 서술한 편지의 한 단락과 비교해보자. 포이팅거의 보고서에는 이렇게 씌어 있다.

대수도원장 콘라드 뢰를린(Conrad Mörlin)은 그곳에서 직인들에게 돌 파기를 배웠으며 '비문 없는' 메르쿠리우스의 상을 새겼다. (신은) 머리에 날개 달린 원형 왕관을 썼고, 발에도 날개가 달려 있으며, 망토를 왼쪽 어깨 위에 걸쳤다는 것만 제외하면 다른 곳은 전라(全裸)였다. 또한 (메르쿠리우스 왼쪽에) 닭 한 마리가 있는데,

102) 이 장의 주 64 참조.

103) Lange & Fuhse, *op. cit.*, pp.285~287, 329~335. 특별한 점은, 뒤러는 피르크하이머가 이탈리아 미술이 '자신의 연구와 관련되는 특별히 재미있는' '이야기'(주제)를 다룰 때만 그것에 흥미를 느꼈다고 추측했다는 것이다(Lange & Fuhse, *op. cit.*, p.32, line 26).

그 닭은 그를 올려다보고 있다. 다른 쪽에는 소가 있는데, 메르쿠리
우스는 오른손을 뻗어 손에 쥔 우편 행낭을 소의 머리 위에 올려놓
고 있다. 그의 왼손은 뱀(으로 장식된) 지팡이를 쥐고 있고, 지팡이
맨 위에서 몸을 둥글게 한 뱀들은 가운데에 똬리를 틀고 있고, 마
지막으로 꼬리들은 그 지팡이의 자루로 향한다.[104]

루이지 로티는 다음과 같이 썼다.

그는 조그마한 대리석에 앉아 있는 아름다운 사티로스 셋을 발견
했다. 그들은 모두 큰 뱀한테 잡혀 있었다. 내가 보기에 그들은 무
척 아름다웠으며, 마치 그들의 목소리가 들리는 듯했다. 그들은 숨
을 쉬고, 절규하고, 이상한 몸짓으로 스스로를 방어하는 것처럼 보
인다. 그 가운데에 있는 사티로스는 추락해서 죽어가는 상태 같
다.[105]

104) *Epistola Margaritae Velseriae ad Christophorum fratrem*, H.A. Mertens, ed.,
1778, p.23ff.(일부는 Hauttmann, *op.cit.*, p.43에 인용되었다). "Chuonradus
Morlinus, abbas…… lapidem illic ab operariis effossum Mercuriique
imagine sculptum, sine literarum notis comperit, hunc scilicet capite alato
et corona rotunda cincto, pedibus alatis et corpore toto nudum, nisi quod
a latera sinistro ipsi pallium pendebat, hinc etiam ad pedes gallus suspiciens
stabat, et ad latus aliud subsidebat bos, siue taurus, super cuius caput manu
dextra Mercurius marsupium, sinistra vero tendebat caduceum draconibus,
siue serpentibus, parte superiori ad circulum reflexis, in medio caduceo
nodo conligatis, et demum caudis ad caducei capulum revocatis."

105) G. Gaye, *Carteggio inedito d'artisti*, I, Florence, 1839, p.285(바르부르크에
의해 자주 인용되고 동일하게 해석된다). "Et ha trovati tre belli faunetti in
suna basetta di marmo, cinto tutti a tre da una grande serpe, e quali meo
iudicio sono bellissimi, et tali che del udire la voce in fuora, in ceteris pare
che spirino, gridino et si fendino con certi gesti mirabili; quello del mezo

그 차이는 평범하지 않다. 이 이탈리아인은 주제와 역사의 세부항목에 대한 무관심을 나타냈다. 그러나 예술적 본질("내가 보기에 그들은 무척 아름다웠으며")과 정서적 가치, 특히 육체적인 고통을 사실처럼 표현하는 그의 감수성은 무척 예민하다.[106] 독일인 연구자는 순수하게 골동품 연구적인 문제에 집중했다. 그는 발굴된 인물상이 머리-날개, 발-날개, 우편 행낭, 지팡이, 그리고 메르쿠리우스를 뜻하는 신성한 동물('소'가 실제로는 산양이라 해도)과 함께 있는지를 확인하면서 만족했다. 여기서 우선 고려하는 문제는 명문(銘文)의 유무 문제인데, 신체에 관한 명문이 가장 상세한 부분은 지팡이 부분이다. 그 뒤, 보고서는 신 그 자체의 계보와 표징의 상징적인 의미에 대한 끝없는 논의로 접어든다. 즉 그 신의 기원을 이집트의 토트(Thoth)까지 거슬러 올라가고, 종국에는 독일의 보탄(Wotan. 여기서는 'Godan'으로 불린다. 그것은 신을 표현하는 독일어 고어이다)과 연결 짓는다.

이 단락은 고대미술을 대하는 북방의 최초 반응의 특색을 나타낸다. 고전적 미술작품은 모든 측면에서 학문적으로 매우 중요하게 여겨지지만, 미적 사물로서 체험되지는 않았다. 그 원인은 북방의 예술의지(Kunstwollen)가 고전고대의 예술의지와 아무런 접촉점이 없기 때문이다. 야코포 벨리니의 스케치북 『에스쿠리알 고사본』과 『피렌체 회화 연대기』(*Florentine Picture Chronicle*), 니콜레토 다 모데나와 마르칸토니오 라이몬디, 마르코 덴테 다 라벤나의 판화 등은 독일에서

videte quasi cadere et expirare." 또한 K. Sittl, *Empirische Studien über die Laokoongruppe*, Würzburg, 1895, p.4 4ff.에 모인 바티칸 궁의 라오콘 군상에 대해 종종 뛰어난 감상을 보여주는 다수의 글 참조.
106) 물론 자발적인 것 같은 인상은 루이지 로티가 이탈리아어로 썼다는 사실에 의해 강화된다.

오직 하르트만 셰델과 후티흐의 골동품 연구적 모음집들, 그리고 포이팅거와 페트루스 아피아누스의 『명문집』(銘文集) 등에서 예시된다. 따라서 이런 종류의 저작들에 실린 삽화로서의 목판화들은,[107] 비록 그 판화들이 고전적 조각의 원작을 '재현하려는' 공공연한 의도에서 만들어졌다 할지라도, 순수하게 골동품 연구적인 목적으로서 등장한다. 즉 첫 번째로는 명문(inscription)을 포함한 기념비적인 작품에, 두 번째로는 명문 속 이름이나 개념의 예증으로 기능하는 작품에, 세 번째로는 특별한 도상학적 특징 때문에 흥미를 끄는 작품에 주의가 집중된다. 그러므로 그러한 삽화들에 요구되는 것은 예술적 효과의 충분한 재생이 아니라 제명(題銘)과 역사적 견지에서 주목할 만하다고 생각되는 것의 명료하고 정확한 묘사이다.

사실, 심지어 이탈리아에서도 고대 미술작품의 도해자들은 원작의 양식상 특성을 일부 바꿀 수밖에 없었지만, 그것을 무시하지는 않았다. 즉 그들은 자기 시대의 눈을 통해서 고전 작품의 미적인 특질을 보았다. "그러나 그들은 그것들을 보았다." 르네상스 초기부터 고대의 원작을 모사한 모든 이탈리아 작품들은 좋거나 나쁘거나 무관계한 것을 그렸는데, 그것은 대상과 직접적인 미적 관계를 맺었으며 본래 그 대상의 외관을 바르게 평가하려는 의도에서였다. 이와 반대로 북방의 목판화는 고대 미술작품의 재현이라기보다는 고고학 표본이라고 말할 수 있다. 뒤러가 북방 사람들의 눈을 고전적 운동감과 비례를 향해 열게 했는데도, 독일 학자들—그리고 많은 독일인 미술가들까지—은 고대 미술작품의 특질을 식별하는 데에 여전히 무심했다. 마치 현대 유럽인들이 흑인이나 몽골인의 전반적인 성격은

107) 말할 필요도 없이 하르트만 셰델의 'Collectanea'와 'World Chronicle' 삽화는 기념비적인 원작을 따라 한 소묘가 아니라, 다른 소묘들에서 기인한 것이다.

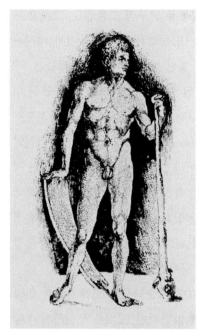

95 알브레히트 뒤러, 「나체의 전사」(소묘 L.351), 바욘, 보나 미술관.
96 「헬레넨베르크 출신 선수」, 빈, 미술사미술관.

알면서도 개별 특성은 모르는 것처럼 말이다. 나는 가장 유능한 독일 고전주의자가 편집한 아피아누스 『명문집』의 삽화가가, 도상학적 부속물만 일부 개조한 뒤러의 소묘를 고전적 '경기자'(Athlete, 그림 95~97) 표현으로 간주해버리고, 표면상 고고학적 목적에 부합하는 것처럼, 뒤러의 '아담'을 포이팅거의 「메르쿠리우스」(그림 100)로서 세상에 선보였다는 사실을 지적하지 않을 수 없다.[108] 1493년 하르트만 셰델의 『뉘른베르크 연대기』에서처럼, 일반인들의 호기심은 부분적으로 또는 전체적으로 상상적인 삽화에 만족한 채 계속되었

108) 이 책 429쪽 이하 참조.

97 「헬레넨베르크 출신 선수」, 그림 96에 기초한 목판화, 페트루스 아피아누스의 『신성한 고대 명문집』(*Inscriptiones sacrosanctae vetustatis*), p.413.

다. 도상학적인 문제에서 삽화는 정확하고 명료해야 했다(그럼에도 『뉘른베르크 연대기』에서는 서로 전혀 다른 도시에 동일한 목판화를 사용했다). 그 아피아누스의 독자들은 '고전미' 같은 뭔가를 요구했다. 그러나 문제는 바로, 그들은 그 미가 원작의 미인지 아닌지에 관심을 두지 않았다는 점이다.[109]

109) 이는 명문 연구서의 삽화들이 양식으로서의 고전 양식에 대한 올바른 이해가 부족하다는 점을 드러내기 때문이다. 특히 심한 예로, 아피아누스『명문집』pp.364, 503의 목판화를 보라. 소실된 부분은 필요하다고 여겨지면 신속하게 복구되었지만, 형식상의 의미만 있는 것은 경솔하게 생략되고 말았다. 그리고 근거가 잘 갖추어진 하나의 예외(Apianus, p.507)와 더불어 후티흐·포이팅거·아피아누스의 목판화들은 조각상의 세분화된 상태를 보여주지 못한다. 아우크스부르크 메르쿠리우스의 왼손이 추가되었지만, 예술적인 효과에서 중요한 벽감은 생략되었다. 두 세대 지나, 마르크스 벨서가 그의 *Rerum Augustanarum libri VIII*(*op.cit.*, p.209. p.190에 잘못 실렸다. 이 책의 그림 98)에 인물상을 실었을 때, 상황은 아주 다르게 변했다. 여기에서 삽화가

98 「로마 메르쿠리우스」,
그림 87에 기초한 판화, 벨저(M. Welser),
『아우크스부르크 지지(地誌) 제8서』
(*Rerum Augustanarum libri VIII*),
아우크스부르크, 1594년, p.209.

예술로서의 고전미술을 연구하기 위해서 북방인들은 어떤 중개자에게 의존했다. 그 중개자는 바로 이탈리아 콰트로첸토 미술인데, 그것은 가산(加算)할 수 없는 두 개의 요소를 하나의 공통분모로 바꾸는 데 성공했다.

한편으로, 고전미술의 상속자인 이탈리아 미술은 회화적이고 특수

는 기념비적인 조각상의 실제 외관을 그 자세부터 파손이나 부식에 따른 피해에 이르기까지 정확하게 평가하려고 시도했다. 그리고 어떤 것을 생략할 때는, 예술적인 효과보다는 도상학적인 의의를 희생했다. 반면 아피아누스는 벽감의 중요성은 의식했지만, 머리 날개는 무시했다. 아피아누스의 삽화에 대한 좀더 상세한 연구에 관해서는 이 책 424쪽 이하(무엇보다도 이 책 참고문헌의 제6장에 나오는 필리스 윌리엄스의 논문) 참조.

한 것보다는 조형적이고 전형적인 것을 강조하는 경향이 있었다. 이탈리아 콰트로첸토는—최소한 이론적으로, 또 어느 정도는 실제로도—양적·질적 조화,[110] 기품 있는 적절한 운동,[111] 명료한 모방 표현[112] 등으로 고전의 그러한 모든 필요조건에 찬동했다. 심지어 빛은 조형적 볼륨과 주변의 공간을 통일시키는 명암법의 효과보다는, 조형적 볼륨을 입체적으로 표현해 명확하게 구별하려고 사용되는 경향이 있었다. 그러나 다른 한편으로, 이탈리아 콰트로첸토와 북방 15세기는 중세에는 적용되지 않았던 하나의 기본 전제를 공유했다. 알프스 양쪽에서 미술은 인간과 가시 세계 사이의 직접적·개인적인 접촉의 문제가 된 것이다.

중세미술가는 실물보다는 범례(*exemplum*)에 의존해서 제작했는데,[113] 그래서 무엇보다도 전통과 협력하지 않으면 안 되었고, 현실과의 타협은 그다음이었다. 미술가와 현실 사이에는 커튼이 쳐져 있었다. 앞선 세대는 그 커튼 위에 인간·동물·건물·식물 등의 형태를 개략적으로 그렸다—그 커튼은 때때로 들어 올려질 수는 있었지만

110) L.B. Alberti, *Trattato della pittura* (*Kleinere kunsttheoretische Schriften*, H. Janitschek, ed.(*Quellenschriften für Kunstgeschichte*, XI), Wien, 1877), p.111에 전거를 두고 있는 구절(*locus classicus*) 참조.

111) 예를 들어 Alberti, *ibid.*, p.113 참조. 마찬가지로 Leonardo da Vinci, *Trattato della pittura*(*Das Buch von der Malerei*, H. Ludwig, ed.(*Quellenschriften für Kunstgeschichte*, XV–XVII), Wien, 1881), Art, 283 참조.

112) Alberti, *ibid.*, p.121. 알베르티와 레오나르도 다 빈치(특히 *op.cit.*, Art. 380ff.)와 로마초(*Trattato dell'Arte della Pittura*, Milan, 1584, II, 3ff.)는 체계적인 이론을 발전시켰다. 그 이론에 따르면 모든 정신 상태에는, 심지어 '복합적인 감정'에도 명확한 표현이 부여된다. 물론 이는 개별적인 것을 전형적인 것으로 환원하는 것에 해당한다.

113) 이와 연관해 J. von Schlosser, "Zur Kenntnis der künstlerischen Ueberlieferung im späten Mittelalter," *Jahrbuch der kunsthistorischen Sammlungen des Allerhöchsten Kaiserhauses*, XXIII, 1902, p.279ff., 특히 p.280 참조.

제거될 수는 없었다. 따라서 중세에는 현실을 직접 관찰한다고 해도 보통 세부적인 표현은 한정되었으며, 그것은 전통적인 도식을 밀어내기보다는 오히려 그것을 보충했다. 그러나 르네상스는 '체험'을, 양질의 체험(la bona sperienza)을 미술의 뿌리로서 선언했다. 미술가 개개인들은 현실을 '선입견 없이' 바라보고, ——모든 새로운 제작에 임할 때—— 그것을 자발적으로 습득하도록 기대되었다.[114] 초점원근법(focused perspective)이라는 결정적인 혁신은,[115] 초점원근법 자체의 힘에 의해서 생겨나는 영원화 상황을 요약한다. 즉 그 상황에서 미술 작품은 특별한 순간의 관점에서 관찰되듯——또는 최소한 그렇게 관찰될 수 있듯——우주의 일부가 된다.[116] 뒤러는 피에로 델라 프란체스카를 따라서 "첫째는 보는 눈, 둘째는 보이는 대상, 셋째는 눈과 대상 사이의 거리"라고 말했다.[117]

　이러한 새로운 태도는 이탈리아 미술과 북방 미술 사이의 큰 차이

114) 르네상스 시기에 발달한 미술이론은 관찰에 기반해 현실을 받아들이려고 애쓰는 미술가를 도우려는 의도로 고안되었다. 이와 반대로 중세의 미술 논문은 주로 표현의 규칙에 한정되었는데, 그에 따라 미술가는 현실을 직접 관찰하는 문제를 덜 수 있었다(예를 들어 얼굴에 그림자를 그리는 경우에 대한 첸니니의 규정 참조).

115) 이 논문의 맥락에서, 미술가들이 사용한 원근법이 정확한 수학적 구성법인지 아닌지의 문제는 비교적 중요하지 않다.

116) 이 과정은 전반적인 발전을 반영한다. 권위에 몸을 맡기지 않고 실험적이거나 문헌학적인 방법에 기초한 중세 이후의 과학자나 고전학자의 '열린 마음'(open-mindedness)은 중세 이후의 미술가가 독립성을 발휘해 원근법의 '관점'을 선택하는——그리고 규칙에 맞게 그것을 고수하는——것과 비교될 수 있다. 오늘날 미술이 초점원근법에 강하게 반발하듯이(인상주의만큼 비수학적으로 다루어질 때조차) '정확한' 과학과 '합리적인' 고전학——원근법 형식을 취하는 미적 인식과 비슷한 지적 학문의 두 가지 유형——의 가치에 의문을 던지는 것이 우연은 아니다. (이 주석은 마르크스주의자 아니면, 원(原)나치주의자였던 독일 표현주의와 반(反)주지주의의 전성기에 쓴 것이다.)

117) Lange & Fuhse, op.cit., p.319, line 14.

에도 불구하고 그 둘을 공통의 토대 위에 놓았다. 이 결합을 봉인한 것은 알프스 산맥 양쪽에서 동일한 열정으로 발전되고 수용된 원근법이다. 원근법은, 비록 제작자의 의도가 '조형적'이라 할지라도, 적어도 최소한의 회화적 사실주의, 빛과 공기에 대한 주의, 심지어 정서 등까지 자명한 것으로 가정함으로써, 인물상의 주위 공간과 인물상들 사이의 공간을 구상(具象)한다. 그러므로 초기 르네상스 미술가들과 고전고대와의 관계는 두 가지 대조적인 충동에 지배되었다고 할 수 있다. 그들은 고전고대를 부활시키려고 했지만, 한편으로는 그것을 초월할 수밖에 없었다. 빛나는 과거의 유산뿐만 아니라 빛나는 미래를 달성하기 위한 수단으로 그들이 환호했던 고대미술(*antichità*)을 향한 열광은 어느 누구에게도 뒤지지 않았다. 제1세대 대가들 — 도나텔로, 기베르티, 야코포 델라 퀘르차 — 은 테마의 소재 면에서 여전히 눈에 띄게 그리스도교적이긴 했지만, 고전적인 형식과 우열을 겨루려고 노력했다. 그러나 다른 한편으로 콰트로첸토 미술은 북방의 열망과 업적에 결코 공명을 느끼지 못했다. 북방의 조각가들은 부조를 일종의 극장 무대로 바꿈으로써 그것을 회화화했고, 기베르티와 도나텔로는 부조를 원근법 법칙에 종속시킴으로써 그것을 회화화했다. 또한 이탈리아 화가들과 판화가들은, 마치 교역의 균형이 15세기 내내 압도적으로 북방 쪽으로 기울었던 것처럼, 미술 분야에서 '플랑드르인'(그들의 관점에서는 독일인도 포함된다)에게 의존했다.[118] 고전적 '형태의 파토스'를 꾸준히 반복한 폴라이우올로는 플랑드르풍(*alla flamminga*) 풍경화를 그렸고, 다비드에게는 근대적인 의상을 입혀서 그 모피와 벨벳에 네덜란드인 특유의 마음을 담아 세심

118) 이탈리아 콰트로첸토의 네덜란드풍 회화에 대한 적극적인 평가는 Schlosser, *Kunstliteratur*, p.95f.; Warburg, *op.cit.*, I, pp.177~216 참조.

하게 그렸다. 고전화의 '이상주의'와 북방의 '사실주의'의 결합이 종종 같은 그림 속에서 추구되었다.[119] 따라서 이탈리아 르네상스 미술은 두 개의 상반된 경향의 조정(調整)을 나타낸다. 15세기 동안 그러한 경향은 말하자면 공존했고, 오직 타협에 의해서만 이따금 일치했다. 친퀘첸토(Cinquecento, 1500년대) 미술의 시작에서 두 경향은 일시적인 통일체로 조화를 이루었으며,[120] 이 통일체는 17세기에 무너졌다. 콰트로첸토 미술에서 시작한 그런 발전의 최종점은 한편으로는 '비지성적이고 비독창적인' '사실주의자' 카라바조[121]의 신봉자들에 의해, 한편으로는 고전주의[122]에 의해 모습을 드러냈다.

이제 그 고유의 이중성에 기인한 이탈리아 콰트로첸토 미술에는 북방의 미적 체험과 고대의 미적 체험 사이를 '조정할 수 있는' 자격이 주어졌다. 그것은 고전미술이라는 언어를 북방이 이해할 수 있는 하나의 관용구로 번역했으며, 그렇게 하지 않을 수 없었다. 고전 조각상의 르네상스적 표현은 모사에 의한 재해석이기보다는, 한편으로는 원형의 '이상적' 성격을 유지하면서도 다른 한편으로는 상대

119) 예를 들어 Warburg, "Francesco Sassettis letztwillige Verfügung," *op.cit.*, I, p.127ff. 참조.
120) 예를 들어 라파엘로의 「성 베드로의 구출」과 「헬리오도로스의 추방」 참조.
121) 베르니니의 말에 따름(R.F. de Chantelou, *Journal du voyage du Cavalier Bernin*……, E. Lalanne, ed., 1885, Paris, p.190).
122) 이러한 정반대 경향을 조화시키기 위해, 최소한 그렇게 하기를 바라는 시대에 글을 쓴 르네상스의 이론가들은 박진성을 고대 양식(maniera antica)에 대한 헌신에 필적하는 것으로, 심지어는 거의 동등한 것으로 여겼다. 조각적인 것과 회화적인 것, 보편적인 것과 특수한 것 사이의 갈등을 의식하게 된 17세기 이론가들은 고대미술 모방과 현실 모방이 서로 모순적인 원리라는 사실을 더 이상 모른 체할 수 없었다. 실제로 베르니니(*ibid.*, p.185)는 초보자들이 살아 있는 모델로 작업하는 것을 금했는데, 그 이유는 현실은 고대미술에 견주면 '약하고 하잘것없는' 것이기 때문이다.

적 사실주의의 정신으로 그것을 수정한 재해석이었다. 고전적 조각상의 특정 부분에 대한 순전한 고고학적 ― '기록적'이라고도 할 만한 ― 표현(고전식 자세를 취한 모델을 따라 한 자유로운 창안이나 연구에 반대되는)에 직면하는 경우라 할지라도, 우리는 그 근본적인 변화를 인식할 수 있다. 자세와 표정은 시대의 기호에 따라, 심지어 개개 미술가들의 기호(嗜好)에 따라서도 변한다.[123] 근육의 움직임은 실물 소묘나 해부학적 연구에서 얻은 체험을 바탕으로 상세하게 묘사된다. 대리석의 부드러운 표면은 색채법과 회화적 수법에 의해 생기를 얻는다. 머리는 휘날리거나 휘감겨 보인다. 피부는 숨을 쉬는 듯하고, 홍채와 동공은 언제나 보이지 않는 눈을 복원시킨다.

이런 형식에서 ― 그리고 오직 이런 형식에서만 ― 고대미술은 미적 체험으로서 북방에 이용될 수 있다. 북방 미술 자체가 고전기의 기념비적인 작품들을 르네상스적 시점에서 관찰할 준비가 되어 있지 않은 한, 그것은 이탈리아식 변형을 통해서만 이해될 수 있다. 이미 그러한 이탈리아-고전적 요소가 침투한 전통으로부터 본래의 고대까지, 또는 아직 침투하지 않은 전통으로부터 이른바 1400년대 미술의 고대까지 가는 것이 북방이 나아갈 수 있는 유일한 두 방향이었다. 이는 또한 고대로 가는 그러한 길을 최초로 연 사람인 뒤러가 그 길로 나아갈 태도를 아직 갖추지 못했다는 사실을 우리에게 알려준다. 만일 위대한 미술 운동이 한 개인의 작업으로 말해질 수 있다면, 북방 르네상스는 실은 알브레히트 뒤러의 작업이다. 미하엘 파허는 이탈리아 콰트로첸토 미술의 중요한 업적을 차용할 수 있었다. 그러나 이탈리아 콰트로첸토를 통해 고대를 인식한 사람은 오직 뒤러뿐이었다. 북방 미술 내에 고전적 미와 고전적 파토스, 고전적 힘과 고

123) F. Wichert, *Darstellung und Wirklichkeit*, 1907, 곳곳 참조.

전적 명료함에 대한 감수성을 나누어줄 수 있는 사람은 뒤러였다.[124] 그리고 아피아누스의 빈약한 삽화가가 고전 조각을 특수한 아름다움과 실제로 보이는 양식으로 표현함으로써 뒤러의 소묘와 판화로 되돌아가려고 생각했다면, 그 삽화가의 행동은 다음과 같은 사실을 입증한다. 뒤러가 폴라이우올로와 만테냐에 의지할 수밖에 없었듯이, 16세기 초의 모든 북방 미술가들 —— 그 삽화가와 베함 또는 부르크마이어[125]까지 포함해서 —— 도 뒤러에게 의지할 수밖에 없었다는 것이다. 어떻게 뒤러의 '고대미술'이 독일뿐만 아니라 플랑드르까지 확산되었는지 우리는 관찰할 수 있다. 플랑드르 최초의 '낭만주의자'로서 명성이 높았던 얀 고사르트가 '남방 형식의 세계'를 처음 소개했을 때 실제로 뒤러에게 빚졌다는 사실이 최근에야 밝혀졌다.[126]

124) 뒤러가 독일 미술을 개혁할 때, "그 뿌리에 해를 끼쳤다"는 것이 사실인지 아닌지를 결정하는 것은 역사가의 몫이 아니다. 뒤러가 북방 미술에 자신의 고대미술을 침투시켰다는 사실을, 또는 루벤스가 미켈란젤로나 티치아노에게서 영향을 받았다는 사실을 한탄하는 자는, 마치 이탈리아에 가보지 않았다는 이유로 렘브란트를 인정할 수 없다던 합리주의적 비평가들만큼이나 단순하고 독단적 — 말하자면, 역의 의미에서 — 이다. (이 논문은 1920년경에 씌어졌다는 점을 반드시 유념해두자.)

125) 하우트만(*op.cit.*, p.49)에 따르면, 한스 부르크마이어의 1505년 「성 세바스티아누스」(뉘른베르크, 게르만 박물관) 또한 「아우크스부르크의 메르쿠리우스」에서 기인했다. 그러나 이것이 실제 견지에서 가능했더라도, 부르크마이어는 고대미술의 안내보다도 뒤러의 안내를 선호했다. 다리의 위치, 머리의 방향, 강조된 피부 입체감(특히 다리의 근육을 보라) 등에서 부르크마이어의 성 세바스티아누스는 분명 뒤러의 아담에서 기인했다(이미 H.A. Schmid가 Thieme-Becker, *Allgemeines Lexikon der bildenden Künstler*, V, p.253에서 주석을 달았다). 세바스티아누스와 아담, 그리고 메르쿠리우스(물론 아피아누스의 변형이 아니라 원작)의 사진을 나란히 놓으면, 이런 사실들이 분명하게 보인다.

126) F. Winkler, "Die Anfänge Jan Gossarts," *Jahrbuch der preussischen Kunstsammlung*, XLII, 1921, p.5ff. 르네상스 동안 고대미술에 대한 실제 여정을 체계적으로 기록한 사람들이 있었다. 그것을 이탈리아인들은 라틴어

뒤러의 제자들은 이미 르네상스 미술가들이었기 때문에 고대에 직접 접근할 수 있었다. 그런데 정작 뒤러 자신은 그럴 수 없었다. 왜냐하면 뒤러는 르네상스 운동을 혼자서 시작해야 했기 때문이다. 마르텐 반 헴스케르크나 마르텐 데 보스는 말 그대로 로마인의 자세를 통해 고전적 세계를 만났다. 뒤러는 이탈리아화한 고대미술을 가장 먼저 흡수해야 했기 때문에, 그에게 진정한 고대미술은 여전히 가까이 갈 수 없는 대상이었다. 그런 후진 주자들은 뒤러부터 시작되었다. 뒤러 자신은 미하엘 볼게무트와 마르틴 숀가우어로부터 시작해야 했다. 그러나 고대로 직접 통하는 길은 그들에게서 나오지 않았다. 우리는 뒤러가 '태양을 향한 열망' 때문에 여러 면에서 후기 고딕 시대의 북방 미술가였고 또 그렇게 남아 있다는 사실을 잊어서는 안 된다. 조형적 형식에 대한 뒤러의 뛰어난 재능은 마찬가지로 회화적 형식에 대한 탁월한 지각력과 조화를 이루었으며, 균형과 명확함, 미와 '정확함'에 대한 강한 애착은 주관적이고 비합리적인, 세밀한 사실주의와 변화무쌍한 환상에 대한 강한 충동과도 조화를 이루었다. 진정 뒤러는 '정확하고' 과학적으로 균형 잡힌 누드를 제작했으며, 또한 진정한 풍경화를 그린 최초의 북방인이었다. 그는 동판화「인류의 타락」과 「헤라클레스」의 작자일 뿐 아니라, 소묘 「거대한 잔디」─그리고 목판화 「묵시록」의 작자이기도 하다. 뒤러는 원숙기에 들어서서도 결코 순수한 르네상스 미술가가 되지 않았다.[127] 젊은 시절 순수한 르네상스 미술가가 아니었다는 사실은, 그가 이탈리아 회화와 판화를 직접 모사할 때도 풍경화가로서의 자신의 독립성

와 그리스어에서 이탈리아어로 번역했고, 뒤러는 이탈리아어를 독일어로, 호사르트는 독일어를 네덜란드어로 번역했다.

127) 예를 들어 뒤러의 「멜랑콜리아 1」을 한스 제발트 베함의 작품(판화 B.144)과 비교하라.

을 유지했다는 점으로 명백하다.[128] 또한 이러한 사실은 나중에 판화나 목판화처럼 출판된 작품들에 나타난 그의 고대(antikische) 연구 이용법에서도 명시된다. 「벨베데레의 아폴론」의 조각상적인 형식은 태양 원반의 명멸하는 빛을 반영하는 구름 낀 밤하늘의 '역광'에 노출되거나 숲의 미묘한 어둠을 배경으로 드러났다.[129] 그리고 고전적인 자세와 제스처는 그 형식이 완전히 변경되지 않은 채 사용된 경우에는 전적으로 다른 내용을 갖추었다. 「벨베데레의 아폴론」이 풍기는 이교적인 아름다움은 그리스도교의 영역으로 높아지거나 말 그대로 일상생활의 수준으로 낮아졌다. 「그리스도의 부활」(그림 91)에서처럼, 아폴론의 포즈는 「인류의 타락」(그림 86)의 아담에도 사용되었음을 상기해보자. 또한 「기수」(판화 B.45)에도 사용되었는데, 이 경우 비록 올림포스 신들의 크고 당당한 걸음이 「부활」에서는 초자연적인 위엄으로 잔잔해지긴 했지만, 활력 넘치는 육체적 행동의 기세로 가득하다.

이와 비슷한 관찰은 죽어가는 오르페우스로 예증된 뒤러의 '파토스 모티프' 사용에서 가능하다. 우리는 그 모티프가 그것이 고안한 동일한 정황에서, 즉 죽음에 임박해(in extremis) 아름다운 희생자가 파멸로부터 스스로를 지키려고 시도하는 폭력과 죽음의 장면에서 다시 나타날 것이라고 기대할 것이다. 그러나 실은 그렇지 않다. 사람들이 실제로 죽는 장면에서 —「아벨의 살해」에서 또는 「묵시록」의 대격변에서— 뒤러는 서로 다른 자세를 사용했다. 몸을 비틀거리며 공포에 떠는 자세, 또는 신을 믿고 운명에 복종하는, 하지만 '아름다운' 자세 등 「묵시록」 연작에서 오르페우스의 포즈는 딱 한 번 나

128) 이 책 365쪽 참조.
129) 한편으로는 소묘 L.233(그림 85)을, 다른 한편으로는 판화 「인류의 타락」(그림 86) 참조.

타난다. 이상한 옷을 입고 있는 이 인물은 너무 작아서 1927년까지는 대부분의 감상자들이(저자인 나도 포함해서) 잘 알아보지 못했다. 죽어가는 사람이라기보다는 '산의 동굴과 바위에 몸을 감춘'(「묵시록」 6장 15절) 사람을 나타낸다.[130] (나중에 ──「벨베데레의 아폴론」이 부활의 그리스도로 변하게 될 때 ──죽음의 오르페우스는 십자가를 등에 진 그리스도로 변형된다〔목판화 B.10〕.) 또한 뒤러는 그 인물상의 본래 의미를 완전히 새롭게 바꾸기도 했다. 「다수의 동물과 함께 있는 성모」로 알려진 소묘에서[131] '들판에 선 목자들' 가운데 한 사람은 기쁜 놀라움에 사로잡혀, 비록 천사들의 천상의 광휘로부터 자신을 지키고 있긴 하지만 무릎과 팔을 들어 올리고 있다. 이는 여사제 미내드들(Maenads)에 의해 쓰러진 오르페우스가 그녀들의 치명적인 타격을 피하려고 헛되이 애쓸 때와 같은 자세이다.[132]

결론을 내리자면, 독일 또는 베네치아나 볼로냐에도, 뒤러가 고대미술을 직접 보고 그렸다는 것을 보여주는 사례는 단 하나도 없

130) 고전적인 '파토스 상'은 아마도 레싱의 말(*Laokoon*, Ch.II)을 통해 특징적으로 표현될 수 있을 것 같다. "Es gibt Leidenschaften, und Grade von Leidenschaften, die sich im Gesichte durch die hässlichste Verzerrung äussern, und den ganzen Körper in so gewaltsame Stellungen setzen, dass die schönen Linien, die ihn in einem ruhigeren Stande umschreiben können, verloren gehen. Dieser enthielten sich also die alten Künstler entweder ganz und gar, oder setzten sie auf geringere Grade herunter, in welchen sie eines Masses von Schönheit fähig sind"(그곳에는 웬만큼 감정이 나타나는데, 그것은 얼굴을 최대한 추하게 찡그려 표현하고 전신을 무리한 자세로 만들기 때문에, 더욱 평정한 자세에서 기인하는 아름다운 선들은 사라진다. 고대미술가들은 격한 감정을 전체적으로 억제했거나 어느 정도 미를 느낄 수 있을 만큼 누그러뜨렸다).

131) 소묘 L.460.

132) 양 치는 개 역시 큰 구도, 즉 「성 에우스타티우스」(판화 B.57) 또는 좀더 정확하게는 그 판화에 사용된 예비 소묘에서 생겨난 것이다.

다.[133] 뒤러가 고대미술을 발견한 곳은―그 자신의 솔직한 고백에 따르면―그저 이미 몇 세기 전부터 고대미술이 부활했던 곳이다.[134] 즉 동시대의 기준에 따라 변형되었지만, 그런 이유 때문에 그에게 이해될 수 있는 형태로 다가왔던 이탈리아 콰트로첸토 미술이다. 비유적으로 말하면, 뒤러는 그리스어를 이해하지 못한 시인이 소포클레스의 작품을 마주한 것과 거의 같다. 그 시인도 번역에 의존할 수밖에 없을 것이고, 그 때문에 시인은 소포클레스의 의미를 번역자보다 더 풍부하게 받아들이지 못한다.

133) 유로파 소묘 L.456에 등장하는 세 마리 사자의 머리는 아무리 봐도 의심스럽다(우리는 주로 인물상에 관심을 기울였기 때문에 이 자체가 예외적이다). 그것들이 전적으로 어느 조각에서 모사된 것인지 아닌지는 논란의 여지가 있다(한편으로는 H. David, *Die Darstellung des Löwen bei Albrecht Dürer*, Diss, Halle, 1909, p.28ff. 참조; 다른 한편으로는, S. Killerman, *Albrecht Dürers Tier-und Pflanzenzeichnungen und ihre Bedeutung für die Naturgeschichte*, 1910, p.73 참조). 만일 뒤러가 어느 조각 작품을 모사했다 하더라도 그 모델이 무엇인지 단정하기는 힘들지만, 고전 작품은 절대 아니다. 최근 문헌에 가끔 이름이 나오는 「소(小)사자들」(*Leoncini*)은 18세기 작품이라서 간과될 수밖에 없다(Ephrussi, *op.cit.*, p.122). 뒤러의 '성 세바스티아누스'(판화 B.55)를 로마의 '마르시아스'와 연결하려는 O. 하겐의 시도("War Dürer in Rom?", *Zeitschrift für bildende Kunst*, LII, 1917, p.255ff.)는 뒤러의 로마 방문을 입증할 자료가 되지 못하기 때문에 고찰할 가치가 없다.

134) Lange & Fuhse, *op.cit.*, p.181, line 25.

보론
뒤러와 관련되는 아피아누스 『명문집』(*Inscriptiones*)의 삽화

앞에서 서술했듯이, 뒤러의 '아폴론 그룹'이 어떻게 발전해갔는가에 대한 조사는 「아이스쿨라피우스」나 「의술의 아폴론」(소묘 L.181, 그림 84)과 「솔」(소묘 L.233, 그림 85)에서 시작해야 하는데, 두 작품 모두 1500~1501년 경에 제작된 것으로 생각된다. 하우트만은 연작 전체의 기원을 「아우크스부르크의 메르쿠리우스」(그림 87)에서 찾으려고 하면서, 1504년의 아담(그림 86)에서 시작한다. 하우트만은 뒤러의 인물상을 1534년 아피아누스의 『신성한 고대의 명문집』에 실린, 원작을 묘사하려고 제작한 목판화(그림 100)보다는 고전 원작(그림 87)과 비교했다. 그렇다 해도 그는 자신의 이론을 거의 형성하지 못했다. 그 목판화에서 신의 사자는 뒤러의 아담과 놀랄 만큼 비슷하다. 두 그림 모두에서 왼쪽의 (자유로운) 다리는 확연히 옆에서 뒤로 움직이고, 오른쪽 어깨의 윤곽은 아래로 우아한 곡선을 그리며, 왼손은 어깨 높이로 올라가고 손목을 뚜렷하게 앞으로 구부렸으며, 메르쿠리우스의 경우에는 지팡이를, 아담의 경우에는 마가목류의 나뭇가지를 손에 쥐고 있다.

그런데 이 모든 유사점들은 오직 뒤러의 판화와 아피아누스『명문

집』에 실린 목판화 사이에만 있을 뿐, 뒤러의 판화와 아우크스부르크의 조각 사이에는 없다. 아우크스부르크 조각에서 인물상의 자세는 전혀 다르다. 즉 오른손은 위로 올려져 손목을 뚜렷하게 구부리지 않고, 부드럽게 아래로 향하며 지팡이(*caduceus*)를 쥐고 있다. 지팡이는 로마의 기념비적인 작품에서처럼 중앙에 있지 않고 하단에 위치한다. 1504년의 뒤러의 판화가 1534년에 출판된 아피아누스의 목판화에서 영향을 받았으리라고 생각하는 것은 분명 불가능하다. 그러나 하우트만은 뒤러가 양자 모두에 귀착된다고 믿었다. 그에 따르면 「아우크스부르크의 메르쿠리우스」 소묘를 그린 사람은 바로 뒤러였다—그 소묘는 나중에 뒤러 판화의 아담과 아피아누스 목판화의 메르쿠리우스를 위해 사용되었다. 하우트만은 이 가설적인 소묘에서 뒤러가 인물상의 자세와 윤곽을 변경했고, 왼팔의 위치를 혼동하는 바람에 '팔과 몸체 사이에 매달린 망토 부분을 아래로 구부러진 팔'로 해석했으며, '그것의 각진 모서리를 팔꿈치로' 잘못 해석했을 것이라고 추측했다. 이는 뒤러로 하여금 억지로 왼손을 위로 들어 구부린 모습으로 표현하게 했고, 이러한 일련의 실수들로부터 1504년 판화의 아담을 만들어내게 된 것이라고 믿게 만든다.

무엇보다, 이상하고 약간은 혼란스러운 모티프를 설명할 때 그 모티프가 보이지 않는 원형을 사용하는 것은 좋은 생각이 아니다. 그러나 그것은 별개로 하더라도, 하르트만의 가설은 그 문제에 답을 주기보다는 더 혼란스럽게 만든다. 그에 따르면, 뒤러는 성 게오르기우스의 팔이 위로 올라갔을 때보다 더 낮게 그려진 파움가르트너 제단화을 그리면서, 아우크스부르크 부조의 왼팔의 위치에 익숙했다. 따라서 뒤러의 1504년 판화는 1502년경에 그려진 그림에서 이미 포기된 해석의 오류에 기반한다. 설령 고고학자로서 뒤러가 이 두 가지 해석 사이에서 길을 잃었을 수도 있다 해도, 미술가로서 그는 선택의 기로

에서 자유로웠을 것이다. 뒤러가 아담을 작업할 때, 하우트만 자신의 말을 빌리자면, 그렇게 '부자연스러운', 그리고 '무리한' 결과를 만들어낸 아피아누스의 변형 쪽으로 향하도록 마음먹게 한 것은 도대체 무엇일까?

사실 아담의 오른팔—물론 모든 예비 소묘들에서는 왼팔에 해당한다—의 위치는 판화 자체의 고유한 역사에 따라 설명할 수 있다. 심지어 그것은 조명에 관해서조차 최종 결과를 예상케 하는 '솔' 소묘 L.233(그림 85)로부터 발전했음을 우리는 떠올릴 수 있다. 뒤러는 '이상적인 남성'과 '이상적인 여성'을 서로 연결해 인간의 타락을 표현하기로 결심하면서, 아담의 상이 「벨베데레의 아폴론」에 예시된 아름다운 율동적 운동—서 있는 다리 옆의 팔은 아래쪽에, 자유로운 다리 쪽의 팔은 위로 올라가 있다—을 여전히 유지하고, 인체비례에서 범례적 표본에 필요한 엄밀한 정면성을 남기고 싶어 했다. 두 점의 중간적 소묘(L.475와 L.173. 후자는 1504년의 소묘로, 이 판화 바로 직전의 작품이다)에서 자세는 최종적인 형식을 구축한다. 그 두 점의 소묘에서 아담의 팔뚝은 오직 윤곽으로만 알 수 있지만, 뒤러는 분명 그 시점에서 벌써 두 번째 나무(아담을 이브에게서 분리하는 지식의 나무에 더해지는)를 소개할 수밖에 없었음이 분명하다. 아담의 손 하나는 올려진 채로 있되 더 이상 아무것도 옮길 수 없어야 했기 때문에(마치 '솔'과 '아이스쿨라피우스'의 소묘에서처럼) 그 손은 무언가를 쥐고 있지 않으면 안 되었고,[135] 그 무언가는 오직 나뭇가지였을 것이다.

하우트만의 지적대로, 아담의 오른팔 위치는 "가지를 쥘 수 있게

135) 약간 망설인 끝에 뒤러는 아래로 내려진 아담의 손에 아무것도 두지 않기로 결정했다.

만들어지지 않았다." 그렇지만 이는 「아우크스부르크의 메르쿠리우스」를 잘못 이해해서 파생된 것은 아닌 듯하다. 오히려 그 가지 — 이 문제에서는 나무 전체를 말한다 — 는 아담의 오른팔이 놓여야 하는 위치를 부여하기 위해 창안되었다.[136] (부언하자면, 뒤러는 심사숙고 끝에 그 두 번째 나무를 도상학적 근거에서 규정했으며[이 논문을 처음 발표했을 때 나는 몰랐던 사실이다], 그것의 특징을 그릴 때 중앙에 있는 무화과나무와 대조되는 마가목류처럼 지식의 나무와 대조되는 생명의 나무로 명시했다. 그 운명의 과실을 받아들이지 않을 만큼 여전히 자유로운 의지를 품고 있는 한, 아담이 '쥐고 있는' 것은 생명의 나무이다.[137])

136) 이 자세는 막대기를 쥐고 있는 모델을 보고 그린 소묘 L. 234에서 연구되었다. 왜 하우트만이 이 막대기를 뒤러가 「아우크스부르크의 메르쿠리우스」를 알고 있었다는 데 대한 주장의 증거로 생각했는지 쉽게 수긍이 가지 않는다. 이 막대기는 보통 화실에 있는 버팀목으로(예를 들면 Bruck, *op.cit.*, Pls.11, 12의 「드레스덴의 스체치북」에 실린 뒤러의 소묘와 비교), 메르쿠리우스의 막대기와는 아무 관계가 없다.

137) (중세 북방에서 그 물푸레나무는 특별한 대접을 받았다[또는 비교할 만한 다른 예에서 종종 볼 수 있듯이 미신적인 두려움으로 경외되기도 했다]. 이는 아마도 북유럽 신화를 담은 고시집[古詩集] 『에다』(*Edda*)에 나오는, 최초의 남자는 물푸레나무로 만들어졌고 최초의 여자는 느릅나무로 만들어졌다는 이야기가 희미하게나마 기억에 남았기 때문일 것이다.) 유감스럽게도 하우트만의 도상학적 견해는 그의 양식론보다 논거가 빈약하다. 뒤러가 그린 아담 배후의 뿔 달린 동물은 사슴으로 추정되는데, 하우트만은 그것을 메르쿠리우스의 산양과 연관 지을 것을 제안했다. 호라폴로와 그 밖의 다른 사람들에 따르면, 산양은 남성의 생식력을 상징하고 사슴에도 이와 비슷한 함의가 있기 때문에, 아담과 메르쿠리우스의 '공통분모는 음욕(salacitas)'이었다. 그러나 무엇보다 뒤러의 판화 속 동물은 사슴이 아니라 엘크(큰 사슴)이다. 엘크는 성적인 적극성보다는 음울한 냉담함으로 유명하다(H. David, "Zwei neue Dürer-Zeichnungen," *Jahrbuch der königlich preussischen Kunstsammlungen*, XXXIII, 1912, p.23ff. 참조). 또한 아우크스부르크의 전문가들이 메르쿠리우스의 발에서 쉬고 있는 산양을 '소'라고 잘못 알았다는 사실을 우리는 안다(이 책

그러면 우리는 뒤러의 판화와 아피아누스의 목판화에서 보이는 유사성을 어떻게 설명할 수 있을까? 내 생각에는, 뒤러가 자신의 아담을 「아우크스부르크의 메르쿠리우스」의 패턴을 따라서 만든 것이 아니라, 아피아누스의 삽화가가 뒤러의 아담을 따라서 「아우크스부르크의 메르쿠리우스」를 다시 만들었다고 추정해야 할 것 같다.

주지하다시피 아피아누스의 『명문집』은 주로 앞선 세대의 인문주의자들 — 콜러 · 피르크하이머 · 포이팅거 · 셀테스 · 후티흐 — 에 의해 편집된, 일부는 책으로 출판된 적이 있는 자료에 기초하고 있다. 아우크스부르크 주교구의 문서들은 포이팅거에 의해, 마인츠 주교구의 문서는 후티흐에 의해 출판되었다.[138] 그러므로 아피아누스는 말 그대로 편집장 역할을 했으며, 삽화 제작을 위해 고용한 목판화가는 기념비적인 원작을 소묘하는 일을 하지 않고 마침 아피아누스가 갖고 있던 해설 자료를 단지 교정하는 일을 맡았을 뿐이다. 아마도 크기가 작고 운반하기 쉬운 미술작품(objet's d'art)을 제외한다면, 목판화가가 원작을 따라서 제작한 적은 한 번도 없었다. 후티흐와 포이팅거의 출판물에서 보이는 목판화들을 개량하고, 떠돌이 학자들이 기증한 서투른 미출간 소묘를 다시 그리는 것이 그가 한 일의 전부이다. 이러한 개선을 위해 — 그리고 동시에 더 나은 양식의 통일성[139]을 위해 — 그 판화가는 해칭 기법(hatchings: 필사예술과 판화에

408쪽 참조). 뒤러의 「인류의 타락」에서 보이는 동물의 진정한 의미에 대해서는 Panofsky, *Albrecht Dürer*, I, p.85; II, p.21, No.108 참조.

138) *Inscriptiones vetustae Romanae, et eorum fragmenta in Augusta Vindelicorum et eius dioecesi cura et diligentia Chuonradi Peutingeri······ antea impressae nunc denuo revisae*, Mainz(Schöffer), 1520(Huttichius: *Collectanea antiquitatum in urbe atque agro Moguntino repertarum*과 결합된다). 포이팅거의 작품 초판(1506년 아우크스부르크에서 라트돌프가 출판)에는 삽화가 실려 있지 않다.

139) 목판화들 사이에 존재하는 여전한 양식적 차이는, 내 생각으로는 다수의 미

서 음영이나 양감 효과를 내기 위해 선들의 굵기와 간격을 달리하거나 겹침 방식을 사용하는 것—옮긴이) 또는 머리카락과 옷주름 처리 체계처럼 순수하게 필사적(筆寫的)인 장치들뿐만 아니라 자세, 제스처, 해부학적 구조에서도 뒤러에게 의존했다. 그는 뒤러가 삽화를 '최신식'으로 만드는 데 이용했던 소묘와 판화를 조직적으로 탐구했다.

예를 들어『명문집』451쪽에는 콘라드 셀테스가 발견한, 진위가 의심스러운 고대 카메오를 그린 목판화가 있다. 그런데 그 인물상들 가운데 하나는 셀테스의『사랑의 책』에 실린 뒤러의 목판화들 중 하나가 그대로 복제된 것이다. 셀테스의 저작은 1502년에 출판되었는데, 텍스트에 따르면 카메오는 1504년까지 발견되지 않았으므로, 아피아누스의 장인은 자신의 직접적인 모델—아마도 발견자가 그린 스케치일 것이다—을 1534년 규준에 맞춰 개량하려고『사랑의 책』에 실린 목판화에서 인물상을 차용했음이 틀림없다.

이와 동일한 수순이 이른바「헬레넨베르크 출신 경기자」라는 작품에서 관찰된다. 이 작품은 1502년에 발견되었고, 잘츠부르크 추기경이자 대주교인 랑(그림 96)이 취득했으며, 지금은 빈 미술관에 보존되어 있다. 아피아누스『명문집』의 목판화(그림 97)는 명문, 표징, 올라간 팔뚝의 서로 다른 위치 말고는 뒤러의 소묘(L.351, 그림 95)를 거울로 비춘 것처럼 똑같다.[140] 뒤러가 그린 상(像), 즉 '아폴론 그룹'에 속하는 작품은 결코 원작 청동상으로부터 모사될 수 없었다. 그 목판화가는 그저 불충분한 스케치로 작업할 수밖에 없었으며 뒤러의 소묘에 의존해야 했다. 뒤러의 그 작품은 몇 가지 경로를 통

술가가 소묘를 했기 때문에 생긴 것이다. 그 차이는 사용된 재료의 이질성으로써 설명될 수 있다.

140) Th. Frimmel, "Dürer und die Ephebenfigur vom Helenenberge," *Blätter für Gemäldekunde*, II, 1905, p.51ff.

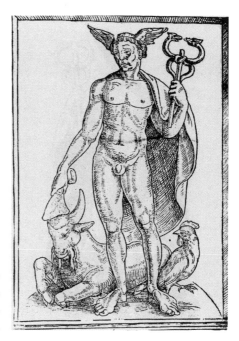

99「로마 메르쿠리우스」,
그림 87에 기초한 판화,
콘라드 포이팅거,
『명문집』, 마인츠, 1520년.

해 ― 아마도 피르크하이머가 소유했다가 ― 아피아누스 소유가 되
었을 것이고, 고전적 양태의 누드상을 표현했기 때문에 적절한 것으
로 여겨졌을 것으로 추정된다. 모방자는 그 입상 왼손에 놓인 도기의
촌스러운 디자인을 통해서, 그리고 무엇보다도 최소한 원작과 일치
시키기 위해 곤봉을 쥐는 대신 뻗은 상태가 돼야 했던 오른쪽 팔뚝을
서툴게 개작함으로써 자신의 정체를 드러냈다. 목판화가는 이러한
개작에서 팔뚝을 단축화하는 일에 소홀했고, 그래서 팔뚝은 위팔에
견주어 너무 길어 보인다. 그는 그것을 적절하게 조정하지 않고 뒤러
의 『인체비례론』에서 차용한 것으로 보인다.[141]

141) 예를 들어 Dürer, *Vier Bücher von menschlicher Proportion*, Nüremberg, 1528,
　　 fols. H IV 또는 G V b.

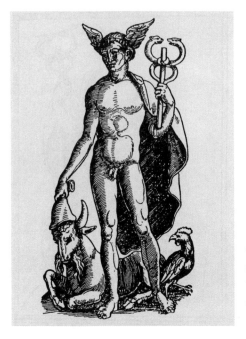

100 「로마 메르쿠리우스」,
페트루스 아피아누스의
『신성한 고대 명문집』에
실린 목판화,
잉골슈타트, 1534년, p.422.

이 경우, 하우트만은 상황을 아주 잘 이해했다. 그는 이렇게 말했다. "……L.351 소묘를 「헬레넨베르크 출신 경기자」 같은 아피아누스 삽화와 비교할 때, 우리는 그 입상이 뒤러에게 끼친 영향을 추측할 수밖에 없다고 느끼기보다는 목판화의 뒤러적인 양식화를 인식한다." 이 말은 특정 목판화가 아닌 『명문집』의 '뒤러적인' 삽화 전부에 해당한다. 특히 뒤러의 아담과 관련되는 「아우크스부르크의 메르쿠리우스」를 표현한 목판화의 경우에 들어맞는 말이다.

이는 1534년 아피아누스 『명문집』의 목판화(그림 100)와 1520년 포이팅거 『명문집』의 목판화(그림 99)[142]를 비교하면 논증할 수 있다. 하우트만에 따르면, 그 둘 모두 동일한 모델─그의 생각에 뒤러

142) Peutinger, *op.cit.*, fol. B I.

의 소묘―에 기초하며, 초기 목판화에서는 그 모델이 왜곡되었지만 나중에는 훨씬 충실하게 묘사되었다. 그러나 나는 이 견해를 지지할 수 없다. 동일한 소묘에 기초한다는 두 점의 목판화는 서로 판연하게 다르다. 종종 일치하는 예가 있기도 하지만, 그 차이들은 언제나 시종일관한다. 여기서 우리는 그의 말과는 달리 둘 사이에 분명한 구별을 인식할 수 있다. 몸체와 다리의 자세와 입체감의 측면에서, 그 두 모작은 마치 동일물을 두 가지로 표현하듯 극단의 차이를 보인다. 그러나 머리의 기울기, 얼굴의 특징, 머리카락, 지팡이, 날개 달린 투구[143] 등에서는 완전히 일치한다. 이런 사실을 토대로 우리는 1534년 목판화는 1520년 목판화와 동일한 소묘에 기초할 수 없다고 결론을 내려야 한다. 즉 1534년 목판화는 특별 제작된(*ad hoc*) 새로운 소묘를 전제로 한 것이고, 거기에서 보이는 1520년 목판화의 모티프는 제2의 원천에서 공급된 다른 모티프와 연결되었다고 말이다. 이 제2의 원천은 바로 뒤러의 「인류의 타락」이다.

1520년 목판화에 등장하는 메르쿠리우스는 뒤러의 아담과 공통점이 하나도 없다. 왜냐하면 그 목판화는 몹시 서투른 데다가, 사실상 1534년 목판화보다는 원작에 더욱 가깝기 때문이다. 그것은 로마의 인물상에서 나타나는 정적을, 어느 정도 나른해 보이는 발의 자세를, 각진 어깨를(플리니우스의 각진 인물상〔*figura quadrata*〕이라는 단어를 떠올리게 한다), 그리고 무엇보다도 다소 뚜렷하지 않은 입체감을 유지한다. 뒤러의 「인류의 타락」처럼 1534년 목판화는 견고하고 뚜렷

143) 이와 대조적으로, 로마에 보존된 아피아누스, 앞의 책, p.230에 실린 또 다른 「메르쿠리우스」 참조. 「아우크스부르크의 메르쿠리우스」를 표현한 두 점의 목판화 또한 정면을 향하는 산양의 왼쪽 앞발을 보인다는 점에서 일치한다. 원화에는 마르크스 벨저의 「모뉴멘타」(그림 98)에 있는 나중의 판화와 마찬가지로 단축법이 보인다.

하게 규정된 볼록형으로 응집된 근육을 보여주는 데 반해서, 1520년 목판화는 비교적 통일된 등질의 표면을 보인다. 메르쿠리우스를 과거로 소급해서 뒤러의 아담과 연관 지은 사람은 바로 장인 아피아누스였다. 거의 수직에 가깝게 서 있는 다리를 옆과 뒤로 자유롭게 움직이는 다리와 대비를 이루게 한 것도 그였고(1520년 목판화에서 두 다리는 거의 평행인 반면, 엉덩이는 밖으로 만곡을 그리고 커다란 양발은 대체로 동일한 평면에 놓여 있다), 인체의 비례를 가늘게 해서 팽팽하게 조인 사람도 그였으며,[144] 종아리와 무릎, 팔뚝과 팔꿈치 사이의 대비를 강조하는 포괄적이고 명료한 윤곽을 형성한 것도 그였다. 단축화한 발을 마치 뒤러의 판화처럼 정확하게 그려내고, 왼쪽 다리의 아랫부분에 그림자를 드리우는 동시에 인물상의 오른쪽을 강하게 음영 처리해 뒤러의 독특한 조명법을 모방하려고 했던 것도 그였다.

추론의 결과는, 이 두 점의 메르쿠리우스 목판화 중 어느 것에 대해서도 뒤러는 아무 책임이 없다는 것이다. 1520년 목판화는 뒤러의 양식과 아무 관계가 없기 때문에 그의 작품이라고 할 수 없다. 1534년 목판화는 꽤 많은 부분들을 다른 작품에서, 즉 초기 목판화에서 기계적으로 취했기 때문에 역시 뒤러의 것이라고 할 수 없다.[145] 요

144) 머리-날개를 대칭적인 정면도로 보이게 그리지 않고, 머리 위치와 일치하도록 다시 그렸다는 사실은 예외로 한다. 그 밖의 두 가지 표징은 디자인과 비례에서 어느 정도 개량된 것에 불과하다.

145) 아피아누스의 삽화가는 후티흐와 포이팅거의 인쇄물을 보고 제작했지, 우리가 상상한 것처럼 예비 소묘를 거쳐서 제작하지는 않았다. 이 점은 그가 종종 모델을 뒤집어서 보는 수고를 덜기 위해 자기가 제작하는 목판화들에서는 사물이 거꾸로 보이게 한다는 사실로 명백하다. 예를 들면 이른바 「아콘 스톤」(Huttich, fol. C I = Apianus, p.474)과 쿠리오 사비누스의 묘석 (Huttich, fol. D IV v. = Apianus, p.482) 참조.

약하자면, 1534년 메르쿠리우스는 1520년 메르쿠리우스와 뒤러의 아담의 혼성품이며,[146] 그래서 우리는 심지어 그 짜깁기의 각각의 조각들이 어디에서 결합되었는지도 알 수 있다. 예컨대 목에서, 뒤러의 판화로부터 모사된 경부 근육이 이전 목판화로부터 취해진 두부와 적절하게 연결되지 못했다.

이처럼 어느 정도 장황한 논의에서 우리가 배울 교훈은, 결국 아피아누스의 『명문집』 출판으로 발전된 골동품 연구의 준비에서 뒤러 자신은 연루된 적이 없었으며, 그래서 좀더 구체적으로 말하자면 「아우크스부르크의 메르쿠리우스」의 왼팔을 잘못 해석한 것에 책임이 없다는 것이다.[147] 뿐만 아니라 우리는 대번에 뒤러의 고대미술

146) 우리는 아피아누스의 삽화가가 최소한 두 개의 다른 보기, 즉 「넵투누스」(p.456)와 또 다른 「메르쿠리우스」(p.464)에서 뒤러의 아담에 의존했다는 사실에 주목해야 한다.

147) 이러한 잘못된 해석에 책임이 있는 미술가는 1520년 포이팅거의 『명문집』 삽화가였다. 아마도 마인츠에서 활약했을 것으로 추정되는 그는 아우크스부르크에서 전달받은 한 점의 스케치에 의존했다. 또한 그는 「메르쿠리우스」의 오른팔을 고전적인(그리고 당대풍의) 화상에서 가장 보편적인 자세로 개작했다는 이유로 용서받을 수 있었을 것이다. 사실 그는 당시 마인츠에 보존된, 자기가 후티흐의 출판을 위해 그린 로마의 기념비적인 작품, 즉 이름이 아티오인 어느 병사의 묘석을 지침으로 삼았을 것이다(Huttich, *op.cit.*, fol. B II와 Apianus, *op.cit.*, p.470). 그 묘석은 지금은 없다. 그렇지만 그 경우에, 적어도 소묘를 그린 화가는 잘못을 저지르지 않았다는 사실이 밀라노의 암브로시아나 도서관(Cod. D. 420, inf., fasc. 1)에 남아 있는 단독 스케치로써 입증된다.
뒤러가 아피나우스 전집 기획에 참여했다는 가정을 지지해주는 것은 아무것도 없다. 아피나우스 책의 삽화가는 과거로 소급해(*ex post facto*) 뒤러의 소묘들을 이용했다. 이는 또한 권두화에서도 나타나는데, 이 그림은 '웅변의 우의'(「갈리아의 헤라클레스」)를 보여주며 뒤러의 소묘 L.420에 기초한다. 또한 권두화가 권두문자와 테두리처럼 아피아누스의 책을 위해 특별 제작된 것이 아니었다고 믿게 할 만한 근거가 있다. 주제 측면에서 봤을 때 권두화

101 1525~30년경 베네치아에서 제작된 의사(擬似) 고전적 부조, 빈,
미술사미술관.

이 북방의 동시대인들에게 어떻게 보였는지 알 수 있게 되었다. (화
가 아피아누스가 뒤러의 아담을 모델로 삼아 고전기 메르쿠리우스의 복
제품을 수정했을 때, 그는 필요한 변경만 가하면서(*mutatis mutandis*), 솜
씨 좋고 적당히 지조 있는 베네치아 조각가인 양 행동했다. 베네치아 조
각가들은 같은 시기에 기원전 5세기의 그리스 원작처럼 보이는 작품(그

는 다른 책의 내용보다 바로 그 책의 내용에 더 잘 어울리는 것도 아니고 더
못 어울리는 것도 아니다. 실제의 삽화들이 매우 분명하고 선명하게 찍힌 판
화 사본들에서조차 그것은 희미하게 보인다. 아마 그것이 오래된 판목을 써
서 인쇄한 것이기 때문인 것으로 추측된다.

림 101)을 제작했다. 이 방법은 페리클레스 시대의 석비〔石碑, *stele*〕에서 차용한 두 인물상〔옷을 걸친〕과 미켈란젤로의 「다비드」와 산타 마리아 소프라 미네르바 교회의 「그리스도의 부활」을 모사한 인상적인 두 나체상을 결합했다.[148] 독일 목판화가의 눈에 비친 뒤러의 인물상은 베네치아 모방자의 눈〔덧붙여 말하자면, 바사리의 눈〕에 비친 미켈란젤로 인물상과 같은 것으로, 고대 그리스 또는 로마의 진품〔眞品〕만큼이나 고전적인 ─ 사실은 더욱 고전적인 ─ 것이었다.)

148) (빈의 미술사박물관에 보존되어 있으며, 이 논문이 최초로 출판될 때 나는 아직 이 부조를 몰랐다. Panofsky, *Hercules am Scheidewege*〔이 책 제4장 주 3에 인용〕, p.32, Fig. 26 참조.)

제7장 아르카디아에도 나는 있다
Et in Arcadia ego: 푸생과 애가(哀歌)의 전통

1

1769년 조슈아 레이놀즈 경은 막 완성한 작품을 친구 존슨 박사에게 보여주었다. 그 그림은 부베리 부인과 크루 부인 두 사람을 그린 초상화인데, 지금도 영국의 크루 홀에 걸려 있다.[1] 이 그림은 아름다운 부인 둘이 묘석 앞에 앉아 묘비문을 읽으며 감상에 젖어 있는 모습을 보여준다. 한 사람은 다른 부인에게 비문을 손가락으로 가리키고, 가리키는 것을 바라보는 다른 부인은 그 무렵 유행하던 비극의 뮤즈와 멜랑콜리아의 포즈로 상념에 잠겨 있다.[2] 그 묘비문은 다음과 같다. "*Et in Arcadia ego*"(아르카디아에도 나는 있다).

"이게 무엇을 의미하는 걸까?" 존슨 박사는 그림을 보고 소리쳤다. "아르카디아에 나는 있다니, 무의미한 단어들처럼 보이는군." 조슈

1) C.R. Leslie & Tom Taylor, *Life and Times of Sir Joshua Reynolds*, London, 1865, I, p.325.
2) E. Wind, "Humanitätsidee und heroisiertes Porträt in der englischen Kultur des 18. Jahrhunderts," *Vorträge der Bibliothek Warburg*, 1930~31, p.156ff., 특히 p.222ff. 참조.

아 경은 "왕은 당신에게 답할 수 있었을 걸세"라고 답했다. "왕께서
는 어제 그 그림을 보더니 대뜸 이렇게 말씀하셨네. '음, 뒤에 묘석이
있군. 옳지, 아르카디아에도 죽음이 있다는 말이로군.'"[3]

현대의 독자들은 존슨 박사의 불쾌한 당혹감을 아주 기묘하게 느
낄 것이다. 그런데 이보다 더 기묘한 것은, 조지 3세의 빠른 이해이
다. 그는 그 라틴어 구절의 의미를 바로 파악했다. 그렇지만 그것을
우리에게 매우 자명해 보이는 것과는 다른 방식으로 해석했다. 존슨
박사와 대조적으로 우리는 *Et in Arcadia ego*라는 구절에 더 이상 쩔쩔
매지 않는다. 그러나 조지 3세와 달리 우리는 그 구절을 아주 다른 의
미로 읽는 것에 익숙해져 있다. 우리에게 *Et in Arcadia ego* 구절은, "Et
tu in Arcadia vixisti"(아르카디아에 너도 살고 있다 - 라틴어), "I, too,
was born in Arcadia"(나 또한 아르카디아에서 태어났다 - 영어), "Ego
fui in Arcadia"(나는 아르카디아에 있었다 - 라틴어),[4] "Auch ich war
in Arkadien geboren"(나 또한 아르카디아에서 태어났다 - 독일어),[5]
"Moi aussi je fus pasteur en Arcadie"(나 역시 아르카디아에서 목자였
다 - 프랑스어),[6] 그리고 이 모든 많은 유사한 변형들은 결국 영국의

3) Leslie & Taylor, *loc.cit.*
4) 이런 형태의 구절은 리처드 윌슨의 그림(스트래퍼드 백작의 컬렉션)에 보인다.
 이 책 469쪽에 인용.
5) 이것은 프리드리히 실러의 유명한 시 「사직」(辭職)(예를 들면 독일 문학의 다
 른 많은 실례들과 함께 Büchmann, *Geflügelte Worte*, 27th ed., p.441f.에 인용)의 시
 작 부분이다. 여기에서 좌절한 남자 주인공은 '희망'과 '진실'을 위해 '쾌락'
 과 '미'를 비난했으며, 배상을 요구하는 잘못을 범한다. 영어 인용구 사전에
 서 그 절은 괴테의 말로 잘못 알려진 경우가 종종 있다(괴테의 『이탈리아 기행』
 권두에 있는 표제와 혼동되기 때문이다. 이에 관해서는 이 책 472쪽 참조). 그 밖
 에 Burt Stevenson, *The Home Book of Quotations*, New York, 1937, p.94; *A New
 Dictionary of Quotations*, H. L. Mencken, ed., New York, 1942, p.53(여기에서는
 "이 구는 16세기 회화에 처음 등장한"이라는 동일한 오류가 주장되었다); Bartlett,
 Familiar Quotations, Boston, 1947, p.1043 참조.

여성 시인 펠리시어 헤먼스가 불멸의 단어들로 표현했던 것 "I, too, shepherds, in Arcadia dwelt"(목자들이여, 나 또한 아르카디아에서 살았다네)[7]로 요약된다. 실제로 이 언어들이 상기시키는 것은 과거에 즐겼던, 그 후로는 줄곧 도달할 수 없는, 여전히 기억 속에 살아남아 있는 최고의 행복이다. 즉 조지 3세의 의역이 뜻하듯이, 죽음에 의해 위협당하는 현재의 행복이 아니라 죽음에 의해 종결된 지나간 행복이다.

내가 보여주려고 하는 것은 이러한 국왕의 해석 —— "아르카디아에도 죽음은 있다"—— 은 라틴어 구절 *Et in Arcadia ego*에 대해 문법적으로 올바른, 사실상 오직 문법적으로만 올바른 해석이라는 사실이며, 그 구절의 메시지 —— "나 또한 아르카디아에서 태어났다 또는 살았다"—— 는 실제로는 오역이라는 점이다. 그래서 나는 그 오역이 비록 언어학적 시각에서는 옹호될 수 없다 해도, 그것이 '순전한 무지'에서 생겨난 것이 아니라 오히려 그 반대로 문법을 희생하면서 진리에 대한 관심과 해석상의 기본적인 변화를 표현하고 시인했다는 점을 보여주고자 한다. 마지막으로, 근대 문학에서 다른 무엇보다 중요한 변화를 가져온 궁극적인 책임이 한 명의 문학가가 아니라 한 명의 위대한 화가에게 있다는 점을 보여주겠다.

이 모든 것을 시도하기에 앞서 우리는 스스로에게 예비적인 질문 하나를 던져야 한다. 즉 어떻게 해서, 그리스 중부에 있는 그다지 풍요로운 지역도 아닌 아르카디아가 지고한 행복과 아름다움의 이상향으로, 이루 다 말할 수 없는 행복이 구체화되는, 그러면서도 '달콤

6) Jacques Delille, *Les Jardins*, 1782, 뷔흐만의 위 인용문과 스티븐슨의 위 인용문에서 인용되었다.

7) *The Poetical Works of Mrs Felicia Hemans*, Philadelphia, 1847, p.398. 이 장의 주 49 참조.

하게 슬픈' 멜랑콜리의 후광으로 둘러싸인 하나의 꿈으로서 흔히 받아들여지는 것일까?

고전 연구의 시작부터 인간의 자연적인 상태를 놓고 두 가지 대조적인 의견이 있는데, 물론 그 각각은 어떤 하나가 형성되는 조건에 대해 '대(對)-구성'(Gegen-Konstruktion)을 이룬다. 그중 하나의 견해는 러브조이와 보아스가 함께 쓴 계몽적인 책[8]에 나오는 '온화한' 원시주의라고 불리는 것인데, 원시적인 생활을 풍요·순수·행복의 황금시대로—다시 말하자면 악덕이 일소된 문명생활로—생각한다. 다른 하나는 원시주의의 '엄격한' 형태인데, 이는 원시생활을 끔찍한 어려움으로 가득하고 모든 문명의 이기가 결여된 인간 이하의 생활로—다시 말하자면 문명생활에서 그 미덕이 강탈된 것으로—생각한다.

현대 문학과 일상적인 구문에서 사용하는 아르카디아는 '온화한' 또는 황금시대의 원시주의라는 표제와 걸맞다. 그러나 현실에 존재하는 아르카디아와 그리스 작가들이 서술한 아르카디아의 모습은 서로 정반대이다.

실제 아르카디아는 목신(牧神) 판의 영토인데, 거기에서는 판이 마이날로스 산에 올라 부는 피리 소리가 들렸다.[9] 또 아르카디아 사람들은 유서 깊은 혈통, 철저한 선행, 소박한 환대뿐 아니라 음악적인 소양으로도 유명했다. 그런가 하면 그들은 완전히 무지한 데다 생활 수준이 낮은 것으로도 이름이 높았다. 일찍이 새뮤얼 버틀러가 선조에 대한 그들의 자부심을 빗댄 유명한 풍자시를 요약해보자.

8) A.O. Lovejoy & G. Boas, *Primitivism and Related Ideas in Antiquity*, Baltimore, I, 1935.

9) Pausanius, *Periegesis*, VIII, 36, 8. "마이날로스 산은 특히 판에게 제물로 바쳐져서, 사람들은 판이 피리 부는 소리를 들었다고 주장할 수 있었다."

옛 아르카디아 사람들은 선조를 수없이 들먹거리는데
달[月] 이전까지 거슬러 올라가고,
그러나 옛 소문에 따르면
그들은 그리스인들 중에서 가장 멍청하고
세상의 어떤 것도 문명생활로 가져오지 못하고
부질없이 인생을 낭비한다네.[10]

순전히 물리적인 관점에서 판단할 때, 그들의 나라는 이상적인 전원생활의 지복이 넘치는 땅을 연상시킬 수 있는 많은 매력적인 요소들이 부족한 곳이다. 아르카디아 출신 가운데 가장 유명한 사람인 역사가 폴리비우스는 고향 사람들의 소박한 신앙심과 음악에 대한 사랑을 제대로 평가하면서도, 아르카디아는 모든 생활의 편의시설이 부족하고 겨우 염소 두어 마리 먹일 여유밖에 없을 만큼 가난하며, 불모의 바윗덩어리와 추위의 땅이라고 서술했다.[11]

10) Samuel Butler, *Satires and Miscellaneous Poetry and Prose*, R. Lamar, ed., Cambridge, 1929, p.470.

11) Polybius, *Historiae*, IV, 20. 원시적 소박함의 부정적인 측면을 강조하는 다른 작가들에 관해서는, 따분한 연설자를 '아르카디아의 젊은이'로서 특별히 특징화한 유베날리스(*Saturae*, VII, 160)와, 아르카디아인들을 '도토리를 먹는 백조'라고 칭한 필로스트라투스(*Vita Apollonii*, VIII, 7) 참조. 그들의 음악적인 업적마저 Fulgentius, *Expositio Virgilianae continentiae*, 748, 19(R. Helm, ed., Leipzig, 1898, p.90)에서 비난받았다. 풀겐티우스는 *Arcadicae aures*(*Arcadicis auribus* 방식이 *arcaicis auribus*보다 더 실증적이기 때문에 좋아했다)를 '진정한 미를 받아들이지 못하는 귀'라는 의미라고 했다. 아르카디아에 테오크리토스의 「목가」에 선행하는 진정한 전원시 또는 목가시가 존재했는가 하는 아주 논쟁적인 질문은 이제 부정적인 방향으로 결정되는 것처럼 보인다. E. Panofsky, "Et in Arcadia Ego; On the Conception of Transience in Poussin and Watteau," *Philosophy and History*, *Essays Presented to Ernst Cassirer*, R. Klibansky and H.J. Paton, eds., Oxford, 1936, p.223ff.에 예증된 문헌 외에

그래서 그리스 시인들이 자신들의 전원시 무대로 아르카디아를 꺼려했다는 사실이 전혀 이해되지 않는 것만도 아니다. 전원시 중에서 가장 유명한 테오크리토스의 「목가」(牧歌, Idylls)의 장면은 시칠리아를 무대로 한다. 그곳은 꽃이 만발한 목초지, 그늘진 작은 숲, 그리고 미풍이 불어오는 천혜의 땅이어서, 실제 아르카디아의 '황야의 길'(윌리엄 리스고(William Lithgow): 16세기 초 스코틀랜드의 여행가로, 저서 『Travels and Voyages through Europe, Asia, and Africa』에서 아르카디아를 언급했다—옮긴이)은 거의 눈에 띄지 않는 곳이다. 테오크리토스의 작품 속에서 죽어가는 다프니스가 목동의 피리를 신에게 돌려주길 원했을 때, 정작 판 자신은 아르카디아에서 시칠리아로 여행을 떠나야만 했다.[12]

이렇게 큰 변화가 일어나고 아르카디아가 세계 문학의 무대로 등장한 것은 그리스어 시가 아닌 라틴어 시에서였다. 라틴어 시에서는 여전히 상반되는 두 가지, 즉 오비디우스의 방식과 베르길리우스의 방식이 서로 구별되었다. 둘 모두 아르카디아에 대한 개념은 폴리비우스에 약간 의존했지만 그 이용 방식은 정반대였다. 오비디우스는 새뮤얼 버틀러가 언급한 것처럼 아르카디아인을 '유피테르의 탄생과 달의 창조보다 앞선' 시대를 여전히 대표하는 원시 야만인이라고 기술했다.

Ante Jovem genitum terras habuisse feruntur

B. Snell, "Arkadien, die Entstehung einer geistigen Landschaft," *Antike und Abendland*, I, 1944, p.26ff. 참조. M. Petriconi, "Das neue Arkadien," *Antike und Abendland*, III, 1948, p.187ff.는 본문에서 논한 문제에 아주 많이 기여하지는 않는다.

12) Theocritus, *Idylls*, I, 123ff.

Arcades, et Luna gens prior illa fuit.

Vita ferae similis, nullos agitata per usus;

Artis adhuc expers et rude volgus erat.[13]

아르카디아인들은 유피테르의 탄생 전에 지상에 살았는데,

그 종족은 달의 창조보다 더 오래되었다.

그들의 생활은 어떤 훈련과 예의범절로도 높아지지 않으며

짐승의 생활에 가깝다.

그들은 거칠기가 이를 데 없고, 예술이 무엇인지 알지 못한다.

아주 일관되게 오비디우스는 아르카디아인의 그런 결점들을 가려주는 장점인 음악성과 관련해서는 아무런 언급도 하지 않았다. 그래서 그는 폴리비우스의 아르카디아를 전에 없이 나쁜 곳으로 만들었다.

반면 베르길리우스는 아르카디아를 이상화했다. 그는 진정한 아르카디아가 지닌 미덕들(오비디우스가 언급하지 않았던, 널리 퍼져나가는 노래와 피리 소리를 포함해)을 강조했을 뿐만 아니라 실제의 아르카디아가 전혀 지니지 못했던 매력들, 즉 울창한 초목, 변함없는 봄, 지칠 줄 모르는 사랑의 즐거움 등을 더했다. 요약하자면, 베르길리우스는 테오크리토스의 전원시를 자기가 아르카디아라고 부르기로 결심한 어떤 곳으로 이식했다. 그래서 시라쿠사 샘의 님프인 아레투사는 아르카디아에서 자신을 도와준 이에게 가야만 했고,[14] 반면 테오크리토스의 판은 앞에서 언급했듯이 그 반대 방향으로 여행하기를

13) Ovid, *Fasti*, II, 289ff.

14) Virgil, *Eclogues*, X, 4~6.

간청하게 되었다.

그렇게 함으로써 베르길리우스는 '온화한' 원시주의를 '엄격한' 원시주의와 간단히 종합하고, 아르카디아의 야생 소나무를 시칠리아의 삼림과 풀밭과 함께 종합하고, 아르카디아의 미덕과 경건한 심성을 시칠리아의 달콤함과 관능과 간단히 종합한 것보다 더 큰 것을 성취했다. 베르길리우스는 두 개의 현실을 하나의 이상향으로 바꾸었다. 그 이상향은 로마인들의 일상생활과는 너무나 유리되어서 현실적인 해석을 받아들일 수 없었다(라틴어 시에서 그리스어는 동식물 이름이나 등장인물 이름에 사용되어 비현실적이고 생경한 분위기를 암시한다). 그러나 베르길리우스는 시각적인 구체성을 충분히 살려서 시를 읽는 사람들의 내적 경험에 직접 호소한다.

주지하다시피, 아르카디아 개념이 생겨난 곳은—척박하고 추운 그리스의 한 지방이 상상 속에서 완전한 지복의 나라로 변하게 된다는 생각은—베르길리우스의, 그리고 베르길리우스 그 한 사람의 상상력이다. 그러나 그 새로운 이상향 아르카디아가 생기면서, 상상적인 환경의 초자연적 완벽함과 실제 인간생활의 자연적 한계 사이에서 불일치가 감지되었다. 좌절된 사랑과 죽음이라는, 인간 존재의 두 가지 기본적인 비극은 결코 테오크리토스의 「목가」에 없지 않다. 오히려 그것은 더욱 강조되었고, 잊히지 않을 만큼 강렬하게 묘사되었다. 테오크리토스를 읽은 사람들은, 연인을 되찾기 위해 한밤중에 마법의 바퀴를 돌리는 버림받은 시메타의 필사적이고 단조로운 주문을,[15] 또는 감히 사랑의 힘에 도전했다는 이유로 아프로디테에게 살해당하는 다프니스의 마지막[16]을 결코 잊지 않을 것이다. 그러나 테

15) Theocritus, *Idylls*, II.
16) Theocritus, *Idylls*, I.

오크리토스의 경우에 그러한 인간의 비극은 현실 —— 시칠리아의 풍경과 같은 현실 —— 이고 현재의 일이다. 우리는 실제로 아름다운 여자 마법사가 절망에 빠진 것을 보고, 또 다프니스의 마지막 죽음의 말이 비록 '목가'의 일부라 할지라도 그것을 실제로 듣는다. 테오크리토스의 실제 시칠리아에서는 인간 마음의 기쁨과 슬픔이 자연생활에서의 비와 햇살, 낮과 밤이 그런 것처럼 자연적이고 필연적으로 서로를 보완한다.

그러나 베르길리우스의 이상적 아르카디아는 인간적인 고뇌와 초인간적인 완벽한 환경이 서로 불협화음을 낸다. 이런 불협화음은 일단 느껴지면 해소되어야만 했는데, 이는 아마도 베르길리우스가 가장 개인적으로 시(詩)에 공헌한 바라고 할 수 있는, 저녁에 찾아오는 슬픔과 평온의 혼합 속에서 해소되었다. 조금 과장하자면 그가 저녁을 '발견했다'고 말할 수도 있겠다. 테오크리토스의 양치기들은 해가 지면 그들의 음악적인 대화를 마치고, 암수 염소들의 행위에 관해 가벼운 농담을 주고받는다.[17] 베르길리우스의 「목가」 마지막에서 우리는 저녁이 슬며시 세상을 덮고 있음을 느낀다. "Ite domum saturae, venit Hesperus, ite, capellae"[18] (집에 가자. 너희도 실컷 배가 불렀구

17) Theocritus, *Idylls*, I, 151f.; V, 147ff.

18) Virgil, *Eclogues*, X, 77. 또한 다음의 *Eclogues*, VI, 84ff. 참조.

　　Ille canit (pulsae referunt ad sidera valles),
　　Cogere donec ovis stabulis numerumque referre
　　Iussit et invito processit Vesper Olympo.
　　그(실레노스)는 노래를 부르고, 계곡은 메아리치는 그 노랫소리를 별들에게
　　전하고, 헤스페로스(금성)는 양 떼를 목사 안으로 들여보내 수를 세라고 명을
　　내리고, 올림포스의 뜻과는 반대로 자기의 길을 간다.

　　올림포스(여기서 '올림포스'는 우리가 '크렘린'을 러시아 정부라는 의미로 사용
　　하는 것처럼 '올림포스의 신들'을 나타낸다)의 뜻이라는 것은 하나의 독립된 탈

나. 저녁별이 떴네. 가자, 염소 떼야) 또는 "Majoresque cadunt altis de montibus umbrae"[19](더 길게, 높은 산에서 그림자가 내려왔네).

베르길리우스는 헛된 사랑과 죽음을 배제하지 않았다. 그러나 그는, 말하자면 그것의 사실성을 벗겨낸다. 그는 비극을 미래에 또는 오히려 대개는 과거에 투영하고, 그렇게 함으로써 신화적 진실을 목가적 정서로 바꾼다. 베르길리우스의 목가가 비록 그리스 모델에 엄밀히 의존한다 해도 그러한 애가조의 시를 발견했다는 점에서 독창적이고 불멸하는 천재적 작품이 되는데, 그의 시는 과거의 차원을 확장하고 토머스 그레이(1751년의 걸작 「시골 묘지에서 쓴 애가」[Elegy Written in a Country Churchyard]로 영국을 대표하는 시인—옮긴이)에서 정점에 이르는 긴 시구의 출발을 알렸다. 예컨대 베르길리우스는 자신의 「목가」에서 다프니스 모티프를 두 차례, 즉 10가와 5가에서 사용했다. 하지만 그 두 경우에 비극은 더 이상 냉혹한 현실처럼 우리를 대면하지 않고, 앞서 예상하거나 회고적인 감정의 부드럽고 희뿌연 색채를 통해서 보인다.

제10 「목가」에서 죽어가는 다프니스는 대담하게—유머가 없는 것 같지는 않지만—실제 인간, 즉 베르길리우스의 친구이자 동료 시인인 갈루스로 변신했다. 테오크리토스의 다프니스는 사랑을 거절함으로써 정말 죽어가는 데 반해, 베르길리우스의 갈루스는 자기 편 목동들과 숲의 신들을 향해, 자신의 정부인 리코리스가 자신을 떠나 연적에게 가버렸으니 자기는 곧 죽을 것이라고 선언한다. 리코리스는 황량한 북방에서 살며 미남 병사 안토니에게 안겨 행복해하는데, 갈루스는 이상향의 온갖 아름다움에 둘러싸여 슬픔을 누그러뜨

격(奪格)으로 여겨져야 한다. 신들은 금성의 가차 없는 전진이 실레노스의 노래에 종지부를 찍었다는 사실을 후회한다.

19) Virgil, *Eclogues*, I, 83.

리고, 자신의 실연의 고통과 궁극적인 죽음이 아르카디아의 애가의
주제가 되리라는 생각으로 위안을 받는다.

　제5 「목가」에서 다프니스는 그의 정체성을 유지하지만—비록 여
기가 새로운 곳이지만—그의 비극은 추도식을 준비하고 묘비를 세
우려는 유족들의 슬픈 추억담을 통해서만 우리에게 보인다.

　　불멸의 기념비, 다프니스를 위해 세워지니
　　그 비문에 그에 대한 찬사를 남기라.
　　"다프니스, 숲의 즐거움, 목자의 사랑,
　　땅에서 이름을 날렸고, 하늘의 신과 함께하리니
　　그의 양 떼는 초원의 미녀를 능가하고,
　　그 자신은 애인을 능가하네."[20]

　2

　후대의 시와 미술에서 거의 없어서는 안 될 아르카디아의 특징인
'아르카디아의 무덤'은 위 시에서 처음 등장했다. 그러나 베르길리
우스가 죽자 그 무덤은 베르길리우스의 아르카디아와 함께 몇 세기
동안 망각의 늪에 빠지게 된다. 지복이라는 것이 피안에서 구해지
고 지상에서는 완전하게 구해지지 않는 중세 동안, 전원시는 사실적
이고 교훈적이며 뚜렷이 비이상향적인 성격을 띠었다.[21] 등장인물
(*dramatis personae*)은 '다프니스'와 '클로에' 대신 '로빈'과 '마리온'이
다. 그리고 베르길리우스의 사후 1,300년 이상이 지나, 적어도 아르

20) Virgil, *Eclogues*, V, 42ff. 여기서는 드라이덴의 영어 번역을 인용했다.
21) 이 전개를 짧게 요약한 것으로 L. Levraut, *Le Genre pastoral*, Paris, 1914 참조.

카디아 지명이 다시 나타난 보카치오의 『아메토』(*Ameto*)의 무대는 토스카나의 코르토나 근처였다. 아르카디아는, 말하자면 오직 한 사람의 사자(使者)로 대표되는데, 그 사자—알체스토 디 아르카디아라는 이름의 목자—는 전통적인 '논쟁'(*concertationes* 또는 *conflictus*) 방식을 따라 촌스럽고 건강한 소박함의 폴리비누스적·오비디우스적인 이상향을 옹호하는 것으로 스스로를 제한했다. 이는 시칠리아 출신의 논적 아카텐 디 아카데미아가 상찬한 부와 안락함의 매력과는 상반되는 것이었다.[22]

그러나 르네상스에 들어서—오비디우스와 폴리비우스가 아닌—베르길리우스의 아르카디아는 마술적인 환상처럼 과거로부터 등장했다. 근대인에게 이 아르카디아는 그저 공간적으로 먼 지복과 미의 이상형이라기보다는, 시간적으로도 먼 지복과 미의 이상향이었다. 고전 세계 전체와 마찬가지로, 그것의 필수적인 일부가 된 아르카디아는 중세에 일어난 모든 위(僞)-르네상스 또는 원(原)-르네상스에서 진정한 르네상스를 구별하는 노스텔지어의 대상이 되었다.[23] 그것은 불완전한 현실에서 도피하는 것뿐만 아니라, 훨씬 더 빈번하게는 미심쩍은 현재에서 도피하는 피난처로 발전했다. 이탈리아 콰트로첸토 미술의 전성기에는 현재와 과거 사이의 간격을 우의적인 허구(fiction)로 메우려는 시도가 있었다. 대(大)로렌초와 폴리치아노는 피에솔레에 있는 메디치 가문의 별장을 아르카디아로, 그들과 연계된 자들을 아르카디아의 양치기로 은유했다. '판의 영토'라며 상찬받곤 했던 시뇨렐리의 유명한 그림—불행히도 지금은 파괴되었다—의 근저에는 그런 매혹적인 허구가 존재한다.[24]

22) Boccaccio, *Ameto*, V(1529년 피렌체 판 p.23ff.).

23) E. Panofsky, "Renaissance and Renascences," *Kenyon Review*, VI, 1944, p.201ff.

24) 시뇨렐리의 그림에 대한 분석은 F. Saxl, *Antike Götter in der Spätrenaissance*,

그러나 곧 아르카디아의 환상적인 왕국은 최고의 영토처럼 재건되었다. 보카치오의 『아메토』에서 아르카디아는 시골풍의 순박함이 가득한 저 먼 곳의 고국으로 묘사되었고, 메디치 가문의 시인들은 그것을 단지 자신들의 전원생활을 묘사하기 위한 고전적인 위장으로서 사용했다. 1502년 자코포 산나차로의 「아르카디아」[25]에서 아르카디아는 활동의 무대였으며, 그 자체로 미화되었다. 그것은 시인과 후원자의 환경을 나타내기 위한 고전적인 필명으로서 사용되는 대신, 그자신(*sui generis*)의 독립된(*sui juris*) 감정 경험으로서 부활했다. 산나차로의 아르카디아는 베르길리우스의 경우와 마찬가지로 이상향의 영토이다. 그러나 이에 더해 그것은 회고적인 멜랑콜리의 베일을 통해서만 볼 수 있는, 영원히 잃어버린 영토이다. 어느 이탈리아 학자에 따르면, "산나차로의 진정한 정신은 멜랑콜리이다"(La musa vera del Sannazaro è la malinconia).[26] 판이 죽었다는 것을 최초로 깨달은 시대의 감정을 반영함으로써 산나차로는 베르길리우스에게서만 가끔 보이는 연가와 우울한 기억을 그리워하며 장례식 성가와 의식에 빠져든다. 또한 그는 드루치올로(*drucciolo*)라고 알려진 3중운(나중에 이

Studien der Bibliothek Warburg, VIII, Leipzig and Berlin, 1927, p.22ff. 참조.

25) 자코포 산나차로의 「아르카디아」에 대해서는 1888년판에 소개된 M. 스케릴로의 계몽적인 서론 참조. 산나차로의 시—1502년 베네치아에서 초판 발행—는 이탈리아 고전의 전거들(한편으로는 페트라르카와 보카치오, 다른 한편으로는 베르길리우스·폴리비우스·카툴루스·롱구스·네메시우스 등)에 기초한다. 그리하여 아르카디아에 관한 베르길리우스적 관념을 근대적인, 좀더 주관적인 세계관(Weltanschauung)의 범위 내에서 부활시킨다. 산나차로의 시는 실제로 아르카디아를 무대로 하는 포스트-고전시대 최초의 전원시이며, 1504년의 제2판에만 당시의 장면, 즉 나폴리의 궁정에 관한 두세 차례의 언급이 더해졌으며, 최소한 명백해졌다는 사실이 매우 중요하다.

26) A. Sainati, *La lirica latina del Rinascimento*, Pisa, 1919, I, p.184. 작슬의 앞의 책에서 인용.

런 종류의 예가 아주 조금 인용될 것이다) 작법을 아주 좋아했기 때문에, 그의 시에는 감미롭고 여운이 감도는 구슬픔이 생겨났다. 애가조의 감정 ─ 현재는 보이지만, 베르길리우스의 「목가」에서는 주변적인 ─ 이 아르카디아 영역의 중심 특징이 된 것은 산나차로에 의해서였다. 이러한 일보 전진과 함께 파괴되지 않은 평화와 순수를 향한 향수적이면서도 아직은 몰개성적인 동경은 더욱 첨예해져서, 현실에 대한 신랄하고 개성 넘치는 비난이 되었다. 토르콰토 타소의 『아민타』(*Aminta*, 1573년)에 나오는 유명한 「오, 황금시대여」(O bell'età de l'oro)는 아르카디아 예찬이라기보다는 타소 자신의 시대, 즉 반종교개혁 시대의 속박되고 양심에 시달리는 정신에 대한 하나의 독설이다. 늘어뜨린 머리는 묶이고, 나체는 숨겨지고, 행동과 몸가짐은 자연과의 접촉을 잃었다. 즐거움의 원천도 오염되어, 사랑의 선물은 도둑으로 왜곡된다.[27] 이 무대에서는 자기가 놓인 현실의 비참함과 자기가 맡은 역할의 화려함을 대비시키면서, 무대 조명 앞으로 걸어가는 한 배우의 격분이 일어난다.

3

거의 정확히 반세기 후, 조반니 프란체스코 구에르치노 ─ 모든 '일상 인용구 사전'에서 언급되는 것처럼 바르톨로메오 시도니는 아니다 ─ 는 최초로 '아르카디아에서의 죽음'이라는 주제의 그림을 그렸다(그림 102). 이 그림에서 우리는 *Et in Arcadia ego* 구절을 처음 만났는데, 그것은 1621년부터 1623년 사이 로마에서 그려졌으며 현재 코르시니 미술관에 보존되어 있다.[28] 주제가 줄리오 로스피글리

27) Tasso, *Aminta*, I, 2(E. Grillo, ed., London and Toronto, 1924, p.90ff.).

102 조반니 프란체스코 구에르치노, 「아르카디아에도 나는 있다」, 로마, 코르시니 갤러리.

오시(나중에 교황 클레멘스 9세가 된다)에게 특별한 관심을 보인다고 믿는 데에는 여러 이유가 있다. 그의 저택에는 구이도 레니의 「오로라」가 소장되어 있었는데, 그 무렵 루도비시 가문의 저택에서 좀더

28) 구에르치노의 그림이 스키도네의 그림으로 언급되는 저서들로는 Büchmann, *loc.cit.*; Bartlett, *loc.cit.*(여기에서 푸생의 루브르 그림 명칭은 *Et ego in Arcadia vixi*로 잘못 인용되었다), 그리고 Hoyt, *New Cyclopedia of Poetical Quotations*(이것은 텍스트를 바르게 다루기는 했는데, 번역을 "나 또한 아르카디아에 있었다"로 했다) 등이 있다. 그림의 작자에 관한 바른 설명은 H. Voss, "Kritische Bemerkungen zu Seicentisten in den römischen Galerien," *Repertorium für Kunstwissenschaft*, XXXIV, 1911, p.119ff. 참조.

근대적인 '오로라'를 가다듬던 구에르치노가 그곳을 자주 방문했음에 틀림없다. 또한 줄리오 로스피글리오시 — 인문주의자, 예술애호가 그리고 비범한 시인으로서 — 는 그 유명한 구절을 만들어낸 사람일지도 모른다. 그 구절은 고전적이며 않으며 구에르치노의 그림에 등장하기 이전의 문학에서는 보이지 않는 것 같다.[29] 그러면 그 구절

29) 줄리오 로스피글리오시에 관해서는 L. von Pastor, *The History of the Popes*, E. Graf, tr. XXXI, London, 1940, p.319ff. 참조. 그의 시작품들에 관해서는 G. Cavenazzi, *Papa Clemente IX Poeta*, Modena, 1900 참조. 로스피글리오시는 1600년 피스토이아에서 태어났지만 로마의 예수회대학에서 교육받았으며, 그 뒤 피사 대학에서 공부를 마치고 1623년부터 1625년까지 철학을 강의했다 (물론 그 기간에도 로마를 정기적으로 방문했다). 그 후 로마에 정착해(1629년 바르베리니와 콜론나의 결혼시를 지었다), 1632년에는 로마 교황청의 높은 자리를 얻었다. 교황대사로서 에스파냐에서 9년(1644~53)을 주재한 뒤 로마 지사로 부임했으며(1655), 1657년에는 추기경에 임명되었다. 1667년도에는 교황으로 선출되었고, 1669년에 숨을 거두었다. 이렇게 높은 교양과 공평한 마음을 지닌 교회의 일꾼 — 줄리오 로스피글리오시가 교황으로 재직한 마지막 해에 그의 형이 조직한 첫 번째 「옛 거장들의 전시회」를 후원했다(*Pastor*, p.331) — 은 어떤 면에서 *Et in Arcadia*라는 주제와 연관되기도 하는데, 이는 G.P. Bellori, *Le vite de' pittori, scultori, et architetti moderni*, Rome, 1672, p.447f. 의 한 절에 암시되어 있다. 벨로리는 오늘날 런던의 월리스 컬렉션에 있는 푸생의 「인간 삶의 춤」(Ballo della vita humana)에 대해 기술한 뒤, 그 시적 우의화의 주제는 "교황 클레멘스 9세가 여전히 고위 성직자였을 때 제창되었다"는 사실을 전한다. 그리고 계속해서 푸생이 *sublimità dell'Autore che aggiunse le due seguenti invenzioni*(다음 두 개의 창안을 더한 승화된 저자), 즉 '시간의 진실한 발견'(*La verità scoperta del Tempo*)(아마도 현재 루브르에 있는 그림과는 똑같지 않지만, A. Andresen, *Nicolaus Poussin; Verzeichnis der nach seinen Gemälden gefertigten Kupferstiche*, Leipzig, 1863, Nos. 407, 408에 열거된 판화를 통해 전해지는 다른 버전. 후자는 클레멘스 9세에게 봉헌되었다)과 '행복은 죽음에 종속된다'(*La Felicità soggetta a la Morte*), 다시 말해서 *Et in Arcadia ego* 구도에 충실했다고 평가받는다고 말한다. 인쇄상의 오류(*che aggiunse* 앞에 *si*를 생략한 것)를 제외하고, '승화된' 저자(*Autore*)는 줄리오 로스피글리오시만 될 수 있다(왜냐하면 푸생은 같은 문장 초반에 Niccolo로 언급된다). 벨로리에 따르면 "다음 두 개의 창안을 더한," 즉 「인간 삶의 춤」에 '시간의 진실한 발견'과 아르카디아 주제를 더

의 문자 그대로의 의미는 무엇인가?

이 글을 시작할 때 언급했듯이 이제 이 구절은 "나는, 또한, 아르카디아에서 태어났다, 또는 살았다"고 번역하는 것이 보통이다. 다시 말해서 우리는 et가 '또한'의 의미이고, ego를 참조한다는 점을 가정하며, 문장에서 표현되지 않는 동사를 과거 시제로 생각한다. 따라서 우리는 그 구절 전체를 지금은 현존하지 않는 아르카디아 주민의 말로 여긴다. 이런 모든 추정들은 라틴어 문법과 상반된다. *Et in Arcadia ego* 구절은 *Summum jus summa iniuria*(최고의 공정 최고의 불공정), *E pluribus unum*(많은 것 중에서 하나), *Nequid nimis*(도를 넘지 않아야) 또는 *Sic semper tyrannis*(독재자에게 항상)처럼 생략문의 하나로, 그 경우 동사는 독자가 보완해야만 한다. 따라서 이렇게 표현되지 않은 동사는 주어진 단어군에 의해 명료하게 제시되어야 하고, 이는 그 동사가 과거형이 아닐 수 있음을 뜻한다. *Nequid nimis* 또는 *Sic semper tyrannis*에서처럼 가정법을 암시하는 것도 가능하다. 또한 아주 진기하긴 하지만 넵투누스의 유명한 말 *'Quos ego'*(어떤 사람들을 나는)에서처럼

한 것은 로스피글리오시이다.

어려운 점 — 아마도 벨로리는 모르지만 우리는 알고 있는 것 — 은 이 주제가 그가 카시노 루도비시에 있는 오로라의 프레스코화를 그렸던 1621년과 1623년 사이에 벌써 구에르치노에 의해 다루어졌다는 사실이다. 벨로리의 짧은 설명은 다음과 같이 시험적으로 재구성될 수 있는 상황을 요약한다. 벨로리는 줄리오 로스피글리오시가 *Et in Arcadia ego*의 루브르 버전을 주문했으며, 그 로스피글리오시가 그 주제의 실제 창안자라는 사실을 푸생에게 전했다는 사실을 푸생한테 들어서 알게 되었다. 벨로리는 이것은 로스피글리오시가 루브르 버전을 주문할 때 그 주제를 '창안했다'는 의미라고 받아들였다. 그러나 로스피글리오시가 실제로 주장한 것은 그가 그것을 구에르치노(의심의 여지 없이 구이도 레니의 「오로라」를 보기 위해 자주 방문했던 사람)에게 제안했고, 이어서 푸생에게 그것을 좀더 발전된 개정으로 복제하라고 요구했다는 사실이다.

미래를 암시하기도 한다. 그러나 과거 시제를 암시하기는 불가능하다. 좀더 중요하게는, 부사적인 et는 바로 다음에 오는 명사나 대명사를 반드시 참조하는데(Et tu, Brute[그리고 너, 브루투스]에서처럼), 여기서는 문제의 et가 ego가 아닌 Arcadia에 속한다. 근대의 작가들은 오늘날 일반적으로 통용되는 해석에 친숙하긴 하지만, 올바른 라틴어에 대한 타고난 감각이 있는 사람들 — 예를 들면 발자크,[30] 독일 낭만주의자 C.J. 베버,[31] 그리고 탁월한 작가 도로시 세이어스[32] — 이본능적으로 Et in Arcadia ego를 Et ego in Arcadia로 잘못 인용한다는 점은 흥미진진하다. 그러므로 그 구절을 정통적인 형식으로 올바르게 해석하면 "나는, 또한, 아르카디아에서 태어났다, 또는 살았다"가아니라, "아르카디아에도 나는 있다"이다. 이로써 우리는 그 말을 한사람이 죽은 아르카디아의 양치기나 양 치는 여인이 아니라, 의인화된 '죽음'이라는 결론을 내려야만 한다. 요약하자면, 국왕 조지 3세의 해석은 문법적으로는 절대적으로 맞다. 그리고 구에르치노의 그림과 관련해서 보자면, 그것은 또한 시각적인 견해에서도 절대적으로 맞다.

이 그림에서 두 명의 아르카디아 양치기들은 어슬렁거리다가 갑

30) Balzac, *Madame Firmiani*: "J'ai aussi aimé, *et ego in Arcadia*."

31) C.J. Weber, *Demokritos oder hinterlassene Papiere eines lachenden Philosophen*, n. d., XII, 20, p.253ff.: "Gräber und Urnen in englischen Gärten verbreiten die nämliche sanfte Wehmut wie ein Gottesacker oder ein 'Et ego in Arcadia,' in einer Landschaft von Poussin." 또한 오늘날 아주 잘 설명된 동일한 오독은 Büchmann, *Geflügelte Worte* 초기 판본에서 보인다(예를 들면 제16판, p.582).

32) Dorothy Sayers, "The Bone of Contention," *Lord Peter Views the Body* (Harcourt Brace and Co., N.Y.), p.139. 라틴어 문법에 대한 이러한 애호는 영국 추리소설 작가들 사이에 광범위하게 퍼졌던 것 같다. Nicholas Blake, *Thou Shell of Death*, XII(Continental Albatross Edition, 1937), p.219에서 어느 초로의 귀족은 이렇게 말한다. "총경 나리, *Et ego in Arcadia vixi*라는 게 무슨 말입니까?"

자기 눈에 들어온 묘비가 아닌 커다란 인간 해골을 보고 발을 멈춘다. 그 해골은 석상 위에 놓여 있는데, 부패와 모든 것을 먹어치우는 시간의 통속적인 상징인 파리와 쥐의 주의를 끈다.[33] 석상에는 *Et in Arcadia ego*가 새겨져 있는데, 그 구절은 의심의 여지없이 그 해골에 의해 발설된 것으로 추측할 수 있다. 그 그림에 대한 오래된 해설에서는 그 구절이 해골의 입에서 흘러나온 두루마리에 씌어 있던 것이라고 오해하곤 하지만, 이해할 수 있는 얘기이다.[34] 영어에서는 '죽은 자의 머리'가 아니라 '죽음의 머리'라고 언급한다는 사실에서 확

33) 모든 것을 먹어치우는 시간의 상징으로서 쥐의 의미는 이미 호라폴로의 *Hieroglyphica*, I, 50(오늘날에는 G. Boas, *The Hieroglyphics of Horapollo*(Bollingen Series, XXIII), New York, 1950, p.80에서 쉽게 찾아볼 수 있다)에서 지적된 바 있으며, 몇 세기에 걸쳐 잘 알려지고 있다('발람의 나무'라고 알려진 인생에 대한 중세 우화 참조. 콘디비의 『미켈란젤로의 생애』(*Vita di Michelangelo*) 제45장에 따르면, 아무리 미켈란젤로라 할지라도 메디치 예배당의 도상학에 쥐를 삽입할 것인지 계획을 세웠다). '낭만적인 풍자'를 매개로 보자면, 구에르치노 그림의 모티프는 다음처럼 보인다. "'메멘토 모리'라고 말하는 훌륭한 어구는…… 화장대에 놓인 예쁘게 표백된 해골과 비슷하다. 텅 빈 뇌는…… 만약 습관이라는 것의 힘이 더 강하지 않은 경우에도 기적을 행해야만 할 것이고…… 마침내 시간을 먹어치우는 저 쥐가 해골을 되살리지 않는 경우에도 그 존재를 어찌 잊을 수 있겠는가"(C.J. Weber, *loc.cit.*).

34) 레이놀즈의 부베리 부인과 크루 부인 초상화에 대한 언급은 Leslie & Taylor, *loc.cit.* "그 생각은 구에르치노 그림에서 차용한 것인데, 그 그림에서 방탕한 나그네들은 입에 *Et in Arcadia ego*라고 씌어진 종이를 물고 있는 죽은 자의 머리에 걸려 넘어진다." 소문에 따르면 해골의 입에서 나온다는 그 '두루마리'는 분명 쥐의 꼬리를 잘못 해석했기 때문에 생긴 것이다. 오직, 나는 레이놀즈의 스케치(불행히도 이전에 R. 과트킨 소유였던 그 '로마의 스케치북'—Leslie & Taylor, *op.cit.* I, p.51 참조—의 소재는 알지 못한다)를 모르기 때문에, 레이놀즈가 그 그림을 잘못 해석했는지 아니면 톰 테일러가 그 스케치를 오역했는지 말할 수 없다. 어떤 경우건 이러한 오역이 보여주는 것은, 비교적 최근의 일이긴 하지만 구에르치노의 구도에 대한 편견 없는 관찰자는 당연히 *Et in Arcadia ego*라는 단어들이 그 해골에 의해 표현될 것으로 상정하게 된다는 점이다.

인되듯이, 해골은 예나 지금이나 의인화된 '죽음'의 상징으로 용인
된다. 따라서 말을 하는 그 '죽음'의 머리는 16, 17세기 미술과 문학
에서 공통되는 특징이었으며,[35] 셰익스피어의 희곡 『헨리 4세』에서
폴스타프가 자신의 행동에 선의로 경고하는 돌 티어시트에게 답할

35) 인생과 운명의 일반 개념과 연결되는 해골의 의미에 대해서는 다음 저서들을
참조하라. R. Zahn, *81. Berliner Winckelmanns-Programm*, 1923; T. Creizenach,
"Gaudeamus igitur," *Verhandlungen der 28. Versammlung Deutscher Philologen und
Schulmänner*, Leipzig, 1872; C.H. Becker, "Ubi sunt qui ante nos in mundo
fuere?", *Aufsätze zur Kultur-und Sprachgeschichte, vornehmlich des Islam*, Ernst
Kuhn zum 70. Geburstage gewidmet, 1916, pp.87ff. 그런 섬뜩한 상징들은
기념비적인 조각 작품에 보이기 전에는 둥근 잔이나 테이블 장식에 보였는
데, 그것의 본래 의미는 순수하게 쾌락주의적인 것, 즉 가능한 한 인생의 쾌락
에 초대하는 것이었고, 나중에는 체념과 참회에 대한 도덕가적인 설교로 변
했다. 이런 전개는 서양과 동양의 고전고대에서 유래한 문명에서뿐만 아니라
고대 이집트에서도 일어났다. 그것들에서 본래 관념의 전환은 주로 교부들의
저작에서 기인한다. 사실상 '짧은 생명'(*Vita brevis*) 관념은 호라티우스의 '현
재를 즐겨라'(*Carpe diem*)와 그리스도교의 '일어나라, 일어나라, 주의하라, 항
상 준비하라'(*surge, surge, vigila, semper esto paratus*: 1267년 노래의 후렴구)를 모두
함의하면서, 본질적으로 반대되는 두 가지에 의해 특징지어진다. 중세 후기
이래 '말하는' 해골들은 '메멘토 모리'(*memento mori*) 관념의 아주 일반적인 상
징이 되어서(그 구절에 대한 카말돌리 수도회의 의미에서), 그러한 모티프는 일
상생활의 거의 모든 부분에 침입했다. 헤아릴 수 없이 많은 예들은 묘비 미술
(대부분은 *Vixi ut vivis, morieris ut sum mortuus*(나는 당신이 살듯이 살고, 당신은 내
가 죽듯이 죽을 것입니다) 또는 *Tales vos eritis, fueram quandoque quod estis*(과거의 나
는 지금의 너였기 때문에, 그런 당신이 될 것입니다) 같은 명문이 함께 있다)에서
뿐만 아니라 초상화, 시계, 메달, 특히 반지(많은 경우 1785년 런던 셰익스피어
판에서 언급된 폴스타프와 돌 티어시트 사이의 소문난 대화와 연관된다)에서도
볼 수 있다. 다른 한편, '말하는 해골'의 위협은 또한 내세에 대한 희망찬 기대
로 해석될 수도 있다. 이는 17세기 독일의 시인 D.C. 폰 로엔슈타인의 짧은 시
에서, 해골이 마테우스 마흐네르의 입을 통해 말해질 때 그러하다. "그래/가
장 높으신 분께서 교회 묘비에서 거두어들인다면/그로 인해 나, 해골은 천사
의 얼굴이 되리라"(W. Benjamin, *Ursprung des deutschen Trauerspiels*, 1928, p.215에
인용).

103 프란체스코 트라이니, 「3인의 생자(生者)와 3인의 사자(死者)의 전설」
(벽화 부분), 피사, 공동묘지.

때조차도 암시된다. "평화는, 선한 돌은, 죽음의 머리처럼 말하지 않
는다. 나의 죽음을 잊지 않게 한다"(『헨리 4세』 제2부 2막 4장).

 "나의 죽음을 잊지 않게"라는 말은 구에르치노의 그림이 전하는
바로 그 메시지이다. 그것은 감미롭고 슬픈 기억보다는 하나의 경
고를 전한다. 거기에는 어떤 애가적인 것이 거의 없거나 전혀 없다.
그러한 구도의 도상학적 선례들을 추적하려고 할 때, 우리는 3인
의 생자(生者)와 3인의 사자(死者)의 전설(피사에 있는 공동묘지
〔Camposanto〕로부터 모두 알려진)을 묘사한 것과 같은 교훈적인 작
품에서 그것을 발견한다. 그 그림에서는 사냥을 하러 나온 젊은 기사
세 명이 관에서 일어난 세 시체를 우연히 만나고, 세 시체는 우아한
젊은이들의 무분별한 향락에 대해 경고한다(그림 103). 이 중세식 젊
은이들이 관 앞에서 발을 멈추었을 때처럼, 구에르치노의 아르카디

104 조반니 바티스타 치프리아니, 「아르카디아에도 죽음은 있다」(동판화).

아인들은 해골 앞에서 멈추었다. 앞에서 서술한 옛 해설은 그들에 대해 "죽음의 머리를 뛰어넘어가는 까불대는 동성애자"[36]라고 말한다. 두 경우 모두에서 죽음은 젊은이의 숨통을 조인다. 말하자면 "마지막을 기억하라고 명한다." 짧게 말해 구에르치노의 그림은 인문주의적으로 가장된 중세적 메멘토 모리(*memento mori*: 죽음을 기억하라) ─ 고전적이고 고전화한 전원시의 이상적 환경으로 옮겨진 그리스도교의 도덕적 신학이 선호하는 개념 ─ 로 드러난다.

우리는 조슈아 레이놀즈 경이 구에르치노의 그림을 알았을 뿐만 아니라 스케치까지 했다는 사실을 알게 된다(덧붙여, 그 그림을 바르톨로메오 시도니가 아니라 그 그림의 진짜 작가에게 귀속시켰다).[37] 그

36) 앞의 주34에 인용된 구절 참조.
37) Leslie & Taylor, *op.cit.*, p.260 참조. "나는 구에르치노 그림의 스케치를 레이놀즈의 수첩에서 발견했다." 톰 테일러가 코르시니 그림과 그 작자에 관해 아는

가 크루 부인과 부베리 부인의 초상화에 *Et in Arcadia ego* 모티프를 포함시켰을 때 구에르치노의 이 그림을 기억했다고 당연히 생각할 수 있다. 또한 그 구절의 전거와 직접적으로 연결되는 이와 같은 그림은 문법적으로 맞는 해석("아르카디아에서도, 나, 죽음이 지배한다"처럼)이 비록 유럽 대륙에서는 오랫동안 잊혔지만 레이놀즈 서클에는 친숙하게 남아서 그 후에 특별히 영국적인 또는 '섬나라' 전통이라고 불릴 수 있는 것 — '메멘토 모리'라는 관념을 남기고자 한 전통 — 의 일부가 된다는 사실을 설명할 수 있다. 우리는 레이놀즈 자신이 라틴어 구문의 바른 해석을 지키려 했으며 조지 3세는 그것을 단번에 이해했다는 사실을 안다. 게다가 우리는 조반니 바티스타 치프리아니 — 피렌체에서 태어났지만, 견습 기간 끝 무렵부터 1785년 사망할 때까지 영국에서 활동했다[38] — 의 *Et in Arcadia ego* 구도의 그림을 볼 수 있다(그림 104). 그 그림은 죽음의 문장, 해골, 뼈 등을 보여주는데, 그 위에 *"Ancora in Arcadia morte"*라는 명문이 씌어져 있다. 그 의미는 국왕 조지 3세의 해석처럼, "아르카디아에도 죽음은 있다"이다. 우리 시대의 역설적인 우상파괴주의조차 여전히 *Et in Arcadia* 테마의 불길한 개념 — 영국에서는 원래부터 불길한 개념이었다 — 을 끌어낸다. 오거스터스 존은 흑인 소녀들의 초상화를 '다프네' '필리스' 또는 심지어 '아민타' 같은 이름으로 부르기를 좋아했는데, '죽음'이 핼쑥한 기타 연주자의 모습으로 등장하는 소름끼치는 일출 이

것은 분명 평범한 해설적인 주해를 담고 있을 것으로 생각되는 그 스케치 덕분이다. 또한 그 지식이 우리를 놀랍게 하는 것은, 후세에 레이놀즈의 전기 작가가 구에르치노의 그림에는 완전히 무지하면서도 레이놀즈가 푸생에게서 영감을 받았다고 감히 말한다는 것이다.

38) 치프리아니는 그 밖에도 1773년 버밍엄의 바스커빌 출판사에서 발행한 유명한 아리오스토 판의 삽화를 그렸다.

후의 정경에 'Atque in Arcadia ego'(비정통적인 atque는 정통적인 et보다 '훨씬' 강한 의미를 표현한다)라는 제목을 붙였다.[39] 영국의 작가 에벌린 워의 『다시 찾은 브라이즈헤드』에서 서술자가 옥스퍼드의 생기 넘치는 학생일 때 자기 기숙사 방을 장식한 것을 "의대에서 최근에 구입한 인간 해골인데, 그것은 장미 모양의 그릇 위에 있고, 테이블의 주요한 장식이 된다. 그 해골의 앞쪽에는 Et in Arcadia ego라는 모토가 새겨져 있었다"고 설명한다.

그러나 치프리아니는 라틴 어구의 번역에서는 '섬나라' 전통에 충실한 반면, 회화적인 구성을 위해서는 다른 원천을 흡수했다. 철저하게 절충적인 화가로서 그는 풍경을 확대하고 양, 개, 그리고 고전적 건물의 단편들을 더했다. 그는 일반적으로 말해서 라파엘로풍이라고 할 수 있는 일곱 명의 인물(그중 다섯은 여성이다)을 추가해 인물의 수를 늘렸다. 그리고 구에르치노의 아무런 세공이 없는 돌과 죽음 그 자체의 머리를 해골과 뼈를 부조로 새겨넣어 정교하게 고전풍으로 되살린 묘석으로 대체했다.

이렇게 함으로써 이 평범한 미술가는 Et in Arcadia ego 테마의 역사에서 전환점을 이루는 한 명의 화가, 즉 프랑스의 위대한 화가 니콜라 푸생의 혁신을 잘 알고 있었다는 것을 보여준다.

4

푸생은 1624년 또는 1625년에 로마에 갔다. 구에르치노가 로마를 떠난 지 1, 2년이 지난 후였다. 그리고 몇 년 뒤(아마도 1630년경) 그

39) J. Rothenstein, *Augustus John*, Oxford, n.d., Fig. 71. 언급된 흑인 초상화들은 Figs. 66, 67, 69 등이다. 존 로텐스타인 경의 편지에 따르면, 오거스터스 존의 작품들에 붙은 제목들은 그 미술가가 구두로 붙인 것이다.

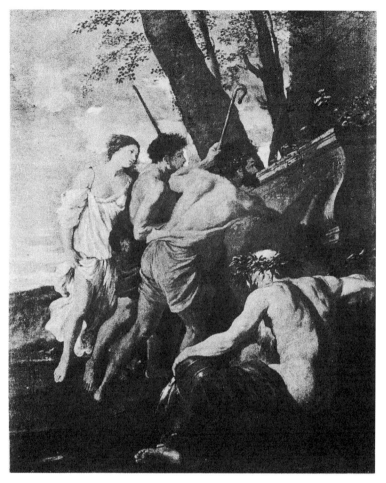

105 니콜라 푸생, 「아르카디아에도 나는 있다」, 채츠워스, 데번셔 컬렉션.

는 *Et in Arcadia ego* 구도로 된 두 점의 초기 작품, 현재는 채츠워스의 데번셔 컬렉션에 있는 그림들(그림 105)을 그렸다. 고전주의자(비록 특별한 의미에서이긴 하지만)이며 아마도 베르길리우스에 정통했을 푸생은 구에르치노의 구도에 아르카디아의 강의 신을 더했으며, 붕괴해가는 묘석을 *Et in Arcadia ego*라는 구절이 새겨진 고전적인 석

관으로 바꾸어 수정했다. 게다가 그는 구에르치노의 두 양치기에 여자 양치기 하나를 추가해 아르카디아의 환경에 연애의 의미를 강조하기도 했다. 그러나 이런 개선에도 불구하고, 푸생의 그림은 그것이 구에르치노의 작품에서 유래했다는 것을 감추지 않는다. 첫째로, 그 그림은 드라마와 놀라움의 요소를 어느 정도 담고 있다. 양치기들은 왼쪽에서 그룹으로 다가오고, 그들은 예기치 않게 묘 앞에서 멈추었다. 둘째로, *Arcadia*라는 글자가 씌어진 석관 위에 실제로 해골이 있다. 그것은 아주 작고 눈에 잘 띄지 않아 양치기들의 주의를 끌지 못한다. 그러나—푸생의 지적 성향을 나타내는— 양치기들은 '죽음'의 머리에 의해 충격을 받기보다는 오히려 그 명문에 더욱 강하게 매혹된다. 셋째로, 그 그림은 구에르치노의 그림보다 아주 덜 드러나긴 하지만, 여전히 교훈적이거나 경고의 메시지를 전한다. 이 그림은 본래「팍톨루스 강에서 얼굴을 씻는 미다스」(현재 뉴욕의 메트로폴리탄 미술관 소장)와 대응관계를 이루는 그림으로, 이 그림에서 도상학적으로 극히 중요한 강의 신 팍톨루스상(像)은 왜 아르카디아 그림 속에 그것보다 덜 중요한 강의 신 알페우스가 그려졌는지를 설명해준다.[40]

이와 관련해 이 두 그림은 두 가지 교훈을 전한다. 하나는, 더욱 진정한 인생의 가치를 희생해가며 열광적으로 부를 쫓는 것을 경고한다. 다른 하나는, 곧 끝이 날 경솔한 향락에 대한 훈계이다. *Et in Arcadia ego* 구절은 의인화한 '죽음'의 입에서 나온 것으로 이해될 수

40) 푸생의 초기 *Et in Arcadia* 구도, 데번셔 공작 소유의 그림, 그리고 뉴욕에 있는 미다스 그림 사이의 관계는 A. Blunt, "Possin's Et in Arcadia ego," *Art Bulletin*, XX, 1938, p.96ff.에서 간파되어 완전히 분석되었다. 블런트는 데번셔 공의 버전을 1630년경의 작품으로 추측했으며, 나도 지금은 그 견해에 찬성한다.

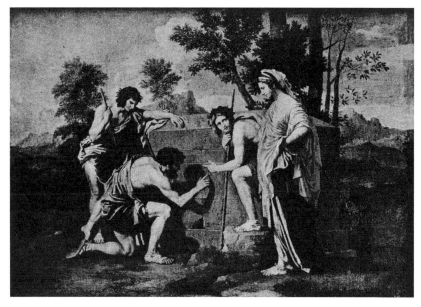

106 니콜라 푸생, 「아르카디아에도 나는 있다」, 파리, 루브르 미술관.

있으며, 여전히 "아르카디아에서도, 나, 죽음은, 지배한다"고 번역될 수도 있는데, 이는 그림 그 자체에서 보이는 것과 조화를 이루지 못한다.

그러나 그 후 5, 6년이 지나서 푸생은 *Et in Arcadia ego*를 테마로 하는 두 번째이자 마지막 변형인, 루브르 미술관의 유명한 그림(그림 106)을 제작한다. 우리는 이 그림 ── 더 이상 고전적 의상을 걸친 '탐욕 조심'(*cave avaritiam*)과 짝을 이루는 고전적 의상을 입은 '메멘토 모리'가 아니라, 그것 자체로 독립적이다 ── 에서 중세풍의 도덕주의적 전통과의 완전한 단절을 목격할 수 있다. 드라마와 놀라움의 요소는 사라진다. 왼쪽에서 무리를 지어 다가오는 둘 또는 세 명의 아르카디아인 양치기들을 대신해, 네 사람이 묘비 양쪽에 대칭적으로 배치된다. 예기치 못한 무서운 현상에 의해 가는 길을 저지당하는 대신, 그들은 조용한 대화와 수심 어린 사색에 잠긴다. 양치기들 중 한 명은

땅에 무릎을 꿇고 묘비명을 다시 읽으려는 것 같고, 다른 양치기 한 명은 조용히 생각에 잠긴 태도로 그것에 대해 골똘히 생각하고 있는 사랑스러운 소녀와 뭔가를 토론하는 것처럼 보인다. 제3의 양치기는 동정 어린, 음울한 멜랑콜리에 전도되는 것 같다. 묘의 형태는 단순화되어 간단한 직사각형 석괴이며, 원근법으로 그려지지 않아 화면과 평행하게 놓여 있으며, 죽음의 머리는 완전히 제거되어 있다.

이제 우리는 여기서 해석의 기본적인 변화를 본다. 아르카디아인들은 비정한 미래를 경고할 뿐만 아니라 아름다운 과거에 대한 감미로운 명상에 빠진다. 그들은 자기 자신보다는 묘에 매장된 인간을—그들이 지금 즐기는 기쁨을 한때 즐겼던 그 인간—더 많이 생각한다. 그 기념비는 "그들로 하여금 죽음을 기억하게" 하는데, 그것은 현재의 그들과 같은 과거를 살았던 인간의 기억을 불러일으키는 한에서만 그렇다. 요약하자면, 루브르에 있는 푸생의 그림은 죽음과의 극적인 대면이 아닌 영원불멸의 관념에 대한 명상적 몰두를 보여준다. 우리는 얇은 베일을 쓴 도덕주의에서 숨김없는 애가적 정서로 흐르는 변화와 만난다.

이러한 내용 전반에서의 변화는—앞서 언급했던 형식과 모티프의 개별적인 변화 전체에 따라 생겨났으며, 또한 너무 근본적이어서 동일한 주제를 다룬 초기 그림의 개작을 어느 정도 안정화시키고 진정시키는 푸생의 평소 습관으로는 설명될 수 없다[41]—다양한 이유들로 설명될 수 있다. 그것은 종교개혁의 격동으로부터 의기양양하게 등장했으며, 이전보다 더 완화되고 덜 무서운 시대정신과 일치한다. 그것은 '기괴한 오브제', 특히 죽음의 머리 같은 소름끼치는 사물

41) 내 생각에는 이런 습관의 중요성이 J. Klein, "An Analysis of Poussin's 'Et in Arcadia ego'," *Art Bulletin*, XIX, 1937, p.314ff.에서는 어느 정도 과장된 듯 하다.

들을 거부하는 고전주의적 미술이론의 원리와 조화를 이룬다.[42] 그
래서 채츠워스 그림에서 이미 명백하게 나타났듯이, 푸생이 아르카
디아 문헌에 정통하다는 사실은 그러한 변화의 원인은 아닐지 모르
지만, 그러한 변화를 촉진하긴 했다. 그 그림에서 구에르치노의 볼품
없는 돌을 대신해 사용한 고전적인 석관은 베르길리우스의 제5「목
가」에 나오는 다프니스의 묘에서 잘 암시되어 있다. 그러나 루브르
그림의 경건하고 우울한 전체 분위기와 단순한 직사각형 모양의 묘
석 같은 세부마저도 산나차로와의 새로운 접촉을 드러내는 것 같다.
푸생의 '아르카디아의 묘' 묘사 ― 주저하는 양치기 다프니스는 더
이상 포함되어 있지 않고, 마찬가지로 필리스라는 양 치는 여성도 포
함되어 있지 않다는 것이 특징적이다 ― 는 실제로 푸생의 후기 구도
에서 시각화하는 정경을 예시한다.

............ farò fra questi rustici

La sepoltura tua famosa e celebre.

Et da'monti Thoscani et da'Ligustici

Verran pastori ad venerar questo angulo

Sol per cagion che alcuna volta fustici.

Et leggeran nel bel sasso quadrangulo

Il titol che ad tutt'hore il cor m'infrigida,

Per cui tanto dolor nel petto strangulo:

"Quella che ad Meliseo si altera et rigida

Si mostrò sempre, hor mansueta et humile

42) 예를 들어 H. Jouin, *Conférences de l'Académie Royale de Peinture et de Sculpture*,
Paris, 1883, p.94 참조.

Si sta sepolta in questa pietra frigida."[43]

나는 이 묘를 촌사람들 사이에서 유명하게 만들고 다시 알려지게
만들겠다. 양치기들은 토스카나와 리구리아의 산들에서 와서 그
세계의 모퉁이를 경배할 것이다. 왜냐하면 그들은 전에 여기에 살
았던 적이 있기 때문이다. 또한 그들은 아름다운 사각형 묘비 위에
적혀 있는, 내 마음을 완전히 차갑게 해주는, 그리고 내 가슴의 슬
픔을 참게 하는 다음과 같은 명문을 읽을 것이다. "멜리세오에게는
도도하고 완고한 자신을 항상 보여주었던 그녀는 이제 온순하고
겸손하게 그 차가운 돌 속에서 잠잔다."

위의 시는 우리에게 산나차로의 '아름다운 사각형 돌'의 직접적인
예증으로 느껴지는, 푸생의 루브르 그림에 보이던 그 단순한 직사각
형 묘석을 예시할 뿐만 아니라, 그 그림의 불가사의하고 모호한 분위
기—예전 고향 사람의 고요한 메시지를 심사숙고하는 분위기—에
놀라울 정도로 일치한다. "나, 역시, 당신이 지금 살고 있는 아르카디
아에 살았다. 나, 역시, 당신이 지금 즐기는 기쁨을 즐겼다. 나, 역시,
당신이 온정을 보여주어야만 했던 곳에서 무정했다. 그리고 이제 나
는 죽어서 묻혔다." 푸생의 루브르 그림에 보이는 대로 *Et in Arcadia
ego*의 의미를 산나차로를 따라 의역하면서, 나는 결국 유럽 대륙의 모
든 해석자들과 거의 똑같이 해석한다. 나는 그 명문의 본래 의미를
그 그림의 새로운 외형과 내용에 맞게 하기 위해서 왜곡한다. 그 명
문이 바르게 번역되더라도 우리 자신의 눈으로 본 것과는 더 이상 조

43) Sannazaro, *Arcadia*(Scherillo, ed.), p.306, lines 257~267. 다른 묘들은, 산나차
로의 시(Virgil, *Ecologues*, X, p.31ff.의 직역) p.70, line 49ff.와 p.145, line 246ff.
에 보인다.

화를 이루지 않는다는 사실에는 의심의 여지가 없다.

라틴어 문법의 규칙에 따라 읽을 때("아르카디아에도 나는 있다"), 단어들을 죽음의 머리의 것이라 할 수 있는 한, 그리고 양치기들이 길을 가다가 갑자기 놀라 멈춘 한, 그 구문은 앞뒤가 맞고 쉽게 이해된다. 이는 구에르치노의 그림에서 분명한 사실이다. 즉 죽음의 머리는 그 그림의 구도에서 가장 큰 특징이고, 그것의 심리적인 위력은 아름다운 석관 또는 묘석이 서로 맞선다고 해도 약화되지 않는다. 그 정도는 아주 약할지라도, 이는 푸생의 초기 그림에서도 역시 사실이다. 비록 해골이 더 작고 새롭게 소개된 석관에 이미 종속되어 있긴 하지만, 또한 보행 중에 갑자기 멈춘다는 관념도 유지하고 있기 때문에, 푸생의 초기 그림은 여전히 두드러져 보인다.

그러나 루브르 그림을 마주하는 감상자는 문자 그대로 문법적으로 맞게 그 명문의 의미를 받아들이기가 곤란하다는 점을 느끼게 된다. 죽음의 머리가 빠져 있는 이 그림에서 *Et in Arcadia ego* 구절의 *ego*는 무덤 그 자체를 가리키는 것으로 이해해야 한다. 그리고 비록 '말을 하는 묘'가 당시의 장례 추모시(詩)에서 전례가 없는 것이었을지라도, 그런 생각은 아주 색다른 것이어서 미켈란젤로는 미소년에게 바치는 50개의 명문풍 시에서 그것을 세 번이나 사용했으며, 특별히 "그 시를 읽는 사람들에게 말을 거는 무덤"이 있다는 취지의 설명을 곁들여서 읽는 이를 계몽할 필요가 있다고 느꼈다.[44] 그런 단어들은

44) W. Weisbach, "Et in Arcadia ego," *Gazette des Beaux-Arts*, ser. 6, XVIII, 1937, p.287ff.와 Panofsky, "'Et in Arcadia ego' et le tombeau parlant," *ibid.*, ser. 6, XIX, 1938, p.305f.에서의 논의 참조. 묘 그 자체가 관찰자를 말해주는 미켈란젤로의 세 가지 비문("La sepoltura parla a chi legge questi versi")과 관련해서는 K. Frey, *Die Dichtungen des Michelagniolo Buonaroti*, Berlin, 1897, No. LXXVII, 34, 38, 40 참조.

묘비가 아닌 그 안에 묻힌 인물의 입에서 나온 것이라고 하는 편이 훨씬 더 자연스럽다. 그것은 베르길리우스의 다프니스 묘와 산나차로의 필리스 묘의 비명을 포함한 모든 명문의 99퍼센트에서 그렇다. 또한 푸생의 루브르 그림은 — 말하자면 라틴어 구절의 메시지를 현재에서 과거로 투영한다 — 이러한 친근한 해석을 제시하는데, 이는 그림 속 인물의 행동이 더 이상 놀라움과 경악을 표현하는 것이 아니라 조용히 회상에 잠기는 명상을 표현한다는 사실을 더욱 강하게 암시한다.

따라서 푸생 자신은 명문의 문자를 한 글자도 바꾸지 않은 반면, 그림을 보는 사람이 *ego*를 묘가 아닌 죽은 사람과 관련시킴으로써, 또한 *et*를 *Arcadia* 대신 *ego*와 연결 지음으로써, 그리고 생략된 동사를 *sum*(나는 ~이다) 대신 *vixi*(나는 살았다)나 *fui*(나는 ~였다)라는 형태로 보완함으로써 명문을 오역하도록 이끌었다. 그의 회화적 상상은 문학의 판에 박힌 구절의 의미를 넘어 발전했다. 우리는 루브르 그림의 효과 때문에, *Et in Arcadia ego* 구절을 "아르카디아에도 나는 있다"가 아니라 "나 또한 아르카디아에서 살았다"로 번역하려고 결심한 사람들이 라틴 문법을 거스르긴 해도 푸생의 구도에 담긴 새로운 의미를 제대로 판단한다고 말할 수 있다.

사실 이 '행복한 실수'(*felix culpa*)는 푸생과 연관된 이들에 의해서 행해졌다는 것이 증명된다. 푸생의 친구이자 푸생 전기를 최초로 집필한 조반니 피에트로 벨로리는 1672년 명문을 바르게 고치고 정확한 해석을 선보였다. "*Et in Arcadia ego, cioè, che il sepolcro si trova ancora in Arcadia, e la Morte a luogo in mezzo le felicità*"[45](*Et in Arcadia ego* — 그것은 아르카디아에서도 무덤은 발견된다(현재 시제!), 그리고

45) G.P. Bellori, *loc.cit.*

죽음은 기쁨의 한가운데에서 일어난다는 의미이다). 그러나 몇 년 지나지 않아(1685년), 푸생의 두 번째 전기 작가이며 역시 그의 친구이기도 한 앙드레 펠리비앵은 부적절한 라틴어 해석과 올바른 예술적 분석으로 가는 최초의 결정적인 한 걸음을 내딛는다. "Par cette inscription on a voulu marquer que *celui qui est dans cette sépoulture a vécu* en Arcadie et que la mort se rencontre parmi les plus grandes félicitez"[46)](그 명문은 그 묘에 묻힌 사람이 아르카디아에 살았었다(과거 시제!)는 사실을 강조한다). 따라서 묘의 주인이 묘 자체를 대신하게 되고, 그 구문 전체가 과거로 투영된다. 위협이었던 것은 회상이 되었다. 그 뒤 이러한 변천은 논리적인 결론을 향해 나아간다. 펠리비앵은 et에 대해 걱정하지 않았다. 그는 그것을 간단하게 생략했고, 라틴어로 기묘하게 옮겨진 이 생략된 버전은 1755년 로마에서 그려진 리처드 윌슨의 그림에 나오는 명문 "Ego fui in Arcadia"(나는 아르카디아에 있었다)에 남아 있다. 펠리비앵이 죽고 약 30년이 지난 후(1719년), 뒤 보스 사제는 *et*를 부사어 'cependant'(이미)으로 바꾸어 "Je vivais cependant en Arcadie"[47)](로 번역했다. 이것은 영어로 "And yet I lived in Arcady"(이미 나는 아르카디아에 살았다)라는 의미이다. 이 구절의 마지막 손질은 대(大)디드로에 의해 행해진 것 같다. 1758년에 그는 et를 ego에 결합시켜 그것을 *aussi*(~도 또한)로 표현했다. 즉 "Je vivais aussi dans la délicieuse Arcadie",[48)] 즉 "나, 또한, 즐

46) A. Félibien, *Entretiens sur les vies et les ouvrages des peintres*, Paris, 1666~85(1705 년판, IV, p.71). 또한 Andresen, *op.cit.*, No.417에서 인용된 푸생의 루브르 그림을 따라 한 베르나르 피카르의 판화 명문 참조.

47) Abbé du Bos, *Réflexions critiques sur la poésie et sur la peinture*(1719년 초판), I. section VI; 1760년의 드레스덴 판, p.48ff.

48) Diderot, "De la poésie dramatique," *Oeuvres complètes*, J. Assézat, ed., Paris, 1875~77, VII, p.353. 그 그림 자체에 대한 디드로의 기술이 부정확하다는

거운 아르카디아에서 살았었다"로 번역했다. 그 뒤 그의 번역은 자크 드릴, 요한 게오르크 야코비, 괴테, 실러, 펠리시어 헤먼스 부인 등에게 전해져 현재 사용되는 다양한 변이를 만들어낸 문학적 전거로 간주될 수밖에 없다.[49]

사실은 의미심장하다. "Il y a un paysage de Poussin où l'on voit de jeunes bergères qui dansent au son du chalumeau [!]; et à l'écart, un tombeau avec cette inscription 'Je vivais aussi dans la délicieuse Arcadie.' Le prestige de style dont ils s'agit, tient quelquefois à un mot qui detourne ma vue du sujet principal, et qui me montre de côté, comme dans le paysage du Poussin, l'espace, le temps, la vie, la mort ou quelque autre idée grande et mélancolique jetée toute au travers des images de la gaieté"(또한 디드로의 "Salon de 1767," *Oeuvres*, XI, p.161에 나온 푸생 그림에 관한 언급 참조. 들릴(Delille)의 *Et moi aussi, je fus pasteur dans l'Arcadie*에서 예증되었듯이, 나중에 잘못 놓인 *aussi*가 프랑스 문학에서 문제가 되는 것처럼, 독일 문학에서는 Auch도 그렇게 되었다). 디드로가 기술한 그림은 그의 유명한 극적 대조이론(contrastes dramatiques)을 뒷받침하는 것처럼 보인다. 왜냐하면 그는 그것이 피리 소리에 맞춰 춤추는 양들을 보여주었다고 상상했기 때문이다. 이런 오류는, 예를 들면 런던 내셔널 갤러리에 있는 「바커스제」(*Bacchanal*)나 리치몬드의 쿡 컬렉션에 있는 「판의 축제」(*Feast of Pan*) 같은 푸생의 다른 그림들과 혼동해서, 아니면 동일한 주제를 다룬 후기 그림의 인상 때문에 생긴 것이다. 예컨대 안젤리카 카우프만은 1766년 다음과 같이 기술된 그림을 전시했다. "아르카디아의 암양과 숫양은 묘 옆에서 길을 말해주는데, 한편 다른 것들은 저 멀리서 춤을 추고 있다"(Lady Victoria Manners and Dr. W.C. Williamson, *Angelica Kauffmann*, London, 1924, p.239. 또한 Leslie & Taylor, *op.cit.*, I, p.260 참조).

49) 자크 들릴, 괴테, 실러에 관해서는 이 장의 주 5와 6 참조. 펠리시어 헤먼스 부인(주 7 참조)에 관해서처럼, 그녀의 시에 기록된 모토는 푸생의 루브르 그림을 나중 버전과 혼동한 것으로 보인다. "푸생의 명성이 자자한 그림은 유랑 도중 'Et in Arcadia ego'라고 씌어진 묘를 발견하고 급히 발을 멈춘 채 다양한 감정에 빠져 있는 일군의 젊은 남녀 목동을 표현한다." 그 시 자체에서 헤먼스 부인은 묘의 주인이 젊은 여성이라고 생각하는 점에서 산나차로와 디드로의 발자취를 따라간다.

몇몇 온화한 여인들이
그 묘에서 애가(哀歌)와 더불어 묻혀 있는가?

484

따라서 앞서 보았듯이 *Et in Arcadia ego*의 본래 의미는 영국 제도(諸島)에서 위태롭게 살아남은 데 반해, 영국 밖에서의 전반적인 발전은 푸생의 루브르 그림에 의해 도입된 애가풍의 해석이 거의 세계적으로 받아들여지게 하는 결과를 낳았다. 또한 푸생의 조국 프랑스에서 인문주의적 전통은 19세기에 대부분 쇠퇴하는데, 그때 초기 인상파의 위대한 동시대인 귀스타브 플로베르는 그 유명한 구절을 더 이상 이해하지 못했다. 가렌의 숲——인공미에도 불구하고 실제로 아름다운 정원(parc très beau malgré ces beautés factices)——을 아름답게 묘사하면서, 베스타의 신전과 우정의 신전, 그리고 수많은 인공의 폐허들과 함께 그는 다음과 같이 언급한다. "Sur une pierre taillée en forme de tombe, *In Arcadia ego*, non-sense dont je n'ai pu découvrir l'intention"[50](묘의 형태를 한 절단된 돌 위에 In Arcadia ego라는 구절이 씌어 있는데, 그것은 내가 그 뜻을 알 수 없는 무의미한 것이다).

푸생의 루브르 그림에서 시작되어 그 명문의 오역에 의해 승인되었던 아르카디아의 묘에 대한 새로운 개념은 거의 정반대인 두 가지 성질, 즉 한편으로는 우울함과 멜랑콜리, 또 다른 한편으로는 위안과 진정(鎭靜)을 반영하게 되었고, 그리하여 대개는 양자의 진정한 '낭만적인' 융합에 이를 수 있다는 사실을 우리는 쉽게 이해할 수 있다. 조금 전에 언급한 리처드 윌슨의 그림에서 양치기와 묘비——여기서는 약간 손상된 돌비석——는 해 질 무렵 로마의 평원에 깃든 고요한 평온함을 강조하는 점경(staffage: 풍경의 정취감을 더하기 위해

몇몇 아름다운 여인들이, 그 소리와 함께 있고
그들의 목소리에서 즐거움은 떠나고 없는가?

50) Gustave Flaubert, "Par les champs et par les grèves," *Oeuvres complètes*, Paris, 1910, p.70. 내가 그 구절에 주목하게 된 것은 게오르크 스바르첸스키 씨의 호의 덕분이었다.

107 카를 빌헬름 콜베, 「아르카디아에도 나는 있다」(동판화).

서 그림 속에 들여 놓은 생물이나 사물—옮긴이)이 된다. 요한 게오르크 야코비의 1769년 『겨울 여행』(*Winterreise*)—독일 문학에서 최초의 '아르카디아의 묘'라 여겨지는 것을 담고 있다—에는 "아름다운 풍경 속에서 *Auch ich war in Arkadien*(나 또한 아르카디아에 있었다)이라는 명문이 새겨진 묘를 만날 때마다, 나는 그것을 친구들에게 손가락으로 가리킨다. 우리는 잠시 멈춰서, 서로의 손을 누르고, 계속 나아간다"[51]라는 구절이 나온다. 또한 카를 빌헬름 콜베라는 독일 낭만파 화가—풀, 허브 또는 양배추 잎사귀를 관목이나 나무 크기로 확대해 그림으로써 이상야릇한 정글과 숲을 구성해내는 기술을 가졌다—가 제작한 기묘한 매력이 있는 판화(그림 107)에서 묘와 명

51) Büchmann, *loc.cit.* 참조.

108 오노레 프라고나르, 「무덤」(소묘), 빈, 알베르티나 미술관.

문(비록 그 판화의 제목이 'Auch ich war in Arkadien'로 잘못 구성되었다 할지라도, 작품에 보이는 것은 정확히 *Et in Arcadia ego*이다)은 두 연인 사이의 온후한 도취를 강조할 뿐이다. 마지막으로 괴테의 *Et in Arcadia ego* 구절의 용법에서는 죽음의 관념이 완전히 제거된다.[52] 그는 이 구절의 생략된 버전("Auch ich in Arkadien")을 자신의 더없이 행복한 이탈리아 여행에서 쓴 유명한 기록의 모토로 사용했다. 그래서 그것은 그저 "나 또한 환희와 아름다움의 땅에 있다"를 의미할 뿐이다.

한편 프라고나르는 죽음의 관념을 유지했지만 본래의 교훈을 뒤집었다. 그가 그린 것은 아마도 서로 헤어진 연인들의 영혼일 것 같은 두 큐피드인데, 그들은 부서진 석관 안에서 꼭 껴안고 있다. 반면 좀더 작은 다른 큐피드들은 주위를 날고 있으며 호의적인 수호신은 혼례용 횃불 빛으로 그 정경을 밝게 비춘다(그림 108). 여기서 *Et in*

52) 괴테의 『파우스트』 제3부 제3막 참조(본래 출처는 제2부 제3막으로, 저자 파노프스키의 실수로 보인다—옮긴이).

Gelockt, auf sel'gem Grund zu wohnen,
Du flüchtetest ins heiterste Geschick!
Zur Laube wandeln sich die Thronen,
Arcadisch frei sei unser Glück!
축복의 땅에 살도록 유혹받아
당신은 가장 화려한 운명 속으로 도망칩니다!
왕의 의자는 정원의 집으로 바뀝니다.
아르카디아에서처럼 우리 행복이 자유롭기를.

그 뒤 독일 문학에서는 이러한 아르카디아의 행복에 대한 순수한 쾌락적 해석이 '즐거운 시간을 보내다'라는 평범한 개념으로 추락했다. 오펜바흐의 「지옥의 오르페우스」(*Orphée aux Enfers*) 독일어 번역본에서 주인공은 "Quand j'étais prince de Béotie"(내가 베오티 왕국의 왕자였을 때) 대신 'Als ich noch Prinz war von *Arkadien*"(내가 아르카디아의 왕자였을 때)라고 노래 부른다.

*Arcadia ego*의 전개는 완전히 한 바퀴 돌아온다. 즉 구에르치노의 "아르카디아에도, 죽음은 있다"는 구절에 대해 프라고나르의 소묘는 "죽음에도, 아르카디아가 있을 것이다"라는 말로 답한다.

에필로그: 미국에서의 미술사학 30년
• 이주한 유럽 학자가 느낀 인상

오랜 옛날을 다룬다고 해도 역사가가 늘 객관적일 수는 없다. 그 자신의 경험과 반응을 설명할 때 개인적인 요인들은 아주 중요하기 때문에 독자들은 신중하게 주의를 기울여 그것을 추정해야만 한다. 그러므로 비록 거짓된 겸허 또는 진실한 자만의 인상을 전하지 않으면서 자기 자신에 관해 말하는 것이 어렵긴 해도, 나는 우선 자서전적인 데이터와 함께 이 글을 시작하지 않을 수 없다.

1931년 가을, 나는 뉴욕 대학의 초청을 받아 처음으로 미국에 갔다. 그때 나는 함부르크 대학의 미술사 교수였다. 한때 한자동맹에 가입했던 그 도시는 늘 국제적인 전통을 자랑스러워했기 때문에, 대학 당국은 나에게 한 학기 동안의 휴가를 기꺼이 내주었을 뿐만 아니라 함부르크와 뉴욕을 한 학기 동안 오가는 계획도 인가했다. 그래서 그 후 3년 내내 대서양을 횡단하며 통근하다시피 했다. 1933년 봄 나치가 유대인을 공직에서 추방할 때, 나는 뉴욕에 있었고 가족들은 고국에 있었다. 나에게 해고를 알리는 독일어로 된 긴 전보를 지금도 애틋하게 기억한다. 그것은 초록색 종이로 봉인되어 있었는데, 겉에는 "부활절을 축하하며, 서구연맹"이라고 씌어 있었다.

그 인사말은 길조가 되었다. 나는 일단 함부르크로 돌아가서 개인적인 일을 정리하고 소수의 성실한 학생들의 철학박사 학위 시험에도 참여했다(이상하게 들릴지 모르지만, 나치 정권 초기 단계에서는 가능한 일이었다). 결코 잊히지 않는, 그리고 잊힐 수도 없는 미국 친구들과 동료들의 사심 없는 노력 덕분에 나는 일찍이 1934년 프린스턴에 정착했다. 1년간 나는 뉴욕과 프린스턴 양쪽 대학에서 겸임강사로, 1935년에는 프린스턴 고등연구소에 신설된 인문학부에 초빙되었다. 그곳은 교원들이 연구는 공개적으로 하고 교육은 은밀하게 하는 것으로 유명했는데, 다른 많은 학술기관들과는 반대였다. 그래서 나 또한 다양한 곳에서 계속 강의를 하고, 프린스턴과 뉴욕 대학에는 특별히 정기적으로 출강했다.

내가 이렇게 말하는 이유는, 미국에서의 내 경험이 기회와 한계 양 측면에서 어느 정도는 변칙적이었다는 점을 분명히 하기 위해서이다. 기회에 관해서 말하자면, 미국에서 태어난 사람들을 포함한 나의 모든 동료들과 달리 나는 과도한 수업의 의무에서 벗어나 있었고 연구시설 부족으로 고생하지도 않았다. 다른 많은 이주 학자들과는 대조적으로, 나는 그 나라에서 피난민이 아닌 손님으로서 행운을 누렸다. 무엇보다 고마운 것은, 1933년에 내 신분이 갑자기 바뀐 이래 어느 누구도 나에게 그런 차이를 느끼지 않게 해주었다는 점이다. 한계에 관해서 말하자면, 나는 노스캐롤라이나의 애시빌 이남도, 시카고 너머 서쪽도 알지 못했다. 또한 많이 후회하는 것 하나는, 그 기간에 학부 학생들과 전공 수업을 통해서 만나지 못했다는 점이다.

1

이탈리아 르네상스에, 그리고 그 너머 고전고대로까지 거슬러 올

라갈 수 있는 전통에 뿌리를 두고 있다고 해도, 미술사—즉 한편으로는 미학·미술비평·감정·'감상'에, 다른 한편으로는 순수하게 골동품 수집적인 연구에 대조되는, 우리가 실용적인 가치 이상의 것을 부여하는 인간 창조물의 역사적 분석과 해석—는 비교적 근년에 이르러 대학의 전공학과 목록에 더해졌다. 미국의 어느 학자가 표현했듯이, "미술사의 모국어는 독일어이다." 미술사가 완전히 성장한 하나의 부문(Fach)으로서 처음 인식되고, 특별한 열정으로 교육되고, 그렇게 해서 보수적인 자매관계라 할 수 있는 고전고고학을 포함한 인접 분야에까지 점차 주목할 만한 영향을 끼친 곳은 독일어권 국가들이었다. '미술사'라는 단어를 책의 제목으로 처음 쓴 것은 1764년 빙켈만의 『고대미술사』(*Geschichte der Kunst des Altertums*)이다. 이 새로운 학문의 방법적인 기반은 1827년 카를 프리드리히 폰 루모르의 『이탈리아 연구』(*Italienische Forschungen*)에서 세워졌다. 그보다 훨씬 이른 1813년에는 괴팅겐 대학에 미술사 정교수 지위가 신설되었는데, 그 자리에 맨 처음 오른 학자는 요한 도미니크 피오릴로(함부르크 토박이의 이름인데도)이다. 같은 해 독일·오스트리아·스위스에서 급증한 대학 교수들 가운데 다음과 같은 인물들은 영원히 명성을 잃지 않고 있다—야코프 부르크하르트, 율리우스 폰 슐로서, 프란츠 비크호프, 카를 유스티, 알로이스 리글, 막스 드보르자크, 게오르크 데히오, 하인리히 뷜플린, 아비 바르부르크, 아돌프 골드슈미트, 빌헬름 푀게. 주요 공공기관의 컬렉션 활동을, 학자로서 걸출한 인물들이 행정가나 전문가 못지않게 지휘했다는 것 또한 특징이다. 이들은 아담 바르트슈와 요한 다비드 파사반트에서 빌헬름 보데, 프리드리히 리프만, 막스 J. 프리들랜더, 게오르크 슈바르첸스키 등에 이른다.

이런 사실들을 강조하면서도 나는 독일인의 애국심으로 소급될 수 있는 것에서 완전히 떨어져 있다. 나는 미술사에서 '튜턴적'(게르만

적) 방법이라고 매도되는 것에 내재된 위험을 알고 있으며, 그 학문이 어쩌면 너무 일찍 학제로 제도화된 결과가 항상 좋은 것만은 아니라는 사실도 알고 있다. 나는 레오폴드 딜릴, 폴 뒤리외, 루이 쿠라조, 공쿠르 형제, 몬터규 로즈 제임스(그는 '고전 연구가'로 알려지기를 원했다), 캠벨 도지슨, 코르넬리스 호프스테더 데 흐로트, 조르주 윌랭드 루가 쓴 모든 글들이 무수한 독일어 박사학위 논문들보다 더 가치 있다고 확신한다. 영국 신사의 관점에서 볼 때, 미술사학자는 자기가 아는 여자들과 은밀히 사랑을 나누거나 그녀의 가계도에 관해 글을 쓰기보다는 대중 앞에서 그녀들의 매력을 비교하고 분석하는 사람처럼 보이기도 한다.[1] 심지어 지금 옥스퍼드 대학이나 케임브리지 대학에는 종신 미술사 교수 자리가 없다.[2] 그러나 1930년대의 대탈출(Great Exodus) 때 독일어권의 여러 나라들은 여전히 미술사에서 주도적인 위치를 차지하고 있었다——미국은 예외이다.

2

벨로리와 발디누치에서 리글과 골드슈미트에 이르는 몇십 년 동안의 발전을 요약하겠다. 그것은 J.P. 모건의 컬렉션 활동——재료나 제

1) 그 무렵 옥스퍼드에 거주하던 옛 학생 하나가 친절히 알려준 바에 따르면, BBC가 미술사를 옹호하는 두 개의 연설, 즉 N. 페프스너(Pevsner)의 '미술사를 가르치지 않는 일에 대한 반성'(*The Listener*, XLVIII, 1952, No. 1235, 30 October 30, p.715ff.)과 E. 워터하우스(Waterhouse)의 '역사의 일부로서의 미술'(*ibid.*, No. 1236, November 6, p.761ff.)을 방영한 것은 펜실베이니아에서 이 강의가 행해진 지 여덟 달 만이었다. 매우 교육적이고 약간 극단적인 위트를 담은 이 두 연설은 '비영국적 활동?'이라는 표제 아래 방송되었다.

2) (1955년 6월 나는, 이제 옥스퍼드에 미술사 교수직이 생겼다는 것을 듣는다. 저 높은 곳에 호산나(*Hosanna in excelsis*).)

작 시간 측면에서 큰 가치가 있는 작은 작품으로 시작해서 노(老)거장의 소묘로 마무리되는──이 베리 공작에서 마리에트와 크로자에 이르는 발전을 요약하는 것과 비슷하다. 본래 헨리 애덤스나 찰스 엘리엇 노턴(그의 하버드 강의를 그의 아들은 '고대미술에 의해 예증된 근대 도덕론'이라고 기술했다)처럼 실무가이면서 문인인 사람들의 개인적인 취미였던 미술사는 20세기 들어 독립된 학문으로 발전했고, 제1차 세계대전 이후(물론 그 출발점(*terminus post quem*)은 불길한 의미를 띤다) 독일어권의 여러 나라들뿐만 아니라 유럽 전역에서 우위를 차지하려는 도전을 시작했다. 이는 다음과 같은 사실에도 '불구하고'라기보다는 다음과 같은 사실로 '인해서' 가능했다. 즉 그 기초를 세운 아버지들──앨런 마퀀드, 찰스 루퍼스 모레이, 프랭크 J. 매더, A. 킹슬리 포터, 하워드 C. 버틀러, 폴 J. 색스 같은 사람들──은 기성의 전통에서 태어난 것이 아니라, 고전적인 언어학, 신학, 철학, 문학, 건축 또는 단지 골동품 수집에서 미술사로 이동했다는 사실이다. 그들은 취미로 미술사를 하다가 이를 하나의 전문적인 학문으로 확립했다.

처음에 그 새로운 학문은 실제 미술 교육, 미술 감상, 그리고 '일반교육'이라는 무정형의 괴물과 연루되지 않기 위해 싸워야 했다. 1913년에 창간되어 오늘날에는 세계의 일류 미술사 잡지로 인식되는 『아트 불러틴』(*Art Bulletin*)은 초기 발행에서는 주로 '대학의 문학사 과정은 장래의 전문가가 될 학생에게 어떤 미술 교육을 해야 하는가?' '대학 과정에서 미술의 가치' '사람들이 그림에서 즐기는 것' 또는 '미술대학 과정의 아동의 준비 교육' 같은 화제에 주력했다. 우리가 잘 알고 있듯이 미술사는 고전고고학(「포그 미술관의 멜레아그로스와 미국 내 연관 작품들」: 필자는 George H. Chase이며, 1917년 11월호(Vol.1, No.3), pp.109~116─옮긴이), 현대적인 현상에 대한 평가

(「오귀스트 로댕의 예술」: 필자는 C.R. Morey이며, 1918년 9월호(Vol.1, No.4), pp.145~154—옮긴이), 그리고 특징적으로는 서평 같은 형식을 빌려서 뒷문으로 슬며시 들어왔다. 볼품없던 작은 표제를 커다란 활자로 격상시키는 것이 허용된 것은 1919년(휴전 1년 뒤)에 이르러서였다. 그러나 1923년에 『아트 불러틴』이 열 편의 미술사 논문과 단한 편의 미술 감상 관련 논문을 담고, 생명은 짧았지만 라이벌 정기 간행물 『아트 스터디스』(*Art Studies*)를 창간할 필요가 대두되었을 때, 싸움의 승부는 끝났다(오늘날에도 여전히 이따금씩 사소한 논쟁이 발생하기는 하지만). 또한 소수의 유럽 학자들이 대서양을 건너왔다는 사실이 갑자기 주목받기 시작한 것도 그즈음이다.

그들 이주 유럽 학자들은 물론 온갖 종류의 엄청난 컬렉션이 미국에서 이루어지고 있다는 사실을, 그리고 몇몇 뛰어난 미술사 서적들—여기에서는 오직 앨런 마퀀드의 델라 로비아 가문에 관한 다수의 연구(1912~22년), 프레더릭 모티머 클랩의 폰토르모 관련 서적 두 권(1914년과 1916년), E. 볼드윈 스미스의 프로방스 초기 그리스도교 상아세공 관련 논문(1918년)만을 언급한다—이 미국에서 씌어졌다는 사실을 알았다. 그 밖에 그들은 미국의 몇몇 미술관과 하버드 같은 대학에서 전문적인 성격을 띠는 주목할 만한 연구가 행해질 예정이고, 뉴욕의 어느 부유한 부인이 막대한 수의 사진을 보유한 자료도서관을 건립했고, 1917년에 이미 프린스턴 대학이라는 또 다른 대학에서 그리스도교 도상학의 총괄적인 색인을 작성하고 있다는 소식들을 접하게 된다. 이런 일들은 한편으로는 당연하게 여겨지는 동시에 독특한 것으로 여겨지기도 했다. 어쨌든 1923년과 1924년에는 거의 동시에 여러 저술이 출간되었다. A. 킹슬리 포터의 『순례길의 로마네스크 조각』은 전 유럽 대륙에 흩어져 있는 12세기 조각의 연대와 분포에 관해 기존에 널리 알려진 관념들을 일거에 혁신했

고, 앨버트 M. 프렌드의 유명한 시론은 가장 중요하고 불가해한 카롤링거 왕조의 여러 유파 중 하나가 생드니의 왕립수도원에 있었다고 제기했으며, 찰스 루퍼스 모레이의 「중세 양식의 기원」은 요하네스 케플러가 태양계의 복잡성을 세 가지 대법칙으로 줄였듯이 중세 미술의 복잡성을 거대한 세 가지 흐름으로 정리했다. 어떤 유럽 학자들도—적어도 얼마든지 악평을 할 수는 있겠지만, 대부분의 이탈리아 학자들과 거의 모든 프랑스 학자들보다는 외국의 연구를 덜 두려워한 독일과 오스트리아의 모든 학자들도—미국이 미술사에서 강국으로 등장했다는 사실, 그리고 반대로 미술사가 미국이라는 새롭고 독특한 생김새를 띤다는 사실을 무시할 수 없었다.

이어지는 10년간—1923년부터 1933년까지—은 후세들이 보기에 황금시대로 불릴 만한 시대였다. 프린스턴 대학은 프랑스는 물론 소아시아에서의 발굴 작업과 거창한 필사본 출판 계획에 착수했을 뿐만 아니라, 초기 그리스도교 미술, 비잔틴 미술, 중세미술 분야에서 까다로운 학풍의 전통을 굳혔다. 하버드 대학은 열성적이고 지식욕이 왕성한 젊은이들을 다수 훈련시켰는데, 그들은 계속 그 수가 늘어나는 확장 일로의 미술관에서 직업을 구했다. 챈들러 R. 포스트(1930년에 *A History of Spanish Painting*을 펴냈다—옮긴이)와 월터 W.S. 쿡(하버드 대학에서 박사학위 과정 지도교수가 챈들러 포스터였다—옮긴이)은 오래도록 방치되어온 에스파냐 미술사를 독자적인 분야로 확립했으며, 피스크 킴벌(하버드 대학에서 건축을 전공했고, 1928년에 *American Architecture*를 출간했다—옮긴이)은 루이 14세, 섭정 시대, 루이 16세, 로코코 양식의 건축과 장식에 관한 획기적인 연구에 나섰다. 윌리엄 M. 아이빈스(1916년, 35세 때 뉴욕 메트로폴리탄 미술관 판화과의 초대 큐레이터로 입사한 뒤 30여 년을 근무했다—옮긴이)는 필사예술(graphic arts)의 해석에서 새로운 국면을 열었다.

리처드 오프너(오스트리아 빈 출신이며, 주요 논문으로 「초기 피렌체의 제단 막」(An Early Florentine Dossal), 「네 점의 패널화, 하나의 프레스코, 그리고 문제제기」(Four Panels, a Fresco, and a Problem), 「마사초의 고전주의에 대한 실마리」(Light on Masaccio's Classicism) 등이 있다—옮긴이)는 이탈리아 원시미술 분야의 감정을 정확한 과학에 최대한 가깝게 갈 수 있도록 발전시켰다. 현재 눈부신 활약을 보이는 렌셀러 리(바로크 미술이론을 전공했으며, 대표 논문으로는 1940년에 쓴 「'시는 회화처럼': 인문주의 회화론」(Ut Pictura Poesis: The Humanistic Theory of Painting)이 있다—옮긴이), 마이어 샤피로(리투아니아 출신이며, 반 고흐와 세잔에 관한 책을 썼다), 밀라드 마이스(중세 후기와 르네상스 초기 미술사를 전공했으며, 1951년에 주저 *Painting in Florence and Siena after the Black Death*를 썼다—옮긴이)로 대표되는 당시의 젊은 세대들은 놀라운 재능의 최초 증거들을 보여주었다. 현대미술관은 앨프리드 바(1929년에 초대 관장으로 선임됐다—옮긴이)가 참여하면서 급속하게 두각을 나타내기 시작했다. 히틀러가 독일의 독재자가 되었을 때, 그러한 발전은 최고조에 달했다.

3

1930년대 초 뉴욕에 온 유럽의 미술사학자는—특히 그가 충분히 일찍 건너와서 금주시대의 마지막 국면을 목격하고, 지금은 아련한 향수를 느끼지 않고는 묘사하기 어렵고 기억하기는 더욱 어려운 당시의 은밀한 여흥의 분위기를 경험했다면—단번에 당황하고 열광하고 신이 났다. 그는 미술관, 도서관, 개인 컬렉션, 화상의 갤러리에 수집된 보물들을 보는 것을 즐겼다. 또한 중세 회화와 사본 장식들의 어떤 측면들은 일련의 역사적인 사건으로 말미암아 관련 유물들이

대서양을 건너왔기 때문에, 유럽에서보다 이 나라에서 좀더 철저한 연구가 이루어질 수 있었다는 것을 알게 되었다. 그를 놀라게 한 것은, 뉴욕 공립도서관에서 대사관의 소개나 책임 있는 시민 두 사람의 보증 없이도 책을 빌릴 수 있다는 사실이었다. 도서관들은 저녁에도, 때때로 자정까지도 개방되었다. 그리고 모든 사람들이 자료를 이용할 수 있게 하는 데 열심인 것처럼 보였다. 처음에는 헥셔 빌딩 12층에 설계되었다가 나중에 간소하고 오래된 지금의 갈색 사암 건물로 옮겨온 뉴욕 현대미술관도 그때는 방문객들을 냉대하지 않았다. 도서관 사서와 큐레이터들은 근본적으로 자기 자신을 예술품의 '관리 책임자'나 '관리 위원'(conservateur)으로 여기기보다는 전달 기관으로 여겼다. 더욱 놀라운 것은 미술사학계에서 벌어지는 놀랄 만한 양의 활동이었다. 이는 지적·사회적 속물근성에서 벗어나 철저하게 미술사학계에 활기를 불어넣는 활동이었다. 즉 헤아릴 수 없을 만큼 많은 전시회, 끝없는 토론, 오늘 시작되어 내일 그만두는 민간 지출에 의한 연구 프로젝트, 학문의 공간뿐 아니라 부호의 저택에서 열리는 강연회, 그리고 12기통 캐딜락, 신형 롤스로이스, 피어스애로, 로코모빌 등을 타고 몰려드는 수강생들. 이처럼 번쩍거리는 표면의 기저에서는 발견과 실험의 정신이 감지될 수 있었는데, 킹슬리 포터(로마네스크 조각 전문 연구자로, 1957년에 그의 이름을 딴 '아서 킹슬리 포터 상'이 제정되기도 했다―옮긴이)와 찰스 루퍼스 모레이(중세 그리스도교 미술 도상학에 대한 전문적인 관심을 바탕으로 프린스턴 대학에 'Index of Christian Art'라는 대규모 아카이브를 설립했다―옮긴이)의 업적 속에 살아 있는 학문적 양심이 그것을 제어해주었기 때문이다.

미국의 미술사는 제1차 세계대전이 끝난 뒤 나름의 성공을 보이는데, 20~30년 전에는 약점이었던 유럽으로부터의 문화적·지리적 거리를 이용해 힘을 길어갔다. 물론 미국이 손상되지 않은 경제력을 가

진 유일한 교전국으로서 전쟁을 통해 떠올랐고, 그 덕분에 풍부한 자본이 여행, 연구시설, 출판 등에 사용될 수 있었다는 점은 무척 의미심장하다. 그러나 좀더 중요한 것은, 미국이 처음으로 구세계와의 소극적인 접촉에서 적극적인 접촉으로 변화했으며, 소유에 대한 의욕과 공평한 관찰의 취지에서 이런 접촉을 지속했다는 사실이다.

유럽의 국가들은 신속하게 화해하기에는 서로 너무 가깝고 문화적인 교류를 당장 재개하기에는 너무 빈곤했기 때문에, 그들 사이의 커뮤니케이션은 오랜 세월 동안 단절되었다. 이에 반해 유럽과 미국 사이의 커뮤니케이션은 손상되지 않은 채 그대로이거나 급속하게 회복되었다. 뉴욕은 서로 닿을 수 없는 수많은 방송국들에 송수신할 수 있는 거대한 라디오 장치와 같았다. 그렇지만 미국에서 무슨 일이 일어나는지를 처음으로 의식할 때 외국인들이 가장 감명받는 점은, 유럽 미술사학자들은 국가적 · 지역적 경계 내에서 생각하도록 길들여진 데 반해 미국인들에게는 그런 경계가 전혀 없다는 것이다.

유럽 학자들은 예부터 내려온 뿌리 깊은 감정을 무의식중에 받아들이거나 아니면 의식적으로 저항해야 했다. 그런 감정은 정육면체 주두가 독일, 프랑스 아니면 이탈리아에서 고안되었는지, 로히어르 판데르 베이던이 플랑드르 사람이었는지 아니면 왈롱(지금의 벨기에에 속하며 프랑스어를 사용했다―옮긴이) 사람이었는지, 또는 최초의 리브볼트는 밀라노, 모리앵발, 카앵 아니면 더럼에서 건축되었는지 하는 문제들에 오래도록 따라다닌 것이었다. 그런 문제에 대한 논의는 몇 세대 동안 또는 적어도 수십 년 동안 주의가 집중된 지역과 세대에 한정되는 경향이 있었다. 대서양 반대쪽에서 볼 때 에스파냐에서 동부 지중해 연안에 이르는 유럽 전역은, 각 면들이 적당한 간격에서 보이고 똑같이 날카로운 초점이 맞춰진 하나의 커다란 파노라마로 합쳐진다.

그리고 미국의 미술사학자들은 국가적·지역적 편견으로 왜곡되지 않은 투시적인 전망에서 과거를 바르게 볼 수 있었듯이, 개인적·제도적 편견으로 왜곡되지 않은 투시적인 전망에서 현재를 바르게 볼 수 있다. 프랑스 인상주의에서 국제적 초현실주의, 수정궁에서 '바우하우스', 모리스 의자(영국의 공예운동가 윌리엄 모리스의 회사 Morris & Company에서 생산한 초기의 안락의자―옮긴이)에서 알토 의자(핀란드의 건축가이자 디자이너 알바르 알토의 작품―옮긴이) 등에 이르는 현대미술의 모든 중요한 '운동'이 탄생한 유럽에서는 원칙적으로 객관적인 토론의 여지가 없고, 역사적 분석을 위한 여지만 있을 뿐이었다. 어떤 사건들의 직접적인 충격은 문인들로 하여금 공격하거나 방어하게 했고, 더 지성적인 미술사학자들을 침묵하게 했다. 미국에서 앨프리드 바와 헨리 러셀 히치콕(이 분야에서의 선구자를 단 두 명만 고른다면) 같은 사람들은 14세기 상아세공이나 15세기 판화 연구에 요구되는 것과 똑같은 열정과 객관성이 어우러진 태도로 동시대의 정세를 조망할 수 있었으며, 마찬가지로 역사적 방법에 대한 존중과 세심한 고증에 대한 관심에서 그런 조망을 글로 남겼다. 이로써 (우리가 보통 60년에서 80년을 요구하는) '역사적 거리'는 문화적·지리적인 거리로 바꾸어질 수 있다는 사실을 증명했다.

시간과 공간상의 편협한 제한 없이 미술사에 즉각적이고 영원히 노출되어, 젊은 모험의 정신에 더욱 활기를 띠는 학문의 발전에 참여하는 것은 아마도 이주 학자가 해외 이주에서 획득할 수 있었던 가장 본질적인 수확일 것이다. 게다가 대체로 추상적인 사색에 의심을 품는 앵글로색슨의 실증주의와 접촉하게―그리고 가끔은 논쟁하게―된 것도, 또한 유럽에서는 대학보다는 미술관이나 공예학교의 관심사로 여겨지던 물질적인 문제들(예를 들면 회화와 판화 제작의 다양한 테크닉과 건축에서의 정역학 계수에 의해 제기되는 문제들)

을 더욱 강하게 의식하게 된 것도, 또한 마지막으로 중요한 것으로는, 좋건 나쁘건, 자기 생각을 영어로 표현할 수밖에 없게 된 것도 다 행스러운 일이었다.

우리 학문 분야의 역사에 관한 이상의 서술로 볼 때, 필연적으로 미술사 저작물의 어휘는 다른 어떤 나라들보다 독일어권 나라들에서 더 복잡하고 정밀하게 변해왔으며, 마침내는—나치가 독일어 지식을 나치에 오염되지 않은 독일인은 이해할 수 없는 것으로 만들어버리기 전에 이미—알아듣기 힘든 전문어가 되어버렸다는 점을 부인할 수 없다. 우리의 철학에는 세상에서 상상하는 것 이상의 많은 단어들이 있다. 그러므로 독일어로 교육받은 미술사학자들은 자기 사상을 상대에게 영어로 전달하기 위해 자기 나름의 사전을 만들어야 했다. 그렇게 함으로써 자국어로 된 용어가 이따금 필요 이상으로 난해하거나 부정확하다는 점을 분명하게 깨달았다. 불행하게도 독일어는 아주 사소한 사상을 심오해 보이는 모직 커튼 뒤에서 드러나게 하거나, 반대로 많은 의미들을 하나의 용어 배후에 숨기기도 한다. 예를 들어 보통 '전략적'이라는 말에 대비되는 '전술적'이라는 뜻의 *taktisch*라는 단어에는 독일어 미술사에서 '촉지 가능한'이라든가 '손으로 알 수 있는'이라는 뜻뿐만 아니라 '촉각적' 또는 '구조적'이라는 의미도 담겨 있다. 또한 오늘날 여기저기에서 많이 보이는 형용사 *malerisch*는 전후 관계에 따라 7개나 8개의 다른 의미로 번역해야 한다. '그림 같은 무질서'에서 쓰듯이 '그림 같은'의 뜻으로, '조각적인'에 대조되는 '회화적인'(또는 좀더 끔찍하게는 '화풍의')의 뜻으로, '선의' '명확한 한계의'라는 뜻과 대조되는 '녹아드는' '연기처럼 사라지는' 또는 '비선형'(非線型)의 뜻으로, '긴장된'에 대조되는 '느슨한'의 뜻으로, '연하게 칠한'에 대조되는 '두껍게 칠한'의 뜻으로도 해석될 수 있다. 요컨대 영어를 말하고 쓸 때 미술사학자는 자

기가 뜻하는 바를 거의 다 알고 있어야만 하고 자기가 뜻하는 바를 표현할 수 있어야 한다. 이런 강박은 우리 전부에게 매우 유익하다. 실제로 이런 강박은 미국의 전문 학자가 유럽의 동료들보다 훨씬 더 자주 비전문적이고 문외한인 청중을 만날 것을 요구받는다는 사실과 연관되며, 이는 우리가 발언하는 데 큰 도움이 되었다. 사상을 이해할 수 있게, 정확하게 표현하는 것을 요구받고 적잖이 놀라는 가운데 그렇게 하는 일이 가능하다는 사실을 깨달으며, 우리는 문득 10여 편의 전문적인 논문을 쓰는 대신—또는 쓰는 것 외에도—모든 대가들과 모든 시대에 관해 책을 쓸 용기를 얻게 되었다. 그리고 오로지 헤라클레스와 비너스의 변천만 조사하기보다는—또는 그것 외에도—중세미술 전체에 걸친 고전적 신화의 문제까지 다룰 용기를 얻게 되었다.

이런 것들은 이 나라가 이주 미술사학자들에게 베푼 정신적인 은혜의 일부이다. 그들이 이 말에 호응할 수 있을지 없을지, 또는 어떤 방식으로 호응할 수 있는지는 내가 이야기할 문제가 아니다. 다만 나는 현재 시점에서 봤을 때, 의심할 바 없이 그들의 유입이 미술사를 일반 대중의 관심 대상으로서뿐만 아니라 하나의 학문으로서 더욱 성장하는 데 기여하고 있다고 말하지 않을 수 없다. 내가 아는 한, 어떠한 이주 미술사학자도 미국에서 태어난 미술사학자를 대신한 적은 없다. 이주 학자들은 기존 대학 학부의 스태프로 충원되거나(이해는 가지만 약간은 미묘한 이유에서 미술관은 그들을 대학처럼 열광적으로 환영하지는 않았다), 일찍이 미술사 강의가 없던 곳에서 새로이 개설되는 미술사 강의를 시작하는 일을 위임받는다. 이 모든 경우에 미국의 대학생들과 교수들의 기회는 줄어들기는커녕 오히려 확대되었다. 일단의 망명 학자들이 괄목할 만한 발전에서 건설적인 역할을 맡는 특권을 부여받은 적도 있었다. 뉴욕 대학 미술연구소의 부흥이 그

것이다.

이 연구소는 1931년에 다행히 내가 참여한 작은 대학원에서 싹이 텄다. 그때는 약 열두 명의 학생, 서너 명의 교수, 건물은 고사하고 방도 없었으며, 수업을 위한 아무런 설비도 없었다. 강의와 세미나는, 보통 '영안실'이라 불린 메트로폴리탄 미술관 지하실에서 열렸는데, 그곳에서 담배를 피우는 것은 사형감으로 금지되었고, 단호한 표정의 어떤 직원은 우리의 발표나 토론이 얼마나 진행되고 있는지는 아랑곳하지 않고 오후 8시 55분이면 우리를 몰아내곤 했다. 할 수 있는 유일한 일이라곤 52번가의 멋진 무허가 술집으로 장소를 옮기는 것밖에 없었다. 몇몇 지속적인 교우관계 형성의 시초가 되었던 이 차선책은 한두 학기 동안 매우 효과적으로 진행되었다. 그러다 무허가 술집 시대가 어떤 제한을 주게 되자, 대도시 대학의 학생들은 규모가 작더라도 낮 동안 만나고 담배 피우고 자신들의 학업 이야기를 나눌 수 있는 공간을 필요로 했다. 그곳은 술도 없고 교수의 감독도 없고, 메트로폴리탄 미술관과 아주 가까운 곳이어야 했다. 그리하여 83번가와 매디슨 가 모퉁이의 작은 아파트에 세를 얻어서 여러 강사들이 모아온 슬라이드, 그리고 카네기 재단에 신청해 얻을 수 있었던 기본적인 미술서적 세트 등을 비치했다.

이어지는 몇 해 동안, 다섯 명이 넘는 특출한 독일 망명자들이 현미술연구소의 전신에 상임직원으로 초빙되었다. 상당액의 기금이 불가사의한 방법으로 모아졌다. 내가 아는 한, 오늘날 이곳은 미술사 대학원 수업에만 전념하는 유일한 독립 대학기관으로서 최대 규모일 뿐만 아니라 이런 종류의 학교들 가운데 가장 생기 넘치고 다방면에 활약을 보이는 학교이다. 이제는 이스트 18번 가의 6층 건물을 사용하고 있으며, 운용 가능한 도서관을 보유하고 있고 최상의 슬라이드 컬렉션으로 손꼽힌다. 학술 간행물을 정기적으로 출판할 만큼 진

취적이고 적극적인, 100명 이상의 우수한 대학원생들이 참여했다. 졸업한 교우 중에는 대학과 미술관에서 높은 자리에 오른 사람들도 있다. 그러나 이 모든 것은 월터 쿡 회장이 아니었으면 불가능했을 것이다. 그가 선견지명과 강직함, 사업 감각, 희생적인 헌신, 편견 없는 덕성(그는 "히틀러는 내 가장 친한 친구이다. 그가 나무를 흔들면 나는 사과를 줍는다"고 말한 바 있다)의 비할 데 없는 조화를 보여주지 않았다면, 또한 유럽에서의 파시즘과 나치즘의 발흥과 미국에서 발생한 미술사의 자발적인 개화가 천우신조로 동시에 발생해 그에게 그런 기회가 허락되지 않았더라면 이 일들은 가능하지 않았다.

4

앞에서 나는 미국 학자들이 유럽 학자들보다 비전문적이고 문외한인 청중을 자주 마주하게 된다고 말했다. 한편으로 이는 전반적인 고찰로써 설명될 수 있다. 그 이유들은 인류학자들에 의해 충분히 탐구되지 못했지만, 천성적으로 미국인들은 강의 듣는 것을 좋아하고(유럽의 많은 유사 기관들과는 달리, 스스로를 단순한 컬렉션 수장고가 아니라 문화적 센터로 생각하는 미국의 미술관에 의해 고무되고 계발된 애호심이다) 회의나 토론회에 참석하는 것도 좋아하는 듯하다. 그리고 흔히들 대학교수가 생활하는 곳으로 상정되는 '상아탑'— 이것은 『구약성서』의 「아가」의 직유와 호라티우스가 말한 다나에의 탑의 19세기식 합성에 따라 생겨난 비유적 표현이다 — 이 비교적 유동적인 미국 사회에서는 다른 나라보다 더 많은 창(窓)을 갖고 있다. 다른한편으로, 더욱 넓어진 전문적 활동의 범위는 미국에서 펼치는 연구 생활의 약간 특수한 조건에 기인한다. 그러므로 이제는 이른바 조직적인 문제를 짧게 논의해야겠다 — 미술사에 적용되는 것은 인문과

학의 다른 모든 분야들에 필요한 변경을 가해(*mutatis mutandis*) 적용되기 때문에, 내 주제를 어느 정도 넘어서는 논의가 될 것이다.

미국에서 이루어지는 연구 생활과 독일에서 이루어지는 연구 생활 사이에는 한 가지 근본적인 차이(나는 내가 직접 경험한 것에 국한하고 싶다)[3]가 있는데, 독일에서는 교수가 아닌 학생이 움직이지만 미국에서는 그 반대이다. 독일의 교수는 죽을 때까지 튀빙겐에 머무르거나 하이델베르크·뮌헨·베를린 등으로 불려가기도 하지만, 체류하는 곳이 어디든 그는 그 자리에 머문다. 전문 강좌와 세미나 외에 이른바 공개강의(*collegium publicum*)[4]를, 즉 일반적인 관심의 문제들을

3) 물론 독일 대학의 운영(넓게는 오스트리아와 스위스 대학과도 같은)에 관한 내 글은 히틀러 정권이 독일과 오스트리아에서 학문적인 삶의 기반을 무너뜨리기 전 시기를 언급하고 있다. 그러나 약간의 유보조항과 함께 그러한 학문적인 삶은, 내가 아는 한 현상(*status quo*)이 다소 회복된 1945년 이후 시기에도 유효했던 것으로 보인다. 내가 인지한 그 같은 음성적인 변화들은 다음의 주 4와 주 6에 언급된다. 더 자세한 정보에 대해서는 A. 플렉스너(Flexner)의 주요 저서인 『미국·영국·독일의 대학들』(*Universities, American, English, German*, New York, London, Toronto, 1930); E.H. 칸토로비츠(Kantorowicz)의 흥미로운 보고서가 담긴 「히틀러 전 시대에 독일의 대학들은 어떻게 운영되었는가」(*Western College Association; Addresses on the Problem of Administrative Overhead and the Harvard Report: General Education in a Free Society*, Fall Meeting, November 10, 1945, Mills College, Cal., p.3ff.) 참조.

4) 특별강의 과정은 독립 강좌(*privatim*)로 제공된다. 말하자면 학생들은 그 강의들을 듣기 위해 등록을 하고 각 학기마다 주당 소정의 금액을 내야 한다. 한편 세미나들은 강사가 자신이 원하는 대로 참여자를 받을 권한이 있는 반면 수업료는 받지 않는 독립 무료(*privatissime et gratis*) 강좌이다. 그런데 내가 듣기로, 이제는 세미나도(특별히 박사과정 학생들을 위한, 가장 발전된 형태의 세미나를 제외하면) 독립 강좌와 같은 액수의 수업료를 받는다. 그러나 강사들은 여전히 인가 권한을 누리고 있다. 어떤 강사를 선택할지는 학생 나름의 권한이긴 하지만 강사는 최소한의 인원을 받을 수밖에 없기 때문에, 독일의 인문학과 학생들은 그런 개인지도 수업료와는 별도로 소정의 각 학기 등록금과 입학금을 지불해야 한다. 이 입학금으로 학생들은 의료 혜택은 물론 도서관 이용과 세미나 참여의

수강료를 받지 않고, 모든 학생과 교직원들에게, 그리고 원칙적으로는 일반인들에게 공개되는 일련의 주간 강의를 정기적으로 해야 하는 것이 교수의 의무 가운데 하나이다. 그러나 그는 전문적인 모임이나 회의 말고는 자기에게 배정된 장소 이외의 단상에 오르는 일이 거의 없다. 반면 독일의 학생들은 아비투리움(*abiturium*, 공인된 고등학교 졸업증서)이 있으면 자기가 원하는 어느 대학에든 등록할 수 있는 자격을 가지며, 박사학위 논문(독일의 대학에는 학사나 석사 학위가 없다) 준비를 지도받고 싶으면 자신을 개인적인 제자로 받아주는 선생을 만날 때까지 학기마다 이곳저곳의 대학을 전전하게 된다. 그는 원하는 만큼 오랫동안 공부할 수 있으며, 심지어 박사과정 때문에 정착한 뒤에도 자기가 원하는 만큼 일정 기간 그곳을 떠나 있을 수 있다.

주지하듯이, 이곳 미국에서는 이러한 사정이 모두 반대이다. 우리의 오래된 대학들은 모두 사립학교이며, 그래서 영국 공립학교의 애교심만큼이나 강한 애교심에 의존하고 입학 허가의 권리를 지키고 학생을 4년 내내 가르친다. 주립대학은 비록 법적으로는 그 주에서 진학 자격이 있는 모든 사람을 입학시켜야 하지만, 최소한 전학 불허가의 원칙은 유지한다. 전학은 용인되지 않는다. 또한 심지어 대학원생들조차, 가능하다면 석사학위를 받을 때까지 같은 대학에만 다닌다. 그렇지만 어느 정도는 연이어지는 환경과 강의의 단조로움을 메우려는 듯, 단과대학과 종합대학 모두 하루 저녁이든, 일주일이든, 한 학기 또는 일 년이라도 자유롭게 객원강사나 객원교수를 초빙한다.

비정규직 강사의 처지에서 보면 이런 제도에는 많은 이점이 있다.

권리도 누린다.

이것은 시계(視界)를 넓혀주고, 전혀 다른 유형의 동료나 학생과 접촉하게 하며, 몇 년 뒤에는 마치 르네상스 순례 인문학자가 많은 도시들과 궁정에 익숙해지듯 많은 대학의 내부 사정에 정통하게 되는 기쁨을 누리게 한다. 그러나 학생—즉 인문과학적 학문을 전문으로 공부할 계획을 세운 학생—처지에서 보면 그것은 분명 결점이 있다. 그들은 대부분 집안의 전통이나 경제적인 이유에서 다른 선택의 여지없이 주어진 대학에 진학하며, 그리고 자신을 받아준 대학원에 진학한다. 비록 학생이 자신의 선택에 만족하는 경우라도, 다른 가능성들을 탐색할 가능성이 없다는 점은 그의 견해를 편협하게 하고 그의 진취성을 손상시킨다. 게다가 학생이 실패하게 되면 그 사태는 정말 비극으로 발전한다. 이런 경우 비상근 강사와 일시적으로 접촉하는 것은 부적당한 환경에서 오는 불균형한 결과를 상쇄하기에는 턱없이 부족한 대안이며, 심지어 학생의 좌절감만 더 깊게 할 수도 있다.

분별 있는 사람이라면 누구든 훌륭한 역사적·경제적 이유에서 발전해온 제도를 바꾸자고 제안할 리 없다. 그 제도는 미국의 관념과 이상의 근본적인 개혁 없이는 바꿀 수 없기 때문이다. 다만 인간이 만든 모든 제도들이 그러하듯, 그 제도에도 역시 나름의 단점이 있다는 것을 지적하려고 한다. 이것은 또한 우리의 연구 생활을 유럽과 다르게 만드는 여타의 조직적 특징에도 적용된다.

아주 중요한 차이 가운데 하나는 우리의 대학들이 독립적인 학부로 나뉘는 것인데, 이는 유럽인들에게는 이질적인 제도이다. 중세의 전통에 따라 유럽 대륙 대부분의 대학들, 특히 독일어권의 대학은 네다섯 개의 '학부', 즉 신학·법학·의학·철학(이따금 철학부는 수학과 자연과학으로 나뉘며, 다른 한편으로는 인문과학으로 분리된다)으로 조직된다. 이러한 각각의 학부에는 한 명의 학과장—예외적으로

만 한 명 이상을 두기도 한다——이 있으며, 인문과학에 한해서만 이
야기하면 그는 그리스어·라틴어·영어·이슬람어·고전고고학이나
미술사 같은 특수한 학문에 종사한다. 이 학부를 구성하는 것은 원칙
적으로는 통상 내부교수(*ordinarii*)로, 학과장 자리에 독점적으로 재임
중인 이들이다.[5] 내부교수는 대체로 객원교수(*extraordinarii*)와 무급
강사(*Privatdozenten*)[6]들로 구성된 작은 그룹의 중심에 서 있지만, 객원

5) 제1차 세계대전 이후 독일의 무급강사(*Privatdozenten*)와 객원교수(*extra-ordinarii*,
 다음의 주 참조)는, 학과가 아닌 그룹의 대표자로서 그 자리를 차지하고 일 년
 동안만 자리를 맡아 대리자 자격으로 학과를 대표할 권리를 얻었다. 내가 함부
 르크에 있을 때, 그들은 심지어 자기 학과에 대한 문제가 논의될 때 자리를 떠
 나야 하기도 했다. 정기적으로 급여를 받는 객원교수(*etatsmässige extraordinarii*, 다
 시 다음의 주 참조)의 경우에는 여러 가지 관례가 있다. 대부분의 대학에서 그들
 은 자기 학과가 내부 교원(*ordinarius*)에 의해 대표되지 않는 경우에 한해 교수회
 의에 참석한다.
6) 이런 구성은 사실 아주 개략적으로 이야기할 때 그렇다는 것이다. 한편으로 무
 급강사(독일의 대학에는 미국의 전임강사(instructor)에 상응하는 것이 없다)는
 옛날에도 그랬고 지금은 더욱 그러한데, 미국의 부교수(associate professor)보
 다 안정되고 권위 있는 지위에 있다. 그들이 누리는 가르침의 완벽한 자유와 정
 교수(full professor)만큼이나 확고부동한 직책을 미국의 부교수들은 갖고 있지
 못한 것이다. 다른 한편으로 이 직책은 그 이름이 암시하듯 (꽤 최근까지 몇몇
 대학에서) 무보수를 뜻한다. 커리큘럼의 공백을 메우기 위해 '고용되었다'기보
 다는 자신의 학문적 성과(대학교수 자격 취득 논문(*Habilitationsschrift*)과 교수진
 에 제출된 논문)를 바탕으로 강의를 허가받은 이들 무급강사는 그저 학생들이
 자신의 특별 강의나 세미나에 내는 수업료만 받을 수 있을 뿐이다(앞의 주 4 참
 조). 그가 고정된 급여를 받는 경우는 특정 과목의 촉탁강사(*Lehrauftrag*)이거나
 조교 자격이 있을 때인데, 이런 경우 그는 세미나나 연구소의 행정부서와 관계
 를 맺고 그 일의 상당 부분을 떠맡게 된다. 그러지 않으면 그는 외부의 수입이
 나, 공식 또는 반(半)공식 재단에서 받는 보조금에 의존한다. 어쩐지 역설적인
 이런 구조의 특성은 특히 제1차 세계대전 이후의 어려운 시기에 부각되었으며,
 아마도 나의 개인적인 경험을 통해 그려볼 수 있을 것이다. 나는 1920년과 1921
 년에 세워진 함부르크 대학의 초청으로 무급강사가 되었다. 학과의 유일한 '정
 규'(full-time) 교원이었던(다른 강좌와 세미나는 지역 미술관의 관장들과 큐레이
 터들이 맡고 있었다) 나는, 초창기 미술사 세미나 감독으로 지명되어 박사과정

교수나 무급강사의 학문적인 활동에 관해 정식으로는 아무 권한도 행사하지 못한다. 내부교수는 자신의 세미나나 연구소의 관리 책임을 맡는다. 그러나 학위 수여와 강사 임명이라든가 초빙은 지위와 분야에 관계없이 학부 전체가 결정한다.

신성한 권리를 누리는 이들의 직접적인 지배 아래 움직이는 우리의 자치적인 학부제도에 익숙한 사람에게는 이 유서 깊은 학제가 오히려 불합리하게 느껴질 것이다. 어떤 지원자가 아랍에서의 구별적 발음부호(diacritical sign)의 발달에 관한 박사학위 논문을 제출했을 때, 미술사 정교수는 그 문제에 발언권이 있지만 이슬람어 부교수와 조교수는 발언권이 없다. 아무리 관리 업무에 부적당한 사람이라도, 정교수는 세미나와 연구소 업무를 수행해야 하는 의무를 면할 수 없다. 비록 성공적이지 않다 하더라도, 조교수는 징계 처분에 따른 것이 아니라면 해임되어서는 안 된다. 그는 특별 강의나 세미나 과정을 배당받지 않을 수 있으며(미국의 '비상근 강사' 계약에 필적하는 특별

지원자들에게 시험을 실시하고 선발하는 드문 권한이 있었다. 그러나 나는 월급을 받지는 못했다. 그리고 1923년경 인플레이션으로 내 재산이 바닥났고, 나는 내가 무보수 책임자를 맡았던 바로 그 세미나의 유급 조교가 되었다. 나 자신이 내 조수라는 이 흥미로운 직책은, 조교직에 할당된 보수가 촉탁강사보다 조금 높았기 때문에 인정 많은 위원회가 나를 위해 만들어낸 것이었다. 나는 1926년에 객원교수 단계를 건너뛰어 정교수로 임명될 때까지 그 직책에 있었다. 내가 듣기로는 요즘 서독의 일부 대학에서는 무급강사가 직권상의 자격(*ex officio*)에서 급여를 받는다고 한다. 그러나 이것은 예전에는 무제한으로 받아들이던 인원수를 제한하고, 박사과정에서 무급강사가 될 때까지 소요되던 최소한 2, 3년이라는 기간이 더 연장되고, 지원자들이 박사 자격(*itandus*)이라는 아름다운 타이틀을 얻기 위해 처러야 할 중간시험이 도입되는 것 등을 수반한다. 객원교수는 매우 다른 두 부류로 나뉜다. 즉 형식상 교수 호칭을 얻는 나이 많은 무급강사이거나, 아니면 지위상의 구체적인 변화는 없는 유급 객원교수이다. 후자의 지위는 정교수와 비슷하다. 다만 그 보수가 더욱 적고, 원칙적으로 교수회의에 참석하지 않는다는 점을 빼면 말이다(앞의 주 참조).

한 교직 촉탁강사〔*Lehrauftrag*〕를 받아들이지 않는다면), 또한 '강의 허가'(*venia legendi*)의 범위를 지키는 한은 정교수의 편의와 상관없이 자기가 좋아하는 강의나 세미나를 개설하는 것을 법적으로 제지당할 수 없다.[7]

그러나 다시 미국의 제도에 대해 말하자면, 그것은 그 미덕 안에 단점이 있다(장점 가운데 하나로는, 예컨대 대학원 상급생들이 자기가 다니는 대학이나 인근 교육기관에서 가르치는 것을 용인하는, 건전한 유연성이 있다). 미국의 부교수(associate professor) 또는 조교수(assistant professor)는 학부의 교수회의에서 완전한 한 표를 행사한다. 그러나 그는 학부가 자신에게 지정하는 과정을 맡아야 한다. 프랑스어 학부의 문제는 아무리 현대사의 정교수라 해도 간섭할 수 없으며, 그 반대 경우도 마찬가지이다. 바로 이러한 학부의 완전한 자치는 두 가지 큰 위험, 즉 고립과 동종번식을 수반하게 된다.

아랍어권 학자가 카라바조를 잘 모르듯이, 미술사학자는 구별적 발음부호를 모를 수 있다. 그러니 이 두 사람이 학부의 교수회의에서 2주에 한 번씩 만나는 것은 서로에게 좋을 수 있다. 왜냐하면 그들은 신플라톤주의나 점성학적 삽화에 대한 공통의 관심사를 둘 수 있고, 또는 그것을 발전시킬 수도 있기 때문이다. 이것은 대학에도 좋은 일이다. 그들은 일반적인 정책과 관련해 서로 다르더라도 충분히 근거 있는 견해들을 개진할 수 있으며, 이로써 그 정책이 유익하게 충분히 (*in pleno*) 논의될 수 있기 때문이다. 그리스어 교수는 영국의 시인 초서나 존 리드게이트에 관해 아무것도 모를 수도 있다. 그러나 그는 영어과 교수가 멋진 젊은 학자를 부교수로 추천하면서, 어쩌면 부주의로 덜 멋지긴 해도 더 유능한 젊은 학자를 간과할 수도 있음을 문

7) 앞의 주 참조.

제제기 할 수 있는 권리가 있다는 것은 유익한 일이다. 사실 우리의 학문기관은 고립과 동종번식이라는 두 가지 위험을 강하게 의식하고 있다. 시카고 대학은 인문학 학과들을 하나의 '분과'(division)로 통합했고, 다른 대학은 각 학과 간의 합동위원회와 공통과정을 모두 또는 어느 한쪽을 설치하고자 했다. 하버드 대학은 고전학자 이외의 하버드의 교수와 하버드 이외의 교육기관 출신 고전학자들로 '특별 (*ad hoc*) 위원회'를 소집한 다음에야 고전학부에 전임 교원을 임명한다. 그러나 그러한 주권을 가진 각 학부를 하나의 '분과'로 통합하는 것은 주권 국가를 하나의 국제 조직에 통합하는 것처럼 어려운 일이며, 위원을 임명하는 것은 문제를 해결하는 것이 아니라 문제를 제시하는 것이라고 할 수 있다.

5

두말할 나위 없이 '학부제도'와 '강의제도' 사이의 이러한 차이는 정치적 · 경제적 조건의 차이뿐만 아니라 '고등교육' 같은 개념의 차이를 반영한다. 이상적으로(그리고 나는 유럽의 이상은 미국의 현실 못지않은 중요한 변화를 경험했으며 현재 경험하고 있다는 것을 잘 안다) 유럽의 대학, 즉 교육자와 연구자의 대학(*universitas magistrorum et scolarium*)은 한 무리의 제자 겸 조수들(*famuli*)로 둘러싸인 학자 집단이다. 미국의 대학은 교수진에게 위탁된 학생 집단이다. 유럽의 학생들은 세미나와 사적인 대화에서 받는 도움과 비판을 제외한 어떠한 감독도 받지 않는다. 그들은 자기가 원하고 할 수 있는 것을 배울 것이라고 기대하며, 실패나 성공의 책임은 일절 그 자신에게 있다. 미국의 학생은 예외 없이 시험을 치르고 단계를 밟아가야 한다. 그들은 의무적으로 정해진 것을 배울 것으로 기대하며, 실패나 성공의 책임

은 교수에게 있다(그래서 미국의 대학신문에는 교수진이 연구로 시간을 보낼 때 그들의 의무를 얼마나 심각하게 위반하고 있는지에 관한 논의가 꾸준히 언급된다). 내가 이곳에서 연구생활을 하며 인식하거나 직면한 아주 기본적인 문제는, "당신은 나를 가르치는 대가로 보수를 받는 것이다. 이제, 나를 가르쳐라"라고 기대하는 학생들의 태도가, 어떻게 하면 "당신은 문제를 해결하는 방법을 알 것입니다. 이제 나에게 그 해결방법을 가르쳐주세요"라고 기대하는 젊은 연구자의 태도로 유기적으로 이행할 수 있는가 하는 것이다. 교수 쪽에서 보자면, 불합격·합격·우수 등 공식적으로 요구되는 백분율을 만드는 시험문제를 내고 채점하는 감독의 태도로부터 나무를 기르는 원예사의 태도로 유기적인 이행을 이루어야 한다.

이런 변화는 대학원에서 일어나, 몇 년 안에 완전히 이루어지는 것이 좋다. 그러나 슬프게도, 평균적인 대학원생(정말로 뛰어난 재능은 어떤 제도에 직면해도 스스로를 주장할 것이다)은 특정 그룹의 대학생 — 학력 수준이 높아서 4학년의 필수 과정으로부터 해방된 학생들 — 들보다 지적인 독립을 이루는 것이 더 어려운 처지에 놓여 있다는 사실을 발견한다.

학과장은 대학원생에게 매 학기마다 수많은(대부분 지나치게 많은) 과목과 세미나들을 편성해주고, 대학원생은 높은 성적을 따고자 애써야 한다. 그들의 석사학위 논문 주제는, 종종 그 주제가 진행되는 것을 감독한 바 있는 교수들 중 한 사람에 의해서 결정된다. 그리고 마침내 그들은 학과 전체에 의해 조합된, 그것을 만든 자들도 잘 통과하지 못할 시험에 직면한다.

전체적으로 보면 교수, 학생 양쪽 모두에게 상당한 선의가 존재한다. 즉 교수 쪽에서는 친절함과 유익한 배려이고, ─내가 가장 행복했던 체험을 토대로 말하자면─ 학생 쪽에서는 성실함과 즉각적인

반응이다. 그러나 우리의 제도 틀 내에서 그런 매력적인 특질들은 학생에서 학자로 전환되는 과정을 어렵게 만드는 것 같다. 인문과학을 연구하는 대학원생은 경제적으로 독립적이지 않다. 타당하면서도 충분한 이유로 학자를 변호사, 의사, 그리고 성공한 사업가보다 낮게 평가하는 사회에서는 부유한 집안 출신 학생이 최대 연봉 8천 달러에서 만 달러를 받는 교수를 직업으로 택하는 데에는 양친, 숙부, 클럽 친구들 사이의 저항을 이겨낼 만한 강고한 의지와 집념에 가까운 무엇이 필요하다. 평균적인 대학원생은 부유한 집안 출신이 아니며, 그래서 가능하면 일찍 직업을 얻기 위해 노력해야 하고, 이러한 이유에서 그들은 제공되는 것은 무엇이든지 받아들일 수 있는 것이다. 만약 그가 미술사를 전공했다면, 그는 자기 지도교수가 미술관의 어느 부서에 들어갈 능력을 부여해주거나 어느 대학에서 어떤 과정을 맡겨주기를 기대한다. 그러면 교수는 이 기대에 부응하기 위해 최선을 다한다. 결과적으로, 대학원생과 교수는 모두 내가 완벽함의 망령이라고 부르고 싶은 것에 홀려 있는 듯이 보인다.

독일의 대학에는 이런 완벽함의 망령 —또는 좀더 정중하게 말해 '조화로운 커리큘럼'에 대한 집념— 이 존재하지 않는다. 첫째로, 학생들이 누리고 있는 '이동의 자유'가 완전함을 불필요한 것으로 만든다. 교수는 어떤 주제든 당시에 학생들을 매혹시킬 주제를 강의하면서 학생들과 발견의 기쁨을 공유한다. 또한 학생이 대학에 개설되지 않은 어떤 특수한 분야에 흥미를 느끼고 있다면 그는 기꺼이 다른 대학으로 옮겨갈 수 있다. 둘째로, 그러한 학업 과정의 목적은 학생에게 최대한의 지식이 아닌 최대한의 적응력을 부여하는 것이다. 이를테면 주제보다는 방법에 관해 더 많이 가르치는 것이다. 유럽의 미술사 전공 학생이 대학을 떠날 때 그가 보유하게 되는 가장 귀중한 능력은 그가 교과 과정과 세미나, 개인적인 독서를 통해 얻었을 것으

로 기대되는 미술의 전반적인 발전에 관한 매우 들쑥날쑥한 지식도 아니고, 그가 논문 주제로 택한 특수 분야에 대한 정통한 지식도 아니다. 그것은 훗날 그를 매료시킨 어떤 영역에서든 스스로 그 방면의 전문가가 될 수 있는 능력이다. 세월이 흘러감에 따라 독일 미술사학자—나도 예외는 아닌—의 세계는, 비행기에서 내려다보면 서로 엉겨붙은 패턴을 형성하지만 그 사이사이가 깊은 미지의 해협들로 나뉘어 있는 작은 섬들의 군도와 닮아가는 경향이 있다. 반면 미국의 동업자 세계는 일반적인 지식의 사막을 가로질러 펼쳐진 특수한 지식의 거대한 고원에 비유될 수 있다.

최종 학위를 받고 나서—이것은 또 하나의 중요한 차이점이다—독일의 미술사 전공 학생이 학자의 길에 들어서기를 원한다면 당분간은 자력으로 살아야 한다. 그는 적어도 2, 3년이 지나 박사학위 논문과 연관되든 그렇지 않든 간에 탄탄한 글을 쓰게 되기 전까지는 교단에 설 수 없다. 또한 앞서 언급한 '강의 허가'를 받은 후에야 그는 자신이 적당하다고 생각하는 만큼 얼마든지 가르칠 수 있는 자유를 얻는다. 반면 미국의 젊은 문학석사나 미술석사는 대체로 강사 또는 조교수의 지위를 즉시 얻을 텐데, 그 지위는 보통 정해진, 이따금 꽤 많은 강의시간을 수반하며, 덧붙여—내 눈에는 불행으로 비치는 최근의 상황 때문에—승진의 필요조건으로서 가능한 한 일찌감치 박사학위를 준비해야 하는 암묵의 의무를 부과받는다. 평가를 받지 않고 평가를 한다는 점 말고는, 그들은 여전히 기계의 톱니바퀴 가운데 하나이다. 그들에게는 아마도 학자적인 삶의 가장 멋진 부분이라 할 수 있는 교육과 연구의 조화를 달성하는 일이 몹시 어렵다.

'가르치는 부담'—이것은 정말 싫은 표현인데, 그것 자체로 내가 서술하고자 하는 질병의 징후이다—의 무게를 지고, 필요한 시설에서 자주 단절되기 때문에, 젊은 강사와 조교수는 수업 준비 때 생기

는 문제들에 후속 조치를 취하기 어려운 처지에 놓이게 된다. 그리하여 그들과 그들의 학생들은 함께 미지로 탐험하면서 생기는 즐겁고 교육적인 경험을 놓치고 만다. 그들은 학자로 성장하는 몇 년 동안에는, 말하자면 빈둥거릴 기회가 전혀 없다. 인문학자(humanist)라는 것은 바로 이 기회가 만든다. 인문학자는 '훈련으로' 만들어질 수 없다. 즉 그들은 성숙해지도록 허락되어야만 하고, 조금 비속한 비유를 써서 말하자면, 충분히 간 맞추기를 하지 않으면 안 된다. "초에 불을 붙이는 것"은 학수번호 301 과목에서 제시하는 참고문헌이 아니라 로테르담의 에라스뮈스, 스펜서, 단테 또는 14세기의 이름 없는 신화 작가들이 쓴 한 구절이다. 대체로 그것은 우리가 찾아야 할 것을 구하러 나설 필요가 없는 곳에서 이루어진다. 유쾌한 라틴어 경구에 이런 게 있다. "*Liber non est qui non aliquando nihil agit*"(잠시 동안이라도 아무것도 하지 않을 수 없는 사람은 진정 자유롭지 못하다).

　최근에 이런 점을 개선하기 위한 노력이 있었다. 대다수의 미술 학부는 문학석사, 미술석사, 나아가 철학박사 학위 논문에서 더 이상 절대적인 박식(omniscience)을 요구하지 않고, 한두 개의 '집중 연구 영역'을 용인한다. 대학원 졸업과 '직업'의 시작 사이에 한숨 돌릴 수 있는 시기는, 많은 경우 풀브라이트 장학금에 의해 주어지기도 한다 (그러나 이 장학금은 외국에서 이루어진 연구로 제한되며, 최종 결정에서 학문기관보다는 정치기관에서 관할한다). 풀브라이트 기금의 기회는 이미 어떤 일에 종사하고 있는 학자에게도 열려 있으며, 또한 구겐하임 장학금을 받거나 이런 종류의 서비스를 주요 기능의 하나로 삼는 고등학연구소의 임시 직원이 되면 1, 2년의 자유로운 연구 기회가 생길 수 있다. 물론 이런 종류의 보조금은 유망한 교직 종사자들을 교단에서 해방시켜주기도 한다. 그러나 교육과 연구 사이의 균형이라는 문제도 다행히 주목받기 시작했다. 몇 군데 대학, 특히 예일

과 프린스턴에서는 희망하는 교원을 교육의 업무에서 해방시켜주는 데, 좀더 독창적인 방법은 감봉하지 않고 그 기간의 교육 업무를 절반으로 줄이는 데 특별 자금을 이용하는 것이다.

6

아직도 할 일이 많이 남아 있다. 그리고 기적에 가까운 일이 일어나지 않는 한 내가 우리 문제의 근원이라 생각하는, 고등학교 단계에서 충분한 준비과정 부족 때문에 생겨나는 문제들을 해결하기 어렵다. 우리의 공립고교—비싼 수업료를 요구하는 인기 있고 증가 추세에 있는 사립학교들조차—는 장래의 인문학자들을 애초에 결함을 안은 채 학교를 떠나게 만든다. 그런 경우 대부분은 완전하게 교정하기가 거의 불가능하며, 그것을 구제하려면 대학과 대학원에서 통상 쓰게 될 시간과 에너지를 훨씬 초과하는 대가를 치러야 한다. 아직 자신이 훗날 필요로 할 것이 무엇인지 알 수 없는 어린 남녀 학생들에게, 어떤 것은 고전어를 포함하지 않고 또 어떤 것은 수학을 포함하지 않는, 그런 서로 다른 종류의 커리큘럼을 무리해서 선택하게 하는 것은 잘못되었다고 생각한다. 나는 고등학교 시절에 수학과 물리학을 배우지 않아서 후회하는 인문학자를 만난 적이 있다. 이와 반대로, 역사상 매우 위대한 과학자 가운데 하나인 로베르트 분젠은 "수학만 배운 소년은 수학자가 아닌 바보가 될 것이며, 젊은이의 정신에 가장 효과적인 교육은 라틴어 문법이다"[8]라고 말한 것이 기록

8) 분젠의 말을 직접 들었다는 어느 생물학자의 말을 빌려 그 이야기 전체를 다시 싣는 일이 쓸모없는 짓은 아닐 것이다. "가우스와 관련해서 분젠은, 수학에 특별한 재능을 보이는 학생을 어떻게 가르쳐야겠느냐는 질문에 답하게 되었다. '당신은 그에게 수학만 가르치면 그가 수학자가 될 거라고 생각하시오? 천만

에 남아 있다.

그러나 장래의 인문학자가 운이 좋아서 13, 14세에 적절한 커리큘럼(최근 조사에서는, 뉴욕 시의 대학 입학생 100만 명 가운데 라틴어를 배운 학생은 천 명, 그리스어를 배운 학생은 14명뿐이었다)을 선택한다 해도, 그는 원칙적으로, 길버트 머리가 *religio grammatici*(연구자의 종교)—신자들을 불안과 평정, 열광과 현학, 양심적 성실과 적지 않은 허영심의 사람으로 만드는 기이한 종교—라고 일컬은 특수하고 도전적인 학문정신을 접하지 못한다. 미국의 교육이론은 젊은 선생들—그 가운데 대다수가 여성—에게 '행동 패턴' '집단 융화' '억제된 공격 충동'에 대해 많이 알 것을 요구한다. 그러나 교사가 전문학과에 대해 알아야 한다고 강하게 주장하지 않으며, 그가 진정 그것에 관심이 있는지는 별로 염려하지 않는다. 전형적인 독일 '중등교육 교사'는 많은 단점을 안고 있어서, 금방 젠체하다가도 곧 수줍어하고, 자기 외모에 무관심하기 일쑤이며, 아동심리학에 대해서는 모르는 사람이다—적어도 내 학창시절에는 그랬다. 그럼에도 고등학교 선생들은 대학생들보다는 소년들을 가르치는 데 만족했으며, 거의 언제나 학자로서 살았다. 나에게 라틴어를 가르친 사람은 테오도어 몸젠의 친구이자 가장 존경받는 키케로 전문가 중 한 명이었다. 나에게 그리스어를 가르친 사람은 『베를린 고전문헌학 주간지』(*Berliner Philologische Wochenschrift*)의 주필이었는데, 나는 이 사랑스러운 현학자가 플라톤의 글귀에 잘못 찍힌 구두점을 간과한 것에 대해 사

에! 바보가 될 거요.' 그는 특히 라틴어 문법을 통한 사고(思考) 교육을 강조해 설명했다. 그 아이들에게 그들이 명백히 파악할 수 없는 사고의 문제를 가르칠 때조차도 그것들은 어떤 규칙성 아래에 놓이게 된다. 단지 그렇게 함으로써만 그들은 확실한 개념을 갖고 그것을 배울 수 있다." J. von Uexküll, *Niegeschaute Welten; Die Umwelten meiner Freunde*, Berlin, 1936, p.142 참조.

과했을 때, 우리 15세 소년들에게 남겨준 인상을 결코 잊지 못한다. "내가 실수를 했네. 20년 전에 바로 그 구두점에 관한 논문을 썼었는데도 말일세. 번역을 다시 한 번 해야겠군." 또한 나는 그와 정반대되는 인물로 에라스뮈스적인 기지와 박식함을 갖춘 인물을 잊을 수가 없다. 내가 '고등학교 2학년'에 올라갈 때 그는 역사 교사가 되었다. 선생은 자신을 이렇게 소개했다. "여러분, 올해 우리는 이른바 중세라는 시대에 무슨 일이 일어났는지를 이해하도록 노력하게 될 것입니다. 사실이 전제될 것입니다. 여러분은 책을 사용할 수 있을 만큼 나이가 들었지요."

교육에 크게 이바지하는 것은 이런 작은 경험들의 집적이다. 이런 교육은 가능하면 일찍 시작되어야 하는데, 이때는 한번 마음에 들어온 것을 그 이후 어느 때보다 훨씬 잘 기억한다. 내 생각에는 방법적으로 올바른 것이 내용적으로도 바른 것이다. 나는 어린이와 청년이 충분하게 이해할 수 있는 방식으로만 가르쳐야 한다고는 믿지 않는다. 오히려 기억에 남기고, 상상력을 자극하고, 30~40년 뒤 오비디우스의 『달력』(Fasti)에 기초한 그림이나 『일리아드』에서 따온 모티프를 담고 있는 판화를 마주했을 때—마치 뒤섞으면 급속하게 결정화하는 황산나트륨과 같다—갑자기 떠오르는 것들은 그 의미가 아니라, 그 소리와 리듬으로 기억되는 반쯤 터득한 경구와 반쯤 기억한 고유명사와 반쯤 이해한 시구들일 것이다.

만약 미국의 거대 재단들 가운데 하나가 진정으로 인문학을 위해 무엇인가를 하는 데 관심을 기울인다면, 실험적인 조직(experimenti causa)을 설립하게 될 것이다. 이 약간의 시범 고등학교들은 대학의 교수진에 맞먹는 뛰어난 교사진을 초대할 정도의 자금력과 권위를 갖추게 될 것이며, 학생들은 진보적인 교육학자들이라면 과하거나 유익하지 못하다고 여길 만한 학습계획을 받아들일 준비를 하게 될

것이다. 그러나 이 같은 모험의 기회는 분명 실현될 리가 없다.

그러나 명쾌하게 해결할 수 없는 것으로 보이는 중등교육의 문제를 별도로 한다면, 과거 20년을 되돌아보는 이주 인문학자가 실망할 이유는 딱히 보이지 않는다. 한 국가와 한 대륙의 땅에 뿌리내린 전통은 다른 장소에 이식할 수도 없고, 해서도 안 된다. 그러나 그 전통은 이화수정(異化受精)할 수 있으며, 우리는 이런 이화수정이 이미 시작되어 진행 중이라고 느낀다.

짚고 넘어가지 않으면 불성실한 태도가 될 테고, 언급하자니 점잖지 못해 보일 한 가지가 있다. 그것은 1930년대에 우리를 유럽에서 추방한 세력, 즉 국가주의와 불관용 세력의 무서운 부흥이다. 물론 우리는 결론을 비약하지 않도록 주의하지 않으면 안 된다. 다른 나라에서 온 자들은 '역사는 결코 반복되지 않는다. 적어도 문자 그대로는'이라는 말을 잘 잊는다. 같은 바이러스도 다른 유기체 속에서는 다른 효과를 내는 법이다. 그래도 가장 희망적인 차이점들 가운데 하나는, 대체로 미국 대학의 교수는 암흑의 세력을 섬기는 대신 그것과 싸우는 듯하다는 것이다. 적어도 한 가지 기억할 만한 예로는, 그런 세력이 미국에서 그 목소리를 무시할 수 없는 교우회의 지원을 받기도 한다는 것이다.[9] 그러나 우리는 미국인들이 지금 행하고 있고 행한 일들에 대해서가 아니라 말하거나 말했던 것, 생각하거나 생각했던 일에 대해 합법적으로 처벌받을 수 있다는 사실을 모르는 척할 수는 없다. 그 처벌의 방법이 종교재판에 사용된 것과는 다를지언정, 거기에는 불쾌한 유사점들이 있다. 즉 육체적인 교살 대신 경제적 교

9) 예일 대학 동창회 보고서 「대학과 그 학생들, 학부의 지적·정신적 복지에 관해」(On the Intellectual and Spiritual Welfare of the University, Its Students and Its Faculty) 참조. Princeton Alumni Weekly, LII, No. 18, March 29, 1952, p.3에 전체가 다시 실렸다.

살을, 화형 대신 웃음거리의 오명을 택한 것이다.

일단 이론이 이단과 동일시되면, 외관상 무해하고 논란이 없어 보이는 인문학의 기반도 자연과학이나 사회과학의 기반 못지않게 심각한 위협을 받는다. 그러나 유전에 대한 비정통적인 견해를 취하는 생물학자나 자유기업 조직의 신성함에 의심을 품은 경제학자를 박해하는 데서, 하원의원 돈데로의 기준에서 벗어난 그림을 전시한 미술관장이나 미국인 화가 렘브란트 필(Rembrandt Peale, 1778~1860)이라는 이름을 네덜란드 화가 렘브란트 판 레인(Rembrandt van Rijn, 1606~1669)의 이름과 똑같은 존경심으로 발음하지 못한 미술사학자를 박해하는 데 이르기까지, 단 한 걸음만 나아갔다. 그러나 아직 더 많이 남았다.

대학의 교수는 자신의 학생들에 대해 확신이 있어야 한다. 학생들은 교수의 직무상 책임에서 그가 대답할 수 없다고 믿는 것에 대해 아무 말도 하지 않을 것이고, 그의 신념에 비추어 이야기해야 하는 것들에 침묵하지도 않으리라는 점을 확신해야만 한다. 한 개인으로서 겁에 질려 자신의 도덕관이나 지식에 모순되는 진술을 시인하거나, 더 나쁘게는 자기가 말해야 한다는 것을 알면서도 침묵을 지키는 교수는 스스로 이런 신뢰를 요구할 권리를 상실했음을 느낄 것이다. 그러면 교수는 자기 학생을 흐려진 양심을 지닌 채 대하게 되는데, 양심이 흐려진 사람은 병든 사람과 같다. 자신의 양심을 숨길 수 없어서 칼뱅과 관계를 끊은 용감한 신학자이자 인문학자인 세바스티앵 카스텔리옹의 이야기를 들어보자. 그는 자기가 진실이라 믿는 바를 배신하지 않기 위해 몇 년 동안 일반 노동자로 일해서 아내와 자식들을 부양했다. 그는 분노하여, 칼뱅이 미카엘 세르베투스에게 저지른 일을 후손들이 기억하도록 했다. 카스텔리옹은 말했다. "양심에 반하는 일을 강요하는 것은 사람을 죽이는 것보다 더 나쁘다. 자신의

신념을 부인하는 일은 그 사람의 영혼을 파멸시키는 일이기 때문이다."[10)

10) R.H. Bainton, "Sebastian Castellio, Champion of Religious Liberty, 1515~63," *Castellioniana; Quatre études sur Sebastien Castellion et l'idée de la tolérance*, Leiden, 1941, p.25ff.

각 논문의 출전

서장은 같은 제목으로 *The Meaning of the Humanities*, T.M. Greene, ed., Princeton, Princeton University Press, 1940, pp.89~118에 발표.

제1장은 *Studies in Iconology: Humanistic Themes in the Art of the Renaissance*, New York, Oxford University Press, 1939, pp.3~31의 「서장」에 발표.

제2장은 *Monatschefte für Kunstwissenschaft*, XIV, 1921, pp.188~219에 실린 "Die Entwicklung der Proportionslehre als Abbild der Stilentwicklung"으로 발표.

제3장은 *Abbot Suger on the Abbey Church of St.-Denis and Its Art Treasures*, Princeton, Princeton University Press, 1946, pp.1~37의 「서장」에 발표

제4장은 *Burlington Magazine*, XLIX, 1926, pp.177~181에 (F. 작슬과 공동으로) "A Late-Antique Religious Symbol in Works bt Holbein and Titian"으로 발표. 또한 *Hercules am Scheidewege und andere antike Bildstoffe in der neueren Kunst*(Studien der Bibliothek Warburg, XVIII), Leipzig and Berlin, B.G. Teubner, 1930, pp.1~35 참조.

제5장은 *Städel-Jahrbuch*, VI, 1930, pp.25~72에 "Das erste Blatt aus dem 'Libro'

Giorgio Basaris: eine Studie über der Beurteilung der Gotik in der italienischen Renaissance mit einem Exkurs über zwei Fassadenprojekte Domenico Beccafumis" 로 발표.

제6장은 *Jahrbuch für Kunstgeschichte*, I, 1921/22, pp.43~92에 "Dürers Stellung zur Antike"로 발표.

제7장은 *Philosophy and History, Essays Presented to Ernst Cassirer*, R. Klibansky and H.J. Paton, eds., Oxford, Clarendon Press, 1936, pp.223~254에 "*Et in Arcadia ego*; On the Conception of Transience in Poussin and Watteau"로 발표.

에필로그는 *The Cultural Migration: The European Scholar in America*, W.R. Crawford, ed., Philadelphia, University of Pennsylvania Press, 1953, pp.82~111에 "The History of Art"로 발표.

참고문헌

제1장

J. Seznec, *The Survival of the Pagan Gods: The Mythological Tradition and Its Place in Renaissance Humanism and Art*(Bollingen Series, XXXVIII), New York, 1953(이 책에 관한 논평은 W.S. Heckscher in *Art Bulletin*, XXXVI, 1954, p.306ff.에 실림).

제2장

H.A. Frankfort, *Arrest and Movement: An Essay on Space and Time in the Representational Art of the Ancient Near East*, Chicago, 1951.

R. Hahnloser, *Villard de Honnecourt*, Vienna, 1935(특히 p.272ff.와 Figs.98~154).

E. Iversen, *Canon and Proportions in Egyptian Art*, London, 1955.

H. Koch, *Vom Nachleben des Vitruv*(*Deutsche Beiträge zur Alter- tumswissenschaft*), Baden-Baden, 1951.

E. Panofsky, *The Codex Huygens and Leonardo da Vinci's Art Theory*(Studies of the Warburg Institute, XIII), London, 1940, pp.19~57, 106~128.

F. Saxl, *Verzeichnis astrologischer und mythologischer illustrierter Handschriften des lateinischen Mittelalters, II; Die Handschriften der National-Bibliothek in Wien* (*Sitzungs- Berichte der Heidelberger Akademie der Wissenschaften*, phil.-hist. Klasse, 1925/6,

2), Heidelberg, 1927, p.40ff.

W. Überwasser, *Von Mass und Macht der alten Kunst*, Leipzig, 1933.

K. Steinitz, "A Pageant of Proportion in Illustrated Books of the 15th and 16th Century in the Elmer Belt Library of Vinciana," *Centaurus*, I, 1950/51, p.309ff.

K.M. Swoboda, "Geometrische Vorzeichnungen romanischer Wandgemälde," *Alte und neue Kunst(Wiener kunstwissenschaftliche Blätter)*, II, 1953, p.81ff.

W. Überwasser, "Nach rechtem Mass," *Jahrbuch der preussischen Kunstsammlungen*, LVI, 1935, p.250ff.

제3장

M. Auber, *Suger*, Paris, 1950.

S. McK. Crosby, *L'Abbaye royale de Saint-Denis*, Paris, 1953.

L.H. Looomis, "The Oriflamme of France and the War-Cry 'Monjoie' in the Twelfth Century," *Studies in Art and Literature for Belle da Costa Greene*, Princeton, 1954, p.67ff.

E. Panofsky, "Postlogium Sugerianum," *Art Bulletin*, XXIX, 1947, p.119ff.

제5장

K. Clark, *The Gothic Revival: An Essay on the History of Taste*, London, 1950.

H. Hoffmann, *Hochrenaissance, Manierismus, Frühbarock*, Leipzig and Zurich, 1938.

P. Sanpaolesi, *La Cupola di Santa Maria del Fiore*, Rome, 1941(이 책에 관한 논평은 J.P. Coolidge, *Art Bulletin*, XXXIV, 1952, p.165ff.에 실림).

Studi Vasariani, Atti del Congresso Internazionale per il IV Centennaio della Prima Edizione delle Vite del Vasari, Florence, 1952.

R. Wittkower, *Architectural Principles in the Age of Humanism*, 2nd ed., London, 1952(유익한 '참고문헌 목록에 대한 주석'이 p.139 이하에 실림).

G. Zucchini, *Disegni antichi e moderni per la facciata di S. Petronio di Bologna*, Bologna, 1933.

J. Ackerman, "The Certosa of Pavia and the Renaissance in Milan," *Marsyas*, V,

1947/49, p.23ff.

E.S. de Beer, "Gothic: Origin and Diffusion of the Term: The Idea of Style in Architecture," *Journal of the Warburg and Courtauld Institutes*, XI, 1948, p.143ff.

R. Bernheimer, "Gothic Survival and Revival in Bologna," *Art Bulletin*, XXXVI, 1954, p.263ff.

J.P. Coolidge, "The Villa Giulia: A Study of Central Italian Architecture in the Mid-Sixteenth Century," *Art Bulletin*, XXV, 1943, p.177ff.

V. Daddi Giovanozzi, "I Modelli dei secoli XVI e XVII per la facciata di Santa Maria del Fiore," *L'Arte Nuova*, VII, 1936, p.33ff.

L. Hagelberg, "Die Architektur Michelangelos," *Münchner Jahrbuch der bildenden Kunst*, new ser., VIII, 1931, p.264ff.

O. Kurz, "Giorgio Vasari's 'Libro'," *Old Master Drawings*, XII, 1938, pp.1ff., 32ff.

N. Pevsner, "The Architecture of Mannerism," *The Mint, Miscellany of Literature, Art and Criticism*, G. Grigson, ed., London, 1946, p.116ff.

R. Wittkower, "Alberti's Approach to Antiquity in Architecture," *Journal of the Warburg and Courtauld Institutes*, IV, 1940/41, p.1ff.

R. Wittkower, "Michelangelo's Biblioteca Laurenziana," *Art Bulletin*, XVI, 1934, p.123ff., 특히 pp.205~216.

제6장

A.M. Friend, Jr., "Dürer and the Hercules Borghesi-Piccolomini," *Art Bulletin*, XXV, 1943, p.40ff.

K. Rathe, "Der Richter auf dem Fabeltier," *Festschrift für Julius Schlosser*, Zurich, Leipzig and Vienna, 1926, p.187ff.

P.L. Williams, "Two Roman Reliefs in Renaissance Disguise," *Journal of the Warburg and Courtauld Institutes*, IV, 1940/41, p.47ff.

이 장에서 언급된 뒤러의 작품에 관한 추가 정보는 A. Tietze and E. Tietze-Conrat, *Kritisches Verzeichnis der Werke Albrecht Dürers*, I, Augsburg, 1922, II, 1, 2, Basel and Leipzig, 1937, 1938 참조. 또한 E. Panofsky, *Albrecht Dürer*, 3rd edition, Princeton, 1948(4th edition, Princeton, 1955) 참조.

옮긴이의 말

이 책의 초판이 나온 때가 1955년이니, 미술사학을 공부하는 전 세계 학생들의 필독서가 된 지 벌써 60여 년의 세월이 흐른 뒤에야 비로소 우리말로 옮겨진다. 이 사실 하나만으로도 미술 애호 독자의 마음은 충분히 설렐 것으로 짐작된다. 물론 그런 흥분과 기대가 번역자의 서투름 탓에 망가지지는 않을까 걱정이 앞선 것도 사실이지만, 파노프스키의 역사 해석적 테크닉에 대한 동시대적 비평을 거치면서 우리나라 미술이론가들의 지적 의식에 더욱 풍성한 논제들이 확산되었으면 하는 또 다른 흥분과 기대도 품어본다.

주 논문과 보론을 포함해 이 책에 실린 총 10개의 논문 중에는 개론적인 미술이론의 성격을 띠는 것도 있고 아주 특정한 관심 영역을 다룬 것도 있다. 각 논문에 얹힌 시간의 역사 또한 고대에서 중세와 르네상스를 거쳐 1950년대 미국에 이르기까지 다양하다. 물론 글이 발표된 시기도 각 논문마다 다르다. 다시 말해 각 논문은 작성 시점의 시대 상황, 파노프스키가 행한 미술사 연구의 이론적인 궤적과 문맥에 따라 읽히는 게 좋겠다.

논문들 사이에서 미술사적인 중요성의 경중을 가린다는 것이 무의

미할 정도로, 모든 글에는 20세기 최고의 미술사학자라 불리는 파노프스키의 미술과 미술사에 대한 인본주의적 관점이 진중하게 담겨있다. 파노프스키가 인간 세계의 구조를 밝히는 데 도입한 의미와 구조의 방법은 그래서 그동안 더더욱 그 연구의 이론적 의의와 가치를 발휘할 수 있었을 것이다.

특별히 우리는 '인본주의적 학제로서의 미술사학'을 서장에 배치함으로써 그 뒤에 따르는 여러 논문을 이끌게 한 파노프스키의 의도를 이해해야 한다. 이 논문은 파노프스키가 42년을 살았던 조국 독일 땅을 떠나 미국으로 건너간 지 5년 만에 거작 『도상해석학 연구』(*Studies in Iconology*)를 내고 그 이듬해인 1940년에 발표한 논문이다. 48세의 이민족 학자 파노프스키는 특유의 역사학적 방법론을 구체적으로 전개하기보다는 자신의 학문 '미술사학'이 인문학으로서, 인간의 가치에 대한 진정한 탐구체로서 기능할 수 있기를 바라는 마음을 표현했다.

파노프스키는 그렇게 좀더 사변적인 틀 내에서 심미적인 대상을 숙고하는 인문학자의 '이론적' 태도의 측면을 강조한다. "현실을 파악하려면 우리는 현재로부터 스스로를 떼어내야만 한다. 철학과 수학은 시간에 종속되지 않은 매체를 사용하는 체계를 세움으로써 이것을 행한다. 자연과학과 인문학은, 내가 '자연의 우주'와 '문화의 우주'라고 일컬은 공간적·시간적 구성체들을 창조함으로써 이를 행한다." 파노프스키에게 미술사학은 '이론적' 학제이다. 철저하게 관찰하고 충분히 조사한 뒤, 미술사학자는 자연의 법칙에 귀속되지 않도록 대상들을 해석해낸다. 또한 심미적 대상과 그에 대한 체험을 형성하는 현상의 총체를 학술적인 규칙들로 변형시키는 과정에서는 시각예술 영역을 향한 이론적 관점도 있어야 한다. 이런 특성 때문에 어떤 연구자는 과학이 지식을 선사한다고 한다면 미술사학이라는

학제는 지혜를 선물한다고 표현하기도 했다.

예술적 문제를 일으키는 근원적 개념의 체계를 발전시키는 것이 미술이론의 과제라면, 파노프스키에게 미술사학의 과제는 예술작품의 감각적 성질들을 기술해 해석적 개념들의 도움을 받음으로써 양식(style)을 확인하는 것이다. 그런 점에서 파노프스키는 미술사학을 순수한 "사물의 학문"(Dingwissenschaft)이라 일컫는다. 그렇게 순수하게 형태학적이고 양식적인 연구의 실행은 미술이론 자체가 이해할 수 있는, 그리고 미술이론에 의해 개념을 제공받기도 하는 예술적 문제를 따라 그 영역을 개척해나가야 한다. 그러므로 파노프스키의 미술사학은 미술이론과 공생적인 관계를 맺는다.

우리는 흔히 파노프스키의 대표적 방법론으로 도상해석학을 언급한다. 그의 미술사학을 해석의 학제로 칭할 수 있게 만드는 결정적인 장치가 바로 그것이다. 아울러 그의 이론적 명성을 뒷받침하는 이 책의 여러 논문들 또한 도상해석학적 실천을 정의하며 미술사학의 담론 공간을 채워왔다. 비록 그러한 말하기 방식이 당대 미술 연구의 전혀 새로운 접근법이었다고 할 수는 없겠지만, 도상학과 도상해석학을 구별 짓는 방식에서 드러난 파노프스키의 철학적 유산은 분명 그 의의가 크다고 할 수 있다.

하지만 그러한 지배적인 해석 테크닉이 지금 우리 시대에 의미 인식과 해석적 사유의 합리적 방법인 것처럼 수용되는 과정에 대해서는 따로 주목할 필요가 있겠다. 비록 파노프스키의 방법론이 힘을 지니고 있긴 하지만, 동시에 그것이 숨기고 있는 문제에 대한 도전의 역사 또한 집념이 강하기 때문이다. 아무쪼록 이 책이 파노프스키의 보편적이고 안정적인 관념화를 둘러싼 '의미'의 전장에서 제구실을 할 수 있기를 희망한다.

거의 모든 서양 언어를 읽고 쓸 줄 알았던 파노프스키의 대표 논문 모음집인 이 책을 우리말로 옮기면서 겪은 어려움은 이루 말할 수 없을 정도이다. 결국 이렇게 번역을 마무리할 수 있게 지탱해준 지적인 동력은 미술사학 공부에 처음 관심을 두기 시작했던 20대의 나에게 파노프스키의 존재를 일깨워주신 은사와 동학들과의 건강한 기억이다. 감사의 마음 전한다. 몇 년 동안 출판사 쪽에서 원하는 시간에 원고를 보내지 못한 무능력에 대한 민망함과 미안함을 떠올리면 지금도 귀가 빨개지는 느낌이다. 기다려주신 한길사 배경진 실장과 편집진에게도 감사 인사를 드린다.

2013년 6월
임산

찾아보기

지은이 에르빈 파노프스키

에르빈 파노프스키(Erwin Panofsky, 1892-1968)는 독일 하노버에서 태어났으며,
1914년 프라이부르크 대학에서 박사학위를 받았다.
1921년부터 1933년까지 함부르크 대학에서
강의하던 중 나치스의 유대인 공직 추방 때 미국으로 이주했다.
1935년부터 1962년까지 프린스턴 대학 고등연구소의 교수로 있었다.
그의 저술들은 미술사 분야에서 20세기의 가장 중요한 저술로 평가받고 있다.
특히 이 책 『시각예술의 의미』(*Meaning in the Visual Arts*)는
고대와 중세로부터 르네상스, 1950년대 미국에 이르는 다양한
시대를 아우르며 미술과 미술사학에 대한 인본주의적 관점을 견지하는
명저로 꼽힌다. 파노프스키는 도상학(iconography)을 발전시켜 도상의
본질적인 의미를 해석하고 그 내용과 형식 간의 관계를 연구하는 미술사
연구방법으로서 도상해석학(iconology)을 제창한다. 식어가던 도상학
연구에 새로운 활력을 불어넣은 파노프스키의 연구활동은 그 자신의
폭넓은 지적 관심의 폭과 심오한 관찰력, 유머를
잃지 않는 모습을 통해 더욱 널리 존경받게 된다.
주요 저작으로는 『이데아』(*Idea: A Concept in Art Theory*, 1924),
『상징형식으로서의 원근법』(*Perspective as Symbolic Form*, 1927),
『도상해석학연구』(*Studies in Iconology*, 1939), 한길사에서 펴낸
『인문주의 예술가 뒤러』(*The Life and Art of Albrecht Dürer*, 1943) 등이 있다.

옮긴이 임산

임산(林山)은 홍익대학교에서 미학을 전공하고 영국 랭커스터 대학교에서
철학박사(Ph.D) 학위를 취득했다. 현재 동덕여자대학교 교수로 재직하고 있다.
대안공간 루프 큐레이터, 월간미술 기자, 아트센터나비 학예실장으로 일한 바 있다.
주요 저서로는 『컨텍스트 인 큐레이팅 1』 『청년 백남준: 초기 예술의 융합 미학』
『동시대 한국미술의 지형』(공저), 『이미지 산책』이 있고 주요 논문으로는
「다다 전시회의 미학적 전략: 융합의 유형학」 「블랙 마운틴 칼리지의
융합형 예술교육」 「동시대 전시담론 진단: 큐레토리얼 실천에서의
'협업'을 중심으로」 「비디오아트의 재역사화: 전시와 담론을 중심으로」
「융합시대의 예술담론을 위한 이론적 범례」 등이 있다.
주요 번역서로는 한길사에서 펴낸 『인문주의 예술가 뒤러 1, 2』
(에르빈 파노프스키), 『초기 그리스도교와 비잔틴미술』(존 로덴)을 비롯해
『새로운 창의적 공동체』(알린 골드바드), 『아이코놀로지: 이미지, 텍스트,
이데올로기』(W.J.T. 미첼), 『레오나르도』(마틴 캠프) 등이 있다.

HANGIL GREAT BOOKS **126**

시각예술의 의미

지은이 에르빈 파노프스키
옮긴이 임산
펴낸이 김언호

펴낸곳 (주)도서출판 한길사
등록 1976년 12월 24일 제74호
주소 10881 경기도 파주시 광인사길 37
홈페이지 www.hangilsa.co.kr
전자우편 hangilsa@hangilsa.co.kr
전화 031-955-2000~3 **팩스** 031-955-2005

부사장 박관순 **총괄이사** 김서영 **관리이사** 곽명호
영업이사 이경호 **경영이사** 김관영 **편집주간** 백은숙
편집 박희진 노유연 최현경 이한민 박홍민 김영길
마케팅 정아린 **관리** 이주환 문주상 이희문 원선아 이진아
디자인 창포 031-955-2097
CTP출력 블루엔 **인쇄** 오색프린팅 **제책** 경일제책사

제1판 제1쇄 2013년 7월 20일
제1판 제3쇄 2023년 3월 20일

값 35,000원

ISBN 978-89-356-6429-0 94650
ISBN 978-89-356-6427-6 (세트)

● 잘못 만들어진 책은 구입하신 서점에서 바꿔드립니다.
● 제3쇄부터 본문 디자인을 변환했습니다. 이 과정에서 내용은 동일하지만
총 페이지와 색인 쪽수가 달라졌으니 참고하시기 바랍니다.

한길그레이트북스 인류의 위대한 지적 유산을 집대성한다

●한길그레이트북스는 계속 간행됩니다.